《罕有之梦》

Mary Frank

Interpreting Music and Music History

Collected Essays by Leo Treitler

反思音乐与音乐史——特莱特勒学术论文选

[美]列奥·特莱特勒 著

杨燕迪 编选

杨燕迪等 译

杨燕迪、孙红杰 审校

华东师范大学出版社

华东师范大学出版社六点分社　策划

国家双一流高校建设与上海高水平高校创新团队（音乐学理论）建设项目
上海音乐学院音乐研究所科研项目

缘　起

　　自中国全面卷入现代性进程以来，西学及其思想引入汉语世界的重要性，已是有目共睹的事实。早在晚清时代，梁启超曾写下这样的名句："今日之中国欲自强，第一策，当以译书为第一事。"时至百年后的当前，此话是否已然过时或依然有效，似可商榷，但其中义理仍值得三思；举凡"汉译世界学术名著丛书"（北京：商务印书馆）、"现代西方学术文库"（北京：三联书店）等西学汉译系列，对中国现当代学术建构和思想进步的重大意义和深远影响，无人能够否认。

　　中国的音乐实践和音乐学术，自 20 世纪以降，同样身处这场"西学东渐"大潮之中。国人的音乐思考、音乐概念、音乐行为、音乐活动，乃至具体的音乐文字术语和音乐言语表述，通过与外来西学这个"他者"产生碰撞或发生融合，深刻影响着现代意义上的中国音乐文化的"自身"架构。翻译与引介，其实贯通中国近现代音乐实践与理论探索的整个历史。不妨回顾，上世纪前半叶对基础性西方音乐知识的引进，五六十年代对前苏联（及东欧诸国）音乐思想与技术理论的大面积吸收，改革开放以来对西方现当代音乐讯息的集中输入和对音乐学各

学科理论著述的相关翻译,均从正面积极推进了我国音乐理论的学科建设。

然而,应该承认,与相关姊妹学科相比,中国的音乐学在西学引入的广度和深度上,尚需加力。从已有的音乐西学引入成果看,系统性、经典性、严肃性和思想性均有不足——具体表征为,选题零散,欠缺规划,偏于实用,规格不一。诸多有重大意义的音乐学术经典至今未见中译本。而音乐西学的"中文移植",牵涉学理眼光、西文功底、汉语表述、音乐理解、学术底蕴、文化素养等多方面的严苛要求,这不啻对相关学人、译者和出版家提出严峻挑战。

认真的学术翻译,要义在于引入新知,开启新思。语言相异,思维必然不同,对世界与事物的分类与看法也随之不同。如是,则语言的移译,就不仅是传入前所未闻的数据与知识,更在乎导入新颖独到的见解与视角。不同的语言,让人看到事物的不同方面,于是,将一种语言的识见转译为另一种语言的表述,这其中发生的,除了语言方式的转换之外,实际上更是思想角度的转型与思考习惯的重塑。有经验的译者深知,任何两种语言中的概念与术语,绝无可能达到完全的意义对等。单词、语句的文化联想与意义生成,移植到另一种语言环境中,不免发生诠释性的改变——当然,这绝不意味着翻译的误差和曲解。具体到严肃的音乐学术汉译,就是要用汉语的框架来再造外语的音乐思想与经验;或者说,让外来的音乐思考与表述在中文环境里存活。进而提升我们自己的音乐体验和思考的质量,提高我们与外部音乐世界对话和沟通的水平。

"六点音乐译丛"致力于译介具备学术品格和理论深度、同时又兼具文化内涵与阅读价值的音乐西学论著。所谓"六点",既有不偏不倚的象征含义(时钟的图像标示),也有追求无限的内在意蕴(汉语的省略符号)。本译丛的缘起,来自"学院派"的音乐学学科与有志于扶持严肃思想文化发展的民间力量的通力合作。所选书目一方面着眼于有学术定评的经典名著,另一方面也有意吸纳符合中国知识、文化界"乐迷"趣味的爱乐性文字。著述类型或论域涵盖音乐史论、音乐美学与哲学、音乐批评与分析、

学术性音乐人物传记等各方面，并不强求一致，但力图在其中展现对音乐自身的深度解析以及音乐与其他人文/社会现象全方位的相互勾连和内在联系。参与其中的译（校）者既包括音乐院校中的专业从乐人，也不乏热爱音乐并精通外语的业余爱乐者。

综上，本译丛旨在推动音乐西学引入中国的事业，并藉此彰显，作为人文艺术的音乐之价值所在。

谨序。

杨燕迪

2007 年 8 月 18 日于上海音乐学院

目　录

中文版前言

列奥・特莱特勒（Leo Treitler）

　　1996 年，美国音乐学学会要对本学会的历史做一次口述史梳理。为寻访资料，组织者找到学会的一些年长者进行采访，希望我们对学会的历史及我们对学会的贡献发表看法。组织者要求我们每个人推荐一位采访者，我提议我的同事斯考特・博哈姆（Scott Burnham）担任，他欣然同意。采访伊始，斯考特请我解释一下，为何我的著述涵盖如此不同的主题和如此巨大的历史时间跨度——这从本书的目录中就显而易见。他肯定认为这一点对于我们的职业而言很不典型，否则他就不会以此作为重点来导入此次采访。我想象，杨燕迪教授肯定受到这一渴望的驱动——他要鼓励中国的音乐学学科在发展过程中也应具有这样广阔的视野，否则他就不会发起组织这本文集的翻译并负责挑选这些篇目。

　　然而，本书目录内容所体现的全景视野并不是音乐学家的工作给人的总体印象，它与我作为一位音乐学家初入此行时的通常经验也很不一致。通常，询问一位音乐学家的问题往往是"你擅长什么时期，什么作曲家，或什么样的音乐"之类。但我的采访者理解得更深。

我知道,他一开始的问题是某种邀请,让我在所有这些各种各样的题目中找出路径和探寻的一致性,正是这种一致性使我从一个主题转到另一个主题,从(比如说)"莫扎特与绝对音乐理念"(第三章)到"《沃采克》与《启示录》"(第四章),并在上述两个标题中探查前半与后半的联系。我想,说明这些问题背后的思想方法一致性,这正是本书读者所需要的,如果我理解正确,这也正是我的中国同行翻译这些文论并邀请我撰写这篇序言的原因。

当有人询问我在音乐学中的专业领域时,我有时会间接地用我正在做的是什么课题来回答,随后我会强调这一研究与整个学科均有关联——如,音乐记谱的历史(第十章),它所打开的是为了再现世界而使用标记的普遍意义上的广阔领域,并自然而然串联起语言的使用以作为再现世界的手段(第六、八、九章)。就像我们开始挖一个洞,挖得越深,我们就必须让洞口越宽。我的目的是,在触及问题时使用这样的方式,要让人感到音乐学是一个具有广阔参数的领域,而不是特别课题的集合。这就是我希望此书带给读者的感知与感受。

第十章的题目本身已暗示了我在上一段说的该课题所达到的远程距离,在此意义上,这一章例示出音乐学研究可以包含的广阔范围。第三章和第四章的题目都触及了具有相似广度的某种历史观念,每一章都专注于一部音乐作品,对其所进行的诠释和理解,因结合考虑具有当时文化特征(该作品正是在这一文化中,并为这一文化而创作)的哲学、政治、或社会的潮流与条件而得以提升。对这种联系的承认(如第一章标题所示),业已成为任何自称具有历史意识的音乐学研究之必需。这种联系是否可以进行反向解读——音乐作品是否可被解读为揭示了文化的特性(音乐作品正是处在特定文化中,并为特定文化而创作),或许是一个开放的问题。如何回答这一问题,可能取决于该问题所指向的特定文化。

关于我作为音乐学家擅长何种特定领域的询问,有时我会以我最早的研究兴趣来作答,这体现在第五、六、七、八章中——我研究以书写方式流传至今的最古老的欧洲音乐,研究支撑这种音乐传播的书写

系统,研究关于这种音乐的最古老的文字著述,在其中音乐被拿来和语言做比较,在其中写作者们努力想传达音乐表现的本质和性格,以及用语言这样做所遇到的困难(第八章),所有这一切都来自我们称之为"中世纪"的创造性文化。我认为从事这样的研究非常有益,因为从这些研究中我看到了挑战和重要性——如何去理解远离我们的文化实践,这些文化对于当时的人们就是处于当前的东西,不是朝向我们目前实践的某个发展阶段,也不是"西方"音乐本质特征的早期显现。然而,这种谨慎并不妨碍我们在当时音乐家的实践中看到我们自己的关切问题。除了欣赏其独特的美,对中世纪音乐的深入研究告诉我们,必须从某种文化本身中寻求理解该文化的音乐的概念和工具。

考虑到要向面对这些文章的读者们说些什么,我想到了一些应该留意在心的事实。

——这些文章写于这样一个时间跨度内,在其中,美国的音乐学实践原来习以为常的目标、方法和概念语汇正在受到检视和质疑,人们正在考虑替代方案,并希望在批判精神和充分意识理论建构的理想中来推进学科。

——这些文章不仅例示出在批评性的音乐学实践中明确存在理论维度的兴趣,也使这些理论维度成为音乐学历史不同阶段中理论框架、基础依据和自律性分析研究的课题对象(第十一章)。

——这些文章显露出音乐学诠释的制约条件,它受制于各类文化的信念和情境,正是在文化中,音乐的客体才得以出现,对它们的诠释才得以出现。

——这些文章并不是由作者挑选,而是由作者的朋友和同仁、上海音乐学院的杨燕迪教授所挑选,他完全了解美国音乐学的这些发展和情况,如我们1993年在纽约第一次见面时我所了解的那样。我相信,发起此书的翻译出版项目,他的本意是想让中国的音乐学子意识到他们所选择的研究领域的开放可能性。

(杨燕迪　译)

01
历史、批评与贝多芬《第九交响曲》①

本文旨在提出一种针对历史和批评（特别是两者之间的关系）的观点。在文章开始，我会针对贝多芬的《第九交响曲》的某些方面进行诠释，以便展示以我的观点看来音乐批评应该涉及的问题。②

一

《第九交响曲》是一部开头很难演奏的作品。

当然，开头总是一个关键的片刻——因其令听者进入一首作品的方式，因其必须要获得某种从静默到音乐的逆转，并因此让听者的意识经历一次非同小可的世界转换。贝多芬在交响曲中采取了不同

① ［译注］"History, Criticism and Beethoven's ninth Symphony"，原载 19th-Century Music, 3(1980), 193—210。后收入 Leo Treitler, Music and the Historical Imagination (Harvard University Press, 1989)，第一章。
② 本文第一次发表是题献给作曲家塞莫尔·席弗林[Seymour Shifrin]以致怀念。他在我们十多年的友谊中通过同情的理解和支持，对我有关此课题和其他课题的工作帮助巨大。

的策略。第六和第八是直截了当的承诺,用一支明确的旋律,*tempo allegro*[快板速度]。第三和第五是召唤大家注意,将静默扫除并宣布一个重大事件。在第四和第七中,首要的是创造一种需要,一种让听者丧失方向的刻意举措,它要求恢复平衡,以此才能真正开始。这里的承诺从心理上说更加复杂。《第九交响曲》的开头起初好像与此类似,但后来的结果却并非如此。

它的开头很难,因为它的起初声响应该就比静默响一点点,似远处阴影处传来沙沙声。静默并不是被打破,而是逐渐被声响所替代。听者不是被拉入作品中,而是被音乐所包围——乐队逐渐充满并扩展了作品的空间。音乐被带入聆听的区域,或者说音乐从后台被移至前台中心。③ 换言之,好像音乐本来已在进行,只是音量刚刚才被调上来。这首乐曲其实没有明确的开始界限,而演奏应该反映出这一点。无数的电子音乐曲目以这种方式开始(而所有的摇滚乐曲好像都是以这种方式结束)。最近的器乐音乐也大量利用了声音与无声之间的关系,并探索了将乐队作为某种空间的可能性。(我们会想到两个著名但相反的现代音乐开头:里盖蒂的《大气》[*Atmosphères*],在此声音像迷雾一样在移动;布列兹的《重重皱褶》[*Pli selon pli*],这里声音像撞上一堵厚实的墙。这些开头成了近些年来音乐创作的模本。)

人们面对《第九交响曲》时所普遍感到的宇宙性和无限性,也许正是针对这一开头的反应。④ 某些迹象表明,这部作品存在于其中的时间感觉相当激进。我尝试从两个方面说明。其一,这里的时间呈循环状,与古典时期奏鸣曲步骤的本质——向前推进的或是逻辑辩证性的时间——完全相反。这本身就具有表现力的冲击,因为这种

③ 这种类似舞台的空间感对于音乐会音乐而论是一种新的维度。浪漫主义作曲家(如马勒)充分开掘了这一维度,例如马勒《第三交响曲》的第一乐章中,直到该乐章已经进行至三百多小节之后(排练号 26),音乐才到前台中心站稳脚跟,真正的开始方才启动。

④ 尼采因此曾说:"思想家觉得自己处在星空苍穹之间,漂浮在地球之上,内心中梦想着不朽;所有的星辰在其四周闪烁,而地球似乎一直下沉远去。"(*Menschliches Allzumenschliche*, 1878)

特别的时间感被具体体现为无法解决,不能向前运行。(贝多芬曾为末乐章写作打草稿,可以推测,当他为那段引录了第一乐章的警句主题——"*Nein, nicht dass, dass würde uns an unsere Verzweiflung erinnern*"[不,不要这个,它会让我们回想起我们的绝望困惑]——谱写草稿时,他心中所想正是类似的感觉。)这种现象也许在肖邦的音乐中最明显(比如最极端的例子是《玛祖卡》作品 68 之 4)。其二,这里的时间被分层。该作品的实际持续是无限的时间延绵的一个有限的片段。或者说,该作品的真实事件是一个在开头之前已经启动的过程的前景。上述两种感受被随后的音乐进程所强化。我在此试图予以特别说明的东西令人回想起一个观念,即音乐能够唤起永恒性意识的观念,它在 19 世纪初以后的德国成为音乐-美学讨论中一个惯常话题(卡尔·达尔豪斯已令人信服地说明,这一观念本身又是绝对音乐理念的一种显现⑤)。这其中是否存在联系?作为历史学者,我们似乎有义务去考虑这个问题。这意味着如果历史语境向我们开放,我们就必须训练自己去发现音乐是如何具体体现这些观念的。

这一开头听上去不像是乐曲的启动,这不仅是因为音乐的宁静,而且还因为缺乏任何运动。头两个小节中完全没有时间尺度。四度和五度的警句(motto)给出了步履的第一个证据,它标示出四小节的乐句。乐句长度的压缩突然被加强——接连越来越高的进入给音乐加上标点,每个乐句两小节,单簧管在第 5 小节进入,双簧管在第 9 小节进入,长笛的进入分别是在第 11、13 和 14 小节。节奏压缩与和声响-空间的上升式扩张呈现出一个非常迅速的积聚过程,主要主题由此爆发。

但是和声环境却是彻底静态的,毫无身份特征。仅仅在第 15 小节才出现了一次音响的移位,从 A-E 到 D-A;但这个移位相当隐晦。它的完成仅是简单地通过长笛到 A 的运动,大管到 D 的运动,以及从几个 E 音上的掉落。长笛的运动被整合为上升性扩张的延续,因而 D-A

⑤ Carl Dahlhaus, *Die Idee der absoluten Musik* (Kassel, 1978).

这一新的音响仅仅是通过大管在一个附属性节奏部位的下行才得以有效的降落到位。但是,D 作为根音的角色由于小提琴和大提琴上连续不断的 A 音声响而趋黯然。真实的和声事件是 A 的重新认定——从发动性乐音转变为属音。而这需要 D 小调主题(第 17—21 小节)来承担。在此次几乎没有任何预告的爆发中,和声的重新认定是它的用意之一。正是出于这一效果的旨趣,音响的移位才处理得如此微妙。

作为一个进程的高潮点,主题宣告到来,而在此进程中,起始的宁静被很快扰动。突然的齐奏、*fortissimo*[很强]的力度、附点节奏,以及通过险峻的滑降贯通整个在先前音乐中所打开的声响-空间,所有这些造成了该主题极其有力、压倒一切的品质。它所压倒的正是开头的警句。该主题在动机上恰是来自警句,两者之间既有亲缘又相互冲突的关系对于这一乐章而论本身即具有主题性。

至 D 小调主题的结束,我们知道现已稳定地处于乐曲之中。但哪里是开始? 不是在主题的开始,因为那已是一个高点。但也不是在一开始。根本就没有界限分明的开启。起初,乐曲开头像是一个引子。但这个开头与通常习惯的引子感觉不同,因为每次新的"开始"都是回到开头(除了尾声)。

在第一次回归的准备中有个前后不一的细节(第 34 和 35 小节),很说明问题。两组乐器在不同的时刻到达主调(第二小提琴和大提琴在第 34 小节,第一小提琴和中提琴在第 35 小节)。实际上这造成了主与属的同时出现。但是贝多芬深刻了解(或更准确地说,贝多芬教会我们如何听),我们的耳朵会将这一片刻与两个不同的时间尺度相联系,解决这其中的不一致——一个是现已存在的主调,另一个是即将成为的主调。这里的思路显然是,在其他乐器到达主调之前就让主调上的震音(tremolando)奏响,以此创造主调已经在行进中的错觉。这一点与我们在乐曲开头的感觉(存在一个无限展开的背景,从中该作品多次浮现出来)相匹配。但是,必须要做一件事,以便让这个接缝听上去像是开头的继续。声响-空间必须要坍塌崩溃,而这是由第一小提琴和中提琴的飞速下行完成。

这个回归是"灾难性的"(catastrophic)。确乎是这种感觉。但是为什么？是因为震惊——由于 *fortissimo*［很强］，而先前我们所知道的是 *pianissimo*［很弱］；由于是整个乐队（尤其是定音鼓的地动山摇），原来只是弦乐；由于是完整三和弦，而先前只是空五度；由于是 D 大调，而之前的四个小节都像是在准备 D 小调。（此处所显现的大调式所能具有的骇人明亮性，没有任何音乐可与之相比。）总而言之，这是因为被全力拉入音乐的开头而不是沐浴其中所带来的震惊。从字面意义角度看，第 301 小节的和弦与第 170 小节处开启发展部上路的和弦完全一致。但正是这一和声被重新考量：在那里，通过警句主题的配置，第一次显现三和弦的光亮，而在这里，这种光亮被极度放大以至于令人目眩。

这一再现的片刻构成了对发展部的纠正，但不仅是对呈示部语气口吻的恢复，而且是某种增强和提升。作为再现部的形式瞬间，它成了体裁惯例中该片刻其应有性质——一个到达和解决的时间点——的反题。以前 D 小调主题的咄咄逼人的品性现在被提前至开头的警句。D 小调主题以更加威慑性的调子再次出场。从警句到主题的段落以更猛烈的爆发力驱动主题的到来，其间最突出的细节是：从 D 大和弦的两个外声部，下降半度到 F 和 A♭（第 312 小节），确立一个 B♭ 大调中的七和弦。低音通过五度跳进至 B♭，该和弦被重新解释为 D 小调的德式增六和弦；朝向 D 小调的解决是在第 314 小节结束处，但却没有经过属和弦。所有以上最重要的是乐音行动的迅速性，特别是省却中间的步骤，这释放出更大的爆炸性力量。应该将此处与呈示部平行段落中刻意悄然而隐晦的和声变化作比较。整体的效果是要将这一再现的片刻营造成戏剧冲突和张力的最高点，而不是解决的片刻。

再现部以号角声的黯淡回忆（现在主调 D 小调中）作为结束。正是在这一气氛中，尾声开始演奏。当然，这是一种在延展的奏鸣曲式中理解尾声作用的方式：主要的戏剧动作已经过去，主题材料的痕迹——掠过，而和声则保持着最后的调性。体现这一点最明显的是

主要主题的第二乐句上的管乐对话,以弦乐、小号和定音鼓的属踏板作为衬底(第469小节)。(托维觉得这一段落有种"悲剧性反讽"的意味,是"遥远幸福"的回响。在我看来,音乐中的遥远性质,究竟是关于时间还是关于空间并不确定。莫扎特在《G小调交响曲》的第一乐章结束时也达到了类似的效果,在那里是上方弦乐关于主要主题的一次对话,在其下是低音部中和声静止不动的主调。)

还有另一个与此类似的段落(从第513小节开始)。主调保持着,但由于低音部的半音而显得黯淡。在这个背景上,声响-空间(即,乐队的空间和音高的范围)通过一个衍生自D小调主题的旋律好像最后一次得到扩展。这是一次对过去的反思,与此同时它也为结束做好了预备——音乐最后一次俯冲滑降通过D小调主题。我相信,此次在主题中间出现的上行跑动(第543和544小节)必须被理解为是五百小节之前下行跑动的逆转。这样说并不是透露某种动机的同一性识别,而是提出这一段落的用意。早先的跑动将音乐再次减缩到出发点上来,以此显露该乐曲的某种循环性。而这最后的跑动是打破这种循环,并使运动停下来。[我说"停"(stop)而不是"结束"(end),因为后者会暗示并没有被完成的解决。]

《第九交响曲》的终曲具有吊诡性(paradoxical)。这一乐章是为词谱曲,但它却主要是一部器乐曲。它的形式是由器乐体裁的非凡组接串联而成。⑦ 在这一节的余下部分,我想集中于最后一个乐章,尤其关注体裁课题。

这一乐章的主要实质是由四乐章的交响形式所承载:

I. *Allegro assai*[足够的快板],第92小节之后。

II. *Allegro assai vivace*,*alla Marcia*[非常活跃的快板,似进行曲],第331小节之后。

III. *Andante maestoso*[庄严的行板],第594小节之后。

⑦ 见 Charles Rosen,*The Classical Style*(London,1971),p. 440.

IV. *Allegro energico*［有活力的快板］，第 654 小节之后。

与此同时，该乐章的整体戏剧外形又刻画出一个大规模的奏鸣曲式：

呈示部：第一主题，D 大调，第 92 小节之后；
　　　　第二主题，B♭ 大调，第 331 小节之后。
发展部：第 431 小节之后。
再现部：第 543 小节之后。

呈示部的 D 大调部分，出现了两次：首先是乐队演奏，随后是合唱队与乐队演奏。在这一点上，即在主题的呈现方面，该乐章沿用了古典协奏曲开端的修辞。

但是主题材料本身却又是以主题和变奏的方式来组织：主题和三次变奏由乐队呈现（第 92 小节之后），合唱与乐队又呈现三次变奏（第 241 小节之后），两部分合起来构成呈示部的 D 大调一块。B♭ 大调一块由两个变奏组成。奏鸣曲式的发展部是一支赋格，这里变奏程序暂时悬置。再现部中最后的变奏（第 543 小节之后）恢复了变奏程序。变奏曲和奏鸣曲式到第 594 小节为止一直同时存在，至此，两者的进行都突然中断，但和声上归于主调的回路尚未结束。

贝多芬架构这一乐章的范式都取自器乐音乐。正如歌手常常抱怨的，人声的写作也偏于器乐化。歌词作为某种引录，被溶入这个巨大的器乐构想中。然而，整个结构的两端框架却是两个明显基于声乐体裁的段落：近开始的宣叙调，以及最后一段（第 763 小节到结束）——它具有一个歌剧终场（比如说《菲岱里奥》的终场）的姿态身份（gestural identity）。

歌剧性的终场并不令人吃惊。这不仅是由于歌手已经在台上，而且特别也因为这一段落必须针对整部交响曲所扮演的角色。最后的乐章必须提供在第一乐章中从未到来的解决——贝多芬甚至在以

高调修辞回顾以前乐章的"音调"之前,已在终曲的开始这样说了很多。末乐章以恢复第一乐章的支配性色调、间接恢复它的主要主题乐思作为开始。歌剧性终场是戏剧结局的最卓越的中介——不仅是因为它本性如此,而且也因为它会以这种方式被理解。这是体裁的交流价值的一个重要事实。

但是开始时的宣叙调确乎带来了某种文化震荡(或许可以称之为"体裁震荡")。它表明纯音乐的表现手段被打破。非理性的或者说非连贯性的方面(此前它是意义的来源之一),现在被强力撕开了一条分离的缺口——在音乐精确而又抽象的表情和语词的具体性之间。接下来的是深沉器乐声部上的宣叙调,如萨拉斯特罗⑧一般,先是参与到音乐一开始的愤怒中,随后则显得平心静气、慈眉善目。它打破了坚冰,以便引进人声和席勒的诗句。但问题依然存在——此前乐章未解决的种种"困惑",原来仅仅是以纯音乐来表达,现在是否能够通过语词的具体性(也就是说,无需改变话题)而获得令人信服的认同?

这是个带有普遍意义的问题。末乐章的体裁综合是否真的达到无缝连接?作为一种崭新的整体形式,它是否将个别的成分全都吸纳其中?我的看法是,每一种体裁都呈现了一种惯例常规的联想,而惯例常规则为了特定的艺术目的做出了调整。在每个具体的个案中,体裁提供了具体段落在该乐章的戏剧性标题内容中的某种意义线索,正是从这一角度看,体裁为信任体裁惯例常规的听者呈现了某种编码。

不妨来看看变奏曲。此处的旋律与该交响曲此前听到过的旋律都不一样:封闭、平衡、对称。该旋律之所以具有阿波罗太阳神的品格,主要就是由于这一特征。如果要对这样一种旋律的陈述进一步延展,但又不能破坏其平衡,唯一的方法就是重复。而这正是此处音乐的状态,从第 92 小节开始,随着每次陈述,乐队逐渐成长。这种成

⑧ [译注]莫扎特《魔笛》中的大祭司,男低音角色。

长本身即具有修辞性的效果。我们可以辨认出这里的"变奏曲式",同时也应该认识到,这种曲体被调整以服务于这里特定的表现目的。⑨

再来看看协奏曲手法。主题的三次器乐陈述之后由一个结束段(开始于第 198 小节)封顶,它标志着朝向属的过渡(第 193 小节)。但是,音乐在还没能奏出一个 A 大调主题之时就被打断。被带入终曲边界之内的不仅是第一乐章的主题材料,而且是第一乐章的主题性意念——即对平静过程的刻意扰乱,而这正是终曲的用意:必须一劳永逸地消除这一现象。协奏曲的安排正是用来体现这一强烈的表现意念。合唱以同样的方式进入后,呈示部即告完成。音乐开始了第二次朝向属调的过渡,但随即却转向 B♭ 大调作为第二主题的调性,这是对第一乐章的指涉——但不仅简单是为了调性统一,而且是以另外的方式重演第一乐章的戏剧,并最终使之解决。

赋格(第 432 小节之后)让听者认识到,奏鸣曲程序已在过程中。由于赋格作为发展部的姿态特殊性,它的效果是,消除音乐中此前的元素多样性,起而代之营造出某种统一形式的印象。这也就是说,赋格的功能是作为奏鸣曲式的一个信号。另一个类似的信号是 *Andante*[行板]和 *Allegro*[快板]两个主题的叠加(第 655 小节)。这是最强烈的再现部片刻,虽然严格地说,它已处在正常的"奏鸣曲式"边界之外。信号在事物本身缺席时仍发挥着作用。

这种分离在 19 世纪成为典型特征,而且它是传统形式转型——在某些个案中,甚至是瓦解——的一个面向。在李斯特的交响诗中,某个段落的意义也许依赖于它的姿态性身份(作为呈示部,发展部,或是再现部),即便该乐曲并不是"奏鸣曲式"。这些段落的出现也许甚至并不死守它们在奏鸣曲式中所应有的顺序。显然,一种风格不

⑨ 《合唱幻想曲》的主题具有类似的形式和性格。它以类似的方式呈现,具有同样令人奋起的效果。但另一方面,这两组变奏与《迪亚贝利变奏曲》非常不同——后者更多表现出亨德尔式的构思。无论哪种情况,如果我们希望理解体裁历史中一部作品或段落的地位,我们就需要评判该作品或段落的设计给听者所造成的影响。

可能永远寄生于这种借用的意义上，不久以后就必须发明新的手段。

这反映出 19 世纪中一种更为普遍的情境。贝多芬在《第九交响曲》中开掘了体裁的意味价值，在同等程度上他也减弱了体裁的特殊性，即减小了体裁作为编码的内在能力。

通过观察审美移植与构成艺术实践的手法之间的相互关系，艺术史研究中出现了某些非常有说服力的普遍性理论。[⑩] 与简单的直线发展性学说相比，这些理论的优势在于，它们的基础是以批评性的姿态面对个别的具体作品。

二

海因里希·申克尔于 1912 年出版了一本论贝多芬《第九交响曲》的专著，题献给约翰内斯·勃拉姆斯——"德国音乐艺术的最后一位大师。"[⑪]其主题是关于该作品的"内容"："对内容的分析给予我所渴望的机会，以彰显至今仍不为人知的乐音必然性，这些必然性即如其所是的内容，而不是别的。"他的口号是"*Am Anfang war der Inhalt*［太初即有内容］"。或许，我们不仅应该意识到这一准《圣经》式声明中的强调性自命不凡，而且还应注意到其中对原来《圣经》话语的指向性颠覆：替代原来"太初有道（Word）"的是"太初即有内容（Content）"。因为申克尔坚定的中心教义是，音乐的内容无论直接或间接都绝对是非语词和非文学的。

论《第九交响曲》的专著属于申克尔早期。但在他的分析理论发展中目标和前提没有发生根本改变。主张也无更改。1930 年，他发

⑩ 最权威的论著是 E. H. Gombrich, *Art and Illusion*, 2nd edn. (Princeton, 1962). 在文学史中，俄国形式主义学派曾提出过这样一种理论。在 Carl Dahlhaus 的 *Grundlagen der Musikgeschichte*(Cologne, 1977)一书中的第六章中有针对该理论的讨论。

⑪ Heinrich Schenker, *Beethoven, Neunte Sinfonie. Eine Darstellung des musikallischen Inhaltes unter fortlaufender Berücksichtigung auch des Vortrags und der Literatur* (reprinted Vienna, 1969).

表了论《"英雄"交响曲》的文章——"贝多芬的《第三交响曲》第一次呈现出它的真正内容"。⑫

申克尔所谓的"内容"是*Ursazt*[原始结构]与其构成元素。以圣经的隐喻说,音乐的过程即是"原始结构"的转型。对这些东西的探索构成了对音乐应有的研究。申克尔所选择的不应有的音乐研究范本是赫尔曼·克雷茨奇马尔(Herman Kretzschmar)的《音乐厅指南》(*Führer durch den Konzertsaal*[Leipzig,1888—1890])中论《第九交响曲》的段落,申克尔的专著通篇对其有很多引录。不妨从克雷茨奇马尔的书中找一个段落,便可看出申克尔所反感的那种"迷幻性的"趣味:"发展部进一步展开浮士德式的画像:寻觅但又无法得到,对未来和过去的玫瑰色幻想,以及一种此刻突然感到的痛苦,这才是真正的现实。"申克尔的反对意见似总在说"作者真应该只谈论音乐"。

申克尔对音乐中究竟是什么耿耿于怀,这不仅仅是一种趣味的反响。它反映了某类思想态度,至今在一般意义上的音乐分析实践中具有强大的影响力。不妨取一段对《第九交响曲》开头的论述作为简短例子来指证这些思想态度。申克尔将第 1—16 小节称为"*Ein-leitung*"[导引](并将第 160—179 小节称为"*Überleitung*"[过渡]),他刻画这些段落的角度是从外部观察,即从它们在奏鸣曲—快板曲式中的位置来观察。引子是*Urmotiv*[原始动机]的诞生地,就此而论它的任务是为主要主题的头两小节提供准备。对申克尔而言,原始动机和主要主题的材料关系非常重要。但该关系的性质对他却不重要。因为引子在该乐章的其他地方总是位于主要主题之前,他断言引子必须被看作"*Hauptgedanken*"[主要思维]的组成部分。但是他没有就这一不同凡响的进行或它的效果提出任何问题。

在讨论开头的两个音响的过程中,申克尔观察到,因为缺少三度,听者无法判定两个音响各自的调性身份,也不能判断两者之间的关

⑫ "Beethovens Dritte Sinfonie zum erstenmal in ihrem wahren Inhalt dargestellt", in *Das Meisterwerk in der Musik: Ein Jahrbuch von Heinrich Schenker* (Munich, 1930), III, 25—101.

系——到底是 I—IV 还是 V—I。(他说第二个选择可能性更大,因为它是更强的进行。在一次难得的对情感效果的一瞥中,他说这种非确定性是服务于引子的"*Spannungszweck*"[伸张的目的]。)但是这是哪一种"听者"? 他默认是那类熟知调性音乐句法规则的听者。但是申克尔并未默认该听者熟知任何特定的音乐,以此该听者会获得交响曲传统的风格规范的内置感觉——可以说是一种更宽泛的音乐胜任能力,这会让他倾向于将这两个音响的转换听成是 V—I 的进行(并不是因为它在绝对的意义上"更强",而是由于他在这一节骨眼上会期待一个 V—I 的进行),并且还会激起他的好奇为何这些和弦没有以直截了当的方式被呈现出来。当申克尔说听者如何聆听时,他实际上在说这些事情是如何存在的。他的分析关注的是音乐对象以及该对象与他的体系的关系。听者的反应没有形式上的(formal)功能。⑬

说到节奏的细微变化,申克尔仅仅是轻描淡写,申明第 15 小节第二个八分节拍点上大管向 D 的下降赋予该拍点以更强的重音,因为这里和声发生改变。他没有询问为什么这个变动要放在一个通常而言较弱的节奏部位,为什么总体而论这一段落的行动要以如此隐晦的方式进行。

⑬ 申克尔认为,听者对于他的理论没有任何影响。但是今天,音乐理论为了完成自己的任务,极为认真地提出了有关"如何聆听"的各种论说。这引发了音乐理论能够做什么以及不能够做什么的问题。"在给定的一组音乐文献中",它能够"描述作曲家和听者如何将声响接受为具有概念性结构的方式,而这在范畴上先于任何特定的音乐作品"(David Lewin, "Behind the Beyond:Response to Edward T. Cone", *Perspectives of New Music*, 7[1969],61)。它不能够就这一事实——"一个有教养的听者……如何可以……在某一语言中来理解某个作品"——提供足够的解释(Fred Lerdahl and Ray Jackendoff, "Toward a Formal Theory of Tonal Music,"Journal of Music Theory, 21[1977],11—171;强调标记系我所加)。这种对音乐理论的认识不仅过于幼稚,也过于自负。其仿效模型当然是 Noam Chomsky 关于语言理论的陈述,但是即便在语言学领域也不会有人宣称,对我们能够理解某一语言中组织良好的语句的解释,也能够解释我们如何理解作为诗歌的这些语句。Lerdahl 与 Jackendoff 一直将"语句"和"作品"看作同类。但是真正可能的类比却是"语句(sentence)/句子(Satz)"和"诗歌(poem)/作品(piece)"。Björn Lindblom 和 Johan Sundberg 提出了一个更为现实的目标陈述,见"Toward a Generative Theory of Melody",*Swedish Journal of Musicology*, 52(1970),71—88。

在讨论第 34 和 35 小节时,申克尔说明了第一小提琴和中提琴的跑动是一种滑音(portamento),但被实际展露出来(composed out)。他进一步支持说,长笛演奏了这个片段的开头音和结束音。随之,他观察到主要乐思的重新陈述在这个跑动收尾之前就已开始,在第 35 小节而不是第 36 小节(实际上在第 34 小节已经启动),而他将这一交叠解释为有机连接的神奇之笔。但是为什么在这一片刻会出现这样迅速的一次长距离的俯冲下降,为什么会在第 35 小节容忍属和声与主和声的同时出现,这些问题并没有被询问。(可以有相当多的方法实施这次平滑的连接而无需发生第 35 小节的不协和音响。)

由于"内容"的限制性范围,使得该作品的个性化特征实际上一再被中性化——它们总是被放置到调性系统或交响形式的一般性应用概念中。整个结果是有意回避那些能够导向阐明这个特定作品的品质的问题。所完成的仅仅是,展示该作品是某个体系、某个种属,或某个针对此或彼的理论的具体例证。简言之,如果我们询问这个特定的开头:"这是什么?"回答便是:"一个引子。"那么该问题真的被回答了吗?

在对第 34 至 36 小节的说明中,申克尔提及了有机统一的标准。这一观念位于支撑其分析的前提的中心。它所蕴含的理想是,作品的所有方面都应在一个单一的统治性原则下运作,没有哪个方面可以处于局外或可有可无。作品被认为是整全的、自足的、自主的,分析的基础内置于作品之中。有机论观念是申克尔主张要如其所是地展示音乐内容的必然性的背景。该主张认为,事物存在的方式即是事物必须如此的方式——有机论理论对待任何对象都持同样理念,它反映出这种理论的决定论本性。[14]

申克尔以两分对极来结构自己的申辩,一端是内容的分析,作为

[14] 见 Stephen C. Pepper, *World Hypotheses: A Study in Evidence* (Berkeley and Los Angeles, 1961), chap. 11, "Organicism". 文学和观念史中对有机形式概念的研究被收在 G. S. Rousseau 所编的文集中,*Organic Form: The Life of an Idea* (London, 1972). Lewis Lockwood 察觉到了这一观念在 19 世纪分析程序中的重要性;见"'Eroica' Perspectives: Strategy and Design in the First Movement,"载 *Beethoven Studies*, vol. 3, ed. Alan Tyson (Cambridge, Mass., 1982).

另一端——克雷茨奇马尔的解释模式——的更优越的替代。[15] 他因此提倡一种在言说音乐中根深蒂固但却形成误导的替代观点。也许可以称之为"冷"角度和"热"角度的对峙，但有时也可被具体看作"绝对"音乐和其对立面（难以用一个词汇表述，但总归是将音乐构想为是对音乐之外的观念、图像或感觉的表现）的两分对极。申克尔与克雷茨奇马尔的争吵是这种争论的体现。"绝对音乐"的观念是申克尔角度模式的假定前提，而克雷茨奇马尔的"音乐诠释学"（musical hermeneutics）则是对它的抨击。

埃格布莱希特（H. H. Eggbrecht）梳理了从贝多芬音乐一开始就显示出这种不同观察角度的文献资料。[16] 埃格布莱希特认为，人们对贝多芬音乐的反应中有某些不变的常项，正因其持续出现，它们在评估音乐中究竟是什么的过程中可以宣称具有客观的正确性。一个共同的因素是将贝多芬的音乐作为人类体验的反映。布索尼（Busoni）的评论具有代表性："人性状况第一次通过贝多芬在声音艺术中被作为头等要义。"[17] 在埃格布莱希特看来，贝多芬有时说到或至少暗示自己音乐的体验性内容，但是他自己并不能被视作这一观念的创始者，因为它在贝多芬音乐的鉴赏文字中已很明显，而这些文字在他关于此话题的言论变成公共知识之前就已经写就。

埃格布莱希特写道，1920 年代出现了一种反对贝多芬鉴赏中那种强烈主观性因素的倾向。它表露在将注意力放在"作曲技术"方面，并且拒绝承认音乐中还有其他东西。但是某些这种情感性的语言会悄悄爬回到（甚至）纯粹主义者的著述中，而埃格布莱希特认为，因此就更有理由将 *Rezeptionsgeschichte*［接受史］——对音乐反应的历史记录——看作具有持续性的真实音乐内容（接受史即为对这

⑮　克雷茨奇马尔称自己的解释模式为"音乐诠释学"（见 Dahlhaus, *Die Idee der absoluten Musik*）。

⑯　H. H. Eggebrecht, *Zur Geschichte der Beethoven-Rezeption* (Mainz, 1972).

⑰　Eggebrecht, *Beethoven-Rezeption*，第 8 页上给出了布索尼的这一引录和其他有特点的引录。

种内容的反响)的某种索引参考。

纯粹主义者也不能保持他们的纯粹性,这本身即指明两分法具有误导性,无论这种两分法在多大程度上确是一种历史现实。因为关于音乐"内容"的相互冲突的主张并不能真正划清彼此持续一致而又清晰可辨的参照区域。申克尔会写到《第九交响曲》第一乐章引子的"伸张的目的",他也会写到呈示部中 B^b 大调部分的性格对比。另一方面,某些"纯音乐"的因素(特别是节奏和音区的领域中)又在他的分析中被忽略不计。关于音乐对象究竟是一个什么样的东西,他并没有一个持续不变的观念。而从另一角度看,在本文第一节中所尝试的阐释如果没有关注"作曲技术"因素则是完全不可能的。

区别并不在于关于音乐作品是什么存在两种对立冲突的观点(一方认为它是一种建构性的秩序,而另一方则认为它是一种表现的工具)。这是一种旨趣目的的区别(如我所述),一种所谓"认识目标"(Erkentnisszweck)的区别——借用一篇重要论文中的术语,下面在讨论历史学的课题时我将再次提及这篇文章。[18] 申克尔的目的是展示作品的统一性和作品组成要素的必然性,并要将作品作为某种理论的例证。这实际上就等于以严格意义来对作品进行说明(explanation)——音乐事件的接续被看作具有演绎逻辑的力量。而本文第一节的目的则是以作品的个性特征来阐明它。我将此看作分析与批评之间的固有差别。[19] 以这种角度来阐明批评的目标,对于发展

[18] Wihelm Windelband, "Geschichte und Natruwissenschaft" (1984), in *Präludien, Aufsätze, und Reden zur Philosophie und ihrer Geschichte* (Tübingen, 1915), II, 136—160.

[19] 以注 10 所使用的语言角度说,分析即是展示一个特定的作品如何成为一种声音体系的例证,而理论则是描述该声音体系的概念结构(它多少更像是科学中的说明)。当然Lewin 并没有这样说。他所说的意思与我对批评所说的意思方向是一致的。他对批评倒没有说很多,除了他认为批评就是描述诸如"我喜欢这个"或"这让我着迷"这样的反应。我在此并不想挑起先验的术语学争论。但我的印象是,申克尔在面对《第九交响曲》的个体性品质时所暴露的缺陷,也是很多被称为"分析"的写作和教学的特征。重要的并不是将其一律斥为"糟糕的分析",而是要承认这种缺陷恰恰是与分析(隶属于某种理论)的目标相一致的。这就是为何我们需要一种被我称为批评的实践。称其为批评,我只是简单地使用了文学和历史的研究者长久以来一直在使用的这个术语。

一种关于批评和历史之间关系的观点是一种热身预备。

三

　　申克尔声称要给出贝多芬《第九交响曲》的内容解释,这就好像某人宣称要通过分析《哈姆莱特》的语法和句法而置意义于不顾来给出此剧的内容解释。这个指责也许看上去不太公平,因为我们期待文学分析家应同时处理结构与意义,而我们认为音乐没有语词性质的"意义"。音乐被褒奖,被妒羡,因为它的内容就是它的形式——"运动中的声响形式",汉斯立克如是说。但是难道音乐的"不可定义性"(埃德加·爱伦·坡语)应阻碍我们对音乐意义的寻觅吗? 或者说,音乐是否也像文学一样,也是在仅靠结构分析无法企及的层面上运作? 在文学研究中关于结构分析和批评之间的关系有一种论点,对于我们思考这一问题会有帮助。乔纳森·卡勒(Jonathan Culler)在他的《结构主义诗学》一书中写道:"甚至在其自己的领域中,语言学的任务也不是告诉我们句子的意义是什么;它是要说明,句子如何具有某种语言的言说者所给予这些句子的意义……语言学不是诠释学。它不是去发现一个排列的意义是什么,也不是去制造对该排列的某种新解释,而是尝试去确定支撑这一事件的体系的本质。"[20]

　　音乐分析之于音乐也大致类似。我将《第九交响曲》第一乐章的第 314 小节中的和声识别为"德式增六和弦",只是说明了我们能够将该和弦纳入它的具体上下文,将其听作一个具有连贯性的事件,别无其他。当我说属和弦被省却,主和弦处在第一转位,我做的是类似

[20] Jonathan Culler, *Structrual Poetics* (Ithaca, N. Y., 1975), pp. 74; 31. John Searle 在他的著作 *Speech Acts* (Cambridge, 1969)中,也表达了同样的观点——语言学对于意义的分析用处有限。我在我的圆桌讨论发言"Current Methods of Stylistic Analysis"中,讨论了这些观点及其与音乐批评和分析的关系。见 *International Musicological Society*, *Report of the 11ᵗʰ Congress*, *Copenhagen* 1972 (Copenhagen, 1973), pp. 61—70.

的识别。当我说这一转位使主和弦不稳定,而属的省略让回归主调显得突然,我就移至另一层面。但是我还没有说这种不稳定和突然性在此处以及在这一乐章或整个作品中的用意是什么。我探寻这些问题是想暗示托维在此处听到的灾难感觉是这些现象的后果,并想以再现部中戏剧冲突的提升来进行解释。但是问题或许还没有在此结束。我们也许可以询问:"为什么这里要进行强化,而体裁的熟悉惯例是让我们在此期待解决?"而这个问题完全可能导向克雷茨奇马尔式的读解,或者进入社会和历史关系的领域。在这里,我们是将这一事件作为一个历史事件来谈论。

要在作品的边界上针对意义问题的追寻建立某种限制,要将这种意义追寻的语言局限在分析的"技术"语言中,这是非常武断的,会对历史理解构成严重局限。分析可以导向更大范围的意义问题,但它不能回答这些问题。当我说"更大范围",我是想询问:"这一现象在此处发生,那么它究竟意味着什么?"这样的问题在不断扩展的语境中被询问,就会驱动批评。此类问题可向音乐提出,也可向文学提出。而回答将由分析所显露的音乐关系的解释性转型,或是有关作品意图的假设,或是将作品读解为特定情境中的某种特定姿态体系,看我们喜好如何来表述。这些回答会聚集于个别作品的独特品质,而不是聚集于让作品的独特性成为可能的那个体系。如果我们不去询问这些问题,过去的音乐就会部分地对我们封闭。

卡勒是通过胜任能力(competence)的角度来阐述批评语境的问题。结构主义的分析方法的一个基本策略是区分"胜任能力"和"具体述行"(performance)。对于艺术中的分析实践(我这里并不仅指狭隘意义上的音乐分析),应该在以下两者间做出区分,一方是可在某种理论中予以描述的选项和常项的背景体系,一方是对这种理论予以具体化的个别产品。[21] 对于音乐而论,"胜任能力"一词可非常

[21] 见 Allan Keiler, "Bernstein's *The Unanswered Question* and the Problem of Musical Competence,"*Musical Quarterly*,64(1978),195—222.

恰当地指称聆听者、作曲家和演奏者对体系的默会掌握(tacit mastery)。我们因此可以理解为何缺乏一个音乐批评的传统——学院的和学术性意义上的音乐理论,没有建构出针对这种分析实践的有关胜任能力的适当理论。而我们现有的音乐理论又是唯一能够对音乐进行仔细考查的理论体系。

音乐分析是一个与音乐批评分离的学科现象,因为它的实践者主要是音乐理论家,而他们对理论的终极关怀是"去确定支撑这一事件的体系的本质……(理论家)的任务不是为了作品的目的去研究作品;理论家之所以对作品感兴趣仅仅是因为它们在多大程度上提供了关于支撑体系的本质的证据"。[22]

那么,批评理论的表述角度应是什么? 它们应该从听者的胜任能力的前提出发,完全不同于申克尔所强调的前提:从一开始,它们就应该是风格和体裁的表述角度。所谓"风格",我指的是"形式和模式的体系,它们既是艺术中感知基础,也是艺术史中的传播货币"。[23]风格是批评的前提,因为对艺术作品进行解释的"前提条件是掌握形式的语汇库"。而艺术家"如果没有内化的形式和模式语汇库的中介,就无法着手新作品的创造,正如接受者如果没有一双有着习惯和期待的眼睛或耳朵,就无法在一幅画布、一首诗歌或一部音乐作品中找到秩序"。[24] 因此艺术的解释和艺术的历史都是基于同样的根底。风格是历史的一种概念,而批评是历史理解的一种实践。

"体裁"是一个与"风格"相交叠的概念。不同之处在于增加了"功能"的坐标。该概念在文学理论中已有很好的解释。

> 一种体裁……是语言的一种惯例性的功能(更清晰的说法应该是"功能化"),一种与世界的特定联系,它作为一种常规或

㉒　Culler, *Structuralist Poetics*, p. 8.

㉓　Treitler, "Current Methods of Stylistic Analysis", in *International Musicological Society*, *Report of the 11th Congress*, *Copenhagen* 1972(Copenhagen, 1973).

㉔　同上。

期待在读者与文本相遇时起导向作用……对各体裁的说明应该
是去规定各种类属，它们在阅读和写作的过程中有功能作用。
体裁是一套期待体系，它让读者以自然眼光看待文本，并给予读
者一种与世界的关系……诗学的理论法则在其历史的任何时刻
都应被看作人工的心智编码，实践中的作者在写作中必须与其
打交道。㉕

但是，"如果一种体裁的理论不仅仅是简单的分类学，它就必须尝试
去说明，那些支配文学阅读与写作的构成性功能范畴的特征是什
么"。㉖

构成音乐的音符集合体具有编码或秩序，音乐的意义正是面对
和理解这些编码或秩序的后果。当我们说某一音乐事件属于某个种
类，或具有某种特质，我们就是将这一音乐事件放置到一个分类的框
架中。音乐参与到多个编码秩序领域中，仅仅将某个音符集合体与
一个领域相关联，这并没有穷尽该音符集合体的意义。将贝多芬《第
九交响曲》头十六个小节与调性句法或与交响曲的形式常规联系起
来，这并没有穷尽这段音乐的意义。但是，另外可参与其中的领域是
什么，而批评家又该如何撒开他的感知之网来进行捕捉呢？

这篇文章的第一节的要义是，通过多个角度来整理我们对《第九
交响曲》的体验——几次开头的性质及其后果，静默与声响的关系，时
间和空间的经验，运动的步履和质量，音乐呈现的直接性或间接性，乐
思之间的兼容性——在所有这些维度中，我们都是由"纯粹音乐的"元
素来作指引。有一个相当具体的表现领域，它是通过来自修辞传统的
惯例性指涉体系投射出来：第一乐章号角声的英雄性，慢乐章中那个
伟大的解脱片段的宗教性（第 133—136 小节，运用了管风琴般的总谱
写作，总体上该段音乐是想唤起某种"古风气质"[stile antico]）。但是

㉕　Claudio Guillén, *Literature as System* (Princeton, 1971), 390.

㉖　Culler, p. 137.

音乐的表现主要并非依赖于如此的具体性。它是通过极端的抽象性和不可定义的途径达到的，正是这一点，让诗人——特别是自19世纪以来——对音乐极为羡慕。（T. S. 艾略特曾写到过"只能从眼角中察觉到的感觉"，而这种东西"只有音乐才能表达"。）[27]

风格和体裁的范畴，是我们进入这些领域的唯一通道。然而，艾略特的统觉的压力是，语词的范畴本身并不足以捕捉批评家所寻觅的特质。某些领域的意义，只能通过其他作品来引发批评家的注意，对于这种意义，批评家只能通过指向其他作品来进行交流。所以批评家必须要有某种对风格和体裁的统观性感觉，他的音乐传统概念是（如艾略特对诗歌的表述），在一个传统中的所有作品构成一个共时性的秩序，其中每个作品都对所有其他作品有所映照。（我将在文章下一节回到艾略特的概念。）从这一角度出发，如卡勒所说，"就能够看到，下面的看法是具有误导的——认为诗歌作品是和谐的整体，自主的自然有机物，它自足自立，具有丰富而固有的意义"。[28]

这种对批评的特性规定——其研究指向不是作为客体对象的作品，而是作品与听者之间的持续交流——不仅仅是某种姿态，以迎合那种好意的感叹：音乐就是为了聆听的。它其实是一种决定批评的本质及其资源的基本策略。而且这种规定对于历史的概念而论也具有强烈的引申意涵。

四

历史学家的工作面临两难困境。一方面，他意欲通过关注起源、影响、倾向、运动、发展等问题来说明过去。这类问题的一般形式是"过去如何以及为何成为如此的过去"？而回答的一般形式是，将过

[27] T. S. Eliot, *Poetry and Drama* (Cambridge, Mass., 1951).
[28] Culler, p. 116.

去再现为先在境况的可能的或必然的后果。有一种历史思维——我们称其为历时模式,其关注焦点正是历史学家的这种任务概念。它的特征是倾向于以连续叙事的方式来再现过去,并以变化和创新作为历史的主要主体;它将过去、将来和其间的时间段作为认识过去历史对象的主要范畴;它将过去看作现在的前历史,而将现在看作过去的后续结果。

历时模式本身具有多元的来源和动机背景——如,出于妒羡而希望将历史学塑造成为与自然科学相平行的精确的说明性科学;认为世界中的每一个事件都属于一个多少有些隐蔽的有机过程,而说明这一事件正是揭示这一过程整体的一个方面——这种态度如果贯彻到底,便会构成整体世界-历史的体系;热切地在未来的结果中追寻人类在过去和现在遭受苦难的意义;将人类历史看作拯救故事的遗留性基督教概念;一种老式的认识论,它认为对任何事物的知识都依赖于对该事物发生成长阶段的认识;上述认识论的现代实证主义版本,它认为知道"为什么"(why)即是知道"什么"(what)的唯一形式;此外,还有讲故事的传统和形式。

另一方面,则存在另一种推动力——要在过去的个别性和特殊性中寻找对过去的认识,过去的意义即在自身,只为了其自身,"如其原来真正所是"(as it really was)——如那个极其著名但又备受误解的短句所言。㉙ 在这里,历史学家更喜好询问"什么"而不是"为什么"。在探寻答案的过程中,他的目的是让过去停在轨道上,将其掌控在静态中,好像过去就在当下。很容易追随术语的时尚,将这种历

㉙ 该短语出自伟大的德国历史学家和历史编纂学家列奥波德·冯·兰克(Leopold von Ranke,1795—1886)。见他的 *Geschichten der romanischen und genmanischen Völker*(Berlin,1824)的前言。误解的产生在于,这一断言被解释为一种标志——兰克相信获得对过去的客观的、可验证的知识是首要的、有可能的。(我自己以前就曾犯过这一错误。)但是,兰克关于历史中"真实"的概念反映了某种不同的强调——他认为,历史中的真实是受制于个体的,是在各自的语境中看来特殊的东西,而不是像他开始写作这本著作时占支配地位的观念——在历史学家的哲学视野中超越殊相的东西。见 Friedrich Meinecke,*Die Entstehung des Historismus*(Munich and Berlin,1936)。

史写作模式称为"共时(synchronic)模式"。但是,为了后面进一步的论辩起见,应强调在这种思维方式中更重要的是当下性(present-ness),它才是认识历史对象的主导范畴。历史学家通常会使用两种思维模式,混合程度不同。造成困境的是,历时模式带来了一种认识论,它会挫败历史学家纯粹为了历史客体自身并以他可能的亲近感去理解它的欲求。而他越是将他的目光注视于客体自身,他(或者很有可能是他的批评者)就越是会质疑他是否能真正说明它——甚至质疑,他是否在进行历史研究。

有人主张,对于研究艺术的历史学家而言,这一问题会更尖锐,因为面对艺术这一客体,他的态度必须同时是审美的和科学的。虽然艺术作品来自过去,但它们又在当下被直接给定,而且只有通过当下的理解才算被完整地对待。历史学家越是关注那些能够以连续性叙事所呈现出来的一般的、抽象的艺术维度和范畴,越是忽略艺术作品的特别品格,作为艺术作品的这些客体就越是倾向于从视野中消失。于是就出现了一些不可小觑的学术策略,要捍卫艺术作品免遭历时性历史的拆解:例如"新批评";瓦尔特·本雅明(Walter Benjamin)甚至否认艺术史的可能,他要求将艺术作品的批评和语文学处理完全分离——将艺术作品牢牢掌控在自身范围内。[30]

然而,这并不是一个只存在于艺术史中的冲突。长久以来,一般通史中也存在观点分歧。在托马斯·卡莱尔(Thomas Carlyle)的文章"论历史"(On History,1830年)中,他这样写道:

> 所有的行动就其本性而言都是以延展的广度、深度和长度表现出来;而且扩散到所有的人……并一直向前导向完整——所以,一切叙事就其本性而论只是在一个维度上;它只是面朝一个方向,或是朝向接续的点;叙事是线性的,而行动是立体的。

[30] 见 Charles Rosen, "The Ruins of Walter Benjamin", *New York Review of Books*, 27 October 1977, pp. 31—40, 以及 "The Origins of Walter Benjamin", *New York Review of Books*, 10 November 1977, pp. 30—38.

呜呼，我们所谓"原因与结果"的"链条"或"小环链"，这是我们通过只有一手宽的年份和平方英里的范围勤勉勘测得来，而真正的整体却是一个宽广无垠、深不可测的巨大实体。[31]

卡莱尔的抨击目标——可以通过显示历史事件在连续的、必然的过程中的位置来说明这些事件——是启蒙主义历史编纂学的中心观念。但是这一观念一直有其吸引力，而我们发现克洛德·列维-斯特劳斯(Claude Lévi-Strauss)晚至 1950 年代仍在对其发起挑战。在他的著作《野性的思维》中的"历史与辩证"一章中，他对历史学家的困境进行了如下尖锐的梳理：

> 传记的信息可说明性最低，但它包含的信息量最丰富，因为它描写个人的特性，详述每个人的性格异同、动机曲折、思虑变化等各个方面。但一旦到达由越来越大的"力量"来掌控的历史类型时，上述的那种信息就会被格式化，被推至背景，最终消失殆尽……历史学家的相对选择总是受到限制，一方是教诲多而说明少的历史，另一方则是说明多而教诲少的历史。[32]

正是叙事的冲动将虚构的因素带入历史，因为对于连续性叙事而言，总是有太多和太少的证据；历史学家必须填充，同时也必须舍弃。[33] 历史学家宣称自己对世界的解释享有特权，因为这种解释是客观的——这种论调于是遭到怀疑。"所谓的历史连续性仅仅是依靠欺骗性的轮廓才得以成立。"列维-斯特劳斯的分析让我们意识到，将历史以连续性的叙事再现出来的努力总是与这种主张——我们能够而

[31] *The Works of Thomas Carlyle* (New York, 1904), vol. 3.

[32] Claude Lévi-Strauss, "History and Dialectic," reprinted in R. DeGeorge and F. De-Geoge, eds. , *The Structuralists from Marx to Lévi-Strauss* (New York, 1962), pp. 209—237.

[33] 见 Hayden White, "Interpretation in History," *New Literary History*, 4(1973), 281—314.

且希望客观地再现世界——相关联,这是多么具有反讽意味。同样很有意义的是,第一个放弃写作叙事性历史的伟大现代历史学家——雅各布·布克哈特(Jacob Burckhardt),也明确否认他关于意大利文明的著作是一种客观的或科学的[即说明性的(explanatory)]解释。[34]

对待历史的两种态度的不同与对待音乐客体中的分析和批评的不同非常相近。两者的不同均是目标的不同,随之也带来方法的不同。音乐分析和历时性历史的目标有共同之处,它们都是希望说明(explain)客体,倾向于将个别的事件理解为一个有机整体的部分,将殊相(particular)看作是共相(general)的例证。音乐批评与殊相主义的历史编纂则具有共同的目标,即阐明殊相本身。它们也许会在一个非常广阔的语境中这样做,但聚焦点总是在殊相上。威廉·文德尔班(Wilhelm Windelband)将不同的认识论态度归纳为两个范畴(参见注18):其一为"法则规律性的"(nomothetic)(强调法则的设定),其二为"个体表意性的"(idiographic)(强调事物本身的阐明)。我在此说到的对应绝不是巧合,而是目标和观点的根本一致。在批评和殊相主义历史编纂中,这种对应属于更高级的一个层面:看来批评恰恰准确地应和了那些持殊相立场的著述家们所倡导的历史知识描述。

要对殊相主义的历史学进行总括,第一件要务就必须是,阐明"当下性"这一中心概念,特别是要揭示"过去的当下性"这一吊诡悖论的真切意义。

在历史的时间的三个范畴(过去、当下与未来)中,只有当下的范畴允许我们将时间看作停止的、站立不动的,可以当下的意识予以理解。过去的范畴反映出我们对于时光流逝的感觉;而未来的范畴,则反映未知的感觉。我们对于"当下"(present)一词的使用必然体现出"这里和现在"(不仅仅是"现在")的意味。"当下"在德语中可被翻译为*aktuel*[真实的]。但是这个词汇被翻回英语时就变成了"ac-

[34]　见 Karl Löwith, *Jacob Burckhardt: Der Mensch inmitten der Geschichte* (Stuttgart, 1966).

tual"[真切的]或"real"[真的]，当我们说到我们"actualize"（真实化）某物，我们使之具体化，使其变得真切，那层意思还留存在这些表述中。所有这些仍然回响在关于当下我们会有某种安全感的意思中，即只有当下的才是我们能够抓住、把握、相信并理解的。如果我们以当下一词来指称这层意思，我们就可以（就能力所及）设想作为当下的过去。（如此一来，对兰克的历史标准——"如其原来真正所是"——便有了更好的理解。）在我所希望描述的观点中，历史学家的工作就是揭示出过去中的当下是什么。而主导问题是，这一任务的后续步骤是什么？在什么境况下这一任务才能被执行？

五

我将要引录的主要著述家是约翰·古斯塔夫·德罗伊森（Johann Gustav Droysen）（《历史》，基于他 1857 年的讲座），[35]威廉·文德尔班（注 18 所引录的文章，1894 年），威廉·狄尔泰（Wilhelm Dilthey）（《诠释学的兴起》，1900 年），[36]柯林伍德（R. G. Collingwood）（《历史的观念》，1956 年）。[37] 我相信，这组人物所具有权威性

[35] Johann Gustav Droysen, *Historik* (Munich and Berlin, 1937). 德罗伊森的 *Grundriss der Historik* (Jena, 1858)基本上是那本大作的梗概总结。E. Benjamin Andrews 的英文译本为 *Principles of History* (Boston, 1893).

[36] Wilhelm Dilthey, *Die Entstehung der Hermeneutik*, in *Gesammelte Schriften* (Stuttgart and Göttingen, 1924). 见 Frederic Jameson 的一篇英语翻译 "The Rise of Hermeneutics", *New Literary History*, 3(1971), 299 ff. 关于狄尔泰思想的一般性介绍，见 H. A. Hodges, *The Philosophy of Wilhelm Dilthey* (London, 1952). 也可参见 Dilthey, "The Understanding of Other Persons and Their Life-Exressions," in Patrick Gardiner, ed., *Theories of History* (New York, 1959), pp. 213—225.

[37] R. G. Collingwood, *The Idea of History*, ed. T. M. Knox(Oxford, 1956). 柯林伍德关于历史的观念散见于他的各种著述中。可推荐两篇总论性的介绍：Louis O. Mink, "Collingwood's Dialectic of History," *History and Theory*, 7(1968), 3—37; Leon J. Goldstein, "Collingwood's Theory of Historical Knowing," *History and Theory*, 9 (1970), 3—36.

足以确证,那些采取殊相主义立场的历史学家确乎可以申明,自己所从事的实践不是别的,正是历史。

这些著述家与启蒙运动的哲学家及其现代后裔所不同的是,后者的努力方向是(而且至今仍然是)建构关于历史的进程以及关于历史原因及其说明的本质的理论,而前者旨在建构历史知识的某种理论。他们的着重点是历史作为理解的一种方式,他们的表述是描述性的而不是推论性的。

德罗伊森写道,历史理解是一种很早便在生命中出现的心灵能力。它的显现是过去的表象再现(Vorstellungen),也就是说,这些表象以过去的真实遗留为给养,将它们作为出发点,在其上不断建构,并依此自我调整。我们可以很简单地将这些遗留物作为具体的证据。但是关于这些遗留物的特别观点认为,在最终的分析中它们不外乎是人类意志和思想的表现——德罗伊森所说的"构成力"(formative power)。真正的任务是理解证据,而且为了这样做,我们便要重构意志行为,目的是在一个整体性的宏观图景中再现(represent)这个意志行为。

文德尔班认为,通过应用同情性的判断,历史的推理将事件带至全面的再现。历史学家像听者理解说话者一样对证据寻求理解:他到底想说什么?他的意图是什么,他要怎样表达自己?在他的言说中,"我"(Ich)是什么?这些是引导历史学家去寻找证据及其解释时的问题。

狄尔泰强调,过去的遗留物本身是孤立的标志。它们是事件的"外在方面",历史学家的任务是,通过一个狄尔泰用不同的指称——*Nachverstehen*[后理解],*Nachfühlen*[后感觉],*Nacherleben*[后经历],*Nachbilden*[后构成]——来表述的过程,去赋予这些事件以一种"内在性"。历史学家为了完成他对遗留物的感知,就必须这样做,否则这些遗留物就是不连贯的、不可理解的——他无法真正说它们究竟是"什么"。历史学家为遗留证据建构出一个"精神性真实"(psychic reality)的上下文,这正是我们说我们"解释"(interpret)证

据时的那层意思。

通过这样的重构，历史学家发展出一种"历史意识"，这让他能够将过去把持在当下。针对为了完成这一任务而进行的解读文献的实践，狄尔泰的命名是语文学（philology）——"一种在检视文字记录时的个人的能工巧技"的劳作。（这里狄尔泰更为靠近语文学作为人文学术的古老意义，而不是它作为语言或文本的科学研究的较新定义。）而起初作为圣经解释的诠释学（hermeneutics），开始意味着本质上如普遍的文学批评那样的东西，即是一种"语文学解释的巧计实践……与哲学思维的真正能力"相结合的联姻产物。

柯林伍德如其一贯的典型作风赋予这些观念以最尖锐、最刺激的表述。他读起来就像喜欢与人挑战。而如果我们没有立即离弃他的主张就会发现，他的论辩笔锋比早先的德国同行走得更加深远。他的基本立场是，所有的历史都是反思的历史，除了可以如此方式描述的历史之外就根本没有历史。（反思是有意识的、刻意的、有目标的。）他写道，一个行为是一个事件的外在方面与内在方面的统一体（他精确地使用了狄尔泰的术语），而只能通过思想才能描述的内在方面，是历史学家在他或她的心灵中通过"重演"（reenactment）方能达到的。（柯林伍德将这一观念推进得很远，以至于他宣称，历史才是心灵的真正科学。狄尔泰将历史隶属于心理学。这种在我们看来有些奇怪的观念，至少强调了他们将历史视为一种理解方式的强烈倾向。）如果历史学家不能够进行这种重演，如果事件不能够在他们的心灵中产生回响，他们就无法具有这些事件的历史知识。

在关于因果说明的讨论中，柯林伍德宣称，当我们知道发生了什么时，我们已经知道它为何发生。为了理解他如何能做出这个论断——柯林伍德会同意如此设问——我们可以简单地将顺序颠倒。如果我们不知道为什么（why）——就意图和目的而论，我们就无法知道事物本身（what）。仅当我们赋予某事物以"内在性"，我们才能对其具有完整的感知，才能将其看作是逻辑连贯的。如果我们阅读一篇柏拉图的对话而并不知道他所反对的论辩，那么我们就不能说

理解了这篇对话。贝奈戴托·克罗齐(Benedetto Croce)认为,正是在这个意义上,我们无法知道希腊绘画的历史。他完全可以举一个更恰当的例证,认为我们无法知道希腊音乐的历史。[38]

因为所有的历史都是思想的历史,在历史学家的心灵中重演,所以柯林伍德认为所有的历史都是当代史。我们无法知道过去所发生的事情。我们只知道过去遗留的痕迹,只知道为了理解这些痕迹所创造的语境。但是那已是处在当下的事物的知识。其中的暗示是,历史学家所拥有的历史知识,就是他们现时现刻所拥有的。狄尔泰明确说道:"历史意识……让现代人在其自身中能够把持人类的整个过去。"(这个思路直接导向列维-斯特劳斯的"共时历史"观念。但是该观念依赖于我所描述的这种看待历史知识的观点。因此,历时-共时历史的两分法并不是根本性的,其价值本身甚至也值得怀疑。)

在艾略特(T. S. Eliot)的著名文章"历史与个人才能"(Tradition and the Individual Talent)中,他将历史的同时性观念直接运用到了艺术史中:"文学的整体具有一种同时的存在,并组成一种同时的秩序……创造一件新的艺术作品时所发生的,也在一切早于它的作品中发生……过去被当下所改变,正如当下被过去所指引……自觉的当下是一种对过去的意识,而对这一点过去的意识本身却无法显示。"[39]这种观点具有重要的启示,即时间顺序和与此相关的变化概念并不是历史判断中的根本。

也许所有柯林伍德的主张中听上去最放纵的是,他认为他心目中的历史知识是确定的知识。这似乎是狄尔泰观点的同类——狄尔泰认为他概念中的历史知识应该具有客观性。从这一观察角度看,就真理性和有效性而言,究竟什么是历史判断的地位? 柯林伍德否

[38] Benedetto Croce, *Teoria e storia della storiografia* (Bari, 1920); Douglas Ainslee 的英语翻译本, *History: Its Theory and Practice* (New York, 1960). 有两段选段发表于 Gardiner, *Theories of History*.

[39] T. S. Eliot, "Tradition and Individual Talent." 各类选集中都收有此文,最早见于 *The Sacred Wood: Essays on Poetry and Criticism* (London, 1920).

认对过去思想的重演是被动地屈从于另一个心灵的符咒。他并不认为历史学家的目的是要带来对过去思想的复制（duplication）（事实上，"重演"一词是柯林伍德最给人误导的术语之一）。所谓确定性，其实就是宣称历史学家会在与所有证据相符的前提下提供最具逻辑连贯性的思想语境。柯林伍德的表述方式是，历史学家会就某课题的所有考量继续发问，当所有疑问释然时，历史学家就可以说，自己的历史性再现具有确定性而存活下来。这并不是宣称他会复制原来的思想，而且也没有可以验证他是否这样做的程序（针对这一立场的批评家指出，我们不可能知道逝者的思想，这其实是没有击中要害）。但是，如柯林伍德所说的"问题与回答的逻辑"是可以被验证的。仅仅是出于这种对历史知识和确定性的观点，狄尔泰才会认为，解释的目的是比作者理解自己更好地理解作者。

六

对于文德尔班来说，历史的"个体表意性的"本质是它最决定性的特征。而德罗伊森、狄尔泰以及柯林伍德也将历史对象看作个体性的，因为仅仅是个体性的行动才显露出某种意图（一种人类中介的意图，而不是超验力量的意图），才具有某种"内在性"，历史学家的心灵才能给与之共振。整个运动导致"用个体化的考量而不是一般化的考量来处理历史中的人类力量"。⑩

狄尔泰沿用了文德尔班的分类，将历史划为"精神科学"（Geisteswissenschaft）[与"自然科学"（Naturwissenschaft）有别]。但是他否认"历史哲学"（即黑格尔意义上的）是一种"精神科学"，因为它

⑩　Friedrich Meinecke, *Die Entstehung des Historismus*. 我这里所描述的立场在历史编纂学文献中被称为"历史主义"（historicism, 德语 *Historismus*）。但这一术语在使用时有各种意思，有时意思截然相反。因此它就丧失了其有效性，特别是对非专业人士，因此我在文章主体中避免使用它。

的眼中没有个体。显然,"精神科学"是将穆勒(J. S. Mill)的"道德科学"(Moral Science)翻译为德语时的产物。⑪ 德罗伊森将"历史世界"与"道德世界"等同——他以此指的是个体的人类行动。忽视个体的历史分析没有道德内容。⑫ 柯林伍德写道,理解历史行动就是去批评它。如果历史学家的目的是将事实展示为一个因果关系的必然结局,则对事实的批评就无关紧要。历史编纂中的个体化倾向使价值成为了一个重大议题。把历史作为与对象的批评性交往——正是这种概念将注意力导向个体,导向殊相。有些反对这种立场的人相信,历史关注独特的事件,而科学关注成批量的事件,其实并非如此。

艺术批评是历史知识的一种形式,其与一般性历史知识的区别仅仅在于它的主题对象——德罗伊森和狄尔泰都直接承认这一点。在关于"批评"的讨论中,德罗伊森认为,历史学家所说的事件或机构(战争、教会会议、革命等)并不是"事实性的真实",而是一个统合性的历史想象的产物——在某个意图的统帅原则下,将无数孤立的细节粘合起来。他将这一点看作是从艺术品如何被理解的方式中学到的东西。它们的"客观事实"是直接给定的,但它们只有通过某种解释——直觉地知道它们所体现的目的和意图——才是可被理解的。

狄尔泰写道:

> 我们必须称那种过程为"理解"(Verstehen)——通过该过程,我们透过给予我们感官的标记,直觉地知道它的精神现实就是表现。这种"理解"涉及的范围从孩童的咿呀学语到《哈姆莱

⑪ 见 Rudolf A. Makkreel,"Wilhelm Dilthey and the Neo-Kantians: The Distinction of the *Geisteswissenschaften* and the *Kuturwissenschaften*," *Journal of the History of Philosophy*,4(1969 年 10 月),423—440.

⑫ 这一生动的问题是毕希纳(Georg Büchner)的话剧《沃切克》(*Woyzeck*)的关注课题。这出戏可理解为德罗伊森立场的戏剧化体现,它强烈抗议历史中以及道德评判决断中因估算更大的势力而忽视和贬低个体。在这一方面,毕希纳所投射出来的态度在一代人之后由克尔凯郭尔(Kierkegaard)和尼采所弘扬。

特》与《纯粹理性批判》……我们所谓的解读（exegesis）或解释
（interpretation）即是对过去生命的固定的和相对恒久的表现进
行有秩序和系统的理解。在这层意义上，也存在一种艺术的解
读，其对象是雕塑或绘画。[43]

狄尔泰关于诠释学中历史论证基础的阐述，实际上同时也为文学批
评做了预备。

现代历史音乐学主要是由历时性的论证模式所支配，它的说
明——甚至在面对相当具有殊相性质的课题时——也主要倾向于朝
"关乎普遍规律"靠拢。但音乐史依然像其他任何历史领域一样，不
能逃脱卡尔·亨佩尔（Carl Hempel）的指责——历史学家在因果说
明的诸般严格概念中，难得很好地运用诸如"因此"、"于是"以及"因
为"等词汇。[44]

我在此总括的有关历史学家目标和能力的概念并不意在指出抱
负和成就之间的落差。我想指出，批评与历史的分割是不必要与不
合适的。我认为，恰恰相反，音乐历史学家就其训练、心智脾性以及
他的学科需要而言，应该是音乐批评最突出的实践者。

（杨燕迪 译）

[43] 我自己的文章中讨论了对批评中意图概念的反对意见，见"Stylistic Analysis"（见注
23）。

[44] Carl Hempel, "The Function of General Laws in History", in Gardiner, *Theories of History*, pp. 344—356. 这篇文章的中心论点是，历史理解旨在对历史学家的课题进行说
明，历史中的说明像所有经验科学一样，都基于普遍的法则，而普遍法则受制于经验
事实发现的肯定或否认。该文通常被认为是对历史学家应达到的标准（在他们将自
己的解释塑造为因果说明时）的权威性论断。但是该文也可被读解为表达了这样一
种观点：该标准本身对于历史并不合适，因为亨佩尔表露，这是一种历史无法令人信
服达到的标准。

02

"崇拜天籁之声":分析的动因①

　　本文标题中出现的引用文字,源于我在阅读彼得·基维的《纹饰贝壳》一书时领受的教益。② 基维是众多对音乐怀有兴趣的哲学家之一。我们时常听到这些哲学家惊讶于专业音乐分析所采用的方

① 这篇论文的前三节以我在美国音乐学会 1981 年年会(于波士顿举办)上的发言稿为基础。［译注］"'To Worship That Celestial Sound': Motives for Analysis", *Journal of Musicology*, 1(1982), 153—170. 后收入 Leo Treitler, *Music and the Historical Imagination* (Harvard University Press, 1989), 第二章。

② Peter Kivy, *The Corded Shell* (Princeton, 1980). 作为写作该书的一个座右铭,基维将约翰·德莱顿(John Dryden)的诗篇《为圣塞西莉亚日的颂歌》(*A Song for St. Cecilia's Day*)的第二节印在了他的书上:

　　　　什么样的热情不能被音乐激起或平息!
　　　　当 *Jubal*［犹八］把纹饰贝壳敲击,
　　　　他的兄弟们为了聆听相拥站立
　　　　他们的脸上神情惊奇
　　　　崇拜天籁之声。
　　　　在贝壳的洞里
　　　　他们认为没有哪一位神不能栖息
　　　　说得如此美好和甜蜜。
　　　　什么热情不能被音乐激起或平息!

式——严格的形式主义方式,仿佛这么做是为了回避约翰·德莱顿
(John Dryden)以及许多其他人在论及音乐时所最为推崇的东西。③
作为一本严肃的哲学著作,基维此书旨在论述如下一种可能性,即如
何在不蒙蔽音乐的表现力的前提下负责任地谈论音乐。我之所以引
录德莱顿的这行诗句,是因为它与我将要举证的贝多芬《第九交响
曲》中的一个至关紧要的段落有着惊人的共鸣。

一

在 1981 年美国音乐学协会(the American Musicological Socie-
ty)的一次会议上,有一场针对美国音乐学界当前研究方法的专题讨
论会。在讨论会开场前的导言环节,该协会的主席克劳德·帕利斯
卡(Claude Palisca)敦请学者们思考这些研究方法如何才能"有助于
我们理解过去的音乐和音乐文化"(强调标记为笔者所加)。这一提
法暗示了一种新的看待音乐史学科使命的观念,这一新的观念实际
上是对圭多·阿德勒(Guido Adler)1911 年提出的音乐史学科规
划——认为音乐史旨在追溯音乐风格的发展脉络④——的根本性偏
离。我们可以透过近至 1972 年国际音乐学协会(IMS)举行于哥本
哈根的那次会议来体会上述观念所包含的"新意":那次会议设立了
"当下的风格分析方法"这一议题,然而不论从议题的名称上还是从
实际的讨论中都可以发现,帕利斯卡所提的观念当时(在很大程度
上)尚未引起重视。

音乐史的研究任务在于理解过去的音乐和音乐文化——这一简
要概括如今不大会令人感到惊讶,因为它抓住了当代许多音乐学家
所坚守的精神主旨。至于阿德勒的学科规划,如今则主要在美国的

③ 另一位是 Stanley Cavell。见其专著 *Must We Mean What We Say?*（New York, 1969）。

④ Guido Adler, *Der Stil in der Musik*, vol. I(Leipzig, 1911).

教科书里发挥作用,维持它的是教科书的产业市场,而不是当今音乐学界的普遍共识——视之为一个恰如其分的学科目标。当然,如何使"理解过去"这一研究使命与音乐分析的教学活动相协调,这也是个有趣的问题。我在文末会重新回到这个论题上来。

<p style="text-align:center">二</p>

我知道除非先考量一下"理解过去"这一任务本身,否则就没有办法讨论音乐分析的方法论是否适用于这个任务。以"过去"(past-ness)为研究对象的历史研究之所以与其他音乐学者的研究有所不同,是否正由于"过去"这一措辞本身? 我们很快会明白一个事实:所有音乐,除了那些还没有被谱写出、表演或思考的音乐以外,都是过去的音乐。另一方面,所有音乐,只要它是(或"可能是")历史学家注意的对象,那它(作为传统)就是历史学家眼中的"当下"。但是作为音乐之传承的"传统",是由无数个"当下"或"当代语境"绵延持续而来——从作品刚刚问世(或第一次被鸣响)的那个原始"当下"绵延至历史学家所面临的"当下"。原始的"当下"自然是更令人感兴趣的,当我们说我们对过去的音乐怀有兴趣时,或许就是指"原始当下"。但"原始当下"所具有的兴趣优势并非持续不变。使往昔的对象成为"历史"的,或者说,使我们这些研究者成为"历史学家"的,并非是研究对象的"过去"属性,而是我们对它们的兴趣——将它们视为从属于"传统"的对象(或行为)。

因此,(前文所说的"理解过去")不是指"属于过去的音乐"(music *of* the past),这是一个选择性范畴,而是指"存在于过去的音乐"(music *in* the past),位于(历史)上下文中的音乐,这是一个知识性范畴。历史作为一门学科,所凭借的不是一种特定的论题,而是一种认知的立场。在规划音乐史研究使命时做出的改变,所迫切呼唤的是认识论上的改变:从强调事物的"起源"转变为强调事物的"本体"。

这个差异使下述问题成为了焦点，即当我们说要"理解过去的音乐"时，究竟是什么意思？尤其突出的是，"语境"问题再次成为了焦点。此间有一种因果维系的、实证主义的意味——音乐被理解为由其语境所积淀的产物，还有一种解释学的意味——音乐被看成是一个意义丰满的事物，它位于一个广阔的语境之中，这语境由实践、习俗、假设、传播、接受等因素构成。简而言之，这语境就是一种音乐文化，它一方面赋予了构成音乐的各个向度以意义，另一方面又从各向度的意义总和中获得了音乐自身的意义。相比于因果关系的语境而言，我们——同文学史家和艺术史家一样——对意义的语境越来越感兴趣。由此影响了我们对于音乐分析的角色（它那决然无疑的重要性，以及它那特定的任务）认知，也影响了与那些意义语境相适应的方法论。

从这个角度来看，分析必须是历史学家的一个核心活动。现在，关于过去的音乐的写得最多也最为吸引人的著述越来越倾向于是一种综合理解。有这么一种趋势，即不仅要理解音乐对象的结构而且也理解结构的意义，作为一种概念来诠释，这种概念紧靠规范与模式、风格与符号代码、期待与反应、美学理念、传播与接受的环境等背景。这类分析的证据不仅是某一份特定的乐谱，而且也可以是其他音乐的乐谱、手稿传统、有关表演实践的证据以及理论家与教育家的诸如评论文与编年史等著述——通过了解他们的任务、他们的读者群以及他们的思考风格来进行阅读研究。我所谈论的是两种方法——即 19 世纪所谓的"释义学方法"和"历史学方法"（当时这些词语特别是第二个词语还没有被指责）的交叉。⑤ 由于历史学家对于他们的任务带着这样一种观念，因此他们将不会理智地容许"分析的"方法从"历史的"方法中分离出来，哪怕调研的实施照顾着连续性的意味。作为研究步骤而言，分析的方法和历史的方法两者都并不

⑤ 关于"历史主义"一词的多种意义，可参见 Wesley Morris, *Toward a New Historicism* (Princeton, 1977)，第一章。

能绝对地优越于彼此。它们彼此给对方以启发，构成连续的循环。

在"历史主义"一词如今所承载的辩论性意义背后还包含一些因素。其中之一也处于如下的纷争——也被区分出了"分析"和"历史"两种方法以及相应的两种实践者——之中。历史主义曾经希望在研究过程中赋予其研究对象的最初背景以绝对优越性。19世纪的释义学[特别是施莱尔玛赫（Schleiermach）与狄尔泰（Dilthey）]从根本上接受这一观念。就其原初的定义而言，释义学是一种通过诠释者自身的努力来对传统中所遇到的问题进行澄清与调解的艺术。这意味着在我们熟悉的当今世界与陌生的往昔世界的鸿沟之间架起桥梁。19世纪释义学坚持认为诠释者所处的"当下"的边界是可以被超越的。在不同思想间架起桥梁意味着去除当下的兴趣和习惯从而理解那些处于历史中的人物的主观意愿。

在本世纪，哲学家汉斯-格奥尔格·伽达默尔（Hans Georg Gadamer）及其拥护者已经提供了系统而理性的分析来证明下例事实的合理性，即所有艺术类型的批评家们不愿意将他们的分析限制于只为艺术家所认可的范畴而全然不给其他相关话题留出余地。⑥艺术作品并非被看成是一种固定的、被动的研究对象，而是被看成一种有可能产生意义的无尽源泉。它存在于传统之中，对它的每一次理解都是对这传统的"填充"；每一种理解都是这个传统的生命中的一个瞬间，同时也是诠释者生命中的一个片段。像语言一样，艺术也承载着过去理解的历史。诠释者所面对的不是孤立的作品，而是处于其效果史（*Wirkungsgeschichte*）中的作品。这种相遇更像是与一位应答者在对话，而不是在处理一个被动的对象。诠释者的知识与兴趣在理解中占据的因素与其诠释对象的意义在其连续的背景中占据的因素同样多。理解正发生在当今与过去的视域融合之中。

⑥ 伽达默尔的主要著作是《真理与方法》(*Wahrheit und Methode*, Tübingen, 1975)；英译本, *Truth and Method* (New York, 1975)。*Philosophical Hermeneutics* (Berkeley, 1976)这部论文集的主编 David Linge 对伽达默尔的思想做了出色的引介。

我近期恰恰碰到了一个能够说明上述观点的例证，这个例证非常贴切，所以我想用一种不那么晦涩的方式来阐明其中的道理。我正在重温科隆的弗朗科约写于 1270 年的论文《有量歌曲的艺术》(*The Art of Measured Song*，由奥利弗·施特伦克英译)。⑦ 当我读到第十一章"迪斯康特及其种类"时，文中有些东西总会不经意地跳入我的眼帘。那就是作者先后三次使用"写作"(written) 一词来表达"作曲"(composed) 的意思："让我们谈谈迪斯康特应该如何写作"；"迪斯康特的写作要么是有歌词的，要么是没有歌词的"；以及"在实施过程中……旋律材料与迪斯康特由同一人来写"。

"写作"一词对我来说是一个近期使用频率很高的词语，因为我最近一直在思考音乐书写的历史，它关系到音乐的谱写和传播。用"写作"表达"作曲"这一观点是很现代的。但是我最近得出的一个结论是：使这种用法成为可能的条件——"书写"作为一个独特且重要的环节进入音乐的传播链条中——首次具备即是在 13 世纪，这也就是在弗朗科写作他这篇论文的时间。

找到这一重要的文本来确证我的想象，这是令人兴奋的。我想最好还是核对一下拉丁文，但当我核对之后却发现：原文说的不是迪斯康特被"写作"(written) 出来，而是被"制作"(made) 出来。或许施特伦克觉得使用符合语言习惯的表达更为自如，因为对他而言不存在让他去敏感地斟酌这样用词到底有何差别的语境（就像我感受到的那样）。他作为一个学者的敏锐和谨慎正好强化了其中的要点。偏离或改变一个文本所说的内容，这未必归因于释义者的缺陷，而是很好地反映了释义者的兴趣发生了偏离或改变。认为释义者应该去除他们的兴趣并读解出文本中的"恒定"意义，这在我看来是不切实际的。文本（其中有语义性的内容）的释义尚且如此，音乐（语义性的成分较为次要）释义更不必说。

⑦ Oliver Strunk, ed., *Source Readings in Music History* (New York, 1950), 152—153.

三

在音乐分析中，我们现在拥有可以使我们理解过去的音乐的方法吗？

伊恩·本特（Ian Bent）撰写的那篇被收录于《新格罗夫音乐与音乐家辞典》的精彩文章中为我们提供了一份分析方法概述，以及音乐分析实践的历史。⑧ 关于音乐分析的历史，我们同样还有大量新近出版的独立研究成果，其中最有价值的是鲁思·索莱的论文"活着的作品：有机论与音乐分析"。⑨ 此外，阿伦·凯勒（Allan Keiler）正在为哈佛大学出版社撰写一本关于海因里希·申克尔分析理论的著作。⑩ 从所有这些文献中我们可以了解到一些潜藏于那些分析方法的特质背后的历史因素和理论因素。

音乐分析本身可以追溯到一百余年前。在那以前，对于悦耳的东西如何运作所进行的演示，更多是作为作曲的模板来看待。因此他们着手对正确实践进行了分类与总结。一种分析态度之所以出现，其哲学支点在于一种 18 世纪以来才有的、主张不带利害之心来沉思"美"本身的美学观念（它尤其体现在伊曼努尔·康德的著述中）。相比于对恰当的实践进行编目的传统而言，使普通的美学写作以及关于音乐的分析性写作（这在 19 世纪尤为典型）具备特征的，是如下两个被高度关注的方面：其一是对创造性过程的本质进行反思，其二是对音乐在结构上的聚合性进行探查。这两者都不是由抽象的科学兴趣所驱动，而是由一种理想观念所驱动，这理想就是探查人类的天赋才能，以及音乐中的伟大性（结构上的统一性被认为是其必要

⑧ "Analysis", *The New Grove* (London, 1980), I, 341—388.

⑨ Ruth Solie, "The Living Work: Organicism and Musical Analysis", *19th Century Music*, 4(1980), 147—156.

⑩ *Schenker and Tonal Theory*（筹备出版中）。

条件）。分析活动从一开始就潜藏着价值评判的冲动，这冲动也潜藏在诱人的愉悦中——这种愉悦伴随在分析活动的闭合链条中，也会使历史学家分心，从而偏离他真正的释义性的任务。

天赋与统一这两种观念之间的关系是这样的：天赋是头脑中天生存在的创造力，它在创作过程中提供了能使艺术品保持统一的控制力。这一信条适当地受到了 19 世纪初的有机论者哲学（organicist philosophy）的滋养，而且有机体的隐喻被应用到该信条的所有元素中：人类的头脑，天赋的能力，创造的过程，以及音乐的分析——因为音乐分析正是为了揭示基于有机体模式的音乐结构的深层原则，换言之，是对效法有机体模式的音乐作品进行推理性解释。

本特在他的详尽文章中进行评述的分析方法大致可以分成两类。一类是基于经验的有步骤的发现法，比如在克努德·杰普森的《帕莱斯特里那与不协和风格》⑪、简·拉鲁的《风格分析指南》⑫以及无数以电脑作为辅助的分析项目中所充分论述的特征分析。而另一类从根本上而言是基于结构处理模式的推理程序，比如胡戈·里曼（Hugo Riemann）的句法结构分析，曲式学（*Formenlehre*）传统中的各种方法，鲁道夫·莱蒂（Rudolph Réti）对主题运作过程的分析以及由它派生的序列分析法，申克尔结构分析法。在当今的教学中占支配地位的似乎是第二种方法，这种方法产生自 19 世纪的有机论者运动。

在这些方法的一些最具个性的特征中，以及在用这些方法进行的分析中，我们都可以看到它们的观念源头。其源头之一是整体论和一元论。作品须能按某种单一原则来解释得通，而且每一个细节都必须是从整体理念中推导出来。源头之二是以音高结构为中心的理念，正是在音高结构分析中，分析家们最成功地证实了有机连贯性的特质。而与此同时，音乐中的其他维度——比如时值、音质（音量、

⑪　Knud Jeppesen, *Palestrina and the Style of the Dissonance* (New York and Londen, 1946).

⑫　Jan LaRue, *Guidelines for Style Analysis* (New York, 1970).

音区、音色)、表演角色之间的交流、歌唱文本中音乐与语言的关系等,因所体现的结构有机性不那么明显而较少受到关注。其观念源头之三是如下一种分析倾向——倾向于是由内而外、自后向前,而不是从头至尾。音乐被理解为一种不考虑历史演进的共时结构。分析家唐纳德·弗朗西斯·托维是这种观点的反对者之一,他把音乐看成是一种"时间性的"而非"地图性的"。此二者之间的差别是根深蒂固的。以音高结构的共时性观念作为重心的分析,几乎不会对音乐的现象学感兴趣。申克尔的共时观是一项重要理论成就——或曰,这是揭示所谓的"有机原则"的终极方式。但是这意味着:音乐聆听者的观点在这个国家的分析实践和分析教学中无足轻重。而且这一事实如今——伴随人们注意到音乐研究中缺失批评传统——已经被印入了脑海。

其源头观念之四是认为分析趋于具有一种先验的理性主义性质。它的出发点是揭示"音乐如何运作"这个一般概念,而不是揭示"音乐作品如何运作"。最后一个观念根源是:流行的结构分析模式从两个方面来看是反历史的:一方面,他们在用理性主义的方式来处理对象时去除了对象的语境;另一方面,他们在教授和实践这些分析方法时不关注自身的历史,或者一般不注意特定典范在对理解进行组织时的作用。

我在归纳分析实践的特征时,并无意通过归纳特征来对分析实践提出指控,即指责音乐分析没能实现它原本就没打算要实现的目标。我想宣称的只是:我所描述的那两件事情——历史性的理解与形式主义的分析——没能很好地结合。我认为这一事实是非常明显的,通过对两种描述做抽象比较便可以发现,但是我觉得如下做法会更容易让人彻底理解,即考察那些对过去的音乐所做的基于形式主义立场(因而是可疑的、缺乏历史关怀的)的解释。

我在自己的研究中曾关注过这样一种针对于格里高利圣咏传统的一般性诠释:在一本被广泛阅读的书中,解释者以如下口吻来谈论圣咏的特征,说圣咏是"统一化的艺术品,其'统一'程度不亚于贝多

芬的奏鸣曲"。[13] 这种看法归因于一种与圣咏毫无关联的浪漫主义美学观，如果是从圣咏传统得以产生、传播并发挥作用的语境出发来寻求解释，那会更容易把握圣咏的特征。这种误解最终涉及了有关圣咏的所有方面。

　　另一个错误解释的例子可见于对舒曼《诗人之恋》第二首的音高结构的一系列分析（约瑟夫·科尔曼近期关注到这些分析）。在这些分析中，有三位著名的分析家持续忽视了如下事实，即他们面对的是一部歌曲，它由钢琴家和歌唱家共同表演，他们以特定的方式（这些方式会影响我们对音高结构的感知）互相回应，歌唱家所演唱的诗歌本身既具有结构也具有意义。由此会导致——正如科尔曼指出的那样——片面的理解，哪怕就音高结构来说也是如此。[14] 这使得我们对形式主义分析的宣言——它可以仅仅通过对谱面上音符的分析来实现其目标——产生了怀疑。

　　让我们继续讨论《诗人之恋》的话题。有一本出版物对第六首歌"在莱茵"（Im Rhein）做出了诠释，其中认为钢琴音型中的附点节奏代表的是波浪。[15] 如果这样认为，就缺失了对"风格密码"的参考——巴洛克的宏伟风格及其对所谓的科隆大教堂形象的影射。由此也导致错失了理解歌曲意义的入口——这是因"剥离语境"而导致误解的一个例子。

　　思维单一的形式主义者习惯于遮蔽"音乐-语言"之间的联系，这使我想到了中世纪音乐，这一时期的音乐遭受了很深的误解，《音乐的历史与现状》（MGG）中的一段叙述可作为对这一说法的支撑："中世纪作曲家们对他们的文本没有直接兴趣；音调与歌词的相互关系仍然是杂乱无章的。几乎任何音乐都可以为任何歌词谱曲。"[16]事实

[13] Willi Apel, *Gregorian Chant* (Bloomington, 1958).

[14] Joseph Kerman, "How We Got into Analysis, and How to Get Out," *Critical Inquiry*, 7 (1980), 311—331.

[15] Eric Sams, *The Songs of Robert Schumann* (London, 1969).

[16] Friedrich Blume, "Renaissance," in *Die Musik in Geschichte und Gegenwart*, ed. Blume et al. (Kassel, 1949—1986).

上，形式主义者看待音乐的全部态度，最终都包含在了这样一种评价之中。

但是，比罗列这些或大或小的"失误"更重要的是，形式主义者在分析中的盲点：曲式学说丰富多彩，但很少关注时间进程与时间感；调性理论复杂艰深，却很少触及调关系中定性的方面，尽管这在共性写作时期是音乐的修辞与表现功能的一个重要手段。但是定性意义上的调关系需要一种接连不断的叙述性的脉络，这脉络需要在真实的时间维度中展开，哪怕从观念上说也是如此。这个脉络当被约简为一种共时性的表述必然不能够幸存。这意味着理论理解上的所得，是历史理解上的所失。

对申克尔而言，格里高利圣咏和瓦格纳的音乐都是盲点——他宣称这些音乐都是缺乏聚合性的。[17] 这种分析方法在此设立了自身所能分析的曲目范围。奥克冈的例子提供了一个有趣的反例。根据大多数现代文献的措辞来判断，他的音乐也有"缺少聚合性"之嫌（在此我援引几部教科书和学术著作的说法）："想要用公式来概括出（奥克冈作品的）形式原则是很难的"，因为其形式的"展开异常自由，而且手法独特"。[18]"它的形式无体系可言。"[19]他的音乐"严格避免能使听众抓住细节或把握较大结构单元以便在其脑海中进行整合的特征"。[20] 他的作品具有结构和秩序，但是它们是"经过了伪装而且通常是听不见的"。[21] 或者换句话说："他的有些弥撒曲完全没有连续

[17] 关于格里高利圣咏的论述见申克尔 1906 年的 *Neue Musikalische Theorien und Phantasien*，英文版的名称是 *Harmony*(Chicago, 1954)。他的一些语句值得引用："音乐的内在本质起初完全是非艺术的，而且这种本质仅仅是从无原则的混乱状态过渡到具有艺术原则的状态时才生成的……我们必须接受这样一个事实，即大多数格里高利圣咏的缺乏一些指导原则，因此从内在的音乐意义以及形式上的技巧意义上看，它们是不在艺术范围内的。"关于申克尔对瓦格纳的论述可参见 *Neue Musikalische Theorien und Phantasien*, vol. 2, *Kontrapunkt*(Stuttgart and Berlin, 1910), p. viii.

[18] Howard M. Brown, *Music in the Renaissance*(New York, 1976), 79.

[19] Charles van den Borren, *Etudes sur le quinziéme siécle musicale*(Antwerp, 1941), 168.

[20] Manfred Bukofzer, "Caput: A Liturgico-Musical Study," in *Studies in Medieval and Renaissance Music*(New York, 1976), 291—292.

[21] Brown, *Music in the Renaissance*, p, 80.

的整体设计"，但是"（它们）在风格和表达方式的内在统一性却能够营造出连贯聚合的听觉效果"。[22] 正如一位作者所总结的那样，奥克冈是"一位难于理解甚至神秘莫测的作曲家"。[23]

但是奥克冈作为一位杰出大师的声望是从他自己的时代就已开始，而且几乎是不间断传至后世的。如果说他的音乐未能达到伟大性所要求的最重要的常态标准，那么我们该如何面对他作为世代伟人的事实呢？

历史学家面对奥克冈音乐的费解最终转变成了奥克冈音乐的一个显著特征。他"对理性结构的大胆放弃"彰显了一种"音乐的神秘主义"。怀疑奥克冈是一位神秘主义者，这一印象的形成——它至少在某种程度上是对上述悖论的解决——是源于下列事实的支持：它既不对应于奥克冈音乐的具体和正面的特征，也不对应于任何有关奥克冈和（哲学或理论上的）神秘主义传统之联系的文献记载。用"神秘主义"这一术语来指奥克冈并不能反映出任何内容。而且如果考虑到下述事实——似乎碰巧当人们推翻了"奥克冈作为模仿对位这种严格的艺术形式的典范"这一早期成见时，他才被贴上了"神秘主义"这个印象标签——就会更加确信这种质疑。[24]

这个故事说明了历史性理解的辅助性和偶然性。它显示了形式主义的分析态度在这类历史性理解生成过程中所起的作用。而且它也说明形式主义者仍然对植根于有机论学说——哪怕它们已经变得非常隐蔽——的偏见念念不忘。

从这些简短的引证中很明确可以得出的结论是：历史性理解既不是分析学科的首要目标也不是其主要受益者。作为音乐史学家，我们所需要的是少一点教条刻板、多一点现象学和历史学成分的分析方法，那些远远超越于音高结构的分析方法，那些并不仅仅是孤立

[22]　David G. Hughes, *A History of Western Music* (New York, 1974), 118.

[23]　Brown, *Music in the Renaissance*, 66.

[24]　之所以有这种改观是因为学者们发现：成见所依据的作品在作曲家的经典曲目中并不占有支配地位。见 Leeman Perkins 为 *The New Grove* 撰写的"Ockeghem"条目。

地关心结构而且也关心结构和意义关系的分析方法。

四

为了更好地说明我的意思，我必须要在这里继续我在别处（见第一章）㉕已经进行了的关于贝多芬《第九交响曲》的解释性思考。我选择这部作品是因为它比传统中的任何其他作品都更需要解释。该作品自身需要这样，是因为它可以彻底挫败仅仅从形式主义立场来解释其音乐事件的企图，也因为围绕它有广阔的演绎或诠释的空间（这作品正是在不断的演绎和诠释中流传给我们的）。在传统中还没有哪一部作品引发如此之多的有关作品之丰富意义的思考——不论是在评论家的语言中，还是在贝多芬后继者创作的音乐中。形式主义者的分析，像它所预见的新评论主义一样，宣称与该作品的分析划清界限。我的目标之一是为如下立场辩护，即理解该作品必须依赖于它的传统——既包括作品被创作时的传统，也包括由它生成的传统（即伽达默尔所说的"效果史"）。

我在先前那篇文章中解释说，这部作品的广阔视野得益于贝多芬对一连串传统体裁的操控处理，其表现力在很大程度上体现为一种长时段的力量抗争、夸张的姿态、音乐进程中包含的逻辑矛盾以及矛盾的最终解决。它呈现了一部交响曲作品所具有的悖谬性，即一方面实现了惯例意义上的收束，而另一方面又暗示了一个无限延伸的时间框架，且最终遗留了一丝"余韵无穷"的感觉。

我认为这种诠释是贝多芬时代占据主流的那种审美理想的回荡，而且我指出它回应了那些已然被加进了这部作品的解释（这些解释体现了该作品在传播过程中的一种面貌）。我们没有义务遵从这

㉕ "History, Criticism, and Beethoven'sSymphony," 19th *Cetury Music* III(1980), 193—210.

些解释,而只需对之做出回应(意识到它们是该作品呈现给我们的面貌之一)即可。批评家的任务是在依靠这一背景的基础上,运用我们当前的视角,对这个文本再次(一而再、再而三)进行解释。

这里我将聚焦考察"调关系"这一现象,以一种叙事的方式来考虑。调关系属于确凿的音乐事实之一,是既有的那些诠释所共同依赖的。怀着这样一个理论意图,对调关系的探索将会显示出有机论者的理论缺陷(该理论声称自己在和声领域的分析强而有力)。因为,尽管有机论者的分析成功地显示了和声事件在文法上的连贯性,但它不能阐释和声事件的动机何在。也就是说,当事件发生且正在进行时,它不能说出事件是如何发生、为何发生的。本文的首要目标便是要证明:诸如此类的问题必须被提出,而且解答这些问题完全可以依赖于音乐本身。

事先作点说明是有必要的。首先,对于贝多芬而言,调性既是定性(quality)元素也是结构(structure)元素,因此,调性运作既构成定性的关系,也构成结构关系。通常,如果我们将调仅仅看成结构元素,那么就调的事实而论,它们只能被描述,而不能被解释。其次,很少有学者在贝多芬的音乐中区分如下事实之间的差异:是在一个"调内(in)"写作还是在一个"调上(on)"写作;或者,是"守着一个调"(in)、"建立一个调"(on)还是"仅仅呈现出一个调的主三和弦音响"。当然,任何音响都可被为看作是某些更大的乐音过程中的后果,不过在它发生的那个瞬间它可以坚持自我身份,而且重要的是,它与同样坚持自我身份的其他音响并置共存。[一个杰出的例证是末乐章那个标记为"不过分的柔板,恳切非常"(*Adagio ma non troppo,ma divoto*)的乐段。]仅仅是两个调的并置?还是从一个调向另一个调的逻辑化进行?此间的差别本身可以成为作品行进道路中的一个重要因素,也可以成为作品(在如此这般时)所产生的一种印象。通常,在意外的调性并置之后,会紧接着出现从调功能的角度对它所作的解释;先是效果,随后是逻辑关系说明。这一事实本身就可以作为理由来声称:贝多芬对调的操控,开拓了调性特征的更多方面。贝多芬

用"调"来作曲，就像是剧作家用"角色"进行创作。贝多芬的交响曲既是历时性的叙述，也是"凝固着的建筑"，而只是停留在调关系的结构特征分析，犹如要捂住一只耳朵，或者如果我们算上内心听觉的话，那就是捂住两只耳朵。㉖（如果读者愿意费心在钢琴上或通过录音来浏览下面的音乐段落，我这里要说的，特别是我希望这样说的原因，就会体现得更加明显。）

这段音乐一开始的音响完全是没有特色的，它作为背景延伸开来，D 小调第一主题就是在这个背景上以音型方式投射出来。该主题在朝向属和弦行进，但它自己是在主和弦上。通常来说，这似乎是惯例。但紧接着发生的是回到引子，而不是复述第一主题，而这一次我们可以把它识别为主和弦而不是属和弦。

谱例 2.1

在我们继续探寻其后续事件之前，我们必须先着手思考关于调性叙事的另一条思路，这条思路在我们刚才讨论到的那个位置之前就已经开始了。在第 21 小节，构成主题的第三个动机开始在 D 小调音阶内出现，并在第 24 小节达到了它的最高点——降 B 音。首先，支撑这个音符的和声是非常明确的，即 G 小调语境中的 IV 级和弦。但是接下来出现了朝向降 E 大调的运动，这个运动既弱化了 G 小调又引出了降 B 大调。就和声而论这是一次跳进，一跃纵入了降号调方向。在它发生的那个瞬间，它是一种新音色的闪现；但接下来的事件很快使这一突变得以"正名"，即朝向那波里和弦的这一转折，为随后的平稳转回属调做了准备。但此外还存在着更大范围内的

㉖ 如果读者愿意不厌其烦地通过键盘或聆听唱片来感受这些乐段的话，那么我接下来必须要说的东西就会——特别是对于原因的解释，我希望它们会——清楚得多。

联系。

在主调上再次出现的开头部分（第 36 小节）产生了一种效果，它迫使第一主题的复述走出主调。如果严格照搬先前的进行，那将会回到 G 小调。但贝多芬没这么做，取而代之的是出现了降 B 大调。因此，真正沿用先前方案的是第 24 小节从 G 小调向降 E 大调的那个转变——在这里是从 D 小调转向降 B 大调，其效果与先前的相同，即又一次突然跳入了降号调的方向。而我们也再一次看到，仅仅是在这个事件发生之后，降 B 大调与 D 小调的联系才得以被诠释——通过另一个音阶式的经过句，先是 I^6（第 59—60 小节），接着进行到目的地 V（第 63 小节）。V 级和弦从第 63 小节开始持续，降 B 音先是作为一个被强调的邻音（第 67 小节及其以后），接着，当低声部确立 F 小和弦以及随后的 F 大和弦（第 70—74 小节）时，它又成了一个延长的经过音（介于 A 和 C 之间）。这个 F 大和弦现在又成了降 B 大调的 V 级和弦，于是从第 63 小节 D 小调属和弦开始的整个段落，便成为了呈示部里的连接部，而如今牢牢确立的降 B 大调——而不是像我们通常所期待的属调或关系大调——正是这个呈示部的第二调性。原本应作为支撑调性的降 B 大调和它的近关系调——降 E 大调，却成了对比调性，因为这两个调都是第一次被引入，故而非常清晰。

回顾一下促使音乐转向降 B 大调的推动力会是有益的，这个推动力便是因复述引子而引发的形式上和速度上的不连贯。这两个现象相互关联，成为了构成该乐章结构和表情特色的因素。

降 B 大调这一调性是通过一长串短小的、位于该调之内的主题乐思来维持的，这是一种反常的方式。一个单一主题似乎很快会以这种风格脱颖而出。降 B 大调如其所是地占据了呈示部的一大半篇幅。有一个短暂的瞬间似乎要转入 B 大调，但这一效果很快消失（第 108—115 小节）。随后的 40 个小节都建立在降 B 大调上，引领方向的是低声部持续上行的降 B 大调音阶。呈示部末尾处在降 B 大调上齐奏的号角音型（第 150 小节）是一次高潮。随后对降 B 大

调的偏离——从降 B 大调上的齐奏直接跳跃到 A 大调上的齐奏（第
160 小节）——非常突然，其突兀程度甚至超出先前进入这一调性时
的意外感。

由引子的反复所带来的调域的转变再度成为了时间结构上的一
次断裂。在音调和形式（速度值）之间的突然转换有点不合逻辑、不
合常规，仿佛某人从一个房间冲进了另一房间，或是从一种知觉状态
进入到了另一种知觉状态。然而又是在这个事件之后，一种逻辑上
的联系得以建立了。发展部分的第二阶段是朝向降号调方向做五度
循环，从第 160 小节的 A 小调逐渐过渡到第 232 小节的降 B 大调。
降 B 大调被诠释为那波里调性关系，它为从 A 小调（第 255 小节）向
D 大调（第 301 小节）的转换做了铺垫。这样一种可被预见的套路具
有一种平淡的品质，特别是在领略过呈示部的奇怪笔触之后。这倒
置了奏鸣曲式常规的表达曲线，它不是通过发展来制造紧张，却是通
过重复正在进行的材料而导致松懈。只是到了再现之前的四小节，
音乐气氛才再次变得突然紧张起来，"再现"的当口成为了张力的制
高点，而不是像传统那样作为对张力的释放。开头的"格言"
（motto）动机被置于 D 大调这样一种灾难式的氛围中，这是再现部
中最主要的一个因素。这种灾难气氛很快通过第 313—314 小节降
B 大调的回归而得到抑制，降 B 音随后被诠释为了 D 音上的"日耳
曼增六和弦"，它径直地投向 D 小和弦而省略了属准备。D 大调部
分实际上重新捡起了发展部开头的和声，那里的 D 大调是从 A 音上
的空五度不作预备地切换过来的。D 音原先被诠释为 G 小调的属
音，正是由它引发了下行五度的调性循环。

在那里，朝向 D 大调的切换开始了发展部，纠正了该作品将永
远回到开头（就像西西弗斯的滚石那样）的印象。新的和声，三和弦
的转位，很弱（pianissimo）的力度，共同投射出了"向前运动"的明确
信号。当同样的和声在再现部重又出现时，在力度上变化为定音鼓
猛烈敲击的强奏（fortissimo），这里传递的信息是令人费解的。因为
它仅仅是在声称自我，而不是作为任何其他事物的结果，也不是作为

将引出其他事物的信号：它的出现所造成的危机感必须被化解，而贝多芬正是通过降 B 大调来化解危机的——因为正是这个调性将乐曲带回了主调(D 小调)。

对于根据该乐章的调性组织逻辑来理解 D 大调是没有问题的，据此也可以合理地将它与发展部开头的 D 大调联系起来。但是此时仅凭这两点还不足以打消我们对如下事件的期待，即开头的动机会再次闪亮登场，完满的 D 大调(而非 D 小调)三和弦会重新出现，之前的力度和配器也会再次出现。

迟早我们会理解 D 小调与 D 大调的关系是从前者迫切导向后者的关系。最终(当然是随着席勒的《欢乐颂》的演唱)这一导向成功地实现了。而且这是整个作品的叙事主线之一。调性范围内的另一条线索是：降 B 大调意欲强行成为主调的尝试以及最后它从乐曲中消失。这两个过程最终集中在了末乐章的欢乐颂歌上：从 D 小调到 D 大调的进行出现在引子部位，而降 B 大调的凯旋是发生在表情上的高潮部位(有一个片段可以清楚听到这个调性)。

在两个过程之间当然有一定程度上的交叉，二者之间甚至有历史性的联系。在巴洛克时期，升号与降号调被分为"硬调"(cantus durus)和"柔调"(cantus mollis)这两个性质极反的类别，二者的关系是"明亮"对"黑暗"、"主动"对"被动"、"紧张"对"解决"、"坚硬"对"柔软"。到了 18 世纪末，拉丁语的 *durus* 和 *mollis* 或者德语 的 *dur* 和 *moll* 这对术语成为了我们称呼大调式和小调式的名称。换句话说，这些术语从指称"调式变位"引发的极端特性，转而指称八度的类型。不过先前与这些术语关联的情感特质被保留，并与不同的八度类型相关联。这一转变遗留了一个交叉区域，因为在大调与小调之间的最具特色的性质差异，顺其自然地归因于相差三个升降号的两个调性之间的差异。㉗

㉗　见 Carl Dahlhaus, "Die Termini Dur und Moll," *Archiv für Musik forschung*, 12 (1955), 280—296; 以及 Eric Chafe, "Key Structure and Tonal Allegory in the Passions of J. S. Bach: an Introduction," *Current Musicology*, 31(1981), 39—54.

　　贝多芬运用了全部三种情形：升号调与降号调之间的直截了当的对比，大调式与小调式的对比，以及那种不能完全归于其中的一种或另一种的情形。从发展部末尾到再现部开头的乐段就属于这种情况。我们将不得不说发展部的最后四小节和声是属调（A 大调），它是由降 B 大调的属调（F 大调）"急转弯"到来的。但是在 A 大调和声之上，弦乐组与木管组演奏的是 D 小调音阶，由此使我们期待属和弦（A）将会解决到 D 小调上。当 D 大调到来时，对小调与大调之性格对比的夸张处理，超出了那些术语的表现范畴。它在此直接地表现了一次光明的炫目闪耀。我们会说"D 大调"，但是我们所感受到的是升 F 小调的突然确立。

　　贝多芬的全部创意——从特色不明的四、五度音程构型，到"大调和小调"/"升号调和降号调"音响的并置，再到最后清除一切而只保留大调/升号调的结合体——是通过自由运用调性资源而生成的，这在 19 世纪成为了惯用手法和陈词滥调。作曲家们一再对其进行完善。如要理解后代作曲家与贝多芬这一手法的联系，最好是通过具体的音乐作品本身：理查·施特劳斯的《查拉图斯特拉如是说》（Also Sprach Zarathustra）[以及斯坦利·库布里克（Stanley Kubrick）在电影《2001：太空漫游》（2001: A Space Odyssey）对该作品的吸收]、博伊托《梅菲斯托费勒斯》中的"天堂里的序幕"（Prologo in Cielo）部分、马勒的《第三交响曲》、布鲁克纳的《第七交响曲》等等。尼采在听过《第九交响曲》之后对该作品冥想了一个非常具体的内容（具体到甚至可以用唱片封面展现出来）："思想家觉得自己处在星空苍穹之间，漂浮在地球之上，内心中梦想着不朽；所有的星辰在其四周闪烁（这指的可能是一个非常具体的音乐片段，我会在稍后论及），而地球似乎一直下沉远去。"[28]据此我们可以瞥见浪漫主义的音乐理想，即认为音乐的表现力无穷无尽。

　　D 大调在第一乐章中有三次连续闯入，但总是撤回到 D 小调。

㉘　Friedrich Nietzsche, *Menschliches Allzumenschliches* (1878).

第一次出现在再现部,第二主题群组从 D 大调上开始(第 345 小节)。但是细想起来,这个开头其实是再次被 D 小调接管的,D 小调正是接下来延续的调性。第二次出现在再现部最后一个乐句之前的长长的属准备。第 369—373 小节在 D 大调上,第 387—400 小节似乎是 D 大调的属和弦,但是接下来浮现出的却是 D 小调,而这也是再现部结束时的调性。尾声由 D 小调开始。在尾声的中间部分,第一圆号——奏以轻弱(piano)和甜美(dolce)的表情——听上去像是一个基于第一主题结尾素材的 D 大调旋律(第 469 小节及其以后)。但弦乐组却在演奏着 D 小调(紧接在圆号奏完之后)。托维将这个乐段感受为"悲情的反讽"和"遥远的幸福"。他的描述无疑对应着我们对朦胧的号角声以及 D 大调的失败所产生的联想。托维的语言使我们注意到此处正在发生的一些事情——类似的音乐处理方式(它日后成为浪漫主义者的特征)即便不是历史上的第一次,也一定是非常早的一次。这里所说的即"音乐的主体化"(subjectivization of music),音乐由其自身来诠释。圆号的音调是一次回忆,甚至有点怀旧,其音色的亮度是前所未有的。不过当弦乐以 D 小调上接过圆号的旋律并将之演奏成另一个严密的发展性乐段时,怀旧的印象便消失了。马勒在《第三交响曲》第三乐章那个长大的、情感深沉的驿号独奏段落也有类似的用法,而且效果更为强烈。而且他非常明确地写道:驿号演奏家应"在远处演奏"(wie aus weiter Ferne)。

谐谑曲乐章的形式特色之一,似乎是要在"从 D 小调转向 D 大调"这一叙事脉络中呈现一个具有戏剧性的微小场景。谐谑曲的主体部分是 D 小调,它包含着一个尾声,通过乐句交叠(elision)而与三声中部(D 大调)的开头部分径直相接。在演奏过中部之后,谐谑曲再次重现,并通过乐句交叠而再次进入到中部,似乎它会这样一直循环下去(有第一乐章的影子)。但是在乐句中间,门被突然关上,升 F 音直接被甩出了调域。

第三乐章也直接受这些调性问题所引导,而且体现得甚至比谐谑曲乐章还要明确和充分。该乐章在形式上的构思是交替使用具有

对比音色的调性——降号调（以降 B 大调开始）和升号调（以 D 大调开始）——来呈现两个抒情主题。该乐章以降 B 大调开始，它与收束谐谑曲乐章的 D 小调构成直接的对峙关系。接着 D 大调第二主题出现（第 25 小节），随后降 B 大调第一主题（第 43 小节）再次出现，再往后第二主题在 G 大调（第 65 小节）出现，接下来是第一主题在降 E 大调上的变体（第 83 小节），然后转回降 B 大调（第 99 小节），持续变化，此间有两次出现到降 E 大调（第 121 到 131 小节），第二次在没有预示的情况下意外地转向了降 D 大调（第 133 小节），并最终转回到降 B 大调（第 139 小节），尾声仍保留这一调性。

降 D 大调的出现之所以是一个意外，是因为它接在降 B 大调的属准备之后。关于降 D 大调还有其他一些特别之处：它引发了力度和织体的突然改变，出现了长时值音符的对位，而且尤其是谱式上的改变——在某个时刻整个管弦乐队仿佛变成为了一架管风琴。这段音乐似乎是要以古代风格（stile antico）来呈现严肃地宗教姿态。

这一诠释通向了一个宏大的领域，与 19 世纪世俗音乐中弥漫的宗教气氛相联系。贝多芬为这种严肃性提供了最好的解释——在第四乐章（*Adagio ma non troppo，ma divoto*）"亿万人民虔诚礼拜"（Ihr stürzt nieder，Millionen）这部分的说明中。第三乐章强烈的抒情高潮就是所谓的"虔诚的音乐"。有时作曲家会用一些提示如何表演的文字来使这类姿态明确化，比如 *divoto*［虔诚的］，或更为常见的 *religioso*［肃穆的］（例如，柏辽兹《幻想交响曲》）。贝多芬同样用这样的"标题"来明确这类音乐："Hirtengesang. Wohltätig mit Dank an die Gottheit verbunden Gefühle nach dem Sturm. *Allegretto*"［牧羊人之歌。暴风雨过后的愉悦和感恩的心情。小快板］（《第六交响曲》）；"Heiliger Dankgesang eines Genesenen an die Gottheit in der lidischen Tonart"［大病初愈者向上帝的感恩颂歌，利底亚调式］（弦乐四重奏 op. 132）。尼采曾一再论及所谓的"苦痛之后的虔敬之心"："对宗教惯例的最最尖锐的抵牾，也比不上在面对（比如音乐中

的)宗教情感或肃穆气氛时的无动于衷。"㉙

贝多芬的传记文献流露出有一个迹象,即他也许相信降 D 大调绝对是最善于传达出宗教性暗示的。在《第九交响曲》问世的 1824年,贝多芬的同时代人弗雷德里希·罗赫利茨(Friedrich Rochlitz)出版了他的著作《致爱乐者书》(Für Freunde der Tonkunst),在书中作者提到了将贝多芬对诗人克洛普斯托克(Klopstock)的评论:"他通常从一个非常崇高的平面上开始;庄严的(Maestoso),降 D 大调,嗯?"罗赫利茨在今天可谓声望平平,因为他所提及的有关贝多芬的传闻可信度不高(关于此,可参阅梅纳德·所罗门在 1979 年美国音乐学会在纽约举行的全国性学术会议上宣读的论文,未发表)。然而上述传闻仍有吸引力;有人选择相信它,因为它与第三乐章里的降 D 大调段落的性格是如此一致。但是我们真的需要借助它来理解这个乐段吗? 从 F 大调进到到降 D 大调是又一次朝向降号调方向的跳跃,如同从 D 大调到降 B 大调一样。贝多芬在这一乐段背后所追求的正是上述手法所流露的新奇的和声音色彩。

我们看到他在谐谑曲乐章中运用三度调性关系以实现那种极端化的效果。在两个静态的乐段(其中一开始就并置着 D 小调和 C 大调)之后有一个长大的段落。这个段落通向了某种发展,而且它是以闪电般的速度冲向极远关系的和声方向而实现的。和弦持续保持下行三度跳进,新的色彩层出不穷,效果犹如"万花筒"。

从第二乐章过渡到第三乐章时,其和声从 D 小调转到了降 B 大调。而从第三乐章到第四乐章时,和声又回到 D 小调,但同时也保留了降 B 大调。的确,这种写法制造了开头所需要的不协和的尖锐感,但是通过两个调性的激烈对峙,它也被赋予了意义。在回忆过前三个乐章的主题之后,这种不和协的碰撞又被重申了一次,而且,通过在 D 小调与降 B 大调的并置中再加入一个完满的 A 大调三和弦,

㉙ *Menschliches Allzumenschliche*. Walter Wiora 在 " Religioso: Triviale Zonen in der religiösen Kunst des 19. Jahrhunderts,"中论述过这一现象,见 *Studien zur Philosophie und Literatur des Neunzehnten Jahrhunderts*,Band XV(Frankfurt,1971).

从而使不和协的效果更为激烈。

对之前三个乐章的简要回顾，不仅是在回忆主题，也是在重温其调性。整个乐段仔细重温了及至彼时所浮现的调性问题，正如《费加罗的婚姻》第三幕第四场中伯爵仔细权衡的场景一样：一开始是 D 小调，回忆第一乐章时出现 A 大调，接下来是谐谑曲乐章里的 A 小调，以及柔板乐章里的降 B 大调，再往后便是《欢乐颂》主题的 D 大调，因此当男低音演唱"啊！朋友，何必老调重弹"（O Freunde, nicht diese Töne）时，他的唱词既具字面意义也具象征意义。

末乐章在进行曲中再次回到了降 B 大调，这构成了一个大的奏鸣曲式的第二主题。最终在演唱《欢乐颂》最后一节歌词时离开了该调，这节歌词以"拥抱吧！亿万人类！"（Seid umschlungen, Millionen）开头。这个唱段以 G 大调开始（奏鸣曲式的再现部回到了 D 大调，而且只是在末尾时才转向了 G 大调），接着向下进行到了 F 大调，之后到降 B 大调（第 620 小节）。在"不过分的柔板，虔诚肃穆"（Adagio ma non troppo, ma divoto）部分——唱词为"鞠躬吧！亿万人类"（Ihr stürzt nieder, Millionen），合唱队与管弦乐队开始演奏稳步攀升的和弦——分别建立在 C 音、D 音和降 E 音上。他们一个接一个和弦地上升，而且每个和弦都有独立的功能，没有经过媒介性的预备和弦，每一个和弦都带来了色彩上的变化。此处的表现力最为集中和强烈。而在此之前没有持续这么久的和弦与色彩变换。

从降 E 大三和弦进行到还原 E 大三和弦时，E 音上形成了一个减七和弦，而当 E 大三和弦进行到 A 大三和弦时，再度转变为以 A 为根音、降 B 为冠音的减九和弦。歌词是"他一定高居于群星之上"（Über Sternen muss er wohnen），所配的和声也闪耀着光芒。我相信这就是整个交响曲的结局。当然这个九和弦是在为最后一次回到 D 大调做准备。这一瞬间与贝多芬两年前完成的《D 大调庄严弥撒》中的一个同样具有升华性的瞬间高度相似——那就是贝多芬为"神圣啊！万能的主宰"（Sanctus, Dominus Deus sabbaoth）（圣哉经乐章第 27 小节及其以后）和"虔诚温顺"（Adagio mit Andacht）两句所作

的配曲：用了 A 大调九和弦，表情为"闪耀地"（*tremolando*）和"至为柔和地"（*pianissimo*）；接着在"荣光充满大地"（*Pleni sunt coeli*）一句，被处理为快速（*Allegro*）强奏（*forte*）的 D 大调，这当然代表了"天堂之声"！

但是这一点会引起我们去注意两部作品在整体调性布局上的强烈相似性。《庄严弥撒曲》也包含了由 D 大调和降 B 大调驱动的调性网络。如何诠释这一相似点呢？或许贝多芬觉得这一特殊调性布局对于这样的作品是非常适合的。但是对此没有确凿证据，而且不管怎样，这可能是我们很难直接理解的一种倾向。我们能够断言的仅仅是：这样的调性网络为贝多芬进行大规模调性叙事时所需要的色彩与性格对比的提供了基础。无论是否出于故意，这都确实让我们回想起了巴洛克时期有关"硬调"（durus）和"柔调"（mollis）的观念。

当然也存在强有力的内在证据支撑着如下一种观念，即贝多芬是在有意识地运用调特征与调对比特征。这些证据都被集中地包含在了《第九交响曲》那强有力的戏剧性和雄辩力中。外部证据虽微不足道，却也总能找到一些。

普林斯顿大学图书馆现存有贝多芬大提琴奏鸣曲 Op. 102, No. 2 的草稿，其中有一个 B 小调乐段后来在定稿的版本中没有出现。只有他的第四号钢琴小曲（Bagatelle, Op. 126, No. 4）以及《D 大调弥撒》的羔羊经乐章是 B 小调。在这一乐段旁边的页边空白处写着"黑色的 B 小调"（h moll Schwarze Tonart）。安东·辛德勒（Anton Schindler）在他的贝多芬传记中写道，贝多芬相信克里斯蒂安·舒巴特（Christian Schubart）关于不同调性之特质的理论，但是他也写道，贝多芬的看法并不完全与舒巴特的看法一致（因为对后者来说 B 小调是"忍耐、平静期待命运降临"的调性；读者不妨自己将贝多芬的两个 B 小调作品与关于该调性特征的两种说法做个对比。）[30]

[30] Anton Schindler, *Biographie Ludwig van Beethovens* (Münster, 1840). Christian Schubart, *Ideen zu einer Ästhetic der Tonkunst* (1784 年完成, Vienna, 1804).

　　贝多芬在写给爱丁堡出版商汤姆森的一封信中说，一个被标记为"多情"（Amoroso）的苏格兰曲调不应该被配写为降 A 调，他把降 A 调的特征归纳为"像巴巴莱斯科葡萄酒"（Barbaresco）[31]。但是我们不会说同属降 A 大调的 Op. 26 的开头和 Op. 110 钢琴奏鸣曲具有一种"巴巴莱斯科葡萄酒"的特征。

　　我们知道关于调的性格有一套教条的学说，而且至少在某一个时刻贝多芬也曾相信过这套说法。无论他自己赋予调性的特征与这套学说有多少不一致，但是他对这一问题的关涉确证了他对和声的定性维度有过关注。但是对此的最好证据体现于他的音乐，其中的调性特征在调关系中显现。他运用调性来谱曲，就好像剧作家运用角色和情节来创作一样。

五

　　在之前的部分中我试图勾勒一种理解作品的方法，我称之为历史理解，这种方法是不太可能被形式主义分析方法（这正是如今在北美被讲授和实践的方法）所捕捉到的——尽管那些方法的探索过程最终也通向"历史理解"之门。这种方法也不能被"风格史"的观念所把握，这种观念植根于 18 世纪启蒙时期的历史编纂学，却至今仍在报告厅和教科书里诉说着历史的梗概。事实上，这两种总体范式之间只存在一个共性，那就是理解过去的音乐和音乐文化都超越了它们的能力范围。它们的哲学背景、研究目标以及它们构思研究对象的方式之间其实没有什么共同之处。但正是这种范式引导着音乐史研究的研究教学，给学子们强加令之承受不起的精神负担：他们要在自己的头脑中将这些范式融汇成连贯的综合体，并以此作为理解历

㉛　Alf Kalischer, ed. , *The Letters of Ludwig van Beethoven* (New York, 1909; reprint, 1969).

　　第一主题于第 50 小节再次出现时，猛烈程度更甚。在另一个迅速的积聚上升之后，乐队以齐奏跳入 B♭ 大调。此刻看上去又是一个非理性的运动，但结果再次证明其后有更大的意义。B♭ 与属调具有准那不勒斯的关系，因而它命定要以半音方式落回到它的来处。（这一想法的胚胎在第 24 小节，此处的低音 G 和旋律音 B♭ 令人惊讶地被配上那不勒斯 E♭ 和声。）因此，B♭ 段落尽管明亮辉煌，高潮处号声阵阵，但英雄主义好景不长，片刻后便消退至第 159—160 小节的齐奏 A 音，*pianissimo*[很弱]，阴郁的小号低声回响在暗处，音乐再次加入到似乎一直在那里等待着的背景中。

　　两小节后，E 音出场，开动了进入的重演。贝多芬以前从未以这样的策略开始一个发展部。无论怎样，通常所见总是大踏一步，或是奋力一冲——一个动力性的片刻，主要主题由此从属调离开，决定性地开始一个重新过渡的过程。而在这里，却是一次故态复萌。它根本不像是要有一个重新过渡的任务需要完成。此处的问题是，音乐无法从它原初的静态起点中走出来。对此问题的解决具有某种简单性，同时也标示出一种崭新的气氛，似并未注意到呈示部所暗示的深刻性（可以说颠覆了呈示部和发展部的习惯性关系）。

　　在前面，A 音上的音响被 D 音上的音响悄悄替换。现在，该音响向 D 大调开放。通过提供三音，警句主题被赋予和声身份和动机力量。但这个三音出现在低音部，D 大和弦听上去立即像是一个属。这终于驱动发展部上了路，特别是在第 218 小节之后，音乐以直率、繁忙和精工细作的发展部方式向前行进；分裂主题材料，谱写优良对位，从一个调性移至另一调性。事实上，真是有点忙忙碌碌，但气氛和蔼。突然，在第 301 小节处，音乐强硬起来。回过头看，发展部的大多数时候一下子变得好似一个非现实的插入段。托维提到这一部位时写道，"整个发展部一下子成为了一段往事，一个已被讲完的故事"。⑥ 他称

⑥　Donald Francis Tovey, *Essays in Musical Analysis* (London, 1935). 关于《第九交响曲》的长篇文章收在第二卷，第 1—44 页。

史的基础。

沿着历史的线索来讲授分析，这对学生来说或许是个不错的出发点，即不仅仅是安排好的时间顺序来分析音乐，而是要从对音乐、音乐理论与批评、接受与传播、表演实践、美学以及符号学的协同研究中得出需要的方法。这样一种愿景将在多数情况下呼唤历史学家与理论家的对抗与合作，而且这样做有百利而无一害。这可能会促使学生的思想养成一个更具批判性的思维习惯，而且这可能会对缩小（美国音乐学界目前的）音乐史学与音乐理论之间的可悲裂缝产生积极有益的影响。

（杨燕迪、谌蕾　译）

03

莫扎特与绝对音乐观念[①]

1814 年,E. T. A. 霍夫曼,这位当时最重要的音乐批评家便率然指出:海顿、莫扎特和贝多芬的音乐是一种"最早在 18 世纪中叶便可溯其源头的新艺术"。霍夫曼称这些作曲家是"浪漫派的"(Romantic),这一特性表述如今已消失于传统,并被旨趣及侧重点截然不同的"古典派"(Classic)所取代。[②]

在界说"新艺术"的过程之中,霍夫曼并未重蹈艺术模仿论的覆辙,把艺术看作是一种对自身之外的世界——外部自然世界,或内在情感世界(情感程式论只是这类观念的一种)——的再现,而是提出了重新思考总体艺术的若干方式。简言之,霍夫曼的立场与当时的弗里德里希·席勒(Friedrich Schiller)、路德维希·蒂克(Ludwig Tieck)、瓦肯罗德尔(Wilhelm Wackenroder)、施莱格尔(Friedrich Schlegel)、诺瓦利斯(Novalis)等这些声名卓著的文学家们立场一

① [译注]"Mozart and the Idea of Absolute Music", Hermann Danuser and others, ed. , *Das musikalische Kunstwerk : Geschichte-Asthetik-Theorie. Festschrift Carl Dahlhaus zum 60. Geburtstag*, (Laaber, 1988). 后收入 Leo Treitler, *Music and the Historical Imagination* (Harvard University Press, 1989), 第七章。

② E. T. A. Hoffman, *Schriften zur Musik*, ed. Friedrich Schnapp(Munich, 1963), p. 145.

致。诚如卡尔·达尔豪斯所言,在上述衮衮诸公的笔端,酝酿出的一整套连贯一致的"绝对音乐"新美学,并擢升为 19 世纪的主流。③ 而约翰·纽鲍尔(John Neubauer)近来也有专论,阐明了各种"美的观念"在不同艺术中产生根本性转变的背景。④

"绝对音乐"这一标语,最早见于瓦格纳撰写的一篇关于贝多芬《第九交响曲》的文章。⑤ 然而,作为颇具反讽意味的颠倒事件之一(历史传统貌似一贯如此),19 世纪中叶以后的"绝对音乐",却改换门庭,转身与瓦格纳的反对者——批评家爱德华·汉斯里克——联系到一起。更有趣的是,20 世纪以后继续发展的绝对音乐观念,已远非通常意义上汉斯立克的美学观。实际上,汉斯立克的那种音乐观也吸收了在它之后流行的一些观点。说到底,"绝对音乐"这一标语自身便极具感召力;它仿佛一面政治大旗,被不同思想阵营下的人所操控。这一历史事实,乃是困扰现今研究的症结所在。

然而,"绝对音乐"的口号中,有一种观念内涵自始至终都存在着。究其核心,即,自主性的器乐才是音乐之本质,它不受制于任何观念、内容,以及音乐之外的目的。由于不受语言的羁绊,音乐获得了一种纯粹的表现力(即绝对性),不受各种观念联想的条件限制(无论文化或个人),而语言却必有历史的荷载。故论及"绝对音乐",必同时涵盖两个方面:自主性与音乐表现力的绝对性。就其"音乐特性之富有美感的纠葛"⑥而言,绝对音乐的典范就是交响曲。(悖谬的是,瓦格纳的"绝对音乐"针对的是带有歌词的音乐作品。故而,必须参照他的歌剧观念理解其"绝对音乐"概念,后文将对此酌加讨论。)

与此同时,音乐天然的、绝对纯粹的表现力,亦成为诗歌所追求的境界:一首诗应端赖于文辞音韵之美,并规避习以为常的字词意

③ Carl Dahlhaus, *Die Idee der absoluten Musik* (Munich, 1978).

④ John Neubauer, *The Emancipation of Music from Language*. (New Haven, Ct., 1986).

⑤ Richard Wagner, *Gesammelte Schriften und Dichtungen*, ed. Wolfgang Golther (Berlin and Leipzig, no date), II, 61.

⑥ Wilhelm Heinrich Wackenroder, *Werke und Briefe* (Heidelberg, 1967), pp. 254—255.

涵。诗与乐的区别如下："绝对音乐"的理论诉求于建立一个作品的实体；一首以音乐为理想的纯诗则诉求于飘渺的感觉。纯诗理想的开山之作，可回溯至象征派诗歌的时代。譬如马拉美在《牧神的午后》中的自白："我实际上是想要实现……诗人自己谱写的音乐性伴奏"。⑦ 同样的诗艺理想还见于华兹华斯的诗论之中，尤其是他对自然"如临其境"的描绘，以及"从具体瞬间的变形中解放出来的感觉"的远眺视角(viewed from a distance)。画家卡斯帕·大卫·弗里德里希的远眺视角，亦意在"规避惯例性的表征方式"和"消除具象性"。

　　为了用一种教人联想到"禁欲苦修"的语言来企及"普世理解的表达"，⑧诗人与画家们用"距离"去对抗关于人物题材的平淡无奇、时空的具象描摹。这一追求所表露出来的某种审美理想，与奠定了绝对音乐的美学根基的批评家们的审美理想，二者是一致的。(之后，诗人和画家出于同样的目标致力于抽象性。显而易见的是，抽象性源自"距离"的反面：一种围绕对象深切而强烈地卷入，最终使对象从自身的具体性中解放出来。)⑨

　　而兴起于同时期的另一种观念，亦强有力地贯穿整个 19 世纪，并在与抽象性的战斗中幸存，成为当下的主流立场。罗曼·雅各布森在一篇著名论文中曾援引哲学家爱德华·萨皮尔(Edward Sapir)的文字，将这种观念剀切表达："音乐的潜能难道不正是在于它对丰富多彩的精神生活的精确细微的表现力上吗？而这种精神生活难道不是最令人费解、难以揣测的表达吗？"⑩而 T. S. 艾略特在其文章《戏剧与歌剧》中，也曾雄辩而谈：

⑦　Stephane Mallarme,*Oeuvres completes*(Paris, 1945), p. 870.

⑧　有关华兹华斯和弗里德里希的引文出自 Charles Rosen 与 Henri Zerner 的 *Romanticism and Realism：The Mythology of Nineteenth-Century Art*(New York, 1984), pp. 57, 59, 63.

⑨　John Neubauer 上引书，其目的是要去解释"新美学的突现为抽象艺术做出了开拓之举"，参见该书第 2 页。

⑩　Roman Jakobson, "Language in Relation to Other Communications Systems," *Selected Writings*, vol. 2(The Hague, 1971), p. 705.

　　我认为,在人的显意识生活中,存在某些感情状态和动机,
它们可以直接导向动作,可以名状,可以分类……但除此之外,
还存在着一个无限广阔的边缘地带,其中是我们比如说只能从
眼角中察觉到但又无法确准的感觉;是我们只能在某种暂时与
动作的间隔中才能意识到的感觉……这种敏感的特殊区域在最
强烈的时刻只能用戏剧诗歌表达。此时,我们便触及了只有音
乐才能表达的那些感觉的疆界。我们无法模仿音乐,因为若要
企及音乐的状态就是诗歌的灭亡……然而,我的眼前确曾浮现
过那些由完美诗剧的美妙幻境,它是对人的动作和语词的一种
设计,好像同时呈现出戏剧秩序和音乐秩序的两个面向。⑪

　　我们还能从另一篇关于马拉美的诗评文章看到如此观点。该文
形象地阐释了 1800 左右的交响曲概念,具体如下:"无论音乐家有意
还是无意,交响曲作为一颗当代的闪耀新星,将不再只囿于日常生活
的表达。"⑫

　　以上著述,林林总总暗示出了一个重要事实:我们所沿用的关于
海顿、莫扎特和贝多芬作为新音乐之楷模的认识,并非自然而然、由
来已久,而实为当时批评家们一手建构,遂延续至今日的音乐实践
中。这一建构的契机,乃是当时掀起的一场影响深远、立场激进、波
及全部艺术本质的新美学运动。然而,世人似乎已遗忘了这段历史,
仅仅将交响曲的新颖性归为一种风格语言的质料(这个概念最常被
引证的权威文字便是查尔斯・罗森的《古典风格》)⑬。我们最好不
要忘记,对音乐的理解——尤其是对于该音乐创作所属的文化范畴
下的群体而言——乃是聆听者的听觉感受。

　　本文的目标,意在将当时的新审美方式,理解为一种新的音乐理
论,并以莫扎特的一部作品详加论证。本文意欲探询:从当时评论家

⑪　T. S. Eliot, *Poetry and Drama* (Cambridge, Mass. , 1951), pp. 42—43.

⑫　John Neubauer 上引书,引自该书第 1 页。

⑬　Charles Rosen, *The Classical Style* (New York, 1972).

们的大加褒扬当中（从一开始这些音乐便成为他们艺术理论的典范），我们是否可能从这些音乐自身"读出"一种直接而感性的听觉反应？同时，在我们的时代，是否也存在着某种与他们的反应达成共鸣的契机？⑭

我的本意，绝不是对所谓的"绝对音乐"进行概念界定，那样的话我需要考察"绝对音乐"与其他音乐类型的范畴差别。至于有读者质疑"为何不用巴赫的幻想曲或赋格，或者亨德尔的某些乐章，作为'绝对音乐'的典型"，我丝毫不会感到意外，因为他们的提问情有可原。还有读者或许将诘问："至18世纪末，情感程式论是否从活动性的审美概念领域中消失了？"对此我依然泰然自若。因为，情感程式论可被证明它依然是作曲家内心中的核心概念（参见我在第二章针对贝多芬关于该信念的相关讨论。）事实上，"音乐风格"和"审美信念"并不是两个可以决然、彻底地进行切换的"电视频道"。

下文我将要阐示的这种全新的艺术思考模式，可以从1800年左右涌现的乐评文论中获得支持；而且，如历史所证明的那样，我们将以海顿、莫扎特和贝多芬的交响曲为思考的核心。我所要讨论的问题是：究竟在多大程度上，这些批评者的观念，将会与我个人对当时这部音乐作品的理解之间产生共鸣？在我看来，唯有寻获如此的共鸣，方能透彻理解他们内心的想法。而面对莫扎特的音乐，惟有把精力放在我们所具有的时代优势和对往昔艺术感受力的视域定位上，研究才会有所获益。在这个意义上，本文毋宁是一次解释学的尝试，或者说，一次历史批评主义的尝试。关于巴赫和亨德尔的音乐沿革以及其时代的审美接受问题，本文在此不予展开。但可以确信的是，当这种崭新的美学应用于同时代的音乐中时，并未与当时的批评家

⑭ 达尔豪斯的著作 *Die Idee der absoluten Musik*（Munich, 1978），为本文提出了极为有价值的素材来源。达尔豪斯指出，在审美哲学的历史语境中，绝对音乐实际上就是一种先验理念。达尔豪斯并不试图将绝对音乐视为一种与特殊音乐实践相关的批评理论。然而在另一方面，当代音乐批评倾向于从风格语言的立场，而很少从其所辅助的审美立场来处理"古典风格"。由此，一些本质性的东西，在风格与审美两者的孤立化中丧失掉了。

产生重大分歧。

下面,我将以沃尔夫冈·希尔德斯海姆(Wolfgang Hildeshe-mier)的《莫扎特论》[15]——近年最有趣的莫扎特研究专著——作为本文商榷的起点。诚如 W. 希尔德斯海姆书中所言,莫扎特是一位不折不扣的绝对音乐美学英雄,只是世人还未认识到这一点。希尔德海姆斯对莫扎特的论断与这种新美学之间颇具说服力和当下性的回应,堪称新美学持久影响力的证言。如书中所言,莫扎特在琴键上奏出一串效果非凡的音符时,内心往往浑然无察:

> 许多时候……当他陶醉于忘我的喜乐,当他徜徉于内心对世界的幻想,当他忘却了外部尘世的烦忧,一个返璞归真的莫扎特诞生了,他与世界的交流不需要任何的媒介。……此时此刻,或许也只有在这一瞬间,他凭着天才企及了一种纯粹的喜悦,超越了自身,成了绝对的莫扎特。[16]

这正是 W. 希尔德斯海姆特笔下莫扎特这位人物本质的纯粹性,恰如单以莫扎特之名作为全书的标题。它隐含了一个悖论,因为书名的"单一性"(isolation)暗示着莫扎特这位人物的"孤立性",作者显然有意为之;而书名还貌似潜涵着另一层含义:莫扎特是全书的主题。然而倘真如此的话,那么作者的匠心,便可能被误解——希尔德斯海姆特会挺身而出,向读者坦言:"很抱歉,女士们、先生们,我自己也被书的主题给难倒了。"

事实上,书的主旨不是莫扎特其人,而是关于莫扎特的案例(the case of Mozart)。案例的呈现宛如谜题的揭示,取决于作者能否反驳这位天才浪漫性的流行形象——"阿波罗式的莫扎特"。在讨论《唐璜》的过程中,希尔德海姆斯写道:

[15] Wolfgang Hildeshemier,*Mozart*,trans. Marion Faber(New York,1982).

[16] Hildeshemier,p. 279.

莫扎特的戏剧音乐,并非是某种关于人物行为的动机解说或预告,也不只是歌词的附庸,而是将歌词引领到一种把音乐本身便作为生活意寓的表现水平之上……莫扎特对人物的构思是直觉性的、前意识的……他将人物的动机和音乐中的心灵脉动加以共相化……不是生活而是音乐鼓舞着他……他的乐音语言(tone language)——音乐——源于我们所未知的领域……莫扎特用音乐无以言表的普适性升华了日常生活。[17]

希尔德海姆斯这段文字的第一句,表达了一种歌剧中乐辞关系的理解——而这又源自于绝对音乐的观念。虽然希尔德斯海姆本人只字未提,他的理解其实借用了精神心理分析学中"升华"的微妙概念。然而,我们也不难理解这一点:根据普通化学常识——碘酒从固态晶体转化为气态的过程中间无需经过液态,即,不会留下任何可见性的中间状态。希尔德海姆斯在此书开篇后没多久便将莫扎特的人生比喻为一份乐谱,最终提出了如下主题意象:高声部表征作品,低声部表征着外在的生活;而表征内心生活的内声部则是缺席的。"缺席的内声部"这一概念,反复出现在人生升华的意象之中。而它并不是为了表明内声部缺失的证据:它们(这些内声部)消失了,被吸收为高声部,即,化为了音乐作品本身:"我们对莫扎特呈现于日常生活中的人性部分的全部理解,都被升华的程序过滤了……他用音乐使自身从自身中解放出来了。"[18]

然而,内心生活——或者说,精神生活——不具有作品那样的可辨性。尤其对 1800 年代的学者来说,试图描述、明确解释莫扎特的内心生活,尤为棘手。

内在生活与作品的关系问题,在爱德华·科恩所撰写的一篇关于舒伯特的《音乐瞬间》中的《降 A 大调即兴曲》Op. 94 No. 6 的论文

[17] Hildeshemier, p. 227, 241.

[18] Hildeshemier, p. 241, 242.

中,被再度提出。科恩将这部作品界定为"心灵图谱"(psychic pattern):

> 在这部作品中,我所领会到的,是骚动的不确定因素却戏剧性地被置入一种异样的静谧气氛中。虽然从一开始,骚动的因素会被忽视和压制,但是它却锲而不舍地重新出现。它不仅泰然自若,而且还掌控着事件的动向,以便揭示那些不受怀疑的可能性。当整个事态重归正常,原初的骚动因素也将被彻底消化。只不过那是假象。骚动的因素不仅未被驯服,甚至还以一种更巨大的力量爆发,俨然在与周遭的环境为敌,以便将其彻底摧毁。……三声中部……试图忘掉灾难,仿佛在告慰沉迷于享乐之中的友人……这一切都无足轻重,三声中部注定失败。关于最初的事件发展路线的那些记忆势必重现,从头反复(Da capo)也不可避免地步入同样的悲剧结局。[19]

在这个令人颇感惊讶的结论中,科恩暗示了,作品加以形塑的心灵图谱,实际上是舒伯特对于自己在创作 Op. 94 之前身患梅毒的心灵反应。用 W. 希尔德海姆斯的理论表示,科恩通过外声部的迹象重建了舒伯特人生的内声部。但倘若科恩用同样的方式写莫扎特,W. 希尔德海姆斯一定会严词反对。1800 年代的学者们也会大加挞伐(甚至更为雄辩),竞相诟病科恩此举实属痴人说梦、异想天开。不过,1800 年代学者们的批评,其参照的凭据,乃是广义的浪漫派音乐,而非莫扎特的作品。这亦是 W. 希尔德海姆斯《莫扎特论》的漏洞所在,即,他所提出的关于内心生活与作品的微妙关系——实际上,这也是全书的主题之一——仿佛对莫扎特而言是独一无二的。

实际上,蛰伏于舒伯特音乐作品之中的"心灵图谱",不过是

[19] Edward T. Cone, "Schubert's Promissory Note: An Exercise in Musical Hermeneutics," *19th Century Music*, 5(1982), 233—241.

1800 年左右的作曲家们交响曲写作中所推崇的音乐叙述类型之一。科恩虽寻到了一条理解这些作曲家感受力的有效途径；而在解释音乐与舒伯特生活的具体关联上，他却再次失败了。因为科恩的阐释违背了以下事实：18 世纪末的作曲家们对于戏剧性场景的音乐观念的追求，落脚点往往归诸于音乐自身。譬如"一种骚动的不确定因素与异样的静谧情境的互动"与"放荡不羁的因素，以一种更强大的力量爆发"等文字描述，也适用于莫扎特作品的某些维度，只是后者的音乐效果更为正面积极[20]。

　　用音乐叙述映射具体人事，会被认为是对 18、19 世纪音乐的庸俗化。企图在二者间建立映射关系的诱惑，发源于一股 1800 年左右的音乐潮流，这股潮流希望根据音乐的时间进行来展示与心理生活图示相似的特征。然而，这一诱惑总是有误导。音乐的叙述维度并不是鼓励人们为作品编造标题内容（programs），此外即便在本文例证尝试揭示的音乐叙事维度中，我也不会为之描绘出一个标题内容。

　　对蒂克（Tieck）而言，在所有器乐体裁中，交响曲之所以成为最引人入胜的音乐类型，在于其中形形色色的音乐角色之间产生了美妙的纠葛。该特性既与歌剧不乏共通之处，还卸掉了建构情节和有血有肉的人物角色的负担。[21] 由此，霍夫曼将交响曲称之为"器乐的歌剧"。[22] "纠葛"（Verworrenheit）一词，暗示出了混沌的价值。诺瓦利斯强化了这一观点，诚如其所言："理想的叙述类似于讲故事，形形色色奇妙、模糊、混沌的事件，组合为一个音乐结构的整体。"[23]席勒的友人克里斯蒂安·高特弗里德·克尔纳（Christian Gottfried Kor-ner）写道："倘若作曲家一味追逐情绪的激流，音乐将失之于嘈杂；如

[20]　参见谱例 3.2，乐段（N）之后，及其对位声部。

[21]　Wackenroder, pp. 254—255.

[22]　Hoffmann, p. 145, Wackenroder（pp. 226. and 255）则将交响曲刻画为一种"器乐的戏剧"。

[23]　Novalis, *Schriften*, ed. Richard Samuel, 2nd ed. (Stuttgart, 1975), III, 458.

果只是表现单一性感情，又将违悖常理。灵魂的感受不是凝滞单一的，它缤纷多彩、变幻无端。"㉔各色情感类型的缠绵激荡，才是精神生活的真实图景：它们势必呈现为一种混沌未凿的貌态，心理生活结构的连贯性可能频遭打断，沿着外部时间建构一种平滑的线性叙述路线的愿望势将破灭。

瓦肯罗德尔则提出，交响曲在戏剧上的表现力，恰恰是剧作家所不逮之处。因为交响曲以迷似的语言表征了迷思（das Ratselhafte）。交响曲本身并不一定必须具有真理（Wahrscheinlichkeit）的表象，也不受任何具体情节和角色的限制，它仅存在于自身的纯粹诗意——与散文有明确差异——的世界。㉕ 由此而言，歌剧是散文式的；器乐则是一种更高级、优越的艺术形式。而在某种程度上，我深信器乐的优越性在莫扎特那里是理所当然的，对此我将予以阐述。

交响曲的世界被界定为一种诗性特征，这是具有特定意义的。然而，诗意并非交响音乐的属性，与之相反，交响曲所达到的正是诗渴求之境——情感和表达的纯粹性，如此交响曲便能抛却传统语言或语言意指的尘寰世界。因为，这种境界乃是诗歌之至高目的，是诗歌艺术的精华，是所谓诗性品格的所在。

宣称音乐乃是诗性的最高体现，这一观点乃是悖论。在更早的时代，与之相似的另一则悖论则宣称，诗歌是抒情艺术（lyric）的最高体现。这种认识，使人们开始注意该问题（我们应牢记于心）的一种截然不同的历史语境。音乐与语言之间有着漫长的故事，一个类似于两个恋人的爱情史的故事——起初亲密无间、如影随形；逐渐转化为一种支配关系，各谋自立，间有临时的分居；昨日是诗歌想摆脱音乐，今天又是音乐想试图摆脱诗歌。在不同历史时刻每一次角逐效仿，一旦某方达到某种程度的独立之后，却旋即又开始思慕另一方。

诚如纽鲍尔的书名，绝对音乐的理念坚持"音乐应摆脱语言的束

㉔ Christian Gottfried Korner, "Uber Charakterdarstellung in der Musik," *Die Horen*, 5 (1795), 99, paraphrased by Neubauer, p. 196.

㉕ Wackenroder, pp. 254—255.

缚"。悖谬的是,刚从诗歌中解放出来,音乐却又提出应以诗歌的境界为理想。遥想四百年前,诗歌还曾宣称,要从音乐中解放出来。诗歌不再和音乐共存于人类的歌声中,立志成为自我表达的媒介;它另起炉灶,开始一种书卷生涯。我们的文化史中辞与乐的首次分裂,倒是极大地促进了文学的发展。而在 14 世纪之前,拉丁文与法语中辞乐关系还如此水乳交融,导致人们难以区分歌咏和念诵。迟至今日,辞乐关系的变化,如此之激进,如此之彻底,诗歌自此不再仅仅昙花一现般寄身于具体的歌唱行为中,它可被分离化、对象化,具有了恒久性与收藏价值。恰如 1800 年左右初获解放的音乐被作为诗歌的理想典范,1400 年初获解放的诗歌却成为"天然之乐"(Musique na-turel)的理想典范(也就是我们所称之为的"艺术音乐")。㉖ 这好比是一对关系破裂的怨偶,此刻以各自的独立性为借口,微妙地表达了昔日"曾经沧海难为水"的情愫。

瓦肯罗德尔曾写道,在音乐中"人们无需像文字那样艰难迂回地展开思绪。情感、幻想与思想的力量,是融为一体的"。㉗ 诺瓦利斯曾用洗练而碎片式的文字,勾勒出一种诗歌的观念:"叙述,可以没有连贯,却要像梦一样联想翩翩;诗歌,无非是铺排辞藻,悦人耳目,未必要有任何意义和连贯性。至少,一片孤单诗节是可以被领会的……宛如万物类型各异的断片那样。真正的诗歌,大抵贯穿着一种譬喻式的思想,其间接的效果便如同音乐一般。"㉘对于弗里德里希·施莱格尔而言,音乐中的精神活动恰似一种哲性运思:"纯器乐音乐难道不是为音乐自身创造了一个文本吗?纯器乐主题的展开、陈述、变形和对比,不正是类同于哲性冥想中一系列的观念运思?"㉙

㉖ "*Musique naturel*"一词源自 Eustache Deschamps 关于当时诗歌理论的唯一幸运地留存至今的小册子。详见 John Stevens,*Words and Music in the Middle Ages* (Cam-bridge,England,1986).

㉗ Wackenroder,p. 250.

㉘ Novalis,III,572.

㉙ Friedrich Schlegel,*Charakteristiken und Kritiken*,1,in *Kritische Friedrich Schlegel-Ausgabe*,vol. 2,ed. Hans Eichner(Munich,1967),p. 254.

我们会看到,这是一种与汉斯立克的美学相互一致的重要立场。

"叙述性"、"情感流"、"梦幻"、"思想"、"话语"和"冥想",这些1800年左右的作者们用以描述精神活动的术语,无不是由器乐所塑造的。它们揭示出了音乐给听众们带来的精神生活的驳杂体验。棘手之处在于,各类精神过程的属性差别固然明确,而体现于音乐流动中的精神过程却是模糊含混的。难道我们可以区分开音乐性的叙述、话语、沉思和幻想?这恐怕无论如何也不会得到广泛认同。考虑到这已经说到一些题外话,接下来我将从总体上谈谈音乐的叙述性。一次关于冒险的叙述和一次关于织毛衣的交谈,在语言中的区别往往泾渭分明;而在音乐中,两者却似乎很难区分开来。

就叙述性而言,我求助于希尔德斯海姆关于升华过程的感知性痕迹——精神过程在音乐作品中的残余物——的论说。他的答案,契合于1800年左右的批评界所描述的音乐经验特质。或许,这是一个从作曲家的生活进入到创作的立足点。

希尔德斯海姆的确洞悉到了历史的时间维度,尽管其表述上略显悖谬。书的中心意图,即,我们不会——也不能——了解到真实的莫扎特。一方面,他指出了莫扎特特立独行的天才特质:他能直接用音乐进行思考,他的音乐完全超脱于生活,他的原始乐谱显示出其创作仿佛不费吹灰之力。"在莫扎特的生命总谱之中,记录他吸取人生经验并对之巧妙加工的那个声部消失了。"[30]而另一方面,我们也会从中看到历史意义上的某些典型。

> 思考(这位天才的人格)是理解他作品的钥匙,(历史)就像一个任人装扮的玩偶。看啦!多合身的衣裳!传记作者们量体裁衣;时间越是久远,板型纹饰便愈是精美……(然而这些衣裳)并不合乎这位生活在法国大革命之前、心理学研究未曾诞生之时的音乐天才的身量尺寸。无论海顿,还是莫扎特,都没有得到

[30] Hildeshemier, p. 28.

圆满的塑造……古典主义和浪漫主义将主观感受注入音乐,使
之成为一种表达的意识元素……③

　　希尔德海姆斯看似不过是将莫扎特排除在古典与浪漫的范畴之
外,实则意在将莫扎特完全排除在历史之外。他以一段 1800 年的评
论者可能早已写过的话来形容:"在莫扎特那里,存在着一种相当程
度上的客观主义的倾向,这是一种独一无二的特质,一个绝对的谜题
(用德语来说,就是瓦肯罗德尔笔下的 *Rätselhafte*㉜)。人们无从知
道它何所来,或如何营造出效果……莫扎特的音乐使闻者感受到一
种无需亲历的经验深度;作为一种至纯的表达,它既不触及经验自
身,也无意触及。"㉝

　　叙述性(narrative)是一种秩序化的意念品质,在此秩序中,人类
以精神的方式来体验生活。这种广为流传、根深蒂固的观念认为:事
件的表达若想获得现实感,就必须赋予故事以形式上的连贯统一;这
意味着事件绝不可脱离叙事的语境。叙述性必须与时间性达成契
约。时间中意识生活的运动以及经验星丛(constellations)的组构,
正是叙述的展开维度。所谓"时间中的运动"(moving in time)乃是
一种字斟句酌、思虑周详的概念,因为严格说来,叙述的时间性并不
是各类瞬间的依次涌现。它更像是瞬间的延伸,譬如空间那样,只有
在那个时刻,人们才情不自禁地油然生出叙述的冲动,意欲叙述在时
间中延伸的一切。叙述是一种在延伸层面上的运动,只是有时运动
是螺旋式上升,有时则是五花八门的直线性平移。

　　音乐的叙述,是以思想和经验的意识为模板的,这便与那种绝对
音乐美学中音乐戏剧的特殊观念遥相呼应。用瓦肯罗德尔的话来
讲:"音乐呈现了灵魂深处驳杂微妙的千变万化。"这类似于希尔德海
姆斯的一个概念,即:"在表达的层面上,音乐是生活自身的隐喻。"

㉛　Hildeshemier, p. 38, 57.

㉜　[译注]意为神秘之物,迷思。

㉝　Hildeshemier, pp. 40—41.

叙述功能的核心是推动两种交叉模式的相互影响：事件发生的历时顺序，以及展开于叙述中的先后顺序。有时为了特定的效果，在叙述过程之中，历时顺序往往被重新排列。两种模式的相互影响对于理解叙事的辅助作用，可以用下列四则赛马报道加以例示：

> 神剑(Excalibur)[34]最后一个冲出马栏，奋起直追后一度领先，临近冲刺跑道时却落居第四，最终又回勇险胜。
> 　神剑险胜，虽然它在临近冲刺跑道时落居第四，却一路回勇、最终折冠，而且它还是最后一个冲出马栏的。
> 　神剑尽管最后一个冲出马栏，在临近冲刺跑道时落居第四，却最终回勇折冠。
> 　神剑虽属险胜，但它从最后一个冲出马栏到最终夺冠，却是从临近冲刺跑道时的第四名位置紧追直上的。[35]

如上，第一则报道遵循序时顺序，因此最为简短。第二和第四则报道，则先道出结果，目的或许是让那些把赌注压在神剑身上的人知道结果。但是先讲述结果的决定，也就是叙事形式的因果关系。第四则报道，则给人一种回溯事件过程的距离感。第一则报道由于直书其事的叙述方式，使其更贴近事件的本相，几近于新闻报道或广播电台中的马场赛况播报。第二、三、四则报道，却令人逐渐感觉到事件顺序发生变化，催生出一种距离感：这让我们不再单单追随着单个事件，而是了解赛况的全局，即便这只不过是赛马咨询表所罗列的内容。第一与第三、第四则报道之间的区别，乃是叙述(tell)与讲述(telling about)的区别。然而就对故事的理解效力而言，二者并非单独作用，而是相互关联。

同样，音乐的叙事，也依稀可见从直接到迂回的梯度变化。莫扎特《G小调交响曲》中快板(Allegro)第一主题的首尾两处的陈述，便

[34]　[译注]Excalibur意为亚瑟王的神剑，此为一匹赛马的绰号。

[35]　引自 Nelson Goodman, "Twisted Tales; or, Story, Study, and Symphony," in W. J. T. Mitchell, ed., *On Narrative* (Chicago, 1981), p. 255.

例示了这种叙述梯度的质的变化(参见谱例3.1 A,B)。后一次的叙述仿佛是对高声部弦乐主题(其下方的低声部在主调上逡巡徘徊)的回忆或讨论。在如潮的喧嚣之后,乐队归于静默之前,它散发出一种追忆过往的冥想气质。此般叙述是迂回的——它更像是在"讲述"而非"叙述"。我们所常说的"呈示部"带有铺陈叙述之意,然而我们应该认清与之相反的意涵,即再现部中的迂回性陈述——它不仅是再次"叙述",更像是在"讲述"。

谱例 3.1A

谱例 3.1B

对此，人们一般将主题的最后一次陈述释义为尾声（coda）。然而作为该体裁的惯例，尾声的作用，在于曲式的平衡和延迟和声的解决及终止。回忆与沉思的性格，并不是尾声固有的品质。但它却是作曲家想要赋予尾声（或奏鸣曲式的其他部位）的品质。修辞意义的秩序与该体裁特有的典范事件秩序之间的交往互动，构成了此处的焦点所在。叙事活动恰好就在这交互的驱动下徐徐展开。

前面提到的马赛报道对事件的整体排列，证明叙述存在多种版本

的可能性。如果我们把时序固定者称作"故事",那么便可以说,它为该故事的每一次讲述提供了一种指引性的范式,为观众提供了一种聆听和阅读的接受性模式。该"故事"遂而潜含在每一次的讲述之中,与特定作品的情节展开产生互动。"故事"在底层逐层衍展,"叙述模式"则在高处加以控制,随时在紧要关头"冲向"底层与之"会合"。

叙述理论的差异性,往往被认为是故事与话语(discourse)的差异。诚如弗兰克·凯尔莫迪(Frank Kermode)所言:"我们不妨将叙述理解为两条行进路线相互缠绕下的产物:寓言自身的陈述以及对寓言的渐进性解释。其中,(解释)难免会扭曲(寓言)线性发展的正当性。"㊱

与之相似,对于一部音乐作品的理解,亦依赖于两个相互缠绕的行进路线:一方面是风格语法[和声、声部导引(voice-leading),等等]的惯例化体裁和固有约定的基底样式(underlying patterns);另一方面,则是这些在作品时间中逐渐展开的决定性因素的渐进性解释。第一个维度,并非完全类似于故事事件的历时性排序,但是它相当于那些在故事展开之前便已被或多或少确定下来的决定性维度。第一个维度是对第二个维度的限定,第二个维度则是对第一维度的解释。

一个众所周知的例证,便是对贝多芬《第九交响曲》第一乐章的解释。音乐从 A 到 E 的开始陈述,如若一个迷;没有任何关于调性和节奏运动的方向性线索。乐章的和声性"结构"整体上从属于属调。然而在音乐的开始,它们并不能被界定为属调,而是随着乐章的进行才逐渐演化而成。这就像是在戏剧中,一个神秘莫测的角色身份与其他角色之间的关系,只能随着剧情发展逐步呈现。

《第九交响曲》开篇音响的模棱两可,造就了一种无限感,成为作品持久反复讨论的主题,并位居于"绝对音乐"概念的中心。其逐渐清晰化的"身份"(identity),正是该作品展开的重要过程。托维曾不

㊱　Frank Kermode,"Secrets and Narrative Squence,"in *On Narrative*, p. 82.

无讽刺的说:"世界上有一半的错误音乐教育,都来自那些认为《第九交响曲》是由 d 小调的属音开始的人们。"[37]的确如此。然而,还是有人对此有所质疑,坚持认为这部作品"一开始就是在属调上"。从某种意义上来说,就和声调性的语法规则而言,也确实如此。而这便是我们为什么必须根据两个维度的互动关系来提出观点的原因。

下面我将以莫扎特 1788 年《降 E 大调交响曲》No. 39(K. 543)的行板(Andante)乐章为例(参见谱例 3.2),目的是再次给出一个说明,让 1800 年前后的评论家所撰写的那些体验性的东西具有一定的合理性。并努力从当时的乐评者们的回应中获得一些领会,了解究竟是什么使他们有如此这般的评论。

该乐章的行动由一个微小至极的旋律转换开启:第一小节后半部分对下属和弦的编织——即开始乐句的微微换息——将第一句与随后的答句分开,继而它以音阶方式向上攀爬。这使得高音区的旋律(作为对话元素之一)更具孤立感,并由此体现为一种被置于运动之中的对话性元素特征(谱例 3.2,A)。回答句在向高处及外部伸展之后又停顿了一下,这使得高声部无伴奏的偏离状态从一开始便成为整个乐章的特色。直到第三乐句,它才重归为一个次要角色(B)。而此处又引发了第二次交流,可被认为是第一主题所包含的两个元素的对话。此类手法曾多次出现于莫扎特类似的乐章中,此类叙述性乐章的主要能量都是通过对话来创造的。

第二次对话的回答句,以五度音程的跳进加速了向上的步伐。但在终止的过程中,小提琴声部偏偏落到了先前第一次答句的最高音上。跳进前的还原 D,再次敞开了曾在第一次回答时被阖上的大门,接着旋律又被"弹回"至起点。此时此刻,乐句结束在属调上,还原 D(即降 E 音的导音)变得更加富有紧张性。这两次对话以双竖线为终点,营造出一种类似于押韵对句的平衡感。

[37] Donald Francis Tovey, *Essays in Musical Analysis*, vol. 1(Oxford, 1935), p. 68.

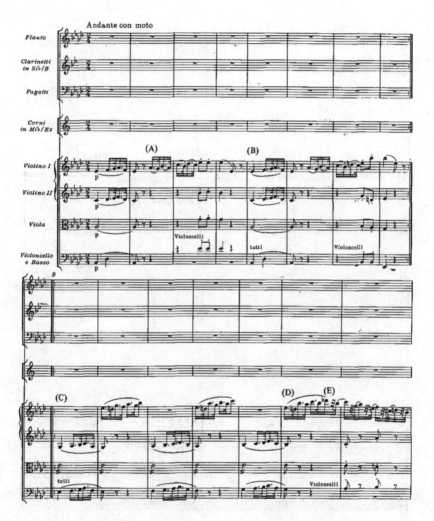

谱例 3.2：莫扎特第 29 交响乐

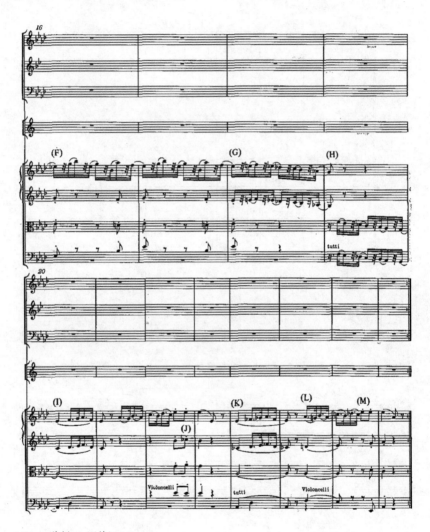

谱例 3.2(续)

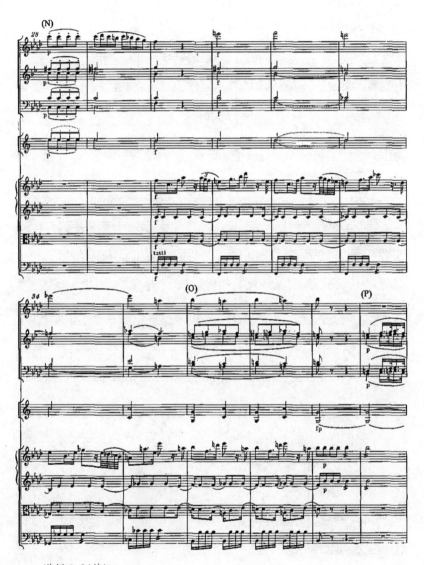

谱例 3.2（续）

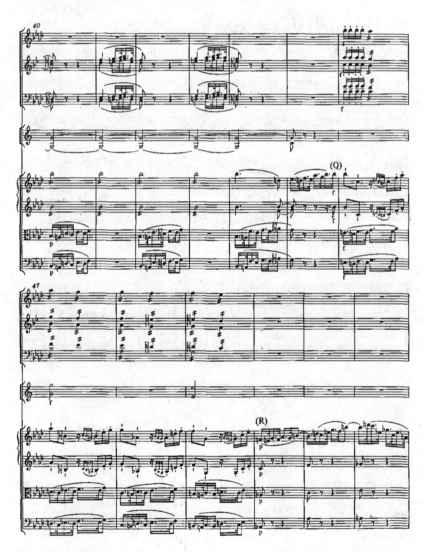

谱例 3.2（续）

谱例 3.2(续)

谱例 3.2（续）

谱例 3.2（续）

谱例 3.2(续)

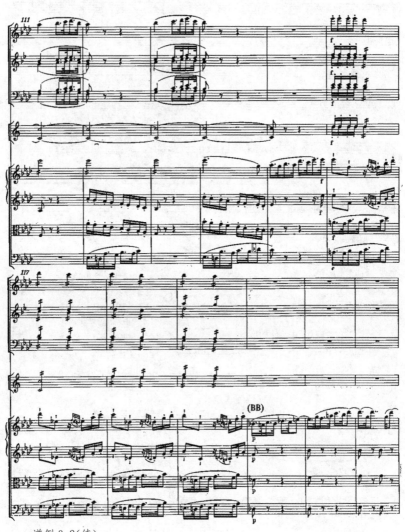

谱例 3.2(续)

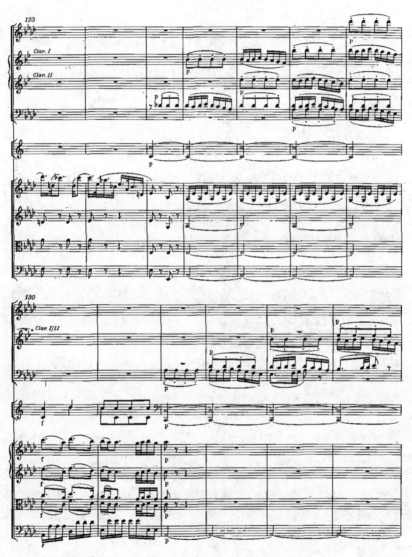

谱例 3.2(续)

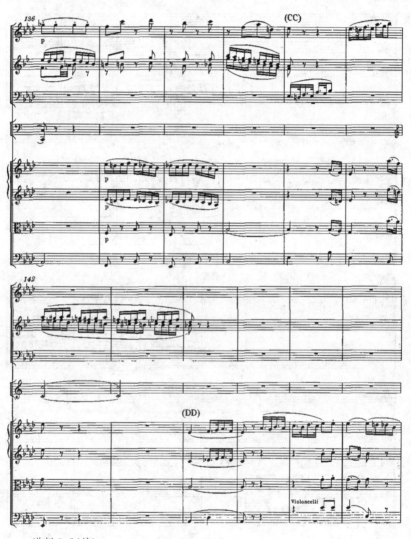

谱例 3.2(续)

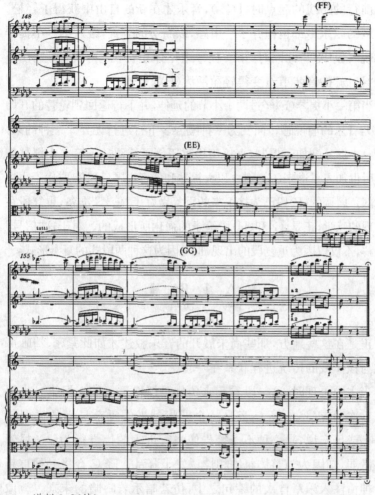

谱例 3.2（续）

　　乐章开始时这些率性的 8 小节乐句,便已设定好了整个乐章的行为模式、主题和扮演者。随后,各种复杂化的因素加入了进来。第二小提琴以暗淡的音色开始了一段新的对话,大提琴、低音提琴加强了这种阴暗色彩,中提琴则奏出有规律的持续音降 E(C)。第一小提琴仅仅在高音声部上作答。这里的每一次对话都被压缩在一个小节之内,第一小提琴试图竭力摆脱降 E 音的束缚。音乐对话处在一种紧迫而焦虑的气氛之中。当小提琴组第三次试图摆脱降 E,并以此

作为前行的路线的起点时（D段），音乐才在新的自由中获得了轻松。低音区的弦乐声部也抛弃了严肃感，以断奏的方式，融入第一小提琴的愉悦气氛中；与此同时，第一提琴组用休止符代替了附点，这使得一种"抑扬"的音步节奏变得轻盈活泼（E）。

当第一小提琴（F）经过两个小节的延伸，并下行返回到轮替的开始处（G），音乐的愉悦感转而变为一种嘲弄。下行进行无异于一种约束，对第一小提琴施加了控制，直接用稳重压倒了轻浮——第二小提琴声部随后也加入了进来（G），继之以大提琴和低音提琴（H段）取代了小提琴声部。属调的（F）段已为接下来的重复做好了"信号"准备，重复段在此出现的感觉，正是（G）和（H）段给予的强化所形成的。对于这"信号"的了解，不仅仅因为重复段的出现，也是因为这种两段式的复奏形式：

$$\| \mathrm{A} \| \mathrm{BA} \|$$
$$\mathrm{i{-}v} \qquad \mathrm{v{-}i}$$

正是在这些地方，那些尚未展开的音乐叙述才如此紧密、清晰可辨地与该体裁的传统进程联系在一起。

当主题再现时，这一段看起来仿佛是严格重复的。但第二小提琴组首次回应（J）的降C音是一个即将到来的复杂局面的微弱信号——或毋宁说，是一种不予警告便强行进入的挑衅行为——尽管声势微弱，却因为与整体氛围相悖诱发了骚乱。降C音将一种重新思考神情注入乐章首次的答句之中，仿若暗示着晦暗的未来。就像一个突然拉近的面部特写（镜头中的面部表情则相当亲切温和），这种极具电影化的姿态，是以警示的方式出现在观众心中的。在立刻的回应中，开始乐句在小调中返回（K）。虽然答句的回归被置入了不安的因素，但最终似乎什么都未曾发生一样（L）。然而，这些只是暂时的。性格率直的收束音型（M）越过双纵线直接跨入了关系小调（N）。反复出现的八分音符带出了整整一小节，木管的尖锐音色（尤其是当使用18世纪木管乐器演奏时）不绝于耳。在这时，音乐再次营造出一种突兀的严肃氛围。在莫扎特的器乐作品中，每每遇到这

样的时刻,人们都会不由自主地感叹:"如此的歌剧性!"

　　能够让人联想到类似的歌剧方面的实例,并非莫扎特的作品,而是威尔第。在《奥赛罗》(Otello)一开始的两个场景之间,正是戏剧紧张感不断被拧紧的关节点。在第一场的尾声,伊阿古(Iago)设计将加西奥(Cassio)推入致命的陷阱,却又让苔丝狄蒙娜(Desdemona)去向奥赛罗求情,巧言令色的伊阿古深知这将诱发奥赛罗心中的嫉妒。伊阿古口蜜腹剑地唱着:"*vane*"(去吧!),而乐队则不时在其间插入一种"善意的"音响意象。直到加西奥离开,乐队的步调逐步加快,同时加入了木管声部,这才转换为一种对嘲弄蔑视神态的模仿,我们方才领会到伊阿古的真实意图。伊阿古在新的调上不断重复"*Vane*",继之作咬牙切齿状,道出了自己的人生信条。客观地说,两个片段具有共同之处,即,闭合形态的重复出现在出人意料的新调性上,以此作为反面性格的新段落的开始。这是莫扎特经常使用的策略,譬如《"林茨"交响曲》行板乐章的12—13小节(参见谱例3.3)。

谱例3.3

在作品 K.543 的行板乐章中,这种同样的策略释放出了一种爆发性:宽广的旋律线以一种怒气冲冲的步调来回穿梭,剧烈的嘈杂音响、强劲的和声推动力、高度焦躁不安的节奏形态、尖锐的乐队音色伴随其中。整个乐段带有一种绝望的思想,仿佛四寻出路,却毫无头绪。直到降 B 大调的附属调上(O)时才终于成功逃脱。然而刚建立起来的稳定感立刻转变成一种下坠的动力感——降 B 音上持续的圆号声部和脉冲性小提琴声部,在此静谧之处共筑了一种不祥的音乐背景。接着与(C)一样,另一连串主导性动机的对话性乐句开始了(P)。然而此处对话的迹象更为明显,它加入了圆号,同时角色做了逆转——首先是高声部给出姿态(gesture),继而低声部予以回应。尤其当此处音域对置之时,人们会意识到这将是一个与(D)不同的结局。整个音乐的进程,宛如一场大梦中的再度体验:似曾相识,颠三倒四,结局未知。紧接着,一次惊人的爆发(Q)带来了完全无法预料的感受——比(N)后更强烈的怒火如火山般迸发出来。

乐段(Q)所引发出来的力量与(N)之后的进行相似,但它是逐渐增强的:音乐始终做来回的冲刺——这一次是七度音程的跳进与三个音的组合;而木管也重复吹着不协和的十六分音符,它们不构成对声部的支撑,反倒是一种冲突;低音弦乐则奏出了一种焦虑不安的对位声部。然而,这个乐段本身却是稳定的,它循序渐进、逐次接近乐章的另一个重要关节点,即属调上的(S)。换而言之,情感的爆发无疑是狂野的,然而却尽在掌控之中。然而,当走到离(S)最近的地方时,莫扎特刻意在整个(R)之后,只留下第一小提琴,使之形如高空走钢丝一般令人目眩。他实际上并没有放弃与(P)的高度严肃性做一次疯狂对置的初衷,而只是推迟了一小步,直到两者间的反差更为异乎寻常。此处这种倾向于混沌无序的巧计,正是诺瓦利斯和克尔纳口中的"莫扎特式的计谋"的典型特质。

在更大的规模上,以上事件可以按照奏鸣曲式的语法加以解释。从(N)到(S)是一种呈示部当中的过渡段,同时,(S)的开始部

分是属调上的第二主题。但是莫扎特此处的音乐材料很难以上述方式加以理解。此时此刻,过渡句看上去却像是一种主要行为,而过渡句的紧张消退之后出场的第二主题则从容笃定、沉思默想。如此特质,学生们一般将其称之为"结束段"(closing section)。实际上它与《G 小调交响曲》中的"尾声"(coda)具有相似的品性:低声部持续音上方的高声部传递出先前音乐中出现过的主要旋律音型,仿佛是对彼此关系的回忆与沉思。而这一关系,我们不应忽略其反讽性。(S)的旋律音型是对(N)处所扩充的终止音型的变形。在这一刻,方才的宁静乐段却如暴风雨般发作了,这种宁静不过是用来进行充分反思的工具。(这种运用主导动机的转换达到反讽效果的手法,乃是莫扎特另一个典型策略。《林茨交响曲》中"行板"乐章便有一个例证,即,从第 20—21 小节小提琴声部 16 分音符——全是率直的性格——到第 45 小节处低音提琴鬼鬼祟祟、蹑手蹑脚的变型。)(参见谱例 3.4)

谱例 3.4

谱例 3.4（续）

就这一点而言，倘若我们说莫扎特所遵循的模式乃是奏鸣曲式，那么就必得称它是一部没有发展部的奏鸣曲。实际上，同类观点亦见诸于某些相当具有权威性的文献，譬如《新格罗夫词典》的"莫扎特"词条；乃至托维的《音乐分析论文集》[38]中关于这部交响曲的分析。如若我们的兴趣，仅在于为这部作品进行分类定位，这些结论没有问题。然而，如果要是致力于对作品的理解，这样的分类就不行了。因为，这将意味着发展部的缺失乃是该作品叙事展开过程中的一个突出要点，但事实上并非如此。就该部作品的修辞策略而言，发展部的性质及后续的解决，并不是被省略了，而只不过是它们出现的位置在奏鸣曲体裁中不被看作发展部和再现部而已。

当然，我也听到过不同意见，他们反对托维关于贝多芬《第九交响曲》的歪曲评论："但它确是一部没有展开部的奏鸣曲"（在这里他

[38] *The New Grove* (London, 1980), XII, 713; Tovey, I, 189.

们同意托维的观点）。而这个回答并没有任何特别之处。奏鸣曲体裁中常规性的调性、主题、动力进程以及性格轮廓——而不是"曲式"——作为作品叙述展开中的主导因素，它们是有效力的。莫扎特则将这些常规性因素预设为个性化的步骤和策略，造就了作品的独特性。在作品的主导因素（通常较为固定）和实际展开因素的互动关系中，我们理解到了音乐叙述的方向和形态。

让我们再次考虑（P）处的开始段。倘若留意直达（M）段的整个调性-形式动态（tonal-formal dynamics），我们便能意识到，就此而言一个大型呈示部的主调收束是建立在一个单一乐思之上的。并且我们会发现，紧接下来的是一个调性的过渡，尽管在音乐上它高度活跃而醒目。（P）段运用的材料来自（C），在过渡段和呈示部之间，（P）与（C）构成了一个完美的规范关系。不过这一特殊方式，既非奏鸣曲进程的语法所规定的，亦非所禁止的；它的行进过程也不是由调性续进所分割的，而是通过极为特殊的音区控制，在对话过程中逆转参与者之间的角色，从而使整个乐段置于浓重的阴影之下。在主流分析模式的专用语汇表中，如此控制方式并非常规性的，但在这里具有丰富的内涵。它是莫扎特高度风格化的构思策略。倘若不能认清两种因素的互动关系，便很难对（P）段进行充分的解释。

（S）段进入了由三个简短小节构成的第二次过渡段（T），而复述的部分从（U）开始。4 小节之后，弦乐声部转换为助奏（obbligato），木管控制了作品的主题，犹如秋千的摆荡。而木管作为助奏声部在（V）处的逐级下行，也构成了类似的音效。这种交叉作用类似于对舞（contra dance）[39]，使得复述的部分变得生气勃勃，缓解了（C）段所营造的紧张气氛。整个复述的部分似乎遇到了来源于它自身的麻烦。在（W）处小调突然闪现的省略，实际已对此加以提示。

然而，与第一回的截然相反的情况一样，这里也不过是假象。突然间，（X）的助奏声部消失殆尽，主题行至小调上，在接下来的一个

[39]　［译注］一种于 18 世纪中流行的法国舞蹈。

小节中木管以半音和声的方式快速从降 E 行至 B,因为在三个小节中将会有一个朝向 B 大调的堂皇行进。但是,这又不对。行至(Y)处的 B 调是小调,是整个乐队奏出的呐喊,它激起了另一种激情的宣泄,恰与(N)后的乐段相似。当然,这里确实是又一次复述,并且也必定要出现。但仅仅靠语法现象本身并不能解释此处"冲霄车"般的情感状态。此外,此处还具有一种离调的诉求,眼下这种诉求更加持续并不顾一切,不停地转换方向,直到(Z)处木管带领着乐队回归属调(AA)方才罢休。当然,该乐段出格的长度和复杂性,是古典作曲家们笔下广受欢迎的艺术构思的典型例证之一:作为一种"狡计",再现部的第一和第二主题之间更加复杂的过渡,乃是用来掩藏其本身其实是通往同一调性的乐章的事实。莫扎特在节节高涨的愤怒中展开这些情节的理念,又一次不得不与古典奏鸣曲惯例性的策略妥协一致。

从不完整的复述(W)处开始,整个乐段是充满意外而且在心理体验上极为复杂的。这里似乎又一次极具歌剧性。但他不是并没有重操旧法吗?或者毋宁说,在歌剧创作中,莫扎特不是能够把具体的情节内容托付于(他无论何时想要建构的无论何种)纯音乐叙事吗?莫扎特之所以能够这么做,是因为他音乐中的叙述性完全是以精神生活体验为模板。莫扎特音乐的典型特质,使他成了一位精确传达人类心理的歌剧作曲家。如下两种印象——说莫扎特的交响乐仿佛让我们体验到了行动,以及说莫扎特的创作是以思想和感受为范型——都与"绝对音乐"的观念相契合。在希尔德海姆斯的观念中——即,莫扎特歌剧性文本的写作导向是"在表达的层面上,音乐是生活自身的隐喻"——"绝对音乐"的概念得以实现,或者说,得以复苏。

当然,关于莫扎特作品中交响曲与歌剧二者的关系,还存在着另一种理解方式,即,他的歌剧就是带有歌手的交响曲。如此理解,好比是同一枚硬币的反面,其旨趣的特殊之处在于,它令人联想到瓦格纳的歌剧观念。在瓦格纳看来,音乐的表现构成了戏剧——它借助

于台词和舞台动作而变得可视和具象——的实体和内在本质。（这难道不正是前文所援引的希尔德海姆斯的那句话的意思吗？即，"莫扎特的戏剧音乐……并非服从于歌词，而是指向或引导歌词"。）而"歌剧可以作为绝对音乐的最高形式"的这一悖论因此也显得不那么悖谬了。同时，这也使我们看到，把绝对音乐观与汉斯立克相联系，并不会——像乍眼一看那样——使这一概念"头脚倒置"。

汉斯立克广为人知的核心观点，便是音乐的本质即运动的音响——"音响的运动形式"。⑩ 由于他拓展了自己的形式观，这种核心观念成为一种知识体系论的形式概念，并倾向于支持一种音乐形式主义，即，音乐的美在于其抽象形式的观点。对当今的人来说，"绝对音乐"只是一种形式主义的观念。⑪ 这一点，可从汉斯立克与1800年前后的一些文论家有关音乐模仿论旷日持久的论战中得到佐证。汉斯立克的书，其副标题是"音乐美学观念的修改刍议"（强调标记是我所加）。在他所处的时代中，汉斯立克口中的所谓的流行观点之核心，即，音乐可以表现或再现各种感受或行为，实际上也成为汉斯立克的进攻目标。但通过细读他的著作，特别是在与1800年前后的作家的美学背景相对照之后，不难发现，实际上可供人们选择的，并非只有"形式主义"或"音乐再现情感与行为"这两类观念。

追本溯源，汉斯立克的音乐观念来自音乐的动态方面（dynamic

⑩ "Tonend bewegte Formen"; Eduard Hanslick, *Vom musikalisch-Schonen*（Leipzig, 1854），p. 32. 该文由 William Austin 译出，选自 Carl Dahlhaus, *Esthetics of Music*（Cambridge, England, 1982），p. 52.

⑪ Dahlhaus 在《绝对音乐观念》一书（p. 41）中写道："将'绝对音乐'这个术语界定为建筑性的器乐音乐形式，归功于 Ottokar Hostinsky。" Hostinsky 是 *Das Musikalisch-schoöne und das Gesammtkunstwerk vom Standpuncte der formalen Aesthetik*（Leipzig, 1877）的作者，这本书在相当程度上，将具体审美法则语境下的音乐潜能的条件和表现力所对应的绝对音乐概念，转换为关于一般意义上的音乐的分析性立场中的绝对音乐概念。后者的音乐内涵等同于音乐的整体（也就是说，必须根据音乐的建筑性形式，才能加以分析）。这是一条从绝对音乐概念步入与我们今天所奉行的形式主义法则的道路。在某些时候，在绘画领域也存在着一条与此相似的发展路线：从嵌刻在绝对音乐概念中的普遍审美理想步入以抽象的方式所行事的形式主义道路。

aspect)。在他看来,形式是一种运动过程。音乐的连贯一致实质上便是自身逻辑的续进。由此,音乐是一种语言,一种对话,乃至一种思考。音乐具有意义,但是意义乃是内在于并严格限定在音乐之中的。音乐具有性格特征,它虽然不能再现情感,却可以融入情感。基本上,这个观点与 1800 年前后作家们的观点一起延续了下来。

让我们回过头来,再度分析 K. 543 中的行板。从(AA)之后的发展,音乐的叙述仍然沿着开始时所设定的轨迹进行。其中由于再现部的调性约束而被迫产生的两次离调,使这种形式上的约束成了一种心理上的新的细微差别。第一次,同(R)中的对应乐句相比,(BB)处高声部的离调已经不太明显。而后一次则在(R)的第四小节最高音上停住,立刻扫除了之前音乐性格的轻佻感。其中受减音程所支配的下降音型,则营造出一种全新的严肃性。与(U)相应的(DD)的偏离,可以根据该乐章其余部分更为微妙的心理效果加以理解。(CC)开始处的两个小节仿佛要做出结束整个乐章的姿态(此处仅需再一次重复便可结束——实际上,这也正是整个乐章最终完成的方式)。然而和声在此仍处于属调;单簧管再次温和细致地将话题领回到了最初情节。这样的音乐进行方式一直持续到(EE),主题的第二次陈述在此取代了答句所陷入的分歧,开始出现了一个扩充后的温暖而诗意的旋律,并在(FF)处获得了歌唱性的重申。(FF)的重申似乎要让旋律在平静中结束,而事实上则是为了首次出现的(GG)做准备。最后,乐章结束在一个长度为四小节的终止式上——而它始于(CC),一个原本没有,也无法结束的材料。

关于演奏的说明。此处,我们所能听到的"稍快的行板"(Andante con moto)(此速度在《莫扎特作品全集》[*Neue Mozart Ausgabe*]中有所标示)的各种演奏速度,其范围之广令人惊异:从每分钟 76 个 8 分音符的节拍器标志(布鲁诺・瓦尔特指挥哥伦比亚交响乐团)到 114 拍/分种(J. 施罗德与克里斯托弗・霍格伍德,指挥古乐学

会乐团）。㊷ 瓦尔特的速度重现了这个世纪的主流传统（一次杰出的例外是托斯卡尼尼的演出，速度达到 112 拍/分钟）。㊸ 古乐学会乐团所演奏的活泼的"行板"（其演奏上的总体特征），反映了其竭力遵循 18 世纪表演实践的一个方面。尼尔·扎斯罗（Neal Zaslaw）则出版过一本对这种速度的历史本真性提供证据的书，他也是该录音版本的顾问。㊹ 轻浮与乖戾，性格的对比、伪装与转换，嬉游性与高度严肃性，和声与器乐色彩的控制，音区与音乐角色的扮演，主题的变型与反讽，诸此等等，在瓦尔特的速度中，逐渐融化为一种统一而亲切的"表现力"。这正是希尔德海姆斯所欲颠覆的"阿波罗式的"莫扎特形象。该乐章的演奏需要更加生气勃勃的速度，以使之呈现出音乐表现力的深邃广袤、流畅飘逸，让今人得以领会 1800 年前后文论家们曾流露于笔端的聆听感受。

（杨婧、刘洪 译）

㊷　Columbia ML 5014(1956)；L'Oiseau-Lyre 410233—1 OH(1983).

㊸　VCA Victor LM 2001(1956).

㊹　Neal Zaslaw, "Mozart's Tempo Conventions," in *International Musicological Society*, *Report of the Eleventh Congress*, *Copenhagen* 1972(Copenhagen, 1974), 720—733.

04

《沃采克》与《启示录》^①

在格奥尔格·毕希纳的《沃伊采克》的核心意义中，有一点是只有当我们在思想史的语境中——特别是按照人类史和末世学的某些思想潮流来阅读这个剧本时才会变得清晰。该剧在戏剧表现上的很多方面因此而得到阐明，它们通过阿尔班·贝尔格的《沃采克》的结构组织和作曲手法强有力地显示出来。

在歌剧很长的第一幕第三场的结尾处，沃采克突然出现在玛丽的窗前，暗示他在前一场的旷野中所遇到的神秘迹象，十分肯定地告诉玛丽他"被一个庞大的东西追赶着"（下面附的图表总结了贝尔格脚本中的场景）。当那些迹象首次通过沃采克的眼睛呈现出来时，它们似是一个单纯的人对于共济会和天知道的什么其他迷信的东西的想像和恐惧。但是现在在第三场中他赋予它们一种《圣经》上的语境，仿佛是由于一种突然的洞察力："圣经上不是这样写着吗？'不料，那地方烟气上腾，如同烧窑一般。'"

① ［译注］原文名为"Wozzeck and the Apocalypse: An Essay in Historical Criticism", *Critical Inquiry*, 3(1976), 251—270。后收入 Leo Treitler, *Music and the Historical Imagination* (Harvard University Press, 1989), 第九章。

沃采克在这里想起的是《圣经》"创世记"第 19 章的一个段落："当时,耶和华将硫磺与火,从天上耶和华那里,降与所多玛……不料,那地方烟气上腾,如同烧窑一般。"这个意象在《圣经》新约的"启示录"第 9 章中加以重复:"第五位天使吹号,我就看见一颗星从天落到地上,有无底坑的钥匙赐给它。它开了无底坑,便有烟从坑底往上冒,好像大火炉的烟,日头和天空都因这烟昏暗了。"

<div align="center">场景总结</div>

幕/场	场景	人物
1.1	上尉的屋里,早晨	沃采克、上尉
1.2	城外的旷野,下午	沃采克、安德列斯
1.3	玛丽的屋内,晚上	玛丽、孩子、沃采克
1.4	医生的书房,晴朗的下午	沃采克、医生
1.5	玛丽门前的街道,黄昏	玛丽、乐队长
2.1	玛丽的屋内,晴朗的早晨	玛丽、孩子、沃采克
2.2	城里的街上,白天	上尉、医生、沃采克
2.3	玛丽门前的街道,阴天	玛丽、沃采克
2.4	小酒馆庭院,晚上	人群、徒工、玛丽、乐队长、沃采克、安德列斯
2.5	军营,夜	士兵们、沃采克、安德列斯、乐队长
3.1	玛丽屋内,夜,烛光	玛丽、孩子
3.2	池塘附近的林间小路,暗夜	玛丽、沃采克
3.3	酒吧,夜,光线微弱	人群、玛格丽特、沃采克
3.4	林间小路,月光如前	沃采克、上尉、医生
3.5	玛丽门前,阳光明媚的早晨	孩子们,玛丽的孩子

两个段落都是关于愤怒的上帝所看到的腐化堕落的人类的一场浩劫,这正是沃采克在台上第一次站在他的情妇面前时开始形成的意念。他问道:"究竟会发生什么事情呢?"对这个主题问句的案答隐藏在戏剧的奇怪的发展中,它被(如毕希纳曾说过的)"位于我们自身之外的各种力量"[②]和沃采克所强制推进,他担保了事情的结果,想

② 毕希纳 1834 年 2 月给他家里的信:"我不嘲笑他,最大的原因不是他的悟性或他的教育,因为它在一个人不致成为一个笨蛋或者罪犯的能力中不存在。因为我们全都因为类似的环境而成为那样的人,而环境存在于我们自身之外……"Werner Lehmann, *Georg Büchner:Samtliche Werke und Briefe*(Hamburg,1971),II:422.

象自己已经意识到一定会发生的事情。

《启示录》控制了沃采克对他的处境的感受。但是它的意象和气氛——以及它大部分不祥的预兆——并不仅限于沃采克的心智。注意这个事实为贝尔格歌剧的一种解释提供了焦点。（这部歌剧是本文的主要讨论对象，但是在提出我的解释时，我有时会涉及毕希纳的戏剧及其哲学语境。）

————

出发点是按照《启示录》来阅读脚本。下面来自《启示录》的引文是最有直接关联的。

6：12：但天使揭开第六印的时候，我又看见地大震动，日头变黑像毛布，满月变红像血。

16：1：我听见有大声音从殿中出来，向那七位天使说："你们去，把盛上帝大怒的七碗倒在地上。"

16：3：第二位天使把碗倒在海里，海就变成血，好像死人的血，海中的活物都死了。

16：4：第三位天使把碗倒在江河与众水的源泉里，水就变成血了。

16：18：又有闪电、声音、雷轰、大地震，自从地上有人以来，没有这样大、这样厉害的地震。

17：1：拿着七碗的七位天使中，有一位前来对我说："你到这里来，我将坐在众水上的大淫妇所要受的刑罚指给你看。地上君王与她行淫，住在地上的人喝醉了她淫乱的酒。"

17：16：（它们）必恨这淫妇，使她冷落赤身，又要吃她的肉，用火将她烧尽。

在歌剧中，这些意象在第二场中开始展示。（在毕希纳的原稿中，这一场位于全剧的开始，这证实了人们把它作为一个源头

的印象。③）当沃采克在旷野中砍柴时,他相信地是空的,正在他的下方震动。他看到灿烂的晚霞就像天边的一团火,在第一幕第三和第四场中他分别向玛丽和医生描述时,他的这种印象依然历历在目。对他来说,第二场这种喧嚣的迸发之后,是黑暗和死一般的沉寂:"平静了,一切都平静了,仿佛整个世界都死去了。"在第三场,当他再次向玛丽诉说这些时,他说道:"只是现在一切都陷入黑暗,黑暗……"在第三幕第四场,当沃采克返回谋杀现场时,不再是"仿佛整个世界都死去了",而是"安静了,一切都安静了,死寂了"。在这一场结尾,当沃采克溺水的声音沉寂后,医生与上尉一起外出散步,说道:"声音越来越弱,现在完全没有了。"在第一幕第四场,当他试图让医生理解他所体验的东西时,他的心中充满黑暗。在第二幕的小酒馆一场,他表达了见到玛丽和乐队长在跳舞时的痛苦心情,乞求上帝降下黑暗:"为什么上帝不把太阳熄灭呢?"玛丽在第三场结尾沃采克离开之后独自站在那里,天空异常黑暗,她对此感到恐惧("我心惊胆寒!")。

贝尔格为歌剧的舞台提供了最明确的灯光指示。在第二幕第二场之后,沃采克的怀疑明确化了,每一场都在不同的黑暗中表演:阴天、夜、烛光、红色的月光。特别是玛丽和沃采克死去的场景都被红色的月亮所照射。玛丽说它是那么红,沃采克在他自己死去的场景中说它是血红的,而贝尔格在他的灯光指示中肯定了这一点("月亮从云彩后面露出血红色")。沃采克沉入水中将要淹死时,他喊道:"这水都是血。"只有在最后一场才出现第一场那样的灿烂阳光,照射

③ 见 Lehmann,I,338ff。贝尔格的脚本遵循了弗朗佐斯第一版的场景顺序(见 George Perle,*"Woyzeck and Wozzeck"*,*Musical Quarterly*,53[1967]:206—219)。在两个版本中,旷野的场景都立刻接着以玛丽向乐队长暗送秋波为开始的场景。那个事实似乎是最主要的,因为正是后者的行为开始了一连串的事件,沃采克把这些事件解释为旷野中的各种迹象向他揭示的预言的实现。问题是:如果戏剧的基本进程似乎是从第二场开始的,那么我们对第一场能有怎样的理解?戏剧的确同时在两种环境中运行:第一场是掠夺性的外部世界,而沃采克内心的困扰的世界是在第二场引入的。在第一场中,沃采克被表现为外部状况的牺牲品,这些外部状况对他的内心状态和随后第二场所呈现的东西负责。歌剧的最后一个场景也是在第二场开始的进程之外。它有点像是对外部世界的状况的最终陈述。

着孤独幸存者可怜的身影。黑暗是不祥预兆出现的场景中的手段之
一。沉寂和黑暗在沃采克的世界中降临是这部戏的一个主要手法。

第二幕的小酒馆场景,沃采克得到了明显的证据,证实了医生和
上尉在第二幕第二场中对他的暗示。看到玛丽和乐队长在一起跳舞
使他的内心永远地进入了一种愁苦和迷狂的状态。他看到的不是一
种普通的不忠的行为,而是一种堕落的象征。他说,仿佛整个世界都
在通奸中旋转,而他当时想要惩罚的是整个世界,呼喊着要上帝把太
阳熄灭。从玛丽私通的想法第一次进入沃采克内心那一刻起,他就
用他的象征的方式来同化它:在第二幕第三场,他对她说,"罪恶和耻
辱多么深重,它的臭气能把天使从天堂中熏跑"。在贝尔格为谋杀一
场写的台词中,沃采克吻了玛丽,并表达了能够经常吻她的希望。他
说道:"但是我不能了。"

在沃采克痛苦的内心里,杀死玛丽是他想要实行的一个行动。
早在第一幕第四场和医生面谈时似乎对此就有预感,沃采克当时说
有一个可怕声音在对他说话。谋杀更加是一件必须要采取的行动,
而不是一次激情的复仇。这就像沃采克之死的神秘过程一样不可避
免。似乎总不能把它叫做自杀,而甚至更应该把它叫做一场事故。
它刚刚发生,就像玛丽的死一样,事件和境遇似乎都是一种不可避免
的东西。沃采克再次感觉到了它的逼近。第二幕第二场之后,他反
复提到他的死。但同时,我们不得不认为沃采克的手和在它后面的
罪恶愿望在二人之死中是积极主动的。

这暗示了一种在决定戏剧事件时的复杂看法。首先,有一种基
于环境和动机的非常自然的解释。玛丽对沃采克悲惨的生活感到厌
倦。他工作很长时间,不在家里睡觉,当他回家时他所能做的只是狂
人说梦般地诉说他的幻觉;从不在意为了玛丽和孩子的缘故而做的
一切。玛丽和另一个能提供她一些消遣的男人背叛了他,当沃采克
了解实情后便杀死了玛丽。这是一个很普通的故事,但是一种悲剧
的讽刺性从事情的表面和沃采克的感觉之间的张力中浮现出来。尽
管玛丽作为一个通奸的女人,沃采克作为一个谋杀者,破坏了他们的

世界的道德秩序,但他们还是作为那个世界仅有的值得同情的居民呈现在我们面前,他们的行为是被环境和周围人们的冷酷驱赶所致。看到沃采克在这样环境下和他在世界上所有的一切搏斗已经足够令人同情了。但是这种同情远比那个更强烈。沃采克想象他追随一种神圣的呼唤来作为玛丽的正义的死刑执行者,他因此而摧毁的这个世界不是由上尉和医生所代表的非人性的世界——这是他的小家庭的本质上无辜的和有价值的世界。他行动了,实现了他自己用幻觉、迷信和救世主的宗教思想编织而成的一个预言。在他的心中,发生的事情一定要发生,因此他实际上是事情发生的原因。他没有可能在一个人类的天平上来理解玛丽的行为。她希望按照抹大拉的玛利亚的先例得到宽恕,④但是他把她视为巴比伦的妓女那样的命中注定的摧毁力量。他同化了她的行为,从它第一次在他心中闪烁的时刻起,变成一种古怪的妄想狂的心理结构,其中没有意志的行为,没有选择,只有不可避免,其中的个别事件总是被理解成某种更大的事件的预兆。玛丽也只好听任放弃的选择,只是没有任何狂热。因为当她屈服于乐队长时,她完全绝望地屈服了:对她来说她所做的事情是没有区别的。

超越任何对剧情的有因果关系的分析,并跳出任何角色的内心状态,有一种不祥预感和厄运的气氛在这部戏剧的上空飘荡,随着戏剧的发展而到达它似乎不可避免的结局。启示录的意象只是那种气氛的最具体的表现,所有主要角色都对它做出了反应:玛丽,站在黑暗中感到恐惧;歇斯底里的上尉,用他的轻率和无情来隐藏他对未来的恐惧;医生,通过他强迫性的理性主义拼命地使自己保持控制。还有沃采克。

厄运感——对发生的事情注定从一开始就会发生的这种感觉——不仅存在于沃采克心中,它是戏剧表现的一个基本方面。我们在思考玛丽孩子的命运时感觉最为强烈,那是在作品最终完结的

④ 我这里是说玛丽在第三幕第一场中的独白。

时候。他最后被遗弃了，堕入了玛丽在第三幕开始时所说的那个小孩的世界（在毕希纳的版本中是老祖母的故事）："从前有一个穷孩子，他既没有父亲也没有母亲，人们全死了。在这个世界上已空无人烟，他挨饿、哭泣、日日夜夜。"⑤这是对这部戏剧提出的意义的问题的答案：没有更大的意义；事情不可抗拒地向前发展，但是没有更大的目的。

这种思想属于这出戏的主题和基调，而且这出悲剧的冲击力也依赖它。如果我们进入毕希纳戏剧的哲学语境，我们对此会看得更加清楚。

在小酒馆一场，当沃采克突然说出他预示世界末日的咒语——"为什么上帝不把太阳熄灭？"——时，醉醺醺的徒工开始用不同的观点开始布道："人究竟为什么活着？但是，我最亲爱的兄弟，让我告诉你们，随遇而安吧！因为如果上帝没有创造人类，那么农民、桶匠、裁缝和医生又怎样生存呢？如果上帝不在人类还赤身裸体时就灌输给他们羞耻之心，裁缝将何以为生？或者说，如果上帝不创造杀人的欲望并去满足这种欲望，还要士兵和小店主干什么呢？因此，最亲爱的兄弟们，不要怀疑一切都是美满和光明的……"这段神义论的滑稽戏使人想起伏尔泰的《老实人》中的庞洛斯的一派胡言："观察鼻子是怎样做成来佩戴眼镜的，而我们所戴的眼镜都是根据……我们的腿显然是为了鞋袜，所以我们有了它们……猪生来就是为了被人吃的，我们整年都吃猪肉。"关于世界的神学观点在这里变得荒唐可笑。任何事物都按照它服务的目的或它趋向的目标来评价，由于世界历史被看作走向更高的善的历史，从长远看，一切到最后都会好的。

就在《沃伊采克》出现前几年，黑格尔在讲演中这样说道：⑥

我们理性的奋斗目标在于认识到，永恒的智慧想要的东西

⑤ Lehmann, I, 427.

⑥ Hegel, *Reason in History*, trans. Robert A Hartman, Indianapolis and New York, 1953, p. 18.

实际上已经完成了……我们的方法是一种神义论,一种对上帝的辩护。……[与邪恶的思考的头脑的和解]只能通过对积极因素的认知而获得,其中的消极因素作为一种被控制和被征服的东西消失了。一方面,这是有可能通过对世界的真正的终极目标的意识,另一方面,通过这样的事实,即:这个目标在世界上已经被实现了,邪恶不能最终取得胜利。

但是《沃采克》和《沃依采克》体现了一种拒绝,不与它们所描写的邪恶进行和解,反对那种认为一切皆有好报的思想。没有为这个悲剧辩护的更大的善。沃采克极力想在小事情中发现更广的意义,只是表明他被一种不知什么原因渗透到他身上的思维方式所欺骗。这是毕希纳的另一个尖刻的讽刺,表明他的反英雄正在玩弄一种会把他作为"无辜的花朵"而遗忘的哲学,那花朵必定被历史的不可抗拒的力量所践踏。

1836年毕希纳被苏黎世大学医学系聘任。他在关于颅侧神经的就职演讲的开头就直接谈到这个问题。"在生理学和解剖学的领域我们遇到了两个彼此对立的观点……第一个从目的论的观点考虑所有有机生命的表现:它找到了对生物器官的目的这个谜团的解决方法。它知道个体只是作为在其自身之外达到目的的东西。"毕希纳认为这种态度和"启蒙运动的哲学家的教条主义"是一致的,他反对这种观点,坚持认为"存在的每一种东西,都是为其自身的目的而存在的"。⑦

毕希纳在别处曾经说过在写作剧本时他把自己看作一个历史学家,在历史的领域中,目的论的观点是与他的态度完全矛盾的。⑧ 黑格尔声称,"宇宙的法则不是为个人设计的……可以肯定,宇宙的理性并不实现自身,我们在个体的经验主义的考察方面一事无成"。⑨

⑦ Lehmann, II: 291 ff.
⑧ 1835年7月28日给家里的信:"戏剧的诗人在我的眼里就是一位历史的作家……他的最高任务是尽可能像真实发生的那样接近历史。"Lehmann, II: 443.
⑨ Hegel, *Reason in History*, 46—47页。

康德写道,老一辈必须"为了那些后来者的缘故而追求他们艰苦乏味的劳作……这是幸运的命运,只有后来人才住在他们的前辈所建造的房屋里……"⑩《坎迪德》中的土耳其哲学家问道:"它怎样表示那里是善是恶？他的殿下什么时候派一条船去埃及？他自己是否考虑过船上的老鼠是否令人愉快?"

　　启蒙时代的历史写作来自对困扰沃采克的同样难题的反思。不同之处仅仅在于表述的宏大:当历史每天都展示如此多的无意义的野蛮和苦难的时候,如何才能搞懂人类存在的意义？如此多的苦难怎样才能与理性和有先见之明的秩序的思想和解？历史的意义可能只能在人类的未来才被发现。问题将要被作为一个关于终极目标的问题而简洁地加以陈述,而答案是一种进步的学说,一种拯救学说的世俗翻版,它颁布法令说个人生活的苦难为了来世的缘故一定要忍受。⑪ 没有人比黑格尔更加雄辩地说明这一点:

> 当我们思考这苦难的惨状时,……当我们注视这些个体的时候,对他们难以描述的苦难带着最深的同情——然后我们只能够以对这种暂时的现象表示悲哀而结束,而且,就这种破坏来说,它不仅是自然的作用,而且也是人的意志,甚至更多的是道德的悲哀,带着对这种惨状的兴致勃勃的愤怒……但是,甚至当我们把历史作为屠杀的工作台来仔细观察时,人的幸福,个人的美德都在这上面牺牲了,我们的思想不能回避这个问题,为了谁,为了什么最终的目的,才有了这些可怕的牺牲。⑫

⑩　Kant,"The Idea of a Cosmo-Political History", trans. W. Hastie , in *Eternal Peace and Other International Essays* , Boston, 1914.

⑪　关于启蒙时代的历史写作作为一种基督教学说的世俗化的解释,参见 Karl Lowith, *Meaning in History* (Chicago , 1949), 以及 W. J. Walsh, "'Meaning' in History", 载 Patrick Gardiner, ed. *Theories of History* (Glencoe, III. , 1959)。

⑫　黑格尔,"Die Vernunft in der Geschichte"(《历史中的理性》), Walter Kaufmann 英译, 载 *Hegel: A Reinterpretation*(New York, 1965), 251 页。见 Kaufmann 的参考书目注释, 383 页, 关于他的文字与 Hartman 的之间的关系。

这个答案在历史的系统中被简洁地表达出来，它满足于进步的不可避免性，最终是漠视个体人的生命。

毕希纳是成长中的成员之一，对他来说，那个答案已经不再能够接受，《沃伊采克》就是一次强有力的反对的陈述。[13] 它准确地回答了黑格尔的嘲讽性描述——"不断的悲叹善和虔诚经常或大部分都要在这个世界上倒霉，而恶和不道德的东西却繁荣兴隆。"[14]它颠倒了启蒙运动哲学家们的历史观。他们在那里看到了理性占优势时人类不可避免的进步，而《沃伊采克》却详述了作为一种持续状况的不公正和苦难。他们在那里读到了在宏大规模上的来自历史的意义，而《沃伊采克》却坚持对无意义的沉思。至于以理性和进步为特征的人类状况的思想，毕希纳只是把它作为怪诞的戏仿的对象。

在话剧中有一场戏贝尔格没有包括在他的脚本中，但在喝醉的徒工的布道中吸收了其中一些因素。在这一场中，一个有法国口音的招徕者站在一个狂欢节的帐篷前喊着：

> 女士们，先生们，这里你们还可以看到一匹异常聪明的马和一只小小的金丝雀，它们是全欧洲的王孙贵族以及整个上流社会的宠物。它们无所不知，能说出来你们多大岁数，有几个孩子，有什么疾病等等，[指着一只猴子]它会发射手枪，会金鸡独立。这一切都是教育的结果，它们有一种动物的理智，更确切地说，是一种十分理智的动物的能力，它们都不是动物般愚蠢的个体，像许多人那样，当然尊敬的观众们不在此列。进来吧，它的

[13] 我只想引用另一个当代对进步的信仰的绝望的陈述，以便展示一些有争论倾向的东西："从过去的年月中明明白白摆在眼前的所有迹象中，我相信这样说是安全的，所有的进步一定不会导致更多的进步，而是最后会导致对进步的否定，这是一种对原来出发点的返回……进步，换句话说，就是事物向前的进展，有善有恶，已经把我们的文明带到了一个深渊的边缘，我们很可能会掉下去，给完全的野蛮带来机会，这一点难道还不清楚吗？"引自 *The Journal of Eugene Delacroix*, Lucy Norton 英译（London, 1951）。这个段落被贡布里奇（E. H. Gombrich）引用在他的 *The Ideas of Progress and Their Impact on Art*（New York, 1971）中。

[14] 黑格尔，"Die Vernunft in der Geschichte"（《历史中的理性》），45 页。

体面的应酬表演马上就要开始了,马上就要开始了。

快来看文明的进步,一切都在进步,一匹马,一只猴子,一只金丝雀,猴子已经是个士兵了,不过它进步的还不够,仍然处在人类的最低阶段。表演马上就要开始了,这只是开始的开始。⑮

关于理性和进步的问题再次扭曲地反映在沃采克与医生的场景中:医生叫嚣着肌肉是由人的意志控制的,只有人类把个人意志转变为自由;沃采克心不在焉,向医生吐露他的关于自然本能的秘密。医生为科学的进步和关于他自己的不朽而陷入狂喜,然后想起他不必失去自我控制,确信自己不值得为别人而生气。即使是一条蜥蜴,也不值得生气。在这部歌剧的第三幕第四场中,无情性达到了它的深度,医生和上尉在这时听到沃采克溺水的声音便匆忙逃离。

这些问题的刺激性在真实的沃伊采克的著名案件中就已经存在了,毕希纳把它们作为他的戏剧中的素材。沃伊采克由于谋杀了他的情人而被莱比锡的法庭判决死罪。在请求他的公开辩护人时,这个案件被枢密顾问克拉鲁斯重审,提出由于他的悲惨状况,沃伊采克是否能为他的行为完全负责的问题。在一篇很长很仔细的分析中,克拉鲁斯认为,由于沃伊采克基本上被他的感受冲昏了头脑(他被激怒了,但精神上并没有疾病),他必须要为他自由选择的行为负责。如果沃伊采克在跟随了他的激情而不是他的理性之后,却不被判处死刑,对年轻人来说那会是一个不可接受的先例和无法容忍的例子。沃伊采克被砍了头,而毕希纳呼吁这个案子引起公众的注意,就像贝尔格在《沃采克》讲演中所说的。⑯

⑮ Lehmann, I, 411.

⑯ 克拉鲁斯的报告被印在 Lehmann, I, 487ff。1929 年三月贝尔格做了一次与《沃采克》在奥登堡上演有关的讲座。关于第三幕第四和第五场的换景音乐,他说道:"以戏剧家的观点来看,这里是沃采克自杀后的尾声,但它也可以被视为作曲家突破戏剧情节框架的自白,甚至可视为对观众的一种呼吁,而观众在这里具有代表人类自身的意义。"H. Redlich, *Alban Berg : Versuch einer Wuerdigung* (Vienna, 1957), 311—327 页。

　　贝尔格对沃采克陷入一个残忍的世界和他自己的精神分裂之间的无情的进程有卓越的歌剧描写。我希望在这篇文章的剩余部分追踪他这样做所采取的最强烈的手段,即动机式乐思的联系和发展,它编织成一个有关沃采克及其家庭的更有约束力和更清晰的怪异网络。⑰

谱例 4.1:第一幕第二场,201—206 小节。乐谱经过简化,以展现文本中讨论的动机。

　　在第二场中,换景音乐随着第一场的快速消失,留下了一种音响,那是在前五小节中出现的基于三个和弦的一个动机。我把它叫做动机 A(谱例 4.1)。它在第三场和第四场中沃采克告诉玛丽和医生他的幻觉时很自然地再现。但是它在军营一场(第二幕第五场)的返回却是一个特殊的想法。沃采克,被回忆前一场小酒馆中的噩梦所折磨,无法入睡。的确,来自那个场景的音乐最终在他心头萦绕,但是在开始的时候,这种气氛是由那些和弦确定的,表现为睡着的士兵们的鼾声合唱。通过这种方式音乐把我们带到小酒馆的场景——是在沃采克的意识中——返回到野外的场景并暗示第二场的内容从

⑰　这不是第一次对贝尔格音乐的动机的严谨性进行关注。关于《沃采克》,特别要参见 George Perle 的"Representation and Symbol in the Music of *Wozzeck*",发表于 Music Review,32(1971),281—308 页,以及"The Music al Language of Wozzeck",发表于 *Music Forum*,I(1967),204ff. 从这以后,读者便能很好地参照乐谱或唱片了解作者的论点。

沃采克的无意识中被变形了，具体化为小酒馆中舞场的段落，作为所预兆的结果加以实现。当我快要结束本文的讨论返回这一场景时，这种解释被充分地加强了，音乐在这里把对沃采克心中的事件的隐含或无意识的意义的渗透投射到它们明确的、表面的意义上，这种作用将在其他的联系中被举例证明。

在整部歌剧的进程中，动机 A 的和弦是没有打开的，它们的上方线索被阶段性地变形为若干迥异的动机身份。由这些动机伴随的情节的各个瞬间在效果上总能让人觉察到它们来自第二场。而且，这些瞬间因此从那个开端汇集成一个具有多重结果的链条。

在动机 A 第一次出现时，和弦的上方声部出现一个增二度，降A—B—降 A（见谱例 4.1）。⑱ 在第二和第三次陈述时，那个音程明显地被孤立了。就用那些音高，它将构成一种固定的调性参照贯穿始终。

谱例 4.2：第一幕第二场，227 小节

谱例 4.3：第一幕第四场，554—555 小节

谱例 4.4：第二幕第五场，752—753 小节

⑱　动机 A 的上方声部，在总谱中标记了 H，意为"主要声部"。我在这里描述的动机网络的每一种都是这样。

两个新的动机从增二度中发展出来：我将把它们叫做 B1 和 B2。B1 紧随在动机 A 第三次陈述的增二度的反复之后。它出现在沃采克指出毒蘑菇圈的神秘迹象时（谱例 4.2）；在第四场中它出现在沃采克问医生是否看到过这种毒蘑菇圈时（谱例 4.3）；而在军营一场，沃采克无眠而恐惧地躺着时，它又由大提琴演奏出来（谱例 4.4）。在第二场 B1 被引入后，这个动机由圆号演奏，然后交给英国管（谱例 4.5）。英国管的最后一句由长号、竖琴和双簧管做卡农式模仿。当沃采克唱到关于神秘的脱离肉体的头颅时，动机 2 从动机 1 发展出来。当沃采克在第三场引述《创世记》时，动机 B2 以卡农形式原音再现（谱例 4.6）。在军营一场它又作为旋律再现，沃采克在那里开始向主祈祷："使我们免受诱惑"（谱例 4.7）。这些音乐上的联系，扩张了第二场的神秘而恐惧（"三天三夜后他躺进了棺材"），直到第三场感受天启的时刻（"那不是写着……"）和最终沃采克在军营里被一种重大事件的无法表达的感觉所困扰，躺在床上祈祷着。

谱例 4.5：第一幕第二场，233—241 小节

谱例 4.6：第一幕第三场，443—447 小节

谱例 4.7：第二幕第五场，753—758 小节

　　由于动机 B1 是从 A 发展出来的,而 B2 又是从 B1 发展出来的,所以 B2 再三地返回 A 的材料和音。B2 的卡农出现了一个乐句,在最高声部达到高峰,并很快通过一个全音阶的线条下降(谱例:4.6—4.8)。在和玛丽在一起的一场中,沃采克用这个全音下行来朗诵"创世纪"中的句子(谱例 4.6)。在军营一场,他用它来朗诵"主祷文"(谱例 4.7)。线条是通过动机 A 的和弦的上方声部的下行而取得的,它在这个时候每次都返回到焦点上(把谱例 4.1 与谱例 4.6—4.8 做对比)。这种对原点的返回保证了我们对这些动机的来源和与戏剧内容之间的联系有持续的认知。

谱例 4.8:第一幕第二场,241—244 小节

谱例 4.9:第一幕第三场,441—443 小节

　　在这个网络中还有另一个线索有助于产生同样的结果。在第三场中,沃采克对圣经的朗读是由大管独奏的琶音做准备的,最后停在降 A 和 B 音的震音上(谱例 4.9),同样是增二度音程。它是下面段落的一种起始句,开始于相同的音程。大提琴在第四场演奏这种起

始句,再次以降 A-B 的震音结束。这次并没有奏出动机 2 的那些音高,而是沃采克的悲叹"啊,玛丽"(谱例 4.10)。那当然是这部歌剧的主题动机之一,总是对玛丽或孩子的一种悲叹和忧虑的表达。玛丽在第三场用它演唱了歌词"来吧,我的孩子"。在玛丽死去时,弦乐大声呼喊着这个动机。在第三场中还可以第二次听到它,这次,它与同样重要的一个主题动机"我们穷人"联系在一起(谱例 4.11)。这些动机之间的联系依靠两种东西:一是在它们中间出现增二度,二是它们之间互相有联系地引用。这种联系的戏剧意义似乎是很清楚的。悲叹的动机反复的出现,暗示了沃采克和玛丽的艰难的生活环境——没有办法逃脱——但是它们在想象的超自然的神秘和恐怖中有其音乐的来源。于是,有两种不同的力量的表现——我们可以说物质的和精神的,或外部的和心理的——压在沃采克和他的家庭身上。对沃采克来说,在他对一个充满威胁的世界的感知中,这两种力量混合成了一种。

谱例 4.10:第一幕第四场,534—540 小节

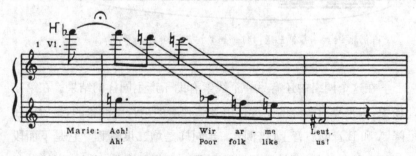

谱例 4.11:第一幕第三场,466—468 小节

　　像这样的东西在第三场玛丽的摇篮曲的旋律中再次表达出来，这是温柔沉思的一刻，位于进行曲（我们可以认为这是结局的开始）和沃采克前来报告他在第二场的幻觉之间。旋律包括两种因素：首先是几个民歌式旋律中都有的附点音型，例如在第二场安德烈斯猎歌旋律的伴奏（见谱例 4.12，音型在圆括号中），其次是动机 B2（谱例 4.12）。在表面上，这个旋律有一种摇篮曲的性质。但它也带上了悲叹动机和挥之不去的不祥预兆的情感，这是从 B2 动机的上下文中获取的。

谱例 4.12：第一幕第三场，372—373 小节（第一幕第二场，250 小节）

　　这个动机的综合体在沃采克的死，以及我们将看到的他被湖水冲走之后有了最后的结果。当"血红的月亮冲破云层"时（第三幕第四场），沃采克沉吟道："看来月亮也会使我败露，月亮是血红的。"弦乐在这时开始了音阶的上行，它的音程就来自 B2 动机，就像总谱上所表明的。那些音程与一个六音和弦的音程相一致，它贯穿全场，就像 B 音在玛丽之死那场中贯穿全场一样（谱例4.13）。

　　沃采克涉入水中想洗掉身上的血迹，但发现湖水也变成了血红的，他被湖水吞没了。在此刻，弦乐开始沿着六音和弦半音上行（谱例 4.14）。当上尉和医生路过时，这个和弦还在保持着，一直到这场的结尾。最后它解决到开始 D 小调管弦乐间奏曲的和弦上（谱例4.15）。第二场的音乐经历了它的发展过程，就像我们可以说第二场的预言经历了它讽刺性的发展过程一样，而它被消除了，让我们再次沉思第一次幕启时的外部世界。

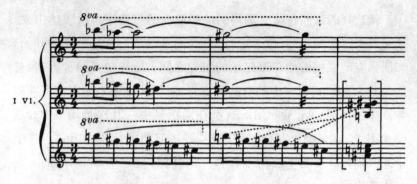

谱例 4.13,第三幕第四场,267—268 小节

谱例 4.14:第三幕第四场,284 小节

　　但是,这一场的六音和弦在玛丽死后就第一次出现了。有一个沉默的时刻,然后乐队用贯穿在谋杀场景中的 B 音齐奏,制造了一个巨大的渐强,并停在六音和弦上(谱例 4.16)。第二场的基本动机向前发展的最后结局是把两个人的死联系在了一起。

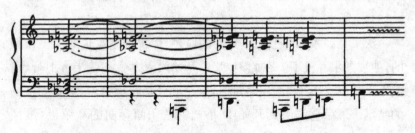

谱例 4.15:第三幕第四场,317—321 小节

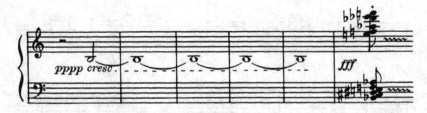

谱例 4.16：第三幕第二场，109—114 小节

最后，我想描述两种音乐上的联系，它们包括了不同的动机材料，通过它们，建立了在节拍的瞬间之间和意识的层次之间的有意义的联系。在第二场的某个地方（第 286 小节），有一段很长的、很详细的对舞台灯光的指示，标记的每一种效果都和音乐的拍子相对应："太阳正在落下，最后的最强烈的阳光染红了地平线，它直接变成了一道有着最深的黑暗效果的暮光，眼睛对它逐渐地变得习惯。"这里重要的是，耀眼的光线和突然的黑暗的直接的并置。沃采克对最后的强光喊道："火，一片大火！它从地下升起，直冲云天。"在乐队中，一对和弦通过连续的八度向上撞击在一起，然后又通过半音再次落到底部（谱例 4.17）。这个音型在第二幕的小酒馆一场再次出现，沃采克看着人们在跳舞，喊道："为什么上帝不把太阳熄灭呢？"（第517—522 小节）沃采克在第二场看作一团火的暮光现在返回到他的心中，成为他祈求的世界末日的黑暗之前的火光。对他来说，这是被那些迹象所预告的时刻。

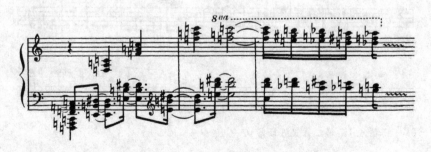

谱例 4.17：第一幕第二场，291—295 小节

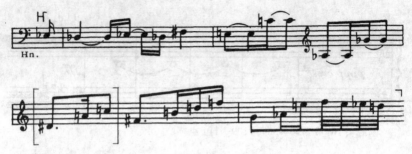

谱例 4.18：第一幕第二场，274—278 小节

就在第二场巨大的光亮出现之前，沃采克对安德烈斯说："听见了吗，有个什么东西从天而降追着我们。"这时，主要的乐队音色是圆号，它们快速地上升，歇斯底里地达到高潮（谱例 4.18）。在军营一场，沃采克向安德烈斯描述他梦魇的幻象，唱出这句旋律的一种展开。他的歌词是"我总能清楚地看到他们，并听到琴声在不断地响，继续跳吧，跳吧"（谱例 4.19）。在唱到歌词"Immerzu"（继续跳）时，沃采克模仿着玛丽和乐队长在小酒馆跳舞和唱歌的情景（谱例 4.20）。这些歌词的节奏与舞台小乐队的圆舞曲节奏相一致。但是现在当沃采克回忆它们时，它是在第二场的恐惧时刻最初产生的音乐语境中（把谱例 4.18 和 4.19 与谱例 4.20 做对比）。现在我们认识到，圆舞曲植入了前面音乐的萌芽，在沃采克心中的圆舞曲奏出了那种音乐所预示的东西。

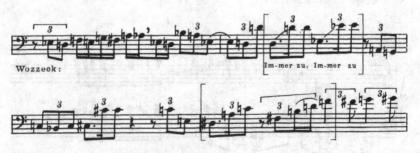

谱例 4.19：第二幕第五场，746—749 小节

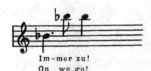

谱例 4.20：第二幕第四场，546 小节

继续他对梦魇的描述，沃采克用同样的音乐唱道："我总看到一把刀在闪闪发光，一把大刀。"（谱例 4.21）随着必须完成的最初的念头进入他的心，作为一连串相关事件的最后一步，从第二场的神秘气氛，通过它们的具体化，引向了不可避免的结局。但是它不只是一种在此完成的观念化内容的联系。它是一种语境聚集的令人心寒的音乐呈现，这些语境给梦魇带来了令人不安的特征。

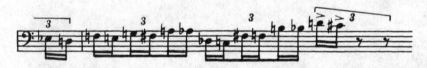

谱例 4.21：第二幕第五场，750—751 小节

这个段落带给我们完整的循环，因为它直接导向了大提琴的 B1 动机（第 752 小节），并引向了用动机 B2 的来自祈祷书的吟诵（第 753 小节）。对所有刚才展示的沃采克郁积心头的东西来说，祈祷可以被理解为一个充满恐惧的人的临时避难所。但是带着他的残酷的讽刺性，贝尔格认为适合提供给他的音乐是他在第二场听到的音乐，唱的是关于一个脱离身体的头（指毒蘑菇的头），一个人摘下了它，三天后便一命呜呼了。

沃采克是一个有明显特征的人，他被环境的压力和自己内心的图谋所毁灭。当我们对他的故事进行反思时，毕希纳在研究法国大革命时对他自己的情感的这些评论就变得充满了意义：

　　　　我感到自己好像在可怕的历史宿命论下面被毁灭了似的。……

个人只是波浪上的泡沫，伟大纯属偶然，天才的统治是一种木偶戏，一种可笑的反对金科玉律的扭斗。我们最多只能认识它，要打败它是不可能的。……"必须"这个词是应该遭到诅咒的词汇之一，人就是用这个词汇接受洗礼的。[19]

<div style="text-align:right">（余志刚 译）</div>

[19] 致未婚妻的信，1834 年 3 月 10 日以后。Lehmann，I，425—426.

05

荷马与格里高利：史诗和素歌的传播①

关于素歌的历史有一个困难的问题，但答案往往过于简单：在音乐记谱时代之前，怎么有可能创作素歌，并保存、学习和演唱它们呢？简而言之，在记谱法使用之前，素歌传播的方式是什么样的？

在伟大的格里高利之后的一代人中，塞维利亚的伊西多尔曾说，（音乐的）声音，由于它是一种可以感觉到的东西，流逝于过去，并在记忆中留下印象，除非人们把音响保存在记忆中，它们便失去了，因为它们不能被写下来。这种认为旋律通过记忆被保存的想法一直流传到今天，它是关于口头传播问题的主要答案。它在最近又加入了这样的暗示，即：素歌的演唱在当时有一些即兴成分在其中。但是，一旦我们说了"记忆"和"即兴"，有关口头传播的过程我们实际上了解了什么呢？

下面的这篇文章是想提出一种解决这个问题的方法的可能性，它要符合两个条件：第一，它必须承认，这种音乐产生的方式是一种在口传传统约束下的结果，因此，学习去理解这种音乐和学习去理解

① ［译注］"Homer and Gregory: The Transmission of Epic Poetry and Plain Chant", *The Musical Quarterly*, 60(1974), 333—372. 后收入 Leo Treitler, *With Voice and Pen: Coming to Know Medieval Song and How It was Made* (Oxford, 2003), 第六章。

它是怎样传播的是同样的任务。第二,从人类所依赖的认知过程的观点来看,它必须是真实可信的。

主要的证据是记写的传播。目标是学会框定问题,这些问题必须针对记写传播,以便它可以反映背后的口头传播的证据。在提供的少数实例分析中,焦点将在法兰克人的格里高利圣咏的传播上。对平行的老罗马圣咏传播的引用,主要旨在利用这个很好的机会从两种传统的对比中了解口头传播的性质,这两种传统在它们被记写下来之前就产生了分支。它只是附带地有助于对二者之间的关系的讨论(而且只是在探讨方法的意义上)。

来自史诗研究的口头创作的理论在这里是作为一种范例——一种具体的研究模式,它明确提出所探讨的问题,确认证据的种类和研究的方法,并为令人满意的答案建立标准。

一

这个问题是在加洛林时代末期开始出现的。那是一个在仪式音乐中发生了很多事情的时代,这些事情自那时起一直回响不断,并大大超越了仪式的范围:记谱法的发明和曲目的记写,为达到实践的统一而对曲目的排序和编辑,八种调式系统的建立,等等。我的反思从一个更多是表征性的而不是真正起作用的现象开始:把伟大的格里高利视为素歌的发明者。

关于格里高利在音乐史上的地位的确存在着两个问题:第一,我们如何解释格里高利在位的十四年间的活动与祈祷仪式的演唱的对应关系;第二,我们如何理解加洛林人对他的活动的看法的方式。关于第一个问题的证据是不足以让我们对于这件事得出一个清晰印象的。但是关于第二个问题有一些材料能够有效地说明9世纪的音乐环境。

有一些同一题材的中世纪插图,其中格里高利被表现为端坐着,手拿一本书或这本书放在读经台上(图例5.1)。一个小鸽子站在格

图例 5.1:巴黎国家图书馆藏(lat. 1141),9 世纪。

里高利的肩膀上或在他的头上盘旋,嘴对着他的耳朵。下方和边上是两个僧侣,他们通过布屏风与格里高利隔开。一个正在一本书上记写着什么,另一个正在从屏风的另一边偷看格里高利和鸽子,做出很惊讶的姿势。有时只有一个僧侣但扮演两个人的角色:他在偷看,但手持一支笔,表明他中断了他的写作(图例5.2)。

这些插图的传统可以追溯到9世纪的后半叶。② 但是在一本格里高利的传记中有一段对这个场景的准确的描述,这本传记是9世纪前半叶由卡西诺山的僧侣、罗马教会的副主祭保罗·瓦恩弗里德(Paul Warnefried)撰写的。③(上面解释说,那个僧侣对听写中的停顿很好奇。当透过屏风偷看时,他看到鸽子的嘴在安静的瞬间对着教皇的耳朵,当格里高利听写时,它就转开了。惊奇的姿态是他对目睹这个奇迹的反应。)有时,在这本传记的写作和10世纪哈特克抄本的编订之间这个场景加入了音乐的内容。保罗说格里高利是在作为圣灵化身的鸽子的启示下,在《以西结书》上口述他的评注。一幅哈特克抄本(Hartker Codex)的插图表明,文士正在记录格里高利口授的旋律,他的写字台上可以看到他写下的圣加尔纽姆谱(图例5.3)。

大约875年,另一位罗马副主祭和格里高利的传记作者约翰·西蒙尼德斯这样归功于教皇:"他编辑了一本交替圣歌集。他建立了一座圣歌学校。他还建立了两个住所,圣彼得宫和拉特兰宫,那里敬供着他教唱圣咏时坐的长椅,他调教歌童时用过的鞭子,以及归入他名下的交替圣歌集。"④

② 见 J. Croquison,"les Origines de Liconographie gregorienne", *Cahiers archeologiques*, XII(1962),249—262.关于巴黎国家图书馆收藏的插图 fonds lat. 1142,见 Florentine Mutterich 对摹本版的导论介绍:*Sacramentar von Metz*,*Fragment*(Graz,1972)。这些插图的图像学研究迄今为止没有考虑它们与格里高利圣咏的历史的关系,尽管这种关系与它们变化的形式很有关联。把这两个课题放在一起将是本文的一个偶然的贡献。

③ "S. Gregorii magnl vita",载 *Patrologia latina*,Vol. LXXV, ed. J. P. Migne(Paris,1849),cols. 57—58.

④ 译自 S. J. P. Van Dijk,"Papal Schola versus Charlemagne",*Organicae voces*:*Festschrift Joseph Smits van Waesberghe*(Amsterdam,1963)。

图例 5.2:特里尔(Treves),市立图书馆,无目录的单页,10 世纪。

图例 5.3：圣加尔，修道院图书馆 390—391（哈特克抄本），10 世纪。

　　从这些文献中看似乎音乐家格里高利的传说是 9 世纪末才成形的，而不是在此之前。⑤ 在这个传说的背后是一段既是政治的，又是宗教的和音乐的历史。基本事实是查理大帝对法兰克教会按照罗马的实践加以改革和统一的雄心壮志。它服务于政治统一的目的，但也来自一种深刻的宗教信仰和对罗马的真正的敬意。这个计划相当明确地包括了在各地强加一种统一的素歌传统的企图。

　　关于那些企图的当时的报道将使我们想起拉斯霍蒙的传说。副主祭约翰这样写道：

　　　　日耳曼人和高卢人一次又一次地得到机会学习罗马圣咏。但他们不能完好地保存它，因为他们在格里高利的旋律中混合了他们自己的元素。他们的蛮族的野性与声音的粗粝结合在一起，他们无法展现那些技巧。

　　　　查理大帝……在罗马时对罗马人和高卢人演唱的不一致印象深刻，法兰克人认为他们的圣咏被我们的演唱者用一些不好的旋律破坏了，而我们自己的则可能展示了正宗的交替圣歌。

⑤ 这并不是说，没有提到的某些文献，从中可能做出起源于 8 世纪的推断。大约在 750 年，约克的艾格贝尔特主教（Egbert of York）把格里高利称为交替圣歌的作者。布兰丁山（Mont Blandin，8 世纪末或 9 世纪初）的升阶经作为格里高利的作品被刻写下来。蒙扎（Monza）的升阶经的序言中声称"这本歌唱学校的音乐艺术的书"是格里高利编撰的（该书没有乐谱）。Helmut Hucke 对有关这个问题的证据做出了评论，他的结论是，格里高利在礼拜仪式方面的工作至多仅仅是一种信念。（参见他的"Die Entstehung der Uberlieferung von einer musikalischen Tatigkeit Gregors des Grossen," *Die Musik forschung*，VIII［1955］.）

　　蒙扎的升阶经的序言属于另一种传统，关于这一点 Bruno Stablein 曾写过文章（参见"*Gregorius Praesul*，der Prolog zum romischen Antiphonale," *Musik und Verlag*：*Karl Votterle zum* 65. *Geburstag*［Kassel，1968］），他认为这篇序言中最初提到的是格里高利二世（715—731），但归属在 9 世纪末改变了意义。这与我正在做的大约同时对格里高利插图所强加的新意义的暗示是平行的。Van Dijk 认为艾格贝尔特主教也提到了格里高利二世，他在整个帝国传播了一部圣礼书和升阶经，它们是 747 年在克洛维舒的宗教会议（Council of Cloveshoe）上被采纳的。（参见他的"Urban and Papal Rites in 7th and 8th-Century Rome," *Sacris Erudiri*，XII［1961］.）Solange Corbin 的 L'Eglise a la conquete de sa musique（Paris，1960）还引用了 8 世纪末的另外一些文献，都没有提到这件事，这支持了这个推断：在当时格里高利传说还未诞生。

在这种时候，故事便出现了。查理大帝问道，是河流的上游还是下游的水最为清澈，法兰克人回答"是上游"，他便明智地补充道："那么我们直到现在还在喝下游的有问题的水，我们必须返回到清澈的上游去。"于是他把他的两名教士留给了哈德里安。经过很好的训练之后，他们在梅兹为他重建了早期的圣咏，并通过梅兹传遍了整个高卢。

但是很久以后，当那些在罗马受教育的人死后，查理大帝发现其他教堂演唱的圣咏与梅兹的不同。"我们必须再次返回河流的上游，"他说。在他的要求下，就像今天的可靠的信息所说的，哈德里安派了两名歌手，他们让国王相信，所有对罗马圣咏的破坏都是无意的，但是在梅兹产生的不同是由于天然的野性所致。⑥

这里还有这个故事的另一面，来自查理大帝的传记，起源于圣加尔修道院的大约同一时期，有时归于诺特克所作：

查理大帝对仪式圣咏在广泛传播中的多样性感到惋惜，从斯蒂凡教皇（他在查理大帝获得王位前十一年就去世了）那里得到了一些有经验的歌手。就像十二门徒那样，他们从罗马被派遣到了阿尔卑斯山以北的所有省份。但希腊人和罗马人对法兰克人的荣耀恶意贬斥，这些教士就刻意改变他们的教法，不让圣咏的统一与协和传播到除了他们自己（罗马）以外的王国或省份中去。

他们受到满怀敬意的接待，被送往最重要的一些城市，在那里他们都教得很差。但是在这个过程中，查理大帝注意到了这个阴谋，因为他每年都要在不同的地方庆祝重要的节日。斯蒂凡的后继者雷奥（在斯蒂凡和雷奥之间有四十余年和四位教皇）

⑥　译文引自 Van Dijk，"Papal schola..."

报告了这件事，召回了这些歌手并流放或监禁了他们。教皇于是向查理大帝承认道，如果他能借给他其他人，他们便会尽弃前嫌，不再欺骗他了。他建议秘密送去两位国王手下最聪明的教士进入教皇的歌唱学校，"以便那些跟着我的人不会发现他们是你们的人"。这件事后来大功告成。⑦

　　我们不太可能知道在这个证据分歧的问题上谁更接近于说实话。但是我们可以相信他们取得一致的那些事，即：有一场公开的运动把一种基于罗马权威的统一的演唱方式强加给法兰克人和高卢人，这是查理大帝的计划，而不是罗马人的，而且它起初的推行并不容易。

　　还有一个关于查理大帝的活动的报告，给出了关于源（上游）和流（下游）的隐喻的梗概。查理大帝命令副主祭保罗从哈德里安那里获得一本"纯正格里高利的"圣礼书。大约两年后，哈德里安送上了这部圣礼书，还附有一封信："关于我们神圣的先行者——格里高利教皇的圣礼书，我们这样决定：由于语法学者保罗已向我们索要多时，特别是要一本很纯正的，并由神圣的教会传下来的圣礼书，我们拉维纳城的僧侣和修道院长约翰把它送给了你们的国王陛下。"为什么耽误了两年？"格里高利"圣礼书最终提供的质量暗示了一种答案。它本身很有缺陷，无法独立使用，尽管它作为正式的文本加以采用，它还是有规律地用法兰克人的格拉西圣礼书作为补充。而且，它没有提供一些在格里高利时代庆祝的节日的仪式曲目，而是提供了其他后来才产生的东西。总之，教皇的宫廷似乎在概念或实践的意识上都还没有为查理大帝的要求做好准备。⑧

　　将"哈德里安书"（它是罗马和法兰克因素结合后产生的圣礼书）

⑦　译文出处同前引书。

⑧　见 Theodor Klauser, "Die liturgische Austauschbeziehungen zwischen der romischen und der frankisch-deutschen kirche vom achten bis zum elften Jahrhundert" *Historischen Jahrbuch*, 1933。也见 Jean Deshusses, "Le 'Supplemente' au sacramentaure gregorien", *Achive fur Liturgiewissenschaft*, IX/1 (1965).

认定为是"格里高利的"，就像格里高利的传说本身，是加洛林人急于看到的一种统一的和神圣的罗马帝国的神授作品的创造。在音乐方面，这场运动反映了一种新的思维方式。人们不得不把那些旋律设想为应该是在一次次表演中保持不变的，即从它们问世之初就被固定了的。人们可能无法忍受各种不同的地方表演实践，并可以把它们解释为对一种原版的讹传。

把这些报告都放在一起，我们看到一种加洛林人的观点出现了，它看上去和我们的很相似。通过了一个特定的个人的作用，一批音乐在某个时间和地点产生了。在它起源的时候它是被记下谱来的。这个曲目通过一种留下了多种版本的传递而流传开来。过了一段时间后，人们发现各种版本之间互不一致。这被解释为一种讹传过程的结果，一个编辑的艰巨计划被用来回复和重建原版。作为这个计划的标准，人们搜寻一种最接近原点的原始资料，一种最初的版本。

这种加洛林人的观点和我们思考音乐的发明和传播的习惯方式基本相同。当时的重建计划在欧洲的音乐学历史上是第一个这样的项目。在很大程度上，它的目标和前提与自本世纪之交以来发生的格里高利圣咏的重建工作是一样的。二者的区别在于方法上的差异——后者公认有很多种而不是一种权威的原始资料。看到我们关于音乐传播的观点返回得如此遥远是很有趣的。我相信没有更早的迹象了，实际上它是一种新的思维方式，不仅关乎传播，而且一般来说也关乎音乐。那种印象被这个事实所加强了，即：正是在那个时候人们开始着手把这个曲目记下谱来。

如果我们能够把格里高利传说的发明与政治-宗教历史的事实相联系，那么我们是不是也可以把记谱与那些环境联系起来呢？作为导致统一的运动的工具，这种记谱的仪式书是令人感兴趣的，但是这件事肯定比这一点更为复杂。

在最早的记谱出现一个多世纪之后，奥多（《对话》）和圭多（《交替圣歌的前言》）谈到了一种记谱法，直接提到了作为分开的音级发声的一种音响空间。这意味着旋律可以按照在测弦器上准确测定出

来的音阶的音级呈现出来，它们可以在纸上被读出来，尽管它们对于歌手来说可能完全不熟悉。二人都对这一点的新奇和先进进行了夸耀。（格里高利传说的绘画传统追随了这种概念和实践上的创新。见图例5.4。）

图例5.4：慕尼黑，市立图书馆（clm 17403），13世纪。

如果有这样一种带有这种音高系统的背景的记谱法，它在加洛林时代的音乐争论中肯定是一个因素。（的确，正是从无法捉摸的格里高利改革的仪式中，主多看到了他的系统的主要用途）。但是最早的记谱，涉及的是相似的旋律型而不是音高，不太适合作为教学的工具。更容易相信的是它们支持已经知道和接受的那些圣咏的演唱。那种解释和为了这套曲目的稳定性程度而发明的格里高利传说的含义是一致的。但是它提出的问题是为什么旋律的演唱会需要书面记谱来做支持。我们能够具体地说在人们熟悉旋律的过程中哪些变化会让他们去记谱，并会让歌手依赖于记谱？这种变化有证据吗？这

些问题使我们再次有必要对口头传播的性质取得一些了解。

<p style="text-align:center">二</p>

在记录缺失的情况下,传播的手段便是演唱。那不是我们需要展示的东西,但是我们确实需要考虑它。没有乐谱的演唱等同于依靠记忆的演唱吗? 就像我们的学术习惯是由文本研究所决定的那样,当文本不在手边时我们所求助的也是"记忆",其作为"存储媒介"的概念堪比乐谱:事物被完整地交付给记忆,在那里它们固定和沉闷地呆着,直到它们被全部唤醒。我们说歌手记住了一个旋律,仿佛我们是在说他吞下了一份乐谱。

现代心理学告诉我们,这是对记忆过程的一种不真实的看法。在这个领域的一部经典中,弗雷德里克 C. 巴特雷特(Frederic C. Bartlett)写道,记忆不是一个再现的过程,而是一个重建的过程。[9]我将试图描述巴特雷特理论的重要观点,特别是由于它们有可能说明关于口头传播的问题。

> 1. 记忆的理论依赖于感知的理论,因为我们回忆体验的方式首先依赖于我们如何抓住它们。
>
> 2. 感知不是被动的接受,而是积极的组织。我们力求新呈现的材料融合进带有过去经历的遭遇者留下的一套形式和方案。但是总会导致那些形式的重组。这种真正普通的、有意识

[9] *Remembering: A Study in Experimental and Social Psychology* (Cambridge, England, 1932;平装重印版,1972)。有兴趣的读者可注意 Jean Piaget 和 Bartel Inhelder 对巴尔雷特基本观点的极好的肯定和陈述。见 Inhelder, "Memory and Intelligence in the Child,"D. Elkind and J. H. Flavell, eds., *Studies in Cognitive Development: Essays in Honor of Jean Piaget* (Oxford, 1969); 以及 Piaget and Inhelder, *Memory and Intelligence* (英译本, London, 1973)。那里的基本论点是,记忆是一种重建的机能,由于智力的进展,随后不断得到改进。

的生命的感知,是我们自己对过去的记录的持续的调整过程。

3. 在感知中,我们引出了对我们特别重要的事情的某些突出特征。这些用作吸收和重组的路标。

4. 那些路标在记忆中起到重要作用。因为感知不仅仅是对刺激的接受的问题,所以记忆不仅仅是一连串刺激的储存和它们后来的再造。更确切地说,它是积极组合关于这些突出特征的恰当的细节的过程。它是建构的过程,而不是再造的过程。

5. 因此,在记忆中,我们激活了和重组了过去经验的形式。这有两个重要的推论:(a)每一次回忆不是基于我们自身以外的固定模式,而是基于对所回忆的事物的我们自己吸收的版本——不是基于"最初的",而是基于我们最新的阐释。(b)回忆必须与已经存在的方案相一致,在这种方案中我们的记忆被组织起来。那些不一致的东西将要被改正或删除。

6. 后一种倾向,与记忆中持久不变的细节的作用在一起,导致了固定不变的形式。这对文化表达的形式的常规化是特别重要的。

7. 在叙述的回忆中,开始和结束特别提供了这些作为重建的焦点的突出的、不变的特点。结果是开始和结束在重复的回忆中倾向于变成最固定不变的。

8. 形式和突出的细节是持久不变的,因此它在使记忆成为可能中是一种重要的因素。

9. 某个突出的细节可能是两个或更多个主题或趣味线索所共有的,而且这个细节可以作为不同主题或趣味线索之间的交叉点。正是以那种方式,一个原来在场的主题会离开,而另一个主题会进入。

10. 记忆和想象的建构是在一个单独的连续体上的。它们只是程度不同,而非类型不同。

当我们按照这些思想的意义来理解"记忆"时,通过记忆传播的概念变得完全有道理了。但是我们现在必须从另一个方向来探讨这

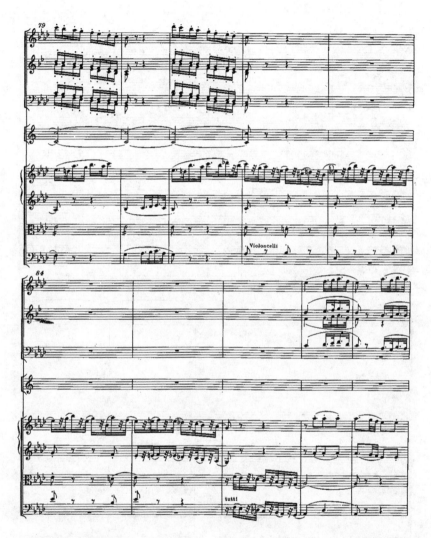

谱例 3.2(续)

个问题。在乐谱缺失的情况下，作曲的手段是表演。再说一遍，那不是一种必须表明的东西，不过，它还是值得进行一些反思。

关于表演中的作曲有两种思想被提出来，它们都是关于圣咏演唱中的即兴的思想。第一种是一种关于即兴的相当无批判力的观点，认为它是一种没有计划和没有规律的表演，有一点东方的华美装饰和南欧的不讲规则的味道，这种固定的想法是在力图说明老罗马圣咏在传播中的某些冗长和表面的变异性的时候产生的。如果先忽略这个概念在各方面的有问题的性质，它真正最产生误导的是，它把即兴当作某种特殊的实践，用来说明某种特殊的传播的特点，而我们需要对作为一种正常实践的口头传播的理解，它的目标和效果是为了 保存传统，而不是松懈传统去表演。

如下一种即兴实践的观念能更清楚地回应上述需要，它认为，即兴的实践具有加工处理的感觉，并且是基于一个"基础完形"（*Grundgestalt*）的变化［彼得·瓦格纳（Peter Wagner）没有说到即兴，不过有人认为他对素歌曲目的特征总结即是"诗篇歌调式的变奏"］。素歌的传播确实大体上暗示了这类现象，但如果它被狭隘地应用，这种即兴实践的想法便可以在两点上形成误导：如果我们希望为每一个旋律组识别出一种固定的基本完形，那么这个"基本完形"常常是我们找不到的；而如果我们将上述想法运用于考察加工处理的技巧，我们会因为减缩的观念⑩而搁浅。

对圣咏的口头创造的任何说明，如要切合实际，就必须观察实践，认识到在通过表演的作曲中，基本的、贯穿的和控制的条件是表演的持续。歌手并没有打草稿，他并没有查阅旋律模式的目录，刻意设想要将哪些旋律型串联在一起，他手边面前也没有某个旋律的轮廓可供进一步加工处理，他也并不是来来回回进行修订。当然，他会在开始前有所计划，他会在某些节骨点上停下来，扫视下一句歌词，

⑩ ［译注］在后来的巴洛克至古典时期中，变奏的基本方式是减缩技巧，即不断地减小时值，加快节奏，以此推动音乐的变化。这种变奏方法也被称为装饰变奏。

快速地想想下面该怎么唱。对圣咏作曲的切合实际的说明一定要考虑到,旋律的所有一般特征都可能代表着对这种情况的适应。

<p style="text-align:center">三</p>

我现在转向专门研究一组个别的旋律组合,以此作为研究口头传播问题的一种手段。

圣咏曲目的正式分类是以两种因素的交叉为基础的:该旋律在仪式顺序中的位置和它的调式组。(在仪式年历内的分配基本上不具有音乐的含义。)把这些因素作为坐标,我们可以建立一个图表,在表中我们可以确定任何个别圣咏的位置。

调　式	I	II	III	IV	V	VI	VII	VIII
日课交替圣歌								
日课应答圣歌								
进堂曲								
升阶经								
哈利路亚								
特拉克特								
奉献经								
圣餐经								

一般来说,在这个表中的位置代表了曲目在其中所属的独特的音乐类型。但是这个简单和有系统的表也是容易产生误导的。不是所有的位置都被占满(如特拉克特只出现在调式 II 和 VIII 中);另一方面,相同的调式-仪式名称,但却有不止一种旋律类型。这简单地反映了这个事实:圣歌曲目的旋律家族在八种调式系统运用于它们之前就已经形成了。

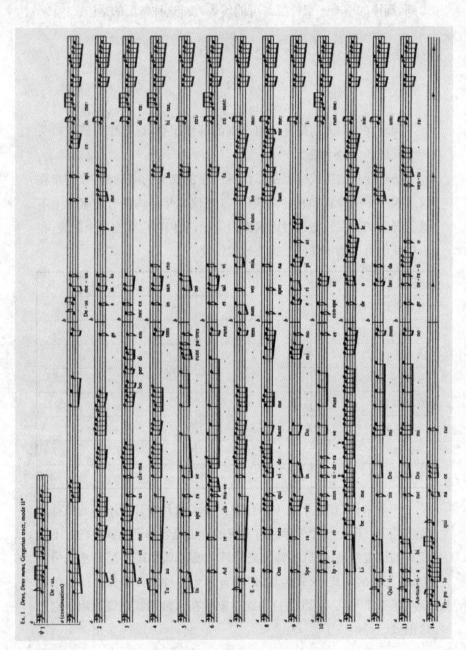

谱例 5.1：格里高利圣咏，第二调式的"特拉克特"Deus Deus meus

"旋律类型"是什么意思从对这样一个旋律家族的研究中将会变得很明显。从一首单独的特拉克特中选择诗句将会较为方便,它是对分散旋律的收集,而对这些旋律始终如一的历史我们是可以确信的(见谱例5.1)。特拉克特是诗篇诗句的扩展系列的演唱方式,由独唱者演唱,没有任何叠句。我们可以根据旋律作为那些歌词的承载者的作用而对每句诗的旋律形成过程有很多了解。由于大部分诗篇诗句是以成对的诗行出现的,旋律中的主要分句关节点就处在那些诗行之间。一般来说,旋律也在每半句诗文内休息一次,所以大部分诗句都是四个乐句(在谱例5.1中标记为a,b,c,d)。a和b之间以及c和d之间的分节不必和歌词的中间休止相一致,把它们理解为是音乐造成的更好,特别是在那些旋律线很长,很有装饰性,并很难演唱的地方。

在特拉克特中,对个别诗句的谱曲就是旋律的全部。它的构成单位是乐句(a-d),以及在某些部位上,它们的起始和收束公式[我为何在精确的意义上使用"公式"(formulas)这个表述,下面会很快变得很清楚]。特拉克特从整体上来看,作为一种在音乐上封闭的统一体,只是被第一诗句的开头和最后诗句的结尾的特殊音乐所区别开来。(六首第二调式的格里高利圣咏特拉克特的第一诗句a句,可以在谱例5.2中看到。同样这几首特拉克特的三个最后诗句的d句出现在谱例5.1的下方。)

以下描述的目标是发展出一种对诗句旋律的家族的说明,涉及它们共同的特点和音乐(包括词-曲的)因素,这些因素可能是导致彼此之间的变化和不变的原因。

一首诗篇诗歌的音乐朗读的中心是在一个音上的吟诵,也就是吟诵音,由一个起调(定音)开始并通过下降到达结束音。在吟诵音和结束音之间有一种力度的张力,吟诵音是更有张力的音,而结束音是更松弛和稳定的音。在像特拉克特和升阶经这样的精致的诗篇咏唱中,这种关系在旋律的形成中起到了重要的作用。诗节10的乐句a将最直接地说明这一点。它没有起调(在内部的诗节中歌手没有

必要确定吟诵音,因为已经有了),因此乐句被减缩成在吟诵音和结束音之间来回摇摆。那两个音之间的关系被歌词的重音位置凸现出来。强烈的重音音节1、3和9出现在吟诵音上,而结束音提供了松弛点,如第二个音节,尤其是非重读的第5—8音节。

诗节5的乐句a和诗节10的很相像,但是它有了一个起调,允许在第一个主要的重音前有一个较长的非重读音节,第一个主要重要停在第五音节上。诗节12和13的乐句a再次围绕f-d的核心演唱,带有起调和对歌词(Do)mi(no)上的重音的扩展的非重读音节。从E音开始的第十三诗节无疑与更多的音节有关。希望读者研究其他a乐句的同时需要把这一点记在脑海。注意力特别指向诗节8、4、7和2,最好按照这一次序。

歌词当然是圣咏的基本思想之一,歌手必须与它打交道,他的任务就是利用旋律的素材来表现他对恰当的朗诵和发声的理解。在这个例子中,他就在复杂的旋律功能和关系的限制条件中完成任务——我刚才将这些功能和关系用起调、吟诵、终止、吟诵音和结束音等术语。

然后还有第三种基本思想,我们可以通过聚焦下面的谱例5.2所展示的开始乐句a而分离出来。这是最终围绕其他a乐句中吟诵音和结束音之间的那种运动。但是它们用一种特殊的方式开始,这种方式对开始的诗节来说是独特的,而且在它们的开始处在细节上几乎都是不一样的。这些不同又是可以理解的,因为是歌词的重音情况所导致。那么,这些乐句就可以被合适地描述为是一种特殊而具体的起始公式,这种公式来自一种更具普遍性的旋律手法。总括起来,歌手吟诵第一个词或这首特拉克特的其他歌词所能够取用的资源就是这些。特殊公式和一般的旋律手法之间的关系是我将在本文中尝试进一步讨论的一个问题。

但是,首先有必要退一步考虑,从一个诗节的旋律到另一个诗节的旋律所用的策略是否一致。第一,终止音的顺序在四个乐句的所有诗句中都是一样的:d-c-f-d;这构成了一种基本的乐音活动,每个

乐句都在其中起到作用；它决定着了每个乐句中旋律运动的细节。到 c 音的终止给旋律带来一种在中间点上的休息，这个音与结束音形成最强的对比，而短小的第三乐句为返回第四乐句的结束音提供了一个枢纽。第三乐句起到这种枢纽作用的可能性依赖于它的终止音 f 在两个方向上与第二调式的联系。一方面，它是一个从 c 音开始的直接音调运动的目标；另一方面，它也是通过下降到结束音而消解旋律张力的节点。这就是说，通过它所有的诗节旋律所被引导的音调活动有着与第二调式诗篇歌调相同的根本基础。[11]

第二，在诗节与诗节之间，有关每个乐句的内部的运动细节具有一致性。首先，这是一种如上文所确认的总体约束性的结果：所有乐句中吟诵音的中心性，以及结束音的固定的顺序。例如在乐句 b 中，结果是一个直接的运动，从吟诵音通过 e 和 d 到达 c。这种运动被风格化为"花唱终止"，它具有统一的模式，每个 b 乐句的一半都是这样。

几乎没有什么例外，乐句 c 倒转了这个运动，挑选前面乐句的终止音 c，并向上移动到达吟诵音和终止音 f。这也成了定型化的东西，在大部分诗节中，乐句完全采用一种包含六个纽姆因素（在谱例5.1 的诗节 3 的乐句 c 上方，标记了 6,5……1）的统一的终止式。例外是只有最后三种因素的 V2 和 V11，只有最后两种因素的 V1，以及 V4 和 V14。

于是，我们在诗节 b 和 c 中都得到了像我们在第一诗节的乐句 a 中所观察到的东西：普遍的约束产生普遍的一致，在这样的语境中，高度特殊化的标准段落发展出来。立即观察到这一点是重要的，即：在使这样的段落成为标准的细节化层面上，会超越由普遍的约束所决定的东西。细节上略有不同的段落可以在相同的约束下起作用。那将在特定的例子中被加以说明。

[11] 这个陈述有证据支持，但不是像经常所做的断言那样，认为特拉克特的旋律是诗篇歌调的加工处理，并由它推断而来，前者的四个乐句分别是起调、中间、转折和结束。对这个问题的进一步讨论，见本文最后一个注释。

我把一个旋律或乐句的约束的系统叫做"公式系统",并把标准的段落叫做标准的"公式"。我认为,在公式系统的控制下,公式通过实践而成为定型,而这导致并有助于一种口头的表演-作曲的传统。

"公式系统"和"公式"作为研究素歌传播的概念,代表了已经知晓某个旋律类型的歌手所具有的一种知识。他认为这与他对那类旋律的整体策略的知识是密不可分的(如第二调式的特拉克特的诗节旋律,四个乐句的形式和每个乐句的作用)。

这是对下面这种观念的一种替换,即:歌手已经个别地或全部地"记住"了每一个旋律。而要在我们上面已提及的记忆理论中设定我们的想法并不困难。在这种理论中,方案、形式、秩序和安排都持续存在,并且对于记忆都非常关键(见前第二部分,第 8 条)。这与我所提出的整体形式和乐句的公式系统相一致。但是,在结合了像吟诵音和结束音这样的起控制作用的因素时,"公式系统"也涉及了"突出特点"的概念(见第二部分,第 3、4 条)。

"公式"也有一种双重的联系。它可以作为"突出特点"而起作用,在那里标准的公式是圣咏重建的定向点。但是标准公式也被看作一种定型过程的结果(见第二部分,第 6 条)。这与来自记忆体验的结束特别接近相一致,因为就像我们将要看到的,标准公式是开始与结束的特别现象(见第二部分,第 7 条)。

我将再次返回公式和公式系统的关系上,把它作为研究一组旋律的基础。但是首先有必要试图对那些概念从其中借用而来的语境进行一番描述:那就是口头史诗的理论。

四

在 20 世纪 30 年代,米尔曼·帕里(Milman Parry)发表了对荷马史诗的公式创作的研究,对他的研究领域的变化给予了重要的推动。最终的结果是口头创作的理论,由帕里和他的学生阿尔伯特·

罗德⑫(Albert Lord)发展出来。从荷马史诗研究的开端起,它就成了对中世纪老法语、德语和英语文学进行认真研究的基础,它引起了对它的实验室——南斯拉夫史诗传统的系统研究。当我们了解它的发展情况时,它与圣咏研究领域的有趣的平行一定会引起我们的关注。

对荷马史诗的问题提出假设,就像在本文开头提出的问题那样,是在询问创作和传播的方法。《伊利亚德》和《奥德赛》早先被认为是一个单独作者写出的文学产品,从一开始就通过书写的资料流传下来。在 17 和 18 世纪,这个学术传统从两个方面同时受到了质疑,一方面来自对诗歌的形式和语言的批评性的统觉,另一方面来自对可能是事实的反省,即:它们的创作和传授并未得到文字的帮助。

在 19 世纪的科学语言学发展的时期,那些早期的洞察成为系统分析的基础,这种分析的目的在于展示诗歌在原型基础上通过连续的编辑而被扩展和再加工的增长层。那些分析仍然默默地与这个假设相联系,即:文本最初是写出的,或无论如何是以写下的方式固定和传播的。它们的目的是对原型及其变形的年代顺序的辨别。但是,它们只是造成了永久的和无法解决的莫衷一是。

帕里避免了那些莫衷一是,再次把美学问题提到了中心。他工作的力量来自他对诗歌的公式建构的直接洞察。他抛弃了把这种典型特征看作一种拼凑结构的符号的解释,而把它当成用持续存在的声音模式和音步来表达特定的基本思想而发明的语言。他理解到,按照这样一种解释,公式必然被认为是传统的,即:它们必然是被好几代的很多歌手创作出来。最后,他理解到这样一种传统本来就是口传的,他能够通过他对仍然还活着的南斯拉夫口传史诗传统的研

⑫ 以下的描述主要基于 *The Making of Homeric Verse: The Collected Papers of Milman Parry*,由 Adam Parry 编辑并作序(Oxford,1971)以及 Albert Lord 的 *The Singer of Tales*(Cambridge,Mass.,1960;平装重印本,New York,1968)。就像我将要指出的,在某些方面由中世纪史诗的学生提出的这个理论是与素歌的研究更有关系的。对此问题的那个方面的特殊参考主要基于 J. D. Niles 的博士论文"The Family of Oral Epic"(加州大学,伯克利,1972)。所有三本书中都可以找到大量的参考书目。

究来证明这一点。帕里从未证明(也从未企图证明)荷马史诗的现存文本本身就是口头表演的记录,看到这一点是很重要的。他的论点是,只有当我们把它们看作是口头文学领域的产物,它们是与写作的文学根本不同的时候,我们才能理解这些诗歌。帕里重塑了诗歌的创造及其批评性分析的问题,使它们成为同一问题的两个方面。

口头创作是在表演行为中完成的创作。口头创作的基础是一个框架,描述这个框架是按照主题和公式这两种因素来进行。"主题"是指叙述题材的详尽的等级秩序:作为一个整体的歌曲的主题(《奥德赛》是关于奥德赛从特洛伊战争归来的歌曲);主要的插段(冥府之旅,伊萨卡的归来);以及特定的场景(武装战斗,表彰)。每个层次上的主题都是传统的。《奥德赛》与其他归来歌在形式上是类似的;回到家乡和为收复妻子和领土的战斗在这些歌曲中是常见的;武装的场景和拯救的场景在形式和内容上都变得很标准,它们在不同主题的歌曲中是通用的。这个较低层次的主题的确可能从一首歌到另一首在细节上重复。

每个场景或插段是通过诗句加以展开的,按照某些韵律的-句法的-语义的模式来控制。语言的选择被位于几个层次上的下列因素所控制:音步和它的表达(例如,带有阴性行内休止的六韵步诗体);句子的一般感觉(例如,"而 X 答道");以及诗行的片段为了给出想要的特定感觉而被填充的特定方式(例如,一个谓语的短句到达一个行间休止,一个带称号的正式的名字占据了诗行的后一半)。每一个组成的短句,或作为整体的诗行,可以是标准的,并用完全相同的词语重复多次,但是它们不必这样。模式对口头创作来说是最重要的。

它要求在这样的设计方案中小心地找出公式的概念。帕里先是把公式定义为"一组歌词在同样的音步条件下有规律地运用,表现一种已有的基本思想。"他最终放松了这个概念,不再强调歌词系列的准确再现,而是强调它们的模式。这种强调对洛德和中世纪史诗的学者们都是特别重要的。

歌手的能力依赖于他对诗歌所要求的韵律模式、语法结构和语

义内容的了解。这会带来实际上的公式的识别性，但那不是目标，也并不是很关键。决定诗行的一套约束机制是它的公式化的系统。口头诗歌可能被公式化的系统严密地约束——也就是说，它可能是很严格的公式化的——尽管公式重现的频率也许并不高。

如果歌手积累了标准公式的保留曲目，当他被要求用对主题和共识系统的知识对一个分句进行富有特征的表述时，每一种公式对他都是有用的。它们属于习惯和联系的综合体，可以使歌手用很快的速度作曲。洛德对此写道："它们像受过训练的心理反射那样出现。"但这并不是说口头作曲的技巧依赖于歌手对一整套标准公式的储备以便将它们串联在一起。对一首口头诗歌的公式的分析并不在于对于重现句子的计算，而是在于对控制诗节的公式化系统的鉴别。[13]

对于荷马史诗而言，由此就可以达到几乎同样的结果——由于一种被帕里称为"节俭"（Thrift）的特点，"对于一种既有的基本想法和一种既有的格律，都有一种公式，而且只有一种"。但是在中世纪的史诗中，诗节都在严格的公式化系统的控制之下，公式重现的比率要低得多。人们在那里表达的时候宁愿"变化"而不求"节俭"，因此中世纪研究者们更强调模式而不是公式。

在一首歌曲的构成主题的发展中，歌手可能更多地由他习惯的发展主题的方式，而不是由歌曲的主题所采用的任何始终不变的乐思所指引。主题作为独立的单元进入歌曲，并且因此在它们之间会出现不一致。可能没有一个足够强大的可以让歌曲保持前后一致的办法来防止这一点。在口头作曲的压力下，歌手可能会离题，可以说，他会产生错误的导向。如果一首诗显示出这种不一致，如果它的诗节是在公式化系统的控制之下的，如果它显示了重复性的公式，如

[13] 当然，由于"拼凑法"（centonization）的概念和与此概念有联系的作为分析而提出的公式的分类，就会出现素歌研究的平行问题。很显然，这里发展出来的观点与那种看法是尖锐对立的。讨论这一问题会使这篇文章离本题太远，我将会在即将完成的关于"拼凑法"的文章中提出我的看法。

果它是建立在标准的主题之上的，这些便被作为首要的证据，说明它是一个口头作曲的产品。

洛德写道："歌手作曲的方式被迅速表演的要求所指引，他依赖于反复灌输的习惯和音响、歌词、乐句和诗行的联系。"这些习惯和联系是怎样形成的，歌手是怎样学会的（不是歌曲，而是如何创作它们）是口头作曲理论的一个最重要的问题。他从小就吸收了他所了解的东西。"学习"是口头传播的机制之一。（在记谱法之前的素歌传统中，我们不能认为传播只是通过成人歌手来传输整个旋律段。从他开始作为唱诗班歌童接受训练时起，歌手就按照类型和仪式的场合来吸收旋律的原则和模式了。这也应该是传播的一个方面。）

口头作曲的假设在记忆理论中找到了这样的共鸣，我相信我们可以认为前者在所有基本的方面都是后者的一个特殊的案例。它们不是彼此对立的，它们以惊人的方式彼此确认。

五

谱例 5.2 和谱例 5.3 试图显示，一个乐句按照公式化系统和公式的传播。"传播"具有两种含义：一是通过不同的歌词，二是用同样的歌词，但通过不同的来源。在这些例子中，后者的对比只是在格里高利圣咏和老罗马圣咏之间进行的，但是对这些东西的完整的分析应该在相同传统的内部对比不同的来源。

每个例子的上方乐谱都显示了那些特点，即在那个位置上的每个乐句都做了合并。它代表一种我将称之为在那个乐句位置上的公式化系统。有一些可用于备选的特征（在圆括号中），也许会有两个或更多选择。这可以成为公式化系统的一个重要方面，必须在分析中显示出来。在公式化系统的下方乐谱，显示出为旋律中的相应位置而创作的旋律样品。旋律中重复性公式用水平括号加以识别。

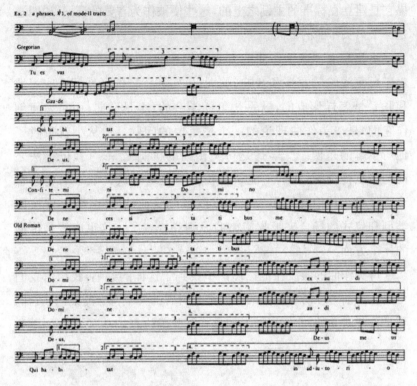

谱例 5.2：第二调式的"特拉克特"，诗节 1 的一个乐句

关于这些例子有必要做一个提醒。每个例子中的上方乐谱所显示的并不是一种减缩。它是音域的组、音高的目标和中心，以及构成那个特定乐句类型的表面的旋律音型。围绕和处于这些因素之间的旋律细节有时可以解释为延长和减缩，但这种现象并不是一致的或系统的。准确排列成行的按公式系统陈述的样品乐句因此不该被认为是准确固定的。于是，关于谱例 5.2 我不想说公式 2 是 c-d 音的一种加工处理，而是通过这些音运动的一种具体的方式。因此我要说这些音在公式化系统中的陈述代表了这样的事实，即每一个 a 乐句中都有某种通过它们的运动。这些评论没有什么神秘的东西，要点只在于"公式化系统"是一种建构，一种关于歌手对一种旋律乐句模式的融合感，因为那可以从大量类似乐句例子的研究中推断出来。

在第三部分中有关于 a 乐句的一般性的广泛评述,我从那些评述出发继续对谱例 5.2 的讨论。使第一诗节的 a 乐句凸显出来的是是从结束音下行到低的对应结束音。在这个较低的四音列中旋律运动的规范是 d-c-a 的框架。四音列在谱例 5.2 的上方乐谱中纵向地展示出来,因为公式化的系统允许通过那个框架的两种方向的任何一种的开始。但是最终运动是下行的,在大多数情况下它采取了标准公式 1 的形式。从四音列有一个到结束音的返回,而公式 2 是那种返回的标准版本。它不像开始的公式那么标准,这很重要。旋律通过 c-d-f 的音型从结束音走向吟诵音,而一旦到了那里,它通常就由控制 a 乐句的原则所指引。

为了进一步澄清公式-公式化系统的特性,我用加点的括弧在向上转到吟诵音的地方加入了一种假设的公式 3。要点是我不想把这些段落识别为可以与公式 1 和 2 相比较的重现的公式。由于那些段落中变化的音域,这样看来识别它们只是会表明,它们与核心的 c-d-f 有共同之处。但是那已经随着公式化系统的辨认而被观察到了,因此特性本身会被削弱。公式 1 和 2 实际上在每次出现时都是同一的,而它们的描述一定与在那些方面的公式化系统的描述很不相同。

这可能被看作对纸面分析的一种学究式优化。但是由于我们的目的是试图描述口头作曲,这种区分是很重要的。它涉及歌手用来处理演唱的知识的不同种类或级别:旋律在每个转折处必须采取的一般方式的知识,以及对特定旋律的细节的知识。后者的知识被反映在用标准的公式记写下来的传播中,它们的记谱也大体上是标准的。像在括号 3 下面的片段并不符合洛德对公式的描述,说它是"像经过训练的心理反射"那样出现,那些在括号 1 和 2 下面的片段才是那样的。

一些对老罗马圣咏的传播中的 a 乐句的观察可依次展开。De necessitatibus 开始的乐句的两种版本彼此间很相似,它诱导人们去认为一个是从另一个派生而来的,或者二者有一个共同的来源。在

某种意义上,或近或远,它总是这样的,因为或许可以假设,第二调式的特拉克特是作为公式化系统最先被发明出来的。但这会完全曲解这个概念,而且还会与切合实际的通常想法背道而驰。一个公式化系统只能通过旋律来传播,但这并不是说歌手只能把它作为旋律来吸收。他学会了一个旋律,然后模仿它的模式来发明另一个相似的旋律。在某些方面,他的发明并不返回具体的旋律的原型,而是以他对原型的内在化的感觉为基础。这或多或少就是论及一种公式化系统传播的意义。它暗示了一种发展老罗马和格里高利传统之间的系统对比的方式,而不会马上陷入关于这种关系的方向和孰先孰后的无休止的争论中。

为了详细说明,我们首先注意到,谱例 5.2 的 Qui habitat 这个乐句的两种版本并没有显示出与 De necessitatibus 那句的同样程度的表面的相似;它们的确不如格里高利的 Qui habitat 和老罗马的 De necessitatibus 那样相似。因此这不会诱使人来争论,一个固定的旋律-歌词的综合体 Qui habitat 在一种或另一种方向上的直接传播。可能有这样一种传播,但是我们没有证据。我们能肯定的只是,乐句处于同样的公式化系统的控制之下。实际上,所有的证据允许我们肯定的是,在两种传统中,人们都唱一段特拉克特的歌词 Qui habitat,在唱它的时候,人们在两个地方都遵循了同一种旋律类型,由四个乐句的同样的形式安排所限定,每一个在两个地方都由同样的公式化系统所支配。我们对口头传播的思考使我们能够想到,这可以满足在两种特拉克特 Qui habitat 的传统中的独立生成的需要。没有必要超越证据来推测"旋律"的一种版本会如何变化成另一种。

为了结束争论的循环,我们注意到格里高利圣咏 Confitemini Domino 和老罗马圣咏的 Domine exaudi 之间的紧密相似。这主要是因为标准公式 1 和 2 的几乎相同,它们似乎都卷入到传播之中,而其他的标准公式在一种或其他传统中则被孤立出来(例如老罗马圣咏的公式 4)。回到 De necessitatibus 的版本上,那里的相似性暗示了一种既在公式层面上也在公式化系统层面上的传播。这与把旋律

作为一个整体来传播的说法有什么根本的不同吗? 在这个例子中,确乎不是如此。但是它有一个优势,允许我们在一套持续一致的概念基础上对整个综合体进行对比。如果我们可以贯通两种传统,用这些语言做出系统的对比,确定相似与不相似的等级,我们将会大大地改进我们对它们之间的关系(既是本体的也是历史的)进行陈述的状态。

谱例5.3中的b乐句处于一种更简单的系统之下:可选的起调,在f音上的吟诵得到d音的支持,转换到e音,然后是通过d音到达c音的终止。这里存在公式化系统的变体,其中的吟诵音让位于g音的强调性的置换(格里高利和老罗马版本的V7和V8,还有格里高利的V11和老罗马的V5)。在这些例子中,f音重新恢复,然后就像在主系统中那样被e音所取代。

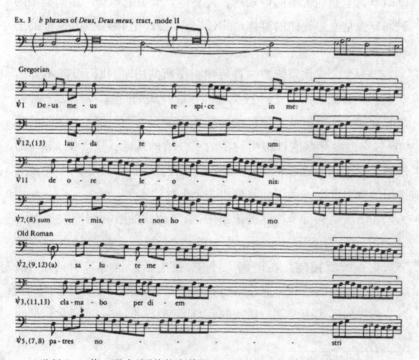

谱例5.3:第二调式的"特拉克特"Deus,Deus meus 的 B 乐句

标准的公式在格里高利和老罗马圣咏的传播中都得到了发展，从进入乐句的终止式，到吟诵音被 e 音取代的地方。但是这些公式并不是相同的，这加强了上文所说的事实（一种单独的公式化系统在运行，但同时有多种不同的公式成为了标准），而不是就此推测被传播的是完整的旋律。[14]

六

在对第二调式的特拉克特进行讨论时，我们注意到诗节旋律和第二调式的诗篇歌调之间的共同基础。这反映了一种重要的普遍的事实：个别乐句的公式化系统不必只从属于一种旋律类型。它们可以调节属于相同或不同调式的各种旋律类型中的乐句。旋律类型的识别身份是通过旋律的整体形式（结合了公式化系统）及其标准的公式来确立的。

当一个公式化系统被两种旋律类型所共用时，我们可能不知道歌手会不会在给出属于一种类型的标准公式的同时，演唱另一种类型的旋律。那可以从对记忆的实验中得到预报（见前第二部分的第9点），它也会有点像口传史诗中的不一致的现象。实际上，书写的传播显示了很多这样的例子，它是公式在圣咏的口传作曲中的公式作用的有力证据。我下面将提出一个单独的实例。

在格里高利诗节旋律的传播中，第二调式的哈利路亚类型 Dies sanctificatus 显示了一种四个乐句的结构，每一个都严格地被一种公式化系统所控制。在谱例 5.4 中，我展示了这首带有诗节 Die sanctifaicatus 的哈利路亚在格里高利圣咏和老罗马圣咏中的传播。诗节旋律的形式由两部分构成的，而且是平行的，每一半通常包括两

[14] 当然，这个陈述完全不是想要适用于下面的情况，在此格里高利的旋律在分离很久之后被全部接收到老罗马圣咏的曲目中。

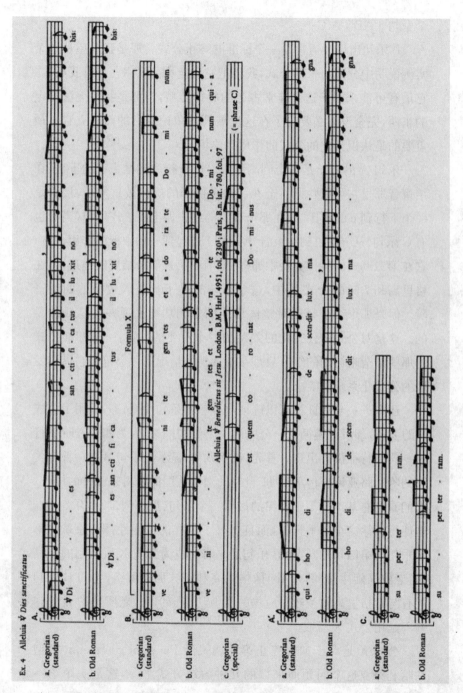

谱例 5.4：哈利路亚，诗节 Dies sancsificatus

个乐句‖AB‖A′C‖。

B 乐句出现时通常是一个标准的终止公式。那是我希望从这个实例说明中分离出来的公式，我将把它确定为公式 X。尽管我相信，它最有可能来源于这个非常古老的旋律类型，但那是我们无法肯定的东西，完全没有必要为了在这里展开的争论的目的而确立它。最重要的是认识到它的公式的作用和语境。

乐句 A 的开始是一个到副结束音的上行和到结束音的下行，在结束音那里它可以吟诵一会儿。这个拱形的旋律被重复了，接着是一个下行到 c 的对比，为在那个音上的终止做准备。B 乐句（当然也有 C 乐句）从 c 解决到结束音 d，运用 f 音起到一种中枢的作用，就像它在第二调式的特拉克特中那样（见前面第三部分结尾的描述）。在格里高利圣咏的公式 X 中，这个乐句先是下行进入较低的四音音阶。但是那个细节显然对整体结构的乐句功能来说并不是最重要的。这是对公式—公式化的关系的一个重要的评述：一个标准公式的那些最清晰铭刻的细节只是在很偶然的情况下才会符合它借以发展的公式化系统的要求。

还有进一步的证据可以确证这样一种乐句关系，即，采用了公式 X 的姿态，却没有遵循这一公式的主要结构框架，因为四音音阶下行这一典型特征没有出现。首先，谱例 5.4c 显示出乐句 B 在一首有关联的哈利路亚诗节传承到 11 世纪的两个法国的资料来源中的样子。人们看到它基本上等于旋律的最后一个乐句（见谱例 5.4a，乐句 C）。这使得旋律完全是平行的，而且打开了这样的可能性，即：原来的第二乐句与第四句相同，而 B 乐句后来有时成为公式 X 所专用的。其次，老罗马旋律（谱例 5.4b）像格里高利圣咏那样编组，它的 B 乐句具有与其格里高利圣咏对应物的类似功能。但是，老罗马的 B 乐句并不是用公式 X 写成。

公式 X 是对于如何终止第三调式的 Paratum cor meum 类型的哈利路亚这个问题而采取的几种解决方式之一，这是一个很不稳定的传统的最不规则的旋律（谱例 5.5 中可以看到三个不同的结

束）。这个旋律所表现的不确定性是在 E 音调式上的作品所特有的。在很多地方它都表现得仿佛 d 是它的结束音，而 f 是它的吟诵音。

在这个旋律的所有版本中最后的花唱是有一个 d 音上的终止来做准备的。在每一种旋律中，花唱都是以到 f 的上行音来开始。在谱例 5.5a 中，f 音是作为再次演唱哈利路亚和 jubilus 花唱时的开始音，并渐渐接近"正确的"结束音 e 上。[这个结束只出现在 B. n. 903 所显示的译谱范围内，可以和梵蒂冈版的哈利路亚的开头相比较。后者将会被指出，采用了本尼文特圣咏(Beneventan)的终止，见谱例 5.5b。]谱例 5.5b 用公式 X 来结束。谱例 5.5c 像 5.5b 那样开始，但是结束在哈利路亚诗节 Dies sanctificatus 的最后乐句上（谱例 5.4a，乐句 C）。

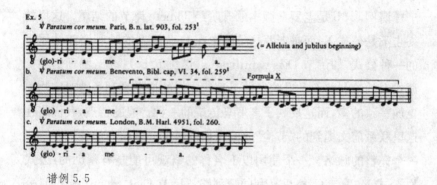

谱例 5.5

被划分在调式 1 之下的升阶经与其被说成是一种旋律类型，还不如说成是一种松散的聚集。在它们之间有一致的地方，特别是它们的诗节里。然而这些并不足以为这个组带来一种强大的成为基础的完型。在这个方面，它们比起第二调式的哈利路亚和特拉克特，更像是第三调式的哈里路亚。

在这组旋律中有一些结合了公式 X，作为诗节或既有应答又有诗节的最后的花唱。谱例 5.6a 显示了后者的情况，带有应答和诗节

的终止的花唱。我们注意到引向诗节的终止花唱的音乐与哈利路亚诗节 V Paratum 的音乐是相同的（谱例 5.5b）。

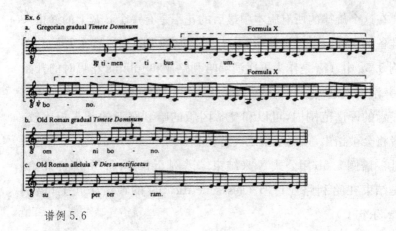

谱例 5.6

谱例 5.6b 是老罗马版本的升阶经 Timete 诗节的结尾。这里的终止不是公式 X，而是老罗马传统中在 D 调式上的哈利路亚结尾唱的一种公式，如诗节 Dies santificatus（谱例 5.6c）。（老罗马的在 D 调式上的哈利路亚和升阶经曲目都比它们的格里高利圣咏对应物要更加一致的多，而这反映了老罗马传统的一种普遍的特点，我们将在这里联系前文提到的"节俭"的概念加以讨论。）这反而使我们看清了一个完整的脉络。一个使用以下名称的概观可能是有帮助的：公式 X，公式 Y（乐句 C，格里高利的哈利路亚诗节 Dies sanctificatus），公式 Z（乐句 C，老罗马的哈利路亚诗节 Dies sanctificatus）。

	格里高利		老罗马
公式	X	Y	Z
	哈利路亚诗节 Dies	哈利路亚诗节 Dies	哈利路亚诗节 Dies
	哈利路亚诗节 Paratum	哈利路亚诗节 Paratum	⑮
	升阶经诗节 Timete		升阶经诗节 Timete

⑮ Paratum 的旋律不在老罗马的曲目中。

总括起来看,公式的重现,第三调式的哈利路亚与第一调式的升阶经组中格式塔完型的普遍弱化,这种语境的相似性都暗示出某种针对这些借用的理解方式。我相信,我们可以巴特莱特(Bartllet)关于交叉的观念来解释这种现象。但是我们是否能借用口头史诗的非一致性来进行解释是有两面性的,我们必须分别来进行论述。

一方面,这些例子支持这种看法,认为旋律完型的完整性和它的构成主题或公式的完整性之间是有区别的——第一调式的升阶经和第三调式的哈利路亚在完整性上的薄弱,而公式 X 则是一直存在和独立的。⑯ 但是,我们能在一种冒险的意义上来解释这种现象吗?——伟大的格里高利点头了——而且更重要的是,我们该把作为结果的旋律理解为前后不一致吗?当然,不是,借用的旋律自身就有一种这样不一致的传播。但情况并不总是这样。有一些强有力的旋律类型,在它们的传播过程中结合了其他清晰限定的类型的全部乐句。⑰ 我相信这样的运动补充了旋律类型的更一致的传播,支持了这样的看法,认为在记谱时代之前的圣咏演唱是一个结构或再结构的过程,基于音型和联系的综合体,以及歌手吸收的具体的公式。

在这个部分引用的谱例带来了两个进一步的有关传播的有趣而重要的问题。它们不能在这里被加以探讨,但是它们至少要被提到。首先,关于格里高利圣咏的传播和老罗马圣咏的传播之间的关系是怎样的呢?每个版本的升阶经 Timete 都从当地版本的哈利路亚诗节 Dies sanctificatus 采用了终止的公式,而这两种公式并

⑯ 在这一关联中,这一点似很重要,即在格里高利圣咏的手稿中频繁地暗示公式 X 的存在,它没有被完整地写出来,而这一点在所有的三个旋律组中都出现了。

⑰ 一些例子(对每一个例子我首先给出了正式的分类):第五调式的升阶经 In Deo speravit 和 Protector noster 以第一调式升阶经的方式开始;第五调式升阶经 Bonus eat confiteri Domino 也用第一调式开始,接着用第五调式,然后在诗节 et veritatem 处采取了第二调式升阶经的旋律,第五调式升阶经 Ego dixi 遵循了与前面相同的过程,第二调式的旋律开始于诗节 in die mala 处;第七调式升阶经 Benedictus Dominus 作为第八调式的特拉克特开始。我们不知道这样的东西在曲目中有多少。对这种现象的系统研究无疑会告诉我们很多东西。

不相同。还有这类关系的其他一些例子,而对它们的研究似乎还有些希望。

另一方面,有一些惊人的例子,其中漂移不定的公式和通过杂交而形成的非常不同的旋律形态能够被写下来,并被允许进入标准的曲目,关于这种传播的状态,它暗示了什么?我在这里要做一个大胆的推测。它可能暗示这种不一致没有被认出来,或者,即使它们被认出来了,它们的传统还是得到了尊重。在两种情况下,它都可能暗示,到了记谱的时代,这些旋律还是作为个性化了的旋律,而不是作为旋律类型的具体例子来传播的;在曲目中发生了一定程度的标准化和个性化;每次演唱的原型都是一首特定的素歌,而不是一种旋律类型的原则——是一种更加接近记忆而不是口头作曲的普通概念。最后,这可能会暗示,口头作曲的传统到了记谱的时代就衰落了,而记谱可能是对这种情况的营救活动,即:它是传播自身的历史的一种自然结果。当然,这是我以前为了其他缘故而思考的一种假设。

七

这里要引入的最后一个论题,既提供了关于口头作曲的一系列争论的一个重要环节,也为提出一个重要的问题提供了机会,这就是关于我们能够在多大程度上把记谱的传播解释为那个假设的证据。它是素歌传播中的一种对应物的证据,这个对应物就是各种保存的手段,就是帕里称之为 Thrift[节俭]的反复出现的特点。

1. 第二调式的特拉克特的某些乐句旋律在一个或更多的诗节中全部再现。更常见的是,那些诗节直接一个接一个出现。

在 Deus,Deus meus 中是这样的:

乐句	格里高利圣咏的传播 诗节	老罗马圣咏的传播 诗节
a	12&13	5&6;12&13
b	7&8;12&13	7&8
c	5—10	5&6;7&8
d	7—10;11&12	7—13

左边一栏中的乐句与在两种传播中成对的或一系列的乐句都是相同的。在每种情况下,歌手在相应的地方立刻重复他所唱的。

2. 与老罗马传统的 54 首哈利路亚相比,格里高利圣咏的哈利路亚有几百首。在 54 首中,只有 8 首有独特的旋律,其余 46 首都演唱数目有限的旋律类型。用一个单独的例子我们可以再研究一下哈利路亚 Dies sanctificatus 的旋律类型。在老罗马传统的 16 首 D 调式的哈利路亚中,12 首用这个类型演唱。朱比勒斯花唱的旋律在全部 12 首中都是相同的,诗节的旋律包括两到三个乐句,每一个基本上都很像它在其他哈利路亚中的对应物。曲式是 ABAC,ABAC(第二和第三乐句省略),ABC 和 AC。(罗伯特·斯诺[Robert Snow]对全部老罗马的哈利路亚的状况做了一个概述。)[18]

3. 保罗·卡特(Paul Cutter)对比了格里高利和老罗马的第二调式的应答圣咏,表明实际上旋律在二者的传播中都受到一个单独的公式系统的控制。一个主要的不同是,在格里高利的传播中有更大规模的增生,而在老罗马的传播中现有公式有更高程度的浓缩。[19]斯诺报告了第三和第五调式的升阶经的一种类似的联系(他其实可以加上第二调式的那些)。[20]

4. 托马斯·康诺利(Thomas Connolly)从公式化结构的观点出

[18]　见 Snow 论老罗马圣咏的章节,载 Willi Apel, *Gregorian Chant*(Bloomington,Ind.,1958),pp. 496—499.

[19]　"Die altromischen und gregorianischen Responsorien im zweiten Modus", *Kierchen-musikalisches Jahrbuch*,LIV(1970—　)

[20]　前引书,492—494.

发研究了两种传统中的进台经，提出老罗马圣咏的传统"比格里高利的传统更少但更严格地运用公式"；对于老罗马的进台经来说，"实际上只有四种基本的终止"。[21]

的确，一旦警觉这种现象，我们将注意到传播的全部过程中各种各样的迹象都表明一种倾向，就是音乐材料使用上的节省；一种在同一次日课或弥撒或同样的节日套曲中再次演唱刚刚唱过的同一首素歌的倾向。[22] 有一种强烈的诱惑——有很好的理由——按照帕里的"节俭"的概念来解释这一切，并从中看到口传传统面对仪式音乐不断增长的急切需要时所做的调整适应。从这个角度看，它可能是这个累积的危机的另一个征兆，而记谱是对这种危机的解决。

是不是口头作曲的情况越强烈，节俭的证据就越多呢？如果对老罗马圣咏传播的持续研究保持迄今为止被记录下来的印象，这些现象在那里显得更加明确。那么，说老罗马圣咏的记谱传播中所体现的口头实践要比格里高利圣咏中所体现的更有生命力——这是什么意思呢？它们自身有三种回答：第一，前者是一种更口头的，也就是更"即兴的"传统；第二，口头传统的各种记号几乎更多地从格里高利记谱的传播中被消除了；第三，老罗马传统口传的时间更长，它可能发展出更多的口头传统的印记。在这里我们看到的证据并不是旋律的装饰和冗长（有人把这解释为即兴的印记），而是手法的节省。排除了第一种答案，也会削弱第二种答案，因为口头作曲的"印记的消除"会等于故意的扩散和公式化实践的放松。第三种答案是最有条理和最有道理的。

[21] "Introits and Archetypes: Some Archaisms of the Old Roman Chant,"*Journal of the American Musicological Society*, XXV(1972), 157—174.

[22] 在日课中，在同一天为不同的交替圣咏的歌词运用同样的旋律类型；在弥撒中，同样的歌词使用相似的旋律谱曲，例如当它既作为进台经又作为升阶经演唱时（见 Connoly，上引书）；在节日套曲例如降临节和复活节的第二调式的升阶经中，旋律类型的集中使用。

但是也有理由来缓和这些怀疑和推测。我所具有的证据与"节俭"的概念有联系,不偏不倚地说,落到了关于规则和一致的问题上。的确,公式化结构也是如此。我们必须做的预先说明是,任何我们在记谱传播中发现的一致性,都可能完全或部分地是在编订过程(它和记谱过程相伴随的)中产生的。这样的一个过程肯定影响了格里高利圣咏的传播,也可能影响了老罗马圣咏的传播。这个看不见的行为者直面着把口头实践转为书面传播时导致的每一种推断。它包括口头作曲的假设,而且也包括在这个领域形成了很久的一种假设:各种版本中的一致是一种古老的证据,它指出了发现原始形态的道路。㉓

于是我们如今只得到三种基本的不同方式来评价任何表明传播的一致性的意义:(1)一致性是加洛林王朝修订的法兰克-罗马圣咏的产物。(2)它代表了古老的传播,并为原始形态指明道路。(3)它既是口头作曲传统的一种产物,也是它的一种工具。第一种解释应用的范围将通过对传播进行的系统和比较的研究而做出决定,用可以被陈述和检测到是否是一种有意义的一致性的标准,按照旋律的类型和来源加以组织。但是若要在第二种和第三种解释之间做选择,却没有具体的证据可以依靠,因为它们对什么是真的和不是真的确实不会产生有冲突的陈述。更有可能的是,每一种选择都会带来目标和看法上的差异。如果说它们彼此排除,那只是由于它们在关注着不同的问题。

从传播的角度看,对口头传统中具体特征的研究,并不意味着永远取代对原始形态的搜寻。相反,当它带来一种系统的和明确的旋律的比较研究的方法时,它就倾向于澄清原始形态的问题,并把对原

㉓ 这是一种危险的极端陈述。很多一致性和系统的实践通过记谱可能变得更加一致或有系统,有些可能就是在那个时候起源的。但是这种考虑并不会严重否决这一基本的前提,即,记谱的传播来自一种更古老的传统的实践,也不会表明所有在这里观察到的东西都是在羊皮纸上一举完成。再次重申,口头形式的归属既是一种批评的断言,同时也是一种历史的断言。

始形态的追寻放在更可靠的基础上。那是现在对口头形式和口头传播进行研究的一个有希望的开端。㉔

(余志刚 译)

㉔ 我必须用给一个脚注来表达从最后一段直接冒出来的一个想法,它对于文章主题来有些离题太远。如果我们开始说第二调式的特拉克特旋律和诗篇歌调有共同的祖先,那我们必须容纳其他属于第二调式的各种类型来扩大这个家族,因为它们显示出相同的家族特点:进台经、哈利路亚、日课应答圣咏(也许有升阶经,但在那里我们必须小心)。然后我们找到了线索,不是一个原始形态的旋律,而是一种成为发明新旋律的基础的老的音调。旋律被区分成几种旋律类型,它成为一个过程,其中形式策略(例如我们的那些特拉克特和哈利路亚)和标准公式的发展起到了作用。音调变得标准化了,首先是作为八种调式之一,然后是作为八度类别之一。

在这篇文章完成后,我才有幸读到了 Michel Huglo 的与这个题目密切相关的文章"Tradition Orale et tradition ecrite dans la transmission des melodies gregoriennes" (H. H. Eggebrecht and M. Lutolf, eds. , *Studien zur Traditionin der Musik : Kurt von Fischer zum* 60 *Geburtstag* [Munich, 1973])。Huglo 确定了圣咏传播史的三个阶段:一个基于"记忆"的纯口头传统的时期,一个混合的时期,其中的记忆得到纽姆记谱法的支持,以及一个记谱的时期,其中有准确高度的记谱使不依赖于口头传统成为可能。这个总结对我目前来说似乎是不出意外,但是它并没有触及最困难的问题。

一个问题肯定会在目前这篇文章的细心读者们的心中出现:我所有的推论都是关于"歌手"的,而我们认为弥撒和日课中的交替圣咏和应答圣咏的演唱都是包括唱诗班的。这是否会形成这样的假设——即,口头作曲只适用于少数为独唱者而作的圣咏,例如我在前面主要分析的特拉克特?完全不是这样。我将简要地提及最重要的考虑。(1)这个假设只应用于最迟不过 8 世纪的格里高利圣咏传统;对于老罗马圣咏,推测只能是最试探性的,还需要做更多的系统化研究。(2)我们掌握的关于应答式演唱的最早的证据是梅茨的阿玛拉里乌斯(Amalarius of Metz)提供的,他写作于 9 世纪,早于关于叠句由会众演唱和应答的叠句由唱诗班演唱的传闻中的证据。(3)大体上,叠句的演唱与口头作曲的实践并没有很多冲突。这个问题使我们想起,关于素歌早期历史中的唱诗班的地位,总体上我们还有很多东西尚不得而知。见 Helmut Hucke,"Zur entwicklung des christlichen Kultgesangs zum gregorianischen Gesang", *Romische Quartalschrift* , XLVIII (1953),以及 C. Gindele,"Doppelchor und Psalm Vortrag im Fruhmittelalter",*Die Musik forchung* , VI (1953)。

06

诵读与歌唱：论西方音乐书写的起源[①]

在"西方音乐书写的早期历史"[②]一文里，我的论述侧重于描述和分析，从中提出了一种关于早期纽姆书写体系的分类理论，分类的依据是各体系发挥指示功能时所遵循的不同原则，本文将以这个理论为基础，来阐释各书写体系是如何被发明以及最初是如何被使用的，在阐释时将会参照书写体系所赖以生成并得以运作的广阔历史语境。前一章侧重于语义学视角，这一章侧重于历史学视角。然而不应忘记，这两种视角不过是从不同侧面观察同一段历史而已。题目中的"起源"（genesis）一词暗示，我将对纽姆谱的书写追本溯源，不过需要声明的是：探寻音乐书写的起源，远不等同于对记谱法的若干源头做理论性梳理（尽管也会对其中某些源头进行审思），这后一项事务更为任重道远。

① ［译注］"Reading and Singing：On the Genesis of Occidental Music-Writing"，*Early Music Hsitory*，4（1984），135—208. 后收入 Leo Treitler，*With Voice and Pen：Coming to Know Medieval Song and How It was Made*（Oxford，2003），第十四章。

② ［译注］Leo Treitler，"The Early History of Music Writing in the West"，*Journal of American Musicological Society*，35（1982）：237—279. 后收入 Leo Treitler，*With Voice and Pen：Coming to Know Medieval Song and How It was Made*（Oxford，2003），作为第十三章。

如下一个广阔的历史语境,虽然与音乐记谱法的发明和早期应用并无直接联系,但作为条件,它却必须被理解为记谱法赖以生成的文化-政治气候。这语境便是:以加洛林宫廷为中心形成的、趋向于将读写求知活动"正确化"(correctness)和"精确化"(accuracy)的潮流,其宗旨在于为行政管理和宗教实践服务。在宗教实践中,这一趋向既体现在最早用于教学的音乐书写活动中(该活动从一开始就牵涉到音乐记谱法),也体现在教会礼仪手册的书写过程中(礼仪手册中包含乐谱,为的是在执行礼仪传统——这基本上是一种口述传统——时便于提示和控制),还体现在语言和音乐在书写、应用时彼此依赖的关系中(音乐映射在语言之中,正如 J. S. 巴赫二部创意曲中的一个声部会映射于另一声部那样)。正是这种彼此依赖的关系,让我们看到了读写运动及其宗旨(它们似乎促发了纽姆谱书写体系的发明)与语言书写及其应用(似乎它略经改造便适用于音乐)之间的某些最直接的联系。这便是本章的主要论题。

语言学家罗伊·哈里森(Roy Harris)曾说:"如欲探寻书写的起源,必先合理地回答'何谓书写',否则就无从谈起。"③

本章并不以讨论记谱法的各种源起理论为主旨,但即便想就"音乐书写何以发端"这个退而求次的问题给出可令人理解的叙述(不仅是从古文字学的角度,而且要从语义学和历史学的角度),也无可回避地先要回答"音乐书写是什么",或"曾经是什么"。换言之,我要追问:在音乐书写赖以发端的音乐实践及音乐理论背景中,在培育音乐书写的文化与政治时况中,音乐书写想要为它的服务对象做点什么?记谱法的服务对象,简而言之,是运动着的歌声,这歌声围绕一个确定的水平线上升或下降。问题的核心实质在于:音乐对象是如何被构思而成的?要想回答"何谓记谱法",关键在于弄清如下一个关联性问题,即,记谱法维系着音乐对象的哪些方面?它与对象之间的关联到底是什么?是描述(description)?再现(representation)?象征

③　Roy Harris, *The Origin of Writing* (LaSalle, Ill. , 1986), p. viii.

（symbolization）？模仿（imitation）？还是指示（instruction）？这些术语常被混淆、似可互换，但其实不然，它们各有侧重。

我所关注的是"肇始之端"（beginnings）而非"滥觞之源"（origins），从历史学角度来看，这一区分尤为重要。源起理论需要冒险地回溯到足够遥远的过去，以便将记谱法与其他实践的线索相互交接，认为二者之间总是存在含蓄性的牵连（implication），而否认记谱法的根本性特质，模糊记谱法作为指示性实践所独有的特性——该实践在特定历史情境中发明，在"一种飞跃性质变"中形成，在一种内在而自助的发展过程中产生。哈里森写道，"研究书写的当代历史学家们很显然并不情愿将书写看成一种发明"，他把整个第五章命题为"伟大的发明"，并称："书写几乎不可能是自行地脱胎于原始绘画——就像内燃式发动机是源自于水壶那样——并走向'进化'的"。

纽姆记谱法有许多方面与语言的书写应用密切关联，其中的流音纽姆（the liquescent neumes）和声调概念（the concept of accentus）将在本章被论及。自本章的底稿发表以来，④围绕上述两个方面又有新的重要著作问世：关于第一方面有安德里亚斯·豪格（Andreas Haug）⑤的研究，关于第二方面有查尔斯·阿特金森（Charles Atkinson）⑥的研究。

<p style="text-align:center">一</p>

公元 795 年前后，查理曼大帝诏谕福达修道院（Abbot of Fulda）

④　［译注］指作者的刊载文章，1984 年刊于《早期音乐史》（*Early Music History*，Vol. 4 ［1984］，pp. 135—208）。

⑤　"Zur Interpretation der Liqueszenzneumen", *Archiv für Musikwissenschaft*，50 (1993)，86—100.

⑥　"*De accentibus toni oritur nota quae dicitur neuma*：Prosodic accents, the accent theory, and the Paleo-Frankish script", in *Essays on Medieval Music：in Honor of David G. Hughes*（Harvard，1995）.

院长鲍福(Baufulg)：

> 在我们以及忠实的仆人们看来，似乎在我等蒙受救主耶稣基督
> 交托而管辖的主教区和修道院内，不应仅满足于规律而虔诚的
> 修道生活，还应让那些蒙神恩待、足堪修读者受到教育……虽然
> 品行良善优于学识渊博，然而一介白丁似也枉谈善行。[7]

作为一所皇家修道院，福达在查理曼帝国东部具有首要地位。这段文字开启了一道敕令，即诏告鲍福恪尽天职以升华教会教育之宗旨，为达此宏愿，查理曼大帝及其谋臣们在日后十数年间可谓孜孜不倦。

造就一个有教养的知识阶层(the educated class)，对于查理曼大帝统治区域内无论世俗的还是教会的行政机构——这些机构所涉及的领域正迅猛扩大且性质纷杂——而言都已成为迫急之需。

> 作为一个庞杂疆域中独一无二的"公分母"，作为古典遗产及
> 早期基督教遗产的集萃地，教堂可谓实施教育计划（这是造就
> 训练有素的经管人员所必不可少的）的煌然重镇……当说到要
> 凭空生有地造就知识阶层，盎格鲁-撒克逊人曾是这方面的大
> 师，查理英明而及时地求助于约克郡（当时是英国乃至整个欧

[7] "Notum igitur sit Deo placitae devotioni verstrae, quia nos una cum fidelibus nostris consideravimus utile esse, ut episcopia et monasteria nobis Christo propitio ad gubernandum commissa praeter regularis vitae ordinem atque sanctae religionis conversationem etiam in litterarum meditationhibus eis qui donante Domino discere possunt secundum uniuscuiusque capacitatem docendi studium debeant impendere... Quamvis enim melius sit bene facere quam nosse, prius tamen est nosse quam facere." 这段文本被 L. Wallach 编辑在了 *Alcuin and Charlemagne: Studies in Carolingian History and Literature* (Ithaca, NY, 1959), 202—204 中。Wallach 将其时间考证为 794—800 年，并认为它出自 Alcuin 的著作，这一判断被普遍接受。参见 D. A. Bullough, "*Europae Pater*: Charlemagne and his Achievement in the Light of Recent Scholarship", 辑于 *English Historical Review*, 85(1970), 59—105。虽然这封信最初是寄给 Baugulf 的，后来却又以公开信的形式重新发布，并常被称为"Epistola"或"Capitulum de litteris colendis"。

洲的教育中心），并于公元 782 年邀请阿尔古因（Alcuin，约克郡学校的校长）前来掌管他的宫廷学校并作为教育事务的顾问。⑧

在阿尔古因的领导下，法兰克宫廷迅速成为欧洲的知识与艺术中心，当时最博学、最有天赋的贤能雅士云集于此，如：文法学家彼得·比萨（Peter of Pisa）、历史学家、执事保罗（Paul the Deacon）、来自蒙特卡西诺修道院、文法学家保利努斯·阿奎勒义阿（Paulinus of Aquileia）、西哥特诗人特奥多夫斯（Theodolfus）、爱尔兰天文学家顿伽尔（Dungal）。他们有时被合称为"一个学会"（an "academy"），阿尔古因本人确实称这些同事为"学者"（achademici）。及至此时，学问得以普遍复兴，经典文本纷然涌现（伴随学者活动而得以传播的这些文本，共同构成了拉丁文学的主体⑨），这场由学者们引发的文化爆炸也被称作一次"文艺复兴"（renaissance）。考虑到这场运动总体上具有多重目标（至少那些主管们并不是单单注重文艺），所以"文艺复兴"这一标签显得片面且言不及义。对于经典文本的收集编订，须以教育规划的眼光来做长远审视，教育规划"的目标在于读写能力（literacy）而非文献著述（literature）；……经典的内容……完全服从于基督教会的宗旨"⑩。更坦率地说，"'教育规划'所要普及的是阅读与理解圣经的能力；人文学科为这一普及活动奠定基础。教育规划确立的是纯粹神学的——甚至灵魂学的——目标"。⑪

⑧　L. D. Reynolds and N. G. Wilson, *Scribes and Scholars*: *A Guide to the Transmission of Greek and Latin Literature*(3rd edn. Oxford, 1991), 92—93.

⑨　Bernhard Bischoff 在"Panorama der Handschriftenüberliefcrung aus der Zeit Karls des Grossen"译文中对此作了综述，辑于 W. Braungels 所编的 *Karl der Grosse*: *Lebenswerk und Nachleben*(Düsseldorf, 965—968), ii. 233—255. 他在"Frühkarolingische Handschrifften und ihre Heimat", *Scriptorum*, 22(1968), 306—314 中列出了一份手稿清单。

⑩　Reynolds and Wilson, *Scribes and Scholar*, 83.

⑪　F. Brünholzl, "Der Bildungsauftrag der Hofschule", in Braunfels (ed.), *Karl der Grosse*, ii. 24—41 at 32.

经典文本的价值，以上述观点来看，较少体现于它们的内容，而更多体现于它们为一种"通用语"（a uniform language）所提供的示范性，这种通用语被应用于教父遗书和教会文本，它们对于高品质的示范也早在查理曼大帝的倡议中有所预示。伴随此类文本的传播，各类关于语言学知识——修辞学（rhetoric）、辩证法（dialectic）、韵律学（metrics）以及更为重要的文法学（grammar）——的教学手册也络绎不绝地被制作和复写。

如要更好地理解"加洛林文艺复兴"（Carolingian renaissance），则不应只看到它是经典古文化的复兴，而也要看到，它是读写能力及拉丁语的复兴：以今人立场看，我们很容易忽视后者在当时必然存在的那种紧迫感。及至 8 世纪时，说方言化拉丁语的人们很有可能既读不懂书面的拉丁语，也不理解任何其他书面语。不过，在口语方面，除了方言化拉丁语外，还有人操持着日耳曼语、斯拉夫语、非印欧语系的外来语以及其他（从别处移民至西欧的）部落语言。在这种情况下，如果没有一种标准的书面语，那么覆盖着广阔疆域的行政、礼拜、求知活动必将因"杂语"（polyglottism）之故而严重受阻。

当时的文献对于这些目标论述得甚为明晰。在《知识培育书简》（"de litteris colendis"）的流通过程中，教会和修道院的神职人员——这《书简》正是面对他们发布的——被责令组织"文献学习"（litterarum studia）活动，旨在让修士和担任圣职者对圣经有精确的认知。在这位君王于公元 789 年 3 月 23 日向神职人员颁布的《普告箴言》（"*Admonitio generalis*"）中清楚地声明了持有正确文本以及正确阅读的重要性。在授命主教区及修道院的首脑们兴办学校并筹划教育纲领之后，查理曼继续写道：

> 请确保你们对天主教典籍的修订是慎而又慎的，因为总是有许多人渴望以正当方式乞求上帝的仁慈，但因受了书籍的误导而采取了不当的方式。请勿纵容年轻职员们亵渎这些典章文本——无论在大声朗读时还是在誊写副本时；如果一部福音书、

诗篇集或弥撒经确实需要有一个抄本，那么必须交由心智成熟者为之，并须足够谨慎。[12]

开展这项伟业需要足够多的典籍，其数目之大亘古未有，以至于"加洛林时代面貌中最明显的特征之一便是消耗了数量惊人的羊皮纸"。[13]

在查理曼大帝开始统治后，原始资料的数目以非凡之势急剧增长，这一点非常明显。此间人们发现：与中世纪任何统治者都不相同的是，查理曼使他的同时代子民既善于言说又勤于书写，这确乎是令人称奇的查理曼帝国效应之一。所谓"挥笔自如"(Calamo currente)正是在查理曼大帝影响下而出现的一种成就，即，不论在教廷、修道院还是主教管辖区内，都要随时记录值得追忆之往事与当下变迁之时事。[14]

公元769年之后，查理曼大帝对主教和修道院院长的指令不断更新并日趋严厉，与此相应，积极自觉的手稿文化也在越来越多的地方得以发展。几代相继之后，学校的数量大幅增加，资料的传播也达到了空前广泛的程度。[15]

查理曼大帝以书面形式发布的有关教育规划（为使他的王国呈现出新气象）的命令，本身就很有特色。在780年代至790年代之间，出于各种行政目的而使用的书面语有大幅增长的迹象。甘肖夫

[12] F. L. Ganshof, *The Carolingians and the Frankish Monarchy* (Itchaca, NY, 1971), 29. "Et libros catholicos bene emendate [*emendatos* in some sources], quia saepe, dum bene aliqui Deum rogare cupiunt, sed per inemendatos libros male rogant. Et pueros vestros non sinite eos legendo vel scribendo corrumpere. Et si opus est evangelium, psalterium et missale scribere, perfectae actatis homines scribant cum omni diligentia."

[13] Reynolds and Wilson, *Scribes and Scholars*, 102.

[14] J. Fleckenstein, "Karl der Grosse und sein Hof", in Braunfels(ed.), *Karl der Grosse*, i. 24—50 at 26.

[15] Bischoff, "Panorama", 234.

(Ganshof)写道：

> 它反映出如下一些雄心，即，倾向于对事物有更清晰的认识，并表现出对国家和社会的秩序、稳定、体制有更多的关切，这是查理曼大帝的标志性抱负，而书面语有助于推进上述雄心与抱负。在皇帝加冕礼之后的几年间我们发现，书面档案仍备受强调，这与查理曼大帝的闻名夙愿(使行政管理更为高效)是相一致的……在我看来，将书面语用于行政管理，这毋庸置疑是一项政治行动。[16]

由于书写在诸多变革中扮演着中心角色，故而书写形式本身就成了一个决定性要素。在此情势下，一种可通用于整个王国的统一的书写体系明确成为当务之需，该体系不仅能使书写变得快捷高效，也能(相应地)使阅读变得简便宜人，同时还能为羊皮纸节约一些版面。在整个 8 世纪上半叶，有许多种书写风格在欧洲被广泛应用，而其中大多数都缺乏对上述问题的考虑。但在 772—780 这几年间，考比耶(Corbie)的抄写员们——以早期梅罗文加王朝时高卢地区的小写字体(minuscule scripts)为基础——发展出了一种使字母彼此分离并大小相等的优雅而清晰的书写风格，这就是所谓的加洛林小写字体(the Caroline minuscule)。在查理曼大帝和阿古尔因的直接倡导下，这种书写风格在短短几十年间即被普遍应用于整个帝国，而且，它也是沿用至当下的大多数欧洲字体的基础。[17]

[16] Ganshof, *The Carolingians*, 13. 查理曼大帝对于书面记录的这种态度似乎也扩展至他的部下。在一项颁布于 808 年的法令中，他要求每一位主教、修道院院长、伯爵都应该雇一个笔录员("Ut unusquisque episcopus et abbas et singuli comites suum notarium habeant"(*MGH*, *Leges*, ed. G. Pertz, 5 vols. , i. 131: *Karoli magni capitularia*, December 808, c. 4).

[17] 这段历史在 Reynolds 和 Wilson 合著的 *Scribes and Scholars* 中有很好的总结，参见第 94—95 页。Ganz 在 "The Preconditions of Caroline Minuscule" (*Viator*, 18 [1987], 23—43)一文中有新的重要发现. 在阅读这篇具有预见性的文章时应该参考本章附录中所做的简短讨论。

作为 770 年代加洛林小体字完美化结果的考比耶书写风格，在随后十年间还发展出了完备的标点体系。应用标点仍然是为了让文本尽可能以最容易理解的形式传播。

那时的人们习惯于大声朗读。作为提示朗读者的标记，书面文本上设置的标点可以告诉他何时该让语调升高，何时又当下降，何时应有停顿，以便让分句、整句、句群清楚无误地呈现，如此有助于为聆听者廓清文本的意义。断句法早在罗马文法学者的论文中就有记载：低位点表示在一个未完成的子句后稍作停顿（相当于逗号）；中位点表示在一个相对完整的子句后作衔接性停顿，以引出后续性的内容（相当于冒号）；高位点，表示这个句子的完结（相当于句号）。这些术语所指示的是句子成分而非标点符号，或者说，不是"定位符号"（positurae）。[18] 在 6 世纪中叶，迦修多儒斯（Cassiodorus）写道，他为一部诗篇点注了"应予区分的内容"，而在 7 世纪初期，塞维利亚的伊西奥多（Isidore of Seville）在他的《词源》（*Etymologiae*）[19] 中收录了"定位法"（*positurae*）这一条目并做了解释。其中引人注目的组词原则（the principles of word grouping）——借助于类比而成为了旋律结构的基本概念，以及为文本配曲的理论基础——通过《音乐手册》（*Musica enchiriadis*）[20] 进入了中世纪的音乐理论。[21]

但实际上，这些语法规则被中世纪早期的抄写员们广泛忽视（或者，更有可能的是，他们并不知晓这些规则），他们所用的是一种宽泛的混合着圆点符（point）、斜杠符（virgula，╱）和逗点符（┐或┓）的指

[18] Cf. B. Bischoff，"Interpunktion und Verwandtes"，in *Palãographie des römischen Mittelatlers*（Berlin，1979），214—218.

[19] Cassiodorus，*Institutiones*，1. 15. 12；Isidore，*Etymologiae*，1，20.

[20] Edited by Hans Schmid as *Musica et Scolica enchiriadis*. 英译本以 *Musica Enchiriadis and Scolica Enchiriadis* 为题得以出版，英译者是 Raymond Erickson，编辑是 Claude V. Palisca（New Haven，1995）.

[21] 这一观念清晰地体现于下述文献：*On Music* by John（of Afflighem?），第十章，辑于 *Hucbald*，*Guido*，*and John* 一书。

示性符号。考比耶书写风格正是在这一符号体系的基础上增加了问号（ꝫ 和 ꝩ 或 ꝩ）。[22] 与查理曼大帝坚持普及运用加洛林小写字体的初衷（为了使表达清晰而统一）相似，阿尔古因也以同样的理由阐释了运用标点符号的重要性。[23]

在我们看来，书面语是一种自足自律的实体语言，它与口头语言有诸多平行，这些平行使得它可以再现口头语言，但并非必然依赖于口头语言，于我们而言，标点符号显示了一些关乎语言结构单位的东西。而对于中世纪早期的读者而言，标点符号指示着如何诵读一篇文本。出于同样的普及性目的，中世纪文本也包含其他的图式指示符（graphic indicators），其中有些图符甚至沿用至今，而另一些则被弃用了，这些指示符包括：用于分隔单词的空格（spaces）或笔画

[22] 关于 8 世纪以前的拉丁语标点符号，所能找到的最详细的出版物信息见于 E. A. Lowe, *Codices Latini antiquiores*, 11 vol. s. 另有附录卷（Oxford, 1934—1971）（简写为 CLA），其中，作者对出自 8 世纪之前的每一份已知的拉丁语手稿都给出了样板，并对其古文字学方面的特质进行了描述。不幸的是，这个摹本并不总是包含问号（原因见于下文），而问号是纽姆谱书写演变中最重要的标点之一。我本可以用"超然无我"的眼光来审视它。在第二卷的引言中，Lowe 在"标点符号"这一条目下写道，"本章所论的古文字学在书写实践中仍被使用"。然而，针对这一主题还有一些重要且简短的研究，他写于更早时期的 *The Beneventan Script* 第九章题为"Punctuation"[标点]，又如 Parkes, "Medieval Punctuation, or Pause and Effect"，以及 J. Vezin, "Le Point d'interrogation, un élément de datation et de localisation des manuscrits: l'exemple de Saint-Denis au IXᵉ siècle"，辑于 *Scriptorium*, 34(1980), 181—196；Lowe, "The Codex Bezae and Lyons", Journal of Theological Studies, 25(1924), 273—274, 重印时作为 Lowe, *Palaeographical Pagers* 1907—1965, ed. L. Bieler, 2 vols. (Oxford, 1972), i, 185—186 and pls. 24—25. Parkes 近期所著的大多数文献已被扩编成书，并以 *Pause and Effect: An Introduction to the History of Punctuation in the West* 为题出版（Berkeley and Los Angeles, 1993）。

[23] 例如，其中对 Tours 地区抄写员所用的标点法有如下评论："Punctorum vero distinctiones vel subdistinctiones licet ornatum faciant pulcherrimum in sententiis, tamen usus illorum propter rusticitatem pene recessit a scriptoribus"（*MGH, Epistolae*, iv. 285）；在论述标点符号对于教堂内读者之重要性的这几行诗句中有下列字句：

Per cola distinguant proprios et commata sensus,
Et punctors ponant ordine quosque suo,
Ne vel falsa legat, taceat vel forte repente
Ante pios fratres lector in ecclesia.
(*MGH, Poetae Latini Aevi Carolini*, i. 320, Carmen xciv).

(strokes)；在某类音节上用斜杠来区分音节：如单音节词，以长 i 结尾的收束音节（表示它们不会与下一个词的开头音节连拼），再如某些重读的音节；各种指示如何将单词组成句子的符号体系㉔；以及布满了"短线与逗点"（per cola et commata）的文本（也就是以分离的线条标示出大句子所包含的若干子句）。富于启示的是，所有这些图符——包括 8 世纪末加洛林体系化之前的标点符号——在发现于英国的手稿中比发现于欧洲大陆的手稿中都更突出。这是可以理解的，因为事实上拉丁语对英国本土而言是一种外语，英国人说拉丁语的时间并不长，因此迫切需要这些可被称为"文本注释法"（paratextul devices）的东西来辅助拉丁语的推广应用。㉕ 这一境况也被用于解释下述事实：直到 9 世纪，英国学者仍是拉丁语法教学法的主要传播者。㉖ 由此我们可以明白阿尔古因在上述发展中扮演的角色，他从英国来到欧洲大陆是为了给加洛林的教育航线扬帆掌舵。

就在 8 世纪末播撒上述种子之后的仅仅半个世纪，便诞生了西方音乐书写的最早一批样本。加洛林王朝所创造的手稿文化是一个总体背景，只有参照这一背景，才能真正理解记谱法实践的确立。但是，诚如后文所示，二者间还存在非常具体而且是多种多样的联系。

二

9 世纪所留包含记谱的文献珍本明确分为两类，这两类原始资料在样态和功能上有所差异，在内容上也彼此不同：一类是有关音乐的教学手册，附有谱例，另一类是文本集册，多数供教会所用，某些文

㉔ 参见 F. C. Robinson, "Syntactical Glosses in Latin Manuscripts of Anglo-Saxon Provenance", *Speculum*, 48(1974), 443—475.

㉕ 参见 *CLA*, ii, "Introduction".

㉖ See V. Law, *The Insular Latin Grammarians* (Woodbridge, 1983).

本的上方标有纽姆图符。[27] 由于这完全是两类不同的原始资料，因此它们使用记谱法的目的也完全不同，进而，在有关音乐记谱法到底"是什么""怎么用"等支撑性观念方面也存在显著差异。

这两种在样态和用途上迥然不同的记谱法几乎是横空出世，其中流露出一种试图将文本和音乐相关联的理想：它们的存在是文化界方兴未艾的"抄经"运动在音乐领域中的反映。出于特定的用途，人们书写特定类型的音乐，书写方式很快分野。[28] 人们至此习惯于动笔书写了，而且是怀着清晰化、规范化的卓越理想来这么做的。

这一理想在教学法手册中体现得最为明显。在最早的原始资料中，这样的手册有两部：一部是无名氏所作的《音乐手册》（*Musica enchiriadis*），另一部是莱奥梅的奥勒良（Aurelian of Réôme）所编的《音乐规训》（*Musica disciplina*）。两部手册的成书时间大约都在 840—860 年间。[29] 只有另一份包含记谱法的文献据称问世时间更

[27]　最近的一篇调研是 Corbin，*Die Neumen*，3.21—41.考虑到这篇文章的目的，有必要为 *Musica enchiriadis* 补充最古老的完整资料，*Musica enchiriadis*（尽管它并不包含纽姆图符）对于音乐书写的开端来说是一个基本文献。参见下面的注 29。

[28]　我通篇以如下一条假设作为出发点，即，我认为这些记谱法体系在加洛林王朝时期被发明，也就是说，这些记谱法体系之间的区别并非是出于某种起源不明的漫长的演变过程。针对这一信条的争论，在后文还将展开。

[29]　上面注 20 中有关 *Musica enchiriadis* 版本细节的论述，可资参鉴。最古老且保存完整的原始资料是 Valenciennes 337（*olim* 325），9 世纪末期写于 St-Amand。我此处使用的这部作品，其大概写作日期是 859/860 年前，这一考证是根据 Peter Dronke 的推算，因为 Scotus Eriugena 对 Martianus Capella 的评注（在这些评注中，介绍了奥菲欧寓言的一个版本）——如 Dronke 所示——是以 *Musica enchiriadis* 中的版本为基础的；此外，对上述日期的考证也是根据如下一条假设，即，后者必定已流传很久——久到足以让 Scotus 来参考借用它。参见 Peter Dronke，"The Beginnings fo the Sequence"，*Beiträge zur Geschichte der deutschen Sprache und Sprache und Literature*，87（1965），43—73.亦可参见 Nancy Phillips，"Musica and Scolica enchiriadis：The Literary，Theoretical，and Musical Sources"（Ph. D. diss.，New York University，1985）.*Musica disciplina* 一书曾被 lawrence Guschee 编订为：Aurelian of Réôme，*Musica disciplina*.最早的原始资料是 Valenciennes 148，直到 9 世纪末期仍有抄本流传，且被认为来自 St-Amand 的藏经阁（虽然也有人对此持保留意见：参见 Gushee，p. 24）。Gushee 写道："（Valenciennes 手稿）的存在条件，表明了如下假设极有可能，即，它——在所有奥勒良手稿中——可能非常接近于作者的手稿（MS），因为它是出自 9 世纪中叶的抄写员之手。"（p. 23）此文中所提到的日期，常被公认为是（转下页注）

早。㉚ 这几份文献代表了中世纪教学著述这一传统的开端，它们是语言教学"艺术"（artes）的一个对应物。

《音乐手册》体现了一个须臾不离的宗旨，即"呈示一个前后统一的音高体系，并解释该体系内各音级之间的有意义的联系。'合音'（*symphoniae*）这一称谓被赋予重要的意义"，音高之间的关系通过这一原则性概念得以解释。"合音"与"奥尔加农"（organum，或译"叠音"）在概念背景上相对，后者起初与音响特质有关。作为复调实

（接上页注）*Musica disciplina* 的日期，Gushee 根据大量的证据确认了这一说法（pp. 15—16）。在针对这一问题的最新研究成果中，Barbara Haggh（论文题为 Traktat "Musica Disciplina" Aureliana Reomensis）将日期考证为 843—856 年，这是对 856—861 这一说法的修正，也是对 870 年代所存文献的补充。拙文中对这篇文献的内容的讨论，并没有因其日期考证的结论变化而受到影响。Gushee 在 "now and once extant MSS" 中将 *Musica enchiriadis* 的特征归纳为"通俗（流行）至极"，并拿它的通俗性与 *Musica disciplina* 作比较。他写道，"导致（后者）在中世纪不能广泛流传的原因（在于）它既不能为读者提供一套系统连贯的理论（这恰是一部编纂著作理应具有的品质），也不能提供一幅描述实践的清晰不乱的图景"，不过他也说"奥勒良的著作仍是珍品"（p. 17）——我本人也赞同 Gushee 的这一观点。于我而言，*Musica disciplina* 的价值在于启发我们对音乐思想、音乐观念——甚至于某些实践的细节（尽管不够连贯和清楚）——的认识方式。我的态度是：这份文献富于启示，尽管我们从中推导出的任何单一结论都有风险（除由于如上所述的问题以外，也因为它在传播过程中并不确定），但它的确值得我们去冒这个险。有一个要点不容忽视，那就是，我们对奥勒良其人毫无所知。如果最古老且完整的原始资料中的那些文本或音乐记谱法不是出自他手，那么我们的很多推论都会失效；它们总会有个作者，或许他是以奥勒良手稿为摹本来抄写，或许我们该转而关注另一个莫名人士的思想与见解。

㉚ Munich clm 9543，伴随一篇标有纽姆符号的散文经（prosula），Bischoff 将这篇散文经的日期（连同纽姆符号）考证为 820—830 年；参见 *Die südostdeutschen Schreibschulen und Bibliotheken in der Karolingerzeit*, 2 vols. (Leipzig, 1940—1980), i. 203—204, pl. 4d. Corbin (Die Neumen, 3. 29) 暗自对这一日期表示怀疑，但并没有申明这个问题，显然这更多是出于尊重而不是信服。在 Hartmut Möller 和 Rudolph Stephan 编订的 *Die Musik des Mittelalters* (Neues Handbuch fur Musikwissenschaft, 2; Laaber, 1991) 第 190 页上可以找到对上述那个（包含着用纽姆图符记写的普罗苏拉的）页面的影印本。Möller 在 "Die Prosula Psalle modulamina (Mü 9543): Beobachtungen und Fragen zur Neumenschrift" 这份文献中对这一事项的事实与问题做了透彻的回顾，并特别论及了它在记谱法历史中的地位，这篇论文辑于 *La tradizione dei tropi liturgici. Atti dei convegni sui tropi liturgici Parigi-Perugia* (Spoleto, 1990) 一书，第 279—296 页。但是正如 Möller 所注意到的那样，奥勒良并不认为在他那个时代被鲜活应用着的口头传统，与如下一个确凿事实——某种类似于 Psalle modulamina 的东西是早在 50 年前就被以纽姆图符记写下来的——相冲突。相反，它是中世纪音乐简约织体的众多标志之一。

践的奥尔加农之所以被讨论，"并不是从它自身的意义出发，而是为了解释'合音'的性质"。[31] 这篇论文附有谱例，这些谱例被称作"图示"（discriptiones）。然而，这些例证并非只是对文本的解释，它们是论文的不可缺离的组成部分，因为整篇论文基本上就是由"规训"（precepts）和"举例（examples）"交替构成的，这种形式正是对语法论文的仿效。不妨重申：整个音乐艺术（Ars musica）都是以语言法则为原型的。[32] 这些例证以两种方式发挥作用：其一，它们将音响呈现为可视见、可留存的形式，以便对它们做细节性讨论，或许还能唤起经由口头模唱和背诵而形成的记忆，正如《音乐规训》中的许多谱例所做的那样；其二，它们在很大程度上直接发挥着解释的作用。也就是说，有了这些图表，并通过对图表所提示的歌唱内容进行直接的"观察"或"聆听"，读者就会注意到它们所表示的那些音响现象的某些属性。[33] 谱例的这种功能与（比如说）机械文论中的图表作用相仿：旨在使所论之"现象"直观而确定地展现在读者眼前，从而发挥一个"演示模型"（a mode of demonstration）的作用，当然这需要借助于读者的观察、推理以及他的经验。《音乐手册》若非借助于一种音乐记谱法，便不可能实现其宗旨。然而也可能正是因为有了某种音乐记谱法，那些宗旨才可能被设立。

由于《音乐手册》所要重点讲解的内容是音高联系，故而它所需求的记谱法必然是一种音高记谱法。而且它必须充分胜任如下用

[31]　Sarah Fuller, "The Theoretical Foundations of Early Organum Theory", *AM* 53 (1981), 52—84.

[32]　关于语法艺术和音乐艺术的关系，请见 Mathias Bielitz, *Musick und Grammatik: Studien zur mittelterlichen Musiktheorie* (Munich, 1977) and Fritz Reckow, "Vitum oder Color Rhetoriens? Theasen zur Bedeutung der Modeelldisziplinene Grammatica, Rhetorica, und Poetica fur das Musikverstandnis", *FM* 3 (1982), 307—321.

[33]　"Quae ut lucidiora fiant, exempli descriptione statuantur, prout possit fieri sub aspectum" (*Musica et Scolica enchiriadis*, ed. Schmid, 49). "Ad hanc descriptionem canendo sentitur, quomodo in descriptis duobus memebris sicut subtus tetradum sonum organalis vox responsum incipere non potest" (pp. 49—50). "Ergo ut, quod dicitur, et audiendo et videndo comprobetur" (p. 14).

途，即，凭借它，读者不仅能辨认出他学过的旧旋律，而且也要能学会他未知的新旋律。㉞ 这样一种记谱法是这篇文论存在的必要条件，所以作者就把它呈现出来。实际上这只是该论文的若干主旨之一，他对音高记谱法所做的阐释于我们的研究目标显有助益。

这位作者明确表示，记谱法就是要显示音高。他把记谱符号定义为"音高符号"（sonorum signa），"声音"（sonus）在他看来与"音高"（vox）同义。㉟ 他对这些符号用法的描述，俨然像是在对一种新兴实践进行引介和阐释（例如他说道："这些符号代表了它们所展示的音高线条"）。㊱（在大约4个世纪之后，当为了明确一个书写符号可以代表一种时值时便又出现了类似的表述。）㊲作者还声明了该体系的可能性与优越性——"这种做法能使我们记录并唱出音响，就像我们写下并读出字母一样"，㊳由此更强化了他正在普及一种新兴实践的这一印象。这位作者很明确地将音乐书写看成是语言书写的一个推导性的对应物，而且，我们随后将会发现，这也是奥勒良的观点。说语言书写作为音乐书写的模型，个中道理，由此可见一斑。

有两种基本原则支撑了《音乐手册》的内容体系，同样它们也支

㉞ "Dandum quoque aliquid eis est, qui minus adhuc in his exercitati sunt, quo vel in noto quolibet melo sonorum proprias discant discernere qualitates vel ignotum melum ex nota eorum qualitate et ordine per signa investigare"(p. 10).

㉟ "Sit ut prius ex sonorum signis e regione positis cordarum progressio, et inter cordas diapente simphonia disponatur"(p. 35). "Sonus quarumque vocum generale est nomen" (21).

㊱ "Sint autem cordae vocum vice, quas eae significent notae. Inter quas cordas exprimatur neuma quaelibet, utputa huiusmodi"(p. 14). 这些措辞流露出如下一种意味，即，这是一种新生事物。

㊲ John of Garland 的声明是最早的表述，他说"所有简单的图形都（根据其名称而）代表着时值，无论它们是否伴随有文本"（"Omnis figura simplex sumitur secundum suum nomen, sive fuerit cum littera sive non"）；可参见我的论文"Regarding Meter and Rhythm", pp. 533—534.

㊳ "Sed dum forte in sono aliquo dubitatur, quotus sit, tum a semitoniis, quibus constat semper deuterum tritumque disiungi, toni in ordine rimentur et mox, quis ille fuerit, agnoscetur, donec sonos posse notare vel canere non minus quam litteras scribere vel legere ipse usus efficiat"(*Musica et Scolica enchiriadis*, ed Schmid, 13).

撑着西方的记谱法体系。第一项原则是将音高的场域看作一种沿空间的纵向维度——从高到低或从低到高——的排布。所有西方的记谱法都是通过在一个系列内区分出高低音位来表示音高的。[39]《音乐手册》的记谱法提到的是一种以若干四音列(tetrachords)构成的固定音序,通过辨别单音在每个四音列中的位置来标记出每一个音。与空间概念相应,每个音位都以一条水平线来表示,而多条横线的纵向排列可轮流用"达西亚符号"(the "Daseia" signs),也就是字母表中的字母来表示;这些字母经过调整后适用于一种体系,一种能让我们辨认出所包含的四音列身份及其位置的体系。

这一系列标线组成了一个代表着音高体系的图表,其中的单音由书写的唱词音节所标记,这些音节因而需被唱成对应于线标的音高(参见图例 6.1),由此揭示了西方记谱法体系中的另一个具有支撑意义的普遍概念,即,所有记谱法都能以这种或那种方式来描述出人声所唱的语词音节,并能——从其他普遍性来看——像实际演唱那样移动相应的音位距离(sound-space)。[40] 语言与歌唱相整合的这一概念是所有西方中世纪记谱法体系的根本。

[39] M. -E. Duchez,在"La Représentationh spatio-verticale du caractère musical grave-aigu et l'élaboration de la notion de hauteur de son dans la conscience musicale occidentale", *Acta Musicologica* 51(1979)第 54—72 页中争论——这或许是正当的——音响的空间概念并非是自然的和普遍,而是一段特定历史时期的产物,它是理论化的音高体系与 9 世纪的记谱法并行发展的结果,《音乐手册》对于此二者来说都是一个中心文献。

[40] 把旋律构思为人声运动的这一概念,在古希腊音乐观里是一个核心性的观念[Aristoxenus 如是说:"在每一种旋律中,上升或下将的噪音依赖于什么法则来设置音程?我们遵循自然法则来控制声音的运动"(Strunk, *Source Readings in Music History*, New York,1950,p. 26)]。这一概念是古希腊音乐思想的一个经典方面,被公元 6—7 世纪的中介学者们传播[于是 Isidore of Seville 说:"作为音乐的首要分支的'谐音'(harmonic)——也就是对人声进行调节以使其谐美——是喜剧家、悲剧家、合唱队以及所有歌唱者的共同事务"(*Strunk's Source Readings*, p. 95)]。这一概念被 Guido of Arezzo 整理成了一套旋律形象的理论(a theory of melodic figures),也即所谓的"手势理论"(motus theory)(see Hucbald, Guido, and John, pp. 55 and 73—74)。对西方记谱法体系具有支撑意义的音乐空间概念,是对这一古老观念的更进一步、更明确的发展。当然,这一观念至今仍被使用,例如在表示"旋律运动轨迹"或"声部走向"的表情符号中。

图例 6.1:《音乐手册》中的音乐记谱法,来自施密得(Schmid)编订的版本,第 14 页。

回到《音乐手册》上来。线上标记的那些语词音节正是记谱符号,通过这些符号,音乐的事项被再现了出来。达西亚符号在这种体系中代表音高,类似于当代五线谱表中的"线"和"间"的关系,线和间上排布着自然音列,可以用字母表示,也可以用记写于谱表内某些特定位置上的符头(它们对应于实际发响的那些音)来表示(参阅[原书]第二章)。理解这一点可以方便于我们在《音乐手册》的记谱法体系与纽姆书写体系之间进行比较,后者是显示伴随有旋律变化的语言朗诵的另一种方式。

语言和音乐的一体化观念透露了《音乐手册》这篇论文的声音理念,这一理念从属于"音乐作为语言"(music as language)这一传统主题,该主题在整个中世纪理论文献中都被用作音乐结构的根本原则。上述理念允许书写者把音乐的时间维度展示出来以供分析,正如记谱法体系允许他们去控制音高维度那样。由于《音乐手册》通篇所述的事项都依赖于这一理念,所以作者开篇就做了铺垫。音乐中的音高(Soni)相当于语言里的字母:整个会话都是由这些不可再分的原始元素——再依次借助于更高层级的结构法则——组合而成的。[41]

[41] "Sicut vocis articulatae elementariae atque individuae partes sunt litterae, ex quibus compositae syllabae rursus componunt verba et nomina eaque perfectae orationis textum, sic canorae vocis ptongi, qui Latine dicuntur soni, origines sunt et totius musicae continentia in eorum ultimam resolutionem desinit"(*Musica et Scolica enchiriadis*, ed. Schmid, 3).

语言中的级进关系——从字母(letters),到单词(words),经由逗号(commas)和冒号(colons),再到句子(sentences)——可与音乐中的对等物进行类比:单音(single notes),音型(figures),以及各种不同长短和不同完整度的旋律性乐句(melodic phrases)。[42]

《音乐手册》只传达了一般意义上的类比思维,它并不试图显示特定文本与所配音乐在结构上的对应性,或者说,它无意使用这些术语去分析任何旋律。或许这并不是作者关注的焦点(他只需要用这种类比来确立他的"音高"概念),或许他还没想到那一步。在约翰内斯(Johannes)写于 1100 年左右的《论音乐》(*On Music*)一文中有类似的演示和分析。作者明确表示,从对伟大时代的圣咏旋律的分析中我们可以一再观察到:旋律结构是由文本结构所决定,因为这些旋律的结构可以借助于逗号、冒号、句子等语法概念而祖露无疑。[43] 当我们对语言书写和音乐书写的技巧进行细致比较时就会发现其中的关联性。

如果说《音乐手册》的撰写是为了呈现一个[音高]体系以及对这个体系的解释,那么《音乐规训》的主旨则在于描述一种教会的歌唱实践,并指示如何区分一首传统曲目的调式。奥勒良在序言中说,他写这篇论文是应"同胞"之吁,"写一篇翔实的论文来讨论旋律——这些旋律被称为'调式'(tones 或 tenors)——的某些规则以及不同旋律的名称"。[44] 在第十九章的开头,作者写道:

[42] "Particulae sunt sua cantionis cola vel commata, quae suis finibus cantum distingunt. Sed cola fiunt coeuntibus apte commatibus duobus pluribusve, quamvis interdum est, ubi indiscrete comma sive colon dici potest"(p. 22).

[43] 参见 n. 18. 对此的演示请参见 Hucke,"Toward a New Historical View" and Ch. I.

[44] "...rogatus a fratribus ut super quibusdam regulis modulationum quas tonos seu tenores appelant sed et de ipsorum vocabulis, rerum laciniosum praescriberem sermonem"(Aurelian, *Musica dissiplina*, ed. Gushee, 53). 所谓"同胞"的意思,似可从奥勒良所描述的圣咏曲集中推测出来:他们是圣歌学院(schola cantorum)的指挥者(cantors)和歌唱者(singers),奥勒良所讨论的正是他们所唱的曲目,如专用弥撒圣咏、交替圣咏、应答圣咏等。这一事实的重要性还会进一步显现。对奥勒良言论的翻译全部出自 *Aurelian of Réôme: The Discipline of Music*, trans. Joseph Ponte(Colorado College Music Press, Translations, 3; Colorado Springs, 1968).

此时此刻，如下做法会令人愉快，即，将"心眼"(the mind's eye)
和"笔尖"(the point of the pen)引向诗节对应的旋律，并以寥寥
数语来标识出可使每节旋律听来相宜的音响要求，这样，谨慎的
歌者或许就能够辨别出诗节中因受调式影响而在和谐法则上发
生的各种变化，因为，某些调式固有一种组织诗节的方式，其音
调的变化总是以一种而且是同一种方式发生，除非这些变化在
中间或结尾时能被眼睛（通过谨慎观察和仔细辨别）预先扫见，
否则其旋律音调将会由一种调式转变成另一个调式。⑤

　　如往常一样，我们很难换位思考以便弄清楚奥勒良本人的思想。
然而清楚无误的是，至少在这里（如果说不是该论文的每处），这些话
语流露出了一种书面化和可视化的倾向。书写和阅读——不论对于
何种事物——备受召唤，以便帮助我们洞察和区分，而单靠记忆和聆
听则不足以胜任。目前尚不清楚这究竟是不是一种要靠眼睛来仔细
观察的音乐记谱法。但是无论怎样，在最古老的文献的传播过程中
诞生了记写音乐的谱法，而且，我们有足够的理由相信，它们部分是
起源于奥勒良的文本。而这也正是我们想要和《音乐手册》中的记谱
法进行对比的记谱方式和应用原则。实际上，这种比较就发生在第
十九章中，它的开头我们在上面已有引录。

　　有必要暂时离题来讨论一下在《音乐规训》最早的传播中所用的
记谱法。古希(Gushee)在文本中有七处罗列了纽姆图符，还有两处
他准备附录纽姆图符但实际上没有列出。⑥ 另有几个段落，其文本

⑤　"Libet interea mentis oculum una cum acie stili ad modulationes inflectere versuum, et
quae propria unicuique sit sonoritas toni in eius litteratura verbis pauculis indagare, uti
prudens dinoscere queat cantor varietates versuum in armoniaca vergentes tenores; quo-
niam quidem sunt nonnulli toni qui prope uno eodemque modo ordine versuum in suamet
retinent inflexione, et nisi aut in medio aut in fine provida inspectione aut perspicatione
antea circumvallerentur oculo, unius toni tenor in alterius permutabitur"(Aurelian, *Musi-
ca disciplina*, ed. Gushee, 118).

⑥　Aurelian, *Musica disciplina*, ed. Gushee, 27.

并未提到纽姆符号而是提到了一些演示（demonstration），这些演示中也许本该有一些纽姆符号但却没有出现。例如，在第十三章可以读到一段描述（节选如下）："由此发出了一个——不同于先前较低音响的——带有颤抖式音调变化的声音。"[47]但随后作者并未以谱例来回应这一判断。于是就有了如下一种可能性，即，瓦朗谢纳（Valenciennes）的原始资料是不完整的，而我们也没有奥勒良记谱法的副本。古希从传播的角度来评论这一可能性，但没有形成结论。[48] 他报告了自己感受到的一个印象：只有十九章给出的纽姆符号"是最初就有的"。至于原因，他援引了如下一个事实，即，只有这些纽姆符号是"文本所必需以便让读者理解的"，而且，他认为另外 5 个范例属于"古法兰克样式"（paleo-Frankish），而（十九章所列的）那些则不属于此种样式。[49] 在一次私下交流中，他讲述了他感受到的更多印象：十九章里的文本和纽姆符号有匹配的字体和墨水颜色，而在其他关于这篇论文的瓦朗谢纳原始资料中，所用的纽姆符号却不是这样。第十九章里文本所需的纽姆符号是较为简易的。有两个段落读来如下："第一副调式的旋律（用字母表示）包含了如下一些符号形态"[50]：

NO - E - A - NE

而"在交替演唱的诗节里，符号的形态则是这样的"[51]：

Et ex-ul-ta-vit spiritus meus

[47] *Ibid.*, 98.

[48] Lawrebce Gushee, "*The Musica disciplina* of Aurelian of Réôme": A Critical Text and Commentary(Ph. D. diss. , Yale University, 1963), 244—259.

[49] Aurelian, *Musica disciplina*, ed. Gushee, 27.

[50] "Plagis proti melodia in sua littera huiusmodi habet notarum fornlas" (*Ibid.*, 121; the neumes are reproduced in pl. I, 7).

[51] "Porro in versibus antiphonarum haec consistit figura notarum"(*Ibid.*, 122; the neumes are reproduced in pl. III, 5).

　　古希在其他章节里把这些纽姆符号视为古法兰克样式,并说它们并不只是在纽姆风格上有区别,他的这些观点强化了如下一种印象,即,其他纽姆符号是后来附加的,而且是被另一个叙述者附加的,只有第十九章里的纽姆符号才是原本就有的。从被引录的证据来看,上述说法可能是确凿有力的。那些是我将要称作"奥勒良纽姆符号"(Aurelian's neumes)的东西,它们并没有完全排除如下一种可能性,即,它们可以不同于奥勒良本人写在文本里的纽姆符号。我相信,由于我的解释仅仅依赖于这个微弱的标识,所以它并非是一个定论。这一组或那一组纽姆符号究竟是不是"古法兰克样式",这是一个能够引出有关分类法的有趣观点的问题,在此不宜展开。我只想聚焦于两组纽姆符号所共有的那些特征,以及那些为古法兰克记谱法(正如在文献中已然辨识出的那样)所共享的特征。[52] 首先,它们全都是"音位的排列"(Tonortschriften),就像汉德申[Handschin]所称呼的那样)。[53] 也就是说,它们都借助于页面上纽姆符号的纵向位

[52] Handschin, "Eine alte Neumenschrift"; Ewald Jammers, *Die Essener Neumenhand-schriften der Landes und Stadtbibliothek Düsseldorf* (Veröffentlichungen der Landes-und Stadtbibliothek Düsseldorf, i; Ratigen, 1952); id., "Die paleofränkische Neumen-schrift", *Scriptorium*, 7(1953), 235—259, pls. 26—27; Jacques Hourlier and Michel Huglo, "Notation paléofranque", *EG2*(1957), 212—219; Wulf Arlt, see Ch. 13 n. 32; Max Haas, "Notation:IV. Neumen", *MGG*² VII. 296—420(这篇文章是针对纽姆记谱法的通论性专题的推荐读物)。Handschin 将一部希腊语文本(记于 886 世纪前的 St-Amand 中的 Paris lat. 2291)的荣耀经的纽姆符号与奥勒良记谱法相联系(参见 Corbin, *Die Neumen*, 3. 37 n. 90 about the dating of the MS)。这个记谱法与奥勒良记谱法以及后来的古法兰克共有一些上文所描述的根本特征。它是能证明 9 世纪存在一种音高记谱法的若干证据之一。Handschin 还叙述了一些记载于手稿其他地方的纽姆符号(在第 87 页)。这是一本供神父使用的圣礼用书。荣耀经被记录在第 fo. 16ᵛ 处。在此之前,在 fo. 9ᵛ-15ᵛ 处,有一个清单列出了礼拜年内专用弥撒圣咏文本的开头部分,其中某些文本开头附上了纽姆符号。这些纽姆符号与荣耀经上面的那些纽姆符号属于同一种类型,用同一种墨水颜色写成。它们的功能被证明是为了区分那些开头相同的文本的旋律。就这样一项任务而言,一种音高记谱法的适用性是显而易见的,而且本书将这个荣耀经里的纽姆符号放在了一个不那么孤立的语境当中。这个荣耀经已经以纽姆谱姿态出现在了一本实用性书籍之中,难以解释的是,它竟然还伴随着音高记谱法。不过,可以理解的是,文本开头所用的那种记谱法,与记谱者将要在这部荣耀经正文里使用的记谱法是相同的。

[53] "Eine alte Neumenschrift", 78—81.

置来再现音高关系。然而,为了照顾那个方面,科尔班(Corbin)的如下发现必须被考虑在内:早期原始资料中的古法兰克记谱法在字符间距上比晚期的更精确。[54] 其次,古法兰克记谱法并不使用 virga[幡形符或斜杠符],不论是作为单个音符还是在复合性的纽姆符号中。我在第十三章曾说明过,使用 punctum 或 tractulus[点状符或短横线]来记写单音是古法兰克记谱法早期的一个特色,这个特色与另一个特色——“图符间隙均等”——密切协调。再次,所有例证中使用的纽姆符号——不光第十九章,也在别处——也都被用在了具有古法兰克书写风格的原始资料中(但反过来却不然)。在晚期(10世纪或 11 世纪)的古法兰克资料里所增加的是 oriscus[单音纽姆]、quilisma[多音纽姆]和 liquescents[流音纽姆]。[55] 在晚期古法兰克风格的原始资料中,使图符间隙趋于精确的这一匠心正在式微,注意到这一点是非常有趣的。简而言之,就幸存的资料来看,奥勒良记谱法和古法兰克记谱法很少有本质上的共同特征。在奥勒良记谱法的后续发展中,它丧失了它原先在指示音高关系方面的精确性,就像它获得了在指示表演细节方面的重要性那样。[56] 与此同时,其应用目的发生了转变:从应用于教学(用于区分音高模式),转而应用于“再现”礼拜文本的旋律进行的各个方面。这是一个标志性的转变。

　　奥勒良记谱法,就像《音乐手册》中的记谱法一样,也用于显示音高关系,进而教会读者区分音高模式。作为一种纽姆记谱法,它伴随着音节的逐个行进而描述了诵唱时的人声运动。虽然《音乐手册》中的记谱符号是那些音节本身,然而,通过将那些音节按照一种可视的、能显示相互关系的音位间距来排列,音节的运动轨迹被显现了出来。此处的纽姆符号——它们仅仅是定位标记,如同《音乐手册》中

54　Corbin, *Die Neumen*, 3. 77.

55　See e. g. The diplomatic facsimile from Paris lat. 17305 in Corbin, *Die Neumen*, 3. 78—9.

56　Susan Rankin 提供了另一种解释:他认为古法兰克记谱法是源于如下一种书写实践,即用一套标准的字符模型(这些字符亦为第十三章术语表中提到的那些手稿所通用)把旋律的线性运动形象地描摹到纸上。

的唱词音节那样——与唱词音节相互结合，通过音位间距来描述它们的运动。旋律是什么？旋律如何被可视化地再现出来？这两个问题背后的支撑性概念其实是一样的。

奥勒良没有尝试去确立一种音高概念。尽管他似乎懵懂地意识到了音乐-语言之间的平行（如《音乐手册》里显示的那样）⑤，但在实践中，这个意识没有发挥作用。他并没有把旋律看成一个从单音次第建构出乐句的合成性概念。由此反映出如下一个事实：他只是在描述一种实践，而不是要建构一个公理化的体系（对此他几乎不能胜任）。有一个来自语法传统的概念于他而言具有"主题"意义，那就是"声调"[accentus]的概念，它指的是人声为了清晰发音而表现的抑扬顿挫。他对于旋律概念的理解集中于"运动"（movement）——也有时是"声域"（tessitura）——而不是"音高"，就像他的记谱法所要再现的也是人声的"运动"那样。只不过碰巧他的纽姆符号具有一定程度的精确性（正如音高模式的细节是他所要描述的主题那样），于是才允许我们对细节进行区分。

在那篇古罗马论文《艺术语法》（*Ars grammatical*）——这篇论文流传到了加洛林王朝——中，"声调"这个术语——其意义与"语气"（tonus）相近——所指涉的是说话时提高或降低嗓音。有三种"语气"或"声调"是非常明确的：acute[扬]，指语气上扬；grave[抑]，指语气下降；circumflex[先扬后抑]，指语气先上扬再下降。声调既可以指语气本身，也可以指表示语气的符号：╱ 或 ╲ 或 ⌃。⑧ 虽然拉丁语早已不再使用对一个正常音高做声调变化的方式来说话了（实际上在罗马时代已经不这么说了）⑨，但是，声调概念及及其术语学在中世纪却极为流行，甚至不单是在音乐书写领域流传。在绝

⑤　"Et quomodo litteris oratio, unitatibus catervus multiplicatus numerorum consurgit et regitur, eo modo et sonituum tonormque linea omnis cantilena moderatur"(ch. 8; *Musica disciplina*, ed. Gushee, 78).

⑧　相关文献读物请参见 W. S. Allen, *Vox Latina* (Cambridge, 1978), ch. 5, "Accent".

⑨　*Ibid.*, and A. Schmitt, *Musikalischer Akzent und antike Metrik* (Orbis antiquus, 10; Münster, 1953).

大多数情况下,该术语并不局限于它在韵律学方面的原初意义,而是被用于有关嗓音运动及区分高低音调的语境中。如果要赋予一条完整旋律的声域位置以特征,那可以这样说:"这些交替的诗节要尽可能压低音调来唱,上面标注了下抑的语气符号(a grave accent),因此通篇需要低声轻唱。"⑥不过对于一首特定圣咏中某个音节的语气变化,可以用下列术语来描述:"在 *Gloria patri et filio et spiritui sancto* 一句中的第四个音节 pa-上,如果它是长音,就像这同一个音节处于该发长音的音节位置时那样,那将使用上扬的声调。"⑥汉德申追踪并研究了这样一些段落,而且他能够用自己的术语——*acutus accentus*[声调上扬]和 *circumflexion*[先扬后抑]——确定奥勒良似乎已在头脑中想过的那种旋律语气的变化。他误以为奥勒良是在定义纽姆符号,而实际上,正如科尔班评说的那样,奥勒良所关心的正是纽姆符号对旋律变化的指涉问题。⑥

声调概念可能同时是与标点符号交叠并用的。

在 9 世纪,希尔德玛(Hildema,大约是来自考比耶地区的一名修士)写信给贝内文托(Benevento)的伍索(Ursus)主教来讨论阅读的艺术……说散文经(prose)被以三种点号分隔开来,并附言道:"请莫怪我在这个句子里加了一个声调上扬的记号,因为,正如我从博学者身上受教的那样,在如下三个地方运用如下三种声调变化将更为合宜:在构成整句(*sententia*)的义群(*sensus*)之间使用下抑的声调(*grave*),在义群内部使用上扬的声调(*acute*),而当所有义群完满时则用扬抑并用的声调(*circumflex*)。"⑥(由此我们推断,贝内文托主教应该是在 9 世纪从

⑥ "Versus autem harum antiphonarum totus in imo deprimitur gravisque efficitur vocis accentus, et simul totus gravi canitur voce"(*Musica disciplina*, ed. Gushee, 101).

⑥ "Quarta post haec, hoc est: 'Pa-', si producta fuerit veluti haec eadem syllaba quae positione producitur, in ea acutus accendetur vocis accentus"(*Ibid.*, 119).

⑥ Handschin, "Eine alte Neumenschrift", 71, and Corbin, *Die Neumen*, 18.

⑥ Parkes, "Medieval Punctuation", 128.

考比耶地区接受了标点法这一对他来说尚属新闻的学说,而如果拿这一推论与罗尔[E. A. Lowe]的发现做一个比较,那将是非常有趣的:罗尔发现,意大利南部在 9 世纪从加洛林王朝北部引进了标点法。[64] 对此下文还将有更多论述。)

"教会声调"(accentus ecclesiastici)这一学说详细描述了需被执行的旋律声调的变化,以与教会文本在朗诵过程中的标点符号相对应,与此同时,"声调"与"标点"的联系变得越来越明确和具体。与此相应的正规学说似乎起源于 15 世纪,不过希尔德玛信中所说的实践大抵与此类似。然而关于教会声调,还有更多话可说。

中世纪著述者所使用的声调概念反映了他们将旋律看作一种人声运动,并将旋律和语言理解为一个连续体的基本观念。从一般意义上来说,他们的概念与古人的概念并没有本质区别。这一概念的悠久历史或许是得益于它在持续被应用,虽然在应用过程中也确曾对它的原初意味有过实质性的偏离。但是当一个中世纪著述者说到声调时,我们绝不能假设他头脑里想到的是罗马文法学家笔下的那种韵律学意义上的声调,这两者间的意义关联非常微弱。至于现代相关文献对声调的论述,下文还将述及。

从《音乐手册》和《音乐规训》的记谱法中我们可以推导出一种同时适用于两者的观念,它关乎音乐记谱法的实质、目的和运作方式。它通过音位距离来描述声音运动,如同在陈述一篇文本的音节那样。它发挥功能的原理是:将音位距离再现为写在书面上的纵向维度,并且标记出声音所飘落的位置(音高),具体有两种情况:一种情况是以音节本身来标记,另一种情况则是以点号(points)或轨迹线(traces)来标记,记写时使它们与下方的唱词音节对齐。当一个持续着的音节对应于不止一个音时,记谱者须让音符显得连贯。在两种情况下,记谱法的任务都是要最大程度地显示记谱法体系所允许的以及歌唱

64　Lowe, *The Beneventan Script*, 228.

实践所需求的(并非所有实践都要求记写出音高模式的全部细节)音节的高低变化。在两篇论文中,记谱法的主要目的都在于支撑对教学手册中所示音高体系(或音高模式)的解释(或描述),记谱法是教学手册(pedagogical tracts)的必不可少的辅助工具。

虽然从理论上说,对音乐-语言对应关系的再现并非记谱法功能的本质,但却是记谱法肇始时不可或缺的组成部分,这么说有两个理由。其一,"音乐是什么"这一概念自然地包含着"语言",因为这里所说的不是指学科意义上的音乐(musica),而是实践中鸣响着的音乐,一言以蔽之,也就是"圣歌"(cantus)。其二,音乐论文的写作常规就是示范一种现行的实践(在此就是指教会的圣咏),正如音乐论文所效仿的语法论文也是要示范言语实践那样。

在早期的西方书写体系中还或多或少有几种精确的音高记谱法,这似乎与已被广泛接受的历史观相悖。于是,彼得·瓦格纳(Peter Wagner)在"音位间距记谱法的起源"(The Beginnings of Diastematy)一章的开头说:"音调的不确定性(仿佛我们必须这样推测)从一开始就与拉丁的纽姆符号相伴随。"[65]他把这个称为"拉丁纽姆符号的问题"(the problem of the Latin neumes),并从最初调整纽姆形状以适应谱线间隔这一原始理念开始,追溯了音位间距记谱法的发展脉络,他将这脉络视为解决上述"问题"的历史过程。此处(以及在所有其他地方)瓦格纳牢牢紧握着进化论观点——这进化论更多是拉马克的(Lamarckian)而不是达尔文的(Darwinian)。基于这一观点,记谱法被认为是从非常不确定的状态单向度朝向完美状态不断前进的。他没有在这种语境下解释《音乐手册》和《音乐规训》,此处他对这两部文献的评述恰与他的叙述背道而驰。此外他还注意到,不论是在北方还是在南方区域,音位间距记谱法在纽姆书写史上都处于非常早期的阶段。他证明,为适应谱线间距而改变纽姆形状的这一观念至少在 980 年已非常明显,又说"定向性原则"(the prin-

[65]　Peter Wagner, *Einführung in die gregorianischen Melodien*, ii: Neumenkunde, 258ff.

ciple of directionality）⑯在 10 世纪艾因西德伦修道院图书馆的手稿 Einsiedeln,Stiftsbibliothek,121 中已很明显,而且,986 年的考比耶地区已经开始使用谱号线(clef line)。

在参考古法兰克书写风格的同时,汉德申和豪列尔/于格洛(Hourlier / Huglo)都强调了瓦格纳所强调的东西,即,音位间距记谱法出现于音乐书写史上的早期阶段。⑰ 但实际上,这一点还需要说得更透彻些:音位间距记谱法,或称"基于图标原则的音高记谱法",与西方音乐书写本身一样古老。这一点如何与瓦格纳所证明的——他认为记谱法的总体趋势是从只能指示方向的原始状态过渡到可见于洛林(Lothringian)、阿奎丹尼(Aquitanian)、意大利等原始资料中的能够精确表示音位间距的先进状态——相一致? 如何与科尔班观察到的音位间距记谱法在古法兰克书写历史中的衰落,以及我所记述的在法兰西、意大利、英格兰书写本中广泛强调更为形象的"图标性"(iconicity)相一致? 这些论点不能被吸收为一种情节单一的连贯叙述。10 世纪和 11 世纪的图标性并不是从 9 世纪生长而来的,它是书写的一个发展,而这种书写起初并不关心音高如何显示。另一方面,"古法兰克书写风格"这一标签涵盖了诸如奥勒良手稿以及 Parris 2291 手稿的那种笔迹,它们的进一步发展,会因专注于歌唱旋律实践的其他方面而忽略对音高维度的指示。

早期音乐书写的出现似乎是起源于两种不同的驱动力,或者说,是源于两项不同的事务:其一是为音乐论文提供谱例(由此需要一个

⑯ 我之所以要使用"定向性"(directionality)这个术语,是因为我在"The Early History of Music Writing in the West"一文中提到了在页面上以较高和较低位置来记写较高和较低音的这种再现方式。而且我将这种方式与音位间距记谱法(diastematy)区分开来,后者指的是,借助于纽姆符号在纵向层面上成比例的间距来再现音程。由于对如下一个常识的无知已经导致了很多混淆,即,通常一个书写员所要显示的全部内容就是方向(direction),而这也正是阅读者唯一需要的东西。只指示方向而不精确定位间距,不等于说音位间距记谱法就是糟糕或粗陋的,这是两回事。下文将引出具体例证。

⑰ Handschin,"Eine alte Neumenschrift",71; Houlier and Huglo,"Notation paleofranque",213.

音高体系），其二是为文本（主要是教会文本）的歌唱提供一个书面性的再现物。⑱ 但是，再现歌唱的原则是什么呢？ 在记谱法的本质中有两样东西是显而易见的：其一，存在于纽姆图形和（当出现纽姆时）单音书写（例如 ✐ 和 *clamabo deus meus* ）中的指向性提供了音高轮廓的信息；其二，作为记谱法元素的纽姆符号提供了有关旋律、语言协调互应的信息。然而通过研究记谱法的用途，以及当时代对诵唱实践的描述，我们还可以更深刻地认识到记谱法在表演情境中所扮演的角色。

与此相关的最有价值的描述仍然是由奥勒良提供的。他的方案是通过描述体现调式的圣咏来归纳出调式的特征。通常，他的描述能够同等程度地体现旋律的音高组织以及旋律的歌唱方法。由于他在定义各调式的特征时纳入了一些只可能是脱胎于表演实践的定性化特征，故而我们会不由自主地推测，他的旋律概念必定包含着表演的因素。举例来说，一段以教会第五调式写成的升阶经（gradual）并不是仅仅包含了某种音高序列而已，它还必须以某种特定的方式来诵唱，这两个方面是从属于那种特定类型的圣咏所具有的不能分割的一体化特征。而且，既然奥勒良描述的某些定性化特征在随后问世的论文里以记谱法形式被十分具体地再现了出来，那我们就不得不再次推测：这一理念并不是他所独有的，而且，那些定性的方面应该是早在纽姆谱被发明和应用（用于再现那些定性的方面）之前，就已然确立在了表演传统之中的。

在第十九章论及教会第三调式时奥勒良写道："以进台经（intro-its）的诗节 *Gloria Patri et Filio et Spiritui Sancto* 为例，聪明的歌者会明智地察觉，如果对'三圣名'（threefold name）⑲的称颂是被完整唱出来的，那么在两个地方，即第 16 个音节（Sanc）to，以及向后第 14

⑱ 在 tonaries、other lists（诸如 Paris 2291）甚至某些圣咏卷册等其他文献中，第一种类别也可以宽泛地包含说教的功能，但此处我只讨论具有教学性质的论文。

⑲ ［译注］指圣父、圣子、圣灵。

个音节(Sem)per 上,你要制造出三个迅速的拍点,就像用手势在打拍子那样。"⑦这个描述似乎像一个图形,这图形须被记写为一个包含三个音的纽姆符(tristrophe),而且,在四份手稿中,上述两个地方都被标记了那个纽姆符号。⑦

又如,当奥勒良在第十三章描述以第四调式写成的两段交替圣歌时,他写道:在这些诗节中的某些字节上"要发出颤抖和上升的声音"。⑦ 在描述用同一调式写成的升阶经(*Exultabunt sancti*,如今被归为第二调式)段落时,他写道:"在 *Cantate Domino* 这一句中,在第一个较长的旋律(这段旋律所配的是 *Do-* 这个音节)之后,跟出了另一条旋律(它对应的音节是 *can-*)。这条旋律应是被灵活重复的,其中有一个声音(但不是第一个低音)是要用颤抖的语气发出的。"⑦

这些描述精确到足以辨认乐段的出处。例 14.1 显示,它似乎在关于纽姆谱升阶经(*Graduel neumé*)的早期德语文献 St. Gallen 339 和 359,Einsiedeln 121,Bamberg lit 6 中得到了传播。*Exultabunt sancti*[圣者将会欢呼]这段旋律与 *Justus ut palma*[正义者像棕榈茂盛]的旋律属于同一种类型,而且同样的记谱符号也被发现与许多伴随同类旋律的其他文本一道流传。似乎这种谱式适合于这种类型,而不只是适合于这首圣咏。

当第十九章论及教会第一调式时他再次写道:"在交替圣歌的诗节中,如果它包含 12 个音节,比如 *Magnificat anima mea Dominum*

⑦　"Versus introitum: Gloria patri et filio et spiritui santo. Sagax cantor, sagaciter intende, ut si laus nomino trino integra canitur, duobus in locis scilicet in xvi syllaba et post, in quarta decima, trina ad insta manus verberantis facias celerum ictum"(Musica disciplina, ed. Gushee, 122—123).

⑦　Bamberg lit. 5; Einsiedeln 121; Kassel Q theol. 15; Paris lat. 9448. 我感谢 Helmut Hucke 允许我分享他对进台经赞美诗记谱法的调查结论。

⑦　"Versus istarum novissamarum partium tremulam adclivemque emittunt vocem"(*Mjusica disciplina*, ed. Gushee, 97).

⑦　"in ejusdem versu 'Cantate Domino', post primam modulationem maiorem quae fit in 'Do-', subsequente modulatione altera, quae fit in 'can[tivum]', flexibilis est modulatio duplicata, quae inflexione tremula emittitur vox, non gravis prima sonoritas ut inferius monstrabimus"(*Ibid.*, 98).

[我的灵魂颂扬上主]这一句,第一个音节 Mag-要发音饱满。第二个音节-ni-要级进上行(*alte*)。第三、第四个音节-fi-和-cat-要被控制在中声区(mediocriter)。⑭ 诸如 *alte*[升高的]和 *mediocriter*[中间的]这样的形容词在此教人联想到重要字符(litterae significativae)缩写而成的'术语'(在此它们分别简写为 a 和 m)。"⑮这两个术语连同 *sursum*(缩写为 *s*,升高)、*iusum*(缩写为 *i*,放平)和 *tractim*(缩写为 *t*,放慢)等其他术语在整篇论文里贯穿使用,而且它们构成了奥勒良使用的另一种描述性的术语类别,这些术语被转译成了记谱法符号。

可以肯定,在奥勒良的文本中有许多描述性语言是与纽姆符号或重要字符不对应的。想要用简洁的符号来捕捉旋律的全部实质,这几乎是不可能的。但清楚的是,旋律的概念迫使表演和音高(这两方面同等重要)都趋于"定性"。在早期的记谱法体系中,某些"表演"的方面被体现了出来,在最早出现的某些记谱法中,"提示表演"比"标记音高"更重要,这些事实确证了上述概念是被广泛认同的。

我要引入一个类比,不是为了提示一种事实性的关联,而是为了帮助我们消化有关这一概念的想法。在印度的古典音乐中,任何一个拉加(raga)中的某一个音(svara)都被认为是位于 12 个抽象理论化的音位(pitch positions)之中。"不过,另外,在一个音乐语境内使用自然音级是有特定方式的,这方式可被概括地命名为 *gamaka*[装饰音]、*lāg*[奏法]、*uccār*[标点]以及其他方式。有时候,通过参考一个熟知的拉加,就可以非常轻易地选定使用某个音级的方式。"⑯

从 9 世纪末期开始,我们可以清楚地确认,表演风格被当作是旋律诵唱的不可分割的部分,而且在最古老的记谱法中,表演方式还被

⑭ "Porro antiphonarum versus, si duodenarium in sese continuerit numerum, ut hic:*Magnificat anima mea Dominum*, tunc prior, id est "Mage-"pleum reddit sonum. Secundam videlcet "-ni-", alte scandetur. Tertia vero et quarta, id est "-fi" et "-cat", mediocriter tenebuntur"(*Ibid.*, 120—121).

⑮ See Wagner, *Neumenkunde*, 235.

⑯ Harold S. Powers, "India, Tonal Systems", *The New Grove Dictionary*, London, 1980, ix:91—98.

编成密码。于克巴尔德（Hucbald）在《谐音原理》（*De harmonica institutione*）中抱怨纽姆符号在显示音高体系方面的不完备性，并提议使用字母谱来达到这一目的，"然而"，他写道：

谱例6.1：格里高利升阶经：*Exsultabunt sancti*［圣者将会欢呼］，由罗马的奥勒良描述，取自《纽姆谱升阶经》（*Graduel enumé*，499）。

　　常用的音符（指纽姆符号）没有被认为是全然多余的，因为，它们被认为在以下方面十分有用：显示旋律的快慢速度，提示什么地方的音响需要用颤抖的声音歌唱，或者，多个音响如何被合成一组

或彼此分离,以及,根据某些重要文字,什么地方需要在音节上安排抑扬顿挫,将声调压低还是升高,以便与某些文字(可设想为重要术语)的意义相对应——对于这些事项,更为科学的符号(指表示音高的字母)什么都显示不了。因此,如果这些小字母(我们将其接纳为一种音乐记谱法)被放置在常用音符(纽姆)的上方,逐音逐句,那就会清晰地看到对歌唱真相的完整无瑕的记录,要有一套符号来显示每个音需要高多少或低多少,其他符号来告知如上所述的表演中的变化,若非如此,便不可能造就有价值的旋律。⑦

　　于克巴尔德可以区分出这些不同的功能并为它们配以不同的符号,这反映出在维系表演的记谱法观念中发生了一个巨大的转变。对于这一转变,不久还会提到。在 11 世纪,规多·阿莱佐(Guido of Arezzo)仍然强调纽姆谱所发挥的表演功能:"声音如何变得流动,它们是该连贯着唱还是分离着唱;哪些音需要延缓和颤抖,哪些音需要加快……借助于简单的论述,所有这些都可以在纽姆图符的外形中得以显示,如果纽姆图形能合理适宜地被小心组合在一起的话。"⑦⑧
　　奥勒良对纽姆和字母——有时它们被误导性地称为"装饰音"(ornamental)——所代表的具体含义的描述,在时间上显然早于现存

⑦　*Hucbald, Guido, and John*, 37. "Hae autem consuetudinariae notae non omnino habentur non necessariae; quippe cum et tarditatem cantilenae, et ubi tremulam sonus contineat vocem, vel qualiter ipsi soni iungantur in unum, vel distinguantur ab invicem, ubi quoque claudantur inferius vel superius pro ratione quarumdam litterarum, quorum nihil omnino hae artificiales notae valent ostendere, admodum censentur proficuae. Quapropter si super, aut circa has per singulos phthongos eaedem litterulae, quas pro notis musicis accipimus, apponantur, perfecte ac sin ullo errore indaginem veritatis liquebit inspicere; cum hae, quanto elatius quantove pressius vox quaeque feratur, insinuent; illae vero supradictas varietates, sine quibus rata non texitur cantilena, menti certius figant."

⑦⑧　*Strunk's Source Readings*, 214. "Quomodo autem liquescant voces, et an adhaerenter vel discrete sonent. Quaeve sint morosae et tremulae, et subitaneae, vel quomodo cantilena distinctionibus dividatur, et an vox sequens ad praecedentem gravior, vel acutior, vel aequisona sit, facili colloquio in ipsa neumarum figura monstratur, si, ut debent, ex industria componantur."

原始资料的任何相关记载。如果从表面价值理解，那么他的描述就意味着圣咏的表演方式是与口头语言的表演传统密切融合的，纽姆符号的发明——我们随后将会发现，说"改适"（adapted）比说"发明"（invented）更可能符合实情——就是为了把口头实践再现出来；一套体系化的纽姆符号就是一份特殊意义上的操作指南；《音乐规训》的写作，以其广泛的功能（而不仅仅是为了区分音高模式），标志着一种记谱实践的隐约发端（*terminus post quem*）。（而于克巴尔德的论文则标志着一种记谱实践的昭然确立[*terminus ante quem*]。）

对于这些证据，我们能够信以为真吗？ 如下几个原因似乎暗示着一个肯定的回答：

其一，在一篇出于"实用"目的（为了帮助歌者区分出旋律类型）而非"批评"或"审美"目的的论文里，如果歌者已经习惯于阅读一份信息翔实的乐谱，那么记录着同样信息的话语描述就会被认为是多余无用的。

其二，曾有人设想，看了论文的人将能够从描述中辨认那些被描述的圣咏和段落，他们曾经听过这些文本的诵读，而且，为了理解，他们必须已经把圣咏铭记在脑海。语言的目的是为了唤醒他们的记忆。他们不需要像我们那样去查阅这些描述，并把奥勒良的描述与一个包含记谱的版本相对比。

其三，奥勒良清晰的语言表述确证了以下事实："尽管任何人都可以歌唱，然而，除非他通过记忆把涉及各种调式的所有诗节的旋律，以及交替圣歌、进台经、应答诗篇的调式与旋律差异都铭记于心，否则便称不上完美。"[79]出于同样的意图，他重申了塞维利亚主教伊

[79]　"Porro autem, et si opinio me non fefellit, liceat quispiam cantoris censeatur vocabulo, minime tamen perfectus esse poterit nisi modulationem omnium versuum per omnes tonos discretione[m] que tam tonorum quamque versuum antiphonarum seu introituum necne responsorium in teca cordis memoriter insitum habuerit"（*Musica disciplina*, ed. Gushee, 118）. 不能解释的是，尽管如此，Kenneth Levy 仍然写道："纵览奥勒良对那些篇目的描述，不太像是一个穿越记忆库的卷轴。"（"Charlemagne's Archetype of Gregorian Chant", in *Gregorian Chant and the Carolingians*, 92）此话也是说，奥勒良期待主唱者（指挥者）所能学到的东西并没有实现，我们不清楚 K. Levy 如何知道这一点。尽管如此，真正要紧的是奥勒良期待主唱者（指挥者）通过记忆来履行职责。

西多尔的格言:"缪斯女神们——音乐正由此得名,而且据说也是被她们发现的——被宣称为朱庇特之女,并说她们是掌管记忆的女神,因为艺术除非被铭记于心,否则便消逝无踪。"[80]

奥勒良必定是把歌唱实践当成了一种口头传统,他基于推测、惯例以及由此唤起的期待来撰写他的论文。他本人在第十九章里也用记谱法来作示例,但这一做法并不对如上所说构成否定。它使用谱例只是更好地吸引人们在简单的只能勾勒出一点点旋律细节的音高记谱法与完整的服务于一种表演实践的纽姆体系进行对比。它也强调了如下一个事实,即,一种书写体系的存在并不妨碍一种口头传统的继续存活,无论在文字中,在音乐中,还是任何一种文化中都是如此。

还有一个事实也很要紧,埃瓦尔德·雅默斯(Ewald Jammers)最早注意到这个问题。[81] 9 世纪教会文本集册中所用的纽姆规则全是为司祭或助祭所设,而没有一项是为主唱者或学者所设。而主唱者和有学问的歌唱者恰恰是奥勒良所关注的对象,而在 10 世纪之前,我们并没有发现标注有记谱法的样本。奥勒良在 9 世纪描述的实践,以及 9 世纪被记谱法标注了的实践彼此互补,共同构成了教会圣咏的整体。说前者在奥勒良写作的年代里是一种口头传统,这似乎是可能的。而说后者在第一次音乐书写浪潮中被记写了下来,这究竟意味着什么呢? 这个问题将会被进一步讨论。

《音乐规训》这篇论文是为处于口头传统中的歌唱者而写的。它既是第一份也是最后一份此类文献。与《音乐手册》相比,《音乐规训》很少被抄写和评论,而这本身是一个证据,表明音乐的文化经济发生了一次变革。[82]

[80] "Dicebantur autem Musae, a quibus nomen sumpsit et a quibus reperta tradebatur, filie Iovis fuisse, quae ferebantur memoriam ministrare, eoquod haec ars, nisi memoria infigatur, non retineatur"(Ibid., 61). Isidore, *Etymologiae*, 3. 15—16.

[81] 参见他的"Die Entstehung der Neumenschrift", in *Schrift, Ordnung, Gestalt: Gesammelte Aufsätze zur älteren Musikgeschichte*, ed. Reinhold Hammerstein(Neue Heidelberger Studien zur Musikwissenschaft, 1; Berne and Munich, 1969), 70—87.

[82] Aurelian, *Musica disciplina*, ed. Gushee, 14.

奥勒良的描述,以及与那些描述相对应的谱例,提供了关于一种表演实践被转录成书面形式的非常具体的实例。它意味着,记谱的符号已经被发明或成功转型,其任务在于提示音乐细节,就像奥勒良用描述来提示音乐细节那样。即便事实上不是前者跟随后者发生——也就是说,即使奥勒良没有意识到别处的记谱法实践,或者,即使说瓦朗谢纳手稿(Valenciennes manuscript)中缺乏奥勒良在论文中所标写的纽姆图符(作为对描述的补充)[83]——描述和纽姆性的转录也仍将会是对应关系。无论如何,我们从《音乐规训》中知道了早期记谱法(除音高记谱法之外)的任务之一在于,标识出表演实践中定性的方面,这些方面可以同等程度地像音高模式那样描绘出不同圣咏类型的典型特征,而且也是口头表演传统的组成部分。从中我们还可以获知,记谱法再现的是作为表演的圣咏,也就是说,它所再现的是一种"事项"(event)而非"对象"(object),尤其不是包含着音高序列的对象。

在 9 世纪众多被应用的记谱法范本当中,除了由混合性纽姆图符所勾勒的轮廓外,没有一个是把传递音高信息当作首要任务的。[84]但确实存在一些流音纽姆(liquescent neumes)以及 11—12 世纪的纽姆符图表中所附的差不多所有的专用符号:apostropha[将末尾的元音切分成几个重复且强调的部分]、oriscus[将一个单音唱成波音,与其上方的非自然音级交替]、pes quassus[颤抖上升或斗折上行]、gutturalis[喉音]、virga strata[第二音缩短,这个术语是当代的,但符号是中世纪的]、pressus[前一个音平行拖长再下降到临近的低音上]、quilisma[先颤抖(或波动)再上升的两音或多音]。[85] 有关音高

[83] Gushee 在他的博士论文"The *Musica disciplina* of Aurelian of Réôme"第六章里论及了这样一种可能性。

[84] 这是事实,尽管单个的 virgae 和 puncta 会被记写在高度略不相同的水平线上,仿佛要映照出一个轮廓。我们不能据此推断其原始意图在于传达音高信息。它们最多能提示出方向,这种提示既不稳定也不精确,因而不可能真正表示出音位的间距(diastematic)。但是也没有证据表明它们不过是书写之手的无意识的动作,他比照歌唱时的旋律轮廓来书写。我们很快就会看到这样的例子;另一方面,记谱法上的差异也很明显。

[85] 参见 Huglo,"Les Noms des neumes"。

模式细节的知识得益于歌唱者对旋律和旋律类型的日积月累的记忆储备。记谱法引导他将语言转变成旋律，并正确地演唱出旋律中的转折。但即便是这样一种使用方式，可能也表明了记谱法的意义在某些方面之间存在明显的区别，就像"装饰性的纽姆符号"（"orna-mental"neumes）这一术语所体现的区别一样。很可能看到，比如说，一个确定音节上方的 tristrophe 或 quilisma 能够在歌唱者在头脑中联想到演唱时的调式及旋律细节。（由此，tristrophe 所指示的不仅是一个快速唱三下的音，而且还是一个高半度的音。quilisma所指示的不仅是一个以颤抖的声音来唱的音型，而且是一个以三个音——多数情况下要经过从全音到半音这样的音程进行——来上行的音型。）对相关材料的这种回想，是一种众所周知的回忆现象。说音高符号在早期纽姆体系中是首要的，而那些"装饰性"的方面所给出的则是一些次要和偶然性的信息——这种观念或许太过于现代而不能轻信。

　　纽姆体系显示了音乐和语言之间的最亲密的关系，而该体系的一个根本属性是区分其纽姆字符带不带流音符（liquescent）。流音（notae liquescentes）和半元音（semivocales）这两个名称——取自纽姆图表——是从拉丁语语法论文中的字母分类体系中借用的术语。这些语法论文⑥习惯于将拉丁语字母分为两类：一类是元音字母（a，e，i，o，u），如此称呼是因为嗓音要通借助这些字母来发声；另一类是辅音字母，如此称呼是因为它们只有和某个元音联在一起才能发响。辅音字母也有两类：一种是全辅音（mutae），它们自身不能发声，因此是哑音（b，c，d，g，h，p，q，t），另一种是半元音（semivocales），它们可以传送一个声响，但并非完整的声响，因此，它们需要得到一个前置元音的辅助。（半元音字母是 f，l，m，n，r，s，x，最后一个字母的实际发声效果是 ks，其中第二个元素是半元

⑥　相关段落刊印在 Heinrich Rreistedt, "Die liqueszierenden Noten des gregorianischen Chorals:Ein Beitrag zur Notationskunde"(diss. , University of Fribourg,1929).

音。)元音和半元音合起来构成了现代所谓的"连续音"(continu-ants)，因为它们的发音可被延持。还有几位学者认为元音和半元音的区别在于：后者不能单独构成一个音节，而前者可以。最后，有几个半元音字母被称为流音(liquidate)的亚种，如此称呼是因为它们的发音不够硬朗，在说话时会被黏连，从而将自己"伪装"成辅音。

元音和半元音(而且只有它们)正是由于其连续音的特质而具有了可唱性。实际上，每个纽姆图形都是一个指示发音的符号，提示你将连续音唱成某一个或多个音高。若顾名思义，则流音或半元音(这两个名称似乎同义)是记写在半元音上方的纽姆符号，而所有其他纽姆符号都是记写在元音上方的(而在全辅音上方，很显然，是不记写纽姆符号的)。我相信这一推断在根本上是正确的，而这一区分也就是流音纽姆的核心意指所在。自9世纪以来的实用性原始资料证明了这一区分，它似乎从一开始就是纽姆体系的基本属性。我们对于该术语所扮演角色的上述印象，可以被如下事实进一步强化：在11世纪《弥撒升阶经圣歌集》(Montpellier H. 159)的字母谱中，流音的意义是被若干个用弧线连接到一起的字母(示意出一个半元音单位)来记录的：

dg		gff		d͜ g		gff
ce	—	le	—	bran	—	tes

无论这一符号对圣咏的表演细节发挥着什么样的指示意义，区分流音纽姆与非流音纽姆都是该体系中一个内在固有的品质，该体系再一次把纽姆显示为指示语言性差异的符号。由于此例中所说的这种区分，被清楚地描述在拉丁语语法论文里，所以，流音纽姆的存在似乎表明，纽姆体系是作为一个近似于"艺术语法"(Ars grammat-ical)的东西被发明的，这就构成了支撑"纽姆谱发明于加洛林王朝时期"的另一个强有力的证据。

敦·默克里奥德(Dom Mocquereaude)在他的一篇文献中概括性地论述了流音纽姆出现的语音学环境，这篇文献被广泛征引，目前

仍是针对这一论题的标杆性权威文献。[87] 默克里奥德在文中为流音纽姆假定了四个应用条件：其一，当两个或更多辅音字母直接连续时；其二，当辅音 m 和 g 出现在前置元音 e 和 i 之后时；其三，当出现双元音 au 和 eu 时；其四，当元音 i 出现在另外两个元音之间时（相当于现代所用的 j）。流音纽姆只被记写在唱词音节的上面，而不是出现在无词的花唱性拖腔（melismas）里面。如果在同一个音节上出现了多个纽姆图符，那么，如果其中有流音纽姆的话，它只可能是最后一个。也就是说，无论这些流音纽姆指示什么，它都只对末尾音节的发音产生影响。

默克里奥德的理论核心是，流音纽姆表示在辅音之间的两个音节中插入一个非重读的元音（a schwa vowel），这个元音被唱得很短，本质上像是个装饰音。这一观念在梵蒂冈版的流音纽姆符号（♪）中有所体现，在现代常规中人们习惯于把流音纽姆的最后几个符号抄写成装饰音，这便是上述观念的遗存。

弗莱斯代（Freistedt）对出自圣咏升阶经 St. Gallen 359 中的证据——这是默克里奥德的立论之基——进行了重新审视，从中看出了具有批评性的两点新意：其一，他认为条件二和条件四是仅仅是对一个更普遍的情况的局部性描述，这一更普遍的情况便是，流音纽姆可被记写在下列任何字母——l, m, n, r, t, g, i 之上，只要它们的前面和后面都是元音；其二，他认为在 St. Gallen 359 中的 3500 个流动纽姆中，有 2452 个是当两个或多个连续辅音中的第一个是流音时发生的（至于其他情况，则大多出现于当流音 l, m, n 的前后都是元音时，如上述第一点所说）。换言之，默克里奥德认为导致流音纽姆出现的原因在于辅音的连续，而在他列举的大多数例证中，连续辅音中的第一个总是流音。这种情况构成了一个大的群组，与之相伴的另一个群组是，流音纽姆被记写在前后都是元音的、单个儿的流音性辅音字母上方。这两个分组合起来就构成了一个更大的集合，即，流音纽姆

[87] PM₂, pp. 37—86.

被记写在带有前置元音的流音性辅音之上——那个前置的元音可以协助辅音发声，语法学者有时也会这么说。

弗莱斯代对这个集合所做的解释，映照着拉丁语语法对语音学的解释，它符合语音的实际用法，而且，用这一说法也可以解释绝大多数不属于那个巨大集合的情况。在我开始描述弗莱斯代的理论之际，我想首先介绍一位语法学家和一位音乐理论家的相关评论。马吕斯·维克多林（Marius Victorinus）观察到了一个细节，"为了协调一致，发半元音时要将口型关小一半"。⑧ 于是，从一个元音切换到半元音时，需要将言说的口径略微关闭一些。规多·阿莱佐则将流音纽姆的歌唱状态描述如下："在许多时候，音符要像流音字母那样被连贯地唱出，为此，在演唱旋律音程（从一个音唱到另一个音）的过程中要保持平滑自然而不能停顿。"⑨

从元音字母到半元音字母的转变（与之相应，其发音也要改变）并不足以造成一个音节的改变（根据语法，半元音并不构成一个独立音节）；与这个改变相对应的是，所唱的旋律也要从流音纽姆所表示的倒数第二个音过渡到最后一个音上。当歌者在演唱这个音程时，他将半元音放在最后一个音上唱。或者他也可以采用如下替代方案，即，将元音延长至最后一个音上，在即将唱出下个音节前的最后一刻切换到半元音上：

流音纽姆所标记的正是这种语音–旋律相协调的表演习惯，也即弗莱斯代所暗示的第一种方案。

对于从元音变换到半元音（从元音到发声的辅音）的语音学描

⑧　"E quis semivocales in enuntiatione propria ore semicluso strepunt"；*De enuntiatione litterarum*，ed. H. Keil（Grannatici Latini，6；Leipzig，1859），32.

⑨　*Hucbald*，*Guido*，*and John*，72—73. "Liquescunt vero in multis more litterarum，ita ut inceptus modus unius ad alteram limpide transiens nec finiri videatur"；Guido d'Arezzo，*Micrologus*，ed. Joseph Smits van Waesberghe（Rome，1955），175—176.

述,如今也被应用于如下三种情况:其一是从双元音 au 和 eu 向两个元音之间的 i 过渡(比如 eia);其二是从字母 n 向字母 g 过渡(如 ag-nus),这时它被发声为 angnus 或 anius;其三是从字母 e 向字母 g 过渡(如 regi),这时 g 被柔化,就像拉丁语中的 reggio 或法语中的 regi 那样。(我们或许应该郑重地考虑如下一种可能性,即,流音纽姆在这种语境中被书写,正暗示了拉丁语音中有此类变化。为了弄清楚此类证据如何产生以及如何被诠释,我们需要卷入对不同方言区记谱法中的类似规则做比较研究。)这意味着,弗莱斯代以一种不受争议的方式叙述了流音纽姆出现的绝大多数条件。(然而,诸如规多在上引文中描述的那种情况——例如,在 Ad te levavi 中第一个音节上方、在中间位置紧随 d 之后的音节上方,以及在结尾紧随 t 之后的音节上方都会记写一个流音纽姆——仍然是值得我们追问的。)弗莱斯代在此指出,在罗曼语中,处于音节末尾的 d 或 t 倾向于被弱化和舍弃,处于音节中间的 d 则倾向于被下一个辅音吸收,例如,在拉丁语的 adiutorium 一词和意大利语中的 aiuto 一词中便是如此。由此,在这种语境下被书写的流音纽姆能够表明拉丁语语音中发生的那些变化。但是,除非我上文提到的(针对不同方言区记谱法的)比较性研究已经开展,否则便很难进行判断。

弗莱斯代的理论显然优于默克里奥德的理论。默克里奥德在绝大多数情况下错误地将"辅音连续"这一属性归为流音纽姆出现的决定性要素。由此带来的后果是,他的许多例证属于混杂无关的范畴。他的理论中有一个统合性原则是,他把一个插入性的元音以及位于它上方的歌唱性音符假定为音节之间的过渡。然而这一观念在各个方面都是成问题的。关于插入性的元音这一实践,他列举了来自古代和古代晚期的几处铭文作为例证,在这些铭文中有些位于两个音节之间的附加性元音,例如:以 liberos 代替 libros,以 himinis 代替 hymnis,等等。但是,一个产生于近古时期书面文本的、关于 11 世纪拉丁语发音的规则——即使假定它们精确反映了较早时期的发音方式——不能被看作仿佛是"源于根本"的有力证据。默克里奥德的

理论严格来说是缺少历史根据的,它默然假定语言学上没有发生变革,而如果这么说的话,全辅音在整个拉丁语的言说史上将总是被爆破发音的。(但是无论如何我们不能假定,这些铭文当真就能反映出它们的精确发音;它们只能够反映出单词之间的关联与混淆、同音字联想以及一个单词在拼写上的朴素的混乱。)在运用默克里奥德的这一规则时不幸地产生了悖谬而不自然的后果:omene、sancete、sumemo、ilele 这些单词不合规则,它们没有解决发音上的问题,而是造成了理解上的问题。尤其是不能想象将双辅音拆解开来,因为辅音的连续纯粹是正字法的问题而不是语音学的问题;它们不存在发音问题。但却有流音纽姆记写在这些字母上方。在中世纪有关语言和音乐的著述(尤其是那些专论流音字母和流音纽姆的文献)中,全然没有线索提及默克里奥德所说的插入性元音现象。另一方面,默克里奥德的理论没能解释为什么在记谱法实践和有关字母分类的文法通则之间存在着显而易见的对应关系。此外,他的理论还传达出这样一种印象,即,在实用性原始资料中书写的早期纽姆符号,其首要任务在于标显"音高差异",甚至"音高差异的等级体系",而这一印象无论如何都是严重歪曲的。⑩

　　在最早出现的记谱法实例中还有一种情况,即,谱例中的"音高指示"就其自身而言完全不重要。我此前曾说,在最早包含记谱的文本中,诸如日课(lessons)、祈祷(prayers)以及常规弥撒(mass ordinary)的声调这些宗教事项都是为司祭和助祭们标注的。这意味着,最早被标记了乐谱的那些事项,在本质上包含着对教会文本的诵唱——通过在标点符号的相应位置上以语气和韵律标记出单个音符的方式。为什么我们必须需特别注意这一普适的规则和简单的事

<hr />

⑩　对这一论题的后续研究请参见 Johannes B. Böschl, *Semilogische Untersuchungen zum Phänomen der gregorianischen Liqueszenz* (Vienna, 1980); Andreas Haung, "Der Sequentiarteil des Codex Einsiedeln 121", in *Codex 121 Einsiedeln: Kommentar* (Weinheim, 1991), 207—256; 以及 id., "Zur Interpretation der Liqueszenzneumen". 但是,这个现象提出了一个关于理解中世纪歌唱实践和罗曼语语音演变的至今尚未兑现的许诺。

实？至于答案，需要从标点符号的功能说起。标点符号在文本中逐一标出了司仪神父的语气变化将会在哪里结束（即终止式）。困难之处在于，如何能知道何时该从诵唱着的某个单音上离开，以及何时进入终止式。对于司仪神父——从根本上说他并不是一位歌者——而言，这一需求足以构成记谱法被发明使用的动机。对此的一个最直接的线索是，纽姆图形只被用在终止式的起始处，就像在图例 6.2 的福音书文本中显示的那样。这幅图所在的那本书里通篇提供的就是这样的单个纽姆图形，总是记写在标点符号之前那个带重读的音节上。所用的纽姆符号几乎总是相同的：它要么显示为♪，要么显示为♩。（MS St. Gallen54——出自同一时期的同一部福音书——中的记谱法用法与此完全相同。）对朗诵者而言，纽姆符号的存在，更多是为了指示终止式的开始，而不是指示一个特定的音符或者旋律型。它的设置告诉朗诵者从哪个音节上开始。这就是早期记谱法的一种提示功能。有多少文本标注有纽姆符号，这取决于一些局部条件，比如司祭或助祭的能力，或缮写室的要求。本文所引用的两部福音书所包含的记谱法图片是最少的。

更常见的情况是，标点符号之前的最后几个音节是用纽姆符号标注的。这样的提示在如下手稿中能够见到：St. Gallen 342（一部 10 世纪的圣礼书）和 399（一部 12 世纪的主教仪典书）；Munich clm 23261（一部 11 世纪的圣礼书）和 clm 3005（一部 9 世纪的祈祷书，添加有指示终止式的纽姆符号）；Paris lat. 2293（一部 9 世纪的圣礼书），11589，17305 和 9434（这三部都是 11 世纪的圣礼书）。有时候，在这些礼仪卷册中，用于朗诵的文本是布满了标注的，尽管它们合起来在效果上几乎与方才所述的那一组典籍没什么区别。不加区别的幡形符（virgae）一直持续到末尾之前，随后便出现了一个指示终止式的纽姆音型（例如，在 Paris lat. 12051 这部 10 世纪的圣礼书中即是如此）。

有时候，一个朗诵环节中的语调变化非常丰富，以至于用如此微少的提示已不足以揭示旋律的面貌。路加福音书和马太福音书（the

Gospels of Luke and Matthew）中叙述基督家谱（genealogy of Christ）的那段文字就属于这种情况（参看谱例 6.2），该例是从最早出现的全套纽姆中选出的。其中显示了两种出自于马太福音书的早期纽姆符号，上面还附录了一个抄写在五线谱上的版本。它赋予了一个可被套用的诵唱体系以不可或缺的要素，这些要素可被替换为与本地传统相适应的独特模式。这些替换模式既不合规则，又因地区而各自相异，而且容易理解的是，这些文本的纽姆图形将会对文本的诵唱者发挥助益，以提醒他文本的每一行会用哪一种诵唱规则。

关于诵唱文本的记谱法还有许多可以讨论的内容，但是在此或许可以引入两种首要的通论性意见。其一，人们并不是直接根据最早记有纽姆符号的典籍来歌唱的，这一点很容易被人想到，不过这个印象需要被纠正。对于主唱/指挥者和学者所用的书[升阶经集、交替圣歌集、合唱集（cantatoria）]来说也许正确；而对于圣礼书、主教仪典书、天主教祈祷书来说可能就不那么正确。其二，9 世纪之后在第二类书中以谱法标记的事项（服务于诵唱）为理解 9 世纪书写样本提供了语境。可以认为这些事项符号构成了一个内在连贯的集合，根据礼拜任务、阅读-表演者以及音乐派用场的类型可以辨认出它们的身份，而且，我们在随后几个世纪中仍可以辨别那一套符号。因此，最早的书写样本失去了它们曾经有过的随意性面貌，而且我们可以得出结论：它们或许最能代表 9 世纪所被写下的东西。

礼拜文本的表演需要提示，这个需求并不局限于司祭或助祭。对于他们而言，还需要更为精细地提示出诵唱语气。在一篇论述音乐书写在艾克赛特（Exeter）的起源的文章里，[91]苏珊·兰金（Susan Rankin）为我们显示了这种提示在应答诗篇中的运作方式：

[91] "From Memory to Record: Musical Notations in Eleventh-Century Exeter Manuscripts", Anglo-Saxon England, *Anglo-Saxon England*, 13（1984），97—112 at 108. Rankin 的文章提示说，我们不应只局限于从欧洲最古老的原始资料中探察记谱法的起源问题，而是也应该关注第一次开始记谱时的"是什么""为什么""怎么样"等问题，对于这些问题，我们可以从最早附有记谱的文献（而不是对音乐书写的第一次进行考证）中获得线索。

图例 6.2：10 世纪一部福音书里的记谱法提示，取自 St. Gallen, Geneva lat. 37a, fo. 36ᵛ

谱例 6.2：叙述基督家谱一段文字的配曲：(a) Paris lat. 8898, fo. 26v；(b) Paris lat. 11958, fo. 14r；(c) Autum 4 (Sem. 3), fo. 25r (St-Pierre in Flavigny, 9th c.)

　　大多数应答诗节被唱成启应式（responsorial）的音调（tones）以与教会八调式对应……在每一种调式中，某些音或音组必须总是对应于唱词的重读模式；因此，在第一调式的开头（参见谱例 6.3），第一个强烈的语气重音通常总是落在下行花饰音（由六个音组成）之前的最后一个音上；可以 *Timor* 或 *Et perfecisti* 两处为例。同样，第二个强烈的语气重音将会与上行的 *pes* 一同出现，整条旋律都用这种方式。在为启应调式记谱时，埃克塞特的抄写员为使音高更精确，很少或干脆不用各种符号所可能具有的变体……实际上，考虑到这些旋律之间具有亲缘般的相似性，他没必要去追求更大程度的精确性……这本书所记录的是，那些相似的旋律轮廓是如何适应于不同唱词的。

　　在瓦格纳叙述音位间距记谱法的历史脉络时，他以圣加伦地区的纽姆来叙说了这样一种提示性实践，尽管他的解释有些另类。[92]这种实践一定与进台经和圣餐经（communion）诗节——收录于 11世纪的手稿 St. Gallen 381——进入终止式时的提示有关。谱例 6.4显示了 6—7 世纪时用于灵降临节之后礼拜日的进台经和圣餐经诗节，还附带给出了瓦格纳抄录的乐谱（对应于诗节被记写在五线谱上）。这份东西在记录此类诗节的整个儿抄本片段中都具有典型性。这个带有斜体文本的段落与瓦格纳以"音位间距"记谱的抄本段落相对应。（"＋"号表示流音纽姆。）无疑，终止式的第一个音被标记成了 virga［表示一个隆起的高音］，记写在了不容易被错看的高处。然而读一读每个例子中终止式的末尾与下一个乐句的开头，我们将会受到某些启发。我们发现，"音位间距"是靠不住的。事实上，"音位间距"并不局限于它在语词上的本意（显示音程），它具有指向性，而且它的目的并不在于显示音程，而在于提示终止式的开始。对于前一种功能它没有做得很坏，但对于后一种功能它却做得很好。瓦格纳

[92]　*Neumenkunde*，263—266.

称之为"原始的音位间距记谱法"，因为他想勾勒出"进化论"的轨迹模式。在此不妨看看他的评论：

> 音位间距记谱法是较为原始的一类；它只能偶尔借助于单个符号来显示旋律是否在上升或下降。但是令人吃惊的是，在北方，道路一旦开通，人们便不会在这个方向上走得更远；在圣加仑地区有许多天分卓越的艺术家在修道院里提供音乐服务，在此，没有人沿着已有的结果继续向前推进（至少在今人看来的确如此）；他们需要的只是写下整条旋律，就像人们写下诗篇规则（psalm formulae）的韵律那样，纽姆谱的问题将得到解决。不幸的是，这种情况将圣加仑艺术家们的精力引向了另一个方向（与此相应，必然有一些有趣的新任务），不过由此也将记写纽姆的原初目标丢在了脑后。[93]

在瓦格纳的特定标签"进化论"之下，纽姆书写最终演化成的功能（指示音高的复杂组织）是内置于它的演进目标的，与此相应，朝向目标的演进依赖于使用者对它的认识。对于我们来说，要察觉这一学说——当它以上述的方式呈现出来时——在历史常识方面的谬误是非常容易的，但事实上，有关纽姆书写的通行分类法和历史观都默然地以这种进化论思想为基调。如果抛开进化论的观点，那我们不妨尝试着从记谱法所被使用的方式中推理出它的原初目的是什么，这一推导须有一个前提，即，记谱法的发明者和早期使用者有能力使记谱法满足于自己的目的。从这样一种观点我们可以发现，只有把歌唱表演中的定性的方面与纽姆符号的提示功能联合起来，我们才能够将最早的实用记谱法定义为发挥着"指示音高"的功能。这些功能只是到了后来——其实也没有太久，于克巴德已经找到了相关的证据——才各自分立的，音高指示功能慢慢开始具备优先权。最初

[93]　*Ibid.*, 266.

具有多重功能的纽姆代表着一种书写实践进入了一种口头传统的领域。功能的分化独立标志着口头传统（借助于书写实践）在控制力方面迈进了一大步。

谱例 6.3：配以教会第一调式的应答诗节，出自埃克塞特：（a）London Harl. 863, fo. 117v（R. *Domine ne in via*）；（b）Harl. 863, fo. 120v（R. *Quam magna*）；（c）Harl. 863, fo. 121v（R. *Misericordia tua*）；（d）Harl. 2691, fo. 8v（R. *Montes israhel*）；（e）Harl. 2691, fo. 29v（R. *Dixit angelus*）（P. 399）

　　上文所做的解释可被归纳为包含如下几个要素的一种假设：

　　其一，9 世纪书写音乐的开端源自于如下两种动机：一是为教学手册作谱例性注释，二是在手稿集册（多数是教会文本）中标记文本的旋律以供表演。（在本章的结论部分，我将进一步阐释如何区分诸多来自最早期文本中的用于歌唱实践的纽姆。）编纂教会文本是为了在礼拜仪式上诵唱，这些文本在整个中世纪里被不间断地予以标注，

因而自成一类。用于诵唱实践的记谱法似乎是及时伴随教学手册里的记谱法而出现的,二者相隔不长。若要从历史角度理解,那就必须从根本上承认这些记谱法背后有不同的动机,并各自都受了时属新兴的加洛林宫廷书写文化的影响。

其二,出于不同的目的,不同的记谱法会优先承担不同的任务,也会相应地采用不同的形式。

其三,记谱法在目的、任务和形式上的这些差异,一定也体现在实用性的记谱操作中。最早的实用性记谱法所发挥的首要功能是,提示司仪神父诵唱教会典章和祈祷文。这些记谱法想来是应用于表演过程中的。文本上所标注的纽姆符号会因地域习俗和标注者能力而表现出差异,但都仍符合记谱法的本质。相比于日课和祈祷而言,基督族谱和应答圣歌需要更完备的记谱法。交替圣歌、应答圣歌、专用弥撒中服务于主唱/指挥者和学者的记谱,直到 10 世纪才出现。包含这些事项的书籍卷册可能并不是在表演时使用的。[94] 于是似乎愈发明显的是,若要再现中世纪记谱法的早期历史,则必须体现出如上所述的多元性;这历史必须体现那些被记谱的事项在总体目的、符号学功能、内容、适用人群以及仪式功能等方面的差异。

其四,在差异之余也存在一些共性。所有记谱法,不论出于何种目的,都有两个共性特征:首先,它们的在形式上都包含对"方向"的提示(有些记谱法在这方面更专业一些),其指向性所依据的是空间距离暗示以及将旋律视为人声运动的观念;其次,它们都是提示语调变化的符号。就西方音乐而论,这两个都是记谱法的条件,因为它们反映出了所被记写的是什么。但它们所反映的未必就是记谱法的原初目标。

其五,在教学手册中,记谱法的主要任务是显示音高模式。而在最初的礼仪卷册中,记谱法的主要任务则是提示表演实践中能够被

[94] 参见 Hucke, "Toward a New Historicval View", *Journal of Ameircan Musicological Society*, 33(1980), 447—448.

Ad te do-mine clamabo de- us me-us: ne si-leas a me, ne quan-
Do-mi- nus pro-tec- tor me-us: et in i-pso spe-ravit cor

do tace- as a me.
meum et adju-tus sum.

Domi-nus illu-mina- ti-o me-a: et salus me- a quem timebo?
Domi-nus protector vitae me-ae: a quo trepidabo?
Exaudi domine vocem meam, qua clamavi: miserere mei et exaudi me.
Subje-cit po- pulos nobis: et gentes sub pedibus nostris.

谱例 6.4：用于进堂咏和圣餐礼的赞美诗，取自 St. Gallen 381, p. 128, Peter Wagner 的抄本, Neumenkunde, 265 (P. 400)

定性的那些方面,以帮助诵唱者将他的旋律知识应用于他所面对的文本。因此,后者属于实用性的记谱法,是口头传承的手段之一。

其六,记谱法起初在动机侧重点上的鲜明差异,伴随时光流逝而逐渐式微(虽然其实际情况因地而异)。这一变化的实质在于,实用记谱法的音高指示功能渐趋独立且愈发重要。它一方面反映出口头传统衰落时书写实践所表现的优势,另一方面,也反映了教学手册著述者(他们的主要兴趣在于把圣咏的音高维度规范化)对实践所产生的影响。

我现在必须转向我在上一章(第十三章)针对记谱法所提出的建议和问题,用我方才归纳出的某些假定的观点来看待,相关要点如下:

其一,在上一章里我提出了一种关于记谱法体系的分析,运用了符号性的、图标性的以及指引性的再现模式。这些模式联合着发挥作用,但在不同的记谱法体系中,其等级序列有所不同。在记谱法实践的头三个世纪里有一种图标性模式占据主导地位的体系化倾向。这意味着"显示音高"作为记谱法主要任务的这一优先性正在上升。当然,当显示音高成为主导功能时,记谱法具备了提示功能。与之相应,记谱法对表演过程中那些定性方面的指示意味则有所减弱,这或许反映了音乐观念的变化,即,表演实践中的定性方面已经不再和音高参数融为一体,而是降格为低于音高参数的一个独立层次——正是由于这种观念,我们如今才会把纽姆符号称为"装饰性"(ornamental)符号。而且,而表演中那些定性的方面反过来应该被假定性地理解为越来越需要研究,并正在确立为一种文献。

其二,至于最早的记谱法是否是显著的符号性的或是图标性的,这个问题仍遗留待考。现在我们可以说它"既是,也不是"。论文中的记谱法主要是图标性的。而实用记谱法则主要是符号性的体系。至于二者中究竟谁在那个时代更具有优先性,这并不是那段伟大历史的重点。

其三,新出现的一个趣味性事件是,早期实用记谱法的指引功能变得重要了。我在本文中提到的"提示功能"(cueing function)都是

指引性的(indexical)。符号性的指引可以显示或指点某些事物存在、已经存在、已然发生、将要发生或应该发生：例如，"你要从这里开始终止式"；或者说"你要在这里进行到最低音"(再次参见图例6.2)。virga(凸形符，表示一个隆起的高音)和 punctum[凹形符，表示一个下沉的低音]之间的真正差异，不在于其指代的是高音和低音，而在于旋律音的运动和音区的转低。这是圣加仑手稿的特征，这个特征，与其他特征一起构成了有关记谱法起源问题的重要证据。在这些书写的稿件中，virga 和 punctum 的区别，所发挥的不是记谱法的音高指示功能，而是一种提示功能，尽管它们仍属于音高范畴。它向歌者显示，哪里是全曲的最低音。但是，有关纽姆书写起源的通行论调都把 virga 和 punctum 的区别视为音高指示标志，并认为这是记谱法体系得以整合确立的首要原则。把 virga 置于终止式开始处的上方，这使它具有图标性质，但它的功能却是指引性的。另一方面，区分 punctum——它作为一个符号指示着整个音域中的最低音——不是凭借一个相应较低的位置，而是凭借它的不同于 virga 的形状；因此这种区分是符号性的而非图标性的。但是 punctum 在此发挥的功能却也是指引性的。[95] 意识到指引功能在早期实用性记谱法中的突出地位是非常重要的，它可以帮助我们理解"语言书写"如何作为"音乐书写"得以问世的背景。

三

如果现在要总结一下音乐书写起源问题的相关论点，那我们可以稳妥地说：音乐书写实践产生并依赖于它与语言之间的密切联系、语言的书写实践以及有关语言的教学活动，这些方面是加洛林宫廷

[95] John Boe 记述了一个纽姆图形在早期用法中具有指引功能的另一个例子("The Ben-eventan Apstrophus in South Italian Notation, A. d. 1000—1100", *Early Music History*, 3[1983], 43—66)。

文化的一个极其重要的特征。以下是对这一结论的若干提示：

其一，音乐书写发端的驱动力之一，是为有关音乐艺术（*Ars musica*）的论文提供谱例注释，而这些论文是以有关"语法艺术"（*Ars grammatica*）的论文为样板的。

其二，《音乐手册》的作者以实践来声明，记录并歌唱出声音有可能像书写并阅读出字母一样容易，换言之，他撰写论文的初衷就在于把语言上的读写能力转移到音乐上去。而奥勒良的设想——把"心眼"和"笔尖"引向旋律材料以便学会区分出调式——也有着与此类似的内涵。

其三，所有的西方记谱法起初都再现语调的变化。具体有两种情况：要么语词的音节本身就是记谱符号（就像在《语言手册》中那样），要么是记谱符号和语词音节共同构成密切协调的坐标。在考虑语言和记谱法的联系时，一定别忘了最早的实用性的记谱法样板是为司祭和助祭而记写的音乐，这一点非常有用。我们对此的解释是，为主唱/指挥者和学者记写的音乐仍然属于口头实践的范畴，这是被奥勒良所证实的。但是它也意味着，在音式或纽姆式的配曲中，最早的记谱法是和语词音节密切绑定的（"准"礼拜或"非"礼拜仪式的那些记谱法都是音节式的）。最长的花唱式配曲是 Greek Gloria of Paris 2291。从现有的原始资料来看，音乐记谱法似乎起初并不是自律的。这与"圣咏（chant）作为一种语言形式"的概念相对应。关于这一概念，我们可以从中世纪的描述性段落和诗歌写作中推导出来，其中的"诵唱"（chanting）被称为"言辞"（speaking），我们也常这么说。⑯ 说不借助语词音节的支持便可以唱出一长串纽姆，这一概念对早期的纽姆书写者来说是陌生的；而且这一概念直到 10 世纪之前都是不明显的。但是从多种原始资料中我们也显而易见：长长的花唱乐句那之前也已经被演唱了［例如，从诺特克（Notker）的有关怎样为散文经谱曲的论述中（参见下文第五节），以及从阿玛拉利乌斯

⑯　例如下列插入性（trope）的诗行"Ipsi perspicuas dicamus vocibus odas"。

(Amalarius)论包含三个纽姆片段的花唱（"neuma triplex"）中都可以看到这一点].⑰

其四，中世纪致力于发展出一套针对旋法规训的概念性语汇，这套语汇始于一个类比，即，把对语言结构类比为一个逐级建构的等级体系，将整句拆分成义群（sense-units）、单词（words）、音节（sylla-bles），直到字母（letters）。这套规则即可以被看作一种记谱法体系的合法化（低级目标），也可以被看作谱写和分析圣咏的首要原则（高级目标）。

其五，实际上，在整个中世纪以及中世纪朝向文艺复兴的过渡时期，关于旋律或旋律性的一个最普遍的词汇是"声调"（accentus），在有关语法艺术的论文传统中，"声调"代表着语言的旋律属性。这个术语在它被使用的漫长时期内传达着两种意味：第一种意味聚焦于旋律自身[也就是说，当它传达出"声域"（tessitura）意味的时候]；第二种意味聚焦于旋律的"承载语言"（speech-carrying）或"表述语言"（speech-articulating）的任务，"声调"被用于礼拜仪式中的朗诵段落，或是作为标点符号的有声形式。

其六，作为纽姆体系从一开始就具有的成分，流音纽姆代表了一个基本的语音学属性（这在关于语法艺术的文论中有被讲解）被移植到了音乐书写之中。

当下人们对西方音乐书写起源的研究，基本上是受如下一种意识所导向，即，探寻这一"矿藏"需要靠语言书写的相关技术，语言书写是音乐书写的"母体"。本章剩余的任务是审视如下这个已被提到的重要提议，即语言书写与音乐书写之间的联系关乎音乐书写的起源。处理这个问题，既需要审视问题的逻辑，也需要审视证据。如下三个论题各自重要且相互密切缠绕，它们分别是：纽姆符号与韵律学意义上的声调；纽姆符号与教会文本的标点法（被称为"教会声调"）；

⑰ 参见 A. -M. Bautier-Regnier, "A props des sens de *Neuma et de Nota*", *Revue belge de musicologie*, 18(1964), 1—9.

以及一般意义上的纽姆符号与标点法。

四

　　西方的纽姆谱起源于韵律学意义上的声调，罗马语法学家针对拉丁语所描述的这一理论是由埃德蒙·德·古斯马柯（Edmond de Coussemaker）提出，经由彼得·博恩（Peter Bohn）所细化，然后又由彼得·瓦格纳、保罗·费雷蒂（Paolo Ferretti），以及更靠近当代的著述者们——如威廉·阿佩尔（Willi Apel）和索朗热·科尔班（Solange Corbin）——所传播。[98] 在有关纽姆谱起源的若干理论中，"声调起源论"具有主导地位。汉德申在对奥勒良的体系进行解释时流露了针对该理论的保留意见，不过他所主张的只是缩小这一理论的适用范围，而不是要从根本上否定它。[99] 康斯坦丁·弗洛斯（Constantin Floros）在宣称纽姆谱与拜占庭相互联系的理论时反对了这一观点。[100]

　　博恩将音乐书写起源自韵律学声调（prosodic accents）这一观点的支撑性概念归纳如下：

　　　　迄今为止在记谱法领域的探索证明了如下结论的合理性，即，纽姆谱的书写实践无疑是起源于"声调"（accents）符号……人声的上下运动——古人称之为 accentus acutus［声调上扬］和 gravis［声调下沉］——也构成了歌曲中变调的基本元素。声调

[98]　关于参考文献，请参考 Treitler，"The Early History of Music Writing"。

[99]　"Eine alte Neumenschrift"，83.

[100]　他致力于追溯拜占庭体系中的拉丁纽姆的起源，这一努力并不令人满意。这一方面是因为，它仿佛是在不考虑环境的前提下研究一种生物学形式向另一种生物学形式的转型。另一方面，他不据有一种技术立场，如古地理学、编年史学、符号学等，对于这些立场，Max Haax 在"Probleme einer 'Universalen Neumenkunde'"，*Forum Musicologicum*，1（1975），305—322 中有所论述。

犹如音乐的胚芽[此话引自乌尔提亚努斯·卡佩拉(Martianus Capella),原话是"Accentus seminarium musices"(亦可直译为"声调是音乐的温床");这位近古时期的作者当被称赞为令人信服地揭示出了音乐书写——乃为该理论所必不可少——的深层信念。]……在纽姆谱的书写中,*accentus acutus*[声调上扬]通常被记写为垂直姿态,并伴随着一个具体名称;它被称为 *virga*[隆起],表示某个音要高于前在的或后续的音。*accentus gravis*[声调下抑]起初被记写为一个下行倾斜的姿态,后来逐渐缩短成了一个点——大概是通过书写者的自然手部运动——此后它得名为 *punctum*[下沉]。它表示一个音要比之前或之后的音要低。在复合性的纽姆符号中,它保留了原始形态(grave accent[声调下沉];没有人解释过原因,也没有人注意到一个事实,即,它通常并非如此)。先扬后抑的声调(*Accentus circumflexus*)被称为 *clivis*[倾斜],*clinis*[坡度]或 *flexa*[曲折],它表示先高后低的两个音。先抑后扬的声调(Accentus anticircumflexus)[这是近代人的发明,以便使该体系保持平衡]被称为 podatus 或 pes[自下而上][不过就像"声调倒转"(accent version)属于新发明一样,无需追溯其演变经历],它表示先低后高的两个音。可以发现,声调的形态和意义在本质上仍与纽姆的书写相一致;只是改变了名称而已。[如上所述值得强调。这些纽姆并不是从这些声调中脱胎的,它们自身也是声调,只是改换了名字。这意味着它们与语言声调同样古老。当我们在通行的现代分类法名义下谈论"声调纽姆"(accent neums)时,我们确实会这么说。]

　　随着圣咏旋律[借助于大篇幅的花唱]逐渐被扩展,以及记谱法越来越多样,这些符号变得不够用了,而且,在遵循同样原则的前提下,通过对 *acutus*[扬声]和 *gravis*[抑声]的简单形式进行添加,而形成了复合性纽姆(compound neumes)。例如,通过在 *clivis*[倾斜]的右边附加 *virga*[隆起],就产生了 *porrectus*

[延展]，它可以表示 *acutus, gravis, acutus*[先上行、后下行、再上行]等。[问题的关键不在于带有长篇花唱的圣咏被记谱了，而在于圣咏是以长篇花唱来谱成的。声调理论进一步暗示出，圣咏总是被记写下来的，而且，纽姆书写的实践从很早开始就有了。]纽姆不过是声调符号的混合，而在我们看到了语言声调和歌曲的关系之后，就不用再感到奇怪……声调符号[和]纽姆符号的意义和起源都是相同的；简言之，它们就是同一类符号。[⑩]

上文所述可以说是对中世纪声调这一通行概念的最精细的解读，也是对音乐和语言的一体化关系的最精细的解读。但是它在许多方面全然不交待证据和理由，因此它的幸存简直是个奇迹。

首先来单独说说韵律学中的声调。拉丁语的历史学家们同意：后期的拉丁语——也就是在被认为有可能是纽姆谱起源的任何时代里被言说的那种拉丁语——在言说时不带声调。更有甚者，这一证据似乎与（甚至在）罗马人所说的拉丁语中具有音高声调的现象相抵触。[⑩] 那样的话就意味着，纽姆谱所赖以建立的声调根本不可能是来自于语言（纽姆符号不能反映出在音乐和语言之间具有真正的一致性），而只可能是来自语法论文（这些论文是对它们的古希腊先驱的效仿）。

口头拉丁语不使用韵律学意义上的音调或声调，与之相应，被认为最有可能是早期记谱法诞生之温床的中世纪拉丁语手稿中也没有标示韵律学声调的记号。有关声调理论的延续或转型的猜测，只可能发生在一种既无听觉实体也无视觉实体的虚幻领域。

考虑到声调理论长期存在，而且有关于拉丁语原始资料中存在声调记号的文献记载也是络绎不绝，我的上述论断一定使人惊诧莫名。举例说，索朗热·科尔班声称，在运用声调纽姆进行书写的那些

⑩ "Das liturgische Rezitativ"，31—36 and 50.
⑩ 参见上文，脚注第 55 和 56。

区域,"从原始资料中辨认出(从声调记号到纽姆符号)的(一种)转变,这不仅是可能的,而且实际上是经常发生的"。[103] 然而科尔班在陈述这段文字时并未交代能使她观察到那种转变的是哪些原始资料。另有人说在巴黎的一些图书馆中存有包含声调记号的手稿。[104] 而这些所谓的声调记号到头来被证明是"表示强调的重读记号"(stress-accent marks)和"标识单词边界的记号"(word-boundary markers),通常由后人所加,为的是辅助拉丁语发音。罗尔在《古拉丁语文法》(CLA)中无意间论及了声调这一术语在当代的式微,他把前文提到的多种不同记号——它们也是为了引导文本的表演而出现——都当成了声调。这些记号在形式上多少都有些相似,都是用斜杠符 / 来表示。这个记号与点号一起,同为中世纪原始资料中最普遍的记号。作为添加物,它们被用于标示字母组合,也用于将字母 i 从隶属于其他字母(如 n,u,m 等)中的竖线区分出来。(或许这正是我们在字母"i"的顶上放置一个点号的原因所在。)这些事实与我们想要说的"韵律学声调在过去没有被使用"这一事实相去甚远,如果要说"斜杠符"(/)从表示上列任何用途(独立于其他用途之外)到表示一个高音(virga)之间存在着一种过渡,[105]那必须要有非常充足的理由才行。

如果说,在纽姆已经被发明或成功转型的年代里,声调这个术语在言说或书写实践中仍没有具体的指示对象那就等于是约束了声调理论的意义——至少在声调起源理论所呼唤的那种意义上。也就是说,纽姆的观念将必定是衍生于论文之中的。而且,考虑到论述纽姆谱古老历史的理论颇有道理,我们可以说这个变化一定是发生在加洛林王朝到来之前、论文的流传尚不广泛的年代。由于语法论文在

[103] *Die Neumen*,3.18. 令人不解的是,她在随后三页里写道,基于她本人对 *CLA* 的研究,在 800 之前的文本手稿中没有发现声调的存在。

[104] *Répertoire de manuscrits médiévaux*, ed. Corbin. See e. g. vol. 1 (M. Bernard, *Bibliothèque Sainte-Genevieve - Paris*),9;"Quelques manuscrits contenant des signes d'accentuation. "

[105] [译注]幡形符与斜杠符在形态上有时非常接近。

加洛林王朝时期重新流行且新作不断，故而说记谱法的发明者是受了这些论文的影响，这应当是言之成理的。已有证据表明了《音乐手册》和流音纽姆之间存在联系的可能性。但是后文很快将会显示，加洛林王朝时期的记谱法可能并不是起源于语言的声调。

在最局限的意义上，声调理论暗示了纽姆是作为一种首要用来表示音高模式的体系而被发明的。这么说将会与我们对记谱法在早期教学法论文（它们被假设为最早的记谱法）中的原初任务的论述相一致。但是那些论文以及 Paris 2291 里的音高记谱法不可能是由声调发展而来，因为它们完全不涉及对 punctum［向低音"下沉"］和 virga［向高音"隆起"］的区分。早期的图标性书写有一个普遍特征是注重呈现音高，它们并不把 punctum 和 virga 区分为指示单音的符号，而且 virga 在复合性纽姆中所代表的也不是一个高音，而是指代朝向一个高音的爬升（参见第十三章）。

另一方面，将 punctum 和 virga 区别为指示单音的符号的这些手迹，并不是一贯符合声调理论所需要的条件，而且手迹越古老（与它们从声调发生转型的时刻越接近），就越不能满足。博恩认为声调的应用情境是：punctum 代表那些比之前或之后低的音，而 virga 代表比之前或之后高的音。这一陈述并不足以限定这个"二元体系"的运作，此外，上文还表明，这一陈述背后的那个普遍观念在 St. Gallen 381 的例子（参见图例 6.2）中并不发挥作用。在那个例子中，一个 virga 可能记写在一个既可以高于也可以低于它之前或之后音高的单音上方。而 punctum 则只能指示任何特定段落所涉音域的最低音。不过它不仅指示音区方面的细节，而且也指示出继叙咏（the sequence of the chant）中的某个位置或时间点。punctum 指示文本中歌者将唱出极限低音的那些音节。在这个例证中，最低音只出现在一个旋律单位的开头或结尾，punctum 所给出的不仅是旋律行进的方向，而且也表演实践的正式流程。punctum 不是一个（类似于现代记谱体系中的"符头"那样的）音高符号，而是一个指引性符号（index）。作为一个符号，它的功能堪比例子中页边的略语：用 susu 表

示 susum[向上]，用 iusu 表示 iusum[向下]，用 eq 表示 equaliter[持平]。它们都是提示线索的"标引"（indice），表示交替圣歌（当被诵唱一遍之后）在被重复时第一个音要高于、低于或等同于第一遍被诵唱时的最后一个音。这些指引符号就像"钩子"（hooks），能勾引诵唱者读出他面前的文本，并使他的诵唱与他脑子中所记忆的旋律模式或演唱步骤相一致。

系统性地运用 punctum 和 virga 的对比来区分音高，这似乎是后期的发展，这种用法明确体现于下列原始资料中：Benevento VI. 34；Lucca 601；Worcester F. 160。在早些时候，对二者的区分具有指引功能。也就是说，当声调变成纽姆的时候，它们不仅改变了名称，也改变了功能，而且，其中一个 gravis[声调下抑]还改变了形态。actus[声调上扬]的形式则保持不变，于是，为了维持声调理论的最后一点可能的线索，就必须将 actus 从过去人们赋予该形式的多种用法中孤立出来作为声调和纽姆。

说 punctum 和 virga 原本属于区分高音和低音的基本符号，因此它们也同是声调纽姆体系的根基所在，这是理解纽姆的一个通用常识。这一观念可能是起源于博恩的论文——据我所知，在如此详尽的现代文献中没有关于这一论题的更早呈示。不过不论在哪种情况下，它都是声调理论的一个推论，而且它反映了一种观念，即，纽姆书写原本是作为一种音高记谱法体系。这一理念成了纽姆谱手稿的分类基础，与声调纽姆（accent neumes）和点号纽姆（point neumes）的二元性相应。不过，认为 punctum 和 virga 的区分仅仅是为了区别音高的这一解释已经被不加批判地接受了。这又是一种先验性理念，无疑受到了关于"记谱法有什么用"这一现代假说的影响，该理念并没能从它与符号的实际用法的对抗中幸存下来。为了更好地理解区分 punctum 和 virga 的意义，我们须以中立的态度来看待这对术语，就像看待文本上方记写的可区别的符号那样，以显示它们所实际要区分的是什么，在什么样的书里有这种区分，出自什么时间和什么位置，出自什么样的圣咏体裁，为什么样的表演者服务。我们可以料

想,它们所区分的不仅是圣咏的音高属性,而且还有圣咏的形式和织体属性——例如在圣咏中标划出特定的位置,或是在文本中标记出特定类型的音节(譬如被强调的音节)。

还有最后一个问题。如果根据声调理论推测,那么最早的原始资料中应当包含一种由 virga[表示隆起的高音]和 punctum[表示下沉的低音]、podatus[表示由下向上]和 clivis[表示由上而下]、torculus[表示先下行、后上行、再下行]和 porrectus[表示先上行、后下行、再上行]构成的记谱法。这也就是博恩所描述的那种记谱法。但事实上在早期的原始资料中并没有这样一种记谱法。一方面,存在着富含有 quilisma[先颤抖(或波动)再上升的两音或多音]、oriscus[将一个单音唱成波音,与其上方的非自然音级交替]、gutturalis[喉音]、pes quassus[颤抖上升或斗折上行]、virga strata[第二音缩短]、epiphonus[连贯地由下向上]等符号的记谱法。(上文已经提到过将这些符号统统归入次要的和装饰性的那种反对意见。)另一方面,也有不包含上列纽姆符号的音高记谱法,不过,我要重申一遍,它们的记谱符号并不是声调纽姆。就拿《音乐规训》中的记谱法来说吧,它并非是唯一不区分 punctum 和 virga 的记谱法。就像汉德申证明的那样,奥勒良把一个旋律型看作 acutus[声调上扬],其相应的记谱符号是一个向右上方倾斜的斜杠,而在其他原始资料中,该符号对应的是 podatus[由下向上]而不是 virga[隆起的高音]。又如,奥勒良区分出了 circumflexus[先扬后抑]并将它记写为 ⌢,而它在别的文献中对应的是 a torculus[先下行、后上行、再下行]而不是 a clivis[由上而下]。

是时候抛弃声调理论了,作为一种先验性的观念,它没有现实意义上的对应物,作为一个不相干的"题外话",它不仅直接误导了我们对纽姆的性质和起源的认识,而且还间接误导了音乐与语言书写之间,以及音乐书写和诵唱传统自身之间的关系。对于几个关键性的要点可概况如下(声调理论不仅作为一种关于纽姆起源的理论自身站不住脚,而且它的主旨以综合视角来看也是错误的):纽姆符号一

直都是体系性的,它们的源头在古代,它们的任务一直在于记录圣咏中的音高,圣咏的旋律被构思为一个个单音组成的序列,而且它们一直都是被记写下来的。

<div align="center">

五

</div>

有关纽姆和标点两种符号之间的古老血缘的思想,在声调起源理论被声称后不久便开始在音乐学论文中流传。它们部分(不是完全)遵循了与声调理论相似的路线,通过采用声调理论经常用到的那种表达形式,它们对声调理论产生了依赖性。有许多种观点值得我们好好研读,我在此选择最新的一种观点来介绍,那就是出自威廉·阿佩尔在《格里高利圣咏》(*Gregorian Chant*)中的评论:

阿佩尔在描述中世纪日课和弥撒中用于祈祷和读经的音调时,以旁白形式顺便抛出了这一论点。[106] "所有这些音调",他写道:

> 在本质上都是单音的诵唱,它们要在被称为"支撑声部"(tenor)的某个音高上来唱,……在多个有标点的位置上要运用下降的语气……旋律性的标点符号(遇到这些标点时,歌唱者从单音诵唱中脱离出来)被称为 positurae[定位符]或 pausationes[停顿]。有四种主要的标点类型,分别是:flexa[逗号,原形是 punctus circumflexus]、metrum[冒号,在中世纪原始资料中通常被称为 punctus elevates]、punctus interrogationis[即问号]、punctus versus[句号,也就是说,在诗节末尾的停顿]。

现在,阿佩尔描述了"经常包含"这些"旋律性标点"的东西,给出了它们的音高。他写道,flex"大致相当于文本中的逗号",metrum

"一般出现在冒号的位置"，进而，我们可以推断 interrogation 发生在问号处，而 full stop 则发生在句号处。随后他提供了"一个表格以显示圣歌集（Liber usualis）（参见谱例 6.5）中的一些古代歌调的标点规则"。关于这个表格，他解释道："表格顶端的符号出自中世纪的卷册，用于指示各种标点符号（*punctus*, *flexus*, *elevatus*, *interrogatives*）和与之相应的旋律中的语气变化。"我想提请读者注意他接下来所做的评论："读者可以轻易察觉，表示 punctus interrogatives［疑问语气］的符号是我们所用的问号（它在此揭示了一个有趣的先驱）的早期形态。"

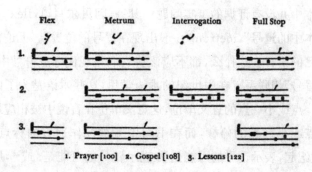

谱例 6.5：positurae 的表格，取自 Apel, *Gregorian Chant*, 205

　　读者未必能够精确领会阿佩尔此刻的思想。但是就在被阿佩尔推崇为范本的那本书的相应段落里，作者清楚地写道："掌管日课文本手迹（Lektionschrift, Apel's *positurae*）的教父们从一系列纽姆符号（Tonzeichen）中挑选了几个符号，并将它们与标点符号（也就是点号'.'）混合使用，以便在礼拜仪式的诵唱中确定某些典型的旋律音调的变化。"⑩瓦格纳的记述更为具体，他说：*punctus elevates*［冒号］是 dot［点号］与 podatus［由下而上］的混合，至于 *punctus interrogativus*［问号］则要么与 *porrectus*［先上行、后下行、再上行］混合要么

⑩　Wagner, *Neumenkunde*, 88—89.

与 quilisma[先波动（颤抖）后上行]混合，而且，*punctus versus*[句号]要么是点号本身，要么是点号与 apostropha[将末尾的元音切分成几个重复且强调的部分]的混合。他还显示了 *punctus interrogativus*[问号]的形态——ⅰ与ⅱ，并写道，"当今的问号就是从这些符号中发展出来"。（不妨设想他仅指第一个图符。）他将这一实践（连带其图形符号）的源头回溯至 9 世纪。阿佩尔被这样一种观念所吸引：他认为我们现在用的问号可能是从音乐记谱法中的一个符号演变来的。但真的是这样吗？此外，那个"日课文本"当真是具有特定音乐意义且渊源可回溯至 9 世纪的手迹吗？

在我们跟进这一问题之前，我们需要先弄清楚一些在瓦格纳和阿贝尔文本中并没有证据的事实问题。其一，阿贝尔写道，flex"大致相当于文本中的逗号"，metrum"一般出现在冒号的位置"。无论他想要通过自己的语言表达什么，都不应该将它们与现代标点符号中的"逗号"和"冒号"相联系。在中世纪的术语学里，这些术语是为了区分句子中大一点或小一点的意义单位，这意义单位在言说中被相应地标记为大一点或小一点的停顿，而在书写中就被标作适宜的标点符号。（自 8 世纪起，表示逗号的可能是ⅶ，表示冒号的可能是ⅰ或ⅱ，后文还将论述。）其二，*punctus elevates*[阿贝尔认为是句号]并不总是被记写为ⅱ，而有时则是ⅰ。其三，*punctus interrogativus*[阿贝尔认为是问号]并不总是被记写为ⅰ或ⅱ。它也可以用其他形态的问号来表示（见下文）。（对于这种用法，亟需系统性的原始资料研究。）其四，阿贝尔文中没有符号来表示 *punctus versus*[相当于分号]，而瓦格纳标作ⅰ或·或ⅱ。其五，符号可以被混合或叠加：ⅰ ⅱ ⅲ ⅳ。[108] 简言之，阿贝尔对一个通用体系内某些符号的印象是严重具有误导性的。

瓦格纳并不是第一位提议说日课符号（lesson signs）是原始的纽姆，并挑出某些纽姆符号与标点符号中的"点号"混合来作为旋律性

[108] 参见 G. Engberg，"Ekphonetic notation"，*The New Grove*，London，1980，vi. 102.（不过此处的引用并不等同于认可作者把拉丁语课程与希伯来、叙利亚和古希腊的古代语音记谱法内容大幅度混合在一起的做法。）

标点符号的学者。他的老师博恩,在发展了声调理论的那篇名文中早就这么做了。[109] 博恩把 cadential formulas[终止式]称为 accentus ecclesiastici,这个术语所代表的是 15、16 世纪文献中记载的那种实践。而且他声称这些声调变化在早至 9 世纪的手稿中就已经"被用作标点符号的纽姆符号指示出来了"。即是说,他认为标点符号就是改换了名称的纽姆符号,就像纽姆符号是改换了名称的声调符号一样。因此他才会写道:"声调、纽姆、标点这三种符号同义且同源;简而言之,它们其实是同一种符号。"[110]

根据博恩所重构的历史线索,标点符号就是这样出现在圣经文本(神圣日课中教士们诵唱的内容即源自于此)中的。由于朗诵者不能够一眼望去就辨析出不同的意义单位,或者,多位歌者并不能时时处处地使诵唱音调保持一致,故而,在文本中用额外的符号来做些标记是很有必要的。原本这些任务是由古老的 poisturae[用作定位符的朴素的点号]来完成的。不过那个体系很容易使阅读者混淆,因为点号的位置会与声音在进行到文本片段末尾时所要发生的转向相矛盾(因为完整的收束也是用记写在高处的点号来表示的,它要求声音开始向下回转,等等)。解决这一矛盾的办法是,将点号与纽姆符号相混合,从而生成表示"固定旋律型"(Tonfiguren)的标点符号,以指示一个个文本片段如何结尾。[111]

阿贝尔的随意性评论,可被看成是博恩"标点符号起源论"的略显微弱的"第三度回响",当代的音乐学术对这一理论不感兴趣。然而,古文字学领域却已重新注意到这一理论,并希望对它进行扶植和培育。出于如下两个原因,我们也不得不来追溯它:其一,如要全面理解圣咏的历史以及(我们正在批评性审视)的圣咏记谱法,则必须关注博恩的标点符号起源论,因为它在本质上从属于这个任务。日课符号和标点记号在形态上的一致性需要被解释。而博恩的解释关

[109] "Das liturgische Rezitativ".

[110] *Ibid.*, 50.

[111] *Ibid.*

联到音乐记谱法的年代和起源,这正是我们的兴趣所在。其二,由于我们注意到标点符号在音乐记谱法历史上的重要性,因此,我们必须从古文字学的方向重新审视标点理论。

在彼得·克莱门斯(Peter Clemoes)的文章"礼拜仪式对近古英语和早期中古英语手稿中的标点符号的影响"("Liturgical Influence on Punctuation in Late Old English and Early Middle English Manuscripts")中,这位作者写道:

> 从点号和纽姆符号中形成了四种礼拜仪式的 positurae[定位符,他以最常见的方式来描述它们]……就像在礼拜仪式卷册里的用法一样,positurae 指示音乐的终止式(它与休止时人声中的自然语气变化相关)。实际上,这是一种在文献中广泛通用的标点符号系统,它向读者指示人声的语气变化(拉丁文法学家承认这是语法的一部分)……而且,尽管它们原来用于指示声调,然而不可避免的是,positurae 应该和特定的语法结构结合起来运用……在我们精心培育的礼拜仪式中,有一个能向读者指示人声中适宜的音调变化的导读系统,它与既已确立的句法传统相结合,而且……这些符号被近古英语和早期中古英语的书写者们所接受,作为一种专门化的书写体例,深刻影响了他们的风格。⑫

帕克斯(Parkes)在"中世纪的标点、停顿和影响"("Medieval Punctuation, or Pause and Effect")一文的附录中写道:

> 主要的标点符号……在中世纪的课程中出现……全部起源于古代语音记谱法(the system of ecphonetic notation)体系,该体系最初指示的是礼拜仪式中适宜的旋律法则(在礼拜仪式中,

⑫ 辑于 *Cambridge University*, *Department of Anglo-Saxon*, *Occasional Papers*, 1(Cambridge, 1952),在第 12—13,15,22 页。

不同的语境需要不同的旋律性乐句）。不同符号所指示的旋律
法则，被应用在礼拜文本中（根据意义而划分）的各种逻辑性停
顿处。伴随音乐记谱法的发展，这些符号丧失了它们作为纽姆
符号时的指示意味，被吸收到了通用的标点符号体系中。这些
符号可见于 8 世纪以降的非礼拜性文本。（很有必要重新思考
一下这最后一句话以及它的意义。）⑬

如果想知道"古代语音记谱法"是什么意思，或至少弄清楚这一
表述在此的资料来源，于是我们有必要回溯一下音乐史的文献。
1912 年，让-巴普蒂斯特·蒂博（Jean-Baptiste Thibaut）出版了他的
《论拉丁语教会文本中古代语音记谱法和纽姆记谱法的遗产》（*Mon-
uments de la notation ekphonétique et neumatique de l'église latine*）
一书。他标题中的 notation ekphonetique[古代语音记谱法]就是礼
拜文本中的标点，纯粹而简单。蒂博的理论是，"古代语音符号起源
于标点，后来因其功能发生变革，而逐渐变化成了纽姆符号"。他相
信这些符号总是具有某种程度的旋律性特质，哪怕是作为标点，而
且，正是基于这种旋律特质，我们才发觉它们被转型成为了纽姆。
"古代语音记谱法"这一称谓反映了他的一个观点，即，它们是从拜占
庭语音体系中演变而来的。然而蒂博的看法具有误导性，因为拉丁
语教会文本中所用的标点并不是一种记谱法，而且，也没有案例表明
它们跟拜占庭语音体系有所联系。

我们先来看他的第二个观点（认为古代语音记谱法由拜占庭语
音体系演变而来），对此有两点值得注意：首先，拜占庭的吟诵符号所
赖以运作的原则不同于拉丁语教会；其次，发现记载拉丁语符号的手
稿年份要比最早的拜占庭手稿还要早一个世纪。⑭ 在声明第一点

⑬　"Medieval Punctuation"，140. Parkes 没有把标点符号起源于古代语音记谱法这一观
　　点写进他 1993 的 *Pause and Effect* 一书里。

⑭　参见 Max Haas，*Byzantinische und slavische Notationen*，Palaeographie der Musik，
　　i/2.

时,我头脑中有一套关于"怎样才构成一种记谱法"的标准。基本上可以说,一种记谱法须能从它的参照系中标识出某些特定对象,并能将这些对象与该领域内的其他对象区分开来。也就是说,"记谱法"与其"参照系"必须具有不同的特质,而且,二者之间的联系应该是稳定的。比方说:为了把 𝄢 规定为代表 f¹ 音的符号,我们需要自信地确保我们能够在 𝄢 和 𝄢 之间做出区别;或者说,我们要能能够在 f¹ 和 g¹ 之间做出区别;并且确保这个符号总是代表着同一个音(参见上文第 289—293 页)。日课符号显然不能满足这些标准。即使这些符号是独特的(甚至连这点也需要进一步说明),但是它们的参照系却并不独特,而且,这些符号与其参照系之间的联系也并非是稳定不变的,目前我们只能说这么多。教会的声调体系只在 15、16 世纪的卷册中才能见到,其中,日课记谱法包含有对旋律法则的具体化(由相应的符号所引导)。有线索暗示:这些书写代表将一种欲将松散的实践系统化的努力。可以肯定地说,上述努力明确地体现在安德里亚斯·奥尼索帕楚斯(Andreas Ornithoparchus)发表于 1517 年的《微妙的逻辑》(*Micrologus*)这一备受征引的解说性文本中,他提到了牧师在阅读他们所要阅读的东西时是"如此的粗率、荒唐和错误,他们不单是干扰信徒们奉献甚或惹他们发笑,而且还用他们那蹩脚的朗读来轻蔑地嘲弄"。即使没有提到这些极端行为,奥尼索帕楚斯也一再声称,声调的变化是"根据不同国家、不同地域的方式和习惯"。他决心去"解释声调的规则⋯⋯声调可能是作为一种从教会王国的传承物[与曲调(*Concent*)即仪式中的歌唱部分一起]被确立的"。⑩

当现代著述者们描述有关教会声调——表示它们的符号是出自远至 9 世纪的著作——的记载时,他们所能说的总比我们所真正能知道的要多。9 世纪著作里所出现的只有标点记号,用于为文本断

⑩ *A Compendium of Musical Practice*, trans. John Dowland(1609; facs. Edn., New York,1973).

句,这些文本在朗诵中被以终止式规则做了标记。那些终止式规则应当是早就被确定下来的,只是对此没有证据。矛盾性指示(contraindication)——这是对奥尼索帕楚斯证词的补充——是指相同文本中不一致的符号标记,即,同样的文本在出处不同的原始资料中所被标记的"符号"和"位置"相互抵牾。⑯

除了"用词不当"(misnomer)以外,蒂博的有关纽姆早先被用于标点记号的理论实际上是一种现代观点,即,伴随对现存手稿证据的简单解读而逐渐成形的。上述引自帕克斯的那段文字的最后一句从一个侧面解释了为什么所有被并入日课符号体系的那些符号在8世纪都被用作标点符号。⑰ 这些符号在礼拜文本和非礼拜文本中都能见到,这就排除了它们一开始作为音乐符号的可能。

日课符号(它们不过是教会文本中的标点符号)与8世纪之后标点符号系出同源:作为语言书写技术革新的组成部分,它们由法国北部的抄写员们所发明或规范化,其目的在于帕克斯所说的"使语法清晰易辨"(the grammar of legibility),⑱而且就总体形势而论,书写艺术的繁荣必定与加洛林宫廷的教育规划有关。这种书写体系很大程度上是指向教会文本的,也此从侧面印证了如下事实,即,整个教育规划是朝着改善并拓宽教会的读写能力这一方向来实施的。

这些符号中没有一个出现在9世纪之前的纽姆符号表中,这就从另一个侧面确认了蒂博的理论。身份不同但模样相同的符号所出现的顺序暗示了一些联系,在此必须查探清楚,我以如下一个谱系图来表示:

⑯ 参见 H. Hettenhausen,"Die Choralhandschriften der Fuldaer Landesbibliothek"(diss., University of Marburg, 1961),pt. 2:"Lektionszeichen vom 9.-14. Jahrhundert",pp. 97—112.

⑰ 这一点在 CLA 中可以被确证。

⑱ *Pause and Effect*,23.

我们似乎有了这个简单得多的方案：

卡洛琳王朝时期的标点法（即日课符号）

（其他因素）

纽姆（9世纪）

六

我的首要任务是看一看为什么我们不能假定纽姆、标点和日课符号共有的那些符号在早期是作为纽姆符号发挥作用而证据又消失了。[119] 我在此将引述六种不同的理由：

其一，礼拜仪式的所有项目属于同一个类别，换言之，它们的留存也不会是随意而凌乱的。

其二，9世纪的记谱样本都是典籍中一些偶尔被标注了纽姆的项目，同一本典籍的其他地方却又不做标注，而不做标注的部分亦非散佚中幸存的"残篇"。因此，似乎所有的纽姆都是后来被附加到文本上的，而不是起初就被规划在内的。[120]

其三，有证据可以表明，口头传统在9世纪仍然流行，而且直到

[119] e. g. Clemoes, "Liturgical Influence", 12, citing Gustav Reese, *Music in the Middle Ages*(New Yorkm 1941), 133："大陆现存最早的使用纽姆的例子是8世纪的 MSS 的断章，但纽姆体系可能是200年后才形成的。"

[120] 更多细节请参见 Corbin, *Die Neumen*, 30—41.

10世纪也依然重要，这些证据包括：在9世纪的记谱样本中没有为唱诗班指挥记写的纽姆项目；奥勒良的证词；全套的不带纽姆符号的仪式用书此时仍被书写，虽然如此，它们在序言中仍被称为"音乐艺术宝典"（"Books of Musical Art"）[121]；书面传播中有口头加工的证据，也就是说，年代久远的书写传统中存在着"矛盾性指示"。[122]

其四，最早有关以书面文献代替言传身教这种习得方式（伴随对圣咏教学法的熟练掌握）的证词来自9世纪末和10世纪初期。诺特克在他的《赞美诗集萃》（*Liber hymnorum*）——其年份被沃尔夫兰·冯·戴恩·史坦纳（Wolfram von den Steinen）考订为884年——的前言中宣称：教师马塞勒斯（Marcellus）收集了诺特克针对*rotulae*而作的继叙咏，并将它们送给了他的学生供其学习。[123]此外，于克巴尔德在他写于900年前后的《谐音原理》中也明确提到，他迷上了一种不依赖老师而是靠一种精确的字母记谱法（关联着一个精确的音高体系）来教唱圣咏的方法。在此不妨引述如下：

由于唱词的声音和差异能被书面的字母所标识，阅读者由此不再感到迷茫，音乐被设计出了符号，每一句旋律都可以用相应的符号来标注，想必读者一旦学会这些符号，他们就能够在没有老师的情况下独立演唱这些旋律。但是，由于我们所用的符号是从旧例中沿袭下来的，而且它们在不同地域有着不同形态，因此上文的设想难以实现，尽管符号确实可以作为记忆的辅助，但是引导读者的那些记号本身是模糊不定的。[124]

[121] Stäblein, "Gregorius Praesul", 537.

[122] Presented in Hucke, "Toward a New Historical View", *Journal of American Musicological Society*, 33(1980), 437—467.

[123] 参见 Helmut Hucke, "Die Anfänge der Bearbeitung", in Dorothea Bauman(ed.), *Bearbeitung in der Musik: Colloquium Kurt von Fischer zum 70. Geburtstag, Schweizer Jahrbuch für Musikwissenschaft*, 3(1983), 15—20.

[124] *Hucbald, Guido, and John*, 36.

于克巴尔德对于纽姆符号的不充分性的抱怨，以及其中一个明确的暗示(这些符号依赖于教师)共同说明，尚没有一套功能齐全的书写传统。

其五，英国最早的记谱样本产生于 10 世纪，其中有证据显示记谱法被引入了口头传统，就像 9 世纪欧洲大陆的记谱法样本所显示的一样。[⑱] 由此观之，仍没有太多理由能让人相信一个更古老的书写传统会单独失传，而且两个失传的书写传统竟会如此巧合。另一方面，难以置信欧洲大陆上一种已失传几个世纪的书写传统竟然没有对大不列颠群岛产生任何影响。(对于不带文本的记谱法也可以得出类似的结论。如果此间确实有一种遗失的传统，那我们就得相信：要么这种传统已经被呼唤了几个世纪，直到花唱开始被记写下来，要么在带文本或不带文本的记谱法的传播过程中有一个横跨几百年的空白。)

其六，对于记谱法的发明，最照顾历史情境的解释是将它推定在加洛林王朝期间。我们从更早的任何一代时代中都看不到能让记谱法诞生的急迫感、文化环境和时机。

上述六点可以作为肯定而直接的理由让我们相信：音乐书写的最早样本或多或少可以代表这一实践的起源，同时它们也更加确证"还有更早的原始资料但失传了"这一论调根基不牢。但是，还有一个间接理由也可以帮助我们确信上面的判断，即，相关的反对意见没有充分的根据，在此有必要列举出两类反对意见：一类秉持历史逻辑原则，另一类秉持(关于历史世界等级结构的)本体论原则。二者都具有先验性质，而且都享有特权地位，不受批评意见的左右。

历史逻辑原则起源于 19 的文明进化论，其核心要义是：成熟充分且思路清晰的行为实践一定不是突然出现在文化中的，它们或多或少都需要经过延伸性的发展阶段。根据这一论点，发展过程是延伸性的，因为这行为或实践是一种渐进转型的结果，而在这转型过程中，文化是全程参与的。瓦格纳对音位间距记谱法在纽姆书写史上的演化所持的观点是拉马克进化论的典型案例。(拉马克坚持认为，一个物

⑱　参见 Rankin，"From Memory to Record".

种之所以进化演变，是因为它的个体怀着目标意识去适应周遭的环境：长颈鹿长着长长的脖颈，可以够到高处的枝叶，由此获得了相对于其他物种的竞争优势。）这种进化被生物学家们称为"变形式进化论"（transformational evolution）。它与"变异式进化论"（variational evolution）形成对比，在后者中，影响到个体的或是个体所经历的变化，通过某些独立于后果的起因，将会在一个相对较短的时间内对整个物种的群体产生影响（比如一种突变或一种发明）。达尔文的进化论框架是一种变异式进化论，奇怪的是，它对人文学科的进化学说几乎没什么影响（在这个领域内常有误解称吸收了达尔文的观念）。⑫ 音乐书写的早期历史明显是"变异式进化论"的体现，其中，一种技术（它的发明适用于一系列任务）被迅速地改造和转化以适用于不同的目的，其所用的方式也是不可能从一开始就被预知的。

实际上，9 世纪记谱样本的荟萃可以给我们一种印象，即，它们是一种"已发展成熟"（这一术语本身就流露出了进化论的观念）的记谱法实践。记谱法的每一个基本原则（指 11 世纪五线谱引入后发挥着功能的那些）在 9 世纪中叶之前就已然明显：例如《音乐手册》中记载的达西亚字母体系（Daseian letter system）和图表线谱体系（graphic stave system），两种都是纽姆书写的类型，又如奥勒良的和 Paris 2291 的图标体系（iconic system），以及 Munich 9543 所在记载的符号体系（symbolic system）。事实上所有可见于 11、12 世纪纽姆表中的纽姆字符，都已经在 9 世纪的原始资料里出现了。⑰ 这其中反映出的高度变异，可被视作假定性的证据表明记谱法有长足的前期发展。但它也可能是由几十年间的蓄意试验而造就的。考虑到开头所描述的历史情境，以及加洛林小写字体书法的迅速发展，方才的假设也许是足合

⑫ 有两本著作可资推荐，它们径自将达尔文的进化理论与通论性问题的历史这一背景相对照，其中清楚地交代了什么是达尔文所特有的思想：*Darwin for Beginners* by Jonathan Miller and Borin Van Loon（Oxford, 1982）and *What Evolution Is*, by Ernst Mayr（New York: Basic Books, 2001）。

⑰ 参见 Huglo, "Les Noms des neumes".

情理的。这些原始资料没有提供任何基础以便让我们在两种替换性解释之间做出选择。认为音乐记谱法是渐进发展的这种假设,不能为自己的优势提供出证据。因此,相关的解释必须在两个层面——即在(记谱法得以成形的)时代语境内对音乐传播史进行宽泛叙述时的"连贯性"(coherence)与"合理性"(plausibility)——上展开竞争。

本体论原则甚至在加洛林王朝时代就有体现。说"音乐书写"历史悠久,等同于说有关音乐书写的"原始资料"历史悠久:从希腊语世界(古代希腊或拜占庭)——经过罗曼语世界——到拉丁语世界。把罗曼语世界看作音乐书写的源头或传播的起点,这种观念在西部拉丁语地区与另一种观念——认为拉丁圣咏本身就是音乐书写的源头——相混合。

认为拉丁语教区的圣咏传统是一种罗曼语传统的这一观念,从加洛林王朝时期一直延续到当今时代的学术文献中,而且它与音乐书写的古老性这一观念不可分离,这一事实明确体现在加洛林王朝对格里高利教皇接受、口述、抄写圣咏并整理成册的这些事件的描述中(参见 Ch. 6 and Pls. VII—X)。事实上,有关西方音乐书写之起源的所有主要观念——连同那些可疑的观念——无不根深蒂固地指向古希腊(或拜占庭)和古罗马:手姿学(cheironomy)[128]、古代语音记谱法、希腊语和拉丁语的韵律学声调,以及拜占庭记谱法这一优势观念本身。这些观念在面对实体性证据时的失败,与存在于音乐书写的古老性以及依赖于它的谱系学(声调→纽姆→日课符号→标点等)之中的同样根深蒂固的信念相悖。

七

加洛林王朝时期的标点体系在 800 年之前所用到的基本元素

[128] 手姿学理论起源说被 Hucke 在 "Die Cheironomie und die Entstehung der Neumenschrift" 一文中推翻了。

有：点号(●)、逗号(9或7)、杠形符(/或✓)、问号，以下是这些符号所对应的纽姆图形：

(a) (b) (c) (d) (e) (f) (g) (h) (i) (j) (k) (l) (m) (n) (o)

点号和逗号可以被复合叠加为：

不同的元素可以被混合，因此，问号几乎总是要和点号混合在一起，不过也可以有如下形式：

一眼望去便能发现，几乎所有这些元素的符号以及大多数混合元素的符号在 9 世纪以后都被用作了纽姆符号。而且似乎乍看起来，标点符号确是纽姆符号的源起要素之一。但是，这么说意味着什么呢？无论声调理论与支撑它的证据多么协调，它都是编造了一个不错的故事，而且无疑这个故事使它能长期存活。在纽姆和标点之间，是否也有一个能关联二者的不错的故事呢？

有一些注意事项需要即刻被考察。其一，要考虑到除了 8 世纪的标点和 9 世纪的纽姆以外，还有很多其他符号被用到。点号(point)和杠形符(virgule)被用来分割单词，单一的点号可以记写在一个单字母之后表示略语(就像今天那样)；复点号(：)或点号加逗号(；)可以代表一个单词的后缀-us 或-et；在字母-q 之后的逗号(ɔ)、复点号(：)或点号加逗号(；)可以代表-que；转角式的逗号(7)可以表示"et"，也可以表示要添加装饰；杠形符(/)可以表示单音节或者带有长 i 的末尾音节。似乎可以轻而易举地从这些 9 世纪之前的符号中挑选一个(以任何一种功能)，将其声称为某个纽姆符号的起源(仅根据形式)。

需要谨慎的更深层理由是，上列图形中的绝大多数在作为标点符号发挥作用时都不局限于某个具体的地域；然而似乎不言而喻的

是,如果设想这些符号的用法发生转变,那将经由纽姆书写者之手来选用那些已经在当地被使用的符号并改变其用法,而不大可能从一些综合性的图表目录中寻找符号。

以上两个注意事项其实都指向了同一个认识,即,大多数符号是高度通用而且形式简单的,因此难怪它们被应用得如此广泛而且用法会发生变异(包括它们被用作纽姆的现象)。但对于问号,情况却不是这样。它们在形态和功能上都更具体,而且倾向于在特定的位置上用特定的形态。在上文展示的所有"问号"形态中,只有(j)——相比于其他形态而言——最有可能在 8 世纪之前被应用。它可以作为符号表示最后一个音节-tur。(在 9 世纪 Senlis, Paris, Bibliothèque Ste-Gene-vieve, MS III 中的交替圣歌里,*w* 是作为末位音节 er 的符号而出现的。我不知道在 8 世纪有没有这种现象。)说到问号的广泛分布,罗尔和维津(Vezin)都注意到,问号以其充分的特征性和地域性,可作为考订手稿日期及出处的有力参照。[129] 由此,进行如下两个追问似乎是得当的:上文展示的各种问号是否也曾作为纽姆符号? 如果是,它们在相同地域内是否同时具有两种效用? 这第二个问题是必须发问的,因为,我们(再一次)不能想象:早期的纽姆书写者会是从一个综合性的标点符号库里选用符号的。对于上文所列问号的出处,请参见图表 6.1。

图表 6.1 多种问号形态的起源

问号的类型	Provenance	MS	CLA 卷次与篇次
(a)	Corbie	St Petersburg Q. V. I. 16	xi. 1619
(b)	*Lorsch*	*Karlsruhe Aug. cv*	*not shown*
(c)	Tours	St. Gallen 75	vi. 904
(d)	Corbie	Paris lat. 13440	v. 662
(e)	Tours	as(c)	未出现
(f)	Corbie	as(a)	未出现
(g)	Lorsch	as(b)	未出现

[129] Lowe, "The Codex Bezae" and Vezin, "Le Point d'interrogation".

（续表）

问号的类型	Provenance	MS	*CLA* 卷次与篇次
(h)	"Palace school"	Trier, Stadtbibl. 22 ("Codex Ada")	ix. 1366
(i)—(l)	"Possibly palace school"	Brussels II. 2572	未出现
(m)	Salzburg	(i) Cologne 35 (ii) Vieenna 420	未出现 未出现
(n)	St Amand	Douai 12	vi. 758
(o)	Vercelli	Vercelli 183	未出现

　　a. 这一概况基于 CLA 以及我本人对原始资料的解读,原始资料中并没有附录现成的有关问号的表格。

　　b. 不过可以参见 Low,*The Beneventan Script*,245 n. 2.

　　符号(m)和(n)没有对应的纽姆符号。符号(o)对应于三角形。其余的几个在某些纽姆抄本中要么对应于 porrectus[先上行、后下行、再上行]要么对应于 quilisma[先波动后上行]。这样就引入了更多通常被解释为纽姆符号和日课符号的中性形态:问号要么与 porrectus 合并,要么与 quilisma 合并。[130] 现在我们应当说,大多数问号似乎要么被转型为 porrectus,要么被转型为 quilisma,因为没有人怀疑这两个符号作为标点的优先权。而且,当问号对应于某一个纽姆符号的时候,这个问号的写法就跟当地所用的纽姆一样。上表中的(a)和(c)在法国北部(包括考比耶地区)、英国、意大利北部及德国被记写成 porrectus 的样子。(b)是丰满的布列塔尼形式(Breton form),但是德国的 porrectus 也使用那种形态。图尔(Tours)地区的问号在形态上与布列塔尼接近,洛尔施(Lorsch)位于德国中部。(e)—(g)当被记写在与(a)和(c)所被记写为 porrectus 的同一区域

[130]　参见 Bohn,"Das liturgische Rezitativ" and H. Husmann,"Akzentschrift",*MGG* I. 266—273.

时，便对应于 quilisma。它们通常像 quilisma 一样更为丰满，但是在
St. Gallen 75（图尔）中也能见到丰满的问号，然而反过来，quilisma
也可采用"之字状"［例如 Arras 734（712），从圣瓦斯特（St Vaast）刚
好到考比耶北部］。(i)—(k)对应于布列塔尼和古法兰克抄本中的
quilisma。在某一种问号形态所记写的某个区域中，porrectus 和
quilisma 绝不可能对应于不同的书写形态，换言之，下列三种书写情
况绝不会出现在同一个区域：用 来表示问号，用 来表示 por-
rectus，用 来表示 quilisma。

　　因此，极有可能的是，纽姆的形态（在上述每种情况下）是标点符
号经过转型之后的产物。这种可能性被下述事实进一步强化，即，形
态差异甚大的同一对符号，在首要情况下同是一种功能，在次要情况
下又同是另一种功能： 和 首先都是问号，其次也表示 porrectus
［先上行、后下行、再上行］； 和 首先也都是问号，但其次也表示
quilisma［先波动后上行］。可以说，第一对符号之间彼此类似，差异
在于正字法方面。在此情况下，这些符号一起经历功能转变并不算
反常之事。但对于第二对符号则不能这么说。在考虑到上列各种情
形之后，我们似乎可以稳妥地说：就问号而言，至少有两个纽姆符号
是通过对标点加以转型之后被使用的。发生这种情况的几率是相当
充足的，因为，为中世纪文献注解标点的任务被派给了具有音乐职责
的人，例如唱诗班主唱/指挥或修道士。⑬ 而且在某些特定情况下我
们可以把握十足地说，记写纽姆符号和记写标点符号的是同一个人。

　　图例 6.2 是符合这种说法的一个例子。如在页面上所示，这一
诗篇的前几行是用金色和银色书写的。这几行内的原始标点——包
括记写在低、中、高位置上的单一点号——也是用金色或银色书写
的。而任何其他颜色的标点（如第八行里的 virgula）是后来添加的，
添加这些符号的人也就是书写纽姆的人，此说的根据在于，virga 和
virgula 的笔迹和墨水颜色都是相同的。似乎从外表判断，那些发挥

⑬　Bohn,"Das liturgische Rezitativ",46—47.

着提示功能的纽姆符号很有可能是由使用它们的人书写的。这一印象被如下事实所"强化"（如果不说"证实"的话）：迟至 10—11 世纪，司仪神父所用的书里也仍然包含有此类在手稿就绪之后被添加的纽姆。阅读和书写纽姆必定是司仪神父必备的读写能力之一。

现在我们可以回过来讨论其他标点符号了，对于它们，我之前可谓慎之又慎。虽然，出于前文所述的原因，把大多数标点符号与纽姆符号相关联的做法是可疑的，但它们单看起来确实相似，若孤立来看，在它们任何一个身上都看到不到抵触这种联系的可能性。这一考虑，连同此处对问号所做的评述，或许可以让我们认为，标点符号体系被消化吸收在了纽姆书写体系当中。无论如何，我们通过原始资料所看到的就是这样，而且，对原始资料的更密切的询问也没有产生任何悖谬。

如果我们为纽姆符号（可以设想它们与标点符号有联系）添加上"流音符号"，那就构成了 9 世纪用到的几乎所有纽姆符号。它们全都以这种或那种方式与语言的朗诵和发音相关。这一陈述也可被解读为纽姆的起源，在形式上相似于声调理论，但却替代了声调理论。但是如果能说明那些教会音乐家们是如何把这些纽姆构思为歌唱的辅助的，那就会更加令人信服。而且，我认为这才是更有意思的史学问题。

实用性原始资料中的纽姆符号可能最初并不是为了给歌唱者勾画旋律线，而是要引导他去关注文本中间或发生的某种"旋律转折"或"运声提示"，关注一种特定的收束诵唱的方式，关注从哪里开始终止式，关注旋律音域中的最低音，关注一个需要清楚发声的辅音，等等。可以肯定，这些符号本身是可以指示特定的音高或音高模式，但不能据此就说，指示音高或音高模式是它的首要任务和唯一功能。

如上所述的这些任务从一开始就为纽姆设置了强烈的指引功能。正是在发挥指引功能时，纽姆符号与标点符号在符号学意义上有了交叉。从另一个角度来看待这个问题也将是有助益的。标点符号的主要功能在于"指引"，这一点不容置疑。然而，上文所展示的所

有问号形态都具有一种显著的"图标性"(iconic)面貌：它们在形态上都向上扬起，与表达疑问时的语气变化相应。这是它们的共同特征。

问句在言说时获致一种特殊的语气变化，这显然正符合罗尔的记述。[132] 在贝内文托的纽姆谱体系中，表示询问的符号不是被放置在句尾，而是被放置在疑问性语词的上方，或者，如罗尔所说，"放在疑问语气开始的这个单词的上方"。虽然没有直言，但是他的推理却明确地表明，人们习惯于大声朗读，标点符号是指示停顿和语气变化的标记，为的是让朗读更好地体会文本的含义。因此，把问号放在疑问性语词的上方，就必然能起到标识的作用，使疑问性的语气变化准确出现在它应该出现的位置。

还有一种"图标性"的面貌显见于由复合性的点号和逗号构成的标点符号中，它们指示着比单一性的点号和逗号更长的停顿。在这两种情况下，标点符号通过图标性再现出类似于音乐记谱法所唤起的那种期待来发挥着它们原始的指引功能。

在奥勒良的描述（例如，在唱某个音节时"要把声音切分成三次脉冲"，在唱另一个音节时要"以颤抖和升高的声音来唱"）和后人对上述相应片段的记谱（以 tristrophe 和 quilisma）之间的对应性，明确显示了纽姆符号是如何通过借用标点符号而得以确立的。特定的运声方式被固定为特定的旋律类型。当需要把它们转译成书面形式的时候，就需要有适当的符号，那两种符号之所以特别常用，是因为它们的图标与它们所代表的声音相像。

八

上述结果关系到一个问题，即，纽姆是在哪里被发明的？这也是本章所要论述的最后一个问题。对于这个问题我们可以归纳出三点

[132] *The Beneventan Script*, 36—70.

印象：

其一，9 世纪留存下来的大多数记谱法样本，被书写在西法兰克王国的北部，尤其是考比耶和圣阿曼德(St-Amand)周边地区。这些样本包括教学法的论文以及所有标注有纽姆的、供教会礼拜诵唱的文本。音乐书写及阅读实践的兴起，总体上与加洛林王朝的读写运动有关，因为加洛林王朝当时正是语言书写和阅读的中心。

其二，令人吃惊的是，9 世纪没有在东法兰克王国发现类似于西部的那些原始资料，也就是说，没有教学法的论文和标有纽姆的教会文本。可见于东法兰克王国的最早源头，乃是两种诗歌文本，所涉内容都是礼拜仪式之外的：第一类有"偶得之诗"("Gelegenheitsdichtungen")[13]，出自波伊提乌斯(Boethius)的《布兰诗歌》("Carmina Burana")，辑于 Ludwigspsalter, Berlin cod. Theol. Lat. 2° 58，来自洛尔施地区，雅默斯将其年份考订为 887 年；还有《四福音合参》("Evangelienharmonie")，出自维森堡(Weissenburg)的奥特弗利德(Otfried)之手，辑于 Heidelberg cod. Pal. Lat. 52。第二类是散文经《诵唱这些甘美的旋律》(*Psalle modulamina laudis canora*)，带有纽姆标记，见于雷格斯堡(Regensburg)的一本教父文集 Munich clm 9543，在第 817 至 834 页。[14]

如果这种原始资料的情境是再现性的(目前似乎已不太可能来确定究竟"是"与"否")，那么，正如前文所暗示，将很有必要考虑到记谱法的另一个位于 9 世纪东法兰克王国的源头：这个源头是一种坎蒂莱纳(cantilena)类型的记谱法，其文本是诗歌。这一时期被标注了纽姆符号的此类文本须被划分为一个类别，对此不必感到惊奇。它们被标上了分类性的名称，如 versus[格律]，rhythmus[节奏]，hymnus[歌颂]；而且，奥勒良似乎还区分了它们所具体归属的音乐学科。例如，在第四章对"人乐"(musica humana)进行划分时，他区

[13]　E. Jammers, *Aufzeichnungsweisen der einstimmigen ausserliturgischen Musik des Mittelalters*, Palaeographie der Musik, i/4, 2—3 and pls 1 and 2.

[14]　参见 Corbin, *Die Neumen*, 29(他对该文献以及其他文献的年份和出处都有质疑)。

分了 harmonics[谐音]、rhythmics[节奏]、metrics [韵律学]三种类别,这一划分沿袭自古典时代:

> 谐音用于区分声音中的高低语气变化,以交替圣歌 Exclamaverunt ad te Domine 为例,其中的 Ex-就是一处声调变低的语气变化……[他以这样的方式开始对教会圣咏的旋律进行描述,随后的描述还有很多;谐音是一个副学科,通过它,奥勒良实现了他的主要任务]。节奏关注的是唱词之间的关系,即声音的悬留是好是坏。节奏似乎与韵律学非常类似;但节奏是一种经过编排的(modulate)的语词组合,分析节奏不能靠韵律学体系,而是根据音节的数目,而且节奏要靠耳朵来辨别:安布鲁斯的赞美诗(Ambrosian Hymns)大抵都是如此。[135]

雅默斯认为,在这些记谱样本中被标记的是那些"没有传统因此需要记录下来的"音乐。[136] 这一听来有趣的解释值得我们进一步深思。不妨试问,记谱法(特别是音节性的配曲)能给歌唱者(对他来说,这种旋律是非传统的)提供多少信息? 我们对早期坎蒂莱纳记谱法的用法所知甚少(我们尤其想到的是,在每个音节上方都配以 virga 和[偶尔]punctum 的文本)。然而无论如何,如果要假定纽姆的发明是为了记录新旋律,那么这一假定只有可能是应验于这些记谱样本之中。

其三,在围绕西方音乐记谱法起源的讨论中,还有一些学者将其源头回溯至罗马。所谓的"罗马起源论"是出自埃瓦尔德·雅默斯和

[135] "Armonica est quae discernit in sonis acutem et gravemm accentum, ut hic: Ant. Exclamaverunt ad te Domine. Ex, gravis accentus...Rithmica est, quae incursionem requirit verborum, utrum sonus bene an male cohereat. Rithmus namque metris videtur esse consimilis quae est modulata verborum compositio, non metrorum examinata ratione, sed numero sillabarum atque a censura diiudicatur aurium, ut pleraque Ambrosian carmina" (Aurelian, *Musica disciplina*, ed. Gushee, 67).

[136] *Aufzeichnungsweisen*, 3.

康斯坦丁·弗洛斯（Constantin Floros），维系于前者的信念之一是，格里高利圣咏本身就起源于罗马；维系于后者的信念之一是，拉丁语纽姆符号起源于拜占庭纽姆。⑬⑦ 不过一般来说，说到纽姆谱的古老历史，学者们常会将罗马默认为发源地（或至少是"经由地"）。赫克尔（Hucke）也谈到过这个问题，⑬⑧他从两个立场上反对罗马起源论：其一，有证据表明纽姆符号是加洛林王朝时期的发明；其二，最古老的带有纽姆标记的罗马圣咏集（约出自 11 世纪）所用的记谱法是从贝内文托体系中转变而来，这表明罗马本地并没有记谱法。这个证据与另一个关系到格里高利圣咏传播方式的内在证据相互引证，即，格里高利圣咏在罗马依赖于口头传承的时间跨度比在法兰克要长得多。⑬⑨

　　本章第一段所介绍的一般背景更强化了纽姆作为加洛林王朝时期的一项发明的这一印象，不仅如此，存在于语言技术与音乐书写之间的密切关联也使这一印象更为牢固。这些关联甚至达到了令人信服的程度，它们与"罗马起源论"的说法明确相悖。比朔夫（Bischoff）说在意大利中部和南部，语言-书写活动不仅"保守"而且"稀少"。⑭⓪更为具体的是，罗尔在考察了纽姆与标点之间的密切关联之后，对意大利南部的标点符号做出了如下评论：

⑬⑦　Jammers,"Die Entstehung der Neumenschrift"; Floros,*Universale Neumenkunde*, ii. 232 ff.

⑬⑧　"Toward a New Historical View",445—446.

⑬⑨　罗马格里高利圣咏传统内在的口传性质，被 John Boe 的谨慎结论所强化，他的结论基于他对最早的源自罗马的纽姆资料所做的研究。在"Chant Notation in Eleventh-Century Roman Manuscripts"（*Essays on medieval music*; *In honor of David G. Hughes*, *Cambridge*, MA. ,1995,）一文中，他述说自己找不到证据表明在 11 世纪之前的罗马存在音乐书写的迹象，而且他不相信在此之前有任何此类实践。后来，在"Music Notation in Archivio San Pietro C 105"[*Early Music History*, 18(1999),1—45]一文中，他将一个包含六行纽姆的页面鉴定为"据我们所知罗马记谱法在 1071 年前的直接前身"[也即博德默法典（Bodmer Codex）颁布那年]，并将它的日期考订为 975—1010 年间，而且更"可能"是在 990—1005 年间（第 41 页）。

⑭⓪　"Panorama",249,252,253.

在贝内文托标点符号的发展史上，有两个时期值得注意。第一个时期包含了 8—9 世纪的 MSS，第二个时期则包括了后来的MSS。第一时期的 MSS 中没有体系性的标点符号，而且在那个时代不可能有体系性的任何东西……最通用的标点法……仅仅是用于停顿的或大或小的点号……到了 9 世纪末期，有一个标点法体系被引介出来，而这显然是自觉革新的结果……这是一种舶来品，因为该体系早在整整一个世纪之前就已被加洛林宫廷用于 MSS 的书写了。[14]

对于这种新体系所包含的符号元素，我已罗列在本文第 419 页。典型的贝内文托问号是那个图表中的(b)。这既不对应于 Beneventan porrectus(√或✔)，也不对应于 quilisma(ʔ)，如要理解这一点，我们可以假设，标点和纽姆被分别做了调整变化。在第十三章里，我为纽姆书写从北方到南方的传播提供了附加性的证据，与此相关的一个事实是，贝内文托体系从一开始就具有显著的"图标"性质。这是纽姆体系从 11 世纪到 12 世纪所发展出的一个特征，在此期间，纽姆的多种形态——起初在图标性笔迹和符号性笔迹之间有着明显的区别，⌐和∧，√和✔，⫶和ʔ——被并入到一个单一体系中，这个体系包含有音高模式信息，由此，当(一个纽姆中的)第一个音包含着来自前一个纽姆音的上行倾向时，它会被记写成带有上扬笔画的形态。由于这个体系是在北方演化而成，而且从一开始就是贝内文托手迹的典型，故而我们可以认为后者是基于北方的模型。

综观本章可得出四个结论：其一，最古老的法兰克记谱法(Franksih notations)比最古老的意大利南部记谱法早一个半世纪。其二，音乐书写的兴起，与拉丁语及其书写形式的规范化运动有关，与书写和读写的传播有关，还与语言的教学法有关。这些都是加洛

[14] *The Beneventan Script*, 227—228.

林王朝时期在法兰克王国内发生的现象，意大利南部在 9 世纪末之前几乎没有参与。其三，尤其值得注意的是，最早见于实用性原始资料中的纽姆书写，与标点符号的功能和形态有关，在意大利南部，只是在 9 世纪末才以法兰克风格为模型确立了纽姆书写传统。其四，最早的罗马记谱法由贝内文托记谱法改适转型而来，而后者是以古法兰克风格为模型的。

以这些证据来看，拉丁纽姆不大可能发源于罗马。然而"罗马起源说"之所以成问题，并不仅仅是因为它缺乏实证性的根基。它被其"单一性的因果关系"所拖累，就像"声调理论起源说"一样。这一评语想说明的是，在那些声称某个单一地点、单一原型、单一媒介、单一目标是音乐书写的起源的诸多理论学说中，没有一种能在通盘考虑所有证据后仍然成立。因此有必要为最早的记谱法鉴定出多个地点、多种背景、多种功能、多种形态、多种用法，以及多种使用者。不再仅凭某一份资料作为辨认记谱法演进线索的根据，而是要借助于一种类似于"领域"的概念——在该领域中，元素的多重性以及多种方式的关联性，共同导致了有关音乐书写起源问题的多元论结果。我们有可能对这一"领域"进行定位，并标记出它的边界和特征。构成其文化语境的是加洛林王朝时期的学术与教育的发展，以及其他与之相关的一切。音乐书写活动在 8 世纪末、9 世纪初期的法兰克王国初露端倪，但后来在别处也有新的苗头出现，它以此前已显露的端倪作为"部分"——而不是"全部"——背景。导致记谱法肇端的最强有力的因素，维系着口头语言和书面语言的发展，以及语言的理论研究和教学法。音乐书写的通用目的是，提供一个能够在教会文本和诗歌文本等"语言"和诵读者脑海中储存的"旋律"（它们或多或少是有形状的）之间起协调作用的技术性手段。这些符号最初的功能介于"再现"和"指示"之间，其发挥功能的方式可以是符号性的、图标性的、指引性的，或是三种方式的混合。它们被用于表演前的预习，但在许多情况下，它们也被用于表演的过程当中。

记谱法在肇始之后的历史脉络，可被认为是对上述可能性（以及

这些可能性的混合）的逐步疏导与规范。然而，似乎显而易见的是，关于西方音乐书写的起源问题，并不简单是一个记谱符号如何肇始的问题。

这是个复杂的问题，它关乎被书写的事物种类以及事物如何被构思的问题；关乎为何人记写以及意图满足何种需求的问题；关乎符号发挥功能——为语言和旋律的诵唱实践提供信息和指南——的方式问题；关乎记谱符号与书面单词的关联方式问题；关乎记谱符号为适合某种功能而改变形态的方式问题……实际上，它关乎这些符号在形态和功能两方面的"前历史"问题。如要考察音乐书写的历史脉络，必须认识到上述各要素的多面性与多变性，以及各要素间相互关系上的独特性。记谱法的历史问题，不是"什么是纽姆谱的起源"，而是"音乐书写是一种什么样的事物，它之所以存在的方式和目的是什么"。这不仅仅是一个文字学问题，也是个符号学问题，而且，仅凭一个简单的答案是不足以消除上述疑虑的。⑭

后　记

驱使我在本文里持续探问的，是我对作为信息载体的音乐记谱法的兴趣，我所质询的问题包括：记谱法传递了什么信息？如何传递？传递给谁？为何传递？在什么情景下传递？阅读者需要具备什么能力？在所有这些问题中，焦点首先在于通过记谱法所能传递的内容，这内容是不是在表演过程中被传递出去的。但是，作为一种交流活动，书写并不是仅仅依靠它的"内容"来发挥其效应和生发其意义的。它可能也要依赖于书写这一"行为"本身——至少在某种意味上如此。萨姆·巴雷特（Sam Barrett）在他发表于 1977 年的一篇论文里大胆提议：要理解早期的音乐书写，需要"领会记谱符号的书写

⑭　参见第十三章引言部分。

状态……理解最早的记谱法,不能只参考它们所传播的信息,还要参考加洛林王朝的雄心,工艺的流程从属于这种雄心,书写行为也感应于这种雄心";"(用于一种诗歌文本的)记谱法的发明,或许可以借助于书写行为和书写状态来获得解释"……"对书面文本进行标注,不仅增加了文本在视觉上的重要性,而且也强化了文本的符号身份和修辞效力"。⑭

我认为我们必须在这些线索上为记谱行为的解释留出余地,作为一种富有意义的行为,它具有等同于语言行为的效力。这样的解释也不应被局限于最早的记谱法。总之,正是撰写第十三章引言的时候,我被 15 世纪的一种记谱法行为所驱使,想要探索有关言说行为的一些理论。不过在我之前,贝雷特已经提出了在探寻"书写记谱符号"(尤其在那个神秘的最早阶段)背后的多种动机时要考虑到上述问题的理由。

(孙红杰 译)

⑭ "Music and Writing: On the Compliation of Paris Bibliothèque Nationale Lat. 1154", *Early Music History* 16(1997),55—96 at 56—57,92,93.

07

接受的政治：剪裁现在以实现人们期望的过去①

　　本书所写的许多内容都揭示出，我们对中世纪歌曲的了解，更多时候是"强行入主"，使它成为熟知的形式——将那遥远的对象放置于现代语言、概念和价值观的控制之下——而非总是以听到其原本的声音为目的。在本章中，我们将追寻一种历史，这种历史表面上看起来是相反的做法，不过我知道这一做法同样会对我们的对象产生约束效果：设定一个古老的、不熟悉的他者（the other），将其与我们的对象相比较，以说明我们如何将"他者"匹配为"我者"，并在他者之中揭露出我们视之为自己音乐的根源。本章标题中所体现的，正是这种方法的矛盾性——以过去调整现在，并以现在调整过去。

　　如果要在"他们的"和"我们的"之间划开一条鸿沟，那么实现这种可能性的前提是可辨认的文化、民族、种族、甚至性别身

① ［译注］"The Politics of Reception: Tailoring the Present as Fulfilment of a Desired Past", *Journal of Royal Musical Association*, 116(1991), 281—298. 后收入 Leo Treitler, *With Voice and Pen: Coming to Know Medieval Song and How It was Made* (Oxford, 2003), 第九章。

份认同等等都被赋予了音乐特征。这是一种本质主义（essential-ism）的前提。以此为前提，这些特征便必然借由音乐的生成而产生，而音乐的生成又有赖隶属于某种民族、文化、种族、或性别之中的成员。总体来说，这些想法总体上是意识形态的，它们清楚显示出某些特定的意识形态，如民族主义、种族主义以及性别偏见。

历史学家对圣咏的接受史，特别是从18世纪至20世纪这段时间当中，就有着这样的背景。这也正是我们在写作关于圣咏的批评时需要意识到的问题。在本书前几章中有少量关于这个问题的线索，而这一章中我们将集中讨论这一问题。

谈论历史的的话语，可以作为媒介勾勒出一幅值得骄傲的自画像，可以作为一种自我迷恋和沉思的文化仪式，以荣耀其独特而卓越的品质和受人崇敬的先祖——这种想法将历史捕捉为一种神话，并以开放的姿态欢迎人类学和历史编撰学的描述。

在阅读中世纪拉丁圣咏的现代接受史时，我产生了以上观点。在阅读的过程中，使我大受冲击的有二——其一，历史为之遭到篡改的态度、需求和野心；其二，文献中充斥着狂热的意识形态论调。在现代文献里，中世纪圣咏那经过篡改的"故事"被解读为一则有关"西方文化"的寓言，因此，我在这里说的"故事"是：它如何成为一则关于历史的、关于我们所继承的文化自我意象（self-image）的寓言。

在近现代，当圣咏进入有意识的接受过程，并成为一个历史主体时，它被放置在了欧洲音乐主流的源头之处。为了证明它被置于此处的正确性，历史学家们立即采取行动，展示了它身上的某些特性，这些特性可算作文化中价值与伟大性的前提条件，也正是这种文化使这些特性有效。历史学家们还宣称，在它身上有着可以作为西方文化范式，即"古希腊"文化中音乐的血统。与此同时，圣咏作为已知最古老的欧洲音乐传统，使这些特性成为了一个最基本的试金

石——用来辨认在音乐中，什么是"欧洲的"，而或许更重要是，什么不是"非欧洲的"。自音乐史这一学科从 18 世纪晚期出现伊始，作为历史主体的圣咏便具有非同寻常的重要性，这种重要性在很大程度上是因为它保证了我们在此学科中拥有一个主体，即"西方音乐"，也因为它塑造了我们自己的文化自我意象。

弗朗索瓦-奥古斯特·热瓦尔（François-Auguste Gevaert）在他的《拉丁教会礼拜圣咏的起源》（*Les Origines du chant liturgique de l'église latine*）中这样说道：

> 基督教教会圣咏出现之时，正是古希腊-古罗马社会中智力活动消退之时；而当它发展至高峰时，也正是西方世界中对美与文艺的感受注定经历长长的休眠之时……至于那些古老旋律为艺术家们带来的音乐上的乐趣……那并不是单纯的好奇，并不是像对待异国风情音乐般的好奇，比如中国或印度音乐，在这些音乐中，我们会听到奇异的旋律和节奏，或许非常有趣，但归根结底对于我们的感受方式来说，它们是很奇怪的。教会歌曲……已经流淌在我们的血液中，并推动我们称之为"音乐气质"的东西成型。（p. 6）

正如热瓦尔所果断确认的，在"我们的"与某些（奇怪的、陌生的）"他者"之间有着一条绝对的分界线，这便是我讲述故事的一个核心主题。

就我们所见，对圣咏进行历史认识的征兆最早出现于加洛林王朝时期（Carolingian era）。我们在 18 世纪的文献中读到的关于圣咏的故事，其叙述核心一方面来自于 9 世纪时的记载，这些记载涉及不同圣咏传统之间的相互影响，一方面也来自于另一些文献，它们揭示了相互缠绕在一起的、从一开始就存在的文化认同和文化冲突的问题。

我将以一段文献开始，这段文献取自让-雅克·卢梭（Jean-Jac-

ques Rousseau）的《音乐词典》（*Dictionnaire de musique*［Paris，1768]）中一篇叫做《素歌》（Plainchant）的短文。关于素歌，卢梭认为它是：

古希腊音乐高贵的遗存之物，受损严重，却珍贵异常，古希腊音乐虽然经历了野蛮人之手，却并没有失去它原始的美。它尚有足够留存，甚至以它的现有条件、以它的本来用途，它仍可以变得更好——远远好过那些女性化的、夸张做作的小曲（后者在某些教堂里被作为素歌的替代品）。②

我要强调几个观点。在卢梭的时代，素歌的源头被归结为古希腊音乐。的确，这应该被理解为一种关于历史渊源和连续性的主张，或者将其理解为一种假设更好，但这也应该被理解为一种陈述——关于音乐的品质、关于将古希腊作为标准的艺术源头的陈述。

"野蛮"（barbarism）带有负面的含义，但"原始"（primitive）却没有。在后者的涵义中，有"接近于源头的""纯粹的""直接的""自然的"的意义（与之相反的意义有"造作""不自然"等）。查尔斯·伯尔尼（Charles Burney）在他的《音乐通史》（*General History of Music*，London，1776）中将这些交织在了一起，当他提到素歌的"质朴"时，他认为圣咏"对于作品来讲，摒弃了轻浮感，对于表演来讲，摒弃了淫荡感"（p. 234）。["淫荡"（Licentiousness）一词带有肉欲上的放荡之意，而我们现在似乎正要踏入这样的语境。毕竟，唐·乔万尼在人们心目中的戏剧角色，正是"荒淫骑士乔万尼"（Giovane Cavaliere estremamente licenzioso）。]

这些早期历史的措辞都沉浸在一种对尚未堕落的黄金时代的浓浓怀旧情意之中，但我们也必须记住，我们对那个时代的音乐知之甚

② 所有卢梭的引文皆取自 William Waring 的英文译本（London，1779）。

少,或者可以说一无所知。但正因如此,黄金时代才得以成为黄金时代。它的意义仅仅作为一个超验的观念,这一观念的主要特征便是那种引起怀旧之情的无损特质。使之具体化已是使之损坏。黄金时代的那些半明半暗、模糊不清之处,总会包含着关于圣咏起源的故事,并会一直如此。

18 世纪的考古学家兼艺术史学家约翰·乔阿奇姆·温克尔曼(Johann Joachim Winckelmann)为那种人们期待中的过去杜撰出一句口号——"高贵的单纯与静穆的伟大"。在这句口号最初出现之时[在温克尔曼的《绘画与雕塑中对古希腊作品的效仿》(*Gedanken über die Nachahmung der griechischen Werke in der Malerei und Bildhauerkunst* [Dresden,1745])中],E. H. 贡布里希(E. H. Gombrich)就将其定性为"古典主义的宣言"。③ 在这一上下文中,温克尔曼为卢梭所说的"女性化的"一词规定了含义。事实上,它与"装模作样的""人工的""堕落的""淫荡的"等词同义,也正与"高贵的单纯和静穆的伟大"相反。这句口号可以被理解为具有男子气概的特质,正如温克尔曼在描述米开朗琪罗作品的细节时所归纳和强调的那样,他也相信,这些作品正是对古希腊雕塑的模仿。(他对"高贵的单纯与静穆的伟大"是这样说明的:"看那脚下生风的红皮肤印第安人追逐着一只雄鹿,他精神勃发,他的肌肉与筋腱多么灵活又柔软……这便是荷马所描述的英雄啊。")温克尔曼写道,为了避免粗糙,也为了使他们的作品柔和,艺术家们为了魅力而牺牲了作品的意义(significance)。"我们知道,在文学中有这样的进程,音乐中亦然,而音乐也变得女性化了。"

在卢梭其余关于圣咏的历史概括中,更多地是充满了纯净的主题和对堕落的恐惧:"据说素歌的创始者是米兰大主教安布罗西乌斯

③ Gombrich,*The Ideas of Progress and their Impact on Art* (New York,1971),pp. 12—32. 所有引自温克尔曼的文字均来自贡布里希的这本著作,以后者的翻译为准。

(Ambrosius)……格里高利教皇则进一步使其完善,并使其定型为今天罗马和其他使用罗马旋律的教堂中所保留的样子。高卢(Gallican)教堂允许使用格里高利圣咏,但只允许部分使用,并对其抱有敌意,且有所限制。"接着他将一件典型的轶闻与仪式的规律性联系起来,我们可以在第六章中发现这则轶闻,而在接下来的文章中,我们也会反复提到这件轶闻:

> 虔诚的查理曼大帝(Charlemagne)与我们罗马的使徒大人一起归来庆祝复活节,此时法兰克(Frankish)唱诗班与意大利唱诗班之间发生了争执。法兰克人自称比意大利人唱得更好,更宜人。意大利人则宣称他们自己在教会音乐上更胜一筹……他们指责法兰克人损坏并玷污了真正的旋律……正因为他们嗓音中那不加修饰的、原始的粗糙感。他们吵到了查理曼大帝跟前,这位虔诚的君主对他的唱诗班说,"有两种水,一种汲取自水的源头,另一种则来自与源头较远的溪流,告诉我们,哪一种水是最纯洁、最优质的?"所有人都异口同声地赞成取自源头的水是最纯净的,而已经流到远处的小溪则比不上前者。"那么,"查理曼大帝答道,"去追溯圣格里高利的源头吧,你们无疑已经损坏了它的音乐。"

正如卢梭这位 18 世纪之人已经知道的那样,在故事的一开头,就存在着一种审美价值(aesthetic value)和政治目的(political purpose)之间的联系。约翰·霍金斯爵士(Sir John Hawkins)带来了另一则材料,这则材料是以法兰克人的观点出发的(卢梭的故事基于罗马人的资料):

> 这段记叙来自于另一位古代作者,在查理曼大帝的要求下,教皇派了一位圣高卢(St. Gaul)僧侣[著名的诺特克(Notker)]来到法兰西,还有十二位优秀的歌手,他们的任务是改革法兰西

教堂的音乐,规范他们的礼拜仪式,以便整个国家形成这方面的统一制度。但那些人却嫉妒法兰西的荣耀,于是他们便谋划着让素歌腐化堕落和多样化,这样一来就使它更加混淆不清,从而让人们永远都无法正确地演唱它。④

19 世纪笼罩着民族情绪与种族情绪,卢梭的新古典主义在这样的风气中并未蓬勃发展。在一本出版于 1834 年的音乐通史[第一本"西方音乐史"(Histories of Western Music)体裁的著作]中,卢梭将圣咏视作古希腊遗产的观点,似乎首次受到了直接的质疑。这本书由一位业余的音乐史学家——R. G. 基塞维特(R. G. Kiesewetter)出版,他是一位维也纳贵族、公务员以及音乐圈儿里的名人(在贝多芬 1820 年至 1826 年的谈话簿上,他的名字曾反复出现)。⑤ 他在书中这样写道:"这个先入为主的观点众所周知且根深蒂固——现代音乐以古希腊音乐为榜样,事实上它只是后者的一种延续。"⑥ 然而,基塞维特对这一观点的抨击所带有的先验性、投机性和空想性,也并不比卢梭的观点本身更少。我们从德语的标题中可以窥得其关键:《欧洲与西方或我们当代的音乐史》(*Geschichte der europäisch—abendländischen oder unsrer heutigen Musik*)。我要特别强调最后的从句:"我们当代的音乐。"他写道:

> 只是当现代音乐从古希腊已经成型的体系中独立并抽身而退的时候,它才繁荣起来……只是当它成功地将自己从古希腊的遗风中完全解放出来之时……它才达到了……完美之境……

④ *A General History of Science and Practice of Music*,(London,1776),p. 138.

⑤ *Beethoven；Konversationshefte*,ed. Karl—Heinz Köhler and Grita Herre with Günther Brosche(Betlin,1968—),i,372;ii,319;vi,175;ix,204,216,291.

⑥ *History of the Modern Music of Western Europe*,(London,1848),trans. Robert Muller,p. 1.

认为希腊或希伯来旋律应该为基督教徒所用,这种观点简直太不可信了……对于与异教徒相关的每件事物,基督教徒都带有天生的恐惧感……这种恐惧感太强大,以至于无法将那些旋律纳入其中,因为这些旋律在异教的寺庙和剧院里都已经非常普遍了;他们也同样焦虑地想将自己从犹太教中分离出来。(第1—4页)

关于欧洲音乐起源于古希腊这个问题,基塞维特不同意卢梭的论点,这在某种程度上似乎显得有些讽刺。他的主张为一种民族主义甚至是种族主义的叙述奠定了基础,这些叙述自 19 世纪晚期以来肆意蔓延,在 20 世纪更是大行其道。但同时,这些叙述也促成了关于古希腊文化特质与起源的欧洲观念的转型,其中减轻了基塞维特觉得无法与"我们的音乐"(our music)划等号的"他性"(otherness)。我后面还会回到这些话题上来。

关于罗马人与法兰克人之间争吵的古老故事,由于如下的发现,就被置于有关圣咏的现代学术研究的中心。这一发现似乎违反了以上两则传闻故事所共享的信念——相信西方教堂普遍使用的圣咏传统(即格里高利圣咏)是从罗马传播而来。这一发现是,最古老的、起源于罗马的圣咏谱本(11 世纪至 12 世纪)所传承下来的旋律,其仪式中的对应部分,即被 10 世纪及之后的法兰克圣咏谱本传承下来的格里高利圣咏,在风格上总是不一致。即使没有任何已经达成共识的理论表明,罗马旋律出自比格里高利圣咏更早的、某种源自罗马的圣咏,但它们基本上仍被称为是"旧罗马"(Old Roman)。那些已知最古老的、罗马现存的、收录了格里高利圣咏的乐谱集,是 12 世纪时从法兰西引进的。对于"格里高利圣咏传统建立于罗马并从那里开始蔓延至整个欧洲"这一信条来说,这种情况就非常麻烦了。虽然问题并未就此解决,但在讨论的过程中,整个叙事被灌注了或显或隐的种族、民族和性别的范畴,这些范畴已经非常清晰地出现在了 19 世纪和 20 世纪早期非音乐的

人文和社会学领域之中。⑦

现在，我们必须看看分别来自两种传统的一对旋律，以便对激起以上争论的原因获得一些直观的感受，它们是分别来自旧罗马传统和格里高利传统中的进台经（introit）《愿苍天沛降甘露》（*Rorate cae-li*）（见谱例7.1）。它们歌词相同，也被用在相同的仪式场合：降临节（Advent）的第四个星期日的弥撒中的进台经环节。这里所能看到的旋律风格上的明显不同，在两种传统中都是典型的。"旧罗马"旋律被花唱拖得更长，更累赘，更华丽。格里高利旋律的轮廓则更加清晰，更加直接。尽管有这些不同，这两条旋律在分句和调性上都展现出了相似之处，而在两种传统中相对应位置的圣咏之间，这种家族相似性也很常见，这便足以让人们产生一种想法——它们其中一个由另一个演化而来，或者它们皆演化自同一祖先。这些有关谱系血统的问题，继而引出了更宽泛的问题：素歌的起源和风格史；欧洲音乐的起源和天性；欧洲文化的特质与来源。

最直接触及上述命题的是一位学者布鲁诺·施塔布莱恩（Bru-no Stäblein），也正是他创造了"旧罗马"这个术语。他关于旧罗马圣咏和格里高利圣咏的描述，与我们所看到的18世纪的文献遥相呼应。这绝非偶然，他正是将18世纪崇尚古风的价值观循环再生，变成了现代主义的标准，我们或许可以称其为——批判的新古典主义（critical neo-classicism）。⑧ 他这样描述旧罗马旋律（施塔布莱恩使用的例子正是谱例7.1中的旋律）："永无休止的旋律流动，溢出了歌词划分的界线……就像成串的珍珠、一件奢侈华丽的袍子……柔软、端庄、迷人、优雅，没有锋利的棱角。"⑨

⑦ 对这一情况的来源以及相关说明理论的总结可见 Helmut Hucke 的"Gregorian and Old Roman Chant"，*The New Grove Dictionary of Music and Musicians*（London，1980）vii. 693—697。

⑧ 施塔布莱恩的话引自两处：*Die Gesänge des altrömischen Graduale Vat. Lat.* 5319, ed. Stäblein（MMMA 2；Kassel，1970）；"Die Entstehung des gregorianischen Chorals"，*Die Musikforshung*，27（1974），5—17.

⑨ "Die Enstehung des gregorianischen Chorals"，11。

Example 1. The Introit *Rorate caeli* in the Old Roman and Gregorian traditions.

谱例 7.1:旧罗马传统与格里高利传统中的进台经轮唱《愿苍天沛降甘露》,分别根据梵蒂冈 Vat. lat. 5319 和梵蒂冈版本(Vatican Edition)记谱。

对于卢梭和温克尔曼来说,这是对一门处于衰败状态的艺术的描述。而施塔布莱恩对这种风格青睐有加,认为它"单纯、洋溢着青春气息、如盛开的花朵,总体来说是意大利式的、如民歌般的表达"。[10] 与之相反,格里高利旋律则是"中规中矩、彻彻底底理性思考的产物"。[11] 它们"清晰,有着雕琢般的轮廓,经过了系统的凿刻"。[12]

[10] *Die Gesänge des altrömischen Graduale*, 38.

[11] *Ibid.*

[12] *Ibid.*

它们有着"更加完美的品质——*perfectior scientia*",在这里他引用了 19 世纪的华拉弗里德·史特拉波(Walahfrid Strabo)的话。⑬ 他还从中世纪的资料中选取了这样一些词来对其进行描述:"*vis*"(力量)、"*virtus*"(刚毅)、"*vigor*"(活力)、"*potestas*"(权力)、"*ratio*"(理性)。⑭

施塔布莱恩认为旧罗马传统更为古老,格里高利传统则是通过"将源头中那些无止境的花腔拆分、再重塑"⑮形成的。这些事情发生在罗马,而在加洛林王朝期间,新的旋律从那儿被带到北法兰克(Frankish North)的各个宗教、政治中心。通过这一转化过程,地方性的罗马旋律被提升至一种更高的、超地域的水平,被作为"世界强国的旋律"。⑯ 因此"罗马"便有了文化上的两面性:一方面,它是地方性的、冗长散漫的地中海歌唱实践的意大利家乡;另一方面,正在这里,经济有效的旋律模式被塑造成了欧洲旋律风格——它是罗马帝国的旧中心,古希腊文化的继承者。事实上,对圣咏古典性(classical)来源的信仰因为证据不足,经不起考验,但带有这种说法的情绪却仍弥漫于文献之中。

在卢梭的二元对立观点里,最让人捉摸不透的便是他关于格里高利圣咏和高卢(Gallican)圣咏的说法。虽然这一话题在现代文献中反复出现,但关于"高卢圣咏"是什么,或曾经是什么,却很少有人达成共识。根据通常十分审慎的《新哈佛音乐辞典》(*New Harvard Dictionary of Music*)中的说法,它是"在丕平和查理曼引进格里高利圣咏之前,高卢教堂使用的拉丁圣咏",卢梭曾认为这一过程并不十分成功。《新哈佛》的词条总结道,大体上来说,"要分辨真正幸存下来的高卢圣咏与高卢圣咏被压制之后产生于当地的法兰西音乐作品,是十分困难的"(第 332

⑬ 'Die Enstehung des gregorianischen Chorals', 17.

⑭ *Ibid.*, 14.

⑮ *Ibid.*

⑯ *Ibid.*

页)。然而,这并没有阻止施塔布莱恩在一篇关于"高卢礼拜仪式"的文章中对这一传统的特点做出相当详细的描述,这篇文章甚至在几首最可能是真正的高卢圣咏被验明正身之前就已经发表了:

> 与正统、标准、简洁、朴素的罗马礼拜仪式风格相反,8世纪最为繁荣的高卢礼拜仪式则展示出另一种我宁可称其为"浪漫主义"的倾向。明亮、富于色彩、带有幻想般的延续性便是它的特点,而罗马礼拜仪式的主要特点则是中规中矩的程式化表达以及约束与控制。高卢礼拜仪式的特征显示出,它在某些方面类似于东方特征。[17]

这种二元性的特征描述,与"旧罗马—格里高利"的二元性特征描述,其实质是相同的,一直到这一段的最后四个字——"东方特征",这一点都十分清晰。稍后我再来谈论"东方特征"这个说法。在如上所述的暗示性但反直觉式的断言里,对高卢传统与意大利式罗马传统之间风格身份的判定并不是基于对实际的旋律或礼拜仪式之间所做的比较,我们不得不怀疑,在我们面前的是一个"他者"的原型,它的作用便是通过将格里高利圣咏与东方音乐进行对比,从而将前者定义为"我们现代的西方音乐"的基础——正如基塞维特所做的一样。

接下来,我回到在第七章中曾讨论过的例子,即一些圣咏研究的现代著作:瓦格纳的《格里高利圣咏形式理论》[18]和费莱迪(Ferretti)的《格里高利圣咏美学》。[19]

[17] *MGG*, iv. 1299—1325.

[18] Peter Wagner, *Gregorianische Formenlehre : Eine Choralische Stilkunde* (Leipzig, 1921. repr. 1962).

[19] Paolo Ferretti, *Estetica gregoriana , ossia Trattato della forme musicali del canto gregoriano* (Rome, 1934).

瓦格纳将格里高利旋律描述为"拥有清晰结构感和对称组织的典范,拥有从容且深思熟虑的美感的作品"(第398页)。费莱迪说它们"有机"、"协调"、"质地均匀"、"条理分明"。(第 vii 至 viii 页。)瓦格纳的话,旨在将格里高利圣咏与一些更加古老的圣咏相对比,这些更古老的圣咏的旋律"不规则,也毫无匠心"。它们之间的区别就好似"精心规划的花圃"与"郁郁葱葱、繁茂生长的植物"之间的区别(第403页)。那些更古老的旋律让他想起了"东方音乐中那些不规则的花唱(melismatics)",而较晚的旋律则展示出了"拉丁的、罗马式的特征"。或许施塔布莱恩在描述高卢传统的时候,这样的话也曾徘徊在他的脑海里。

在整个故事里,最夸张的溢美之词来自威利·阿佩尔(Willi Apel)1958年关于格里高利圣咏的研究。阿佩尔在总结对一些升阶圣歌(gradual chants)的分析时写道:"对它们结构特征的感知,在非常大的程度上加强了它们作为统一的艺术作品的意义,这种意义一点也不比贝多芬奏鸣曲中少。"[20]这么做的目的,即是借贝多芬的权威,来展现出格里高利圣咏中那些可以被看作欧洲式的特质——因为贝多芬正是这些欧洲特质最好的缩影——从而进一步证实格里高利圣咏便是欧洲音乐的源头(见图例7.1)。

作为在古希腊影响下西方音乐法则最早的体现,格里高利圣咏的力量在之后的音乐中反映出来。安东·韦伯恩(Anton Webern)在他的辩白《新音乐之路》(*Der Weg zur neuen Musik*)中讨论了一首格里高利哈利路亚旋律的形式,并惊呼道,它"已经具有了一首大型交响曲式的完整结构,正如贝多芬在他的交响曲中所表现出的那样"。[21] 这一次是"新音乐"通过显示它与古代音乐的直线关系,来获得其合法正统性。这里的前后对称正好映衬出我在本文标题中所暗示的镜像游戏。

[20]　Willi Apel, *Gregorian Chant* (Bloomington, 1958), 362.

[21]　*Der Weg zur neuen Musik* (Vienna, 1960), 23.

图例7.1:音乐名人堂。从左到右:肖邦,亨德尔,格鲁克,舒曼,韦伯,巴赫,海顿,莫扎特,舒伯特,贝多芬——欧洲乐坛帕尔纳索斯山的巨擘(阿波罗)——门德尔松,瓦格纳,梅耶贝尔,威尔第,柴可夫斯基,李斯特,布鲁克纳,勃拉姆斯,格里格。转载自《练习曲》(*The Étude*,1911年12月)。

如果要用一个词汇来表达现代意义中"西方音乐"在它被规定的历史里最本质的特点,这个词汇就是"形式",前面可以加上各种限定词(数理的、逻辑的、统一的、简明的、对称的、有机的……)。这在两本关于圣咏的典范著作的书名里就已经非常直白了:《格里高利圣咏的形式理论》和《格里高利圣咏美学》。[22] 关于自己的任务,瓦格纳写道:"通过对格里高利艺术的形式研究,深入解析它的本质。"(第3页)费莱迪宣称"形式组成了作品本身的实质,也是所有美的特性的主要来源"(第 vii 页)。贝内德托·克罗齐(Benedetto Croce)在1905年的《美学》(*Estetica*)中对很多19世纪观念的总结,则可以作为其背景:"美的事实就是:形式,此

[22] 一篇关于音乐形式的论文可以作为《格里高利圣咏美学》这一标题的扩展([译注]此书的副标题为"关于格里高利圣咏音乐形式的论文"),而关于音乐形式的理论(如瓦格纳的标题)可以作为风格科学的组成部分([译注]此书的副标题为"合唱的风格知识"),这两点同样意味深长。关于美学议题如何影响对圣咏的分析,请见第七章("'Centonate'Chant:*Übles Flickwerk* or *e pluribus unus*?",原载 *Journal of the American Musicological Society*,28[1975],1—23)。

外无他。"㉓再往前一代人里可以作为其背景的,是爱德华·汉斯立克(Eduard Hanslick)1854 年非常著名的音乐美学著作《论音乐的美》(*Vom Musikalisch—Schönen*),其中的言论与瓦格纳非常相似。在美学分析中,他写道:"我们……深入这些作品的内部天性,然后从它们自身结构的原则出发,尝试说明我们从它们那里获得的印象所带来的独特效力。"㉔

然而,对形式的诉求是模糊的。克罗齐的概念如前人汉斯立克一样,是一种内在形式的概念,带有某种"以音符来运作和实现的音乐观念(musical idea)"的意义。而另一方面,我们可以在几代圣咏学者对克罗齐的口号的挪用中,读到与之大相径庭的含义。在这里,形式变成一种更加呆板而通俗的概念——以诸如反复、变奏、发展、对比、回归等等为原则而进行的计算、安排或各个部分之间的连接。(从费莱迪的题目《关于格里高利圣咏音乐形式的论文》[*Treatise on the Musical Forms of Gregorian Chant*]中"形式"一词的复数形式,便可见一斑。)根据封闭的、对称的,以及每一个音符对于整体来说都是必需的、没有一个音符是多余的等等这些原则,这一概念体现了一种价值的度量。对西方音乐最本质特征的认同正是基于形式感而存在的,而格里高利圣咏则被宣称为是这种形式感最早的范例。形式,作为秩序,正是先在的无序与后来的堕落(decadence)之间达至平衡的历史状态,前者如彼得·瓦格纳所说的,让他想起了"东方音乐中那些不规则的花唱"的"郁郁葱葱、繁茂生长的植物",后者如卢梭与温克尔曼关于"女性化的"的概念。形式是作品成为不朽丰碑的特征印记。("作曲家们缓慢地、间歇地工作着……为后代……造就音乐的艺术品"。)㉕本文所考查的那些文献都认同一个观点,即在"他者"音乐的建构里,形式是缺失的。那些建构都是 19 世纪早期意识形态

㉓ *Aesthetic as Science of Expression and General Linguistic*, trans. Douglas Ainslie(New York,1924),16.

㉔ *On the Musically Beautiful*,6.

㉕ *Ibid.*,49.

中,我们的文化将自己与其他在本质上与我们文化相对的文化实体进行了一连串的对置。而正是在这样一种语境之下,我们的文化才通过对自身的检视提炼了其身份认同感。但被我们看作是"他者"所具有的、与自我相对的特性,却显示为一种替身般的、潜在(或者我们可以说是"潜意识"般的)自我的特性。实际上,"他者"正是"自我"的投射,或者说是"自我"的一个未被承认的侧面,因为对于"自我"的代言者(即身份认同)来说,这一侧面是不能接受的,因此这个侧面被抑制了。因为"自我"与"他者"的二元对立正是为了对"自我"进行定义而设立的语境,"自我"这一角色必须决定我们指派给"他者"的属性,正如"他者"自身内在所包含的属性。正因如此,也因为所有被宣称的"他者"必须服从于这种自身设定,这其中已然存在一种权力的关系———一种非互惠的关系———即服从与支配的双方。天性使然,这种二元性的认识论在认识者与认识对象之间建立起了一种政治关系,后者不仅仅是被指认为"他者"的认识对象,也是被宣称为"自我"的认识对象。

在进行认识的活动中,这会让"自我"付出高昂的代价——不幸的是,"自我"很难轻易承认这一代价。因为正是通过这种疏离,"自我"拒绝去理解"他者"。我们会这么想:"那是不同的东西,它跟我们一点儿关系也没有。"这种二元策略会带来一个讽刺性的结果——这会让学者失去资格去判断什么东西当被剔除,以归为"他者"。这就使那些学术话语成为一出独角戏,或者最多像是一位腹语表演者与他傀儡之间的对话。坦率来讲,有时候当我们努力想要听到"他者"自己的声音时,我们便能断定,那些学者注定从一开始就要做出错误的判断。稍后我会引述一个案例。

"性紧张"(erotic tension)让情况更加微妙。"他者"必须被控制在一个被偷窥的范围之内,太过熟悉会毁坏这种窥视的效果。这一点在我们刚才读到关于"旧罗马"圣咏的描述性文字中非常明显["奢侈华丽(voluptuous)的袍子"、"成串的珍珠"、"柔软的"]。

存在于"男子气"和"女性化"之间,以及"欧洲"和"东方"之间的

这种二元对立，在批评分析与历史描述中被视为相同范畴内可互相交换的表达——这种看法是我们认清"外表"与"权力"真相的显著线索。"欧洲"与"东方"分别被赋予男子气和女性化的特征，而在两个例子中，都有一种支配与被支配的关系。在 18 世纪晚期本质主义者（essentialist）关于性别特征的理论中，这一政治性的现实得以自圆其说。这些理论的发展和对它们的表述，一方面是作为科学——例如赫伯特·斯宾塞（Herbert Spencer）在他 1867 年的著作《生物学原理》（Principles of Biology）中声称，"生殖力的缺乏……很可能是由于（女人的）大脑负担太重而造成"（第 512—513 页）；另一方面是在历史的说明中——例如汉斯立克解释道，"为什么女人……成为作曲家的并不多"："原因在于……在音乐创作中为音乐塑形时，需要放弃主观性……而很明显，女人天性便依赖感觉……创作音乐的不是感觉，而是对音乐特有的、经过艺术训练的天赋。"㉗

同时，还有一个关于种族特征的本质主义理论与之平行，乔治·斯托金（George Stocking）在他 1968 年的著作《种族、文化、和进化》（*Race*,*Culture*,*and Evolution*）中对此进行了描述。刚刚我所描述的认识者与认识对象之间的政治关系，就反映出了现实世界的政治。不同的情况几乎不可能出现。

而这种欧洲的—东方的和男性—女性之间的二元性联系，因为另一个西方思想中的深层维度变得更加紧密。萨义德引用了一本某位克罗莫勋爵（Lord Cromer）所著的名为《现代埃及》（*Modern Egypt*,New York,1908）的书：

> 欧洲人是精密的推理者，是天生的逻辑学家……东方人是缺乏理性的……（他的）思想……就像他们那如画的街区一般，显然缺乏对称感。他们的推理并不严谨。他们异常缺乏逻辑能力。㉘

㉗　*On the Musically Beautiful*,46.

㉘　见萨义德，《东方主义》，第 46 页。

图例 7.2 是一张最近的政治漫画,艺术家在漫画中将这种东西方思想对立的刻板观念具象化为波斯湾两侧外交隔阂的图像。但这一观念有着漫长而著名的历史。例如 1801 年弗里德里希·霍尔德林(Friedrich Höderlin)写道,荷马"有充足的灵性可以将淳朴的西方式的理性[《欧洲朱诺女神的清醒》(*abendländische junonische Nüchternheit*)]注入他所笔下勾勒的日神的精神领域"。㉙

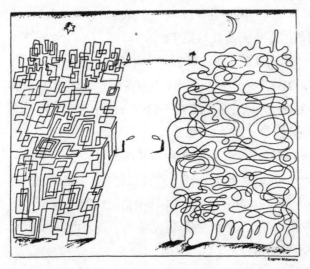

图例 7.2:尤金(Eugene Mihaesco)的漫画,《纽约时报》,1991 年 1 月 11 日。经画家同意后转载。

"理性"(rationality)概念作为西方的独有特征,其所依赖的观点是一种被划分出了差异的人类意识和认知,而这一观点本身也是西方传统的一部分,关于这个观点,我们可以回溯至柏拉图,即将理性与由感性引发的激情和渴望相对置的观点。这种对置总是能被投射到性别的维度上,但通过思想网络让它自然地跨越至民族与种族的

㉙ 写给卡斯米尔·博冷多夫(Casimir Bölendorff)的信,1801 年,见 *Friedrich Höderlin: Sämtliche Werke und Briefe*,(3rd edn.,Munich,1981),ii. 926. 我十分感激柏林自由大学(Freie Universität)的 Patrizia Hucke 让我注意到这封信。

建构之中，则在 19 世纪时才出现。从某种意义上来说，这里需要澄清一点（它是"东方"这一发明物的另一个侧面）：作为欧洲文化的来源和典范，古希腊文化是一种相对于"东方文化"而言的"对立性文化"（counter-culture）。马丁·博纳尔（Martin Bernal）在他的著作《黑色雅典娜》（*Black Athena*）中描述这一情况。㉚ 他写道：

> 希腊历史的两种模式：一种将希腊的本质视为欧洲的，或是雅利安的，另一种则将它视为黎凡泰的（Levantine）——即埃及与闪族（Semitic）文化的外围区域。我将它们称为"雅利安"与"古代"模式……根据"古代模式"，希腊文化起源于其被殖民的历史，公元前 1500 年左右，希腊由埃及人和腓尼基人统治，他们使当地居民得以开化。（第 1 页）

然而在"种族"的范式之下，18 世纪晚期这一观点被用到了所有的人类研究中："希腊不仅是欧洲的典范，也是欧洲完美的童年，将希腊看作欧洲本地人与殖民的非洲与闪族人相混合的结果，这一观点变得越来越无法忍受"（第 29 页）。根据"雅利安模式，即在 19 世纪上半叶被提出、我们大多数人所学到并信以为真的模式，从北方而来的侵略者统治了当地的'爱琴海'或'前希腊'（Pre-Hellenic）文化。希腊文明被视作印欧语系的希腊人与他们的本土臣民混合的结果"（第 30 页）。

这一观念转型来得太迟，没能阻止基塞维特强烈否认希腊与西方音乐之间的血缘关系。若将我本文的副标题前后颠倒，便是这一转变所传达的意义——将过去裁剪为现在观念中所偏好的祖先。有很清晰的迹象表明，这种观念被作为一个主旨，用在了音乐史之中，但那也不能完整地支撑圣咏源于古希腊这一理论。这大概是因为没

㉚　*Black Athena：The Afroasiatic Roots of Classical Civilization*，i：*The Fabrication of Ancient Greece* 1785—1985，（*New Brunswick*，NJ，1987）.

有确凿证据。然而,更确切地说,这个问题更像是被另一个二元性取而代之,此二元性因为明显的意识形态原因(作为一种叙述性的维度)被赋予了更高的优先权:日耳曼的/北方的(Germanic/Nordic)与闪族的/东方的(Semitic/oriental)。

我们可以在基塞维特之后大约一百年出版的一本书里读到这种观点——理查德·艾赫瑙尔(Richard Eichenauer)1932 的著作《音乐与种族》(*Musik und Rasse*)。这也是一种"西方音乐史",但种族在此书中提供了主要的分类和说明范畴。这本书是其时德国出版的一系列丛书中的一本,这一系列丛书中还有《艺术与种族》(*Kunst und Rasse*)、《种族与风格》(*Rasse und Stil*)、《种族与灵魂》(*Rasse und Seele*)、《欧洲人种学》(*Rassenkunde Europas*)、《人文科学中的种族》(*Die Rasse in den Geisteswissenschaften*)、《希腊与罗马的种族发展史》(*Rassengeschichte des hellenischen und des römischen Volkes*)、《犹太人种学》(*Rassenkunde des jüdischen Volkes*)。[31] 这个领域被称为"种族学研究"(Rassenforschung),是根植于 18 世纪晚期的浪漫主义的遗存。

艾赫瑙尔关于希腊文化的看法是"雅利安理论"的一个版本,他将这一理论理解为近期的学术产物:"种族研究表明,作为一个整体的希腊行为模式展示出一幅画卷——在'北方'影响下向上发展,以及接下来在'非北方'(Entnordung)[他也称其为'闪族'(Semitisierung)]影响下的衰落"(第 37 页)。希腊音乐风格是太阳神式的(Apollonian),这种风格转而被等同于"北方的"。

另一方面,格里高利圣咏的历史则与近东的犹太圣咏一起,始于酒神式的(Dionysian)(即东方的/闪族的)文化领域。但随着基督教的传播,圣咏"闯入了北方种族的中心地带",在那里,"日耳曼式的音乐感觉在其中表现得愈加强烈"(第 67 页)。于是,便出现了带有北方特征的圣咏传统,这种传统就像希腊人一样,只不过比例中并不认

31　这些书籍的详细目录可以在艾赫瑙尔的《音乐与种族》一书中找到。

为其中一个源自另一个。

艾赫瑙尔也没忘了提到了彼得·瓦格纳的东方主题:"我们回想起,教会圣咏里最具有东方风味的特征之一,便是长长的花唱。因此瓦格纳将一些更古老、但仍然纯粹的东方圣咏,与一些带有罗马特征的更新的圣咏区别开来。他发现前者以不规则……蜿蜒的特征,区别于有着清晰结构的后者。"(第 89 页)接下来,艾赫瑙尔面临着一个非常困难的问题,即"罗马式的"(Roman)意味着什么。他再一次引用了彼得·瓦格纳:"井然有序且经过精心设计的旋律进程从来都是罗马式的天才在精神领域的强项";他还引用了海因里希·贝瑟勒(Heinrich Besseler)[著有非常有影响力的手册《中世纪与文艺复兴音乐》(*Musik des Mittelalters und der Renaissance*)]:"在(格里高利圣咏的)理性控制和音乐形式的建立中,最强烈的感受便是它与华丽、感官、繁杂的东方花唱风格刚好相反。"在这些言论之中,艾赫瑙尔发现了一种"种族的影响。(在格里高利旋律中)……一种日耳曼式的'新罗马'(new-Roman)天才正在发言……(这是)严谨的北方式架构精神在争取着形式上的彻底清晰"。(第 89 页)

像这种辩证式的史诗在另一个更著名的瓦格纳——理查德·瓦格纳(Richard Wagner)的音乐史思想体系中扮演着非常重要的角色。在《歌剧与戏剧》(*Oper und Drama*)一书中,他描述了日耳曼民间神话与基督教之间的冲突。基督教将神话连根拔起,消去了它的男子气概,剥夺了它的繁衍能力。基督教有效地阉割了日耳曼神话。[32] 对于重视男子气的观念来说,有一种来自性别上的威胁,而对堕落的恐惧所演化出的每种形式都是以此为基础的。18 世纪女性化的主题中对此有所暗示,而在瓦格纳的文章中,这一点也非常明显。

瓦格纳这种有关于神话的带有冲突性的描述,转而引出了一种

[32] *Richard Wagner's Prose Works*, *London*, ed. and trans. William Ashton Ellis(London,1893—1899;repr. New York, 1966), ii, 39—41.

特定的音乐历史内容，基督教圣咏的旋律调式与大小调调性体系之间的斗争过程正包含了这一内容，而调性体系则是被赋予日耳曼特征的一方。汉斯·乔阿奇姆·莫塞（Hans Joachim Moser）在一篇1914年的文章"大调思维的出现：一个文化史的问题"（"Die Entstehung des Dur-Gedankens：Ein kulturgeschichtliches Problem"）中首次呈示出这一叙事版本。㉝

根据莫塞的文章，大小调音阶与教会调式代表着如此不同的观念，即其中一个原则由另一个原则发展而来，这"从本体上来说简直让人难以置信"。他同样写道，它们反映了日耳曼人与地中海人之间的对立。作为这一学科的权威，他援引了理查德·瓦格纳女婿——声名狼藉的理论家休斯顿·司迪华·张伯伦（Houston Steward Chamberlain）的著作《十九世纪的基础》，㉞此人在国家社会主义的万神殿里占有一席之位。这本书十分让人厌恶，甚至莫塞也无法认同书中对"政治的、宗教的以及艺术的生活"的结论，但他仍然肯定了书中对大欧洲的"种族状况"所作的特征描述。他写道：

> 可以证实，教会调式体系下的音乐与民间音乐般的和声体系下的音乐之间的斗争，也正是国际主义与民族主义、共产主义与个人主义、"杂芜民众"（Völkerchaos）与"日耳曼作风"（Germantum）之间的斗争。

最后着两个术语需要根据张伯伦的历史思想体系来理解：地中海人的性格总是各不相同——因此是"杂芜民众"；而日耳曼人却由统一的性格凝聚起来，因此是"日耳曼作风"。埃里克·埃里克森（Erik Erikson）在他的《童年与社会》（*Childhood and Society*，1963）中讨论过这种日耳曼特性，正如我们所见，对日耳曼特性这种统一体

㉝　*Sammelbände der Internationalen Musikgesellschaft*，15（1913—1914），270—295.

㉞　*Die Grundlagen des 19. Jhrhunderts*（Munich，1900）.

的高度评价很容易就转换成了对艺术的价值判断标准,从加洛林时期以来,便是如此。文化战场上的尘埃已然落定,但我们仍能在大多数最新的、明显是非意识形态的、对西方音乐史的综览性著作中看到,格里高利旋律是如何受到北方影响,继而接纳了一种更加三和弦化(triadic)的特性,即它们变得更像是大小调调性体系中的旋律。㉟

提示一下,这个日耳曼—地中海的两极化主题远远超越了特定的音乐体裁或传统,我们或许要追溯一下汉斯立克的话:"在意大利人那里,上方声部压倒一切有一个最主要的原因,那就是他们在精神上懒散怠惰,而北方人则喜欢的那种以持续的、穿透性的眼光去跟随一部充满和声对位的精巧作品(这对于意大利人来说是不可能的)。"㊱

我或许会这么说,圣咏在北方影响下与日俱增的三和弦特性,在实际的旋律对比研究中并不太站得住脚,㊲当我们听到中世纪音乐中的特征,并将其与专横的历史学家们强加于中世纪音乐上的特征相比较时,这种典型的不一致就出现了。在第五章的引言中有最突出的案例,此案例是关于在我所说的整个事件里形式的中心作用。那就是弗里茨·莱考(Fritz Reckow)对一些中世纪早期著作的记述,那是一些关于(我或许可以称之为)音乐形式的著作。他发现这些著作在描述音乐时使用了非常丰富的词汇,这些描述所塑造的音乐有着最华丽的色彩,多变的运动模式和方向,但其中根本就找不到自律的作品中那种封闭、统一的结构概念。㊳

在近来关于爵士乐的学术文献中,也出现了类似的状况,即希望

㉟ "素歌所受到的北方影响就是,旋律线条经过改良,使用了更多的跳进,特别是三度音程……北方旋律倾向于三度的组织结构。"Donald Jay Grout and Claude Palisca, *A History of Western Music*, (4th edn., New York, 1988), 68.

㊱ *On the Musically Beautiful*, 64.

㊲ Charlotte D. Roederer, 'Can We Identify Aquitanian Chant Style?', *Journal of the American Musicological Society*, 27(1974), 75—99.

㊳ "Prozessus und Structura: Über Gattungstradition und Formverständnis im Mittelalter", *Musiktheorie*, 1(1986), 5—31.

以爵士乐所具有的形式特征为基础，将它纳入西方音乐的正统之中。巩特尔·舒勒(Gunther Schuller)的著作《早期爵士乐：根源与音乐发展》(*Early Jazz: Its Roots and Musical Development*, 1968)便是此类文献中的典范。在索引中查找"形式"和"贝多芬"，便可以轻易地找到相关段落。一开始，作者就将我们从一个人直接引向了另一个人：

> 艾灵顿(Ellington)[公爵]是个非常严谨的"古典主义者"(*classicist*)(此处由舒勒自己加以强调)，超越他的恐怕只有杰里·罗尔·莫顿(Jelly Roll Morton)。艾灵顿的形式比任何一位19世纪的浪漫主义作曲家都更加简洁和对称。实际上，相比贝多芬在形式上的伟大成就……艾灵顿的形式看起来几乎局限于老套和幼稚(第348页)。

佩尔西·格林格(Percy Grainger)早在1935年于纽约大学任教时就把艾灵顿放在了这样的地位，他在介绍中将爵士乐称为流行音乐中最古典的种类，并将其与贝多芬和勃拉姆斯相提并论。㉟ 在讨论到爵士乐的血统时，舒勒提到一种"认为非洲音乐形式是'原始的'的误解……非洲音乐——不管是在大型的形式安排中，还是在这些安排里的小型结构单位中——充满了高度'文明'的观念"(第27页)。

这些赞许有加的话与对圣咏的赞美有着惊人的相似性。一段路易斯·阿姆斯特朗(Louis Armstrong)的独奏被描述为"冷静而平衡的"，是"结构感逻辑性"的典型(舒勒，第103页)。用来描述那些被排除在外的他者的语言，实际上也可以等同于与之相应的关于圣咏的语言。弗朗索瓦—奥古斯特·热瓦尔曾谈到过对异域音乐的"好奇心"，下面的这个例子就像是对他的戏仿，狄希·吉尔斯派(Dizzy

㉟ 关于这个信息以及其他与此相关的建议和信息，我要感谢纽约州立大学石溪分校的Krin Gabbard教授。

Gillespie)引用了卡布·卡洛威(Cab Calloway)关于比博普爵士乐(Bebop)的喊叫:"老兄,听听;你能不能别在那儿玩儿中国音乐了?"[40]有许多言论关于正宗的爵士乐传统与堕落的爵士乐传统;林肯中心曾演出过一个系列音乐会名为"古典(经典)爵士";现在又有了关于重建新古典主义的言论,一个批评家说这是"一厢情愿的想法……这种带有偏见、毫无根据的言论,是将对爵士乐的历史主义幻象强加在这种带有冲突性且高度不稳定的……运动之上"。[41]

劳伦斯·古希(Lawrence Gushee)在 1970 年针对舒勒的书评中表示:"这种持续的倾向把某一场发生了的演出看成是一件艺术作品,而不是一个过程。"[42]在现代的爵士乐研究中,似乎越来越多的重点被放在对自律性作品形式的描述上,而越来越少有人注意到这些作品被创造、传播的过程,以及它们发生时的语境。这一点正暗示着,对形式的迷恋可以被解释成意识形态过程中产生的结果,这一结果甚至有着根据喜好篡改自己的效果。因为在对自律性作品内部坚定不移的关注中,形式研究总是成为伦理与政治世界研究的替代品,也因此成为了逃避后者的借口,而正是在这个伦理与政治的世界之中,形成了音乐和我们审美的范式。只要我们需要,它便会造出一个结论,即形式是我们的音乐具有而其他音乐不具有的特征,这是为了抵抗对无序和堕落的恐惧,而这种恐惧,正是对他者所持有的态度。这种态度通过不懈的坚持,见证了将自己包含其中却又不想被人察觉到自己被包含其中的政治。

毛利茨欧·尼切蒂(Maurizio Nichetti)有一部非常出色的电影:《偷冰棍的人》(*Ladri di saponette*,在美国上映时名为 *Icicle Thief*),这是一部戏中戏。电影里面出现了另一部电影——关于一

[40]　Dizzy Gillespie with Al Frazer, *To Be or Not...to Bop* (New York,1948),111.

[41]　Ronald M. Radano:"Jazz Neoclassicism and the Mask of Consensus", *Abstracts of Papers Read at the Joint Meetings of American Musicological Society*, *Society for Ethnomusicology Society for Music Theory*, *November 7 through November* 11,1990,Oakland,Calif. ,ed. Bruno Nettl"Urbana,1990",47—48.

[42]　"Musicology Rhymes with Ideology", *Arts in Society*,7/2(1970),230—236.

对赤贫夫妇和他们的两个小孩的黑白"真实主义电影"(*Cinema verità*),这部黑白片很明显参考了德·斯卡(De Sica)的《偷自行车的人》(*Bicycle Thief*)。而一个由同样成员构成的年轻中产阶级"沙发土豆"家庭正在他们了无生趣的公寓里,用彩色电视看着这部黑白电影。在播出一则电视广告时,事情开始失控了——一个说英语的、几乎全裸的、摩登苗条金发女模特儿跳进了泳池,她没有消失在黑白世界里树荫旁的池塘里,而是跳入了黑白世界的戏里,此时家里的男主人正骑着自行车回家,他已经失业很久,这是他第一天上班。他救了这个模特儿,把她也变成了黑白世界的一员,还带她回到了自己家里。就这样,电影从本来的跑道中脱轨而出。为了让它重回正轨,绝望的导演只能亲自钻进电影里去修理。"别再即兴发挥了!"导演对角色们吼道。年轻夫妇六岁的长子布鲁诺已经成了模特儿的好朋友,但导演还是强迫剧情继续朝原来的方向发展。父亲的自行车在回家路上被卡车撞倒,他因为残疾再度失去了工作。母亲最后的出路是去卖淫,而两个小孩只好被送进了孤儿院。布鲁诺说:"糟啦,你把你的孩子们送进了孤儿院。"最后全家人都离开了,导演却被困在了电视机里,他的手和脸都紧贴在了屏幕上。他尖叫着想要出去,但看电视的一家人关掉了电视,他的声音也随之消失。

这部电影作为一则寓言正好可以体现我在本文中所评述的这段历史,也可以引出几个问题:这个故事是从谁的视角,以谁的兴趣出发来讲述的? 一方面是史学家和虚构故事的听众的需求,另一方面是故事中人物要用自己的声音,却又要跳脱出自己的情境来说、来演的需求,我们如何才能调和这两者呢? 如果他们跳出界限,不再受他们本应在内的故事控制,我们会不会像为布鲁诺高兴一样,为他们的自由而欢欣鼓舞? 但如此一来,便不再有故事情节,只剩下剧本了。一个像这样的故事,会把人搜入解构的极端唯我论(solipsism)之中。

这是史学家们的两难困境之一,是我尚未探查也不能解决的问题。简单地来说,这个两难的问题是因为一个矛盾而起,矛盾

的一方,是客观性的标准,我们希望将这种客观性作为方法论和道德责任;矛盾的另一方,是塑造了历史的社会大众需求。还有一个两难问题,跟这个一样深奥且无可避免,两者之间也有着必然的联系,这个两难问题的矛盾所在,一面是想要通过分离和扭曲来获得身份认同,另一面是当分离本身结束之时会造成自我身份的破灭。

正如以上这些两难的问题互相联系那样,在它们周围找到出路的可能性也互相联系,且并不充满矛盾。我们无法真正获得客观性的标准,我们总是对此十分渴求,却不去为那些明显的悖论冒险一搏:比如承认那些并不导致对立、并不导致将他者排除在外的差异;比如并不绝对依靠统一性与连贯性原则的身份认同感;比如对他者的反应,不仅仅是在占用或疏离之间生硬地二中择一;比如与我们的研究对象进行对话,我们为我们自己发言,也让它们为它们自己发言。在历史学术的领域中,我们今天常常会听到这样的言论,比如中世纪专家约翰·德伦波尔(Johann Drumbl)宣称,诠释历史学家有责任“以下述方式去看待文本中的异端:认识到它们是由来而自在的,只是超越了现代观察者设定的范畴而已”。㊸ 在本文开篇时我曾提到一段弗朗索瓦—奥古斯特·热瓦尔的话,关于“异国人的(音乐)……归根结底,对于我们的感受方式来说,它们是很奇怪的”。我们可以以此作为对那段话的回应。

这种呼吁,虽善意良多,但却很容易被看“走眼”——如果仅仅认为它是在呼吁改良学术上的不良习气(懒惰或是缺乏想象)的话。如果想让人类能够超越这种“我们与他们”的症候群,那就要求我们理解,为什么会需要这种对个人的、性的、文化的、民族的、种族的身份认同——或者,更尖锐地说,要求我们理解,为什么需要去缓解围绕在这些身份认同周遭与之相关的焦虑——而这些需要,都是以“我们

㊸ “陌生的文本”(“Fremde Texte”),*Materiali universitari*, *lettere*, Milan, 1984, 87—99 at 91.

与他们"为基础的。这么做的动力不仅是因为我们渴望解释文本,不仅是因为这种对文本的二元性建构不再站得住脚,更加刻不容缓的是,还因为这种文本周围世界的二元性建构也已不再站得住脚。

(何弦 译)

08
语言与音乐阐释[①]

近来,有关音乐的谈论,又出现了其作为意义载体的可能性转向。由于过去某种程度上固执地相信音乐的不可言说性,怀疑这种可能性,这种重新讨论使得音乐与文学之间的关系要作出更新调整。这种调整的本质就是我这里要谈论的主题,主要关于两个方面:首先,关于语言交流性质的假定,我们将此作为主张音乐能不能有意义或如何有意义的标准。其次,所勾勒出的音乐与语言之间的对应。关于两方面的未省察的习惯、假定与毫无论据证实的教条都大量存在于这个主题的话语中。

不久前我读到一则短篇小说,是马尔克斯(Gabriel Garcia Marquez)发表在《纽约客》(The New Yorker)杂志上的,我在这个句子上停住了:"大白天里,室内灯火通明,弦乐四重奏组正在演奏莫扎特的乐曲,充满预示意味。"[②]音乐学领域的"行话"(无论出于何种考虑,

① ［译注］"Language and the Interpretation of Music", Jenefer Robinson ed., *Music and Meaning*(Ithaca,1997),23—56;后收入 Leo Treitler, *Reflections on Musical Meaning and Its Representations*(Bloomington,2011)一书,第一章。

② Gabriel Garcia Márquez, "Bon Voyage, Mr. President." *The New Yorker*, September 1993.（［译注］有赵德明中译文,《环球时报》,2002 年 04 月 01 日第 22 版）

也无论是从现代或后现代的语境出发）倾向于把诸如此类的音乐特征描述解释为无关紧要和没有意义。当我读到那个句子，涌现在我脑中的一个幻想场景是，马尔克斯正在大声朗读那个故事，正读到那一句。转眼之间，一群年轻男人和女人冲向他，穿着靴子、马裤和皮革背心。为首的人递给马尔克斯一张传票，他们给他戴上了手铐。稍后我将再次提及这个场景。

马尔克斯的僭越性语词冒犯了一些为音乐意义问题给出的最有影响的答案——有时被视为超验主义的，有时视为形式主义的答案。这两种相距甚远的思维方式，现在看起来——一种理想主义的，一种实证主义的——它们都是（在 19 世纪早期）将无词的音乐从空洞与无意义的威胁中拯救出来的这同一个努力的两面。音乐据说是超凡脱俗的，神秘莫测的，它需要解释，但又不可能解释。树立这个有关意义的问题，就暗示着这个问题的无指向性和找到答案的不可能性。各种巧妙的理论为这种消极的立场辩护，而我想在这里指出的是，这种立场是误导的——其错误在于将音乐孤立为独一无二的不可言说的事物。

舒曼在他的音乐杂志——《新音乐杂志》（*Neue Zeitschrift für Musik*）1836 年的一期中提出了这个问题的无指向性。在"肖邦的钢琴协奏曲"这篇文章中，他很快陷入这种冲动：

> 音乐报都滚开吧！……音乐批评的最高尚的命运是使自身完全成为多余的！谈论音乐的最好方式是保持缄默。……最后再说一遍，让所有的音乐杂志（不管是这一个还是其他的）全都滚开吧！

这的确具有"弗罗雷斯坦"（Florestan）的标记——舒曼充满激情冲动的另一个自我，他的"阴影"（Shadow），如果用荣格的术语来描述。文章的第二部分开始写道：

如果事情是按照疯子弗罗雷斯坦（Florestan）的逻辑，上文所述可能被称为是评论，但是就让它成为这一期刊的讣告吧。

这第二部分的作者被视为是"优西比乌斯"（Eusebius），舒曼的另一个头脑更冷静的人格面具。他继续写道：

> 我们可能将自己的缄默当作是种最高的敬意……部分原因归于当人面对一种宁愿通过感觉来接近的现象时所感到的犹豫不决。（[译注]《舒曼论音乐与音乐家》，此处参考陈登颐译文，有较大改动，[德]古·杨森编，[德]罗伯特·舒曼著，人民音乐出版社，1960。）

这种矛盾是种浪漫主义的特征。言说音乐的热情被言说的困难或不可能性所对抗，显露出的更多的是赞颂，而非哀悼。优西比乌斯不情愿地继续写道——"如果我们必须用文词来解释……"——用言词来为肖邦唱颂歌，这并不会难倒他。他驾轻就熟，喜欢采用最丰富、繁丽的语言，一直渐强发展到那个使人无法忘怀的隐喻——"肖邦的作品是掩遮在鲜花中的大炮"。③

门德尔松在 1842 年写的一封著名的信（回复他的一位亲戚关于"无词歌"意义的建议）中，以一种惊人的方式扭转了整个事态：

> 如此频繁地谈论音乐，然而还是没讲出什么东西。对我来说，我相信语词无法满足这样的一个目的……人们经常抱怨音乐太过含糊了；在聆听时他们应想像的东西如此不清晰，然而每个人都能够理解语词。在我则恰恰相反，并且不仅仅是对整个谈话而且对个别语词来说也是如此。这一切对我是如此模棱两

③ 该文见 *The Musical World of Robert Schumann*, translated, edited, and annotated by Henry Pleasants(New York,1965),112—113.

可，如此模糊，如此容易误解，相对于真正的音乐而言……通过
我热爱的音乐表达出来的思想不是太模糊了以致不能用语言来
表达，而是相反，太确切了……同样的语词从来不会对不同的人
具有同一种意思。只有歌曲可以诉说同一个意思，可以在一个
人身上唤起和在另一个人身上一样的情感，然而，是一种不能用
同样的语词表达的情感……语词具有很多意义，我们却能够准
确无误地理解音乐。您愿意将此作为您的问题的答案吗？无论
如何，这是我唯一能够回答的，虽然这些也只是模棱两可的语
词，别无其他。④

这封信常被引用，为其所声称的音乐表达的精确性。但我在此处引
用，为的是其更激进的声称——语言交流的相反效果。不是由于音
乐的难以言喻导致谈论音乐意义的困难，门德尔松写道，而是由于语
言交流实践中固有的暧昧、模糊以及前后矛盾。这里，门德尔松已经
触及了音乐意义问题的核心，以及许多分歧与混淆的源头。他此处
的洞见预期的是维特根斯坦所表达的语言的实用角度，如在下面这
一段中：

我们不能够清晰地说明我们使用的概念，不是因为我们不
懂它们的真正定义，而是因为不存在对它们的真正"定义"。假
设我们一定要设想当儿童打球时，他们是按照严格的规则玩这
个游戏……为何我们在哲学中总是将我们使用的语词与精确的
规则相比较？……答案是，我们想要解决的迷惑恰恰来自这种
对待语言的态度。⑤

④ 两次询问的全文及门德尔松的回复，见英译版 *Strunk's Source Readings in Music History*，Rev. ed.，edited by Leo Treitler(New York，1998)，1193—1201.

⑤ 见 Ludwig Wittgenstein，*The Blue and Brown Books* 中的"The Blue Book"(New York，1960)，25—26.

卡尔·达尔豪斯(Carl Dahlhaus)似乎先是在同门德尔松争辩这个根本性的问题。但是他所做的实际上是一种优化。

> 门德尔松称赞的音乐具有精确性的感觉被证明不是外在于音乐以及脱离音乐的冲动,他的音响描绘是音乐的,而是这种感觉只能是通过音乐来表达的特性。它们不能被译成语言——语言无法触及它们——相应地仅仅意味着它们只能是音乐性表现形式的存在;这决不是说,在对真正感觉的特征描画中,语言只能滞于音乐之后,因为语言较为贫弱,细微差别较小。音乐并不是语言也能理解的内心冲动的更具体细微的再现,而是不同情感的不同表现(强调系我所加)。⑥

这样思考的后果是,通常被贴上"音乐外"标签的性质与特征其实恰恰相反;它们只能是音乐的。这又反过来使得那种熟悉的主张——音乐具有表现性质只能是隐喻性的——变得毫无意义,对此我将在下文进一步讨论。

从一个言说者到另一个言说者,假定语言表达具有准确稳定的指涉,门德尔松对此表示怀疑。这也给基于上述假定的音乐意义的严谨理论带来了怀疑,并让我们去做出勾画草案,以便努力将我们的理解传达给彼此对方。我们被迫去辨析这是怎样的草案,去实践容忍,以替代通常的武断结论。在谈论音乐时,我们最好尝试对我们所使用的语言进行语用描述,而不是指令性的理论规定。我们应该对那些富于想象的创造性的语言运用——即那些诗歌与小说作家们,给予严肃的关注,因为比起那些善于理论化的作者们,这些作家们的语言使用更精妙多变,并且他们更关注通过语言来表达音乐体验。

我和门德尔松持有同样的怀疑,也相信从其引申出来的后果。

⑥ Carl Dahlhaus, "Fragments of a Musical Hermeneutics", trans. Karen Painter, *Current Musicology*, 50(1992), 8.

我现在要涉及一位音乐学者近年提出的也许是最明确的在音乐上做出具体努力去勾勒的音乐意义的严谨理论。这是为了说明，即便论证非常严谨，即便明确的目的是显示音乐意义如何运作，但是将修辞学与学理性结合在一起却造成了语言工具过于迟钝笨拙，以至于语言损失了它的丰富潜能和多义性——这恰是门德尔松在语言中所看的积极面向。

我从阿加乌（Kofi Agawu）的《把玩符号：古典音乐的符号学阐释》（*Playing with Signs：A Semiotic Interpretation of Classic Music*）中采选了主要谓词项的基本语汇，通过这些语汇，作者借此界定音乐意义的模式：指称（denoting）、体现（embodying）、表达（expressing）、代表（representing）、象征（symbolizing）——将具体音乐环节与音乐之外的东西联系的所有方式。在这些方式中，音乐被假设对应于其他事物。我的目的是看看通过这些方式，是否可能辨别出什么是可以理解的，特别是它们相互之间如何区别。总之，看看是否可能辨别出语言使用中暗含着什么样的音乐意义的模式概念。以下引文中的强调标记系我所加。⑦

"第 72—76 小节呈现出的一段密集的下行五度，象征学究风格（learned style）的一个高点"（第 107 页）；以"二二拍子（alla breve）（段落）指称学究风格"（第 90 页）。在此，"象征"与"指称"被处理为同义词。这似乎相当清楚的，因为指称某物就是成为某物的符号或象征。中央 C 上方的 A 这一符号，根据当下通行的调音标准，指称的就是 440 赫兹的音。不管它本身的形状、大小或色彩如何，我们都同意，这一符号完成同样的任务。但我们不太容易看到，上面引用的那两段音乐可以被视为是某种风格的符号——指向这种风格，而不是体现（embodying），例证（exemplifying），或者存在于（being in）这种风格中。这两个例子有重要的区别，因而出现了这个难题。首先，

⑦　下文中阿加乌 *Playing with Signs*（Princeton, 1993）的引文页码，在文章正文中均有注明。

我们一旦被符号导向 440 赫兹的声响，便对该符号失去了兴趣。然而，虽然我们被这些段落导向"学究风格"（learned style）这一概念，但并没有就此对下行五度或二二拍子（alla breve）段落失去兴趣。我们将它们作为音乐的面向来体验，并且我们会更习惯于这么说，它们体现（embody）、例示（exemplify）或处在学究风格之中。同样，我们不大愿意将这样的段落作为武断的惯例，可被其他的任何东西所替代。我们会愿意坚持，那些段落中自有被我们称之为"学究"（如果我们赞同那个惯例）风格特征的缘由。并且正如它们为我们标示出"学究风格"，"学究风格"这个表述确乎是它们的特征；它总括了那些属性，为此它成为一个标签。"象征"和"指称"缺乏"体现"或"例证"的可逆性。我后面还会重新回到这个重要节点及其后果。如果作者确实是想说那些段落指称或象征"学究风格"，只能是因为他正在展开将古典音乐作为符号游戏的概念，这种音乐表示音乐之外的事物（即风格）。那本书似乎命名上有错误，因为它的根本主题是古典音乐作为风格游戏的激进概念，音乐本身构成了符号。但正是"风格"一词让人困惑，因为应用于音乐，风格据说仅是个隐喻——也就是说，音乐并非真正具有风格、体现风格或不属于某一种风格。⑧ 于是那些音乐段落所指称的东西就会令人困惑，就像这位作者所谓的"隐喻"也同样令人困惑。

接下来的段落甚至更明显地证实了这种距离："狂飙运动（Sturm und drang）指称着不稳定性"（第 87 页）。我们通常所说的"不稳定性"——例如，一系列的减七和弦或切分音段落的不稳定性——是我们作为听者辨识甚至感受到的性质、特征或条件。说狂飙运动的风格（我们须首先假定如此认同，之后我们可以想象"不稳定性"）"指称"不稳定性，就是刻意否认"不稳定性"能作为一种可被体验到的音乐状态。结果这撤空了这个词（通过运用而获致的）之

⑧　[译注]风格（style）一词在西文中也有"文体"的意思。有观点认为，音乐中不可能像文学中那样存在"文体"，因而说音乐具有"文体"仅仅是某种隐喻。

于感觉或特征的关联性暗示。因为它说在辨识"不稳定性"的过程中,我们只是认出音乐遵守了那个语词在用法上的某些惯常条件,同样,这种条件可能是很随意的。这里说的是关于音乐体验以及我们尝试描述音乐的语言的一些实际上非常特殊的东西。同样,从后现代将音乐看作冷漠的符号游戏的态度来看,这种观点是可以理解的。

这里,语言被用来定位音乐,使它离聆听者以及被聆听者赋予的意义(使音乐意义间接化、概念化,使之停留在音乐之外)都不太远。这样做是为了建构一个音乐外的概念。聆听者使用语词,不是为了用来辨别音乐的属性或是对那些属性的体验,而是用来辨别音乐的抽象意味。这就是我所说的教条化倾向,即借用"能指"的语义交流来理解音乐中的意义问题,相当于将"阐释"(interpreting)视为"解码"(decoding)。可以说,由此流露出的信号,是将阐释音乐说成是解读。即便这一倾向在(阿加乌此书所限定的)符号学阐释理论中最为明确,而它在当前流行的释义学理论和诠释(这将是我本书最后两章的主要论题⑨)中依然占据主导。

"指称"一词的另外一种更为晦涩的用法,把我们带入一个更为抽象的层次(下面将需要一些耐心):"内向意指过程(introversive semiosis)(如当第一乐章的主题在同一部作品的最后乐章中被引用)指称内在的音乐内部指涉……而外向意指过程(例如,驿号的召唤)指称外向的、音乐外的、指涉性的联系。"(第 132 页)对"意指过程"(semiosis)进行界定是必要的:所谓意指过程,即符号作为媒介、解释项与解释者(解释项与解释者都可以是解释的事物或人)运作的过程。⑩ 在每一组中主语与谓语的角色如何确定? 每一组中的角色

⑨　[译注]两个章节的题目分别是:"Hermoneutics, Exegetics, or What?"[诠释学,解经学,或是什么?];"Facile Metaphor, Hidden Gaps, Short Circuits: Should We Adore Adorno?"[轻率的隐喻,隐蔽的沟壑,短路的思想:我们是否应该崇尚阿多诺?]。

⑩　Michael Groden and Martin Kreiswirth, eds. *The Johns Hopkins Guide to Literary Theory*, "Semiotics"(Baltimore, 1994).

可以倒转吗——举例来说，内在的音乐内指涉是否指称内向意指过程？如果是（在这个倒转方式中我什么也没发现），那么这个等式简单到不过是把熟悉的、基于拉丁语的"指涉"（reference）一词，翻译为不那么熟悉的、基于希腊语的"意指过程"（semiosis）。不过，阿加乌的那些句子的意旨不会被削弱，如果每一次把指称一词换成"等同于"（is equivalent to）或（干脆）"是"（is）的话。然而，这种置换可以免除如下一种混淆（实际上是条理的混乱），这混淆来自如下一种主张，即意指过程（*semiosis*）指称（或表示）了一种指涉（即一种表示方式）。整个这一段落看起来都是有关语言的，其中也附带提及了"音乐作为意指过程"这一问题，但并不能帮助我们理解音乐是如何进行指示的。

现在来看代表（represents）这个词的用法："32 小节代表了某种开始。"（第 106 页）由于开始、中间、结尾这些词据说也是象征化的（symbolized）（第 118 页），故而代表一词也就加入了象征化指示（symbolizing denoting）的同义词行列。阿加乌书中还有诸如"代表着贝多芬倾向于奏鸣曲式"（第 118 页）以及"代表着趋向于主音（tonic）"（第 124 页）这种提法。但是当我们使用"开始""中间""结尾""奏鸣曲式"与"主音"这些说法时，我们通常的意思是："这是开始"，"这是在主调上或在主调内"，"这是奏鸣曲形式，这遵循的是奏鸣曲式，这类似于一个奏鸣曲式"（你能想到多少都可以），而不是说"这代表了"上述事物。不管怎么说，如果音乐只是那些事物的"代表"，那么那些事物本身又是一种什么幻影呢？

现在我们来说说表达（express）这个词的用法，这是我们推导的最后一步。字典上的定义通常首先会说表达意味着说出、说明、显示，以某种明确的方式来体现出态度、感觉、特征或信仰，之后再介绍那种不太寻常的意义，即通过某些特征或数字（就像在"数学表达式"中那样）象征某种事物。维特根斯坦把音乐表情（expression）比作一个人脸上的表情，为使这种说法有意义，回想一下基维（Peter Kivy）在"表现"（expression）与"在······的表现中"（being expressive

of)之间所作的区分是有益的。⑪ 这第二种说法，似乎更接近于我们在谈论音乐作为表现时的所指，因为在关于音乐是否持有或包含所要表达的东西这个根本问题上，人们观点不一。无论如何，这个词在通常的用法中，都会抵抗其他一些术语所发生的那种疏离功能。但阿加乌径直将"表现"（expression）定义为"外向的意指过程"（换句话说，意指外部的、音乐外的对象，如杜鹃的啼鸣）。它被转化成指涉语词，以便为了呈现一种关于音乐表现的理论，它全然依赖于外部指涉的编码。这实质上是指称（denotation）与例证（exemplification）之间的混淆。随着"表现"（expression）一词被转化为指涉性的术语，它与"指称""例证"等词之间便没有了实质性的差别；它们都可以互换，都归结为"表示"（signify）。

这种将音乐看作符号游戏的强烈愿望，可能是为了弥补如下一种常被看作音乐"特征"的状态（或是为了否决这种特征）：它缺乏语义性的内容，不能指涉一个对象。无论是否如此，上述看法对我们谈论音乐的方式而言，都具有激进的暗示。不论我们是否一直跟随这种观点，这其中的暗示必然会与我们大多数人听音乐的理由相冲突。接下来我将要论证这一点——首先援引一部小说，随后参考一个简单的哲学分析。

在卡尔维诺（Italo Calvino）的短篇小说《国王在听》（A King Listens）中，第二人称的叙述声音传达出最高统治者偷了王位，将他的前任锁闭在他堡垒深处的地牢中，他的生活只有两个目的：自我放纵与掌控权力。卡尔维诺求助于音乐来传达这种自我关注（self-preoccupation）是如何吊诡地摧毁了国王的自我意识与他的城市的文化生活。

在这座城市的各种声响中，你不时地辨认出一个和弦，一串

⑪ Ludwig Wittgenstein, *Culture and Value* (Chicago, 1980), 40; 以及 Peter Kivy, *Sound Sentiment* (Philadelphia, 1989), 12—17.

音符,一支曲调:骤然吹响的号角,行进队列的吟诵,学童们的合唱,葬礼进行曲,示威者高唱革命歌曲沿街游行,军队喊出称颂国王的赞歌破坏游行,力图淹没反对国王陛下的声音,夜总会的扬声器里叫嚣着舞曲,为的是让每一个人相信这座城市的幸福生活仍在继续,妇女们则唱着哀怨的挽歌,悼念暴乱中的逝者。这就是你听到的音乐;但这称得上是音乐吗?你不断地从每一个声音碎片中搜集信号、信息、线索,仿佛这座城市里所有那些奏乐、唱歌或播放唱片的人只是想要向你传递准确无误的讯息。自从你登上王位,你所聆听的不是音乐,而是音乐是如何被使用的:用于上层社会的仪式,用来娱乐大众,用以维护传统、文化和风尚。此时你扪心自问,当你曾经纯粹为了享受洞悉音符构建所带来的乐趣而听音乐时,聆听意味着什么?⑫

哲学分析以如下一个能击中问题核心的洞见开始:"也许比起其他艺术,对音乐来说更为真切的是:符号(假若我们称之为符号的话)并不是透明的——换言之,它在发挥其指示功能的同时,自己并未消失。"⑬这段话语的上下文值得仔细思考,它旨在讨论符号与所指事物如何通过指涉行为产生联系的方式,作者意欲区分两种主要的指涉关系(将它们应用于音乐)——即"指称"(denotation)与"例示"(exemplification)——来厘清这里的联系方式。这种区分强调了符号与所指物之间的流动方向,同时也暗示出更为凸显这一问题:在符号与被指称的事物两者中,接受者对于整个过程的关注究竟在哪一方。

这两个术语的用法及其存在的问题,可以通过一个简单的案例来显示出要点:这即是电影院门口的字幕广告(cinema marquee),它被用来指称正在电影院中放映的电影。这里发生的"指涉",通常是

⑫ Italo Calvino, *Under the Jaguar Sun* (New York, 1988), 51.

⑬ Anthony Newcomb, "Sound and Feeling", *Critical Inquiry* 10, no. 4 (1984): 623.

从"字幕广告"流向"电影",从"符号"流向符号的"所指"。字幕广告关联着电影,电影即是它指涉的目标。虽然也有可能设想电影指涉的是字幕广告,但是以这种方式来看待"符号"与"所指"这对关系,会十分反常的(对于专门研究电影字幕广告的学者来说,也许并不反常)。在我们看完电影离开电影院,通常是电影将占据我们的残余注意力,我们在回家的路上讨论的将是电影。从这个意义上说,此处的"符号"对"所指"而言是透明的。它完全消化在了它的指涉功能中。这正是纽科姆(Anthony Newcomb)所说的"指称"(denotation)过程[遵循古德曼(Nelson Goodman)],而这个例子是一个极端例证。⑭

下面,我们设想一个视觉艺术的人物作品欣赏——米开朗琪罗的雕塑《圣殇》(Pietà),那么,用上述术语来说,我们必然卷入某种从雕塑到其所指的指涉流程中:没有生命迹象的男性形体垂躺在悲伤的女性形象膝上,其身份分别是耶稣与玛利亚。但在欣赏这作品时,我们会把传统、经验以及我们的沉思和情感统统回射到雕像身上,于是我们就收获了有关耶稣之死与玛利亚悲伤的意义,以及一般意义上有关奉献、牺牲、死亡与悲伤的意义。这个作品例示了这种意义与感觉,符号与所指之间的指涉彼此互动。即使我们的注意力被吸引到所指这边,我们也未对符号失去兴趣;符号没有被指涉过程淹没,它对所指而言并不是透明的。我们宁愿说,在这个案例中,艺术作品中是符号与所指的化合物。

这里是莎士比亚的第 27 首十四行诗的第一联:

> Weary / with toil, / I haste me / to my bed /
> thedear / repose / for limbs / with tra / vel tir'd /;
> 奔波得疲倦了,我赶快爬上床铺,
> 那是旅途劳顿的肢体休息之所;⑮

⑭ Nelson Goodman, *Languages of Art* (Indianapolis, 1981), 45—52.

⑮ [译注]梁实秋译,《莎士比亚全集》40,中国广播电视出版社、远东图书公司,2002,第 53 页。

有一股指涉之流从每一个斜体词涌向它所指的状况、行动或对象。语词所唤起的情绪指称着言说者的心态,以及紧随其后的行动(我们有这两方面的知识,是因为我们自身的经验),而这种情绪又回涉至语词本身,特别是回涉至韵律节奏上。按照惯例,十四行诗的音节采用抑扬格。但在整个第一行中,为了传达它的意义,诗人设法限制这种模式:扬抑格与抑扬格,停顿、抑扬抑格、抑抑扬格(重读音节为黑体,斜线隔开了音步)。第二行,随着诗人舒适地爬进被窝,就可以完全放松地进入抑扬格节奏了。这首诗歌不仅通过语词的指涉指示存在的状态以及后续的行动,它也通过那种节奏的手段例示出二者。这种指涉的流动是双向的。

设想将音乐视为符号,对所指的事物而言,该符号是透明的吗?有一部1930年代的福尔摩斯(Sherlock Holmes)系列的电影,名字是《剃刀边缘》(Dressed to Kill)(不是以柯南道尔的故事为蓝本)。侦探试图找到一伙特殊的窃贼,他们都知道有一组八音盒中演奏着同一曲调的变奏,这是有关一笔巨额财富藏于何处的符码讯息。电影中没有任何一个角色对音乐本身有一丁点儿兴趣,他们对音乐讯息的掌握也绝不会丰富他们对音乐的体验。但这是一个极端,是个不真实的案例。也许有人甚至会质疑,那些八音盒的演奏是否构成音乐,它们与莫尔斯电码的传送并无二致。

然而每个人都知道,音乐传递符码信息但仍不失为音乐。贝多芬为歌德的《艾格蒙特》所作的序曲以一个孤立的全奏和弦开始,力度很强并自由延长,随后低音弦乐声部奏出沉重的和弦,"充满预示意味"[再次引用马尔克斯(Marquez)的话]。从那些和弦的节奏形态中依稀可辨西班牙"萨拉班德舞曲"的律动,然而在此延持的(sostenuto)速度与低音弦乐阴暗的音区而显得不祥——令人联想到西班牙阿尔巴公爵对弗兰德人民的残暴统治。(我相信,没有人会说,这个开头是对阿尔巴公爵或他的暴政的隐喻。)

在莫扎特的《费加罗的婚礼》第二幕的终场,园丁安东尼奥向伯爵报告,说他看见有人从伯爵夫人房间的窗口跳下。他正确地猜想

那是凯鲁比诺。但费加罗想为凯鲁比诺遮掩，假称那是自己。安东尼奥给出证据那是凯鲁比诺：安东尼奥在凯鲁比诺着地之处，捡到后者的部队委任状（第 609 小节）。费加罗在想办法解释说那份文件曾在他手里，就在此时，乐队持续转调，仿佛在寻找解决的和弦。正当费加罗在苏珊娜与伯爵夫人的暗示（文件上没有盖章）下终于找到借口时，乐队也终于找到了和声上的明晰点（降 B 大调属和弦上的终止式，第 671 小节）。这里指涉的双向流动显而易见。乐队的音乐给出完全音乐意义上的找寻出路的感觉，使费加罗的找寻更为生动。而我们将费加罗的谎言被揭穿，正绝望地寻找解脱办法的感觉——一种我们无疑从孩童时代就很熟悉的感觉——移植到音乐中。我们这样做，是将人类行为和感觉的具体内容灌注到了音乐所给出的感觉中。正是这种双向的流动，造成了幽默的效果。

从贝多芬与莫扎特的这两个音乐段落可以看出，即使是在具有最明确指称内容的情况下，音乐也绝不会降格到只是符号的游戏。那个夏洛克·福尔摩斯的案例显示出，音乐具有专门的指示功能，一种只是符号的游戏的功能，但我们是否会将之当作音乐至少还是有疑问的。

因而此处的结论是：音乐不是透明的，排列符号语汇以使所有的音乐符号指向某方面在音乐之外的概念所指与我们的经验不符。如果音乐有所指，在它完成了指称的功能后，对我们而言它的声音也并未逝去。这个洞察很深刻，因为它所揭示的矛盾正是近来人们热衷于将音乐看作文化、社会或政治实践时（诚然，鉴于对这种联系的长期忽视，这是一种可以理解的热情）一贯存在的风险。但此间的危险倾向是：让音乐淹没于它的意义之中。

如果我们想想贝多芬对钢琴奏鸣曲（Op. 10, No. 3）的慢板乐章所作的表情记号 Largo e mesto（悲戚的广板，谱例 8.1），这个表情记号同时作为演奏的指示与音乐性格特征的描述。将音乐的表情解释为"指称"或解释为"例证"的差异在于：第一种观点（指称）的焦点在音乐指示的"悲戚"上；第二种观点（例证）的焦点是在演奏者应给出

的悲戚的"音乐"上；可以说，被演奏的音乐是对悲戚的例示。作为例证的音乐表情的概念是我现在想探讨的。在第三章中将会有更多的对"悲戚的广板"的讨论。⑯

谱例 8.1

　　古德曼做了进一步的区分。他认为"悲哀"（sadness）是绘画能够拥有并例示的特征，但是他观察到绘画是无生命的物体，不能真正地感到悲哀。如果一幅画拥有并例示出悲哀的性质，对它而言不是自然而然的，而是通过获得或借用——那种通常被称为隐喻性转移的借用（borrowing）。他将此与绘画真正拥有并例示的特性（如黄色）作对比。因此，艺术中的表情对他而言是个"隐喻性的例示"问题。众多文献都写到了"隐喻"（metaphor），但一个简单的字典定义会是个更有益的出发点。《兰登书屋英语语言词典》（*The Random House Dictionary of the English Language*）将"隐喻"定义为"为了暗示一种相似性，一种将术语或词汇用于那种不是真的适合它的比喻说法，如'上帝是我们坚固的城堡'"。⑰

　　古德曼的推理线索以及所做的区分可以用来探查贝多芬的"悲戚的广板"乐章。它不能够真正地处于悲戚中因为它是无生命的。它的悲戚是通过暗示一种相似性，从能够悲戚的源头借用而来的结果。然后，我们就必须对真正悲戚的东西做某种指涉，当我们聆听那个奏鸣曲的乐章时就将它当作类似真正悲戚的东西来聆听，

⑯　［译注］第三章的标题为，"Beethoven's 'Expressive' Markings"［贝多芬的表情记号］。

⑰　*Random House Dictionary of the English Language* (New York, 1987), s. v. "meta-phor."

正如演奏者必须遵循指示，将之演奏出悲戚的效果一样。果真是这样的吗？这样的参照会指向什么？这些真正悲戚的东西必然是人类的情感，因为只有在人类的情感中，悲戚才能"真的"驻留。但如果我们不能在音乐本身中觉察到悲戚，我们就不足以找出某种真的悲戚的东西来做对比。一定是该曲中某种真的悲戚的东西提醒了我们。那会是什么？一首挽歌或葬礼进行曲吗？当然不是，因为这样的乐曲也仅仅是依靠隐喻才是悲戚的。甚至一张悲戚的脸，也不能够作为悲戚的试金石，因为它也是无生命的，而只是能够表达意识或心灵之中的悲戚情感。据说，大象悼念它们亡故者的手势是，用象鼻轻柔地触摸死者的颅骨与长牙。也许当苏塞克斯大学的麦可姆（Karen McComb）博士（这是她的发现）听到这个"悲戚的广板"乐章的时候，联想到了这种行为，这就导致她得出这首乐曲是悲戚的结论。难怪哲学家斯蒂凡·戴维斯（Stephen Davies）如此写道："'隐喻性例示'在音乐表情中究竟是什么实在太过模糊，以至于这种解释丧失了力量。"[18]

显然，这种失败的根源是古德曼一开始就犯的错误，即认为当我们描述一幅画是悲伤的或某一天很沮丧的时候，我们不可能真的是这个意思，因为绘画与时日并没有感觉。然后，基于如此怪异的概念之上，他认为我们从其他一些能够真的有感觉的来源中借来了那些特性，并假定以此来克服其中的不一致。我们在谈论那个奏鸣曲乐章的悲戚色调时果真意识到某种不一致性吗？这个乐章的特性转达给我们的是这种意识吗？古德曼在对隐喻这一现象（这种现象同时也是它的效果的例示）做出自己具有高度想象力与智慧的特征描述中时，真正触及到了隐喻的本质："隐喻好比是一个采用过去式的谓词和一个宾语之间半推半就的偷情。"这个隐喻的力量与美感来自于陌生领域所被暗示的敏锐性，在源于语义分析与性爱情境的语境的并置产生的认知震荡（cognitive jolt）中，以及与此同时它在传递概念

[18] Stephen Davies, *Musical Meaning and Expression* (Ithaca, 1995), 125.

（即它的认知性内容）时所具有的尖锐感。这种为获得意义精确性而使用的不相称并置，与审美的反作用力一道，是真正的隐喻之髓。不妨对比一下"这个数学证明具有老鼠夹般的弹力"与"哦，这是多么令人沮丧的一天"这两个句子。就像我将会简略提及的那样，有些音乐效果就像隐喻一样在起作用，但它们很特殊；而音乐的表现（如贝多芬奏鸣曲乐章的悲戚）一般而论并不依赖于"隐喻式的例示"。

"悲戚"（只是用意大利语 *mesto* 来表述时才有兴味）长久以来一直被音乐从业者视为音乐语义范围内最有把握来表达的现象，这一点从以下两方面来看很明确：一直到 20 世纪，在有关音乐的教学法著述中，*mesto* 这个词字面上仍作为演奏的指示，而在音乐字典中它也仍作为具体的音乐术语。

我们可以尝试解释一下这个"悲戚的广板"乐章的悲伤情感在音乐细节上的例证：缓慢的速度、开头的低沉的音区及声部，朝向下属的和声倾向，以及对 D-C♯-D 和 F-C♯-D 这两个音型中对半音 C♯-D（见谱例 8.1）的持续重复。同样，我们可以尝试解释一下某一天以直观的方面所显示出来的阴暗感觉：灰色的天空、薄雾、阴雨、光秃秃的树，只有橡树上悬挂着毫无生气的褐色叶子。但这些不是我们透过那种悲伤和那种阴暗而直接体验的东西。

但且慢——"低沉的音区及声部？"我一定是指，"就谱面而言是如此"，"低音区与密集的声部"。但且慢——真的有低的或密集的音乐声部吗？或真的有阴暗的声部吗？这里我像是踩进了流沙地带。"高"与"低"是因音响的固有性质而获得的名称，与高兴或低迷的情绪、高与低的数字或高与低的山峰毫无共同之处，但在每一种情况中，我们都毫不犹豫地接受那些指示，像是对各自领域是自然而然的——是就"字面意义而言"，而不是就"隐喻性"的指示而言。（我相信是在 9 世纪的西欧，随着音乐记谱法的发明，它们就变成了音乐属性的名称。）我们在对"字面"意义做一个简单的评估的时候太想当然了。但当我们谈论阴沉的音响时，我相信我们指的是从速度、节奏、声部导向、乐器音响、和声关系中听到的，作为一种特殊的音乐和音

响属性的阴沉，一种无需借助"真实的"阴沉事物（如清理之前的伦勃朗绘画《夜巡》[*The Night Watch*]⑲，或无月之夜，或被弃情人的情绪）来作为思考媒介的体验。很难说我们是否能从这些阴暗的东西中认出某些相互交叠的情感效果，但长久以来似乎假定如此。至于贝多芬那个奏鸣曲乐章的阴暗性质是不是对《夜巡》或无月之夜或被弃情人的那种情绪的转译，这不是我们此处讨论的真正问题。真正的问题是，当我们说那个乐章仅仅在隐喻的意义上具有阴暗的性格，这样说到底是什么意思？弗兰克·西布利（Frank Sibley）写道："音乐的热或冷只可能被听到；这不是那种在浴水中可以感觉到或者在微笑中可以看到的热或冷。"⑳

乔治·莱考夫（George Lakoff）与马克·特纳（Mark Turner）曾讨论"真正意义"（literal meaning）这个概念的意涵，以及"真正的"与"隐喻的"意义之区分。㉑ 从这个概念上看，日常、惯例的语言（"字面语言"）包含了语义上自给自足的（autonomous）表达式——即，它们自身就具有完整的意义，无需跨越超出它们清晰划分的语义领域。因为它们是客观的，日常语言中的表达能够指涉客观的现实。隐喻则站到了如此构想的日常语言之外。认为两种如此截然划分的语言用法之间有一条边界，它在实践中是可被观察到的——这种非常可疑的看法由下述的习惯体现出来：人们声称有关音乐的描写性语言必然是隐喻性的，换言之，这种语言在语义层面上不可能是自给自足的，它会立即触及外在于音乐的语义领域（请注意，这里再次存在着"音乐的"与"音乐外的"这个二元性的前提）。这种明白无误的表述是一种植根于汉斯立克（Eduard Hanslick）的著名论述的观点，即

⑲ ［译注］伦勃朗的著名画作《夜巡》原来并不是这个标题，画的也不是夜间的巡逻，而是白日的庆典。但因画家强调明暗对比，加之日后熏染变质，画面变得灰暗，久而久之，此画就被称为《夜巡》。20 世纪以来，经过多次清洗和修复，才确认这幅画的题材并非夜巡，但这个标题已成惯例，所以就沿用至今。

⑳ Frank Sibley, "Making Music Our Own," in *The Interpretation of Music*, ed. Michael Krausz (Oxford, 1993), 175.

㉑ George Lakoff and Mark Turner, *More Than Cool Reason* (Chicago, 1989), 114—119.

"所有对音乐的稀奇古怪的刻画、描述、界定不是比喻的,就是不当的。如果在其他任何艺术中还是描述性的,而到音乐中就已经是隐喻。"18 世纪的哲学家里德(Thomas Reid)像是早就意识到汉斯立克的洞察。他写道:

> 在和声中,协和与不协和,这样的命名就是隐喻性的,并预设了一些音响关系(将这些命名应用于这些关系)与心灵、情感关系(这些命名原来正是指称这些关系)之间的类比。[22]

片刻的反思便可证实这个观点,但只有基于字面语言与隐喻语言之间具有确定界限的前提下,这个观点才是有意义的。那么在这个前提下,并给定"字面"(literal)的概念,什么样的语言能够适合音乐的语义领域? 只能是乐音和乐音组合(音阶与和弦)的命名,但不能将它们识别为高或低,或它们的任何类型的运动,或它们作为线条或乐句的构成,或它们的紧张或释放点,或它们的暗示,或它们的风格、语法或句法(阿加乌指出,最后三种说法也是隐喻的,因为它们对语言的原始指涉),或它们的性格或表情属性。

音乐语义范围被勾画得如此狭窄,这隐含了一个音乐的与音乐外的基本二元性,这个二元性使字面的与隐喻的二元性合理化。也许,我们最好将这种做法看作谈论音乐的话语历史中某个特定时刻所表现出来的面貌,而不是将这一课题看作旨在为这种二元性描刻出明确分界线的哲学实践。

古希腊与早期基督教时代的作家(见第二章)[23]曾讲授字面意义和隐喻意义的二元性,与之尤为相关的是科学和诗歌的二元性。在汉斯立克发表他著名的宣言很久以前,在西方著述传统开始之时,人们就从那些能够或不能用文字来描述的方面来解析音乐。《音乐手

[22] Eduard Hanslick, *On the Musically Beautiful*, trans. Geoffrey Payzant (Indianapolis, 1986), 30; 在 *Music Alone* (Ithaca, 1990), 46, Peter Kivy 引用了 Reid 的话。

[23] [译注]原书第二章(本书第九章)标题是"Being at a Loss for Words"[无言以对]。

册》(Musica enchiriadis)大约写于 900 年,其未知名作者写道,"这个领域(音乐),在这个尘世中还根本没有一个全面的、可理解的解释",该作者还确定了那些"我们能够判断……区分……,引证……,作些解释"的方面:乐音、音程、调式、适当营造的旋律。但是,"音乐以何种方式与我们的心灵有如此紧密的关联,并且融为一体(因为我们知道由于某种相似性,我们一定与音乐相联系),对此我们很难用文词表达出来"。㉔ 不久之后,其他作家正是诉诸隐喻,努力打破不可言喻方面的沉寂局面。认识音乐领域的不可言说方面——即使只是失败的绝望——将之与客观的言语阐述领域分离开来,那些早期的作家们打开了一个价值导向不断变化的双室(bi-chambered)空间,在历史上因智力的性情、倾向、潮流、需要而有时摇摆不定,有时彼此竞争。如果说音乐的不可言说方面在中世纪是令人沮丧的事情,是个挑战;那么在 19 世纪,音乐的不可言说性则与它的超验(transcen-dental)特性及被某些人视为理想的艺术地位相关联;而对另一些人来说,这种不可言说性是必须回避的,而应偏向实证性的(形式主义)语言。这两种立场都是辨识何为真正的音乐的方式,并暗示出何为音乐之外的东西,两种立场都是为了回应大约 1800 年左右出现的一个挑战,即要重新界定从语言、模仿,以及与教堂机构、国家权威相关的功能中新近独立出来的器乐的地位。

不同于黏附这种二元性的另类选择是以轻松心态像马尔克斯那样来表述,接受莫扎特弦乐四重奏中"充满预示意味"的性格是音乐本身即能够例示出来的特征,我们可以直接体验,并且如果我们愿意,可以依据音乐构成元素的材料和进程的最精微的细节来分析这种特征,就像我们会分析阿诺德·勋伯格在《为一个电影场景而作的配乐》(Begleitungsmusik zu eine Lichtspielscene)op. 34 第一部分中描绘的"迫在眉睫的危险"(*drohendes Gefahr*)的性格一样。也就是说,毕竟

㉔ Raymond Erickson, trans. *Musica enchiriadis and Scolica enchiriadis* (New Haven, 1995),31.

一个世纪的音乐分析实践中已取得了成绩,这为我们做好了准备。

马尔克斯的洞察是凭直觉获得。他是一位"有才华的门外汉",如艺术评论家和历史学家潘诺夫斯基(Irwin Panofsky)写道:"这些人中,阐释艺术的综合直觉能力也许比渊博的学者发展得更好。"㉕这些门外汉中,就音乐而言,最具有天分的无疑是普鲁斯特(Marcel Proust)。从《去斯万家那边》(*Swann's Way*)的这些段落,考虑一下普鲁斯特如何遵照音乐呈现(如何呈现给我们,我们又如何再次呈现)的轨迹:从可被觉察的特性,通过意识与印象、情感与外在联想(在这个段落中这一层惊人的少)的相互作用,再到反思(甚至音乐分析)、综合与记忆。

> 原来前一年……他听人用钢琴和小提琴演奏了一部作品……而当他在小提琴纤细、顶强、充实、左右全局的琴弦声中,忽然发现那钢琴声正在试图逐渐上升,化为激荡的流水,绚丽多彩而浑然一体,平展坦荡而又象被月色抚慰宽解的蓝色海洋那样荡漾,心里感到极大的乐趣。但然后……突然的狂喜,他尝试抓住乐句或和声……这个乐句或者和弦就跟夜晚弥漫在潮湿的空气中的某些玫瑰花的香气打开我们的鼻孔一样,使他的心扉更加敞开……就这样,当斯万感觉到的那个甘美的印象刚一消失,他的记忆就立即为他提供了一个记录,然而那是既不完全又难持久的记录;但当乐曲仍在继续时,他毕竟得以向着记录投上一瞥,所以当这同一个印象突然再次出现时,它就不再是不可捕捉的了。他可以捉摸这个印象的广度,捉摸它那对称的排列,捉摸它的记谱法,捉摸它的表现力;他面前的这个东西就不再是纯音乐的东西,而是图案、建筑物、思想这些能被音乐所唤起的对象了。㉖

㉕　Erwin Panofsky, "Iconography and Iconology," in *Meaning in the Visual Arts* (New York,1955),38.

㉖　Marcel Proust, *In Search of Lost Time*, vol. 1, *Swann's Way*, trans. C. K. Scott-Moncrieff and Terence Kilmartin(New York,1992),294,295—296.

我们赞赏隐喻,不只是因为它以最精确的方式传递意义的能力,更是——至少在最好的情况下如此——因为它以不协调的方式对我们的精神(古德曼对隐喻的隐喻)、情感(莎士比亚的诗行"月光沉睡在这岸上,多么轻柔!"《威尼斯商人》)和感觉(普鲁斯特对钢琴声音的影响的比喻:"激荡的流水声般的钢琴声音……被月色抚慰宽解的")所产生的影响。隐喻依存于想象的管辖领域,而非逻辑的管辖领域。戴维森(Donald Davidson)在他的文章《隐喻的含义》(What Metaphors Mean)的开头隐喻性地写道:"隐喻是语言的梦工场。"㉗

音乐在它自己的语汇范围内完全能够具有隐喻般的效果。舒伯特的《降 E 大调第二钢琴三重奏》(D. 929),稍快的行板(Andante con moto),以 C 小调上一个悠长、散漫、悲叹的主题开始,伴随着步履艰难的音型,它即便有些感觉过快[行板(con moto),在末乐章中我们才能明白缘由],但记录的是葬礼进行曲的信号:重复的和弦,强音落在第四拍,紧随着的是弱拍上的附点节奏——它承担了鼓的功能,如果有鼓的话。在整个 19 世纪音乐中,被看作是葬礼的所有常规特征都可以在这里听到(谱例 8.2)。

谱例 8.2

㉗ Donald Davidson, "What Metaphors Mean," in *Inquiry into Truth and Interpretation* (New York, 1984), 246.

这个主题(仅用来重复,自身完整独立)与关系大调上的一个向上攀升、气息宽广并经过剧烈发展的主题交替出现;仿佛后一个主题能将这一乐章从开头音乐的绝望中拯救出来,但最终却总是又复坠入原先的音乐中。这一乐章具有一种循环往复、执迷不悟的思绪(谱例8.3)。

谱例8.3

　　乐曲的末乐章,Allegro moderato[中庸的快板],是舒伯特看似通过更多转调来达成的无终回旋曲之一,这一乐章同样是漫不经心、没完没了的喋喋不休(谱例8.4)。靠近乐章中部,钢琴的右手部分从简单的三连音转为"三对二"的节奏(hemiola),小提琴拨奏和弦,钢琴的左手部分同时捡起了来自第二乐章的音型,就像从无意识深处发出,大提琴向前走出,开始以轻柔的力度(sotto voce)奏出第二乐章的阴郁主题。仿佛这个持久的记忆是被之前的吵闹音型所压抑的(谱例8.5)。(第二乐章之所以采用比葬礼进行曲更快的速度的原因现在出现了:因为大提琴必须在不突然改变速度的情况下滑入它的主题。)通过把两种不融洽的东西并置在一起,音乐的意义被极大地丰富了,由此产生了我能想象到的和语言中的任何效果同样强有力的隐喻效果。隐喻是音乐王国里通常的意义源泉,就像它在语言领域里也是作为通常的意义源泉。我们常常所谓的动机运作或主题转化即是音乐的隐喻;这一点在歌剧中很常见。音乐的隐喻直接

在音乐领域内发生,而非通过参照"音乐外领域"的指涉过程而间接
发生的。音乐居栖于隐喻交流的精神领域中。我们曾读到,音乐的
表情效果是隐喻性的。值得考虑的是,隐喻的表达效果是音乐性的。

谱例 8.4

谱例 8.5

舒伯特在终曲乐章的临近结尾处,第二次回顾了第二乐章的第一
主题,以这一回归来结束全曲。通过把该主题第三乐句的开头变为大

调(将降 G 音变为本位 G;谱例 8.6,而直到这里这个乐句总是缩回至开头)这一简练的手段,舒伯特将全曲从第二乐章结束时的那种困境感中解放出来,而(第二乐章)临近结束时唯一一次试图逃脱这种困境的努力最终失败(谱例 8.7),这一手法更加剧了这种困境感,而谐谑曲和终曲乐章似乎仅仅是绕过了——或跳过了——这一困境。

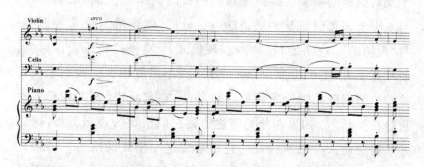

谱例 8.6

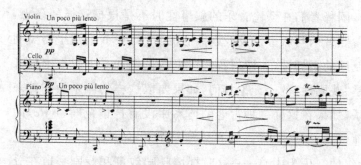

谱例 8.7

　　我这里回应的是这部作品中的叙事维度,并且我在如此说的时候面对着关于将音乐解释为叙事而带来的严肃问题。对比音乐叙事与文学叙事,持有这样一种观点的批评家们关注的是某些不同之处:器乐中没有叙述者的声音,音乐不能以过去时态讲述,叙事存在于描述中而非音乐中(就像隐喻到底在哪里的困惑一样——在音乐中还是在对音乐的描述中),音乐"叙事"中"代言者"的不一致性。对音乐的叙事性说明一会儿追随着如调性与主题这样的音乐因素,一会儿

又追随着人的因素——就像聆听者自己聆听、作曲家自己谱写这部作品时的过程那样。毫无疑问,这些差异都是由于音乐与语言之间的不同导致。但这都没有阻碍作曲家与批评家对音乐中类似于叙事的维度发生兴趣。[28]

卡罗琳·阿贝特(Carolyn Abbate)对此作出了强有力的表述来反对这样的阐释。她提醒我们柏拉图(在《理想国》的第三卷)与亚里士多德(《诗学》)就诗学所区分的"叙述的"(史诗或叙事)与"模仿的"(戏剧的)这两种表现模式,[29]她坚持音乐更像后者,而不是前者,更像扮演(enactment),而不是叙事。但我们也应记住柏拉图以降的理论家们所注意到的,在实际中,这两种模式常重合在一起。[30] 如果在分类阐述中将它们认定为理想类型,这也并非迫使诗人严格地将某一诗行写成这一模式的或另一种模式的。说叙事与戏剧之间的区别在音乐中可以变通,这也并非不证自明的。阐释者们在谈论音乐的叙事性时不是根据这样的设想,而更是参照音乐与叙事以及戏剧共有的特性。[31] 我们这里需要利用语言使用的柔韧性,这使得我们可以谈论例如一个叙事中的某些事件是"戏剧性"的。无论如何,如果要以这样的体系为基础来描述音乐,如果在这样一种古老的体系中没有抒情范畴(lyric)的容身之地,那会非常奇怪。对音乐叙事的讨论一直是以 18 世纪与 19 世纪的音乐为中心——这时抒情已同叙事和戏剧一道在分

[28] 关于这个议题的一系列研究方法概述,参见 *Indiana Theory Review* 12(1991), ed. Richard Littlefield.

[29] Carolyn Abbate, *Unsung Voices : Opera and Musical Narrative in the Nineteenth Century* (Princeton, 1992), 53—56.

[30] 例如, Plato *Republic* 3. 393:"在这种情况下(当史诗诗人以另外一个人的声音讲话时),看起来他和别的诗人是通过模仿来叙述的。"[译注]王晓朝译,《柏拉图全集》第二卷,第 358 页,人民出版社,2003 年。

[31] 参见 Karol Berger, "*Diegesis and Mimesis* : The Poetic Modes and the Matter of Artistic Presentation," *Journal of Musicology* 12(1994) : 407—443. Fred Everett Maus 曾分别撰文: "Music as Narrative"发表于 *Indiana Theory Review* 12(1991); "Music as Drama"发表于 *Music Theory Spectrum* 10(1988).

类体系中占有一席之地,而且描述模式在这时也已明显地进入音乐作品。

阿贝特断言音乐是模仿的,由此她罗列了音乐相比于诗意呈现的叙述模式而言所不具备的一切属性。对她而言,这些特性中最主要的似是音乐没有过去时态——它"在当下体验与时间经过的节拍中俘获听者",而依据定义,叙事是"逃出故事之后的人在讲述故事"。[32] 读者只需返回早前引用的卡尔维诺的故事的叙事段落,就可以想起时态不能作为决定是或不是叙事的标准。

作为另一个提醒,我注意到在这个讨论中我自始至终遵循惯例——字面上并不精确——用现在时态的动词叙述过去的事件——阿贝特表达了我刚刚正在思考的观点。

"现在时"与"过去时"的语法分类(它们丰富了文学中的事件呈现的方式)与我们多方面、多层次的时间意识相互联系,并共同对我们构成干扰,但它们无论如何不是单独决定着我们的体验。下文的叙事中始终使用过去时:荷马的《奥德赛》第22卷的开头,《厅堂杀戮》——故事描述的真正模式——并未妨碍诗人用形象生动的语言,使事件以一种惊悚的当下使我们震惊。故事引领着我们紧跟它的讲述,与诗人一起反思,透视人物的思想与期冀:

> 奥德修斯……把锐利的箭矢射向安提诺奥斯……正举着一只精美的酒杯,黄金制成,恰若畅饮,心中未想到死亡会降临:有谁会料到在聚集焕颜的人们中间,竟会有这样的狂妄之徒,胆敢给他突然送来不幸的死亡和黑色的毁灭?奥德修斯放出箭矢,射中他的喉咙,矢尖笔直地穿过他那柔软的脖颈。安提诺奥斯倒向一边,把手松开,酒杯滑脱,他的鼻孔里立即溢出浓浓的人的血液……求婚的人们见此人倒下,立即在厅堂喧嚷一片。他们从座椅上跳起,惊慌地奔跑在堂上,向四处

[32] Carolyn Abbate, *Unsung Voices* (Princeton, 1992), 53.

张望,巡视建造坚固的墙壁,但那里既没有盾牌,也没有坚固的长矛。㉝

如果我们想将音乐与叙事文学进行比较,应谨慎对比二者的展演(performance)(叙事文学的阅读哪怕没有声音,也必然是真实时间过程中的一种展演)或二者的内容,而不能将一方的展演方式与另一方的内容相对比。如果说音乐"在当下体验与时间经过的节拍中俘获听者",那么这是指它的展演,对文学叙事来说也同样如此,就像在阅读《奥德赛》中的那个段落所确切经验的一样。在两者中,我们都想知晓接下来将发生什么,展演过程中的任何干扰都将令人紧张。当二者展演完毕,我们可以在脑中重新展现一遍,形成无时间性的整体印象,这对二者来说都是如此,就像看完让我们特别投入的电影时所做的那样。㉞

阿贝特通过对时态问题做不正当的强调而得到的差异,其实是这两种艺术中在展开方式上的因素:语言中存留的事件或话语,以及音乐中乐音的形态构造。但就像文学的展开那样,音乐的展开也能够指向它们自己的过去和将来,即,指向它们展开过程中的过去和将来——通过各自的回忆(莫扎特《G 小调交响曲》第一乐章尾声中在一个踏板音上对第一主题的冥思,作为遥远过去的一个事件或思绪)与暗示。有时文学的展开在这方面能够与音乐的展开看起来极为相似(我特别想到的是塞缪尔·贝克特的作品,如《克拉普最后的录音带》[Krapp's Last Tape])。在展开过程的因素中,依据时态的形态学属性来进行比较没有什么意义,因为音乐的展开因素中完全缺乏形态学属性。但这并不能带来新的发现,而且与音乐中的叙事性这一话题也没有太大关联。

㉝ Homer, *The Odyssey*, trans. Robert Fagles(New York, 1996), 439—440.

㉞ Edward T. Cone, "Three Ways of Reading a Detective Story—or a Brahms Intermezzo" (In *Music : A View from Delft*, ed. Robert P. Morgan, Chicago, 1989, 77—94)以大师手笔对此作了描述。

在纳蒂埃(Jean-Jacques Nattiez)的一篇评论文章中,他将音乐的叙事性问题与字面的和隐喻性的语言相联系。㉟ 纳蒂埃对他的文章题目"能够谈论音乐中的叙事性吗?"的回答会是:"是的,但不应该。"音乐不能是(be)叙事的,他写道,并且在不同的地方加上限定语"严格来说","就它自己而言","就这个词的严格意义上来说","确切地说"。当然他从"字面上"围绕着那个概念,最终停留在了如下一个宣言上:音乐叙事这一观念因此也是隐喻性的(也许是有意为之,但将叙事归纳为任何音乐作品的特性,这是一个隐喻)。而这个宣言还依赖于另一个宣言:"将音乐作为语言这一比喻应该受到抵制。"

这种说法需要停下来思考一番。当提到语言与音乐之间的关系,以及有关这种关系的批评断言——无论是探析在特殊案例中语言是如何谱写成音乐的,在理论层面上比较音乐与语言结构的努力,比较它们的交流模式的努力,还是试图将语言分析方法运用到音乐分析中(或反之亦然)——都应该用心澄清下列问题:与音乐相对比的语言是在何种语域之内,以及,通过对比想要揭示的是音乐的什么方面;尤其需要弄清楚的是焦点的指向——是语义学的,语音学的,还是语法学的,纳蒂埃的宣言看起来令人讶异,早在十五年前,他已经出版了《音乐符号学基础》,㊱一个根植于结构语言学的研究。㊲但纳蒂埃后来的禁令却是直接指向如下一种诱惑,即用语义学领域的参数作为模板来诠释音乐(即讲故事),在某种意义上,将语义学领域的东西用到音乐上。这一区分能够帮助我们避免可能在纳蒂埃的符号学(sémiologie)与阿加乌的"符号学"(semiotics)之间产生的混淆。阿加乌的目的在于阐明音乐的意义,也即"语义"。笔者从凯勒(Allan Keiler)的文章《音乐符号学的两个观点》(Two Views of Mu-

㉟ Jean-Jacques Nattiez, "Can One Speak of Narrativity in Music?" *Journal of the Royal Musical Association* 115(1990):240—257.

㊱ Jean-Jacques Nattiez, *Fondements d'une sémiologie de la musique* (Paris, 1975).

㊲ 有关纳蒂埃理论及其影响的概要和批评,见 Harold Powers, "Language Models and Musical Analysis," *Ethnomusicology* 24(1980):1—60.

sical Semiotics)中摘引如下：

> 在梳理各种不同的被理解为符号学的活动中，对音乐符号学很有用的是在如下两者之间做出划分：其一是把符号学作为符号（或交流系统）的科学，其二是借助语言学的技术来对某些兴趣领域（例如神话、仪式或音乐体系）所作的分析……关于第一点，当它运用于音乐的语义时，我赞同吕威（Nicolas Ruwet）的看法……"我真的不理解，通过谈论音乐的能指与所指或音乐的语义来把音乐当作一个符号或交流系统，这到底能得到什么。"㊳

然而自古以来，批评家们为理解音乐实践，将音乐比喻为语言事实上并未受到抵制。音乐历史学家们无法忽略它，幸运的是，也不曾忽略。下面是一些详情：

中世纪的著述家们从教育传统的一开始，就将古代语法术（the ars grammatical）作为阐释音乐艺术（the ars musica）的典范，主要关注语言与话语（speech）。㊴前文已引用过的《音乐手册》（Musica enchiriadis）的同一作者，将音乐系统描述为一个以语言的层级结构为典范的层级结构。下文摘引自《语言模式与音乐分析》（Language Models and Musical Analysis）中鲍尔斯（Powers）的译文：

> 说话声音的基本的、个别的部分是字母——由字母所构成的音节组成名词与动词，而它们（反过来）构成了整个话语的文本——因而 *phthongi*，在拉丁语中被称为 *soni*[声响]，这是歌唱声音的基础，在最后的分析中整个音乐的 *continentia*[内容]也都

㊳　Allan Keiler, "Two Views of Musical Semiotics," in *The Sign in Music and Literature*, ed. Wendy Steiner(Austin, 1981), 139；Ruwet 的引录（Keiler 翻译）见 "Théorie et methods dans les études musicales," *Musique en jeu* 17(1975)：11—36.

㊴　见 Mathias Bielitz, *Musik und Grammatik: Studien zur mittelalterlichen Musiktheorie* (Munich, 1977).

可归结为它们。由 *soni* 的双双重合便构成"音程"(*intervalla*)，而由音程便构成"体系"(*constitutions*)……(旋律的)更小的部分是歌唱中的短线(*cola*)与逗点(*commata*)，它们标志着歌曲中的停顿点。但短线是由两个或更多的逗点合在一起构成的……逗点是由 *arsis* 与 *thesis* 构成，即上升与下降(的音程)。⑩

换言之，"歌唱中的短线与逗点"是旋律层级中语言从句的对应部分，它们具有同样的名称——这些也是将从句分开的标点符号的名称。一百年之后，一位我们只知道被称为约翰内斯(Johannes)的人士写道：

> 就像散文中有三种区分被认可——它们也可被称为停顿……在唱诵时也是如此……散文中，在大声朗读时做停顿的地方，这叫做冒号；当句子被合适的记号所划分，这叫做逗号；当到了结尾，这是句号……同样，当唱诵在结束音上方的第四或第五个音符徘徊做停顿时，这里有冒号；当在中间的时候返回结束音，这里有逗号；当到达终点时，是句号。

他论证了这一现象，剖析一首传统的唱诵语词，交替圣歌《彼得却被囚禁》(*Petrus autem servabatur*)："'于是彼得'(冒号)'被囚在监狱里'(逗号)'但是教堂专为他'(逗号)'不停顿做了祈祷'(冒号)。"⑪鲍尔斯从早期的来源中提供了那一段配词的旋律翻译谱，⑫证明它的乐句划分(以上引约翰内斯的那一段话中最后一句描述的方式)准确对应于语词的措辞。

分析显示，这个原则是他那个时代以及随后很长时间中层级语

⑩　Harold Powers,"Language Models and Musical Analysis,"49.

⑪　Johannes, *De musica*, in Warren Babb, trans. *Hucbald, Guido, and John on Music: Three Medieval Treatises* (New Haven,1978),116.

⑫　Harold Powers,"Language Models and Musical Analysis,"50.

句结构与旋律传统的乐音语法的关键。㊸ 但这并不只是关乎结构与语法的事情。在这种实践中,标点与音乐性的表达也起到了同样的作用。在语言清晰发声的句法标示中,它们加强了其语义内容的理解。

弗里茨·瑞考(Fritz Reckow)在他 1976 年的一篇文章《音调语言》(Tonsprache)中,对他所谓的"语言与音乐的全球平行现象"的概念与历史方面作了综合论述。阿兰布鲁克(Wye Jamison Allanbrook)讨论了 18 世纪的音乐将语言措词结构作为旋律性乐句结构的模型。㊹ 伊莱恩·西斯曼(Elaine Sissman)提出了同一时期中基于修辞学基础上的音乐形式的概念。㊺

这些文献,随同其他众多将语言作为音乐模型的研究成果一起,或许可让纳蒂埃对音乐中的叙事这个课题进行再度思考:"无烟不起火,"他在文章的结束时如此写道。

贝拉·巴托克的《小宇宙》包括 153 首"进阶式的钢琴小品",共6 卷。在出版时,这些小品的标题使用了匈牙利语、法语、德语和英语。巴托克只提供了匈牙利语的标题;翻译是由他的朋友塞利(Tibor Serly)完成。巴托克将第 6 卷的第 142 首命名为"一只小苍蝇的故事"(Mese a Kis Legyroll)。出版时的法语标题是"苍蝇所讲述的"(Ce que la mouche raconte)。请注意其间的迥异之处:巴托克的标题将这首小品呈现为叙事。谁是叙事者? 也许是巴托克,也许是表演者。在法语标题中,苍蝇是原叙述者,也许由巴托克或表演者转述;但现在时态"讲述"(reconte)证实了苍蝇是叙述者。德语与英语的标题像是以第一人称确定了这一事实:"来自一只苍蝇的日记"(Aus dem Tagebuch einer Fliege,From the Diary of a Fly)。没有一个标题

㊸ See Leo Treitler,*With Voice and Pen*:*Coming to Know Medieval Song and How It Was Made* (Oxford,2007),46—47; and Fritz Reckow, "Tonsprache," in *Handwörterbuch der musikalischen Terminologie*(Wiesbaden,1976).

㊹ Wye Jamison Allanbrook, "Ear-Tickling Nonsense:A New Context for Musical Expression in Mozart's 'Haydn' Quartets,"*St. John's Review* 38(1988):1—24.

㊺ Elaine Sissman,*Haydn and the Classical Variation* (Cambridge,Mass. ,1993).

将这首部作品作为扮演，如"苍蝇生命中的一天"（A Day in the Life of a Fly）这样的标题所示，尽管这可能是更准确描述其经验特征的一种方式，而且，有一些写入乐谱的"演奏"或"表情"记号也提示着这一点。

在某个时刻，速度加快，通过乐曲中的节拍记号与表情术语 *agitato*［激动地］指示了出来。在这个节骨点的两行谱表中间，记写了 *molto agitato e lamentoso*［更为激动和悲伤］这一提示。在表演中很容易便可以识别出这个时刻。在表情记号的系统上方还有匈牙利语"哦，蜘蛛！！"——"呀，蜘蛛网！！"十小节之后，上方又写出 *con gioia*，*leggero*［欢欣的，轻快的］。这是一种表演提示、特征描述和扮演行为的语言混合；叙事、抒情、戏剧，通过音乐彼此不可分离地传达出来，例示出门德尔松所准确说出的，语言不足以准确表达音乐所能够表达的，这使得如下做法显得可疑，即，将诗学范畴的划分作为我们经验的代用品。在我们日常的语言交流中，我们将对话者讲述的语词当作他们脑中欲传达给我们的东西，而不是当作一枚已然铸就、不能改变的硬币。

海登·怀特（Hayden White）论述过音乐作品的"认知内容"（cognitive content）。⑯ 贝多芬《第七交响曲》第一乐章的和声进行在引子中已被预示，像一个"预期铺设"（prolepsis）（这让我们再次回想起马尔克斯的"充满预示意味"；但是注意如"预期铺设"与"充满预示"之间的区别；怀特这是在一个学术会议上的演讲），在回应这个细节时，怀特称之为具有一种"叙事性"关系。他指出，对此类范畴——其他还有"行动"、"事件"、"冲突"、"时间延伸中的发展"、"危机"、"高潮"、"结局"——的意识是一种默会的（tacit）前知识，就像母语知识一样。在此作这一比较的关键在于，母语是我们说讲的语言，它是以最不受阻、最直接的方式得到理解的语言，因为我们在具有意识之初

⑯ Hayden White, "Commentary: Form, Reference, and Ideology in Musical Discourse," in *Music and Text: Critical Inquiries*, ed. Peter Paul Scher (Cambridge, 1992), 293—295.

（甚或之前）就开始学习它了。而那也正是我们学习那些经验范畴的时候，因而这些范畴对我们而言就具有内在特性。我们同时以离题的和切题的方式来熟识它们。利科（Paul Ricoeur）曾写道："我将时间性看作是叙事中触及语言的存在结构，而叙事是将时间性作为它的终极指涉的语言结构。"[47]他在写作这段话时所指的正是人类存在的时间性与叙事性之间的"结构性互惠"（structural reciprocity），同样，音乐中的叙事性是将时间性作为其终极指涉的那个结构。

《小宇宙》卷 6 第 144 号题为"小二度，大七度"。不过我仍然是以同样的叙事性范畴来体验它——就如同我在体验"苍蝇"那首分曲（也可被称为"交叠的全音片段"）时一样，但并不以牺牲小二度与大七度（它们被控制得非常精彩）为代价。顺便说一句，这首小曲的速度标记是：*Molto adagio*，*mesto*［很慢的柔板，悲戚地］。

不论是叙事性的标题，还是形式维度的标题，单靠某一类标题并不足以显露这两首小曲的内涵。《小宇宙》中还有其他标题，各有不同的提示，或是音响（风笛），或是体裁（农民舞曲），还有风格（巴厘岛风）、活动（摔跤）、人物（快乐的安德鲁）等等；这些小标题各有侧重点，但它们都不能诉说各首乐曲的全部内容，而且也不排除其他的范畴。人们可以将不同的美学理论或历史理论联系到每一范畴之中。但我从《小宇宙》中学到的是，这些方面不是相互对抗而是彼此共存于音乐中，在诠释音乐时，它们也是相互交融。音乐是千变万化的，其意义范围涵盖了人类的一切活动与经验。

附　言

将隐喻概念的各种方式引入到对音乐意义与表达的探究中，罗

[47]　Paul Ricoeur, "Narrative time,"in *On Narrative*, ed. W. J. T. Mitchell (Chicago, 1980),
165.

伯特·哈滕（Robert Hatten）在他的《音乐中的隐喻》（Metaphor in Music）[48]一文中对此做了准确周密的分析。分析中的两个基本立足点与前述中我对这个议题的思考有诸多共识。

首先，我们可以在不同议题领域的词语的碰撞中来制造关于音乐的隐喻，"钢琴声……平展坦荡而又象被月色抚慰宽解"。而且，我们也可以在音乐中使用隐喻（我更喜欢隐喻般的效果），通过把音乐中不同领域、不同时刻的片段进行并置——舒伯特《降 E 大调钢琴三重奏》的终曲中第二乐章的主题在终曲喋喋不休的背景中浮现；莫扎特《G 小调第 40 号交响曲》第一乐章中弦乐声部 *sotto voce*［低声地］回忆主要主题时，是在持续音之上。但如果我们仅仅是将某个语词或词组附加于音乐，意在对音乐进行特性描述，我们决不能认为这就制造了一个隐喻（因为我们将言语领域的表达与音乐领域的表达结合在了一起），也不能认为既然这样做了，我们就已经解释了语词是如何描述音乐特性的。这样一种策略既不能让我们获得有关音乐意义或表达的总体理解，也不能让我们获得对这种理解的阐释。

其次，真正的隐喻是创造性的；它为组合在一起的组成元素创造了新的意味，而这种意味在原来的双方并不明显。正因如此，在最好的时候，隐喻是不能用另一种说法被改写的。哈滕将此视为马克思·布莱克（Max Black）与卡尔·豪斯曼（Carl Hausman）理论的"交互作用"的一个方面。[49]

哈滕的文章以引用下列学者的观点开始：其一是拉考夫（George Lakoff）的观点，基于"原型"和"标本"的术语来归纳概念的特征，其二是维特根斯坦（Ludwig Wittgenstein）的观点，关于术语的不同延伸之间的"家族相似性"（family resemblance），其三是艾柯（Umberto

[48] Robert Hatten, "Metaphor in Music," in *Musical Signification: Essays in the Semiotic Theory and Analysis of Music*, ed. Eero Tarasti (Berlin and New York, 1995), 373—391.

[49] Max Black, "Metaphor," *Proceedings of the Aristotelian Society*, 55 (1954—1955): 273—274; Carl Hausman, *Metaphor and Art: Interactionism and Reference in the Verbal and Nonverbal Arts* (Cambridge, 1989).

Eco)的有关"语义空间"的观点,在其中意义会构成网络,它暗示"隐喻"也应被理解为具有类似的意义宽度。根据同样的精神,我论述的重点是语言中隐喻的倾向、影响或情感,而且我尝试辨析它们在音乐中的影响。我相信这种影响可能是极其强烈的[在我写下本文时,我能想到的效果最强烈的音乐片段也许是阿尔班·贝尔格的歌剧《露露》的第一幕第三场,王子打算与露露结婚——他在歌唱着即将来临的幸福,此时的独奏小提琴奏出了瓦格纳歌剧《罗恩格林》中的婚礼进行曲的曲调。这一曲调第三乐句的前四个音恰好也是代表舍恩博士的那个音列的前四个音,他对露露的婚姻有着更为复杂的构想。小提琴通过反讽,正好延续了这个音列。见第八章][50]。为了避免受制于一系列的定义标准,我宁愿称这样一种音乐效果是"隐喻式的"。考虑到隐喻的频繁出现,隐喻效果可被视为音乐与音乐批评的一个主要资源。

（李雪梅 译）

[50] [译注]原书第八章的标题为"The Lulu Character and the Character of *Lulu*"[露露性格与歌剧《露露》的特征]。

09
无言以对①

<div align="center">一</div>

在一段经常被作为 900 年前后成书的《音乐手册》(*Musica enchiriadis*)——这被认为是中世纪欧洲音乐著作的基础性文献——的最后一章(19 章),但偶尔也作为其序言的一段话里,作者哀叹道:"就如同我们在别处一知半解那样,对这个(音乐的)学科也远不能在有限的一生中做到全知全识。"他随即罗列了这一学科中可以解释的内容,将其一一标出(尽管只是"小儿科"):"确定的是,我们可以判断旋律的构成是否合宜,分辨音高与调式的性质以及这门艺术中的其他东西。我们还可以在数字的基础上列举音程或几个音一同鸣响的声音,并对协和与不协和的现象进行一些解释。"

① [译注]"Being at a Loss for Words", in *Archiv für Musikwissenschaft*, Jahrgang 64 Heft 4(2007):265—284;后收入 Leo Treitler, *Reflections on Musical Meaning and Its Representations*(Bloomington,2011),第二章。

最后是对整段话的总结："但是,音乐究竟以何种方式与我们的灵魂有着如此重大的一致与同一——因为我们确乎知道我们自身与其有一种相似('确乎'一词在这里暗示着不确定性)——我们难以言喻。"然而当他继续陈述时,作者终究还是得出了某种解释:"毕竟,主观的情感对应着声音的情感,因而在宁静的内心中曲调是和平的,在幸福中曲调显得欢快,悲伤(的内心)对应着阴暗,严酷的心灵则由刺耳的曲调来表现。"但他总结说,我们只能部分地、微弱地把握这种一致性:"尽管在这种情况下我们的判断是有效的,但还有许多现象的解释对我们来说是隐秘的。"②

这段省人之语唤起我们对其认识论背景的思考。《音乐手册》作者对于"在有限的一生"关于音乐学科的有限了解的承认,尤其是对于"我们难以言喻"的"音乐与我们的灵魂的一致与同一"这一观念及其"对我们来说是隐秘的"的解释的推崇,可以用圣奥古斯丁关于理解的本质的概念以及词语在表述时的有限性来加以阐释。这里需要思考的是,奥古斯丁关于知识或理解是由认知者的意识内在驱动,而非来自其他的训条。对这一训条最极端的表述是:"除上帝之外,没有别的教师教授给人知识。"③这同样适用于天启的训条,而这种天启必定内置于理性之中,但却无逾信仰的藩篱。"凡我理解者,我亦相信,但我相信者,不一定都在理解之列。"④或者说,"我能归诸词语的最高价值在于:它们迫使我们去寻找(它们所表征的)事物,但它们并不将这些事物指示给我们,使我们可以知道这些事物"。⑤如果《音乐手册》作者的话确实得自奥古斯丁论述理解的启发,我们便能理解:这一有关音乐和灵魂的训条对于这位作者而言乃是一种信仰,但他

② Raymond Erickson, trans. *Musica enchiriadis and Scolia enchiriadis* (New Haven, 1995),31.

③ Saint Augustine,*Retractationes*,1. 12.

④ Ausustine,*De magistro*,10. 37.

⑤ 同上,11. 36. 所有圣奥古斯丁著作的引文及英译都根据 M. F. Burnyeat 的"Wittegenstein and Augustine *De magistro*",in *The Augustinian Tradition* (Berkeley,1999)。我非常感谢作者引起我对这篇文章的注意。

却无法解释它,因为他没有感受到它的存在。

二

　　阿莱左的圭多(Guido of Arezzo)的《辩及微芒》(*Micrologus*)(约成书于 1100 年)的第十四章以"论附加段(tropes)和音乐的力量"为题,其开头也有一段类似于《音乐手册》中的慨叹。联系到他的标题的第二部分(大卫与扫罗的故事)的特殊意涵,圭多写道:"这种力量仅仅在神圣的智慧之前才会完全显现;而我们,必须说,从它那里得到了一点东西,但它(对于我们)是隐秘的。"⑥(他已经通过将事物的甜美经由身体进入心灵的过程形容为"不可思议的"暗示了其主题的隐晦性。)

　　让我们回到 9 世纪,雷奥姆的奥勒利安(Aurelian of Réôme)是另一位致力于对音乐的定性描述的作者。他所宣示的任务是着眼于实践,为其修道院的弟兄论述"被称为乐音(tones)和支撑音(tenors)的曲调的某些法则"。(这也是圭多著作第十四章标题的前半部分"论附加段"的主旨)。作为此问题的深入研究者之一,奥勒利安描述了一个领域,他首先称之为"人声"(vox),然后称之为"乐音"(tonus),最后称之为"声音"(sonitus)。他写道:"音乐家们将其构成分成了十五个部分。"

　　　　第一是上利迪亚(hyperlydian);第二是下多利亚(hypodorian);第三,歌曲;第四,强音(arsis);第五,弱音(thesis);第六,清晰强烈、响亮高亢的甜美人声;第七,此处,清晰的人声像喇叭一样尽可能保持;第八,清亮的人声处,像军乐或琴弦的声音;第九,肥厚的声音,如同男声一样;第十,人声尖锐、轻薄、高亢之

⑥　Warren Babb,trans. *Hucbald*,*Guido and John on Music* (New Haven,1978),69.

环境下的产物，这一点并非偶然，正是在那种意识形态环境下，这一意义上的形式概念得以清晰表述。㉖

但这种对某些圣咏风格是非"女性化"、非"东方"的特征描述为何会产生呢？我们还得在对欧洲身份认同结构的历史中去寻找答案。至于"东方"的范畴，我们可以在爱德华·萨义德（Edward Saïd）的《东方主义》（*Orientalism*，New York，1978）一书中找到端倪。在此书的引言中，萨义德写道，"东方主义"是：

> 伴随"东方"（近东）一词而出现的风范，它以"东方"在欧洲人的西方经验中所占据的特殊方位为基础。东方并不只是紧邻西方，它也是欧洲最伟大、最富有、最古老的殖民地，是欧洲文明与语言的来源，是欧洲在文化上最大的竞争对手，以及欧洲关于"他者"最深的、最常被提及的意象……东方，作为与西方相对的意象、观念、人格、经验，帮助人们对"欧洲"（或"西方"）作出了定义。（它是）西方的替身、西方的潜在自我（self）。（第 1 至 2 页）

我希望从一种心理学的角度来挖掘以上最后一句话的潜在意义，我在本文中所描述的历史正反映出这一心理过程。在这一过程

㉖ 我自己也曾一度被这种想法所吸引而认同它，也为基于它而产生的神话出过力，对此我感到遗憾。第五章的标题（"On the Structure of the Alleluia Melisma: A Western Tendency in Western Chant?"，原载 Harold S. Powers, ed., *Studies in Music History: Essays for Oliver Strunk*，Princeton，1968，pp. 59—72）就传达出这样一个观点：旋律结构与旋律上下文的连贯具有封闭性和统一性，这从本质上来说是带有西方特征的，这一点正好与东方相反。我现在觉得，在有关构成统一性和连贯性的因素上（即使是在"西方的"传统中），此文中对旋律的解析是具有局限性的。我更加倾向于我目前对这一问题的理解，以第一章中对"旧罗马"奉献仪式的分析（"Medeival Improvisation"，原载 *The World of Music: Journal of the International Institute for Traditional Music*，33［1991］，66—91）以及第五章中对格里高利圣咏哈利路亚段落的新分析为代表。我同样将这些分析当作针对本文之前引用的、对"旧罗马"和格里高利圣咏的特征化描述的反例。从其自身来看，文中举出的旧罗马圣咏旋律就和格里高利旋律一样连贯、统一。似乎我们总是倾向于让意识形态指挥分析方式，随后，当然，分析方式会带来我们想要的解释。

处,像琴弦声;第十一,粗粝的人声处,爆裂地发出,像锤子敲在铁砧上;第十二,人声粗糙之处;第十三,此处人声是盲目的,因为一发出就停止了;第十四,此处声音是颤抖的;第十五,此处人声是完美的:高亢、甜美和响亮。⑦

　　如果这种分类是"顺自然的关节,把全体剖析成各个部分",⑧犹如苏格拉底在柏拉图的《斐德若篇》中所说的那样,那么这些部分结合在一起的整个身体看起来就会怪异之至。

　　爱德华·诺瓦茨基(Edward Nowacki)曾经指出对奥勒利安的分类法的解码方式。这就是对塞维利亚的伊西多尔(Isidore of Seville,约560—636)的《词源》(*Etymologies*)第三卷中"论音乐"部分的第19章中"*tonus*"和"*cantus*"概念的元素的综合。⑨ 伊西多尔将"tonus"定义为"人声的高声发响"与"和谐音(harmonia)的变化和品质[也就是我们所说的'调式'(modes)的转义]"。他又说:"音乐家们曾经把音调分为十五类,其中上利迪亚是最后和最高的,而下多利亚是最低的。"因而此处是奥勒利安模式的滥觞。(伊西多尔的模式可能在卡西奥多鲁斯[Cassiodorus,约484—580]的《论音乐》[*De musica*]中就已经存在了,后者中列举了十五种这样的音调。⑩)接着,伊西多尔论述了"歌曲"(即*cantus*,奥勒利安分类中的第三类),这是"音高变化的人声,而声音是平直单一的;声音先于歌曲"。歌曲的基本特质为"强音,这是人声的上扬,……和弱音,这是人声的下降"(这是奥勒利安的第四和第五类),随后伊西多尔又论述了平直单一的人声的性质。他列举了十类,也就是奥勒利安"音调的分类的部

⑦　Aurelian of Réôme, *The Discipline of Music*, trans. J. Ponte,(Colorado,1968),13.

⑧　[译注]中译文参见:《柏拉图文艺对话集》,朱光潜译,人民文学出版社,1959年,122页。

⑨　爱德华·诺瓦次基和本文作者的个人交流。伊西多尔著作的引文来自 *The Etymologies of Isidore of Seville*,trans. Stephen A. Barney et al(Cambridge,2006),96。

⑩　见 *Strunk's Source Readings in Music History*,Rev. ed. ,ed. Leo Treitler(New York,1998),146.

分"名单中的后十类。它们被有些混乱地和名单上的前五类连在一起,这样凑成了十五之数。通过这种方法,奥勒利安确实完成了他的分类,但却显得那样滑稽可笑,使人不由得寻思:在他能想到的进行分类的世界中还有些什么东西。

也许,奥勒利安确实因一些未知的指控而丧失名誉,他写作论文的主要动机在于重新获得修道院长的欢心[如劳伦斯·古谢(Lawrence Gushee)所认为的那样]。⑪ 无论如何,他的分析在涉及音乐的性质时让人感到困惑,这是一篇毫无实际意义的作品,仅只显示出他虚张声势而急于脱困的努力。顺着这样的思路,我力图寻找这篇为了某个特殊目的而炮制的文章的语言行为之外的一些含意。这里,我借鉴了哲学家奥斯丁(J. L. Austin)的概念。⑫

《牛津英语词典》中有个词用来形容"通过谈论毫无意义的事来虚张声势"这一行为。这个词就是"bullshit"[扯谈]。这也就是奥勒利安的分类的实质。它既不能被证实,也不能被证伪;它毫无启发,但又并非欺诈;除非将它视为一个确实费了些力气的更为专门化的扯谈的语言行为(speech act),否则它毫无意义。

哲学家哈里·富兰克林(Harry Franklin)在他的《论扯谈》(*On Bullshit*)——近年来许多力图将"扯谈"这一概念作为语言交流的一个类别加以理论化的著作中最著名的——一书中指出,扯谈的本质在于,对问题真伪的漠然无所谓,并以此区别于"撒谎"的概念(后者其实隐晦地承认了真实,尽管是通过鼓吹其反面)。⑬ 扯谈的目的与其说是告知或误导,莫如说是造成某种确定的印象。

通向语言行为理论和扯谈理论的道路被语言哲学的转向所开启,我仍必须谈及这一问题。当代对于扯谈理论的兴趣,无疑是对令

⑪ Lawrence Gushee,"Aurelian of Réôme,"in *The New Grove Dictionary of Music and Musicians*,ed. Stanley Sadie(London,1980).

⑫ J. L. Austin, *How to do Things with Words*(Cambridge,Mass.,1975).

⑬ Harry Franklin,*On Bullshit*(Princeton,2005).这本书仅有 67 页,值得通读以理解富兰克林的"扯谈"概念。

人揪心的政治与文化现状的一种回应,正是这些现状为英国和北美有关真实性的著作的大量出现提供了更为广泛的语境。(美国的一位前副总统在几年前公开声明:"如果你们希望,伊拉克的乱局已经有所改观、步入正轨。"要说这并非真实是不会有错的,但这样也就无法捕捉到这一演说发表的言外之意,演说者对于真实性是无可无不可的,在这里语言的政治效应胜过了对是与不是的询问。)

我们再回到圭多,即便他的结论应和了《音乐手册》作者的慨叹,但当进入音乐神秘性的大门时,他却并没有无言以对。相反,他显示了最高的操纵音乐资源的技巧,甚至是机辩。

首先是隐喻。他题目中的"附加段"(tropes)是各类调式的各种旋律变化语汇,各有其不同的特性,也即"面貌"(face)。(我这里也是隐喻的说法,而不是对 *facies* 一词的字面翻译。但圭多的原意也是取其隐喻的用法,如同他自己所表明的:"也即是说,这些附加的个别特性。")面貌是投向世界的外在模样和世界对该面貌拥有者的基本认知。而认知作为一种经验行为——尤其是通过聆听——正是圭多著作的第十四章开头的要点。而隐喻随后被用来服务于另一个资源——类比,其途径是通过反隐喻(de-metaphorization),即铸造一个术语["铸造"(coin)在这句话中是一个隐喻吗?当然不是。这是一个动词,意为在金属成为钱币之前被"制作或冲压"。]通过其特性对附加进行认知,犹如通过人们的特征去认知他们的国籍,但现在我们是从字面上去反向解读这些"面貌"。

为了把这种机辩继续下去,圭多进一步发展了亚里士多德所发明的字面(literal)与隐喻(metaphorical)的二分法——说亚里士多德发明(invented),并不是意味着亚里士多德发明了字面意思和隐喻意思的概念,而是指他声称二者在语言中的对立作用,以及他宣称它们适用于包含对立性智识内涵(尤其是物理和诗学的对立)的语言。没有什么比下面所引的《气象学》(*Meteorologica*)中的评论更能说明这一点:"恩培多克勒(Empedocles)的'海是咸的,就像地是甜的'的命题'或许就诗歌的意图来说是理由充分的',但'就从对事物的本

质的理解来说,则是不完备的'。"⑭此外,在亚氏的《论题篇》(Top-
ics)中还有更为明确的评述:"任何隐喻的表达都是模糊的。"⑮

　　但是,在《动物的生殖》(*Generation of Animals*)中,亚里士多德
也说:"众神在开玩笑时用了一个极好的隐喻,他们称白发为老年的
白霜和霉。"⑯而更为有趣的是,他在《修辞学》(*Rhetoric*)中预告了一
个有关隐喻的非常现代的观点:"当诗人(荷马?)称老年为枯树时,他
便创造了一个新的理念,一种新的知识。"⑰这向我们暗示了一个多
年来一直被争论的、答案时左时右的有趣问题:对音乐的诠释和解析
需要的是一种"物理"的语言,还是"诗歌"的语言?

　　圭多在这个问题上是骑墙的。他的下一步便是回到隐喻的领
域。一个附加被界定为以断开的跳进为特点,另一个则被形容为丰
满肉感的(voluptuous),一个是喋喋不休的(garrulous),另一个是温
文尔雅的(suave)。我在这里说"隐喻"合适吗? 这些称谓是怎样隐
喻的? 旋律呈"断开的跳进",这是"字面意思"吗? 如果它们不是,当
我们谈到旋律的运动时,我们是以"字面意思"在谈论吗? 旋律能够
在"字面意思"上丰满肉感吗? 如果不是这样的话,那么它们是在"字
面意思"上非常美丽吗? 对音乐的诠释与解析究竟需要哪一种语言?

　　"丰满肉感"和"美丽的"的区别是什么? "丰满肉感"看来好像是指
某种特别类型的美,圭多用它是因为他对不同的附加段的"各种面貌"
的兴趣。他的做法与亚里士多德对隐喻的"模糊性"的判断相抵触。圭
多使用隐喻是为了断言的精确性。但这就再次带来了问题,即:圭多列
举的这些不同特征是应该根据科学的标准还是诗歌语言的标准来加以

⑭　转引自 G. E. R. Lloyd, *The Revolutions of Wisdom* (Berkeley, 1989), 183—184. 作者
　　还引用了下面这段评注来表明这是对恩培多克勒的批评:"在荷马与恩培多克勒之
　　间,除了韵律之外,没有共同之处,因而称前者为诗人,称后者为自然哲学家而非诗
　　人,是正确的。"

⑮　同上,185 页。

⑯　见 Samuel Levin, "Aristotle's Theory of Metaphor", in *Philosophy and Rhetoric*, 15
　　(1982):41.

⑰　见 Steve Nemis, "Aristotle's Analogical Metaphor", *Arethusa* 21(1988):220.

审视。如果存在字面意思和隐喻意思的二分——我的"如果"是为了强调语气——那么必定存在区分它们边界的位置的问题。

圭多的分析具有体验性的或现象学的本质,这一点通过和其他感觉及其对象——视觉、嗅觉、味觉——的类比被彰显出来。但这一过渡便越过感知而达到了效果:听觉欣喜,视觉欢庆,嗅觉沉湎于抚慰,而味觉达至兴高采烈。

三

关于隐喻的一种反向判定来自亚里士多德的一位后继者反对隐喻的科学论文中,极为有趣的是,这正是有关圭多在《辩及微茫》第 14 章所论及的领域中使用的方式。我引用的是公元 2 世纪的医学作家加仑(Galen)的观点。海因里希·冯·施塔登(Heinrich Von Staden)写道:

> 加仑意识到科学所面对的更为险恶的障碍之一是其自身的文本性——科学没有语言便寸步难行,但语言却不断威胁要对科学家施以伏击,加仑在他的医学著作中不断地转向语言之余科学的关系……他的好几种著述都是专门关于语言的。[18]

在面临处理那些没有名称的事物——匿名或不可言喻者——时可能出现的字面/隐喻二分性的挑战时,加仑写道:

> 毕竟,由于所有有形之物都有命名,要在隐喻的基础上再为它们引入别的名称就实属多此一举。以嗅觉为例,无可否认并非所有的性质都有命名(字面意思的名字),因此我们无疑可以

⑱　Heinrich Von Staden,"Science as Text,Science as History:Galen on Metaphor,"*Clio-medica:Acta Academia Internationalis Historiae Medicinae* 28(1995):499.

通过使用别的普通词汇来转喻之（*metapheronta*）……如果一个人对那些无名的事物已经获得了足够多的知识，那么为了达到简洁的分类的目的，是可以使用基于隐喻的词意来指称这些被论及的事物的。⑲

　　换言之，隐喻作为快捷的或暂时的分类被允许为初始性研究者所用——例如，圭多的那些被很好地训练以熟知各种形式的附加段的人，或者对不同民族的性格都了如指掌的人。

　　加仑的字面/隐喻二分观念还面临另一挑战：词语本身可以衍生出不同的意义，或者可以和别的词语组合来指示完全不同的事物。他举例说，"难的（硬的）"（hard）一词，可以用来形容人声、生活、葡萄酒、风、交易、任务、人。而他对此挑战的回应则很软弱："我们并非从字面上和基本意义层面上说上述这些事物（我们都以'难的'形容之）都是'难的'，只是我们基于它们的某种共性偶然地和转喻地如此指称它们。"⑳这种"难的"生活和"难的"任务之间的共性似乎是自明的，但"难的"葡萄酒和"难的"风之间，以及它们和"难的"任务与"难的"人生之间则缺乏这种共性。这里，我们便不得不借助于"偶然性"，但后者并未作出任何解释。加仑在任何时候都求助于柏拉图和亚里士多德的权威。冯·施塔登指出：

　　　　这两位学者都发现了这两个词［硬（hard）和软（soft）］的一个义项（至少当人们字面地而非象征性地使用它们时），但他们注意到，它们在隐喻的层面上则会有无穷无尽的意思，而且这种情况并不仅限于这两个词，而是对所有指示符号都是如此。㉑

　　加仑很可能对圭多对附加段特性的分类予以批评。这些形容性

⑲　前引书，510 页。
⑳　同上，508 页。
㉑　同上，507 页。

的词藻（诸如丰满肉感的、喋喋不休的、丰富奢侈的、温文尔雅的等等）就如同"难的"这个词一样，其潜在的指称范围是极为宽广的。但也正因如此才使其有可能用来形容音乐特性。不要忘记，柏拉图曾发现一种以极度精确为目标的隐喻，这正是我们在分类表格中想要获得的。

四

词语的单义性对于字面意思来说是必要条件，同时也是一种潜在的语言观念，它妨碍和困扰着《音乐手册》的作者、圭多以及他们之后的从中世纪进入人文主义时期的音乐作者们，使其继续卷入持续至今的有关语言的本质的争议当中。这就是在词语和它们所指称的事物之间一对一的固定关系的观念。这种曾见于圣奥古斯丁关于他幼时学习语言的叙述的观念，路德维希·维特根斯坦在他的《哲学研究》[*Philosophical Investigations*]中作为出发点进行探究并予以充分讨论（对这种语言观念穷追不舍的透彻质疑正是此书的要旨）。奥古斯丁叙述的核心是（从中可以得出他掌握着这一语言观念的印象），解释他的前辈如何命名某些对象，并依次接近某些事物。

> 为此，听到别人指称一件东西，或看到别人随着某一种声音做某一种动作，我便记下来：我记住了这东西叫什么，要指那件东西时，便发出那种声音。又从别人的动作了解别人的意愿，这是各民族的自然语言：用面上的表情、用目光和其他肢体的顾盼动作、用声音表达内心的情感，或为要求，或为保留，或是拒绝，或是逃避。这样一再听到那些语言，按各种语句中的先后次序，我逐渐通解它们的意义，便勉强鼓动唇舌，借以表达我的意愿。㉒

㉒　Augustine, *Confessions*, trans. Robert S. Pine-Coffin, 1. 8. 13；Wittgenstein, *The Blue and Brown Books* (New York, 1960), 77. Burnyeat 的论文对以下的论述最有助益。[译按]中译文参见：奥古斯丁《忏悔录》，周士良译，商务印书馆，1963 年，11—12 页。

维特根斯坦的《哲学研究》正是以这段话开始的。㉓

我们需要考查,维特根斯坦是如何将奥古斯丁的语言观念用于他自己的目的。伯恩耶特(Burnyeat)提出了"创造性的误会",将维特根斯坦的表述形容为他想要破坏的语言观念的某种"替身"(stalking horse)。㉔

在他的《褐皮书》(*Brown Book*)开头再次引用了奥古斯丁《忏悔录》中的这段话后,维特根斯坦写道:

> 奥古斯丁在描述其学习语言的过程时,他通过学习事物的名称促使自己学习说话。很明显,这样说的人,无论是谁都记得小孩学习诸如"男人"、"糖"、"桌子"这些词语的方法。他本能地不会把这些词想成"今天"、"不"、"但是"、"也许"。㉕

这些词语,如维特根斯坦所指,被奥古斯丁作为"某些会自我关注的东西"剔除掉了。这种边缘化使他得以将一种语言观念归诸奥古斯丁,而根据这一观念,"每一个词都有一个含义。这个含义与该词语一一对应。词所代表的对象即含义"。㉖这也鼓励维特根斯坦说出,这个观念"在语言的功能中占有一个基础性概念的地位",并且"这是某一语言比我们的更为原始的(作者注:在《褐皮书》中作'更简朴的')概念"。但奥古斯丁的意思是所有的词语——包括"今天"、

㉓ Wittgenstein, *Philosophical Investigation*(Oxford,1958),par. 2.

㉔ 这一并不常见的隐喻的解释见于约翰·西阿迪(John Ciardi)的《检索者词典》(*A Browser's Dictionary*[Pleasantville,1997])中:"在政治活动中,某一候选者在前台掩护他身后的另一候选人,一旦后者得势,前者便撤回。"在这里,维特根斯坦便利用奥古斯丁的描述来装点他某一早先是他自己的,但要在《哲学研究》中加以撇清的某一理论。这个术语最早的用法是"一匹经过训练的马,跑在一头鹿的前面,而此时猎人悄悄尾随,因为鹿是不会对一匹看似无主的马心存戒备的。"

㉕ 见 Wittgenstein, *The Blue and Brown Books*,75.

㉖ Wittgenstein, *Philosophical Investigations*,par. 1. [译注]中译文参见:维特根斯坦,《哲学研究》,李步楼译,商务印书馆,1996 年,3 页;《哲学研究》,陈嘉映译,上海人民出版社,2005 年,3 页。

"不"、"但是"、"也许"、"如果"、"来自"——都是名称。也就是,它们命名或指代某种不确定性的条件。显然,奥古斯丁所说的"名称"比某个具体对象或人物的标签更为宽泛。以是观之,奥古斯丁对于语言和语言功能的本质的理解似乎并不能简单地视为"基础"。

维特根斯坦的奥古斯丁认为语言得自"明示(ostension)"。但奥古斯丁的认识论则向我们暗示某种不那么原初性的东西:

> 没有词语向我显示它所指称的事物。没有哪个词语能告诉我它所指代的事物或者任何关于它所指代的事物的东西……从事物自身的名称中什么也不能得到。如果我得到一个名称,而不知道它所指称的是什么,它不会教给我任何东西。如果我知道它指称的是什么,那我从名称中又能知道什么呢? ……在了解事物时我们也就知道了名称,而不是在我们获知名称时事物本身就自动地被了解了。⑦

这回应了维特根斯坦的评论:"当我们说'一种语言中的每一个词语都指称着某些东西'时,我们还没有说出任何东西。"㉘

在众多受到诸如维特根斯坦的奥古斯丁的基础语言观念影响的理论中,有维特根斯坦自己在《逻辑哲学论》(*Tractatus logico-philo-sophicus*)中所提出的一种理论,根据这一理论,任何有意思的句子都有一个逻辑性的结构,并对应着现实世界中的一个逻辑结构,并且是对另一个更简单的句子或一个若干简单名称的串联的详细的阐述。每个句子都是关于一个可能存在的场景的一幅图画,作为结果,句子在描述这场景时必须与之具有相同的结构逻辑。这种在语言和世界之间的精确与固定的联系的观念被称为语言意义的"图画理论"

㉗　Augustine, *De magistro*, 11. 36.

㉘　Wittgenstein, *Philosophical Investigations*, par. 13. [译注]中译文参见:维特根斯坦,《哲学研究》,李步楼译,商务印书馆,1996 年,10 页;同书,陈嘉映译,上海人民出版社,2005 年,9 页。

（picture theory），用维特根斯坦自己的话说："命题是现实的形象。"㉙由此根据对句子结构的观察引申出一个关于世界本质的结论。世界从本质上由对应着真实的句子的事件（facts）、而非事物（things）来构成，而这些事件是对那些对应着简单名称（这些名称构成了句子）的简单对象的串联。

这种观念在句子和它们所描写的现实的关联的本质方面和奥古斯丁的有根本差异——在维特根斯坦的《逻辑哲学论》中是同构性观念（isomorphism），而在奥古斯丁那里是关联性（association）。它们的共同之处在于：都基于一种预定了语言和现实的固定关系的意义的观念，为一种以参照或指示和描述为功能的语言规定了字面意思的观念的功能。亚里士多德对隐喻语言在学术讨论和物理学层面的使用的保留意见，应是源于将语言看作能指系统（system of signifiers）的语言的潜在观念。

五

维特根斯坦对上述观念的背离的本质（体现在他较晚的《哲学研究》中），是一种将语言视作发出者与接受者二方的创造性行为的观点。句子并不被视为事件的图画，句子的简单成分并不都具有简单对象的名称的功能。"人们不能猜测一个词语是如何起作用的。只有去审视它的使用并从中学习。"㉚词语的意义并不能在等待词语和事物之间或词语和事件之间或句子和事物的状态之间的唯一而固定的联系中得到阐明，而是需要关注它们在变幻的生

㉙ Wittgenstein, *Tractatus logico-philosophicus*, trans. David Pears and Brian Mcguiness (London,1974),4.01

㉚ Wittgenstein, *Philosophical Investigations*, par. 340. ［译注］中译文参见：维特根斯坦，《哲学研究》，李步楼译，商务印书馆，1996 年，164 页；同书，陈嘉映译，上海人民出版社，2005 年，128 页。

活中的运用来获得。"去想象一种语言就意味着去想象一种生活
形式。"㉛理解语言并不只是简单地跟随语言学的法则,将其视为独
立于我们自行运作的逻辑机器;而是一种对语言有所反映的创造性
行为能力,并在交换中创造出意义,这种交换被维特根斯坦称为"语
言游戏"。㉜依据这种观念,语言既不是受限于一种单一的潜在逻辑
结构,也不是受限于某种整齐一致的功能。语言是众多行为的集合,
包括描述、报告、告知、证明、拒绝、推理、评价、疑问、讲述、扮演——
去行动、怂恿、催促、激怒、煽动,以及其他。没有一种基于某种单一
理论模式的统一的陈述可用来解释语言的全部工作。"语言游戏"这
一术语意在使说话是一种行为的事实得到充分的重视。

我相信我对圭多著作第十四章的解读,显示了他为阅读者刺激
出富于想象力的理解,却没有必然地转向亚里士多德和加仑的指
控——隐喻使得我们从同一个表述中读出了许多义项,即多义性的
指控。

我将通过曾经引用过的论加仑的那篇论文中的一段话来加以说
明。在其论文快结束时,冯·施塔登写道:

> 为了保证科学意义上的真实,我们必须……不仅依据被证
> 明的逻辑的和方法论的原则去实施科学性的探究,而且还要,用
> 加仑的话,用雪貂追逐(*ferret out*,强调标记为引者所加)——
> (也许加仑应原谅,这里用一个野生动物的隐喻来形容人类的科
> 学行为)并揭示出未来、最近和远去的隐喻。㉝

无论加仑可能如何去看待这一隐喻,看起来冯·施塔登正在把
玩一个他自己的小小反讽的语言游戏。他对"ferret"[用雪貂追逐]

㉛ 前引书,par. 19. [译注]中译文参见:维特根斯坦,《哲学研究》,李步楼译,商务印书
馆,1996 年,12 页;同书,陈嘉映译,上海人民出版社,2005 年,11 页。

㉜ 同上,par. 7.

㉝ Von Staden,"Science as Text,Science as History. "

一词的使用在我们的心眼中唤起了最为犀利、最为精确的形象,一幅加仑激烈愤慨地抨击前人的那些被他指控造成如此之多的误解和不确定的隐喻的形象。没有任何一个非隐喻的词汇可以提供对这一行为的如此生动的写照。我所使用的三个词"frenzied zealous digging"[疯狂而急切地开掘]远不足以接近"ferret"一词栩栩如生的程度。这就像一个电影场景和对其语言描述的差别一样。而且,在此我们并没有掉入在隐喻的意义上叠床架屋的风险。

我想运用一幅图画(图例 9.1)来对这一点加以强调。我想将这图像称之为视觉隐喻。我从这幅画中学到了重要的东西,而其他人也很喜欢这幅画。这就是,隐喻的效果取决于(当然还有一些影响因素),我们要以字母意义去读解隐喻中的每一个词汇。在许多关于隐喻的现代理论中,这是核心的理论基点。这多少会从一个侧面动摇有关字面意和隐喻意的对立的断言。而来自另一侧面的动摇是,观察到语言(不是像汉斯立克所提示的,仅限于关于音乐的语言)彻底的隐喻性。我认为,对语言的这种态度支撑了一种对隐喻的理解,即:隐喻不是直接的意义传输,而是对听者或读者自身创造的刺激。

图例 9.1:"在理智面前飞翔",Marry Franck 绘,经许可使用。

我们再一次回到圭多:根据他对感官刺激的观察,他进入了他论文标题第二部分所指的领域——音乐的力量;他将这两个问题置于

同一章的原因，因而也得以明确。为此，他引入了寓言的形象。极端事例的故事被作为这种力量的证据加以引用——他没有提到奥菲欧和尤丽狄茜，而是一些可以登报或被写进音乐治疗著作的事件：一个疯子靠音乐治愈了疯疾，一个人被某一类音乐弄到狂暴的边缘，又被另一类音乐恢复了常态。无论是否有意，这些凡俗世界中传奇插曲要求和暗示了解释的可能性，和奥菲欧的传奇相反，在那里事情的发展处于超自然力量的控制中。但解释却没有随之出现，圭多以我曾经引用过的言论表明，这种力量无可置疑地属于神圣的智慧。那种他已到达可解释的极限的感觉通过下面的结束语句显露无余："不过，我们已经触及这种艺术力量的某些东西——即便只是一丁点，下面让我们来看一看如何才能制作出好的旋律。"㉞换句话说，让我们先放下沉思，而去谈论点更基本的事实吧。

六

舒曼论肖邦钢琴协奏曲的文章的第一部分末尾体现了一个一直笼罩西方音乐文化史的主题：急于谈论音乐而又哀叹无法这样做；然而当你尽力后，语言和理性对于想象、感觉、诗意的限制又迫使你退回沉默中。㉟ 但是，如果语言不足以描绘音乐的性质与面对音乐的经验，那么它也并不更适合于描写生活之其他领域的现象与经验。问题可能并不是语言缺乏我们所期望的能力，而在于我们假定它具有这样的功能：语言是那些非语词化知识的认知中介。

质疑这种假定的是匈牙利化学家、医学博士、哲学家米切尔·波兰尼（Michael Polanyi）的著作《个人知识：走向后批评哲学》（*Personal Knowledge: Toward a Post-Critical Philosophy*）。在该书导

㉞　见 Warren Babb, *Hucbald, Guido, and John*, 70.

㉟　[译注]舒曼的原话是："音乐批评的最高尚的命运是使自身完全成为多余的！谈论音乐的最好方式是保持缄默。"参见本文集上一章。

言中作者写道：

> 我们知道的比我们能说出来的要多……我们知道一个人的面相，能从一千个人甚至一百万人中把他识别出来。但是我们通常无法说出我们是如何去识别这张脸的。因而，大多数这类知识都无法诉诸语词。㊱

波兰尼所提到的两个我们所具有的默会知识的现象可以立即将他所证明的东西具象化：骑自行车时保持平衡，单簧管的声音。

《哲学研究》的核心正是关于语言面对这类挑战时如何使用及其局限的基本洞见。"我们来比较一下知道和说出，"维特根斯坦写道：

> 勃朗峰有多少英尺高——
> "游戏"一词如何被使用——
> 一支单簧管的声音听上去怎样——
>
> 如果你奇怪，怎么可能知道一件事却说不出来，那么你大概想的是第二个例子。你肯定想的不是第三个例子。㊲

波兰尼的第一个例子——辨认脸孔其实更有说服力。我请读者通过三个思考实验来继续之。

1. 你们被要求去想象一张人尽皆知的、具有偶像地位的面孔——比如说玛丽莲·梦露或者阿尔伯特·爱因斯坦的脸。我相信，出现在每一个熟悉它的人内心中的图像将是非常生动直接的。

㊱ Michael Polanyi, *Personal Knowledge: Toward a Post-Critical Philosophy* (Chicago, 1958).

㊲ Wittgenstein, *Philosophical Investigations*, par. 78. ［译注］中译文参见：维特根斯坦，《哲学研究》，李步楼译，商务印书馆，1996 年，54 页；同书，陈嘉映译，上海人民出版社，2005 年，43 页。

现在设想一下,你们被要求写一段文字来描述它,但并不要标明是哪个人。再把你们的描述文字复制多份,分发给不同的人,要求他们回答你们描述的是谁的脸。那么诸位可以设想一下,答案正确的比率会有百分之多少? 这个实验曾经被一个认知心理学的团队在受控条件下进行过,诸位可能已经猜出来了,回答正确的百分比非常低。

2. 我们都被要求去想象一张熟知的面孔,它的主人已经指明。我们每一个人都写一段文字描述它。我们几次交换并比较这些文字,结果发现所描述的是许多不同的面孔。这个实验也已被做过,并得出了相应的结果。

3. 还有一个更有趣的实验:我们每一个人都被展示以一张并不熟悉的面孔的照片,并被告知去仔细观察它以认清其特征。我们中的半数被告知写一段文字描述它。然后我们全部都被要求,从总体上很相似的环境中的很相似的诸多照片集中挑出刚才研究过的那张。在这个任务中,哪一组更成功些呢? 如大家所猜测的,是那组没有写过文字描述的,而且屡试不爽。

上述所有实验(还有许多类似的)都被美国匹兹堡大学心理学教授乔纳森·斯科勒(Jonathan Schooler)所领导的一个团队在 1990 年代进行过。我要试图总结一下,从这些他们自认为已经了解的现象当中,能得出哪些和我的课题相关的信息。[38]

对这些视觉形象的统觉与记忆处于无需语词化的认识过程的控制之下。正如斯科勒所指出的,它们是"不可报告的"、"不可语词化的"或"不可描述的"。[39] 我们可以说它们是"不可言喻的"。这种非

[38]　这一总结基于三项研究:(1)Jonathan Schooler and Engotler-Schooler, "Verbal Overshadowing of Visual Memories: Some Things Are Better Left Unsaid", *Cognitive Psychology* 22(1990): 36—71 ; (2)Schooler, Ohlsson and Brooks, "Thoughts beyond Words: When Language Overshadows Insight", *Journal of Experimental Psychology: General* 122, no. 2(1993): 166—183; (3)Schooler, Fiore and Brandimonte, "At a Loss from Words: Verbal Overshadowing of Perceptual Memories", *The Psychology of Learning and Motivation* 37(1997): 291—335.

[39]　Schooler, Ohlsson and Brooks, "Thoughts beyond Words".

语词化的认知领域非常广泛，包括对形式、宏观空间关系、味觉、嗅觉、听觉的感知（例如对音乐的感知），情感喜好的决定（例如，对葡萄酒的认知和品评）、问题解决的洞见，以及我们下意识的反应（"啊哈"）或顿悟，色彩认知，情感状态或感受，以及即兴戏剧或音乐表演的创造性行为。[40]音乐就其不可言说性而言绝非是孤立的，这既不是音乐独有的问题，也不是它特有的魅力。

<div align="center">七</div>

对于用文字去描述非文字的认知的努力的实验，斯科勒的解释是，这种努力干扰了非文字认知的运行。他称其为"语词掩蔽效应"。左脑的行为被右脑行为的"掩蔽"所干扰。当这种努力发生时，问题通常集中在认知模式可能如何以语词化的特性，造成对于非语词方面的忽略。这难道不是《音乐手册》的作者所报告的吗？从一开始，每一代西方的音乐作者都将自己的关注点置于我们所称的这门艺术的技术特性（或"音乐理论"）的范围内，将他们自己导向文字性描述：音高、音程、音体系、调式、对位、节奏与节拍及其记谱、和声、曲式。这些问题被视为音乐本体的组成部分。而对修辞术的不断增长的关注以便在音乐著述中、在音乐作曲中打动人心，这可被看作是这些作者和作曲家为克服他们感受到的语言干扰而取得的越来越成功的确定性。

<div align="center">八</div>

我在此所讨论的内容综合起来在于说明一点：维特根斯坦从奥古斯丁《忏悔录》中引申出来的语言作为命名事物和描绘世界的词语

[40] Schooler, Fiore and Brandimonte, "At a Loss from Words".

的"替身"的简单形象,很难符合说话与认知的经验。但它在积极意义上的层面却很难说清。这是一种使人困惑的复合物,有时是从单一主题上衍生出来的截然独立的变体。如果我试图构思出一个单一的外廓,不同声音及其所说之内容都能在其中同时亮相,我的脑海中出现的是一部莫扎特歌剧的终场,在此所有的主角都出现在舞台上,都有话要说,无论全体还是个体,或是小一些的组合,都反映着他们的意见与反应。

我设想了一个场景,维特根斯坦将他对奥古斯丁的读后感化作一首宣叙调。加仑和亚里士多德唱着一首卡农,"是的。一个词语,一件事物",但是他们各自都对意外的多义和隐喻的可能发表即兴的言论。带着面具的《音乐手册》的作者、圭多、弗洛伦斯坦和门德尔松——这些音乐家——抗议说,音乐并不是这样运作的,于是他们哼鸣起来,就像被锁住的嘴的帕帕根诺一样,而《音乐手册》的作者和圭多尤其发出挽歌式的忧伤音调。但是,圭多坚决地打断,抛出一个又一个的隐喻,而奥勒利安接过圭多的线头,以一首喋喋不休的歌曲进入"说什么都可以"。奥古斯丁和维特根斯坦彼此相视,曼声低吟,"他知道他说的是什么?"《音乐手册》的作者、圭多、维特根斯坦和波兰尼接过主题,但却以逆行方式唱道:"你可以知道你说不出的东西。"在场景近结束时,一直未出场的斯科勒从后场走出,以《奥菲欧》中的冥王普鲁东式低沉的嗓音警告说:"事情可能就是这样;如果你说的是你知道的,你的话反而会把水搅浑。"

九

这一历史进程起伏不定——人文主义者推崇音乐修辞理论;19世纪则极力将音乐领域局限在可语词化的范围内(局限于"科学"的语言,重新拾起了亚里士多德对待语言的两极性态度的问题),而将另外的一切都归入"音乐之外"的范畴;爱德华·汉斯立克的名著《论

音乐的美》反对"鄙陋的情感美学"和倡导这种美学的语言；相辅相成，在另一个极端（"诗意的"），E. T. A. 霍夫曼将他的小说《魔鬼万灵药》（*Die Elixir des Teufels*）的情节进展分成若干段落，分别标为"grave sostenuto"［持重的广板］、"andante sostenuto e piano"［持重而轻柔的行板］、"allegro forte"［有力的快板］，他笔下的乐队长克莱斯勒描述他有一次带来一件不寻常的升 C 小调的外套，这吓倒了他的朋友，以致他赶忙缝上一个更为端庄的降 E 大调的衣领；语言要求应对语言行为和扯谈的有用分类进行更为圆满的阐述；让我们瞥一眼视觉艺术，思忖一下是否人们关心这些特质是"非视觉化的"——当康斯泰勃④将一幅画作描述为"珍珠般的，深沉而圆润"，罗杰·弗莱（Roger Fry）将马蒂斯⑫的线条形容为"节奏性的"和"有张力的"；再延伸开来，语言品评红酒的两极化的见解，就如同加仑对于语言多义性的理性化论述和斯科勒对于不可言喻性的实验。

品评葡萄酒可以看成是对品评音乐的一种提示。我终于可以通过引用阿德里安娜·莱瑞尔（Adrienne Lehrer）的著作《葡萄酒与交谈》（*Wine and Conversation*）的题词来暗示这一点，该书是我所读过的有关语用学研究的最有启发的著作之一。

> 你可以谈论葡萄酒，就像谈论一束鲜花（芬芳的，香气逼人的），或是一捆刀片（如钢似铁），一首战舰（强壮的，有力的），一对杂技演员（优雅的，极富平衡感），一位成功的企业家（与众不同的，豪富的），一位青楼中的处女（未成熟，保证未来的愉悦），布莱顿海滩⑬（清洁、卵石遍地），甚至是一个土豆（泥土味的），或者一块圣诞节的布丁（满涨、甜蜜而浑圆）。⑭

④　［译注］约翰·康斯泰勃（John Constable, 1776—1837），英国风景画家。
⑫　［译注］亨利·马蒂斯（Henri Matisse, 1869—1954），法国画家，野兽派的创始人和代表。
⑬　［译注］Brighton beach，英国南部的度假地。
⑭　Adrienne Lehrer, *Wine and Conversation*（Bloomington, 1983），题词。

这些辞藻让人想起《哲学研究》中的一段发人深省的话：

> 试着描述咖啡的香味！——为什么做不到？是我们缺少词汇吗？我们为什么缺少它们？——但是我们怎么会有"这种描述一定会是可能的"这一想法的呢？你是否曾经感到缺少这种描述？你是否曾经试着要描述这种香味然而没有成功？[45]

莱瑞尔的著作讲述了一个语言使用者的环境，在这里上述问题被明确触及。该书题词中聊聊数行就突出了两个语言交流的基础性原则：(1)对于交流而言，词语和词组的多义性[一个更准确的词即是"歧义"(ambiguity)]不仅很常见，而且必不可少，这就动摇了字面性与隐喻性的二元性的概念；(2)词语和指涉物之间的持久联系是被发明的、武断的，仅仅是通过使用才成为惯例，寻找某个词语或词组的"原初的"指涉（虽然从历史的角度看或许是有趣的），并不造成某种字面性和隐喻性的等级层级。来瑞尔关于葡萄酒语言的研究显示出，语词和指涉，以及说话和认知，是共同的创造物。

我以 E. M. 福斯特[46]的优美文字来结束本文。这句话来自一篇被恰当命名为"造词"(Word-Making)的散文，谈的是贝多芬《第四钢琴协奏曲》的第二乐章"行板"的结尾："弦乐和木管最终沉入到对真切爱情的默许之中。"[47]我思忖，我们为何不就从字面上来领受这句妙言呢！

（伍维曦 译）

[45] Wittgenstein, *Philosophical Investigations*, par. 610. ［译注］中译文参见：维特根斯坦，《哲学研究》，李步楼译，商务印书馆，1996 年，241 页；同书，陈嘉映译，上海人民出版社，2005 年，189 页。

[46] ［译注］爱德华·摩根·福斯特(Edward Morgen Forster, 1879—1970)，英国小说家、散文家。下面这句话引自他的散文集《阿宾格尔的收获》(1936 年)。

[47] 见 Forster, *Abinger Harvest*(New York, 1936), 105.

10
音乐记谱是何种事物？[①]

<div style="text-align:center">一</div>

我对一些具有开创性成就的现代第二手研究[②]和古代原始资料的阅读或再读影响到（在某种意义上激发了）本章的第一部分内容。在追究这些资料来源的过程中，我对于我们与音乐记谱法的关系怀有某种直觉，遵循着这种直觉，我并不仅仅着眼于记谱法作为音乐表演和说明的密码体系，而是将之理解为我们用以再现自己经验各个方面的符号体系之一。这样一种宽广的视角定会让我们以长远的目光看待音乐记谱法的历史，这一历史要远远早于 9 世纪西方世界书

① ［译注］"What kind of Thing Is Musical Notation?"，原载 Leo Treitler，*Reflections on Musical Meaning and Its Representations* (Bloomington，2011)，第六章。
② 对本章产生尤为重要影响的现代研究成果包括 Barrett，"Reflections on Music Writing"；Carruthers，*The Book of Memory*；Colish，*The Mirror of Language*；Gombrich，*Art and Illusion*；Harris，*The Origin of Writing*；Havelock，*Preface to Plato*；Modrak，*Aristotle's Theory of Language and Meaning*；Tanay，*Noting Music，Marking Culture*；Treitler，*With Voice and Pen*.

面记录音乐的实践的肇始。经过多年的思考酝酿，我的这种直觉产生于自己的这样一种认识，即以符号学的视角看待早期的记谱法能够在很大程度上理解这些记谱法的运作方式。③但这种研究工作因其完全专注于音乐记谱而受到局限，从而无视符号学思想的悠久历史，也无视这段历史的遗产在记谱法出现和早期使用时所产生的影响。我在本文中的目的就是消除这一局限。

我们可能承担的较为困难的认知任务之一，即是将那些在我们生命的大部分时间里长期占据显著地位的东西完全抹除，然后将之重新定位，但卸去它通常所带有的各种期待、习惯和联想。对音乐记谱法进行去熟悉化（de-familiarizing）的工作就是这样一项任务，这也是本文标题中的问题所要求的。为了从我们的音乐书写这一现象中剔除那些当我们习惯使用乐谱时所视为自然的一切，我们就必须回溯到"书写时代"（Schreibewut，伟大的古文字学家伯恩哈特·比绍夫［Bernhart Bischoff］如此称呼这一时期）中最早的乐谱形式及其运用方式，这个时代即 9 世纪的加洛林王朝时期。如果我们将现代的理解投射于这一当时所产生的新的实践上，便可能会削弱这一视角所带来的优势，而倘若我们谨慎对待这一态度所带来的风险，或许能够认识到最早的音乐书写者那个时代的诸种态度，了解到他们如何看待整个图谱体系（包括语言的书写和视觉艺术）怎样发挥作用，以及这些体系在各种理解、创造、再现和交流——简而言之，即与世界的联系——中所要实现的目的。随后我们便可能窥见这些态度如何影响到音乐记谱和读谱的发明和早期实践。

在对欧洲中世纪音乐所进行的现代研究中，人们普遍假设用于记写仪式歌曲和其他歌曲的纽姆记号（不过）是帮助歌者记忆的手段，如谱例 10.1 所示。当时的早期音乐家很可能也持此看法，但不会带有我上文括号中所添加的修饰语，因这一修饰语表明如今的音

③ Treitler,*With Voice and Pen：Coming to Know Medieval Song and How It was Made* (Oxford,2003)，第 13 章（"The Early History of Music Writing in the West"）和 14 章（"Reading and Singing：On the Genesis of Occidental Music-Writing"）对此有所论述。

乐家对于音乐记谱法有着更多的期待。这一正字法上的微小区别或许是我们理解古今态度之差异的关键——对于这些神秘符号的功能，对于整个音乐书写现象，甚至对于符号的运用——即，对于本文标题中提出的问题。

谱例 10.1

纽姆谱的这一假定的功能如今被认为是有缺陷的,这种观点只是随着人们的一种狭窄地聚焦于音乐记谱法的态度而出现的,包括以下几层意义:(1)尽管在几个世纪中,旋律都是由此类符号来表示,但"记忆术"的另一方面——旋律的传播和演唱也依赖于一些非书面的过程,纽姆谱一定是在与这些非书面因素协同作用的过程中胜任愉快——却长期被忽视,并且仍旧被某些研究群体所排斥;(2)音乐记谱法一直被认为是独一无二的,而没有考虑到其他符号体系——即用于其他领域的图谱,如口头和书面语言,视觉艺术——也没有注意到经过文化适应的信念如何看待符号体系在获得和传达知识方面的作用;(3)认为音乐记谱法作为一种独一无二的体系,其功能仅仅是为实际的或虚拟的表演提供指示,或是将音乐结构的再现以编码的形式呈现出来。这一假设相当于在认识上将音乐记谱法孤立出来,作为一种技术性事物,仅限于一种实践或一种学科。塔奈注意到,有一种迹象体现了这一假设,即对以前时代的理论著述进行梳理,以期获得可被读解为译谱方式线索的原则或规则。[4] 她还注意到另一种迹象,即对记谱法的研究并未追随 20 世纪语义学中的一种转向,从"经典指涉性"(classical referential)观念——其"前提是语词(可被泛化为符号)是固定在世界中的既存事物之上的图景或模仿——转向一种功能性的语义学,其中意义要依赖于语词(或符号)自身之间的功能关系(维特根斯坦会补充道,还要依赖于对这些语词的运用)"。科利什将这一过程描述为对语言的理解的转变——将语言看作"工具性的"转变为将之看作"启发式的"。[5]

如上所述,有些对早期记谱法的研究专注于这些记谱法的缺陷,因其完全局限于整个"记谱"体系应当发挥的技术性功能,由此将早期记谱法的"记忆术"性质理解为是次要的,这些研究往往将这一评

④　Dorit Tanay, *Noting Music* , *Marking Culture* : *The Intellectual Context of Rhythmic Notation* ,1250—1400 (American Institute of Musicology,1999), ix.

⑤　Marcia Colish, *The Mirror of Language* : *A Study in the Medieval Theory of Knowledge* (New Haven,1968),8.

价带入这样一种关于记谱法的历史图景中:记谱的实践或技术从初级状态向完美状态发展——此即一种目的论性质的进化观,其目标是意义的精确明晰,而这一演进过程中所经历的各个阶段可以被命名为"原始的"、"过渡的"等等。与此同时,在这种历史编纂体系下,一些早期的纽姆谱书写所带有的极为详尽、特定的细节信息[请见下文对哈特克尔交替圣歌集(Hartker Antiphonary)的参考]可能会被不加质疑地默认为是针对歌者的指示,这是依照现代意义上的价值观念,将书写的技能与发声的表演严格区分,但这一结论忽视了当时持续的口头实践这一语境,其中教堂的歌者自幼接受训练,不仅通过书面资料学习,同时也跟随老师通过记忆来学习。这一语境至少应当促使我们停下来思考一下对乐谱的这些丰富意义的其他可能的诠释读解。后文将对这一告诫进行泛化,以囊括我们普遍见到的各种现代记谱法。只有在口头与书面严格二分、彼此排斥的这种可疑的模式下,这样一种诠释才是迫切的;只有在这种情况下,依据写下的符号包含着文本中的所有信息这一前提,"阅读"(reading),作为从符号到所指的未经中介的运动,才成为彻底的认知行为("像音乐被写下来那样演奏",见第五章⑥;讽刺的是,在后现代的当下,"阅读"这一概念呈现出截然相反的意义)。现代学者(作为一种具有高度读写能力的文化的成员)认为纽姆谱是不得已而求其次的记忆术,而中世纪的音乐家则认为记忆术这一现象完全是理所应当的,这一点在很大程度上能够说明这两种文化的差异。

我对早期音乐家态度的猜测,是根据他们参与到一种玛丽·卡拉瑟斯(Mary Carruthers)称作"根本上为记忆性"⑦的文化中。但她又继续谈到:"书本的出现和存在这一事实……并未深刻影响到记忆训练的本质价值,直到许多世纪之后。"她引用托马斯·阿奎那的言论:

⑥ [译注]即原文集第五章"Early Recorded Performances of Chopin Waltzes and Mazurkas"。

⑦ Mary Carruthers, *The Book of Memory: A Study of Memory in Medieval Culture* (Cambridge, 2008), 8.

当一个东西被牢牢记住时,我们以比喻的方式说它被写在某
个人的心智里。人们在书本中写下某些东西,为的是帮助记忆。

也就是说,书本的作用就是记忆术。卡拉瑟斯评述道:"如果我的研
究只能取得一种成就,那么我希望它能够使学生们不再排斥记忆术,
不再用'只不过'这个形容词修饰它。"[8]

这并不意味着当时的文化尚未达到具有充分读写能力的条件。
而是表明这样一种口头与书面两分法所产生的误导性影响。在早于
托马斯·阿奎那一千多年的时代,西塞罗就如是写道:

记忆……在某种意义上是书面语言的孪生姊妹,尽管有着
不同的媒介,两者却完全类似。因为正如书面文本是由表示文字
的符号和印记这些符号的材料构成,记忆的结构,正如一张蜡片,
运用的是空间并在这些空间中将形象如文字一样连结起来。[9]

这些言论开始显现出中世纪音乐记谱法发明的哲学背景,也是当时
对记谱法进行思考和传授的哲学背景。对于音乐书写的早期历史而
言,这是其信念和实践的语境。有些论述者的做法证实了这一点,他
们将书写与记忆看作协同作用或彼此类似。

圣阿芒的于克巴尔(Hucbald of Saint Amand,840—930)那部广
泛流传的《论和谐的建立》(De harmonica institutine)中有一段被大
量引用的文字,似乎可以证实现代人认为作为记忆术的纽姆谱有缺
陷这一印象。但这整段话在其自身的语境中非常符合西塞罗和阿奎
那言论的精神,肯定了他们对于书面符号和记忆彼此合作的看法。
于克巴尔提出,表示音高的字母以及其他与表演细节相关的符号应
当置于纽姆符号的旁边,由此"便可清晰地看到对于事实情况的完整

⑧ 前引书,第 15 页。

⑨ Cicero, *Partitiones oratorie*, 26;引录于 Carruthers, *The Book of Memory*, 18.

正确的指示"。他还证明这一谨慎做法的合理性,如是写道:"助记手段几乎无法实现其目标;因为那些符号总是以不确定的方式引导着读者。"⑩

在评价于克巴尔的这一提议时,我们需要注意到,该提议虽然四处传播,但实际上并未获得广泛的认可和接受。缘何如此?如果诸位读者想象一下,依照一种依赖于用字母表示音高的符号的乐谱来"阅读"音乐,便可以得出一些可能的答案。首先,字母是抽象的。它们在字母表中的排序是武断的,它们对于自己所指示的任何东西(包括音高)的关系、组合或顺序,无法提供任何信息。它们对于音乐声响及其属性和关系并不具有内在的暗示作用,正如它们也无法暗示语言声音的这些方面,这有悖于一种古老且广泛流传的误解,我将在后文回过头来谈论这一误解。

其次,将字母写在纽姆符号和其他符号旁边的做法的确可以让人看到"对于事实情况的完整正确的指示",但也会阻碍而不是促进流畅的读谱,而流畅读谱恰恰是设计纽姆谱的初衷。这些符号从一开始(9世纪)就具有图像性的一面,即代表旋律姿态的音符组合的轮廓与歌声的起伏运动相对应。这些记忆术特征的生存价值必定在很大程度上解释了纽姆谱及其各种后继者——最终是我们如今通用的记谱法——的成功演化,尤其是当它们固定在某种网格上时。我们的五线谱记谱法保留了这种对应关系。⑪ 而用字母标记音高的做法强调的是音符的逐个锁定——这是对旋律乐思的歪曲,类似于一种古老而根深蒂固的教条对于语言的歪曲,该教条认为语言是由每个字母所代表的个别声音所组成的,后文还会对这一教条加以探讨。

在这一方面,欧洲音乐记谱法从其产生之初直至今日,体现了一项自古流传下来的关于通过符号进行再现的原则,即模仿原则。这一原则在柏拉图的《克拉底鲁篇》(*Cratylus*)中得到清晰表述,这是

⑩ Hucbald, *De harmonica institutione*, 见 Warren Babb, *Hucbald, Guido, and John on Music: Three Medieval Treatises* (New Haven, 1978), 37.

⑪ Treitler, *With Voice and Pen*, chap. 13.

通过苏格拉底对赫尔马格拉斯（Hermagoras）与克拉底鲁之间辩论的调解，辩论的焦点是对事物的命名究竟是通过模仿而成自然（克拉底鲁）还是武断并具有惯例性的（赫尔马格拉斯）。苏格拉底以他无情的质问而迫使其对话者采取这样一种立场，科利什将该立场简要总结为：

> 语词与事物之间的关系是一种模仿的关系；而这种语词模仿若要成为可能，语词与事物之间就必须存在自然的相似性（我必须补充的是，甚至构成语词的字母与语词所命名的事物之间也要相似，与此相伴的是这样一种主张，即"正确给出的名称……是被命名事物的形象"）。⑫

然而，柏拉图写道：

> 对现实的了解和寻觅不是通过名称（它们对现实进行模仿），更好的途径是通过现实自身……任何一个有理智的人都不会让自己和自己的灵魂受制于名称，也不会对名称以及命名者信任到确认自己了解任何事物的地步。⑬

科利什总结道：

> 对于柏拉图而言，语词符号的感官性和模糊性是在一种关于两个世界的认识论语境中得到理解的，一个是理想形式的世界，另一个是实体现实的世界，后者在最理想的状态下也只能不完美地反映理想的形式。⑭

⑫ Plato, *Cratylus* 423b 及随后内容，427c-d, 428e, 434b, 439a; Colish, *The Mirror of Language*.

⑬ Plato, *Cratylus* 439b, 439c.

⑭ Colish, *The Mirror of Language*, 12.

这一点不仅适用于语词符号,而且适用于所有符号。

柏拉图是第一个仔细审视模仿观念的人,他同时也关注在模仿过程中不可避免会出现错误的认识、错觉、欺骗、伪造、腐化、引诱和迷惑,这些东西会模糊表象与现实、真实与虚假之间的区别,会吸引灵魂中低级的、非理性的那一部分。这一严肃评判的全部力量在《理想国》第十卷的后半部分得到展现,因为这一部分内容是关于绘画和诗歌通过视觉和听觉所带来的欺骗,作者由此得出结论:这些艺术应当被禁止。谈论这一点有什么意义呢? 因为我们在这里不仅找到了模仿说的源泉,而且也找到了把不可见于俗世的绝对真理当作标准的观念源头,绝对真理是模仿所无法企及的,并且对于柏拉图而言,这一真理标志着现实与虚幻之间的界线。与这种强烈的"真理"(即便它并非仅存在于另一个世界)观念类似的看法贯穿于整个再现的历史以及对再现所抱有的期待的历史。毕竟,于克巴尔的"可清晰地看到对于事实情况的完整正确的指示"的说法看上去像是以僵化的方式说"会有可靠准确的乐谱"。他的表达似乎暗示着更多的东西。

贡布里希(Gombrich)和哈夫洛克(Havelock)分别注意到,柏拉图的一生——公元前 427—347 年——恰好是古希腊文化演变发展的一个巅峰时期,这一盛世实际上是通过模仿而实现的。贡布里希谈到"希腊的革命","那些活跃于公元前 550 年至 350 年之间的发现者们的英勇奋进","那些艺术家发现了新的效果来增强错觉和逼真性",他指的是菲狄亚斯(Phidias,公元前 480—430 年)、宙克西斯(Zeuxis,生于公元前 464 年)以及阿佩利斯(Apelles,公元前 352—308 年)。他写道:"文艺复兴时期的著述家们重复着那些赞美绘画欺骗双眼之力量的轶闻趣事,恰恰是这一特征使得柏拉图对艺术持反对态度,而选择古埃及法典永恒不变的规则。"[15]哈夫洛克谈到哈里斯所称的"书写的革命"。[16]

[15] E. H. Gombrich, *Art and Illusion: A Study in the Psychology of Pictorial Representation* (Princeton, N. J., 1969), 141.

[16] Roy Harris, *The Origin of Writing* (LaSalle, Ill., 1986), 24.

在荷马与柏拉图之间的时代,随着信息开始用字母来标记,而且——为了实现这一目的——视觉也相应地取代听觉而成为主要的器官,储存的方式开始发生变化。读写能力所带来的全部后果直到希腊化时代才产生效应,此时概念性思维得以流畅地表达,其语汇也在某种程度上规范化了。柏拉图,生活在这场革命之中,宣布这革命的到来,成为这革命的预言者(预言者的角色将批评家的角色涵盖在内)。[17]

贡布里希确认了人们注意到模仿的影响力正在衰落的那个时期,他再次唤起革命这一概念:"我们要感谢 20 世纪上半叶席卷欧洲的那场伟大的艺术革命,它使我们摆脱了这种美学"[18](这种美学认为"再现的准确性"是视觉艺术中的最高价值)。塔奈论述了 20 世纪从"经典指涉性语义学"到"功能性语义学"的转变,[19]维特根斯坦在《哲学研究》(*Philosophical Investigations*,1945)中摒弃了他此前所主张的"语言图像说"(请见第二章)[20]。

柏拉图从一开始就持有的暧昧态度其实非常明显:一方面他坦言对于书写并不信任,另一方面他又通过书写将自己的哲学分析以对话录的形式表现出来。哈里斯含蓄地认为这是虚伪的表现,他断言"精心组织一次苏格拉底式的对话——遑论组织一次对话与另一次对话之间的联系——这种工作,即便是由柏拉图这样的人物来做,若不至少记上几笔也势必无法开展"。[21]

这种先验的判断是一种根深蒂固的态度的残留,我们也可以在本书第五章[22]对约翰·尼古拉·福克尔著述的引言中看到这种态度

[17] Eric A. Havelock, *A Preface to Plato* (Cambridge, Mass.,1963),vii.

[18] Gombrich,*Art and Illusion*,4.

[19] Tanay,Noting Music,*Marking Culture*,6.

[20] [译注]即原文集第二章"Being at a Loss for Words"。

[21] Harris,*The Origin of Writing*,5.

[22] [译注]即原文集第五章"Early Recorded Performances of Chopin Waltzes and Mazurkas"。

的体现,即认为书写对于逻辑思维而言至关重要,记谱法对于具有内聚性的音乐而言也不可或缺。这一态度在音乐领域的长盛不衰体现在六卷本的《牛津西方音乐史》(*Oxford History of Western Music*, Richard Taruskin, Oxford, 2004)中,就这套著作的内容而言,唯有书面记写的音乐——"读写传统"——才得到承认;而非书面实践的广阔领域却被排除在西方音乐之外。针对这套著作的大部分评论并未就这一现象及其对"读写传统"的处理所具有的深远影响提出任何疑问,这一点更进一步证实了这一教条的顽固。是什么让柏拉图如此反对模仿性艺术?对于这一问题的大多数解释或是强调我在上文所列出的否定论点,或是笃定地强调模仿无法企及真理(la vrai vérité)。而人们在雅典的帕特农神庙或国家考古博物馆所获得的关于贡布里希所写的"革命"的体验,仿佛大理石被赋予了生命,骏马雕像张开了鼻孔,它们的躯体血脉喷张,清风吹起女子们的衣裳——当我回想起这些体验时,便产生了另一种对于上述问题的解释。我们不难想象一个抱有柏拉图这样强烈信念的人感知到他认为不祥的威胁,他看到人们自诩神祇,书写着"通过明暗和其他巧妙手法来进行的幻象和欺骗的艺术……对于我们施加着魔法般的影响"。[23]

如果柏拉图所针对的艺术作品以其带给人错觉的力量而令我们深受震动,那么我们可以试着想象一下这样的作品对当时人们所产生的影响。据说,在 20 世纪第一个十年,听到阿德琳娜·帕蒂(Adelina Patti)演唱录音那挤压、细碎声响的人们曾说自己感到仿佛帕蒂本人就与他们在同一间屋子里,对着他们歌唱。

在亚里士多德关于语言和知识的观念中,模仿是一个要素,但亚里士多德没有柏拉图那样的暧昧态度。科利什谈到"亚里士多德的肯定立场,即符号(包括语词)可以成为它们所代表的事物的准确象征",她还引用了西塞罗同样的确信态度。[24] 莫德拉克(Modrak)对

[23] Plato, *The Republic* 10. 600.

[24] Colish, *The Mirror of Language*, 15.

亚里士多德观念的解释集中于选自《解释篇》(*De interpretatione*)的
这样一段话:

> 那么,口头语言是灵魂的情感的符号,而书面语言是口头语
> 言的符号。正如书面文字并非对于所有人是相同的,口头语言
> 亦是如此。但这些语言所象征的东西,即灵魂的情感,对于所有
> 人而言是一样的,与我们情感相似的那些东西亦是如此。㉕

根据亚里士多德的现实主义认识论,莫德拉克写道:

> 人类的心智与世界的联系如此紧密,以至于心智能够把握
> 现实的基本范畴。世界通过我们的感官和智力而对我们施加的
> 影响产生了概念,这些概念提供了知识和语言的基础,因为由经
> 验而产生的概念不仅是科学的基础,也是语词所象征的内心状
> 态的意向内容。当人们获得一种天然的语言,他们就获得了一
> 种分类框架,这一框架体现在这些内心状态中,并且与既存的事
> 物是同构的。由于这些客体事物具有稳定性,语词的意义是稳
> 定的,并且总体而言,指涉也由意义所固定,因此掌握了语言的
> 人类便能够指涉和描述真实的客体。……亚里士多德相信,一
> 个现象(口头语词)与一个意义(情感)之间的关系是惯例性的。
> 意义是语词所代表的心理状态的意向内容。然而,他也认为相
> 关的心智状态(意义)……是外在情况的相似物。此处的关键对
> 比在于,一方面是对声音如何承载意义进行解释的惯例,另一方
> 面是植根于一种意义与一个现实之间的相似性……的自然联系
> (强调标记为笔者所加)。㉖

㉕ Aristotle *De interpretation* 1. 4—6; trans. in Deborah K. W. Modrak, *Aristotle's Theory of Language and Meaning* (Cambridge, 2001), 8.

㉖ Modrak, *Aristotle's Theory*, 8, 13.

我在上述引文所强调的两个词与维特根斯坦的"语言图像说"产生共鸣，他在《逻辑哲学论》（*Tractatus Logico-Philosophicus*）中提出该理论，又在《哲学研究》中（正如我前文所言）将之撤回。

悬而未决的是关于口头语言与书面语言之间的关系这一问题，前者通过惯例表达情感，后者则是前者的象征。这一关系究竟是通过惯例还是相似性（如柏拉图所认为的）？这一问题是不是那么重要？亚里士多德的两位后继者的言论表明，这个问题没有实际意义，而且试图解决这一问题的努力可能会导致混淆：

> 我们使用着两种语言，它们彼此之间没有任何亲缘关系，唯一的联系是，一种语言是由习俗通过视觉以书面文字确立和传达，另一种语言则是由习俗通过听觉以清晰的声响和音调确立和传达。但这两种语言在人们幼年时期就密切联系，以至于此后很难将两者分开；也很难否认两者之间存在某种天然的联系。[托马斯·谢里丹（Thomas Sheridan），1762年，爱尔兰舞台剧演员和演说教师][27]

> 一种（口头）语言及其书面形式构成了两种独立的符号体系。后者唯一的存在理由就是再现前者。[费迪南德·德·索绪尔，《普通语言学教程》（Course in General Linguistics）][28]

选自索绪尔那本著名力作的这段话描绘出对于书面语言的一种令人困惑的本体论。书面语言是口头语言的一种"形式"，但却又与后者相分离（西塞罗就简单地将之称作"书面的言语"[written speech]）。除了再现言语之外，书面语言没有任何其他的存在理由。

谢里丹的言论中具有重要意义的是，如果我们相信——尽管是

[27]　引录于 Harris, *The Origin of Writing*, 114—115.

[28]　引录于 Harris, *The Origin of Writing*, 76.

错误却持续的,并与我们的同行们达成共识——两种语言之间存在
一种天然的联系,那么这种信念本身就是一种惯例。回到纽姆谱的
"图像性",认为一个纽姆符号的形式与一段旋律的运动具有同构性,
这一信念最终依赖于赋予纽姆谱各个组成部分以不同走向的惯例。
在这些惯例的条件下,与旋律轮廓的相似性在一系列纽姆符号中可
以直接清晰地辨认出来(谱例 10.2)。10 个小圆圈组成的一个系列
在五条线的谱表上斜向排列,将这个系列读解为与上行或下行的音
阶片段成同构状态(谱例 10.3),这最终依赖于赋予书写表面以垂直
和水平方向的惯例。我能够将这些小圆圈的组织安排描述为"斜向
的",这也依赖于同样的惯例,而我们需要提醒自己这一点也证明,我
们很容易将根本上是惯例性的东西视为自然。事实上这正是这种体
系极大的优势所在。在此具有优先性的正是模仿的观念,是对于模
仿说的信念,而且这是人类对符号和表意进行长期思考的产物。并
不是说将这一系列小圆圈读解为上行或下行运动仿佛是经验性的观
察,因为就本质而言,在一个水平的书写表面上,怎么能够知道哪一
个走向是"向上"或"向下"呢?

谱例 10.2

谱例 10.3

　　贡布里希通过一种言语的举证牢固确立了上述论点。㉙ 人们惯例性地使用某些表达来代表动物所发出的声音：公鸡在英文中说"cock-a-doodle-doo"，在法文中喊"co-co-ri-co"，在德文中叫着"ki-ki-ri-ki"，在中文里则嚷着"kiao-kiao"。所选择的这些表达是以模仿的方式被创造出来，用以代表公鸡的啼鸣。但它们都是惯例性的，这一点明确体现在如下事实中：这同一种声音现象在不同的语言中被不同的无意词所再现，其中任何一种表达都并不比其他的表达更加自然。对于这一现象的思考促使贡布里希提出这样一个问题："再现与表现之间真的如此泾渭分明吗？"㉚我们或许应当作如下补充："在两种表意方式中，自然的与惯例的之间真的如此泾渭分明吗？"这些问题与音乐记谱法的运用密切相关。贡布里希在此之前曾写道："艺术所产生的逼真性仅仅存在于我们的想象中。"㉛模仿动物声音这个案例表明，这一观点并不局限于艺术中的模仿。甚至摄影也是如此。

　　《举世有双：与主人相像的那些狗》(*Two of a Kind : Dogs That Look Like Their Owners*, 1999)，一本摄影集，意在展示"主人和他们的狗看上去极为相像"。当我们进一步阅读此书的引言，我们会了解到，这种相似性的暗示是创作者的一种建构，不仅出于"长相的相似"，而且也出于这样一种印象："主人和他的狗有着相似的秉性——对于生活和当下的态度……这是将他们结合起来的不那么显在却始终存在的联系。"㉜当我们仔细观察这本书中的摄影作品，它便提供

㉙　Gombrich, *Art and Illusion*, 362—363.
㉚　同上，第 366 页。
㉛　同上，第 191 页。
㉜　Larry Bercow and Zachary Schisgal, *Two of a Kind : Dogs that Look Like Their Owners* (New York, 1999)，引言。

了对于"相似性"的复杂微妙关系的绝佳描绘。帕姆和她的狗费德里科·费利尼的照片(图例10.1)是我最喜欢的一张。

图例10.1：帕姆和她的狗费德里科·费利尼的照片

相似性这一话题与西方口头和书面语言的历史编纂的另一原则亦有联系。那就是使象征性再现原则落实到语言最基本层面——即在言语中组成语词的字母——的传统。我们仍旧是从柏拉图那里第一次获知这一点，并且仍旧是在《克拉底鲁篇》中。在言语中：

> 正如当画家想要进行某种模仿，他们有时只用红色，有时使用另一种颜色，有时又将许多颜色混合起来，例如在画人物肖像

或其他类似作品时，我猜想，他们会根据自己所认为的特定作品的要求来使用每一种颜色。与此类似，我们也将字母应用于事物，在需要时用一个字母表示一种事物，或将许多字母组合在一起使用，形成所谓的音节，并且进一步将音节组合起来形成名称和动词。……倘若没有构成画作的颜料，没有那些本质上与画家的艺术所模仿的事物相似的颜料，一幅画……还能被画得与任何真实事物相像吗？这有可能吗？……同样，必须先有组成名称的那些要素(即字母)，并且这些要素与名称所要模仿的事物具有某种相似性，名称才可能与某种事物相像。㉝

后来：

> 正如原子组合在一起产生每一种有形的物质实体，同样，言语的声音构成仿佛是某种实体的言语。[普利西安，《语法基础》，5 世纪]㉞

在书写中：

> 从根本上说，字母是表示声音的图形。因此这些字母再现了它们通过眼睛这扇窗户而带入心智的事物。它们经常无声地讲出不在场事物的声音和话语。[索尔兹伯里的约翰，《元逻辑》，12 世纪]㉟

更进一步：

㉝ Plato, *Cratylus* 424e, 434a-b.

㉞ Priscianus, *Institutiones grammaticae* 1. 2. 4；引录于 Harris, *The Origin of Writing*, 114—115.

㉟ John of Salisbury, *Metalogicon* (Oxford, 1929), book 1, chap. 13, p. 202.

书写（是）对字母、符号或其他惯例性字符的使用，为的是通过视觉手段记录有意义的声音。[《不列颠百科全书》，1911年][36]

对于人们在音乐记谱法产生之初通过与语言书写的类比而对记谱法的思考而言，上述内容具有一定的重要意义：

正如字母是清晰连贯的言语的不可再分的基本组成部分——它们形成音节并进一步形成动词和名词，由此产生最终言语的文本——唱出的言语中的那些音，拉丁人称之为声音，也是基本的要素。[佚名，《音乐手册》，9世纪晚期][37]

在接下来简要谈及这种思想的早期历史之后我将返回这一文本继续探讨。

在塞维利亚大主教伊西多尔（Isidore，约560—636年）所著《词源》（*Etymologies or Origins*）第三卷中有一段被频繁引用的文字，将记忆和书写的幻影看作两种替换性选择：

音乐是由乐音和歌唱组成的有量的艺术。它以缪斯得名。缪斯女神们的名字……又是"得自探究"，因为正如古人所认为的，她们探究歌唱的力量和音高的度量（或是人声的语调变化）。这些声音关乎感官所得到的印象，因而它们流过并在记忆中留下印记。因此诗人会说缪斯女神是朱庇特与记忆女神的女儿们。声音除非被人们所记住，否则便会消亡，因为它们无法被书写下来。[38]

[36] *Encyclopedia Britannica*，11ᵗʰ edition(1911)，28：852.

[37] *Musica enchiriadis*，"Beginning of the Handbook on Music，"见 *Strunk's Source Readings in Music History*，ed. Leo Treitler(New York，1998)，189，193. 请见其中关于"音高"和"声音"两词在翻译中的不确定状态的译者注。

[38] 见 *Strunk's Source Readings*，149.

最后一句话经常因其否定性的涵义而被引用，以此来证明在伊西多尔的时代尚无音乐记谱法一说。还有其他大量证据表明这一点，而无需将伊西多尔的言论提升为这一论点的最终证据。我们这样做的代价是低估了这段话的价值，因其清晰表达了在用纽姆谱记写音乐的那几个世纪的大部分时间里所盛行的一种认识论信条。这段话的焦点在于音乐，但这种认识论信条却适用于所有种类的符号。以下引自圣奥古斯丁《忏悔录》的一段话也表达了非常相近的意思：

> 声音……通过双耳在心智中留下可供回忆的印记……这些事物自身并不进入记忆，而仅仅是记忆以惊人的速度捕捉到它们的形影，并将之分储在其神奇的贮存系统中，回忆时又以同样神奇的方式将这些事物提取出来。㊴

同样被低估的还有伊西多尔具有预示性、充满想象力的做法：将书写的运用投射为将声音印刻在记忆中的另一种潜在可能的选择，即便当时尚未实现，并且在他看来无法实现。这就好比是有人在 1950 年说"声音除非以计算机模拟手段记录下来，否则便会消亡，因为它们无法用数字手段录制"（数字录音始于 20 世纪 70 年代）。但伊西多尔的言论实际上与前文所引述的西塞罗和圣奥古斯丁的言论非常一致，正如后世的著述者们自信地确认音乐能够被书写下来。

伊西多尔的言论暗示性地在未来的音乐书写体系中投射了这样一种理想，即正如旋律被印刻在记忆上，音乐书写体系也能够在那些转瞬即逝的声音流向往昔的过程中捕捉并保存这些声音。这恰恰就是人们可能对于音乐书写的期待，但由于当时没有这样的实践，保存

㊴ Augustine, *Confessions* 10. 9, trans. Robert S. Pine-Coffin (Penguin Books, 1961), 217. [译注] 该段译文参考了周士良中译本，商务印书馆，1963 年。

的工作便必须交由记忆来完成。伊西多尔关于言语和书写的诗意言论从本质上证实了这一猜测，卡拉瑟斯将之表述如下：

> 我们记得，塞维利亚的伊西多尔——索尔兹伯里的约翰曾写下一段著名的文字与之呼应——曾说，书面的字母通过我们的双眼这扇窗户回忆起对于我们而言并不在场的那些人的声音（我们也会想到中世纪的那个唤起回忆的词组，"voces paginarum"，即"纸页的声音"）。[40]

这里的理想还是模仿，而且它肯定是以记忆的功能这一观念为基础塑造而成，上文所引述的两个世纪之前的圣奥古斯丁《忏悔录》中的那段话清晰表述了这一点，而在于克巴尔实现"对于事实情况的完整正确的指示"的目的中，这一点也得到了证实。

最早且最明确地将记忆与音乐书写成双并置的做法出现在雷厄姆的奥勒良的《音乐规训》（约 850 年）中："此时此刻将心灵的眼睛和笔端导向韵文的旋律是令人愉悦的。"[41]"将笔端导向旋律"暗示着记谱法。"心灵的眼睛"（mind's eye）则是古代和中世纪认识论的一个核心比喻，指的就是我们称为记忆的东西。萨姆·巴雷特引用了波伊提乌《算术》（De arithmetica）中的一段话：

> 这就是"四艺"，我们通过这四艺将一种高级的心智从感官所提供的认知带向智性的更为确凿的方面……由此经由心灵的眼睛……可以探究并看到真理。[42]

[40] 请见 Carruthers，*The Book of Memory*，169—170 及注释 54。

[41] Aurelian of Réôme，*The Discipline of Music*，trans. J. Ponte（Colorado Springs，1968），45.

[42] 自 Sam Barrett，"Reflections on Music Writing：Coming to Terms with Gain and Loss in Early Music Song"，见 *Vom Preis des Fortschritts：Gewinn und Verlust in der Musikgeschichte*，ed. Andreas Haug and Andreas Dorschel（Vienna，2008），91.

奥勒良用我们更为熟悉的比喻再次肯定了记忆所扮演的角色：

> 尽管任何人都可以被称为歌唱者，但唯有通过记忆在他的心中注入用一切调式写成的一切诗行的旋律，并注入不同调式的差异以及交替圣歌、进堂咏和应答圣歌的诗句的差异，唯此，他才是完美的。㊸

就我所知，在此之后书写音乐的可能性的明证来自 9 世纪末撰写《音乐手册》的那位无名的作者，据此我们可以再次拾起之前话题的线索，即关于字母表作为言语的记写体系及其与音乐书写历史的相关性：

> 正如字母是清晰连贯的言语的不可再分的基本组成部分——它们形成音节并进一步形成动词和名词，由此产生最终言语的文本——唱出的言语中的那些音，拉丁人称之为声音，也是基本的要素，音乐的总体被涵盖于其最终的实现中。这些声音的组合产生了音程，音程的组合又产生音阶……实践将使得记录和演唱声音成为可能，而这绝不比抄写和阅读字母更简单。㊹

于克巴尔对于字母记写体系的态度更为明确：

> 正如声音和不同的语词可在书写中通过字母而得到辨识，而且不会给读者留下任何疑惑，也可以设计出一些音乐符号，使得人们一旦习得这些符号，便可以在没有老师教授的情况下唱出用这些符号记录的每一条旋律。㊺

㊸　Aurelian, *The Discipline of Music*, 46. 对于中世纪音乐实践中的记忆问题的总体研究，请见 Busse Berger, *Medieval Music and the Art of Memory* (University of California Press, 2005).

㊹　见 *Strunk's Source Readings*, 189, 193.

㊺　见 Babb, *Hucbald, Guido, and John*, 36.

前文的内容主要涉及对乐音符号的清晰指示,以及通过类比暗示作为旋律基本组成部分的单个音符的具体性,而以下出自《音乐手册》的段落在此基础上增添了一层暗示,即指示乐音的符号本身具有与乐音共同的特质——此即音乐记谱法的模仿性的一面:

> 音高符号和为什么有 18 个这样的符号:由于……自然规定了有四组音,每组由四个以相似方式相联系的音组成(即四音列),它们的符号也几乎完全一样。⑯

14 世纪的著述者让·德·穆里斯(Jehan de Murs)在他的《音乐艺术理论》(*Notitia artis musicae*)中为一种节奏体系的记谱方式更为明确地主张符号与声音关系的模仿原则:

> 虽然符号是武断的,但由于一切事物都应当在某种程度上彼此协调一致,因此音乐家应该设计出更适用于所指声音的符号。⑰

格尔布(I. J. Gelb)则引述了 18 世纪两位人物的言论,他们对语言中类似的符号与所指之间的模仿关系进行了富有诗意的评述:

> ……这种对语词加以描绘、向眼睛娓娓诉说的奇妙艺术。(布雷伯夫)
>
> 书写是对人声的描绘;描绘得越逼真越好。(伏尔泰)⑱

当然,这些比喻的前提假定是认为,"描绘"就是呈现一种逼真的相似物。甚至到了 20 世纪早期,《不列颠百科全书》仍旧断言书写记录了

⑯ 见 *Strunk's Source Readings*,190.

⑰ 同上,第 264 页。

⑱ 见 I. J. Gelb,*A Study of Writing* (Chicago,1963),13.

语言的声音。我们知道文笔出色的作家能够给读者造成这样一种印象,即读者能够听到书中的角色在说话,正如他们能够看到书中所描述的景色风光。但这不同于认为书面语言模仿话语的那种历史悠久的传统。在任何经验可辨的意义上,宣称书面文字再现了口头语词的声音——尤其是当我们想到对于组成语词的那些字母的强调(这也是那个悠久传统的组成部分)——这究竟是什么意思? 或许正是由于对此深感困惑,德里达看到了:

> 恰在语言学被确立为一门科学之时,有一种关于言语与书写关系的形而上前提。[49]

这一前提早在语言学被确立为一门科学之前便已存在,而至关重要的是这一前提的提出。

我们或许可以通过"语音图像性"(phonetic iconicity)[50]这一概念来触及书面语言与口头语言的模仿关系的观念,这一概念是基于两者之间的某种同构性。但在我们开始关注如何确定这两者的可以形成同构的特质之前,我们遇到了《不列颠百科全书》那个词条所提出的问题,即言语(或"有意义的声音")的哪种单位是与字母形成同构的对应物? 对于这一问题的探索,可以建立在如下假设的基础上:言语由彼此分离、可以识别的声音单位——音素——构成,每个单位在书面语言中都有自己的字母或字母组合来指示。所有使用字母表的语言书写系统都无法达到这一标准,唯一可能的例外是韩语,韩文的书面字母表(Han-gul)于 15 世纪被发明出来,至少意在达到这一标准。韩文的 14 个辅音符号和 10 个元音符号像数字一样相互联系,各自具有标准的发音。(我尚无资格谈论该体系的实际稳定性,考虑到方言的各种变化、历史的演变等等)。这一字母体系至少与国

[49] Jacques Derrida, *Of Grammatology*, trans. Gayatri Chakravorty Spivak (Baltimore, 1976), 28.

[50] Harris, *The Origin of Writing*, 93.

际音标(International Phonetic Alphabet)有相似的意图,但前者是应用在一种鲜活的语言上。1446 年,韩文体系得以确立,最初的名称是"训民正音"(Hunmin chong-um),即"用于指导人民正确发音"。值得了解韩文和国际音标这两种体系,因为它们确实展现了(至少在其设计上)在字母体系的古训下使用某种字母表的一切语言所应当满足的要求。哈里斯写道:"关于字母表的一个极大的误区是这样一种持久的观念,即认为字母表自身构成了(话语)的语音记写体系。"[51] 以下两位语言学家的看法表明这种观念为何是个错误:

> 1. "一个音素的可限定的系统性变体被称为同位音。让我们来看看这里所说的'可限定的系统性变体'是什么意思。以因素/s/的几种变体为例。在 sill、still 和 spill 这几个单词中,每个[s]都略有不同,因为跟随其后的发音各不相同,而同样的差异也会出现在 seed、steed 和 speed 这几个单词的[s]音上……音素/s/的所有此类系统性变体,即其同位音,组成了这个音素。每个音素都代表着一个庞大的发音集合。例如,音素/s/包含有100 多个同位音。"[52]

> 2. "所有未曾接受过人体声音生理学的德国人都确信他所写的就是他所说的。……一个单词并非数量确定的一些独立声音的复合体,其中每个声音都由一个字母符号所表示;从本质上而言,一个单词是由无数个声音组成的连续不断的系列,字母符号所能做的不过是以不完美的方式将这一系列的某些特点显示出来。"[53]

[51] 前引书,第 118 页。

[52] J. M. Picket, *The Acoustics of Speech Communication* (Upper Saddle River, 1999), 6—7.

[53] Hermann Paul, *Principles of the History of Language* (London, 1890), 38, 39.

这就是说《音乐手册》的作者的论述前提和于克巴尔对音乐记谱法的理性阐释——"正如字母是清晰连贯的言语的不可再分的基本组成部分……"和"正如声音和不同的语词可在书写中通过字母而得到辨识……"——对言语的描述有误，因为单个字母并非作为彼此分离的单位而发声；我们对语言的学习是将字母与言语发音联系起来，但这些字母并不包含任何发音信息。同样，这一类比的结论部分也是对音乐的错误描述，因为单个的音符在大部分情况下并非如这些专著所言，作为音乐中分离的单位而运作。是这些专著所秉持的这套关于字母符号体系的学说本身，是它所表达的理想，再次占据了上风。

我提议，各位读者可以进行两个简单的实验，以检验字母符号体系这一学说：

1. 请比较以下两对单词，识别其中彼此分离的发声单位，观察组成这些单词的字母与这些发声单位之间关系的稳定性：thorough, furrow; thorough, throughout。很可能会将这两个例子看作是非常规的例外，但事实证明，在几乎任何语言中为此类例外制定规则的努力从无止境。

2. See if you can raed tihs txet wohtuit too mcuh dfitifcluy. I have smabrceld all the isdine ltetres but lfet the frsit and lsat ltetres in pcale.〔请各位读者看看自己是否能够不大费力地阅读以下文字。我打乱了每个单词内部所有字母的顺序，但将首尾字母保持在原有的位置。〕

如果你能够阅读上面几行文字，那么这个实验便支撑了如下解释，即我们的阅读并不是仅仅通过按顺序发出组成单词的各个字母的声音（甚至是以默念的方式），也不是仅仅通过将完整的单词辨认出来，而是两者共同进行。阅读某种语言是一个复杂的过程，包括辨认或确认单个字母以及通过它们的构词法和意义来辨认其音丛、音节和单词形式的惯例性组合，而这又是借助于句法和语义学的提示。我的

这个过分简略的总结出自弗兰克·史密斯所著《理解阅读：对阅读和学习阅读的心理语言学分析》中的详尽评述。[54] 这一看待阅读的方式对于理解音乐记谱的阅读最具启示意义，因为乐谱的阅读并不是简单地确认单个音符的问题，而是在各个层面上辨识和确认这些音符的各种构造。[55]

这将我的话题转回到塔奈对经典指涉性语义学前提的描述，即"语词是指涉世界上既有之物的图像或形象或模仿"。[56] 同样，卡拉瑟斯认为中世纪认识论的一个"支配性模式"是这样一种观念，即所有类型的官能感知是作为"心智图像"印刻在记忆中的。[57] 她用来与这一比喻进行联系的其他词语还有"幻象"（phantasm）、"幻影"（simulacrum）、"潜存替象"（imago）、"像"（eikon）（希腊词，在里德尔和斯科特的《希腊英文词典》中被翻译为"副本"、"人形的再现"、"仿制品"、"形象"、"肖像"、"描述"）。卡拉瑟斯从哲学家马克斯·布莱克那里借用了一个恰好适用于这些意义重叠的概念，即"认知原型"（cognitive archetype）。

布莱克在他的著作《模型与隐喻》中写道："我所谓的原型，指的是一套系统性的观念集群，某位思考者利用这一集群通过类比引申来描述无法直接或按照字面意义应用这些观念的某一论域。"[58]《牛津英文词典》（第三版，1973 年）为"原型"一词加上了一层强调意义，强化了布莱克的定义，并与卡拉瑟斯的"支配性模型"相符："制作副

[54] Frank Smith, *Understanding Reading : A Psycholinguistic Analysis of Reading and Learning to Read* (New York, 1971)；尤其请见第 10 章。

[55] 对于罗伯特·哈顿（Robert Hatten）在其《诠释音乐姿态、话题与母题》（*Interpreting Musical Gestures , Topics and Tropes*）中论述的姿态理论而言，这一观念具有根本性意义。我在此引录其中两段彼此关联的文字："姿态的概念（正如时间的概念一样）有着无尽的吸引力，因为它触及到一种对于我们作为人类的存在有着根本意义的能力——认识到在时间中动态成型的意义的能力"（第 93 页）；"在对于相关的音乐风格和文化有一定了解的前提下，姿态可以通过音乐记谱判断出来"（第 93 页）。

[56] Tanay, *Noting Music , Marking Culture* , 6.

[57] Carruthers, *The Book of Memory* , 18.

[58] Max Black, *Models and Metaphors* (Ithaca, 1962), 241.

本的原初模式;原始模型。"

我认为本文在此前的内容中所回顾的各种观念组成了这样一种支配性原型,我将试图勾勒出该原型的大致轮廓。这种勾勒必定会有些松散,因为它必须容纳来源不同的各种方案和观念的差异。它必定是某种拼凑物,但仍旧具有"系统性",因为其中的各种观念从本质上都导向相似的方向。⑤

通过感官而获得的对现实(或现实的幻影)的经验,仿佛是以镜像的形式得到接受,或者仿佛是作为形象(图像、幻象、灵魂的情感)如蜡印般印刻在记忆或心智中,由想象而得到回顾或召唤,外化和复制为可以再现的言语,甚至——通过字母表这一媒介——在书写中得到复制,作为记忆的对应物或"孪生姊妹",但它可与书写(唤起言语或音乐的声音)协同作用。在前文的回顾中不断显示的核心观念是关于模仿、记忆和事实的观念,这里的事实指的是真正的副本,是于克巴尔所说的"对于事实情况的完整正确的指示"这个意义上的事实,是贡布里希"真实与定型"中的真实,是伏尔泰所说的"描绘"。在卡拉瑟斯所谓"支配性模型"的意义上,这些观念支配了关于语言及其再现、音乐及其再现、视觉世界及其再现的各种看法。它们这种支配作用的效果体现在客观主义教条以及认为符号与其所指之间具有固定关系的教条——体现在"字面意义"与"比喻意义"或"科学语言"与"诗性语言"这些二元论中⑥(请见第二章)——此外还有"按照书面记录来演奏"的教条、"字母表的专制"(哈里斯)以及"再现的准确性"这一美学观(贡布里希)。

⑤ 这一特点,从支撑着上文引述的卡拉瑟斯的那些词语——这些词语对于柏拉图和亚里士多德的认识论都有着中心意义,但并不完全等同——的概念中进行归纳,考虑到了理查德·麦基恩(Richard McKeon)在其文章"文学批评与古代的模仿概念"(Literary Criticism and the Concept of Imitation in Antiquity)第 127 页中提出的告诫:"若要详尽阐述'模仿'一词的全部内涵……就不能仅仅罗列一串与之相近的或用于解释模仿一词的其他词语。"对于必要的概念意义区分,我们应当将麦基恩和卡拉瑟斯的研究成果纳入考虑。

⑥ [译注]即原文集第二章"Being at a Loss for Words"。

　　在本文第一次引用于克巴尔的言论——"对于事实情况的完整正确的指示"——时,对于我们是否应当完全理解他的建议,就像接受出版商为一部批评版本而打出的非同寻常的宣传语,或是 CD 封套上对于早期音乐表演原真性的鼓吹,我曾允许在一定程度上保持怀疑态度。对于我们在这通篇的回顾中所遇到的各种侧重点——对于相似性、仿制、副本、印记、完整性、正确性、真实;总而言之即模仿——巴雷特提出了另一种动因或内涵,他参照的是一本弥撒圣歌集中高度详尽明确的记谱,是 10 世纪末为圣加尔修道院而写,现今仍旧保留在该修道院的图书馆(圣加尔哈特克尔交替圣歌集,圣加尔图书馆,390—91),该圣歌集似乎体现了这一理想:精细绘制的纽姆谱,上有字母指示音高和时值的细微变化。这本圣歌集以其一丝不苟的精雕细琢似乎是按照奥古斯丁理想的最高标准再现了弥撒的咏唱。序言要求使用者"仔细专注于正确的声音",并在结语中写道:"在这些诚实的努力中为赞美上帝所颂扬的一切让柔润的心灵加入神圣的合唱。"巴雷特在第二句引言中找到了第一句引言的动因。对于"正确的声音"的专注,正如于克巴尔实现"对于事实情况的完整正确的指示"的方法,能够通往音乐存在的"更高等级",即超越感官的咏唱的更高境界,值得加入"神圣的合唱"。[61] 他在另外两份文本中找到了相同愿望的表达:其一是雷厄姆的奥勒良撰写的《音乐规训》中的另一段文字,谈及"圣咏是持续的听不到的天使赞美的世俗副本";其二是 11 世纪圣加尔的编年史。一位罗马的唱诗班领唱将"原真的交替圣歌集的一个副本"带到圣加尔修道院,这部编年史的撰写者通过将这本圣歌集比作一面镜子——其中(我们可以理解为)反射出真实的(或许是在于克巴尔的意义上)弥撒咏唱的形象——来暗示其原真性。编年史的撰写者写道,在这本圣歌集中,"至今为止,如果圣咏中出现了矛盾之处,那么一切此类错误都得到了修正,仿佛在一面镜子中"。巴雷特写道,这一比喻"使人想起圣保罗的格言,即'犹

[61]　Barrett,"Reflections on Music Writing,"92—93.

在镜中看世界',暗示着这本交替圣歌集有一种朦胧的存在反射着更高等级的音乐存在",正如柏拉图的"两个世界的认识论"。⑥

贡布里希在其"真实与定型"一章的开头引用了伊曼努尔·康德《纯粹理性批判》中的一段话作为题词:

> 我们的悟性用以处理现象世界时所凭借的那种图式……乃是潜藏于人心深处的一种技术,我们很难猜测到大自然在这里所运用的秘诀。⑥

在许多体现这一原则的形象例证中,贡布里希展示了一幅"古怪呆板的狮子像",由维拉尔·德·昂内库尔(Villard de Honnecourt)在12世纪所画(图例 10.2)。他写道:

> 在我们看来,它像是一个装饰性的或者纹章性的图像,可是维拉尔的说明告诉我们,他另有一种看法:"……要明白这是根据实物画的"(法文词"contrefais"让人想起"像"[eikon],更像是"复制",如伏尔泰的"描绘"[还有柏拉图意下的"仿造"]。

贡布里希继续写道:

> 显然,维拉尔对这句话的理解跟我们对它的理解颇有不同。他有可能仅仅是说他在一只真狮子面前画下了这个图式。他的视觉观察所得究竟有多少被画进这个公式之中,则是另外一个问题。⑥

但贡布里希还在其他地方提到另一个可能的侧重点, 即在他对

⑥ 前引书,第89—90页。
⑥ 见 Gombrich, *Art and Illusion*, 63. [译注]此段译文以及下一段的相关引言出自贡布里希《艺术与错觉》,林夕、李本正、范景中译,浙江摄影出版社,1987年。
⑥ 前引书,第77页。

图例 10.2:狮子和豪猪,出自维拉尔·德·昂内库尔的草稿本,约 1225 年。法国国家图书馆,西方手稿-Fr. 19093,folio 24.

"中世纪对普遍性与特殊性的区分"的探讨中。[65] 他在这里提出这样一种解释,即通过艺匠图式的工具性,艺术家所呈现的是对于狮子的普遍理念,意在否定那个不完美的狮子个例所带来的有缺陷的视觉观察。贡布里希在此写道:"正是因此,柏拉图本人否定了艺术的有效性,因为复制理念的不完美副本有何价值呢?"

　　贡布里希用《纽约客》杂志上的一幅漫画作为自己著作的卷首插画,这幅漫画巧妙地戏仿了认为形象塑造就是模仿一件既存之物的

[65]　前引书,第 155—156 页。

外在形式这一观念(图例 10.3)。正如面对一个成功的比喻,我们无法将这幅漫画的主旨用"字面"意义来转述。你可以按照自己的理解来把握它:画中的模特非常乐意模仿这些学画的男孩们对这类形象的认知构式来摆出造型;艺术史家一直都是错误的——埃及妇女的长相和走路方式就是那个样子;古埃及的经典之作非常逼真;或者是贡布里希所提出的疑问:"是否有这样的可能,(古埃及人)以不同(于当今写生课上的学生)的方式感知自然?"⑯

图例 10.3:漫画,丹尼尔・阿兰(Daniel Alain)作,© 1995,《纽约客》杂志。经 Cartoon Bank/Condé Nast Publications, Inc. 许可使用。

<div align="center">二</div>

法国尚蒂伊(Chantilly)的孔德博物馆(Musée Condé)藏有一本手稿集,其中收集了将近 100 首 14 世纪晚期在法国、阿拉贡(Ara-

⑯　前引书,第 3 页。

gon)和意大利北部所发展起来的那种复调歌曲。该手稿集产生于14 世纪的最后 25 年中。其中的大部分内容很可能也是大约在这个时段中创作出来的。这些手稿的记谱看上去极尽精美雅致，而且（正如我们将看到的）在再现音乐的时间维度方面取得了成熟完善的技术成就。当时对音乐记谱法的改进提出最大挑战并提供最大机遇的就是对时间的再现，因为西方音乐的音高维度相对简单，没有太多微妙的变化和差异，而且再现音高的手段（如果可以再现的话）从本质上而言在 1200 年左右便已经确定。

在这部手稿集整理编订完成之后，其开头添加的两页内容记录了博德·科尔迪耶（Baude Cordier）创作的一首回旋歌，他是活跃于1384 年至 1398 年的一位作曲家。这些诗句体现了其题材内容，以下为根据法文翻译的英文本：

"罗盘"（图例 10.4）
我依罗盘造筑，
适作一曲回旋歌，
以令演唱更确凿。
见我如何排布，
亲爱的朋友，我亲切地恳请你这样做：
我依罗盘造筑，
适作一曲回旋歌，
环绕我的诗句你再三反复，
你可将我追逐，满心欢乐
只要你在演唱中忠实于我。
我依罗盘造筑……

"Tout par compas"

With a compass was I composed,
Properly as befits a roundelee,

To sing me more correctly.

Just see howI am disposed,

Good friend,I pray you kindly：

With a compass was I composed,

Properly,as befits a roundelee,

Three times around my lines you posed,

You can chase me around with glee

If in singing you're true to me.

With a compass was I composed...

图例 10.4："罗盘"乐谱节选,博德·科尔迪耶作,约 1400 年。尚蒂伊经典手抄本,孔德博物馆,MS564.

"优美的、良善的、圣明的"（图例 10.5）

优美的、良善的、圣明的、温柔的、高贵的人儿,

在新年伊始的这一天

我赠你一曲新歌

发自肺腑；它自己向你呈现。

请勿感到勉强，接受这份馈赠，

我请求你，我亲爱的少女；

（优美的、良善的、圣明的……）

因我爱你如斯，别无他求，

我深知你是世间的唯一

享有显赫声名：

美丽之花，卓尔不群。

（优美的、良善的、圣明的……）

"Belle, bonne, sage"

Lovely, good, wise gentle and noble one,

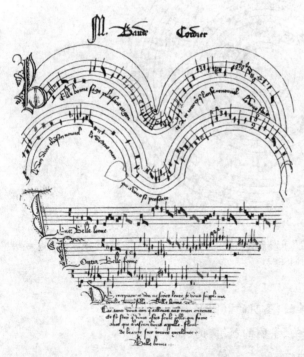

图例 10.5："优美的、良善的、圣明的"乐谱（复制版），博德·科尔迪耶作，约 1400 年。尚蒂伊经典手抄本，孔德博物馆，MS564.

On this day that the year becomes new

I make you a gift of a new song

Within my heart; which presents itself to you.

Do not be reluctant to accept this gift,

I beg you, my sweet damsel;

(Lovely, good, wise…)

For I love you so well that I have no other purpose,

And know well that you alone are she

Who is famous for being called by all:

Flower of beauty, excellent above all others.

(Lovely, good, wise…)

以下是我对这部分内容的一些直接的印象：

1. 将这两个乐谱各自视为整体，它们对让·德·穆里斯愿望的实现达到后者绝对无法想象的地步："音乐家应该设计出更适用于所指声音的符号。"

2. 本书第一章[译注：即原文集第一章，本书第八章"语言与音乐阐释"]曾区分作为指称（denotation）与例示（exemplification）的符号，认为对于所指而言，指称是一目了然的，而例示则并非如此，在这一意义上，这些乐谱是例示而非指称；它们是音乐所配合的诗歌内容或意义的象征。一旦我们吸收了乐谱以密码的形式所包含的关于音乐内容的信息，我们对于乐谱的图绘特性的兴趣便不会得到提升。

这一区分是根据记谱法的两种在不同程度上具有重要意义的属性："实用性特征"与"再现性风格和设计所选择的特殊要素"。我在这里引用的是詹姆斯·哈尔在其"作为视觉语言的音乐"一文中的理论论述。[67]

⑰ James Haar, "Music as Visual Language," 见 *Meaning in the Visual Arts Views from the Outsides : A Centennial Commemoration of Erwin Panofsky* (1892—1968), ed. Irving Lavin (Princeton, 1995), 265—284.

　　哈尔谈及 14 世纪的乐谱"具有装饰性的图形——圆圈、十字、心形、乐器的轮廓(包括尚蒂伊手稿集所添加的那两个乐谱)——即乐谱设计中自身承载着意义的那些方面"。但这种有所强化的装饰性旨趣在这种风格的音乐中是与一种记谱体系协同作用,该体系在其最微小的细节和宏观模式上都指示着一种复杂微妙的节奏织体。它将时值固定于特定形状和颜色的音符上——不是个别独立的,而是作为它们在时间模式中的位置所具有的功能——并通过成比例的变化(由作为记谱体系组成部分的符号所表示)来操控这些模式。多声织体中的每个声部都奏出或唱出音响中的一个层次。每个声部都有自己的节奏生命,但它们彼此协调。这仿佛是要设计一种记谱法,再现三位印度古典塔布拉鼓手同时演奏的音响,它们相互协调,但各有各的节奏模式。这一记谱法是所有领域所设计的书写体系中最精妙的创造之一。

　　图例 10.6 展示的是博德·科尔迪耶的另一首作品;上面写着 23 个这种指示比例变化的符号。如此精细完善、用途多样的符号体系,其自身就成为人们关注审视的对象,使指称和示例的界线发生重叠。这一成就发生在这音乐所诞生的时代。当时的音乐实践因其记谱法而得名,被称为"新艺术"(Ars nova),即新的实践或新的技法。这种记谱法本身就是对这种音乐风格的独特体现。至于此类乐谱的晦涩难懂,可以将之比作东方的书法传统,人们之所以珍视它是因为它的美感,而无关它作为交流媒介的用途。

图例 10.6:博德·科尔迪耶一份乐谱(复制版),约 1400 年。尚蒂伊经典手抄本,孔德博物馆,MS564.

　　音乐记谱法还可以通过其他方式传达非音乐意义。最近在我孙女艾拉过生日时，我突然想到将记写在乐谱上的一则题献讯息附加在我要送给她的礼物上（谱例10.4，《鳟鱼》，"献给艾拉"；一则音乐谜语）。

谱例10.4

　　哈尔记述了用音乐记谱来传达非音乐意义的一个最为绝妙的例子。这是曼图亚杜卡勒宫（Palazzo Ducale）伊莎贝拉·德斯特（Isabella d' Este）的内室天花板上的纹章式细木镶嵌装饰（图例10.7）。其中所包含的元素有一个谱表、一种谱号、四种有量符号、一种重复记号以及一系列对称排列的休止符。没有任何表示音符的记号。哈尔写道：

　　　　这种设计……是伊莎贝拉的最爱。她将之绣在衣服上，戴着带有这一图案的印章戒指，并使之出现在自己和丈夫的纹章上，用锡釉陶制作……

　　　　这种设计当然意在被读解，进而诠释，正如一切文艺复兴时期的纹章一样。当时一个具备音乐知识的人会如何读解它？谱表和谱号是给定的[音乐框架]。四种有量符号从字面意义而言指的是有量的音乐时间中可能性的范围，而从比喻意义而言则意味着人类境况的范围。重复记号的意涵就是它的本义，"重新开始"或"音乐传递的讯息没有止境"[让人想起肖邦玛祖卡Op. 7，No. 5乐谱末尾的指示，"从没有结束的迹象"，本书第五章有所提及⑱]。休止符，从大到小再从小到大呈对称排列，这首先是一种美观的设计；其次，它们暗示着音乐活动——或人类活动——最完整的限度范围。最重要的——而且我认为是设计者使用休止符而非音

⑱　[译注]即原文集第五章"Early Recorded Performances of Chopin Waltzes and Mazurkas"。

符的原因所在——是在 16 世纪所使用的记谱体系中,休止符是完美的,既不会不完整,也不会发生变化[在所有层次上都是三分法,无法简化为二分法],因此也是永恒的(人类生命境况的范围)。这一设计所传递的讯息——通过简约的呈现而不至沦于妄自尊大——非常明确:这个纹章的制作者是一位品行端正、刚直不阿的人……在视觉艺术中再现作为人文艺术的音乐或是音乐制作(无论是宗教的还是世俗的)一直主要是通过描绘乐器以及演唱和演奏行为来实现的。在与音乐多少有些联系的图像中加入乐谱,这种做法在 14 世纪晚期和 15 世纪早期逐渐开始出现,在 16 世纪变得相对常见,而从 16 世纪中期以后几乎是家常便饭。[69]

但哈尔研究的焦点在于"非音乐表演描绘的语境下,绘画和装饰艺术中对记谱的运用……用听不到的音乐作为图像设计的重要附加"。[70]

再没有比伊莎贝拉·德斯特的纹章更加惊人的例子。如此地位显赫的人能够想到将这一格言编写在音乐记谱法中,这表明在当时的文化中音乐所具有的重要性,以及音乐书写的显著地位。

图例 10.7:伊莎贝拉·德斯特的纹章。James Harr,"Music as Visual Language,"Princeton, N. J. :Institute for Advanced Study,1995.

[69] Harr,"Music as Visual Language,"280—281.
[70] 同上,第 267 页。

让-安托万·华托(Jean-Antoine Watteau)创作于 18 世纪早期的绘画作品《音乐与喜剧的结合》(*L'alliance de la musique et de la comédie*)(图例 10.8)是一枚体现了 17 世纪晚期和 18 世纪早期法国全新的社会、政治和艺术境况的象征符号。在剧院和歌剧院中，喜剧将悲剧挤到一边，轻佻的氛围也取代了路易十四宫廷那恢弘庄严的气派而占据上风，阶级界线变得模糊不清，戏仿和讽刺大行其道。⑦

华托的画作戏仿了路易十四统治时期法国波旁王朝的盾徽图案(图例 10.9)。从某种程度而言，这幅戏仿作品与其原型十分接近，但艺术家充满讽刺性的想象力让他走得更远。原作中位于两侧举着盾形徽章的天使被居左的喜剧女神塔利娅(Thalia)和居右的音乐女神欧特碧(Euterpe)所取代。塔利娅拿着一张喜剧面具，乔治亚·考沃尔特(Georgia Cowart)确认此面具是摩门(Momon)这个愚人丑角的脸，传统上是将之放在一支魔棒上。欧特碧则举着一把里拉琴。盾形徽章上方的骑士头颅被克里斯班(Crispin)的胸像所取代，克里斯班是"法国戏剧界最著名的喜剧演员，也是法国音乐喜剧的象征"。原作中围绕盾形徽章的花环不复存在，取而代之的是翩然飘动的乐谱和乐器与喜剧面具交替排列，这种设计昭示了这幅作品的主题。仿佛这还不够，原作中呈三角形排列的三束百合花在后作中变成了围绕一张喜剧面具而构成三角形的音乐谱号：F 谱号居左，C 谱号居右，G 谱号位于下方。考沃尔特认为，由于"clef"[谱号]一词在法文中有"关键"的意思，因而"这个纹章呈现的是洞悉巴黎音乐戏剧暗含的讽刺意味的关键，即当时音乐喜剧的卑微人物取代国王成为法国的象征"。与牧笛相交错的物件是哈里昆(Harlequin)的木棒，"让人想起'意大利喜剧'和露天剧场，[确认了]音乐/田园性与喜剧/讽刺性的结合……是反专制主义的法国的象征。在这组图像的上方，一顶桂冠宣告了这一新的结合的胜利"。

⑦　这幅画作也展出在纽约大都会艺术博物馆 2009 年举办的"华托、音乐与戏剧"展览中，由凯瑟琳·贝伊耶尔(Katherine Baetjer)和乔治亚·考沃尔特(Georgia Cowart)策展；展览目录由贝伊耶尔编写。考沃尔特让我注意到这幅作品，并在一次私下的交流中向我表达了她对该作的诠释。

图例 10.8：《音乐与喜剧的结合》，让-安托万·华托作。私人收藏，佚名。图片源自 Wildenstein&Co., Inc.，纽约。经允许使用。

图例 10.9：法国波旁王朝盾徽，路易十四统治时期。

　　如果我们要对音乐记谱法这个东西有尽可能全面的认识，就应当考虑到与上述情况相反的现象：将绘画和装饰艺术引入主要与音乐表演相关的文献，即带有插图的宗教和世俗音乐乐谱。

　　一个绝佳的例证就是一本弥撒升阶圣歌集中，圣诞弥撒开头圣咏——进堂咏"Puer natus est"［一个孩子诞生了］——的第一页，这本圣歌集与尚蒂伊经典手抄本几乎是同时期的（图例10.10）。⑫ 在

　　图例10.10：一部14世纪弥撒升阶圣歌集的一页。经皮尔庞特·摩根（Pierpont Morgan）图书馆（纽约）许可使用。J. P. 摩根（1867—1943）赠；1924年。MSM653.1. 图片所有：摩根图书馆照片中心。

⑫　一部升阶圣歌集的一页，皮尔庞特·摩根图书馆，Ms. M. 653.1.

这里,乐谱、书法和绘画在一幅纹章中彼此合作,该纹章体现了圣诞日所颂扬的内容以及精神、意义、内涵——包括情感上的和历史性的。这本圣歌集(图示中的这一页曾经是此书的首页)的庞大规模本身就象征着弥撒表演的情境——天主教堂的合唱队围绕此书聚集在一起——并有着足够的空间来容纳其中所描绘的丰富场景。歌手在演唱过程中是否需要乐谱,这一问题并不重要。作为合唱队焦点的这本圣歌集是构成仪式的一个方面。

欧洲人将乐谱配以传达音乐特质或情感、内容或意义的绘画这种做法可以提示一种审视中国琴谱的方式,这种琴谱再现了在琴上发出各种声响的方式以及所产生的乐音的特质,正如本书第四章⑦所描述的。其中的风景图和诗歌以其自己的表现媒介体现了乐音所带来的感受,而产生乐音的演奏方式则由手法图示来表示。

这些实践提醒我们注意如下事实,即一直以来,音乐记谱及其附加物是以多种不同的方式、为了不同的目的,而被写成和解读的,超越了我们最熟悉的"实用性"要求。但是否存在"所选择的特殊要素",即那些在我们习惯于看作是纯"实用性"的记谱中听不到的东西的记录?

贝多芬《致远方的爱人》的以下这段中,钢琴声部里对称的渐强减弱记号构成了一种在此无法执行的演奏指示(谱例10.5;这些记号出现在手稿中,而不是某位编者的错误或心血来潮之举)。在演奏这里的伴奏时,我知道即便自己无法执行这些记号,但仍会对其有所反应。我的反应总是一种动觉运动,以配合乐谱所提示的这种突然涌起又复落下的感觉。舒曼的《幻想曲》Op. 73(为单簧管和钢琴而作)中钢琴声部有两处也是如此(谱例10.6a、b);其一,右手持续的不协和音E(针对左手声部的Bᵇ)应当增强再减弱,这一指示却无法实现;其二,从第一个和弦到第二个和弦的渐强无法执行,而第二个和弦之后的渐弱却不可避免。或许也可将此理解为对这一小小音

⑦ ［译注］即原文集第四章"The Immanence of Performance in Medieval Song"。

乐姿态外形的评注。类似的情况在勃拉姆斯为单簧管和钢琴而作的
奏鸣曲 Op. 120，No. 2 的两个小节的记谱中体现得更为明显（谱例
10.7）。此处，作为演奏指示的渐弱记号无法由钢琴演奏者来执行，
但实际上是多余的，因为我们无法阻止琴声实现这一渐弱效果。这
个和弦是这一乐章主要主题最后一次陈述的结尾，随后是主题材料
的逐步减弱和消逝，作为最后的尾声。这里的渐弱记号标志着在此
之前的音乐此时渐渐退去。

谱例 10.5

谱例 10.6a

谱例 10.6b

谱例 10.7

这些谜一般的符号仿佛语词上的"表情记号"在记谱法中的对应物,以其自己的语言传达着它们所标记的音乐的"诗性观念"(正如申德勒所记录的贝多芬的言论)或"性格"和"精神"(正如贝多芬自己在1817 年写给冯·默塞尔[von Mosel]的信中所言)。[74] 这一现象发生在浪漫主义时期绝非偶然。但它并未随着浪漫主义时代的终结而消逝。在歌剧《露露》第二幕的第一场,阿尔瓦双膝跪地唱道"露露,我爱你",而露露回答说"我已将你的母亲杀害",管乐器逐步消退,留下弦乐组持续的特里斯坦和弦(第 335—337 小节;请见本书第八章[75]),阿尔班·贝尔格在此处音乐的上方写下了"Tumultuoso"(动荡的),这确乎更多是创作者的评注,而不是针对乐队的多余的演奏指示。"Tumultuoso"一词,体现了这部歌剧关于动荡人生的主题,贯穿于整部作品的谱面。

舒曼为单簧管和钢琴而作的《幻想曲》第一乐章与他的歌曲一样具有"戏剧性人格"(dramatis personae)。钢琴进行伴奏,但并非仅

[74] 在我校对本书交付排版的手稿进行校对时,《音乐记谱秘史》(*The Secret Life of Musical Notation*)一书问世,该书的作者罗伯托·波利(Roberto Poli)在其中以暗示性的方式关注了此类看似反常的记谱现象。

[75] [译注]即原文集第八章"The Lulu Character and the Character of *Lulu*"。

仅如此。钢琴声部自有其身份，讲述着它自己的故事，故事的线索又
与单簧管的纠缠在一起。如果单簧管是首要行为者，钢琴的左手声
部提供和声低音，那么钢琴的右手声部则是一个分裂的人格，一方面
提供不断跑动的三连音伴奏，与此同时还参与到与单簧管的旋律对
话中（钢琴左手声部有时也加入进来）。但是由于单簧管仅以二拍子
的节拍发言，因而钢琴的右手声部要得到理解就必须使用相同的"方
言口音"，即便它还必须保持三连音伴奏顺畅流动。如何协调这一
"双语现象"？实际上并未实现协调。在这一乐章中占据突出位置的
有单簧管自信的抒情歌唱——由钢琴左手声部的低音来支持——还
有这两个声部之间，钢琴的右手声部关于自己身份的举棋不定，躁动
不安。这种充满矛盾、犹豫不决的戏剧张力也体现在记谱中。它在
谱面上的体现是第三小节某种由作曲家发明的音型（谱例 10.8a），
一种视觉上的矛盾修辞法（oxymoron），在演奏中得到执行（加快三
连音第二个音的触键，使得二拍子有相等的时间间隔，同时又不影响
三连音的效果）时便成为一种听觉上的矛盾修辞法。

谱例 10.8a

　　所有的一切在第一小节就已逐拍安排妥当：第一拍，左手声部的
主调低音发动了三连音伴奏；第二拍和第三拍，右手旋律进入，尽管
在单簧管之前，但实际上仍是对位于舞台中央的单簧管独奏进行的
评注，后者始于第四拍。前两个小节中没有任何矛盾冲突。第一个
非正常现象出现在第三小节的第四拍，向上的符杆构成二拍子。这
并非是在其他声部的迫使或暗示下做出的（正如随后即将出现的）。

往后看看第二乐章,以这个谜一般的音型为特征的动机成为该乐章的主要主题(谱例10.8b)。

谱例 10.8b

钢琴右手的上声部关于二拍子还是三拍子的身份问题在第 11 小节变得紧迫起来,因为此时钢琴家必须决定这个声部是否应当继续保持始于第 10 小节的与单簧管的同度关系(谱例 10.8c)。这个问题在第 17 小节变得无关紧要,此处单簧管的歌唱达到其表现力的高点,从本质上迫使钢琴的右手上声部终止退出,取消了原来带有向上符杆的音符的要求。

谱例 10.8c

谱例 10.8c(续)

　　音乐记谱传达信息方式的多样性以及它们所传达的内容对于本章标题所提出的问题颇有意味。古琴手法谱上的图像和诗歌可以算是一种记谱法吗？回到本书第三章的话题，"表情"记号和"演奏"标记(两者之间没有确定的分界线)是记谱法吗？如果你斩钉截铁地回答"当然不是"，那么就会回到本章开头所质疑的对音乐记谱法的"狭窄聚焦"。这种做法意味着写下音高和时值就是以编码的形式写出了音乐的全部。最后，这种做法忽视了《新哈佛音乐辞典》的根本洞见："音乐记谱法与其他任何文本一样，要求由读者来实现，他所积累的习惯和经验与乐谱发生联系"，此外，这种做法也重申了那种认为能指与所指之间具有不假思索的固定联系的符号学理论。

<div style="text-align:center">三</div>

　　《新格罗夫音乐与音乐家辞典》为记谱法提供了如下定义：

　　　　记谱法。音乐声响的一种视觉相似物，或是作为实际听到的或想象的声响的记录，或是一套针对表演的视觉指示……书面的音乐记谱还要求在书写表面对符号进行空间排列，使这些符号的聚集构成一个体系；正是这一体系形成了音

乐声响体系的相似物，从而使得这些符号能够"指示"其中的单个要素。⑯

引言中所说的"对符号进行空间排列"指的是我们的音高记谱方式，这种方式的确可以被看作是一种体系。正是作为一种体系的音高记谱构成了音高体系的相似物，也正是由于音高记谱的这种体系属性，其符号才获得了指示音高体系单个要素的能力，而不是相反的情况。通过简要运用去熟悉化思维，我们可以进一步强调这一点。

五线谱，或是由两个或更多五线谱组成的谱表，都是指示自然音列的一种符号。通过在五线谱上写下一个谱号并（或）在谱表的最左端写下升降记号，我们便确定了半音所在的位置，并将自然音列具体化为一个具有组织结构的调。当我们在这谱表的任何位置写下一个音符时，我们便是在该调的构造中挑选了一个位置，亦即一项功能。这意味着对一种音乐现象的把握，不是从一组音高的角度，而是将之理解为功能构造。在几乎所有具有音高维度的音乐传统中，若有再现音高的记谱法，则该记谱法都是通过挑选这一体系中功能性位置的构造来记写音高。

除了在谱表上写下圆形的符头之外，还有其他方式以功能性位置来再现声音。其中一种就是美国的图形音符记谱体系（shape-note system）。另一种类似的方式是圭多的六声音阶。在古希腊体系中有音高位置的名称，其符号是以字母表为基础。在中世纪早期记写音乐的诸多实验中，"达西亚"（daseia）体系包含有一种记谱法，其中每个符号指示四音列中的一个位置。在 12 世纪拜占庭圣咏传统的体系中，每首圣咏的记谱的开头都有一个指示其调式和起始音的记号。随后的符号指示的是连续的上行或下行运动的调式结构中音程的大小。简言之，这些记谱法中，音乐的再现都不是符号与乐音

⑯ Ian Bent, "Notation", in *The New Grove Dictionary of Music and Musicians* (London, 1980).

之间有序的、一对一的固定联系。而在西方的实践中，记谱法所体现的结构或体系显然不局限于调性体系，而可能是调式的组成部分和程式，或是序列集合的动机和构造。

纽约州的伍德斯托克有一家法国餐厅"安妮公爵夫人"（La Duchesse Anne），几年前，餐厅的老板在 7 月 14 日的菜单底部印上了如下内容："la laa la laaa laaa laaa laaa laaaa la laa la laa la laaa laaaaaa laa la laaaaaaa。"他们希望顾客们对法国文化足够欣赏，以至于会在法国国庆日这天选择一份法式套餐，认出菜单底部记写的是法国国歌。辨认国歌的线索何在？"La laa la laaa……"这些音节代表的是歌唱；线条代表一首歌曲，这些音节是其中的音符。这些音节中 a 的不同数目表示各音节之间的水平距离不等，认出这首歌曲的关键则是依照直觉来将空间距离转换为时间距离，正如音高记谱体系中的垂直距离代表的是音高体系中的距离，由此精确的时间距离便自然而然产生于我们对法国国歌的记忆以及我们辨认时间模式的内在倾向。这就使我们获得了这首歌曲的节奏，有了节奏便足以得到曲调的音高内容。我们不需要去数音节中 a 的数目并进行比较，便能够实现这种辨认。而不知道这首歌的人也无法通过数数和比较来得出歌曲的节奏。这一过程既包含了辨认也包含有识别。但我认为我们实现这种辨认的能力既依赖于我们经过内化的对"马赛曲"的了解，也依赖于我们音乐本性的一个方面，即让我们能够在心中安排时间跨度并以按比例排列的模式将之表述出来。引人关注的是，心智把握精确的时间跨度的能力（我刚才所描述的那些行为就依赖于此）早在亚里士多德和奥古斯丁那里便得到认知，这两人通过与空间维度上相似能力的类比对此进行了描述。[⑦]

哈罗尔德·鲍尔斯（Harold Powers）在其为《新哈佛音乐辞典》所撰写的富于洞见的条目"节奏"中写道：

⑦ Carruthers, *The Book of Memory*, 第 32 页和注释 43。

在现代英文的音乐词汇用法中,节奏一词出现在两种语义层面上。就最宽泛的意义而言,它与旋律、和声等词汇并列,并且在此意义上,节奏涵盖了音乐在时间上的有序运动的一切方面。而在较为狭窄和具体的意义上……节奏指的是**起奏点**(attacks)的有序构造……在起奏点之间所感知到的**时间性空间**(temporal space)模式构成了某种节奏(着重记号为笔者所加)。[78]

比之于那些将时值和重音看作是引发节奏经验的主要因素的更为常见的描述,以上定义的优势在于更为全面。有一个名为"飞翔的卡拉马佐夫兄弟"(The Flying Karamazov Brothers)的表演团体,由四位技艺精湛并且对自己的行当具有音乐意识的杂耍表演者组成,其中一位成员在一次演出中将节奏的要义表述得更为简洁:"节奏就是发生在时间中的东西。"正如鲍尔斯所写:

一系列起奏点的接续可以多种方式得到表述:敲击或吹奏一件乐器;在演唱中唱出一个辅音;改变多层织体的密度;改变和声或音色;或甚在一条毫无变化与分节的旋律线条中仅仅改变一下音高。[79]

将节奏感知为起奏点构成的模式——在最严格的意义上——以及这些起奏点之间的时间距离,在多层织体中彼此抗衡,这种感觉在史蒂夫·赖克的"木块音乐"(Music for Pieces of Wood)中以最纯粹的方式营造出来。在这首作品的每一段中,三至五位演奏者人手两支响棒,一个用来敲击,另一个用作共鸣体,每人以不同的起奏点模式奏出 6/4 拍的数个小节的时间跨度,所产生的是诸多起奏点结构

[78] 鲍尔斯[Powers]为《新哈佛音乐辞典》(*New Harvard Dictionary of Music*)撰写的"节奏"词条。

[79] 同上。

形成的对位，以最高音共鸣体持续稳定的律动为背景（请见谱例10.9，此为乐谱的第一页）。阿尔班·贝尔格在《露露》第二幕第一场，严格安排了由起奏点组成的节奏，与此同时露露对准舍恩博士开枪的枪声与音乐节奏精确同步。作为枪声的背景，乐队奏出一个无处不在、萦绕耳际、阴险不祥的节奏动机，冠以"RH"——主要节奏（Hauptrhythmus）——的标签（谱例10.10所示为该动机的首次出现，作为第一幕的收尾，该动机在歌剧的全部三幕中都发挥了这一作用）。在整部歌剧中，这一动机每次出现时，总是使用这一节奏型的音高重复；请见第八章⑧。该动机越是以其各种不同的变体——在小节中的位置发生变化，还有卡农、逆行形式，以及这些变化形式的结合——迫使听众予以关注，其作为节奏内核的起奏点模式就越发凸显于前景。贝尔格对此手法的意图最明显地体现在第559小节以及第二幕随后的部分中。大提琴和圆号以卡农方式演奏这一动机，大提琴演奏逆行，圆号演奏原型（谱例10.11）。此时严格的逆行形式——颠倒时值的顺序——将完全无法被辨认为该动机的变体。（谱例10.12）。我们在此动机中最后听到的是快速接续的两次起奏。因此，为了制造一个可以辨认的逆行形式，贝尔格将这个在原型中最后听到的事件置于开头，随后是较长的休止末尾的两次起奏（谱例10.13，有两种形式，都作为逆行出现）。被经验为折返运动的逆行形式是起奏点模式的逆行，而不是时值的逆行。

谱例 10.9

⑧　［译注］即原文集第八章"The Lulu Character and the Character of *Lulu*"。

谱例 10.9（续）

Ende des I. Aktes

谱例 10.10

谱例 10.11

谱例 10.11(续)

谱例 10.12

谱例 10.13

西方为节奏记谱做出努力的早期历史经历了一次次的尝试,力图用概念来解释我在上文试图确认的那种运用于表演实践中的节奏能力,并寻找一种用图表符号再现这种实践的方式。我将从这个角度对这段历史进行总结,因为它将最令人信服地证明,记谱法能够激活一种根深蒂固的能力,并由此来发挥记忆术的作用,比通常人们所认为的更具根本性。但我首先要探究的是一种我们都能做到的诗歌即兴节奏朗读,上述节奏能力就体现在这种实践中。

Ride a cockhorse to Banbury Cross

To see a fine lady upon a white horse.

(With)Rings on her fingers and bells on her toes

(And)She shall have music wherever she goes.

当我们朗读这首童谣时,我们大多数人会凭直觉将其中的音节如谱例 10.14a 所示进行分配,并加以重音。括号中的单词是彼此互斥的变化内容:如果其中一个出现,另一个就会被省略。

谱例 10.14a

关于我的上述记谱需要指出的是:它是一种"理想化"的再现,因为任何实际的朗读都不会严格按照该记谱所示,总会有某种程度的弹性节奏处理——就像爵士乐的书面记谱的本体论地位,如果"按照书面记录"进行表演,音乐听上去就会极其僵硬。

记谱中的八分音符代表音节。我没有用四分音符或者附点四分音符来表示后面有间隔的那些音节,因为这些音节不是持续的。这首童谣的节奏关乎由起奏点以及它们之间的时间间隔组成的模式,还有重音和韵脚。哈勒(Halle)和凯泽(Keyser)使用了"重音组"一词——由等距离律动位置组成的固定的组合,其中第一个位置是重音,每个位置可能有音节也可能没有。[51] 这首童谣是在每组三个律

[51]　Morris Halle, "On Meter and Prosody", in *Progress in Linguistics*, ed. M. Bierwisch and K. Heidolph(The Hague, 1970); S. J. Keyser, "The Linguistic Basis of English Prosody", in *Modern Studies in English*, ed. S. Schane and D. Reibel(Prentice Hall, 1969); S. J. Keyser, "Old English Prosody", *College English* 30(1969).

动位置的重音组中进行的。重音或重音的缺失不是音节的内在属性。一个音节是否加重音依赖于它在一个重音组中的位置。哈勒和凯泽写道,这种自发的认识属于我们作为讲英语者的能力。

谱例 10.14a 中括号里的音型表示文本中的变化内容。如果我们说"With rings on her fingers…",最后一句就是"She shall have music…"。这是由我们的句法意识决定的。同样,如果我们说"Rings on her fingers…",那么下一句就是"And she shall have music…"。我们包容这种变化内容的方式提示我们这种直觉性阅读中所包含的因素。要保持这种时间模式,我们会在前一句的结尾插入那个添加的音节,从而将原来两句之间的两拍的间隔缩短为一拍。

以同样的直觉,我们很容易知道如何朗读以下童谣(请见谱例 10.14b):

> Jack and Jill went up a hill
> To fetch a pail of water.
> Jack fell down and broke his crown
> And Jill came tumbling after.

谱例 10.14b

我们朗读这一童谣与朗读上一童谣的本质区别在于这里的重音组由两个音节(即两次起奏)组成。在朗读这两首童谣时,其中的单

词可以作为一种记谱法,激活了我们在执行其节奏时所具有的能力。

我们详细了解的西方最早的系统性节奏实践就是对这种能力的调动。最早对这种实践进行解释并将之控制在某种记谱体系之下的努力,出现在 1200 年左右。记谱法是这种探索的主要组成部分,并且人们因为在这方面取得的成就而引以为豪。当时的音乐家在表演和书写音乐的实践中所整理编订的内容可以被理解为我们如今节奏实践的根基。㉒

当时有两种解释倾向以及一种音乐风格的发展,构成了这些努力的显在背景:

1. 一种以语言方面的学说为基础来解释音乐问题的倾向。

2. 一种按照比例来进行系统性量化比较的惯例,无论这种理论体系的准确性如何。就对音乐表演的描述而言,这意味着通过量化,时间要素上的差异可以从比例的角度得到体现。

3. 对奥尔加农的圣咏旋律进行花唱式加工而出现的一种旋律实践,使得旋律在脱离语言控制的情况下形成节奏模式成为可能。记录这一发展的文献包括有指示演唱实践的记谱的曲集以及一些文本,这些文本见证了当时有学识的音乐家所做出的努力,他们力图解释和规范实践,而且根据无疑是口头性的音乐传统而进行记谱并予以规范。

对旋律演奏中时间要素的控制是通过确立一套标准化的范式,称为"模式"(modes)(modus:以尺度或数量进行度量)。表演中音符之间的时间距离并不像我们如今的记谱法那样固定在其记谱符号的形态或颜色上,而是依赖于代表一到四个音符("简单"音符和"连音

㉒ 这一实践,如今被称为"节奏模式",将被大多数读者所熟知。我在此以一种有些不寻常但符合本章意图的诠释将之复述——与哈勒(Halle)和凯泽(Keyser)的语言学方法产生共鸣。Treitler 的 "Regarding Rhythm and Meter"一文对这一诠释有详尽呈现。

符"，后者是指两个或更多音符"绑"在一起）的书面符号所形成的模式，以及每个音符在该模式中的位置。读谱者阅读的是模式的构造而非单个的音符。这意味着一项激进的举动：设定声音的可以计量的时间维度，并对代表这些声音的记谱符号赋予数量的属性。这一点最早由加兰德的约翰（John of Garland）在 1200 年左右提出："所有简单符号都是根据其名称来计算时值的"，"一个符号代表一个声音，依据的是该声音的节奏模式"。⑧ 包含这些引言的那部专著的名称表明了这种做法的激进性：《有量音乐》（*De mensurabili musica*）。

著述者们一致同意描述六种节奏模式。（其中一位，科隆的弗朗科［Franco of Cologne］描述了五种，因他认为第六种是第一种的变体形式。这表明了他对该体系核心本质的理解。这一点在下文将更为明晰。）他们的分歧在于对该体系的解释说明以及他们的时间观念，其中一些分歧影响到了如今普遍的观念。加兰德的约翰最早的描述建基于一个基本的时间单位，被称为"短音符"（brevis）（B）。"长音符"（longa）（L）的时值通常相当于两个短音符。这一观念的先在原则是，这些节奏模式由长音符和短音符的接续构成，记谱符号所构成的模式则代表着这些单位的精确顺序。

实践中产生的两种节奏模式包含了相当于三个短音符的音。纯粹为了从名称上保持短音符-长音符交替的原则，约翰又设定了短音符和长音符的两种形式："正常的"（correct）（我们可以称"默认的"［default］）和"超长的"（beyond measure）。⑧ 一个单位（或者说是一拍）的短音符和两拍的长音符是"正常的"。"超长的"则是指两拍的短音符和三拍的长音符。通过这些定义，约翰梳理出了如谱例 10.15 所示的节奏模式的表示方法（请注意其中的图形符号代表着著述者们没有找到合适的语言加以表述的节奏构造）。

⑧ Johannes de Garlandia, *De mensurabili musica*, ed. Erich Reimer（Wiesbaden, 1972），chap. 6, chap. 1.

⑧ 同上，第 241 页。

1. LBL …

2. BLB …

3. LBBL …

4. BBLBBL …

5. LLL …

6. BBB BBB …

谱例 10.15

 一个音符是"正常的"还是"超长的"依赖于它在这六种节奏模式之一中处于哪个位置。但歌手如何决定一个记谱模式所代表的是哪种节奏模式？这是个好问题，尤其是因为存在能够瓦解一个正常模式的连音符的情况——在文本中引入一个新的音节，或是重复一个连音符内部的某个要素上的音高。歌手必须先推断出一种节奏模式，如果该模式不奏效就进行纠正——这是阐释学循环的一个简单明确的例子。总体而言，在这种观念中，一段音乐的时间是由短音符和长音符的接续建立起来的。

 后来出现的另一种观念则首先体现在科隆的弗朗科于 1280 年左右所写的《有量歌曲艺术》(*Ars cantus mensurabilis*)中。弗朗科似乎是先将加兰德的约翰所描述的条件进行了颠倒，该条件即一个音符在一种节奏模式中的位置决定了该音符的时值。弗朗科写道："一个图形符号代表了被安排在一种节奏模式中的一个声响。由此推及，应当是符号指示节奏模式，而不是有些人所认为的相反情况。"[85]但他很快便表明，这是一个无法实现的理想状态，看似没有注意到其中存在的不一致性。然而，他首先陈述了一条原则，给出

[85] 在谈到"规则"之前对科隆的弗朗科的一切引述都出自 *Strunk's Source Readings*，第 229 页。

了一个定义,并制定了一条规则。所有这些应当进入想象中的"音乐史上的伟大时刻"之列。他陈述的原则是:"有三种简单的图形符号:长音符(long),短音符(breve)和倍短音符(semibreve),其中长音符有三种类型——完美的,不完美的和二重性的。"他给出的定义是:"完美的长音符是首要的,因为它自身包含了所有其他类型,并且其他类型都能够化约为它。之所以称它是完美的,是因为它的长度相当于三个'中拍'";他写道,一个"中拍"(tempus),"是完满声音中的最小值"。尽管弗朗科参照圣三位一体为"完美"提供了神学依据,但"完美"包含有完整的意思,这在他对这个体系的解释中是一个有效原则。完美的状态就是完整的三拍的时间长度。而他制定的规则是:"协和音总是用在完美拍子的开头,无论这个开头是长音符、短音符还是倍短音符。"[36]这些与之前的言论"在协和音之前任何不完美的不协和音都可以形成协和音"[37]意味着不协和音响在此得到了解决——即在我们称为"下拍"的起奏点上——并且进一步意味着音乐的运动导向这个目标。根据以上理解,我们能够看到,从一开始将音符构建在记谱法中这一实践内部就包含了上述整套观念,弗朗科的成就是将之清晰呈现出来。这个关于协和音响的规则以其从句("无论这个开头是长音符还是短音符")区分了重音与时值。弗朗科的完美性概念使得这一点在音乐上成为可能。加兰德的约翰的解释由于缺乏这一概念而没有进行这种区分。由于有了这种区分以及完美性这一概念,第一节奏模式可以从一个上拍的短音符运动到一个下拍的长音符。记谱法真正体现了这一点,它以长音符 L 开始,并以 BL,BL,BL 这样的方式持续下去。以下是我用有量记谱法来表示一条熟悉的旋律,"砰,追赶鼬鼠"(Pop Goes the Weasel)(谱例 10. 16)。第二个节奏模式以一个加重音的短拍和无重音的长拍开始,并且以 BL、BL、BL 等持续下去,正如在"苏

㊱ 前引书,第 241 页。
㊲ 同上,第 239 页。

格兰抢板"（the Scotch Snap）中（谱例 10. 17）。

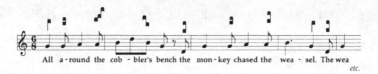

谱例 10. 16

谱例 10. 17

　　尽管弗朗科是通过设定一个音符时值来开始他的理论论述，但很快便清楚表明他的观念是建基于一个时间跨度，即以下拍为导向目标的包含三拍子的度量单位。他明确表示，指示音符时值的是它们的构造而非其图形："不完美长拍有着与完美长拍相同的符号，但仅仅包含两个'中拍'。之所以称之为不完美是因为它仅在后面跟随一个短拍或与不完美短拍组合时才出现"；[88]也就是说，这两者的组合共同填满一个三拍的度量单位。接下来，"虽然短拍有两种形式，即正常的和变化的，但它在这两种情况下都是由一个不带符尾的四边形符号表示"。而后，"在两个接续的短拍中，第一个是正常的，即一个'中拍'，第二个是变化的，即两个'中拍'，以构成完美状态"。综上所述："简单符号的时值长度依赖于它们彼此之间的组织排列"，不是关乎节奏模式（如加兰德的约翰的解释），而是关乎完美状态，即三拍子的度量单位。

　　在前文中我曾提出，我们能够从"公爵夫人安妮"餐厅菜单上的语词记谱中认出"马赛曲"，这在某种程度上源于一种根深蒂固的能

[88]　此段中其余部分的一切引述来自前引书，第 229 页。

力。我并未、也无法猜测到这种能力是天生的还是早年学习的产物。现在我认为，我们能够凭直觉朗读那两首童谣，13 世纪的歌手能够用有量节奏模式进行演唱和读谱，也是出于一种类似的能力，我还认为这种记谱体系的发明以及弗朗科对于该体系的解释暗含着这种能力的惊人发挥。

约翰·比斯法姆（John Bispham）（任职于剑桥大学音乐与科学中心，勒沃赫尔姆进化研究中心［Leverhulme Centre for Evolutionary Studies/Centre for Music and Science]）在一篇名为"音乐中的节奏：它是什么，谁拥有它，以及为什么"（Rhythm in Music：What Is It，Who Has It，and Why）中写道："关键在于，音乐节奏的生成暗示了对于两种内在机制的参照，一种内在计时器，和/或一种产生于内在并通过意志来控制的律动。"在此基础上，他还补充了"段落生成"和"乐句修正"能力，他将这两者界定为"运作于导向未来的一切活动中的机制，在这些活动中期待得到不断的更新。"[89]我认为这些特征的界定非常接近于我所描述的那些节奏执行活动。

有时当我们视奏室内乐作品时，在某一困难的段落上卡了壳，不得不退出，而其他人继续演奏，此时我们会向前跳至能够重新加入重奏的那个时刻。莱布尼茨指明了我们所具备的这种能力："音乐是人类心智所经验的这样一种乐趣，即心智要计数但同时又没有意识到自己在计数。"[90]爱尔兰的传统乐手们聚集在酒吧里举行名为"caeili"的同乐会。这些聚会类似爵士乐手们的即兴演奏会（jam session），因为它们都是非正式的、自发的，并且经常展现参与者们精湛的演奏技巧和即兴能力。然而，两者之间有一点不同。爵士乐手们在演奏之前会确定所要演奏的曲调和调性，而且基本同时开

[89] John Bispham，"Rhythm in Music：What Is It，Who Has It，and Why，"*Music Perception* 24(2006)，126，130. 我是在加里·汤姆林森（Gary Tomlinson）正在撰写的著作《音乐史一百万年》（1000000 *Years of Music：A History*）的第一章中看到了这一参考文献。感谢汤姆林森让我接触到这份文献。

[90] 这个语句是我在 Brainy Quote 网站上看到的，上面并未标明出处。我无法保证它的真实性，但对于它在此的适用性，我毫不怀疑。

始，肯定同时结束。而在爱尔兰的传统同乐会上，乐手们可能会确定曲调，但也可能一位乐手在没有与他人商量的情况下就开始演奏，其他人以任何顺序随后加入。也可能是在一个曲调结束时，一位乐手自然且连贯地接上另一个曲调，其他乐手随意加入，就像跃上一列进行中的火车。当演奏速度非常快的时候，会带来激动人心的体验。

但这也比不上表演高空秋千的杂技演员在高潮时刻的举动那样激动人心——或令人停止心跳。飞行演员双手抓杠吊在自己的秋千上，在另一个秋千上负责接应的演员（双膝勾杠挂在空中）向他靠近时，他将自己秋千的第二次摆动荡向最远端。恰好在正确的一刹那，飞行者放开自己的秋千，并且凭借他自身的动力冲向接应者，后者抓住他的手腕，两人一同荡向一侧的平台。两个人的动作之间再也没有比这更加精确的协调性了。对于使得这些行为成为可能的因素，我们有一个词来表示：时机把握（timing），我们经常使用这个词却并没有意识到它所表示的这种能力。

钢琴家在演奏肖邦《D 小调前奏曲》Op. 28 No. 24 时，右手要完成八次炫技性的上行或下行走句，都是根据左手驱动性的固定音型（生成每个 6/8 拍小节中由两拍组成的律动）来控制速度和步调。右手的这些跑动从 12 个音符到 28 个音符长度不等，要在三分之一小节、半小节或一小节的时间跨度内完成。此曲的速度标记为 allegro（快板），钢琴家通常采用每分钟 60 个四分音符的速度，那么一小节的时长为两秒钟。所有这些走句都结束在下一小节的下拍上，演奏者将该下拍看作走句音型的目标。演奏者要能够在心里感受到或投射出走句的起奏（演奏者参照律动性为起奏定位）与下一个下拍之间的时间跨度，因为她需要适当安排走句的速度，使之恰好填满这个时间跨度，并且在下一个下拍上结束，在理想状态下还不会改变内部的速度。

谱例 10.18a 所示为这些走句的第一个。该走句在分配给它的两秒钟内要跨越两个八度加一个四度，总共 28 个音符（下一小节的

下拍不计算在内）。谱例 10.18b 所示为经过音高移位的完全相同的
音型。谱例 10.18c 所示也是另一个音高层次上的相同音型，但被压
缩在三分之二个小节里，也就是一又三分之一秒。演奏者在弹奏这
个走句时必须将速度调整得快一些。她凭借直觉就知道要快多少，
这一点表明了我所称为"时机把握"的那种能力。

谱例 10.18 a,b,c

比斯法姆文章末尾数量庞大的参考文献以及汤姆林森的参考书
目，让我们得以管窥现今研究中广泛转向生物学解释的趋势，有多种
彼此联系的学科领域参与其中：音乐感知、音乐心理学、进化研究、与
"音乐能力"或原音乐能力相关的种间比较研究、大脑研究、古人类
学，以及或许可以称为"古音乐学"的一种正在成形的研究领域，其中
提出了新的历史问题——关于那些共同造就音乐性的人类能力的本

质、起源和演进——作为对申克尔那个问题，即"一位贝多芬这样的人物具有多少音乐性？"⑨的新的改写："人类在过去、现在和将来具有多少音乐性？"

由这一视角来看，学者们已经通过科学的研究手段和确凿的证据提出并考察了关于音乐行为演进的各种问题。这就是我之所以特意提到比斯法姆所在机构的原因。正是在这一背景下，通过音乐记谱法所得出的线索可以被理解为激发了内在深层能力的参与。在理解这一点的基础上，我们或许可以更为宽泛地再次提问：音乐记谱法究竟为何物？

（刘丹霓 译）

⑨ Heinrich Schenker, *Erläuterungsausgabe der letzten fünf Klaviersonaten*, op. 109(Vienna, 1913—1921), 1:56—57.

11

音乐研究中的后现代迹象 ①

［献给约瑟夫·科尔曼(Joseph Kerman)七十寿辰］

本文由四部分构成,其中第三部分为重点。各个部分之间的联系留待读者自行思考。

一

1991年1月11日,英国《卫报》的其中一版(第25版)上刊登了两篇简短的文章,针对当时波斯湾地区的紧张局势所导致的谈判、伪装、威胁与反威胁、辱骂以及猜测等状况,这两篇文章进行了不同的诠释。就在这些文章发表的四天之后,联合国的最后通牒就会到期,此通牒即要求伊拉克从科威特撤军,或是采取"一切可能的手段"迫使伊拉克撤军。六天之后,对伊空袭就将开始。

这两篇文章中的第一篇题为"现实的鸿沟"(The Reality Gulf)②,作者是让·鲍德里亚(Jean Baudrillard),一位引领潮流的法国后结构主义学派社会学家、哲学家;第二篇题为"伊拉克向悬崖迈进",作者是约瑟夫·约菲(Josef Joffe),德国政治分析家,此文转引

① ［译注］"Postmodern Signs in Musical Studies", *The Journal Musicology*, 13 no. 1 (1995),3—17.

② ［译注］"Gulf"一词在英文中既有"海湾"之义,也有"分歧"、"隔阂"之义。

自《南德日报》(*Süddeutsche Zeitung*)。《卫报》的编辑将这两篇文章
并置的做法非常巧妙，因为它们各自展现出一种观点，不仅是针对海
湾地区形势的种种现实，也是关于如何看待现实的观念，这种观念使
得所有事件有了意义。这两篇文章代表了当下对我们周遭的世界进
行感知、诠释和反应的两种不同风格，而两者之间的对比也关涉如今
许多领域中正在进行的探讨，甚至包括音乐研究领域。

约菲对某些现实的描述依照的是给定的依据，而没有进行诠释：
美军四十万人全副武装驻扎在沙特阿拉伯的沙漠中，并有大规模坦
克部队和空军力量提供支持；这些军队所拥有的电子传感技术、计算
机设备和通讯设备将使伊拉克士兵"迷失方向、不知所措——成为电
子战争的牺牲品"；此外还提到布什总统决定发动战争。

"但萨达姆总统似乎并没有正确判断军事和政治上的实际情
况。……这表明他在巴格达已闭目塞听，抑或他只是玩世不恭。在
其背后有这样一种妄想：在与整个世界的决战中，伊拉克还是可以通
过某种方式取得胜利。……世界不得不希望萨达姆总统是在*虚张声
势*。"但"乔治·布什……则并不是在*虚张声势*"（强调标记为笔者所
加）。

这段文字展示出一种我们感知和理解事物的相对较为直截了当
的客观主义看法，也是我们如何根据自己的理解来做出行动的一种
理性主义观点。这两种观点如今可以被认定为"现代主义"立场。据
此，对相关数据资料的分析理应能够得出对事物存在和变化方式的
理解，并且能够明确理性行为的条件。与此相反的行为意味着从感
知经过理解到做出行为这一链条中出现了问题，要求得到解释。因
此，在那几个星期的猜测过程中，西方的记者和专家强调的是萨达姆
总统的理性的问题，无论是作为个人病理学问题，还是作为关于非西
方思想的神秘本质的问题。而与此对应的关于西方思想或布什总统
的理性的问题却并未提出——尽管不断有人声明"戒绝越战综合
症"，并且到处飘扬着黄丝带——这暗示着一种意识形态，该意识形
态对客观主义理想的纯粹性产生了一定程度的怀疑，这种怀疑就是

鲍德里亚文章中发展为彻底的怀疑论和相对主义立场的开端。甚至约菲相当坦诚直接的、以本体论为基础的陈述也不时地转向认识论（体现在我做了加重标记的词语上）。

　　根据鲍德里亚自己的言论，他在海湾战争开始前六天着手于"论证"这场战争"不可能发生的原因"。他声称："海湾战争不会爆发。"而这一论断又是产生于他的另一宣称，即"战争死了"（让我们不禁想到"作者死了"）。冷战所产生的影响就是用威慑手段取代战争，威慑就是将战争转化为威胁，是一种修辞话语。联合国的最后通牒实际上就是设置这样一种降级之后的"非战"（non-war），而且这一举措有着极为强大的后盾支撑，以至于威胁到西方世界自己的力量。"这就是海湾战争不会发生的原因。……联合国已经为化解战争开了绿灯，……这是规避战事的'安全套'……房事安全在先，战事安全在后。……战事欲来，却无征兆？谅之必不属实！或曰，这是无需面对的战争。"首先是"宣战的消失。然后是停战的消失。也不再有胜利者与战败者之间的区别。"（在专家们对于萨达姆总统动机的分析中，以败取胜的主题占据着显著的地位；约菲在其文章中也认为这是可能解释萨达姆总统行为的假设性战略之一。）"一切都化作一种虚拟的形式，于是我们面临着一场虚拟的灾难。"

　　此处，鲍德里亚将亚里士多德的逻辑链条拿来进行了对比，后者是"从虚拟的到现实的。……美国在沙特阿拉伯沙漠中增兵只能导致武力的解决方式"。布什的批评者认为，通过大规模增兵，他使得美国国会和联合国别无选择，只能让战争行动合法化，由此布什使战争几乎不可避免。但"这是一种亚里士多德式的现实主义逻辑，而我们不再认同。如今我们必须满足于虚拟现实，不再导向真实行为"。在此，鲍德里亚将我们带向"虚拟现实"的边缘，我们被告知自己很快就会通过戴在头上的机器（让我们看上去像是一群巨型蝗虫）而获得这种虚拟现实。"在我们对现实的恐惧中……我们已经创造出一个巨大的模拟器。我们宁愿选择虚拟，而不愿面对现实所带来的灾难。"

对于这篇文章的解读——如果我们对鲍德里亚的解读要有连贯性——并不是说我们要留意现实同时倾向于虚拟，而是意味着现实已被取代，因而谈论现实没有任何意义。整个事情都被虚构化了。鲍德里亚提出的是一种唯我主义的认识论，儿童有时会持这样一种认识论——以及随之而来的全部焦虑与傲慢——他们认为自己在外部世界所经验到的一切都可能在自己的想象中得到修改。但鲍德里亚并非将我们的虚拟现实归因于想象，而是归因于"媒体迷醉"（media intoxication）。它引发了这种对"假想的战争"的信念，正如药物引发了梦境。在这两种情况下，那些被如此操控摆布的人们所做出的反应是漠不关心、麻木不仁。"电视媒体不再是一面镜子，而是依据本身。"相反，约菲毫不犹豫地接受"现实的"，将之作为评价萨达姆（或任何其他人）行为的依据。

谈到漠不关心，有必要在鲍德里亚的口吻（若非更为显在的语言）中寻找表达其自身感受的迹象。而他所表露出的感情全然不是恐惧，也不是对即将造成的流血牺牲深感同情。相反，他表达的是厌恶，因萨达姆"怪诞而拙劣的伪装"，因其对话语及其象征标志的贬低和降级——他特别指出人质的问题，人质成为一个"幽灵游戏者"，完美地"体现了这次非战"，"萨达姆的可鄙之处在于他让一切都庸俗化了。"这些言论属于审美判断，正如对某个虚构文本或对该文本的表演所进行的判断，或许更多是针对其风格而非实质。审美对政治的干预，以及（尤其在这一事件中）审美先于伦理的优越地位，在后现代的反应方式中占据着显著地位。相比之下，约菲的语言则透露出他对于后果的担忧和焦虑，作者虽然竭力克制自己，但几乎难以抑制这种情感。

鲍德里亚的文章中最为冷血的部分是最后一段：

> 在人们认为战争必将到来而且战争爆发的迹象日趋增多之际，论证战争不可能发生的原因或许是鲁莽之举。但如果不抓住这个机会难道不是更为愚蠢吗？

我们必须完全相信他的这番话真实表达了自己的意图。他的意图的确就是论证——从修辞话语的角度而言（这场战争的前戏正是通过修辞话语而进行的）——战争不可能实现的原因。这不同于预测一场战争作为一个真实事件不会发生。我们如果想象鲍德里亚会在 1 月 17 日（即战争爆发之日）说，"既然战争现在正在发生，那么我收回自己的分析，因为它是错误的"，那么我们就错了。或许他会说："有人破坏了游戏规则，但我的分析仍是正确的。"但或许他也会说："我们不知道这场战争此时正在发生，正如我们在 1 月 17 日之前不知道它是否将会发生，因为我们缺少手段，用以区分一场实际发生的海湾战争与媒体上对这件事情的虚构性上演。"回想一下，五角大楼发言人操纵和控制了关于这件事情（无论它是什么）的消息，媒体各界参与其中，协同合作，并且将这场战争向西方电视观众展现为一系列视频游戏，由此便很容易倾向于赞同鲍德里亚的思路和观点。但如果我们屈从于这种倾向，就会确证如下修正主义观点，即对伤亡人数的估计被过分夸大，正如我们可能会确认当下的另一种修正主义观点：对犹太人的种族灭绝大屠杀并未发生——鲍德里亚为这两种相似的态度提供了文雅的半哲学式的理性解释。但我们大部分人还是相信的确存在这样一场战争，而且它至少夺去了十万伊拉克居民的生命。那么读到鲍德里亚对此战争的文本呈现会让人不寒而栗。

1991 年 2 月 27 日，布什总统宣布停止进攻，3 月 29 日鲍德里亚在法国期刊《解放》（*Liberation*）上又发表了一篇与此相关的文章，题为"海湾战争并未发生"（La guerre du Golfe n'a pas eu lieu）。他虽然承认毁灭和屠戮的存在，但还是明确重申他在《卫报》上那篇文章中所采取的立场。

真正的交战者是那些因这场战争的意识形态而获益的人们，尽管战争本身是在另一个层面上造成灾难，通过伪造，通过超真实、仿像，通过所有那些心理威慑战略，玩弄事实与幻象，让虚拟的压倒现实的，虚拟时间先于现实时间，并且将两者无情混

湑。如果我们对这场战争毫无实际的认知——这种认知也是毫无可能的——那么让我们至少用怀疑的头脑摒弃一切信息、一切幻象（无论其来源为何）的或然性。比事件本身更"虚拟"，而不重建真相的某种标准——因此我们缺乏手段。但至少我们可以让所有这些信息以及这场战争本身沉浸于它们所产生其中的虚拟性因素。③

二

如果你 20 年前在斯德哥尔摩优雅的北欧百货（Nordiska Kompaniet，通常称为 NK，发音为"Enko"）买衣服，你很可能会沿着这样一棵决策树④自下而上做出选择：从自然分类（儿童/成人，女装/男装），经过类别（毛衣，夹克，女士/男士衬衣），再到功能（休闲装/正装），顶端则是关于风格、颜色等方面的决定。商场服装部的结构布局与这些分类大致对应；而这正是百货商场的本意。

如今在北欧百货，风格处在了决策树的基底。服装部的布局成了排列在长廊中的一个个单独的精品小店。其中每个小店都有多种类型的衣服（毛衣、夹克、衬衣、休闲裤）。性别和功能（休闲装，正装）方面的区分模糊了。每家小店的主要标志性特征是风格。每家小店都是一种品位文化。名为"万宝路"（Marlboro）的专卖店就是一个很好的例证。它出售衬衣、运动衫、牛仔裤和其他休闲裤以及西装长

③ 英译版来自 Christopher Norris，*Uncritical Theory：Postmodernism，Intellectuals，and the Gulf War*（Amherst，MA，1992），195—196。这本书从对鲍德里亚的两篇文章的回应发展为对"后现代情境"的批判，其中作者将鲍德里亚定位为一个邪教人物。作者告诉我们，这本书写于"这样一个阶段（1991 年 1 月至 6 月），这个国家（即英国）的国际性事件和政治气候几乎无助于维持思想上的努力和成就"（第 9 页）。甚至本文的写作日期（1994 年 1 月）距离这些事件也并不十分遥远，因而我所感受到的那种研究工作难以为继的心态（我记得曾与许多朋友分享这种感受）依旧强烈。

④ [译注]decision tree，一种决策辅助手段，表现为一个树形图，由各种决定及其各自可能的后果组成。

裤,还有帽子和手套。最主要的面料有条绒、牛仔和皮革;最主要的颜色是淡棕色和一种灰蓝色,就像香烟烟雾的颜色。每件商品上都挂着一个写有"万宝路"的皮质商标。服装的风格标识在该店的内部装修中加以强化和放大:绳索,原木,马鞍(不出售),以及巨幅照片,上面展现的是马群在辽阔平原上奔驰,背景是巍峨的高山。这家店相当于一种表意性实践,即将某种现实界定为身份认同形成的中心,但仅仅是通过从电视影像中吸收而来的虚幻的能指——用鲍德里亚的话说,即超真实(hyperreality)或仿像(simulacrum)。这种身份认同的形式是由外向内,而不是相反,而且虚构性——或者如今或许可以称为"文本性"(textuality)——会一路走下去。一切都是表象。"人靠衣装"这句俗语从未有过如此丰富的含义。

　　北欧百货长廊布局的精神最近被延续到了斯德哥尔摩两家备受关注的博物馆的展厅里。据说这两座博物馆都是关于瑞典历史的,并且是对一个被普遍议论的关注焦点的响应:(尤其是)年轻人不再了解自己国家的历史。它们得到政府资金的巨额投入,并为此饱受争议。另一个受到争议的原因则是它们再现历史的方式:其高度复杂的视听展览是片段化的,有如拼贴,将遥远的往昔展现为诸多形象组成的档案馆,随时可对这些形象进行检索和重组,有时参观者可以通过按钮来操作,但大部分展览是依照参观者不可控制的自动进度计划来展示。较为晚近的往昔——实际上即现代主义的时代——则被呈现为一系列既陌生又怀旧的场景(老祖母的厨房、1930 年的三厢式四门轿车、从各处搜集而来的新闻片段)。在这一系列小型的戏装场景中,几乎不会激发参观者对历史的深度思考,也没有体现出批评性的历史话语。

　　在纽约的梅西百货商场(Macy's Department Store),大部分服装都是沿着一条名为"概念"的长廊出售的(与之相邻的是一条小一些的长廊,名为"心态";这两条长廊所共有的精神建构这一观念非常重要)。在"概念"中,品位文化显然是由如下这些品牌所标示的:"Marité and François Girbaud"、"Martinique"、"Studio Tokyo"、"Ga-

luricci"等等。就生动性而言，与北欧百货的"万宝路"类似的是梅西百货的"Compagnie Générale Aéropostale"：一个虚拟的舞台，装饰有戴着防护镜、背着邮袋的飞行员的照片，还有一个带有价格标签的百事可乐标志，以确保其中体现的时间间隔显现出来。

　　这种后现代的专卖店布局中有一种有趣的返祖现象，回归到 19世纪英国的早期近代商场，我们今天仍旧可以在印度的马德拉斯⑤看到这种早期商场的遗留：一座红砖砌成的殖民地时期风格的漂亮建筑，名为"斯宾塞"（Spencer's）购物中心。从本质上而言，它就是把一片集市纳入到一座红砖和钢铁建造的结构中，每位零售商占据其中一个独立的摊位，裸露在外的铁质楼梯和狭窄甬道通向各个摊位。它先于现代主义时代所青睐的那种更为高效统一的具有等级性的结构布局（我们如今可能会称之为"元结构"[meta-structure]），正如专卖店格局出现于这种等级结构布局之后。然而，这两者之间的一个决定性区别在于，后现代长廊式格局意在同时提供所有可能的时空，予以出售。它是各种风格得到展示的大商场、博物馆或者说是百科全书。而早期的近代商场的组织安排则是出于实用性——尤其是为了避免风吹、日晒、雨淋等恶劣天气。

　　至于服装的表意功能，它难道不是一直如此吗？布克兄弟（Brooks Brothers）真的只卖得体的、优雅的、有品位的服装吗？那些西装领带难道不是要代表律师事务所、董事会会议室和教工俱乐部里的单身贵族吗？难道布克兄弟公司里那些势利的电梯员——身着他们自己的布克兄弟西服而充满了优越感——没有在一定程度上伪造了这些产品所指示的身份特征吗？区别在于表意的明确、显在、甚至宣赞性的特征，在于暗示着多种风格的旋转和轮换，在于进一步暗示着一种分裂、多变的身份认同，在于风格转变意味着潜能力量这一事实。布克兄弟风格通常是一种终生的承诺，无论你从刚出生就接触它还是后来才选择它。如果有人将之放弃，那便意味着生活方式

⑤　[译注]Madras，今称"金奈"（Chennai）。

的改变。后现代主义要在各个方面逆转现代主义，但它的这一目标的实现可能是通过拾起现代主义的诸种特征，并将之放大到无法辨认的地步。

<center>三</center>

如果这些态度、诠释风格和实践是后现代的，那么它们与如今存在于工作室和复印室的"后现代音乐学"之间有什么联系和相似之处呢？愈加显著的趋势是将音乐学诱入后现代主义（始于这种自觉的贴标签行为），如果我们接受这种趋势，那么我们将会有怎样的得与失？贴标签本身已经是一种典型的后现代习性，而从属于"元结构"的做法（"后现代音乐学"中的限定词"后现代"暗示了这层意思）却是典型的现代主义习性，而对现代主义进行改革又是后现代主义的首要任务之一。这就是后现代主义路线让我们面临的悖论。

音乐史学家和人类学家如今是否意在将我们的重构作为各种虚拟现实表演出来，从各个时空世界（被解释为由可以瞬时检索的时刻和地域组成的大型档案馆）中选择演员阵容和舞台布景，是否意在通过虚构的身份认同而进行研究，是否意在将修辞性诱惑和消费者共识提升至与真理或伦理标准难以区分的地步？我们是否满足于让自己对有趣性和美的判断以及相关话语的系统构建服从于商业、科技和政治方面的动力？我们如今是否计划将音乐学文本移位至一个新的调性中，该调性的主要优点就是与其他后现代话语的行话相符而不走调？

我用上面这一系列反问句，并非意在暗示那些如今寻求推进某种后现代音乐学的人们必定公开代表对于这些问题的确切肯定的答案。我的意图是询问，这种将音乐学纳入后现代性条件中、置于后现代主义信条（带有上述影响）之下的狂热动力，究竟具有怎样的说服力。

近来某种音乐学的一个主要的特征是其自称负有如下使命：将音乐学学科从现代主义的习惯和信念，不，是约束——"规训"（福柯语）——中解放出来。使自身后现代（也就是说反现代）就是后现代主义的存在理由。对于音乐学而言，这种斗争必定变得争强好胜，且具有警示意味。害怕失败是后现代理论建构中的一种主导性情感，这体现在蔚为壮观的各种争辩中，其中对立双方都在指责对手堕入了现代主义的伎俩。

当我们追随自己的愿望，去理解遥远的各种音乐和音乐文化时，我们已经有足够的理由让自己疏离风格史的宏大构架（如今被称为"元叙事"），这些构架曾以在当时看来合理的原因在我们音乐领域中确立下来。但突然将这种疏离纳入"后现代主义"的做法，就是因小失大，仅仅为了激进的合法性这个小优点而放弃学术视野清晰性这个更大的益处。在我们努力理解某些音乐传统（早期中世纪欧洲传统是曾经让我犯愁的课题）时，我们有足够的理由不再透过诸如"作品"、"结构"、"等级"、"统一性"等概念的棱镜（如今是"囚禁"⑥）来进行诠释。不仅因为这些概念并不适用于这些音乐传统的观念，而且因为它们可能是观察者（有意或无意）持有的民族主义、种族主义和性别主义意识形态向审美领域的转译。

当然，做出这些发现并不是仅仅依靠我们自己；我们要借助其他领域的学者来找到自己的路径，他们很久以前就开始从事对这些问题的研究，其中大多数人如今或许并不能被定位为后现代主义者。

在近来关于"历史与后现代主义"的各种探讨（对于其中一些而言"探讨"是个过于礼貌的用词）过程中，史学家劳伦斯·斯通（Lawrence Stone）回忆道：

当我还很年轻的时候（距离现在大约四五十年），我被传授

⑥ ［译注］棱镜的英文词为"prism"，囚禁的英文词为"prison"，作者在此妙用了这两个形近词。

给以下这些内容，它们都与 19 世纪晚期粗浅的实证主义没有多少联系：

1. 我们应当始终力图用清楚明白的英文进行写作，避免使用难于理解的行话，避免意义的混淆模糊，使自己想要表达的意思尽可能清晰，让读者易于明白；

2. 历史的真实难以获得，任何结论都是暂时的、假设的，总是会被新的资料或更好的理论所颠覆；

3. 由于我们自己的种族、阶层和文化，我们都会带有偏见；因此我们应当听取 E. H. 卡尔（Carr）的建议，在阅读历史之前，先要了解史学家的背景；

4. 文献记录——我们在那个时候并不称之为文本——的作者也是人，他们会犯错误、坚持错误的主张，并且有他们自己的意识形态来指导其历史编纂；因此应当仔细审视这些文献，考虑到作者的意图、文献的性质及其产生其中的语境；

5. 对现实的感知和再现常常迥异于现实本身，从历史意义上说，对现实的感知和再现，有时与现实本身同样重要。⑦

如今我们所面临的多种选择正是主要取决于上述最后一点：尽管意识到前面三点，但我们是否要像斯通这样认识到历史"现实"与其语言性再现之间的区别——简言之，我们现在着手进行研究是否要假设文本之外别无他物。如果我们依照这个新的信条行事，我们将不仅不会从其他学科的历史中有所收获（史学家大体上都已从"语言学转向"这种极端倾向中撤出），而且会损害其他史学家和我们自己，阻止了得到广泛共识的现实（在其得到描述的前后）最强有力的证据：音乐。毕竟，至少自中世纪欧洲的音乐著述以来，人们就宣称音乐是不可描绘的。

⑦ "History and Post-Modernism III,"in *Past & Present：A Journal of Historical Studies* CXXXV(May,1992),189—190.

　　在当下的各种讨论中,根据其所受到的大量关注和探讨,一个根本性的要点是关于音乐经验的自律性和认识论上的自足性。如果抓住这一问题不放,你便永远无法将自己从现代主义的网络中解脱出来。你将会错误地从对音乐经验自律性的信念跳向音乐本身自律性的观念。你将遵从那些在现代主义名下肆虐的唯美主义、超验主义、内在主义、本质主义,以及(当然还有)形式主义(因为形式主义正是在音乐自律性基础上繁荣发展,并且维持着音乐自律性)的各种信念(我之所以不提"绝对主义",是因为将这个讹误最严重的术语生拉硬扯进来不会有任何收获)。这一论争具有一种二元性——自律与否——类似现代主义/后现代主义这个令人窒息的二元论本身。

　　此处,后现代主义所宣称的自我反思立场("审讯"在此成为必要用语)需要发挥作用,尤其是通过瓦解这一问题的二元性模式。对音乐的绝对自律性的信念,对音乐经验封闭性的信念,的确给我们带来了一些糟糕的经历,但这并不足以让我们不再相信,暂时全身心投入一段音乐表达而忘却其他一切,这种做法对于最终充分理解这段音乐的所有内涵而言,不仅是一个可能的条件,也是一个必要的条件。对这一专注时刻的不信任——如今正从教条的、总括性的后现代路线向四处蔓延——并不比在现代主义实证性教条下宣称这一时刻无关紧要更有优势。另一方面——我知道这一点显得有些严苛——值得考虑的是,背离"音乐本身"以及我们对音乐的感受这种提议是否正如鲍德里亚背离战争这一事件本身以及背离我们对它的感受。

　　这种回避如今有两条诠释路线:一个是将音乐看作文本的诠释学,另一个是将音乐看作符号游戏的符号学。

　　这两条路线的一个共同的标志是逐渐倾向于瓦解有关个人音乐接受的一切词语——"听到"、"聆听"、"诠释"、"理解"——而采用"阅读"(reading)。为什么突然就变成了"阅读"? 这里的阅读当然不是读谱意义上的阅读。它标志着疏离"音乐本身",标志着回避对音乐的直接的专注,标志着对所指行为的破解——这一点突然成为从事件到其接受过程中的必经之路。实际上,近来某些受关注程度逐渐

攀升的群体对音乐的"阅读"就是如此。

这种将语言的交流通道变得越发局限的后果还受到其他倾向的促动。我在此仅简要涉及其中两个(我在其他地方对这些方面进行了更为充分的探讨):其一是将所有触及"音乐以外"[然而,"音乐以外"(extramusical)一词未必得到界定]领域的音乐诠释归于隐喻一类,其二是对于在描述音乐之于人类经验其他方面("表现"、"指涉"、"再现"等等)的关系时所使用的整套词汇,要有效地摧毁其意义,并纳入"所指"(signify)之中。

这些语言学转向——其后果是使语言贫乏——致使音乐不再能将人们的注意力聚焦于其独有的特征或品质,也无法作为一种独特的艺术方式而存在;它所被赋予的功能是作为一种图像,代表某种其他的东西,或是作为一种路标,指向远离它自身的地方。

伊塔洛·卡尔维诺(Italo Calvino)所写的故事"国王在听"(A King Listens)中,那位君主窃取了王位,并将前任国王关在其城堡之下深深的地牢里,有一个第二人称的叙述性声音告诉他,他的生活是如何仅仅受制于两个目的:自我放纵和维护权力。卡尔维诺借助音乐来传达这样一个悖论式的现象如何发生:国王的这种自我中心不仅摧毁了他的城市的文化生活,也毁灭了他的自我意识。

> 在这座城市的各种声响中,你不时地辨认出一个和弦,一串音符,一支曲调:骤然吹响的号角,行进队列的吟诵,学童们的合唱,葬礼进行曲,示威者高唱革命歌曲沿街游行,军队喊出称颂国王的赞歌破坏游行,力图淹没反对国王陛下的声音,夜总会的扬声器里叫嚣着舞曲,为的是让每一个人相信这座城市的幸福生活仍在继续,妇女们则唱着哀怨的挽歌,悼念暴乱中的逝者。这就是你听到的音乐;但这称得上是音乐吗?你不断地从每一个声音碎片中搜集信号、信息、线索,仿佛这座城市里所有那些奏乐、唱歌或播放唱片的人只是想要向你传递准确无误的讯息。自从你登上王位,你所聆听的不是音乐,而是音乐是如何被使用

的：用于上层社会的仪式，用来娱乐大众，用以维护传统、文化和风尚。此时你扪心自问，当你曾经纯粹为了享受洞悉音符构建所带来的乐趣而听音乐时，聆听对于你而言意味着什么？⑧

四

当我还是个奴隶的时候，我并不理解那些粗糙的、听来不甚连贯的歌曲。因我自己身在其中，所以我无法看到或听到那些局外人的所见所闻。这些歌曲讲述了一个故事，完全超出了我当时薄弱的理解能力；它们是响亮、悠长而深切的乐音，是那些承受了极端的痛苦而激愤的灵魂在祈求上苍，宣泄怨怒。每一个音都是反对奴隶制的证词，都是在祈求上帝将自己从沉重的枷锁中解救出来。每当听到这些狂野的曲调，我都精神压抑，心中充满难以言喻的悲伤。甚至如今，仅仅是回想起来也会折磨我的精神，当写下这些语句之时，我泪如泉涌。正是在这些歌曲中，我对奴隶制剥夺人性的本质有了最初的隐约认知。我一直无法摆脱这种认知。那些歌曲仍旧跟随着我，深化着我对奴隶制的憎恶，强化着我对同胞兄弟的同情。倘若有人希望体味奴隶制那毁灭灵魂的力量，就让他去哥伦比亚的劳埃德的种植园，在发放补助金的日子，将他带进幽深的松林，让他静静地用心分析那将会穿透他心房的声音，如果他并未因此而被打动，那只是因为"他冷酷的心不是肉长的"。⑨

* * *

我无法再像从前那样带着旧日的忧伤与极大的愉悦聆听马勒的《第九交响曲》。曾经有一段时光，就在不久以前，我在这部

⑧　Italo Calvino,*Under the Jaguar Sun*,trans. William Weaver(New York,1988),51—52.

⑨　Frederick Douglass,关于奴隶们的歌唱的论述。见 *My Bondage and My Freedom*(New York and Auburn,1855),99. 新版:*Douglass*(New York,1994).

作品(尤其是末乐章)中所听到的是对死亡的坦率承认,也是对死亡这一过程所带来的宁静默默表达的颂扬。……结尾处,所有弦乐声部奏出的悠长段落是音乐所能够表现的静默的极限,我曾经认为这段音乐在理想状态下体现了马勒对于离开人世的看法。但我在其中始终听到的是一位孤独隐秘的聆听者,思考着死亡。

如今我对这段音乐的聆听发生了改变。每每聆听马勒《第九交响曲》末乐章,我都难以遏制一个新的想法闯入脑海:到处都是死亡,到处都是生命的奄奄一息,人类走向末路。逐渐消退的弦乐一次次反复奏出的乐句如此轻柔细腻地表现出淡淡的悲伤,这在我听来不再是古老而熟悉的关于生死循环的讯息。在聆听这最后一段音乐的每一个音符的时候,我的脑海里都充斥着一个原子弹狂轰滥炸的世界的种种形象,在纽约和旧金山,莫斯科和列宁格勒,在巴黎,巴黎,还是巴黎。在牛津和剑桥,在爱丁堡。有一个想法在我心中挥之不去:一团放射性云雾沿着恩加丁山谷慢慢漂移,从莫洛亚山口一直到弗坦,摧毁了地球上我最钟爱的一方土地……

这部作品靠近结尾的地方有一小段音乐,小提琴声部几近消失——全部专注于持续的短暂回眸——大提琴声部在几小节中凸显出来。那些低沉的乐音是对第一乐章的片段性回顾,仿佛准备让一切重新开始,随后,大提琴逐渐退落消失,仿佛长吁一口气。我曾经认为这是鼓舞人心的精彩一刻:我们还会回来,我们依旧存在,坚持下去,继续下去。

如今,在我面前,书桌的一角放着一本由美国国会技术评估办公室发行的小册子,题为《MX 导弹基地部署方案》,其中分析了部署和保护几百枚 MX 导弹的所有可能的战略方案,每一枚这样的导弹都能够制造多个人工太阳,让一百个广岛人间蒸发,所有导弹的力量总和则足以摧毁任何一个大陆上的全部生命——在这种情况下,我听到的马勒不可能是原来的那个马勒。

此时,那段大提琴奏出的音乐在我听来有如全部导弹筒盖打开,点火发射之前的一刹那。⑩

* * *

当我手指轻抚琴键

奏乐,这同样的声音

也在我的精神上,鸣响。

音乐乃是情感,而非声音;

我在这房间里,对你充满渴望,

想象你暗蓝色的绸衣,

这就是音乐,我的所感所想。⑪

* * *

"情感"是特定的、个别的、有意识的;音乐要比这更加深刻,它直导我们心理生活的生命能源,从中创造出一种有其自我独立存在、法则规律和人文意义的范式。它为我们再造我们精神存在中最隐秘的本质、速率和能量,我们的静谧和不安,我们的生气和挫折,我们的勇气和软弱——我们内在生命中动态变化的一切细微层次。音乐对这些层次的再造比任何其他人类交流媒介都更加直接、更加细致。⑫

* * *

偕同爱妻去国王剧院观看《圣母玛利亚》,这是这部作品上演很长一段时间以来我们头一次去看,观赏过程极其愉悦;倒不是此剧写得有多好——虽然贝克·马歇尔还是奉献了精湛的表演。真正为我带来举世无双的愉悦的是剧中天使下凡时奏出的管乐;这里的音乐如此美妙,令我如痴如醉;实际上,它紧紧缠绕

⑩ Lewis Thomas,"Late Night Thoughts on Listening to Mahler's Ninth Symphony,"见同名论文集(New York,1980),164—168.

⑪ Wallace Stevens(1879—1955),见"Peter Quince at the Clavier,"*The Collected Poems of Wallace Stevens*(New York,1982),89—90.

⑫ Roger Sessions,"The Composer and his Message,"见 *The Intent of the Artist*,ed. Augusto Centeno(Princeton,1941),123—124.

着我的心,使我深感不适,恰如我当初恋上我的妻子时的感受;
整个晚上,无论在听到这段音乐时,或是在回家的路上,还是回
到家里,我都别无他念,始终沉醉于这种感受之中,从未有过任
何音乐能够如此掌控一个人的灵魂;这促使我决心练习管乐演
奏,并且让妻子也一同加入。⑬

<p align="center">* * *</p>

听到你的圣堂中一片和平温厚的歌咏之声,使我涔涔泪下。
这种音韵透进我的耳根,真理便随之而滋润我的心曲,鼓动诚挚
的情绪,虽是泪盈两颊,而放心觉得畅然。⑭

<p align="right">(刘丹霓 译)</p>

⑬ 见 *The Diary of Samuel Pepys*,ed. Robert Latham and William Matthews. (London,
1976):vol. IX,93—94(1668 年 2 月 27 日的日记内容)。

⑭ St. Augustine,*Confessions*,Book IX,chapter 6. [译注]此段译文出自周士良中译本
《忏悔录》,商务印书馆 1963 年版。

12
关于音乐意义的论辩^①

在今天的讲座中，我不打算谈论音乐的意义是什么，也不准备探讨如何来确定音乐的意义。我想谈的是人们过去和现在讨论音乐意义时的语境(context)。我之所以触及这个题目，是因为我到这里来要向你们传递美国音乐学当下的热点问题信息。目前，人们正在广泛地讨论如何谈论音乐意义的各种可能。所谓"广泛"是指讨论的角度非常不同，范围极其宽阔，参与的学者人数众多。仅仅1994年一年，公开出版的直接讨论音乐意义的书籍便有如下之多：斯蒂芬·戴维斯的《音乐的意义与表现》、^②查尔斯·罗森的《意义的前线》、^③米凯尔·克劳斯主编的《音乐的解释》、^④菲利浦·阿尔泼森主编的《什么是音乐》、^⑤安东

① ［译注］"Talking about Musical Meaning"，这是特莱特勒教授1995年9月期间来上海音乐学院进行学术访问的一次讲座记录稿。中译文曾发表于《音乐艺术》杂志，1997年第1期。文中的注释系译者后来所加。

② Stephen Davies, *Musical Meaning and Expression* (Cornell University Press, 1994).

③ Charles Rosen, *The Frontiers of Meaning : Three Informal Lectures on Music* (New York, 1994).

④ Michael Krausz, ed. , *The Interpretation of Music* (Oxford, 1994).

⑤ Philip Alperson, ed. , *What is Music : An Introduction to the Philosophy of Music* (Pennsylvania State University Press, 1994).

尼·波普尔主编的《理论、分析与音乐的意义》、⑥埃罗·塔拉斯蒂的《音乐符号学理论》、⑦罗伯特·哈滕的《贝多芬音乐中的意义：显著性、关联感与诠释》。⑧从中可以看出人们对于这一课题的关注程度。

由于我在前些天的讲座中已讨论过肖邦的音乐，因此今天我想先来考察一番，肖邦的音乐是怎样被人们解释的。1832 年，肖邦 22 岁时，在巴黎举行了第一场音乐会。1832 年 3 月 3 日的《音乐报道》(*Revue Musicale*)上发表了批评家费提斯(Francois-Joseph Fetis)的一篇评论。他写道：

> 这是一个完全出自天性、绝不仿照前人的年轻人。他发现了，或者说创造了一种全新的钢琴音乐。这种充满独创、前无古人的音乐人们已经寻找了很久，但一直没有成功。这并不是说肖邦先生具有像贝多芬那样强有力的结构组织能力，也不是说肖邦的音乐像伟大的贝多芬那样具有强有力的构思意图。贝多芬也写作钢琴音乐，但我这里说的是钢琴家的音乐。肖邦的音乐与后者相比，更充满灵性和新鲜感，今后或许会对这种类型的艺术产生重大影响。如果肖邦先生随后的作品与他的首演曲目风格相似，无疑他将获得光芒耀眼的声誉。

我们注意到，早在 1832 年，人们的意识中已经对以贝多芬为代表的维也纳古典大师和炫技派作曲家之间作出了明确的区分。前者的作品显示了"强有力的结构组织能力"和"强有力的构思意图"，而后者的音乐更加流行。贝多芬作品的听众人数较少，态度认真、趣味精致，对乐器技巧的表面效果不感兴趣。这类听众出席小型音乐会

⑥ Anthony Pople, ed. , *Theory, Analysis and Meaning in Music* (Cambridge University Press, 1994).

⑦ Eero Tarasti, *A Theory of Musical Semiotics* (Bloomington, 1994).

⑧ Robert Hatten, *Musical Meaning in Beethoven: Markedness, Correlation, and Interpretation* (Bloomington, 1994).

或私人聚会，业余的和专业的音乐家在那里演奏和讨论高质量的音乐（一个与 19 世纪这种精英音乐会相仿的有趣现象是，20 世纪 20 年代由勋伯格和他的弟子组织的、专演他们自己作品的"私人音乐演出社"）。与这种音乐会或聚会相对立的是，19 世纪初期，商业性的音乐会生活迅速发展起来，几乎形成了一种文化爆炸现象。这种音乐会的流行程度甚至可与歌剧相比。通常，这种音乐会由炫技演奏家自己组织并从中获利。

于是，我们面前便出现了这样一幅肖邦的图像：公众喜好的炫技演奏家，手下的音乐表情丰富、效果辉煌——但却不是创作结构严密、乐思深刻的作品的作曲家。这幅图像成了对其音乐进行解释的基础。如果我们认定这幅图像，我们便不会对肖邦的作品进行复杂的结构分析。我们会更倾向于解释其音乐的心理效果，它的表现和感情特质，等等。

我们从肖邦的传记中得知，1832 年以后，他并没有像费提斯所预言的那样，成为一个炫技演奏家。两个因素阻碍了他：其一，他的脾性对公开表演感到不自在；其二，正如费提斯所注意到的，"他的演奏音量极轻"。随着时间的推移，历史改变了肖邦的图像。他被转移到了以贝多芬为主帅的另一阵营中。

把肖邦音乐当作具有永久价值的大师之作，这种审美观念转变的一个标志是，20 世纪上半叶，海因里希·申克尔对肖邦的作品进行了仔细地分析研究。肖邦本人有关音乐的言论也用来强化这种转型。例如，肖邦的朋友、画家德拉克罗瓦（Delacroix）回忆，肖邦曾说过，"音乐是音乐家的母语"，"赋格是纯粹的逻辑"，"艺术并非如常人所想，是从天上掉下来的灵感，偶发而至，仅仅表现事物的外在图像。艺术是理性本身，天才才能为之增辉。它遵循着必然的发展路线，由更高一级的规律所统帅"。肖邦后面一段话尤为有趣，如果我们回想一下前面费提斯对贝多芬和肖邦所作的对比。"这让我想起莫扎特和贝多芬之间的不同。贝多芬的音乐含混不清、缺乏统一，其原因并不是所谓超凡的独创性（人们正是为此崇敬他），而是由于他违背了

永恒的原则。莫扎特从不会这样。"⑨

肖邦较为沉静的个人癖性,他的高尚趣味以及优雅的个人举止,后来都被人们用来强调肖邦的这一图像——创作具有永恒价值、结构严密的杰作的作曲家;崇尚理性的古典主义者;巴赫、莫扎特的同路人(贝多芬相比之下都只能算是个鲁莽的作曲家)。这一图像取代了李斯特为肖邦写的第一部传记⑩中所塑造的(第三幅)肖邦图像:一个罗曼蒂克、悲剧性的人物。

1960 年在波兰华沙举办了"第一届弗雷德里克·肖邦作品国际音乐学大会"。这次大会的论文集由卓菲娅·丽萨(Zofia Lissa)编订出版。其中有上海的丁善德教授所提交的一篇文章,题为《中国人民为什么能够接收和欣赏肖邦的音乐》。⑪ 这篇文章提供了人们看待肖邦的第四幅图像。请允许我作如下引录:

> (肖邦)是一个无畏的爱国主义者和音乐家,是他祖国解放事业的代表。他的音乐充满了对胜利的强烈信念和对美好未来的憧憬……为什么一个对自己的音乐传统有着如此深厚感情的东方民族能够这样容易接受肖邦,并且理解他,热爱他呢?我相信其中最主要的原因是,肖邦音乐所体现的爱国主义、反抗外来侵略和争取民族自由的斗争精神引起了中国人民的共鸣……勇敢的中国人民从来都是大无畏的民族,具有革命斗争和爱国主义的悠久传统,所以我们能够自然而然地理解和接受肖邦音乐中所表现的革命和爱国主义精神……他的 C 小调革命练习曲

⑨ Eugéne Delacroix, *The Journal of Eugéne Delacroix*, trans. Walter Pach(New York, 1937),195.

⑩ Franz Liszt, *Life of Chopin*, trans. Martha Walker Cook(Boston,1863). 此书的中译本更名为《李斯特论肖邦》,张泽民等根据 1956 年的俄译本所译,人民音乐出版社,1965 年。

⑪ Shande Ding, "What makes the Chinese People Accept and Appreciate Chopin's Music", in *The Book of the First International Musicological Congress Devoted to the Works of Frederick Chopin*(Warsaw,1960),399—403.

反映出当祖国被入侵后作曲家的悲痛和愤怒,也显示出作曲家对革命的无限热忱。在他的降 B 小调奏鸣曲中,作曲家的爱国主义精神得到了全面而有力的表现……肖邦的作品一方面表露着悲剧性的气息,另一方面又充满着强烈的愤懑和罕见的革命意愿……在马祖卡、波洛涅兹舞曲、前奏曲和夜曲中,他描绘了祖国广袤的山河土地和人民多彩、沉静的生活图景……所有这些他的创作特征和他音乐的战斗精神使肖邦不仅成为一个爱国主义音乐家,还成为一个民族解放的斗士。"隐藏在花丛中的大炮"——舒曼因此曾这样形容肖邦的音乐作品。

在此之后,丁先生对另一种肖邦图像进行了批判,并提出了一个非常重要的深刻洞察:

> 许多过去的资产阶级音乐家把肖邦看作一个脆弱的钢琴家,一个神情忧郁、落落寡欢、自我中心的人物,一个仅仅为贵族夫人小姐们所赏识的宠儿。他们根据他们自己的立场观点来解释肖邦音乐中的抒情性与旋律性。

最后,在近期的两篇美国音乐评论文献中,我又找到了一种最新的肖邦图像。这幅图像与刚才丁教授所暗指的那幅肖邦图像有某种关联。当代美国音乐学中女权主义的代表人物苏珊·麦克拉蕊(Susan McClary)在评论摇篮曲 op. 57 时,对其中一段有意回避终止解决的音乐提出了性别(sexual)的解释。她说:"肖邦的音乐常常被形容为具有女性特征。难道这不正是因为他的音乐在这种典型的时刻,以缠绵徘徊的官能感觉唤起和肯定了通常与女性性感相联系、与贝多芬式的男性高潮相对立的特质和节奏吗?"⑫美国作曲家查尔

⑫ 转引自 Leo Treitler,"Gender and Other Dualities of Music History",in Ruth A. Solie, ed. ,*Musicology and Difference*(Berkeley,1993),39.

斯·艾夫斯曾对著名的作曲家们进行过性别类型的大致估价。他谈到肖邦时说："没错，人们很自然会觉得他穿着裙子。"[13]

丁善德教授的洞察力特别表现在他的这句话："他们根据他们自己的立场观点来解释肖邦音乐中的抒情性与旋律性。"从上述所有这些考察和分析中，我所得到的结论是，其一，所有这些肖邦的图像——它们没有违背历史事实——都反映了描绘这些图像的人本身的兴趣、承诺和理想。其二，每种图像都为不同的音乐意义解释提供了所需的概念框架。

有关肖邦的这些图像之所以产生，与人们在某一时期中关于音乐意义持何种观念具有直接联系。我想讨论一下这些音乐观念的历史。首先，我们来看看申克尔的肖邦——作为一个创造有机统一、结构严密的作品的作曲家，这些作品值得运用需多年训练方能掌握的方法去分析。从这一图像的立场出发，对音乐意义问题的回答是形式主义的回答。请注意，"形式主义"在这里是个中性词，不含贬义。人们常常认为形式主义是一种音乐理解的障碍。其实，形式主义是一种自19世纪到现在许多音乐家和音乐学者所采取的态度。简而言之，形式主义认为，音乐的内容就是有声响或被写下的音符及其组合模式，别无其他。因而，理解音乐，或者说理解音乐的意义，就是理解音符元素和它们的组合模式。要注意的是，这种形式主义的态度和浪漫主义对音乐的超验主义（transcendentalist）态度一脉相承。海因里希·申克尔即认为，音乐的奇妙秘密唤醒了超验主义的信念，而形式主义能够充分解释这一切。在他的《对位法》第一册导言中，[14]他援引了阿瑟·叔本华的超验主义信条："作曲家用一种他的理智并不理解的语言，揭示着世界最内在的本质，表达了最深刻的智慧。"申克尔继续写道：

[13] Charles Ives, *Memos*, ed. John Kirkpartrick (New York, 1972), 134—135.

[14] Heinrich Schenker, *Counterpoint*, trans. John Rothgeb and Jürgen Thym (New York, 1993).

　　　　我们用音响世界独一无二的有机统一特质来补充这些模糊
的观念,但我们依旧对音乐的神秘莫测感到惊奇不已!我们当
然知道,为什么哲学家和美学家观察到了音乐的特质,但却无法
理解。音乐存在于自己特殊的音响过程中,通过它固有的动机
联想形成自己的世界,而无需与外界建立任何联系……叔本华
的结论——"音乐体现了一切事物心脏中最本质的内核"——最
终是不成立的,因为它含混不清。音乐不是"事物的心脏"。相
反,音乐与事物之间少有或者根本没有关联。音乐的本体就是
音。它们也是活生生的生命,具有自己的社会法规。

从这段引文中,可以清晰看出,形式主义者申克尔同样抱有超验主义
的信念。在申克尔看来,叔本华作为一个超验主义者,他的态度还不
够超验。

　　超验主义与形式主义产生的共同背景是,音乐从语言的附庸
和教堂与世俗权威的实用功能中解放了出来。这一现象大约发生
在 18 世纪末至 19 世纪初,它随即引发了一个挑战性的需求:人们
必须就"音乐的意义是什么、音乐为何存在"这一问题寻找新的答
案。于是,在 1800 年左右一些批评家(特别是关于海顿、莫扎特、
贝多芬的交响曲)的著述中,我们看到,一种全新的音乐观念开始
形成。这些批评家我指的是霍夫曼(E. T. A. Hoffmann)、席勒
(Friedrich Schiller)、蒂克(Ludwig Tieck)、瓦肯罗德尔(Wilhelm
Wackenroder)、施莱格尔(Friedrich Schlegel)、诺瓦利斯(Novalis)。
他们的观念被后人统称为绝对音乐美学(the aesthetic of absolute
music)。关于这种美学观念,可以参见达尔豪斯的专著《绝对音乐
的观念》。[15]

　　这种绝对音乐的概念,自从 19 世纪初以来,成为音乐的历史研
究和分析研究的基础。最近在美国,人们开始对它进行了尖锐的批

[15]　Carl Dahlhaus, *The Idea of Absolute Music*, trans. Roger Lustig(Chicago, 1989).

评,认为这种观念对于音乐解释而言过于狭隘。批评的出发点主要是两个。其一,认为音乐是在特定的文化、社会和历史环境及关系中创作、传播的,音乐参与其中,并对其发生影响。人们接受音乐时,是将其当作对这些特定环境和关系的感情表现。这种思想其实与丁善德教授在勾勒肖邦图像时的观念不谋而合;其二,即是那种将肖邦描绘为女性作曲家的音乐性别思想。先且不论你对这幅肖邦图像持何看法,它代表着一种普遍的思潮,认为作曲家是人,他们有自己的性格与热情。这一切都存在于特定的文化、社会和历史环境中,而且都影响了他们的音乐,并可能通过他们的音乐表现出来。也许你们知道,在 19 世纪,作曲家的传记被认为对于理解音乐史头等重要。但是,在当前美国这一原则的复兴中,在影响音乐解释的个人因素中,人们对于社会性别(gender)和性学特征(sexuality)给予了更大的强调。并且,其强调之切完全可以比之于丁善德教授当初在描绘肖邦图像时所表现出来的政治和革命热情。在某种意义上,目前在美国的音乐研究中所表现出来的思潮,也体现了一种不同性质的革命。

我在此想简要地概括阐述一下其中所讨论的焦点问题。在社会性别这一问题中,有两个不同的研究方向。第一,音乐有可能具有男性和女性特征,并以此反映两性之间的关系。然而,时下讨论的兴趣并不在于情爱意义上的那种两性关系(例如在《特里斯坦与伊索尔德》中),而在于两性中的权力与支配关系。有些理论认为,音乐反映出西方文化中两性的关系特征,其中男性统治和支配着女性。第二,性生活、性情感以及性角色在音乐中被认为是重要的因素。这当然是一个非常复杂的问题。那些采取这种立场的美国音乐学家实际上代表着一种普遍的反抗心理,他们将这种理论作为一种武器,其矛头直指那种在音乐研究中排斥感官和生理反应的倾向。毫无疑问,这种排斥确实存在。如果考察一下近一个世纪以来的音乐分析文献,你会发现,其中极少涉及音响的特质、节奏、音乐与舞蹈的关系和人声在音乐中的突出地位。你还会发现,如果分析的是带有词的音乐,如歌曲和歌剧,常常歌词以及它们所表达的感情被忽略,只有音符被

分析。因此,面对这种对人性和人类情感中最隐秘部分突如其来的关注,我想我们应该理解,这也许是打开音乐解释封闭大门,使之更加具有人文内容的一种尝试。

但是,这些讨论中所引起的方法论问题还没有得到应有的注意。由于从政治角度和性学角度解释音乐时情绪比较激烈,人们被解释的内容本身所吸引,而忽略了支持这种解释的对音乐的细致分析。例如,最近,麦克拉蕊发表了一篇题为《启蒙时代的音乐辩证》的文章。⑯ 其中,她认为莫扎特《G 大调钢琴协奏曲》K. 453 的慢乐章表现了个人(钢琴)反抗压迫性社会(乐队)的斗争。然而,支持这种解释的许多音乐观察却是值得商榷的。比如,这个乐章的主题长度是五个小节,作者认为这与四小节的常规不符,于是它是一种反抗的形式。但是,这种说法从历史学上讲是不准确的。这种奇数小节构成的乐句本身就是莫扎特的一种音乐特点,而且在当时流传最为广泛的作曲教科书中均有说明。她还认为,钢琴的进入常常使用她所谓的"非理性和声",而这也被解释为一种对启蒙运动理性的反抗。但是,细致的分析可以证明,那些和声并无什么违反理性的迹象,它们不仅在钢琴上出现,也在乐队中出现。然而在目前的智力气候中,诸如此类的警告常常为人们视而不见。

当然,新的解释方法在某些方面确实为我们打开了前所未见的视野。比如关于音乐自律论美学本身的历史,关于将交响曲视为这种美学以及音乐经典核心的最高体现的观念,近来都涌现了一些极有价值的研究。音乐从早先的附属关系中独立出来,成为一种自足体,从而进一步繁荣。实际上,这时的音乐不仅被看作一种纯粹的审美客体,而且同时也被当作某些社会进步的当然工具。例如,正因为音乐获得了高艺术的地位,中产阶级才关注音乐训练和音乐组织,通过纯粹的音乐鉴赏来巩固自己的社会地位。有关

⑯ Susan McClary,"A Musical Dialectic from the Enlighenment:Mozart's *Piano Concerto in G Major*,K. 453,movement 2",*Cultural Critique* 5(1986),129—169.

音乐自律、独立不羁及其审美性格的观念在 19 世纪中期时被转换成了一种似乎是德国——特别是北方德国——固有的属性。这种自足独立的音乐成了北方德国民族严肃、内省的象征，成为他们追求精神的工具。而这一切与法国、意大利的轻浮形成对照，表明德意志民族的性格优于法国和意大利。这样的研究提醒了我们，即使是貌似最超越利害关系的纯音乐鉴赏，也不知不觉受到政治-意识形态的影响。

所有这些试图将音乐与文化和社会相关联的音乐解释新方法，实际上都是要求人们，先摒弃原来那种将解释基于对音乐内部关系进行严格描述的习惯。例如在上述对莫扎特协奏曲慢乐章的解释中，作者要求我们的是，注意这种解释本身的价值和意义，而对音符是否与之对应并不在意。让人感到不安的是，这些解释中充斥着教条主义和不容争辩的口吻，而不是探索和试验的精神，因而它们是否真正有效还是让我们拭目以待。

在我个人看来，音乐解释中存在着三个不同的层面。当然，这是马克斯·韦伯（Max Weber）所说"理想型"（ideal type）意义上的层面，而不是真正实际上存在的、相互之间绝然分割的三个层面。

1. 描述音乐元素的内部关系和组合模式，我们通常称之为"音乐分析"。

2. 将这些关系和模式描绘、形容为心理、精神的经验。

3. 在这些经验与具体的和非音乐的事件、故事、观念、意象和感觉之间建立对应联系。这必须非常谨慎，而且需要清晰表明，到底是一种什么样的对应联系——是再现、符号代表、象征，还是类比、暗喻，等等。

那么对于解释而言，应该具有什么样的证据？当然，在所有层面中，都存在一定程度的主观性。但是，所有的解释是否同样有效？是

否存在客观准绳可以考察？我的答案是肯定的。

　　1. 可以考察，层面1的解释是否可信。

　　2. 层面2和层面3的解释是否令人信服地基于层面1的解释，并且是否能够被该音乐的同代人如此感知到。

　　3. 是否存在独立的非音乐类比证据。

　　我特别强调在建立对应联系时，应尽可能明确清晰。一个手边的例子是叶若米-约瑟夫·莫密尼在1806年对莫扎特《D小调弦乐四重奏》K. 421第一乐章的分析。[⑰] 他为旋律配上了基于迪朵与埃涅阿斯故事的歌词，以此说明这个乐章的"表现内容"。然而，莫密尼非常清楚，他并没有声称，这就是这部作品的隐藏意义或内容。他只是利用歌词作为一种类比来提示这部作品的表现内容。这种对应关系是不能被证实的，但我们可以问问，它是否令人信服。

　　我们看到，同样一位作曲家的音乐可以从非常政治-意识形态的角度予以解释，也可以从社会性别的角度予以解释，我们也许会发问，为什么同一个音乐作品有可能支持如此迥然不同的解释？答案当然是，因为音乐不具有如造型艺术或语言艺术那样的意义和指涉。19世纪初的批评家和哲学家在这一问题上的观念或许仍然有效。我想援引当代美国作曲家罗杰·塞欣斯对此的重新阐发来作为本文的结束："音乐直导我们心理生活的生命能源，从中创造出一种有其自我独立存在、法则规律和人文意义的范式。它为我们再现我们精神存在中最隐秘的本质、速率和能量，我们的静谧和不安，我们的生气和挫折，我们的勇气和软弱———一切我们内在生命动力变化的细微层次。音乐对这些层次的再造比任何其他人类交流媒介都更加直

⑰　Jerome-Joseph Momigny, *Cours complet d'harmonie et de composition*, 3 vols. (Paris, 1803—1806), 3: 109—156.

接,更加细致。"⑱这实际上达到了音乐美学中对立的两派观点的综合——音乐是自律自足的,同时它又与人类生活最最深刻的心理感受紧紧联系在一起。

(杨燕迪 译)

⑱ Roger Sessions,"The Composer and his Message,"in *The Intent of the Artist*,ed. Augusto Centeno(Princeton,1941),123—124.

编译后记

> "就像我们开始挖一个洞,挖得越深,我们就必须让洞口越宽。我的目的是,在触及问题时使用这样的方式,要让人感到音乐学是一个具有广阔参数的领域,而不是特别课题的集合。"

——列奥·特莱特勒

上面这番话(出自列奥·特莱特勒教授的中文版前言)可被看作特莱特勒教授对自己治学经验的某种总结。这位学者在英美音乐学术界中之所以享有盛誉,正是因为他长期以来的"跨学科"姿态与"长时段"视野,而这在英美音乐学界并不典型。当然,特莱特勒教授主要是一位中世纪音乐的研究专家(所谓的 medievalist),他的众多文论都与中世纪有关,但他的研究成果却绝不仅限于此,而是"涵盖了如此不同的主题和如此巨大的历史时间跨度——这从本书的目录中就显而易见"(特莱特勒的中文版前言)。在当今学界(包括音乐学术界),一般的趋势是"对越来越少的东西知道得越来越多",特莱特勒的做法显然是"反其道而行"。他说出上面那番话,显然不仅是自我辩护,更是某种呼吁和邀请——为了"深挖洞",就必须将洞口打得更开,而不是守在一个固定、狭小的方位"挖地三尺"。他提倡将音乐学看作"一个具有广阔参数的领域"而不是"特别课题的集合",这其中的深层含义是,音乐学并不是一个个具体研究课题的松散堆积,而是因学术旨趣的导向和指引而串联起来的具有内在有机联系的问题—思想场域。正因为是立体空间式的"场",就允许有自由流动的"串

门"，也绝不忌讳来自各种不同学科、不同思路的碰撞。

我个人知晓特莱特勒的大名与重要性，还是在三十余年前——1987年至1988年，我在英国伦敦大学国王学院音乐系做访问学者。约瑟夫·科尔曼（Joseph Kerman）的那本《沉思音乐》（*Contemplating Music*，Harvard University Press，1985；朱丹丹、汤亚汀的中译本2008年由人民音乐出版社推出）当时正引起英美学界的热议讨论，我也在相关的音乐学方法论研讨班上接触并细读了这本具有指南意义的名著并参与讨论。科尔曼在此书第四章（"音乐学与批评"）中花了整整一节的篇幅（第4节）来论述特莱特勒的学术思想与贡献，谈及特莱特勒对英美音乐学中进化论和决定论历史观的不满和批判，以及他对于过去的音乐作品与我们今人"当下性"关联的强调。显然，特莱特勒和科尔曼在提倡音乐学走向更加具有批评性、人文性的路向上，他们是同道人。现在回过头看，自上世纪八九十年代之后在英美学界兴起"新音乐学"思潮，科尔曼和特莱特勒都可算是重要的先驱者和指路人。"新音乐学"对音乐自律性美学立场的批判和扬弃，强调音乐与具体社会文化的联系，在音乐作品的分析中提倡更为多元、更有个人性的诠释，这些倾向都在科尔曼和特莱特勒的思想中有明显体现，尽管这两位学者对"新音乐学"中的某些激进观点也持有一定的异议。本文集中的"音乐研究中的后现代迹象"一文（第11章）即是题献给科尔曼的七十寿辰，从中也可见两人志同道合的学术友情。

1993年10月，我受美国亚洲协会（ACC）的资助赴美国从事与我的博士论文课题（20世纪西方音乐分析理论）相关的学术研究与访问，有机会联系到特莱特勒教授，并在他任教的纽约城大学（CU-NY）研究生院办公室与他会面。这是我们初次相见，记得我们谈得很投缘，因为我们对于当时正方兴未艾的英美音乐学的新动向都有共同的兴趣，并对音乐学的学术转型都抱有期待。[那次访问美国期间，我还有幸拜访了查尔斯·罗森（Charles Rosen）、约瑟夫·科尔曼（Joseph Kerman）、伦纳德·迈尔（Leonard B. Meyer）、爱德华·

科恩(Edward T. Cone)、克里斯托弗·沃尔夫(Christoph Wolff)、大卫·列文(David Lewin)等美国音乐学、音乐分析与批评领域的"老一辈"著名学者。应该说,这些学者代表着当时西方音乐学术研究和教学的最高水平,而对他们的学说和思想的吸收与引进便一直是这些年来的我们的努力方向之一——这从笔者主编的这套"六点音乐译丛"的书目单中便可见一斑。]

从美国回来后我一直与特莱特勒教授有通信往来。随后,我积极协助促成了特莱特勒教授在 1995 年 9 月的访华讲学活动——他在上海音乐学院和中央音乐学院分别就美国音乐学发展的历史和现状、音乐历史学发展的当下热点问题、音乐的口传传统与文本记谱、肖邦圆舞曲的早期演奏录音与文本的关系、音乐意义的论辩等话题进行了专题讲演。我承担了他在上音讲学的全部口译任务,并对其中一次讲演的全文事后进行了认真笔译,予以发表——此即本文集的最后一篇"关于音乐意义的论辩"。(特莱特勒教授在华讲学的其他几篇讲演稿分别由余志刚、欧阳韫老师翻译发表于《中央音乐学院学报》1996 年第 4 期和 1997 年第 1、3 期)。1999 年春夏之际,我得到霍英东基金会的资助从事 20 世纪现当代歌剧的研究课题,通过特莱特勒教授的帮助,联系到纽约城大学研究生院做短期学术访问。在三个多月的时间中,我和特莱特勒教授有多次接触,除参与旁听他的研究生研讨课之外,还曾到他的家中做客并在钢琴上视奏四手联弹(依稀记得好像是弹过拉威尔的《鹅妈妈》组曲),现在回想心情还是非常愉悦!

时光荏苒——再次见到特莱特勒教授就已是 2011 年 11 月了。我在旧金山参加美国音乐学学会第 77 届年会的时候与他见面,并提议将他的重要文章编译成一本中文版文集——这即是这本《反思音乐与音乐史》的由来。从当初与特莱特勒教授共同商量挑选篇目,约请各个译者投入具体翻译,直至后来的审校和统稿——现在,终于看到这本《反思音乐与音乐史》的出版,我们也正在策划邀请特莱特勒教授再次访问中国,出席本书的首发式并进行讲学活动。我想借此

机会道一声衷心的感谢——感谢特莱特勒教授的支持和耐心，感谢所有译者的辛劳和付出，也感谢出版社朋友们的费心和帮助！

　　这本文集中的篇目大多原先发表于英美学界的学术期刊中，后又都被收入特莱特勒教授自己的三部文集——《音乐与历史想象》《通过人声和笔墨了解中世纪歌曲及其制作》《反思音乐意义及其体现》。这十余篇论文虽然仅仅是特莱特勒教授研究成果的一小部分，但它们可以说代表了这位学者的思想旨趣，也体现了他的治学风格。相信这些篇目的视野广阔性和思考深入性都会让汉语世界的音乐读者耳目一新。如同特莱特勒非常推崇的德国音乐学巨擘卡尔·达尔豪斯，音乐学研究在这里展现出历史、美学、批评（分析）这三个最重要的学科分支之间的彼此支撑与相互融汇，因而他的研究就具备了某种难得的"大家气象"。谈论贝多芬的《第九交响曲》（本文集第 1 章"历史、批评与贝多芬《第九交响曲》"），作者可以从具体的音乐风格语言描述开始，通过对申克尔形式主义分析的批判，最后串联起历史哲学思辨的广阔图景，并呼吁批评精神在历史学研究中的核心地位。随后的第 2 章"崇拜天籁之声：分析的动因"完全可以被视作前一章的姊妹篇，它以更加犀利的口吻梳理和批判形式主义美学观所带来的分析缺陷，并再次以"贝九"的批评式分析来做出示范。第 3 章"莫扎特与绝对音乐观念"和第 4 章"《沃采克》与《启示录》"是作者运用思想史方法进行具体作品解析的精彩例证。不论是 18 世纪末的莫扎特，还是 20 世纪初的贝尔格，其创作中都体现或反映了当时他们所处的具体时代中欧洲整体社会和文化思潮的影响——在莫扎特交响曲中，当时尚未被命名但已成为知识分子共识的"绝对音乐观念"，已经渗入音乐的运行和发展中；而贝尔格的《沃采克》则深刻反映出 19 世纪至 20 世纪初知识分子对历史决定论思想的强烈不满乃至抗议。

　　就文章内容而论，对中国读者最具挑战性的是第 5、6、7 三章——因为它们的研究对象均是中世纪音乐：对于我们似乎是最久远、最陌生的西方音乐。特莱特勒借用古希腊荷马史诗的口头文学

研究经验来审视格里高利圣咏的传播模式，从而提出了具有启发性的结论（第 5 章"荷马与格里高利：史诗和素歌的传播"）；他对自 18 世纪以来西方有关中世纪圣咏历史叙事背后的意识形态和"西方优越论"传统进行了尖锐的批判（第 7 章"接受的政治：剪裁现在以实现人们期望的过去"）。而在第 6 章"诵读与歌唱：论西方音乐书写的起源"这一篇幅巨大的长文（长达百余页，约 9 万字！）中，他又从各个侧面详尽论证西方记谱——这一音乐文化的独特书写体系——的肇始原因和文化根源，并从哲学思辨的角度深入思考记谱、书写和具体音乐实践的复杂关联。

本文集最后几篇文章的核心议题是音乐与文字语言的复杂纠葛——这也正是音乐学作为一个整体学科的中心议题之一：如何用语言说（写）音乐？以及语言和音乐之间究竟具有怎样的复杂关系？这当然是重大的哲学－美学议题，而特莱特勒的视角总是与众不同——因为他既有中世纪的特殊学术背景，也有对当代哲学观念（特别是维特根斯坦）的深度涉猎。第 8 章"语言与音乐阐释"和第 9 章"无言以对"分别从不同角度论及音乐超越语言规定的维度，以及语言为了克服这种窘境而采取的各种不同策略。第 9 章的笔法尤其值得玩味——它几乎是一篇率性所致的散文性沉思录，是真正的所谓"essay"的笔法，而不是严格意义上的学术论文——这是不是特莱特勒教授为了突破和克服语言的局限而有意为之的试验呢？第 10 章"音乐记谱是何种事物？"不仅是另一篇长文，而且观察视角的时间距离之长也令人吃惊——从中世纪到现代，将记谱法作为一种人们为了再现和标记周围生活世界的实践方式之一来看待。这篇文论或许应该与第 6 章放在一起阅读——它们会给汉语世界的记谱法研究带来完全不同的视野和维度。

关于自上世纪 80 年代中叶以来兴起的"新音乐学"潮流，特莱特勒教授一方面给予热切的肯定，但另一方面也提出了自己严肃甚至是严厉的批评——他完全赞同新音乐学将音乐与社会、政治、文化和生活世界紧密相连的尝试与实践，但他反对新音乐学中忽视客观证

据、异想天开并压制艺术作品审美特性的不良倾向。这在本文集的第 11、12 章均有反映。第 11 章"音乐研究中的后现代现象"似是某种反讽，它用后现代的拼贴手法将貌似不相干的内容堆集在一起，一方面讽刺后现代的价值中立，另一方面也抨击"新音乐学"忽略音乐作品本身而否认深刻审美经验的弊端——文章的最后一节全部采用前人话语的引录（从当代回溯至中世纪），印证音乐曾经而且继续给人带来的巨大审美满足和精神回报。第 12 章"关于音乐意义的论辩"是将美学问题放回到历史透视中的范例。在这里，特莱特勒对新音乐学的批评较为缓和，但依然对当前"女性主义"音乐学代表人物苏珊·麦克拉蕊观察音乐不够准确以及解释音乐过于主观随意的问题提出警醒。

　　集中阅读一位优秀学者的多种文论，可以很快感受到这位学者的治学态度和学术特长——我们希望这本文集可以让中国读者尽快走近特莱特勒教授，从他的论述中感受他的宽广和深刻，进而"让中国的音乐学子意识到他们所选择的研究领域的开放可能性"（特莱特勒的中文版前言）。这本文集内容坚实、议题广泛，消化并汲取其中营养一定需要时日，但我们相信，特莱特勒教授的这些论述被转译到中文语境中，必定会在中国的音乐学术建构与发展中产生有益的影响并引发持续不断的回声。

<div style="text-align: right">

杨燕迪

2018 年 10 月于上海

</div>

图书在版编目(CIP)数据

反思音乐与音乐史 / (美)列奥·特莱特勒著;余志刚等译.
--上海:华东师范大学出版社,2018
(六点音乐译丛)
ISBN 978-7-5675-8461-7

Ⅰ.①反… Ⅱ.①列…②余… Ⅲ.①音乐—文集
Ⅳ.①J6-53

中国版本图书馆 CIP 数据核字(2018)第 244577 号

华东师范大学出版社六点分社

企划人 倪为国

反思音乐与音乐史

(美)列奥·特莱特勒
杨燕迪编选
杨燕迪等译
杨燕迪、孙红杰审校

责任编辑 倪为国 王 旭
封面设计 刘怡霖

出版发行 华东师范大学出版社
社 址 上海市中山北路 3663 号 邮编 200062
网 址 www.ecnupress.com.cn
电 话 021-60821666 行政传真 021-62572105
客服电话 021-62865537
门市(邮购)电话 021-62869887
地 址 上海市中山北路 3663 号华东师范大学校内先锋路口
网 店 http://hdsdcbs.tmall.com

印 刷 者 上海盛隆印务有限公司
开 本 787×1092 1/16
插 页 1
印 张 27.75
字 数 265 千字
版 次 2018 年 11 月第 1 版
印 次 2018 年 11 月第 1 次
书 号 ISBN 978-7-5675-8461-7/J·374
定 价 88.00 元

出 版 人 王 焰